又玄 高裕燮 全集 2

朝鮮美術史 下 各論篇

又玄 高裕燮 全集 2

朝鮮美術史 下 各論篇

悅話堂

일러두기

· 이 책은 저자가 1931년부터 1943년까지 십여 년에 걸쳐 발표했던 각론적 성격의
 한국미술 관계 글 스물아홉 편과, 미발표 유고 네 편 등 모두 서른세 편의 글을 묶은 것이다.
· 본문은 크게 '건축미술' '조각미술' '회화미술' '공예미술' 등 네 부분으로 구성했으며,
 그 안에서는 각 분야의 총론적 성격의 글에서 시대별 세부 주제를 다루는 글의 순으로 실었다.
· 원문의 사료적 가치를 존중하여, 오늘날의 연구성과에 따라 드러난 내용상의 오류는
 가급적 바로잡지 않았으며, 명백하게 저자의 실수로 보이는 것만 바로잡았다.
· 저자의 글이 아닌, 인용 한문구절의 번역문은 작은 활자로 구분하여 싣고
 편자주에 출처를 밝혔으며, 이 중 출처가 없는 것은 한문학자 김종서(金鍾西)의 번역이다.
· 외래어는, 일본어는 일본어 발음대로, 중국어는 한자 음대로 표기했으며, 애급(埃及) ·
 파사(波斯) · 지나(支那) 등은 각각 이집트 · 페르시아 · 중국으로 바꾸어 표기했고,
 그 밖의 외래어 표기는 현행 외래어 표기법에 맞추어 바꾸었다.
· 일본의 연호(年號)로 표기된 연도는 모두 서기(西紀) 연도로 바꾸었다.
· 주(註)에서 원주(原註)는 1), 2), 3)…으로, 편자주(編者註)는 1, 2, 3…으로 구분하여 표기했다.
· 이 외에 편집과 관련한 세부적인 내용은 「『조선미술사 각론편』 발간에 부쳐」(pp.5-9)를
 참조하기 바란다.

The Complete Works of Ko Yu-seop Volume 2
The History of Korean Art, Part B — Topical Treatises
This Volume is the second one in the 10-Volume Series of the complete works by Ko Yu-seop
(1905-1944), who was the first aesthetician and historian of Korean arts, active during
the Japanese colonial rule over Korea. The Volume contains 33 specially compiled essays on
topics in the history of Korean arts—ranging from architecture, sculpture, paintings, and crafts,
written between 1931 and 1943.

『朝鮮美術史 各論篇』 발간에 부쳐

'又玄 高裕燮 全集'의 두번째 권을 선보이며

학문의 길은 고독하고 곤고(困苦)한 여정이다. 그 끝 간 데 없는 길가에는 선학(先學)들의 발자취 가득한 봉우리, 후학(後學)들이 딛고 넘어서야 할 산맥이 위의(威儀)있게 자리하고 있다. 지난 시대, 특히 일제 치하에서의 그 길은 이루 말할 수 없이 험난하고 열악했으리라. 그러나 어려운 시기에도 우리 문화와 예술, 정신과 사상을 올곧게 세우는 데 천착했던 선구적 인물들이 있었으니, 오늘 우리가 누리는 학문과 예술은 지나온 역사에 아로새겨진 선인(先人)들의 피땀어린 결실로 이루어진 것이다.

우현(又玄) 고유섭(高裕燮, 1905-1944) 선생은 그 수많았던 재사(才士)들 중에서도 우뚝 솟은 봉우리요 기백 넘치는 산맥이었다. 우리나라에서 최초로 미학과 미술사학을 전공하여 한국미술사학의 굳건한 토대를 마련한, 한국미술의 등불과 같은 존재였다. 그러나 해방과 전쟁·분단을 거쳐 오늘에 이르면서 고유섭이라는 이름은 역사의 뒤안길로 잊혀져 가고만 있다. 또한 우리의 미술사학, 오늘의 인문학은 근간을 백안시(白眼視)한 채 부유하고 있다. 이러한 때에, 우리는 2005년 선생의 탄신 백 주년에 즈음하여 '우현 고유섭 전집' 열 권을 기획했고, 두 해가 지난 오늘에 이르러 그 첫번째 열매를 거두게 되었다. 마흔 해라는 짧은 생애에 선생이 남긴 업적은, 육십여 년이 흐른 지금에도 못다 정리될, 못다 해석될 방대하고 심오한 세계였지만, 원고의 정리와 주석,

도판의 선별, 그리고 편집 · 디자인 · 장정 등 모든 면에서 완정본(完整本)이 되도록 심혈을 기울여 꾸몄다. 부디 이 전집이, 오늘의 학문과 예술의 줄기를 올바로 세우는 토대가 되고, 그리하여 점점 부박(浮薄)해지고 쇠퇴해 가는 인문학의 위상이 다시금 올곧게 설 수 있기를 바란다.

'우현 고유섭 전집'은 지금까지 발표 출간되었던 우현 선생의 글과 저서는 물론, 그 동안 공개되지 않았던 미발표 유고, 도면 및 소묘, 그리고 소장하던 미술사 관련 유적 · 유물 사진 등 선생이 남긴 모든 업적을 한데 모아 엮었다. 즉 제1 · 2권 『조선미술사』상 · 하, 제3 · 4권 『조선탑파의 연구』상 · 하, 제5권 『고려청자』, 제6권 『조선건축미술사』, 제7권 『송도의 고적』, 제8권 『우현의 미학과 미술평론』, 제9권 『조선금석학』, 제10권 『전별의 병』이 그것이다.

총론편과 각론편 두 권으로 선보이는 『조선미술사』는, 우현 선생 사후 유저(遺著)로 출간되었던 『조선미술문화사논총(朝鮮美術文化史論叢)』(서울신문사, 1949), 『전별(餞別)의 병(甁)』(통문관, 1958), 『조선미술사급미학논고(朝鮮美術史及美學論考)』(통문관, 1963), 『조선건축미술사초고(朝鮮建築美術史草稿)』(고고미술동인회, 1964), 『조선미술사료(朝鮮美術史料)』(고고미술동인회, 1966) 등에 나뉘어 실렸던 한국미술사 관련 개별 논문들을 모두 모아, 우현 선생 생전의 목표였던 조선미술 통사(通史) 서술의 체제에 맞게 '조선미술 총론'을 상권으로, '건축미술' '조각미술' '회화미술' '공예미술'을 하권으로 각각 재편성한 것으로, 이 책은 둘째 권인 각론편에 해당한다.

여기에는 '건축미술' 아홉편, '조각미술' 네 편, '회화미술' 열한 편, '공예미술' 아홉 편 등 총 서른세 편의 글이 실려 있다. 이 중 미발표 유고는 「백제건축」 「조선의 묘탑(墓塔)에 대하여」 「연복사종(演福寺鐘)에 관한 약해(略解)」 「문헌에 나타난 고려 두 요지(窯址)에 대하여」 등 네 편이며, 나머지는 미술사 관련 글로는 가장 처음 발표한 「금동미륵반가상(金銅彌勒半跏像)의 고

찰」(『신흥(新興)』4호, 1931)부터 선생이 세상을 떠나기 한 해 전에 발표한
「불국사(佛國寺)의 사리탑(舍利塔)」(『청한(淸閑)』15, 1943)까지 십여 년에
걸쳐 씌어진 글들이다. 책의 구성은 선생이 계획했던 조선미술사 서술 체제에
따라 '건축' '조각' '회화' '공예' 순으로, 그 안에서는 각 분야의 총론적 성
격의 글에서 시대별 세부 주제를 다루는 글의 순으로 재편했으며, 조선미술
통사(通史) 저술을 목표로 작성해 두었던 「조선미술약사 초고(草稿) 총목(總
目)」을 말미에 덧붙였다.

　그 동안 이 글들은 우현 선생의 여러 유저에 나뉘어 실려 판(版)을 거듭해
출간되었으나, 텍스트의 난해함으로 전문가들도 읽기 힘들었던 게 사실이다.
이러한 점을 감안하여 연구자들은 물론 일반 독자들도 접할 수 있도록 다음과
같은 작업들을 통해 새롭게 편집했다. 현 세대의 독서감각에 맞도록 본문을
국한문 병기(倂記) 체제로 바꾸었고, 저자 특유의 예스러운 표현이 아닌, 일반
적인 말의 한자어들은 문맥을 고려하여 매우 조심스럽게 우리말로 바꾸어 표
기했다.

　'동년(同年)'을 '같은 해'로, '사우(四隅)'를 '네 귀' 또는 '네 모퉁이'로,
익년(翌年)을 '이듬해'로, '아조(我朝)'를 '우리나라'로, '처처(處處)'를 '곳
곳'으로, '구변(口邊)'을 '입가'로, '오인(吾人)'을 '나'로, '총시(總是)'를
'그야말로'로, '여상(如上)의'를 '위와 같은'으로, '소재(所載)'를 '-에 실려
있는'으로, '십지(十指)를 굴(屈)할'을 '열 손가락을 꼽을'으로, '혼(混)하
여'를 '섞어'로 바꾼 것은 해당 한자어를 순 우리말로 바꿔 준 경우이다.

　'양수(兩手)'를 '양손'으로, '거금(距今)'을 '지금으로부터'로, '기분간
(幾分間)'을 '얼마간'으로, '이술(已術)한'을 '앞서 서술한'으로, '제왕(諸
王)'을 '여러 왕'으로, '관중(棺中)'을 '관 속'으로, '일기(一基)'를 '한 기'
로, '송조(宋朝)'를 '송나라'로, '호제목(好題目)'을 '좋은 제목'으로, '화양
식(畵樣式)'을 '그림 양식'으로, '이리허(二里許)'를 '이 리쯤'으로, '명종시

(明宗時)'를 '명종 때'로, '차종(此種)'을 '이러한 종류'로 바꾼 것은 일부 한자만을 우리말로 바꿔 준 경우이다. 그 밖에 '구옥(勾玉)'을 '곡옥(曲玉)'으로 바꾼 것은 일본식 한자를 우리 식으로 바꿔 준 경우이다.

한편, '이조(李朝)' '이씨조(李氏朝)'는 문맥에 따라 '조선조' '조선왕조'로 바꾸어, 이 책에서 '우리나라'를 지칭하는 말로 쓰인 '조선'이라는 말과 구분했다.

우현 선생은 생전에 미술사 제반 분야를 연구하면서 당시 유물·유적을 담은 사진 수백 점을 소장해 왔는데(그 대부분은 경성제대 즉 지금의 서울대 소장 유리원판사진들이며, 일부는 직접 촬영한 것이다), 이 책을 편집하면서 선생의 소장 사진과 당시 문헌의 사진들을 내용에 따라 실었으며, 책 말미의 도판 목록에 각 사진의 출처를 밝혀 두었다. 또한 책 앞부분에 이 책에 대한 '해제'를 실었으며, 본문에 인용한 한문 구절은 기존의 번역을 인용하거나 새로 번역하여 원문과 구별되도록 작은 활자로 실어 주었다. 책 말미에는 독자의 이해를 돕기 위해 본문에 나오는 어려운 한자어들에 대한 '이 책을 읽는 사전'식의 어휘풀이 천여 개를 실어 주었고, 각 글의 '수록문 출처'와 우현 선생의 생애를 한눈에 볼 수 있도록 작성한 '고유섭 연보'를 덧붙였다.

편집자로서 행한 이러한 노력들이 행여 저자의 의도나 글의 순수함을 방해하거나 오전(誤傳)하지 않도록 조심에 조심을 거듭했으나, 혹여 잘못이 있다면 바로잡아지도록 강호제현(江湖諸賢)의 애정어린 질정을 바란다.

이 책을 출간하기까지 많은 분들의 도움이 있었다. 우현 선생의 문도(門徒)이신 초우(蕉雨) 황수영(黃壽永) 선생께서는 우현 선생 사후 그 방대한 양의 원고를 육십 년 가까이 소중하게 간직해 오시면서 지금까지 많은 유저를 간행하셨으며, 유저로 발표하지 못한 미발표 원고 및 여러 자료들도 훼손 없이 소중하게 보관해 오셨고, 이 모든 원고를 이번 전집 작업에 흔쾌히 제공해 주셨

으니, 이번 전집이 만들어지기까지 황수영 선생께서 가장 큰 힘이 되어 주셨음을 밝히지 않을 수 없다. 수묵(樹默) 진홍섭(秦弘燮) 선생, 석남(石南) 이경성(李慶成) 선생, 그리고 우현 선생의 장녀 고병복(高秉福) 선생은 황수영 선생과 함께 우현 전집의 '자문위원'이 되어 주심으로써 큰 힘을 실어 주셨다.

미술사학자 허영환(許英桓) 선생, 불교미술사학자 이기선(李基善) 선생, 미술평론가 최열 선생, 미술사학자 김영애(金英愛) 선생은 우현 전집의 '편집위원'으로서 많은 도움을 주셨다. 특히 이기선 선생은 이 책의 구성, 원고의 교정·교열, 어휘풀이 작성 등 이 책이 출간되기까지 깊은 애정으로 많은 조언과 도움을 주셨다. 최열 선생은 전집의 기획과 편집에 많은 조언을 해주셨으며, 이 책의 해제를 집필해 주셨다. 김영애 선생은 전집의 구성에 많은 조언을 주셨고, 허영환 선생은 최종 감수를 맡아 책의 완성도를 높여 주셨다. 한편 한문학자 김종서(金鍾西) 선생은 본문의 일부 한문 인용구절을 원전과 대조하여 번역해 주셨으며 어휘풀이 작성에 도움을 주셨다. 더불어, 이 책의 교정·교열 등 책임편집은 편집자 조윤형·이수정·배성은이 진행했음을 밝혀 둔다.

황수영 선생께서 보관하던 우현 선생의 유고 및 자료들을 오래 전부터 넘겨받아 보관해 오던 동국대 도서관에서는 전집을 위한 원고와 자료 사용에 적극적으로 협조해 주었다. 동국대 도서관 측에 이 자리를 빌려 감사드린다.

끝으로, 인천은 우현 선생이 태어나서 자란 고향으로, 이러한 인연으로 인천문화재단에서 이번 전집의 간행에 동참하여 출간비용 일부를 지원해 주었다. 또한 GS칼텍스재단에서도 이번 전집의 간행에 동참하여 출간비용 일부를 지원해 주었다. 인천문화재단 대표이사 최원식(崔元植) 교수님과 GS칼텍스의 허동수(許東秀) 회장님께 깊이 감사드린다.

2007년 10월
열화당

解題
20세기 조선미술사학의 빛나는 성취

최열 미술평론가

1.

다하지 못한 채 돌아서야 하는 아쉬움은 견딜 수 있다 하더라도 다시는 볼 수 없을 길 떠나는 아픔이야 어찌 견딜 수 있을까. 고유섭(高裕燮, 1905-1944)이 란 그 이름이 사라지던 1944년 6월 26일은 마흔 살의 한 천재가 숨을 거둔 날 이 아니었다. 드리운 장막 거둬 밝은 햇살 흩뿌림을 소망하던 조선미술사학 동네가 숨을 멈춘 날이었다. 십대의 어린 시절부터 소망했고 스무 살 때엔 아 예 스스로 저술하겠다는 조선미술사 구상이 끝내 힘없이 스러져 버린 날이었 으니, 청천 하늘 그 많던 별들조차 자취를 감춘 날이었다. 선생은 언젠가 조선 미술사 서술을 위해 '조선미술약사(朝鮮美術略史) 초고(草稿) 총목(總目)'을 작성하여 자신이 완결하고자 하는 그 모습을 미리 형상화해 두었다.(pp.439-441 참조)

　'총론'은 다섯 갈래로 나누었는데, 먼저 제1-2장에서 지리와 인문 두 가지 로 '특질'을 설정함으로써 미술사의 근거를 '자연의 이치와 풍토로 구성되는 지리' 그리고 '인간의 문명과 역사로 누적되는 인문'에서 획득하고자 했다. 제3장에서는 '문화적 사적(史的) 의의'를 설정하여 미술사를 문화사로 파악 하는 관점을 제시하고자 했다. 문화사 관점은 선생이 견지하고 있는 개방주의

관점과 한몸을 이루는 것으로, 동아시아 문명을 하나의 범주로 설정하는 국제 시야 및 문명권 안에서 개별화된 지역 시야를 아우르는 태도를 뜻하는 것이겠다. 제4장 '예술적 분류'는 미술종류를 건축·조각·회화·공예로 나누어 그 특징을 해명하고자 했던 부분인데, 건축을 앞세우는 선생의 뜻은 예술을 생활 및 자연과 일치시키는 자신의 예술론에 근거한 것이 아닌가 한다. 또한 제5장 '시대의 분류'를 따로 둔 것은 미술사에서 시대구분론이 얼마나 중요한가를 강조해 둔 것이겠다.

선생의 설계도면은 푸른색에 흐릿하게 감춰진 이 '초고 총목'에 뚜렷하게 드러나 있다. 도면의 머리말에 해당하는 '총론' 부분에서 사관(史觀)의 요체를 전개하고 이어 각론으로 건축·조각·회화·공예 순으로 펼쳐 나간 구상의 전모는, 비록 제목뿐이지만 방대하고 치밀하기 그지없는 규모로 한눈에 드러난다.

이와 같이 원대한 구상 아래 써내려 갔다면 20세기 후반 조선미술사학의 성취는 거의 한 세기를 앞서 나갔을지도 모른다. 선생은 구상 실현을 앞두고 그 몫을 미뤄 둔 채 홀연 조선미술사학 동네를 떠나 버리셨다. 하지만 더 많은 잎사귀와 열매를 던져 놓으셨으니, 선생의 분야별 연구가 너무도 크고 탐스럽다. 저 빼어난 성취를 선생이 마련해 놓으신 조선미술사 구성 방법에 따라 열거해 두고서 그 가치를 엿보아 미리 새겨 둠은 벅찬 즐거움일 것이다.

2.

삶의 거처인 건축을 대상으로 삼는 연구에서 범위를 좁혀 미술로서의 건축을 뚜렷하게 설정한 선생은, 현전(現傳)하는 건축물이 없는 조건에서조차 그 희미한 유적 위에 다양한 문헌을 동원하여 삼국시대 건축미술의 모습을 추적해냈거니와, 궁성과 성곽은 말할 것도 없고 고구려 쌍영총(雙楹塚)과 같은 분묘와 백제 미륵사(彌勒寺)와 같은 사찰로써 건축미술의 윤곽을 그려내는 성취

와 더불어 여기에 현전 유물이 가장 많은 탑으로써 건축미술의 대강을 정립해 냄에 이르렀던 것이다. 더욱이 지금까지 온전히 보존된 불국사(佛國寺)와 석불사(石佛寺)를 대상으로 삼은 논문「김대성(金大城)」이야말로 건축미술 연구사의 중후한 성취라 하겠다. 이 글은, 문무왕(文武王) 수장(水葬) 사실과 관련된 문무왕비(文武王碑)·인각사비(麟角寺碑)에 관한 논문을 남김으로써 18세기 가장 빼어난 학자로 평가받고 있는 홍양호(洪良浩)가 성취한 금석고증학(金石考證學) 수준을 연상케 하는 실증주의 태도의 엄밀성과 더불어, 근대 서구미술사학의 다양한 방법론을 거침없이 활용하는 미술사학자의 전범을 보여준다. 유적 및 문헌이 머금고 있는 전설과 사상, 자연환경과 역사사실 그리고 조형형식을 아울러 하나로 일치시켜 나가는 이른바 과학적 통찰력의 진수가 이런 것이구나 싶다. 광범위한 자료를 동원하여 유물 부재 상황을 극복해낸「고려의 불사건축(佛寺建築)」도 그러한데, 더욱 놀라운 것은 목탑·전탑·석탑의 관련 내용을 확정지은 논문「조선 탑파(塔婆) 개설」이다. 그 기원과 내용·재료·양식분류로 이어지는 논지의 전개가 물 흐르듯 유창하니 건축미술사학의 기념비와도 같다. 이에 더하여 별도의 저술인『조선건축미술사 초고』와『조선탑파의 연구』가 있으니 여기서 조선 건축미술의 편년과 특성·양식을 거의 완전의 경지로 이끌어 올려놓았음은 더 말할 필요가 없다.

조각분야 연구가 더욱 흔치 않던 시절 일찍이 1931년에 발표한「금동미륵반가상(金銅彌勒半跏像)의 고찰」은 눈부신 논문이다. 동북아시아 시야에서 인도로부터 기원을 고찰하고, 나아가 그 세부 조형과 양식을 실증하는 가운데 "조선 독특의 예술미를 가진 불상으로 조선미술사상 한 준령(峻嶺)을 이루는 것"이라는 가치평가에 도달했는데, 그런 평가를 가능하게 하는 근거를 일본 고류지(廣隆寺)의 목조미륵반가상에 대한 서구인의 평가로 대신하는 개방태도가 돋보인다. 하지만 무엇보다도 백미는 금동미륵반가상의 제작에 대한 "실로 감수성있는 예술가의 기질(氣質)과 유연한 공상(空想)과 일종 환몽(幻

夢)에 가까운 정서"라는 선생의 표현이 아닌가 한다. 한편, 선생은 "실로 경탄할 신기(神技)"라고 했던 석굴암 조각에 대해서는 별도의 논문을 남기지 않았고, 1934년에 발표한 「조선 고적(古蹟)에 빛나는 미술」에 그 핵심만을 서술하고 있을 뿐이다. 선생이 조각분야 연구를 뒤로 미루었던 것인지는 알 수 없지만 논문조차 몇 편 남기지 않으셨다. 어쩌면 선생이 말한바 "종교·실용 조각밖에 없고 자유예술로서의 조각은 발생하지 아니하였다"는 생각 탓인지도 모르겠다. 다만 「조선의 조각」에서 삼국시대는 상징주의, 통일신라시대는 이상주의, 고려시대는 사실주의로 함축하고 조선시대의 경우엔 아예 '갱생하기 어려운' 이른바 불모시대로 규정한 학설은, 지금도 여전한 통설의 지위를 누리고 있는 바 그대로다.

선생이 회화분야 글쓰기에 전력을 다할 새도 없이 세상을 등졌으니 그 안타까움이야 도리 없지만, 고구려 벽화에 대한 회화의 내용과 기법 그리고 그 사상과 교섭에 이르는 분석만으로도 이미 풍요롭다. 고려회화 또한 특색은 물론 배경에 이르는 핵심과 함께 중국·일본과의 교섭사를 다루었고, 조선시대에 이르러 서화를 천기(賤技)로 여기는 시대풍조에 대해 강희안(姜希顔)을 예로 들어 미술의 불행을 "정치의 불운은 문화의 불운"이라고 함축했다. 하지만 그 내면적 화취(畵趣)와 더불어 중국 화풍과의 관련에 이르는 특성을 제시함으로써 조선시대 회화의 또 다른 성격을 암시했는데, 안견(安堅)의 화풍과 더불어 화파를 이루는 영향력은 물론 김홍도(金弘道)와 그의 시대 거장들 사이를 세심하게 설파하는 데로 나아갔다. 정선(鄭敾)에 대해서는 과거 사람들의 찬사가 지나친 것이라면서 정선이 화법에 주역(周易)의 이치를 적용했다고 한 설을 "동양적 신비론·관념론에서 나온 과장일 뿐"이라고 일축했지만, 한편으로는 정선에 이르러 '조선적 특수성격'으로 '동국진경(東國眞景)'이 비로소 미술계에 자리잡았음을 지적했다. 정선의 요체만이 아니라 동북아시아 회화의 보편과 특수를 함축하는 방법론을 드러내고자 한 선생의 지향이 이렇게 나

타나는 것이 아닌가 한다. 1940년에 발표한 「조선의 회화」가 선생의 회화사의 매듭인데, 이 글에서 조선 고대 고분벽화야말로 중앙아시아를 통한 동서문명의 혼효(混淆)이자 일본화(日本畵)의 뿌리임을 지적했다. 고려시대에 이르러 장식화·불화·화원화는 물론 사대부 문인화의 발생을 거론하는 가운데 강건함보다는 선조의 섬려함과 유약함을 특색이라 지목했고, 조선시대 회화는 송(宋)·원(元)의 수묵화체 화풍을 특색으로 삼고서 일본 수묵화에 영향을 끼쳤다 했다. 선생은 조선의 회화를 '중국화의 한 유파' 라며, 다만 고려말부터 자연히 조선적인 기풍을 갖추었다고 대략을 짚어 두었다. 하지만 너무도 부족하다 여겼을 선생은 전력을 기울여 『조선화론집성(朝鮮畵論集成)』을 완성했다. 거기 새긴 뜻을 헤아리면 선생이 회화사 연구와 집필을 위해 얼마나 헌신했는가를 짐작할 수 있고, 또한 이를 바탕 삼았더라면 지금 미술사학은 다른 수준을 누리고 있었을 것이 너무도 뚜렷하다.

공예분야에서 선생은 자신의 예술론을 적극 드러냈다. 1935년에 발표한 「신라의 공예미술」에서, 공예는 사회생활의 일상에서 반드시 실용이 합목적에 따라 발전을 하다가 실용과 수식(修飾)이 적절히 결합함에 그 끝에 이르러 허식(虛飾)에 빠지는 것이라고 하고서, 거기서 자연스런 예술성의 발로를 발견할 수 있다고 했다. 이어서 공예미술을 자유예술과 구별했는데, 자유예술은 사회와 유리된 경향을 갖고서 천재주의·개인주의의 개성미(個性美)를 갖고 있지만 공예미술이야말로 사회미(社會美)·단체미(團體美)를 구현하는 것이어서 그것이 속한 그 사회의 성격을 그대로 볼 수 있다 했다. 선생은 공예미술을 통해 종교와 계급의 결합을 추론하여 "계급사회의 발전과정에 부응하는 형식변천"을 파악하는 방법을 구사했는데, 특히 고려청자에 대한 변화의 단계를 설명해 나감에 있어 충렬왕(忠烈王)의 호사 취미에 따른 화금청자(畵金靑瓷)의 발생을 논했다. 또한 상감청자와 분청사기에 대한 그 다채롭고 풍부한 서술은 여전히 노작(勞作) 바로 그것에 이르렀다 할 것이다. 무엇보다도 선생은

청자에 새겨진 시명(詩銘)과 전적(典籍)의 기록을 찾아 시화일치(詩畵一致)의 감상법을 요청하면서 자기를 사용할 당시를 연상하지 않으면 안 된다고 가르쳤다.

3.

1941년 9월 15일 선생은 진찰을 받고 돌아와 쓴 일기에 "나도 앞으로 잘해야 십 년 남짓 수명이 남은 모양"이라고 한 이래 사흘 뒤인 18일에는 춘추사의 원고청탁을 받고서 절필(折筆)해야겠다고 느낄 만큼 기진맥진했다. 그리고 자신의 간장경화증(肝臟硬化症)이 간장암(肝臟癌)으로 번질 것이라 예언하는 가운데 "그러하면 결국 나의 운명은 결정되고 만 것이리라. 죽음은 두렵지 않다 하나 생에 대한 다소의 미련이 없는 바 아니며…"라고 하다가도 "죽게 되면 역시 태연히 죽어 버릴 수밖에"라고 했으되 끝내 세키노 다다시(關野貞)가 『조선의 건축과 예술』을 간행했다는 소식을 듣고서 다음과 같은 마음을 쏟아냈다.

"나도 조선미술사를 내고 싶은 마음이 든다. 그러나 재료 부족, 참고서 부족에도 실로 어쩔 수 없다. 쓰면 세키노 다다시 박사 저(著)의 유(類)가 아닐 것이지만…"

참을 수 없는 열정으로 혼신을 다해 왔으되 병마(病魔)의 절벽 앞에 더 무엇을 할 수 있을까. 절망의 암흑을 향해 나아가던 시절, 선생의 운명은 요절을 향하여 가고 있을 뿐 그 누구도 막을 수 없었다. 불후의 노작을 쏟아내신 선배 오세창(吳世昌) 선생이야 학계로부터 은퇴하신 지 오래요, 온통 일본인뿐인 조선미술사학 동네는 고유섭이란 이름이 있어 서로간에 긴장감으로 학문의 균형과 조화를 이뤄내고 있던 때였다. 선생이 세상을 떠나심은 아무런 학연 없

이 홀로 걸어 뿌리내리기 시작하던 윤희순(尹喜淳) 김용준(金瑢俊) 선생으로 하여금 가시밭길 이어 가라는 뜻이었을까.

청년 황수영(黃壽永)과 진홍섭(秦弘燮)이 문하에 드나들고 있어 한켠으로 든든하였으되 이들 무릎제자는 너무 어려 미래를 약속할 수밖에 없었다. 하지만 개방과 자득의 학풍을 일으켜 세우신 선생이었으니 제자가 아니더라도 그 누군가 조선미술사학의 위대한 성취를 이룩할 수만 있으면 그뿐이라 생각하셨을 게다. 선생이 세상을 떠나고서 언젠가 학연이니 문하(門下)니 하여 법통(法統)을 논하고 대학 거점을 근거 삼아 정통과 재야를 따짐은, 그러므로 여래(如來)의 품처럼 그윽하여 끝도 가도 없었을 선생 앞에 부끄러운 일이다.

이제 아득히 멀리 떨어진 어느 외진 땅에서 선생의 이름 오직 존경심만으로 우러르고 있는 내 눈에는 걱정이 가시지 않는다. 하나는 선생께서 세상을 떠나신 뒤 반세기 동안 숱한 유물 발굴과 문헌 조사가 이뤄졌고 또한 사관과 관점에서도 거듭났으니 새로운 성취를 덧붙이는 주석(註釋)의 절실함이다. 하지만 쉽지 않은 일이다. 나설 이도 드물겠지만 몇몇 사실 교정과 관점 수정이 중요한 게 아니라, 동서융합을 터전으로 삼아 이룩한 방법론과 통찰력의 풍요로움을 따라가지도 못하는 처지임을 깨우치는 게 먼저가 아닌가 한다. 그렇다. 선생께서 남겨 두신 풍요로운 방법론은 어디론가 사라졌고 개방과 자득의 학풍 또한 감춰져 있을 뿐이다. 아예 그게 있는 줄조차 모르고 있거니와, 사학 동네 안팎이 개방과 자득의 바람으로 한껏 물들었다면 오늘의 한국미술사학이 어찌 여기에 머물러 있었겠는가.

실로 선생의 뜻을 이어 잠시 멈췄던 숨결 되살림에 해방 직후 문외(門外)의 학계에서 윤희순·김용준이 연이어 노작을 간행했고 또한 문하에서 제자 황수영과 진홍섭이 스승의 저술을 엮어 간행했으니, 오세창에서 시작하여 고유섭이 일으켜 세운 20세기 조선미술사학의 별자리가 밤하늘 북두(北斗)와도 같이 눈부신 빛발 그대로다.

차례

제III부 繪畵美術

제IV부 工藝美術

제 I 부

建築美術

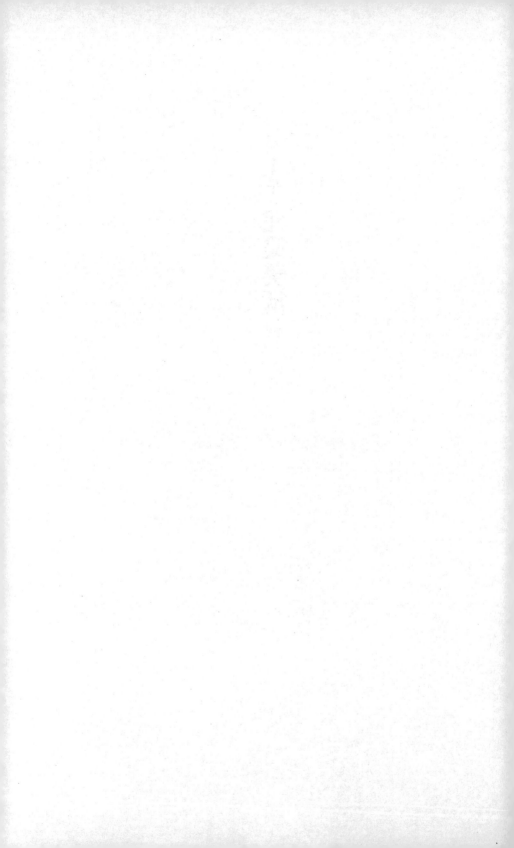

백제건축

백제도 고구려와 같이 권력국가로서의 발전 과정을 밟고 있었던 만치 건축에 있어서도 그 문화 계단에 필요한 성곽·궁실·묘단(廟壇)·사사(寺社) 등 신관적(神官的) 독재적 건축조형이 날로 발전하고 있었던 것이다. 다섯 부(部) 서른일곱 군(郡) 이백 성(城) 칠십육만 호(戶)가 전국에 펼치게 될 제, 권력국가로서의 가장 먼저 필요한 것은 성곽이요 궁실이다. 백제 초기에 비교적 많이 보이는 성곽형식은 소위 책성(柵城)이니, 지금에 그 유구(遺構)가 남지 아니했으나 상상컨대 목책(木柵)으로 성곽을 짜는 극히 비미술적인 원시조형이었을 것이나 장차 평성(平城)으로 발달될 전제형식(前提形式)으로 주목할 만하고, 산성에는 토성(土城)·석성(石城)이 이용되었을 것이니, 그 중에도 백제에 산성 기사가 많음이 주목된다. 이 산성은 항상 시·읍과 따로 분리하여 산악의 천험(天險)을 이용한 것으로 산맥을 좇아 연연(蜒蜒)한 형태는 일종의 숭엄미를 갖고 있을 것이나, 오늘날 백제의 유구로 잔존된 것이 있지 않다.

백제 초년에 마한(馬韓) 동북경(東北境)에 종자(從者) 백 사람으로 더불어 내도(來都)했다는 위례성(慰禮城)은 혹 직산(稷山)의 성거산(聖居山)이라 하며, 혹 광주(廣州)의 서부라 하며, 혹 경성(京城)의 왕십리 부근이라 하여 정설(定說)이 없지만, 반거(蟠居)가 겨우 십삼 년에 불과한즉 그 어음(語音)에서 상상하더라도 저 원시적인 책성을 경영했음에 불과했을 것이요, 제이기(第二期)의 국도(國都)인 한산도(漢山都)는 지금의 광주 고읍지(古邑址)로 추정하나 평

지에 경영한 책성인 듯하다 한다.[1] 『삼국사기(三國史記)』에는 근초고왕(近肖古王) 26년(A.D. 371)에 다시 한산으로 이도(移都)했다 하여 구설(舊說)에는 이것을 북한산(경성)으로 해석했으나, 이마니시 류(今西龍) 박사는 이 역시 광주로 추정하여 개로왕(蓋鹵王) 말년까지의 도읍지로 보려 하고 토성을 쌓은 것도 이때라 한다. 하여간 이 국도 문제는 사가(史家)의 연구에 일임할 것이므로 다시 문제치 않거니와, 백제의 건축조형이 발전하기 시작한 것은 이 한산에 도읍한 때부터였다. 당시의 건축조형으로 온조왕(溫祚王) 15년(B.C. 4)에 신궁을 창건했는데, "儉而不陋하고 華而不侈하였다 검소하지만 누추하지 않고 화려하지만 사치스럽지 않다"는 한 조(條)가 있으니, 건축수법이 아직 미비했음을 알 만하다. 이는 원주(原住)의 마한(馬韓) 민거(民居)가 묘총(墓冢) 같은 초옥토실(草屋土室)의 움집에 살고 있었다 함에서 보면, 외래민족이 아무리 고도의 문화 정도(程度)를 갖고 있었다 하더라도 국권과 민부(民富)가 수립되지 못했던 당시의 정도로 양자에 별다른 차이가 없었음이 쉽게 추측된다.

그러나 세대의 추천(趨遷)으로 국권이 정립되고 부력(富力)이 팽창됨에 따라 계급건물의 장엄은 날로 발전되었을 것이니, 근초고왕 23년(A.D. 188)과 비류왕(比流王) 30년(A.D. 333)에 궁실을 중수한 사실은 중수에 그쳤다기보다 장엄 발전이 있었음을 쉽게 추측할 수 있고, 진사왕(辰斯王) 7년(A.D. 391)에 중수할 때는 천지조산(穿池造山)하여 기금이훼(奇禽異卉)를 양식(養植)했다 하니 한갓 궁실의 장엄뿐 아니라 일찍이 정원예술의 발단을 그곳에서 볼 수 있으며, 개로왕대에 고구려 첩승(諜僧) 도림(道琳)의 유계(誘計)로 왕이 토목을 대흥(大興)할새 국인(國人)을 개발(蓋發)하여 증토축성(烝土築城)하고 그 안에 궁(宮)·누(樓)·대(臺)·사(榭)를 경영했는데 무불장려(無不壯麗)하다 했다. 또 사성(蛇城) 동(東)에서 숭산(崇山) 북까지 연하수언(緣河樹堰)하였는데, 이러한 토목사업으로 말미암아 곳간[倉庾]이 허갈(虛竭)하고 인민이 궁곤하여 나라[邦家]의 얼올(陧杌)이 심어누란(甚於累卵)이었다 한다.

이 한산도 궁성에 있어서 서부는 용무(用武)의 지(地)로 중요한 듯해 구수왕(仇首王) 7년(A.D. 220)의 "西門火 서문에 불이 났다"라는 사실, 고이왕(古爾王) 9년(A.D. 242)의 "西門觀射 서문에서 활쏘기를 구경했다"라는 사실, 비류왕 17년(A.D. 320)의 "築射臺於宮西 궁 서쪽에 활 쏘는 대를 쌓았다"라는 사실, 아신왕(阿莘王) 7년(A.D. 398)의 "習射於西臺 서쪽 대에서 활쏘기를 연습했다"라는 사실 등이 보이며, 남부는 청사(廳事)의 중요부인 듯해 고이왕 28년(A.D. 261)의 남당(南堂), 비유왕(毗有王) 21년(A.D. 447)에 궁남지(宮南池) 등이 보인다. 이 외에도 진사왕 8년(A.D. 391)의 구원행궁(狗原行宮), 아신왕 원년(A.D. 392)의 한성별궁(漢城別宮) 등이 보이나 그 장엄이 어떠했는지는 상상하기 어렵다.

이러한 한산도에서 공주(公州)의 웅진성(熊津城)으로 도읍을 옮긴 것은 문주왕(文周王) 원년(A.D. 475)이다. 지금의 공산성(公山城)이 그 유구라 전하니 『여지승람(輿地勝覽)』에는 석축(石築)의 주위가 사천팔백오십 척으로 삼정일지(三井一池) 외 군창(軍倉)이 있다 했다. 도읍을 옮긴 지 삼 년 만에 궁실을 중수했다 하고 동성왕(東城王) 8년(A.D. 486)에 다시 중수했다 한다. 동왕(同王) 11년조에 남당(南堂)이 보이고 20년조에 웅진교(熊津橋)의 부설(敷設)이 보이니, 산하에 영대(映帶)하는 인공의 미가 날로 화려해져 감을 추측할 수 있다. 동왕 22년에는 높이 오 장(丈)의 임류각(臨流閣)을 궁 동쪽에 세우고 영소영대(靈沼靈臺)를 경영하여 기화요초(奇花瑤草)와 이수상금(異獸祥禽)을 방양(放養)하여 탕유(蕩遊)에 자(資)한 모양이나 오늘날 이러한 유구는 하나도 남지 아니하였고, 당시 고분건축으로 볼 만한 대표 작품이 송산리(宋山里)에서 발견되었으니 이는 후에 말하리라. 이곳에 도읍한 지 육십삼 년 만인 성왕(聖王) 16년(A.D. 538)에 다시 사비(泗沘, 부여)로 도읍을 옮겼으니, 재래의 축성(築城)이 천험의 산곡을 이용했으나 대하(大河)를 적극적으로 이용하지 않았음에 대하여, 이곳 부여성(扶餘城)은 동북으로부터 서남으로 만류(彎流)하는 금강(錦江)의 백마강(白馬江) 물을 자연의 참호(塹壕)로 적극적으로

이용하고 동북의 부소산(扶蘇山)을 이용하여 반월형을 이룬 성벽의 양단이 백마강에 달하고 그 안에 시가지를 포함했으니, 이는 재래 조선식 산성과 중국의 평성식(平城式) 수법을 교묘히 조합한 것으로 조선 축성법의 한 새로운 기축(機軸)을 이룬 것이라 한다. 이름하여 반월성(半月城)이라 하나니 석축의 둘레가 만삼천여 척으로 북포(北浦) 양안(兩岸)의 기암괴석과 기화이초(奇花異草)는 특히 유명한 것이요, 대왕포(大王浦)의 승개(勝塏)는 화도(畵圖)의 미와 같았다 한다. 백제의 건축미술이 한껏 발전된 것도 이 남부여시대이니, 특히 무왕 31년(A.D. 630)에 중수 경영한 사비궁이 극히 장엄했을 것은 동왕 35년에 궁 남쪽에 못을 파고 인수(引水)하기를 이십여 리의 양안에 양류(楊柳)를 심고 수중(水中)에 도서(島嶼)를 조축하여 방장선산(方丈仙山)에 의한 장엄에서도 알 수 있다. 망해루(望海樓, 무왕 17년 8월)·망해정(望海亭, 의자왕 15년 2월, 궁 남쪽)·황화대(皇華臺)·자온대(自溫臺)가 모두 연유(宴遊)의 지(地)로 유명하거니와, 의자왕(義慈王) 15년(A.D. 655)에 경영한 태자궁(太子宮)까지도 치려(侈麗)가 극했던 것이다. 태량미태(太良未太)·문가고자(文賈古子) 등 백제의 건축가가 일본에 위명을 날린 것도 이때였고, 아비지(阿非知)가 신라 황룡사(皇龍寺) 건축의 신기(神技)를 날린 것도 이때였다.

이러한 이시위중적(以示威重的) 권력조형과 함께 발달된 것으로 다시 신궁적(神宮的) 조형이 있으니, 온조왕 원년의 동명왕묘, 동왕 17년의 국모묘(國母廟), 동왕 38년의 대단(大壇), 다루왕(多婁王) 2년의 남단(南壇) 등이 그 특수한 예이나 수식장엄은 상상하기 어렵고 분묘경영에 있어서는 공주시대의 와전분묘(瓦塼墳墓)가 특히 주목된다.

그러나 한 가지 건축미술상 주목할 가치를 갖고 있는 것은 사찰건축이니, 침류왕(枕流王) 원년(A.D. 384)에 호승(胡僧) 마라난타(摩羅難陀)가 불법(佛法)을 백제에 전한 익년(翌年), 한산에 불찰(佛刹)을 경영한 이래 사탑(寺塔)이 날로 파다(頗多)해졌음은 『수서(隋書)』『주서(周書)』『북사(北史)』 등에

"有僧尼寺塔甚多 중과 절·탑이 매우 많이 있었다"[1]란 데서도 알 수 있다. 그러나 오늘날 알려져 있는 것은 매우 적으니, 공주의 대통사(大通寺)·남혈사(南穴寺)·서혈사(西穴寺) 등은 그 유구(遺臼)·유와(遺瓦)에서 다소 추정할 수 있고, 전주의 보광사(普光寺)·경복사(景福寺) 등은 『여지승람』의 「언전(諺傳)」에서 추측되며, 익산의 미륵사(彌勒寺), 북부(北部) 수덕사(修德寺), 호암사(虎巖寺), 사자사(獅子寺), 달라산사(達拏山寺)는 『삼국유사(三國遺事)』 '고승전(高僧傳)' 등에서 추측되며, 흥륜사(興輪寺)는 『조선불교통사(朝鮮佛教通史)』에 잉용(仍用)된 「미륵불광사사적기(彌勒佛光寺事蹟記)」에서 추정되며, 왕흥사(王興寺)·칠악사(柒岳寺)·북악오합사(北岳烏合寺)·천왕사(天王寺)·도양사(道讓寺)·백석사(白石寺) 등은 『삼국사기』에서 알 수 있을 뿐이다. 이 중에 건축적 조형이 약간 전하는 것은 천왕사·도양사의 탑과 백석사의 강당(講堂) 기사가 있을 뿐이나, 가장 유명한 것은 왕흥사와 미륵사이다.

왕흥사는 법왕(法王) 말년(A.D. 600)에 시작하여 무왕 35년(A.D. 643년)에 낙성(落成)한 대표적 국찰(國刹)이니, 『삼국유사』에는 "附山臨水 花木秀麗 四時之美具焉 王每命舟 沿河入寺 賞其形勝壯麗 절은 산을 등지고 물에 인접해 있어 화초와 수목이 매우 아름답고 사철 풍경을 갖춰 있다. 왕은 매양 배를 내어 물을 따라 절에 가서 그 웅장하고 아름다운 경치를 구경했다"[2]라고 했고, 『삼국사기』에는 "其寺臨水 彩飾壯麗 王每乘舟入寺行香 그 절은 강가에 있었는데, 채색으로 웅장하고 화려하게 꾸몄다. 왕은 매번 배를 타고 절에 들어가 불공을 드렸다"[3]이라고 하여 대서특서(大書特書)한 만치 장엄이 수월치 않았던 모양이나, 유구는 고사하고 유지(遺址)조차 몰랐다가 선년(先年, 1934) 오사카 긴타로(大坂金太郎)가 부여군 규암면(窺巖面) 신구리〔新九里, 구 왕은리(王隱里)〕 49번 대지에서 '왕흥(王興)'이라 좌서(左書)한 와편(瓦片)을 많이 발견하여 그 지역이 적확히 알려졌으나 건축 장엄의 조사는 아직 되지 않았다.

이와 아울러 유명한 미륵사는 『삼국유사』 권2 '무왕(武王)' 중에

一日 王與夫人 欲幸師子寺 至龍華山下大池邊 彌勒三尊出現池中 留駕致敬 夫人
謂王曰 須創大伽藍於此地 固所願也 王許之 詣知命所 問塡池事 以神力一夜頹山塡
池爲平地 乃法像彌勒三 會(尊)殿塔廊廡各三所創之 額曰彌勒寺(國史云王興寺)
眞平王遣百工助之 至今存其寺

하루는 무왕이 부인과 함께 사자사(師子寺)로 가고자 용화산 밑 큰 못가에 이르니, 미륵
불 셋이 못 속에서 나타나므로 왕이 수레를 멈추고 치성을 드렸다. 부인이 왕에게 말하기
를, "여기에 꼭 큰 절을 짓도록 하소서. 진정 저의 소원이외다" 하니, 왕이 이를 승낙하고
지명법사(知命法師)를 찾아가서 못을 메울 일을 물었더니, 법사가 귀신의 힘으로 하룻밤
사이에 산을 무너뜨려 못을 메워 평지를 만들었다. 이리하여 미륵 불상 셋을 모실 전각과
탑과 행랑채를 각각 세 곳에 따로 짓고 미륵사(『국사』에는 왕흥사라 했다)라는 현판을 붙
였다. 진평왕이 각종 장인들을 보내어 도와주었으니 지금도 그 절이 남아 있다.[4]

라 했으니 고려 중엽까지도 남아 있었던 것을 알 수 있다. 그 유지는 지금 익산
군 금마면(金馬面) 기양리(箕陽里)에 있으니, 후지시마 가이지로(藤島亥治郎)
박사의 연구조사에 의하면 동서 이백 척, 남북 삼백십 척의 사지(寺址)가 좌우
에 있고 동서 삼백 척, 남북 사백 척의 사지가 그 뒤에 있어, 이 세 개 사지가
'品'자형으로 놓였다 한다. 각기 정남 중심에 중문(中門)이 있고, 정북 중심에
강당(講堂)이 있고, 보랑(步廊)이 그것을 돌려 싸고 그 안에 탑지(塔址)와 금
당지(金堂址)가 있다. 좌우의 사지를 각기 동탑원(東塔院)·서탑원(西塔院)
으로 가칭하고 그 뒤에 놓인 사지를 중탑원(中塔院)이라 가칭한다면, 현재 동
탑원·서탑원 탑지의 중심에서 정남으로 이백이십이 척 거리에 당간지석(幢
竿支石)이 쌍으로 남아 있으며, 좌우 원(院)의 금당 초석은 정면 다섯 칸, 측면
네 칸으로(전면 사십이 척, 측면 삼십 척 칠 촌) 초석이 서른 개 남아 있다. 이
세 개의 사역(寺域)을 포함한 전(全) 사역은 남북 이천삼백 척, 동서 구백 척
의 무대(袤大)한 구역으로 사지의 간단정연(簡單整然)한 점은 곧 삼국기의 사
찰형식을 잘 갖추고 있다. 즉 일본에서 말하는 백제의 칠당가람제(七堂伽藍

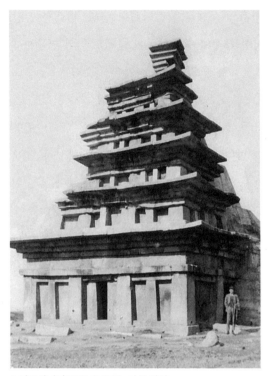

1. 미륵사지탑(彌勒寺址塔). 전북 익산.

制)라는 형식이니, 전에 말한 바와 같이 강당 · 금당 · 탑 · 중문이 자오선상에 남정(南正)하여 놓이고 보랑이 중문 좌우측에서 발단(發端)하여 구방형(矩方形)으로 강당까지 돌려 있고, 네 귀에 종루[鐘樓, 고루(鼓樓)]와 경루(經樓)가 경영된 것이 본 사역이 되고 이 구역 외에 식당과 승방이 경영되는 형식이니, 육조대(六朝代) 중국으로부터 전래한 형식으로 조선의 삼국기 불찰이 전부 이 형식이다. 그러므로 이러한 칠당가람제를 백제식이라 명명함은 맞지 않는 명칭이요 육조식 가람제라 함이 정당할 것이나, 일본에서는 백제로부터 이 형식이 전수된 탓에 오늘까지도 백제식 칠당가람제라 하는 것이다.[이 칠당이라는 것은 실당(悉堂)의 와(訛)로, 수(數)를 제한함이 아니요 필요 건물을 총칭하는 것이라고도 한다] 또 당대(當代)의 사역에는 멀리 장벽(墻壁)을 사지(四

至)에 돌려 동서남북의 사대문을 경영했다 한다. 남대문이 정문인 것은 궁성에서와 같다. 이러한 건축의 평면형식이 대체로 익산 미륵사에서 추정되어 있는 만치 백제의 불찰로서 중요시할 유적이라 하겠다.

　이제 이곳에 거대한 석탑이 남아 있으니(도판 1)『여지승람』에 "有石塔極大高數丈 東方石塔之最 석탑이 매우 커서 높이가 여러 길이나 되니 동방의 석탑 중에 가장 큰 것이다"[5]라고 한 바와 같이 조선조 중엽까지도 완전히 남아 있었던 모양이나, 현재는 삼면이 다 헐고 동면만이 가장 잘 남아 있다. 육층의 일부까지 현존했으나 원래는 칠층이나 구층까지 있었을 것으로, 조선의 석탑건물 중 최고 최대의 유물이다. 동벽 길이가 이십칠 척 일 촌 팔 분으로 세 칸 벽이 되어 중벽엔 통문(通門)이 있고 좌우벽엔 소주(小柱)로 다시 양분했다. 통로는 탑 내로 통하여 중심에서 십자로 교착(交錯)했고 중심에 삼 척 이 촌 구 분 전후의 방형(方形) 석주가 있으니 이는 곧 찰주석(擦柱石)이다. 다시 외부의 입면형식을 보면 초석 위에 높이 육 척 칠 촌 팔 분 크기의 상촉하관형식(上促下寬形式)의 입주(立柱)가 서고, 그 위에 방미석(枋楣石)이 놓이고, 그 위에 소간미벽(小間楣壁)이 있어 삼층의 받침돌을 받고, 다시 그 위에 평박장대(平薄長大)한 헌개석(軒蓋石)이 경쾌히 얹혀 있다. 이층 이상은 모두 동일한 수법이요, 원래는 탑 네 귀에 사천왕석상(四天王石像)이 있었던 듯하나 지금은 모두 파괴되고 이멸(泥滅)되었다. 이 석탑은 석편을 결합하여 목조탑파의 형식을 그대로 번안한 최고(最古)의 실례이니, 더욱이 미간층대(楣間層臺)의 형식은 후기의 조선 석탑형식의 규범을 이룬 것으로 가장 주목할 수법일까 한다. 설자(說者)에 따라 이 층대받침〔일본에서 모치오쿠리(持送)라 하는 것〕은 전탑형식(塼塔形式)에서 비로소 생긴 것으로 신라 분황사탑(芬皇寺塔)의 영향같이 말하나, 그러나 이만치 큰 석탑의 헌개(軒蓋)를 처리하자면 그러한 영향이 없더라도 이렇게 처리할 수밖에 없는즉, 이 형식은 오히려 이 탑에서 시용(試用)된 것으로 봄이 가할 듯하다.

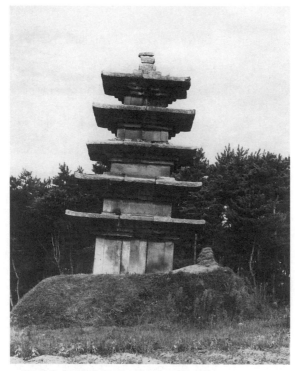

2. 왕궁리사지(王宮里寺址) 오층석탑. 전북 익산.

익산에는 왕궁면(王宮面) 왕궁리에 다시 한 탑이 있으니(도판 2) 옥개 첨헌(簷軒)의 수법은 전자와 동일하나, 탑신의 수법이 현저히 편화(便化)된 점에서 전자와 닮은 형식가치를 갖고 있다. 말하자면 목조탑파의 탑신형식을 그대로 이모(移模)하지 않고 한 개의 괴석(塊石)으로 네 귀의 주형(柱形)만을 모각해내고 말았다. 뿐만 아니라 주형 그 자체도 목주형식의 상촉하관형식을 충실히 재현하지 않고 주형형식만을 재현한 데서 매우 형식화된 작품이라 하겠으나, 신라 이후 조선 석탑의 일반형식은 오히려 이 탑파에서 결정된 것이라 할수 있다. 제일탑신은 약 반이나 덮여 있으나 단층의 기단을 보유했으리라고추정됨에서 삼국 말기의 제반 특색을 갖고 있는 탑파라 하겠다. 미륵사의 탑파와 같이 탑신이 웅혼(雄渾)한 중에 옥개에 경쾌한 기상을 갖고 있다.

비설(備說) 1

 이상의 두 탑에 관하여는 일찍이 세키노 다다시(關野貞) 박사가 신라통일초의 작품이라 한 이후 하등의 평고(評考)가 없이 신라 작품으로 간주해 왔었다. 그의 설의 요지를 들면, 미륵사 석탑 옥개의 층단받침 형식이 전탑의 옥개형식을 기본으로 하여 발전된 것으로, 현재 경주에 있는 신라기 최고(最古)의 작품인 분황사탑이란 것이 순전히 중국의 전탑을 모방한 것이요, 이래 신라 석탑 옥개의 층단받침이 전부 이에서 나온 형식이라 하여 신라 탑파 계통에 속할 것이라 함이 그 한 가지 이유요, 『삼국유사』에 전하는 미륵사 창건 연기(緣起)의 전설 중 백제 무왕이 신라의 왕녀를 취(娶)하고 이로 말미암아 진평왕이 백공(百工)을 보내어 조공(助功)했다는 것은 정사(正史)에도 없을뿐더러 진평왕대와 무왕대는 신라와 백제가 서로 알력 질시하고 전란이 끊일 새 없던 때인즉 진평왕의 조공 사실이 있을 수 없다 하여, 이 전설은 고구려 멸망 시에 그 종실(宗室)인 안승(安勝)이 신라에 내부(來付)하여 문무왕의 형의 여자를 취득하고 보덕왕(報德王)이 되어 익산에 내거(來居)케 된 사실에 대한 전설의 와전이라 하여, 미륵사를 이 보덕왕의 창건이라 하고 탑은 당대의 유구라 하여 신라통일초에 둔 것이다. 왕궁리 석탑도 형식상 미륵사탑과 동시대에 속할 것이므로 이 역시 신라통일초의 작이라 한 것이다.

 그러나 우선 이 전설부터 고찰할진대, 무왕의 아명(兒名)을 서동(薯童)이라 하여 나경(羅京)에 와서 항요(巷謠)를 퍼뜨려 그로 말미암아 선화공주(善化公主)를 취득했다는 것은 나승(羅僧) 원효(元曉)가 아명이 서당(誓幢)으로 풍전창가(風顚唱歌)하여 과공주(寡公主)를 취득했다는 전설과 설화 형태가 유사한 점이 있으니, 이러한 설화는 신라에 유행한 한 개의 민속설화로 봄이 가할 것으로 이러한 설화를 토대로 사관을 정립하고자 함은 매우 위험한 일인즉 이는 취할 바 아니라 할 것이요, 다음에 미륵사 그 자체의 사찰형식은 후지시마 가이지로 박사가 실측고사(實測考查)한 결과 백제의 창건 사찰로 인정했을뿐

더러, 그곳에서 백제시대의 와당이 많이 발견된 것이 있어 백제의 건찰(建刹)인 것이 증명되었다. 그러나 후지시마 박사는 사찰 그 자체는 백제기의 창건에 속하지만 탑만은 신라기의 작이라는 세키노 다다시 박사의 설을 지지했다. 이유는 세키노 박사가 든 형식설을 지지하고, 탑파가 사찰보다 뒤떨어져 창건될 수 있는 예로 황룡사의 구층탑을 들었다. 그러나 이 설은 자가당착에 떨어질 것이니, 그가 미륵사지를 백제의 유구라 한 것은 탑과 금당과 기타 건물과의 서로 관련된 형식에서 추출된 결론인즉, 만일에 후대의 건물인 이 탑파의 위치를 그대로 기본으로 하여 사찰 평면을 입론(立論)해 결론시켰다면 그의 학설은 근저부터 위험한 것이 된다. 혹 이 탑의 위치는 현재 남아 있는 동탑원의 탑과 금당의 관계를 그대로 지키면서 후대에 만들었다 할는지 모르나 이리되면 더욱 그의 학설은 불완전한 것이, 어찌 동일 시대에 경영한 사찰로서 중탑원이나 동탑원의 탑은 일찍이 동대(同代)에 되었고 서탑원의 탑만이 신라대에 들어와서 겨우 되었다 할 수 있으랴. 또 옥개의 층단받침형식도 원(原)은 전탑에 있었다 할 것이나 그것이 신라의 분황사탑이 생긴 이후에 비로소 조선 석탑형식에 이용되었다고 할 것인지, 백제 자신이 중국의 전탑형식에서 착안하여 석탑에 처음으로 이용한 것인지 쉽게 판단하기 어려운 것이니, 이 형식의 일면만 가지고 곧 신라 형식이라 함은 위험한 결론이다. 그러므로 사찰의 유지(遺址) 환경 및 석탑 그 전(全) 형식을 종합할진대 이는 틀림없이 삼국기의 작품이요, 삼국기의 작품일진대 이어 곧 백제의 유탑(遺塔)이라 할 것이다. 다만 익산 왕궁탑(王宮塔)은 옥개의 결구(結構)가 미륵사탑과 동일하나 탑신의 형식이 구조적 결구성을 잊어버리고 괴체(塊體)로 형식화됨에서 약간 시대가 떨어질 것으로는 볼 수 있다.

　백제의 유탑은 부여 읍내에 또 한 기(基)가 있다.(도판 3) 왕궁탑과 같이 오층석탑이나 소속 사명(寺名)이 불명하고 북정(北正)하여 고려 석불이 잔존해 있는 점에서 고려조까지도 사찰이 있었음을 알 수 있다.〔설에는 "太平 八年 戊

3. 정림사지(定林寺址) 오층석탑. 충남 부여.

辰 定林寺 大藏當" 운운의 와편이 이곳에서 발견되었다 하여 이곳을 정림사지 (定林寺址)로 본다) 이 탑파에는 일찍이 백제 말년에 당(唐)나라 병사가 백제 를 유린하고 자기네의 전공(戰功)을 탑면에 기각(記刻)한 까닭에 당나라 병사 의 소조(所造)로 선전되었고, 문두(文頭)에 대당평백제국비명(大唐平百濟國 碑銘)이란 구가 있음으로써 '대당평백제탑' 이라 속칭해 왔으나, 문중에 "刊玆 寶刹用紀殊功 이 보찰에 새겨서 특별한 공을 기념한다"이란 구가 있음으로 보아도 원래 백제의 사찰에 소속되었던 탑파였음을 알 수 있다.

비설(備說) 2

탑면에 새겨진 이 비명은 보통 일반이 믿고 있는 바와 같이 백제 말년의 사

실로 당병(唐兵)이 곧 기각한 것인지 일단 의심할 필요가 있다. 첫째 탑은 비가 아닌데 비명이라 그대로 기각한 것이 의심스러우며, 둘째 이 탑에 새겨진 비명과 동일한 비명이 부여진열관에 놓여 있는 백제대 유물인 석지면(石池面)에도 새겨져 있는 것이 의심스러운 일이며, 셋째 『여지승람』 '부여' 조에 현(縣) 서쪽 이 리에 있었다는 소정방비(蘇定方碑)라는 것과 이곳의 관계가 어떠한 것일까를 천명할 필요가 있다고 생각한다.

이제 그 형식을 보건대 일성(一成) 기단 위에 오층탑신이 놓인 간단한 것으로, 기단은 광대한 한 장 지반석 위에 복석(袱石)이 놓이고, 그 위에 각 면 네 구(區)의 소위 속석(束石)을 가진 간석(竿石)이 놓이고, 그 위에 다시 복석이 놓였으니 이는 그대로 목조건물의 기단형식을 재현한 것이며, 제일층 탑신은 상촉하관의 네 개 우주(隅柱)가 두 개 장석(長石)을 각 면에 끼어 받아 벽을 이루었고, 이 위로 방미석이 놓이고, 그 위에 층단식 받침이 놓이지 않고 모를 죽인 간단한 형식의 받침돌이 놓이고서 평박(平薄)한 옥개석을 받들었다. 이층 이상도 모두 동일한 수법으로 탑신이 제일층보다 매우 단축되어 있음이 다를 뿐이요 정상의 노반(露盤) 이상은 결락(缺落)되어 있다. 여러 개의 편석(片石)을 엇맞춰 가며 구성한 그 구조적 특질, 기단의 평저(平低), 옥개석의 평박한 경쾌성 등은 전술한 미륵사의 탑, 왕궁리의 탑과 같다. 그러나 탑신이 한 괴체로 형식화된 점은 미륵사탑의 범주를 떠나서 왕궁리탑에 들며, 탑신을 한 칸 면으로 해결한 것은 왕궁리탑이 세 칸 면으로 해결한 범주에서 떠난다. 또다시 그들 양자의 범주에서 아주 떠나는 점은 층단받침이 아니요, 각석(角石)의 모를 죽인 간단한 옥석의 받침에 있다. 이 수법은 사실로 신라 이전의 탑파형식 중에 유일하고 특수한 예외적 존재이다. 그러나 유일한 특수 예를 가지고 백제의 석탑은 모두 이 유에 속하건만, 이것이 백제의 유물이고 층단받침형식은 백제 탑의 형식이 될 수 없다는 설은 성립하지 않는다.

김대성(金大城)

김대성에 대한 가장 오래된 문헌은 『삼국유사』이다. 권5, '大城孝二世父母 대성이 두 세상 부모에게 효도하다'[신문왕대(神文王代)]라 하여 다음과 같은 설이 있다.

모량리[牟梁里, 부운촌(浮雲村)이라고도 하며 지금은 모량리(毛良里)라 부른다]에 빈녀(貧女) 경조(慶祖)가 있어 아이를 낳았더니 머리는 크고 이마는 성(城)같이 평편한지라 이름을 대성(大城)이라 했다. 집이 곤군(困窘)하므로 생육(生育)할 수 없어 화식(貨殖)의 복안(福安)의 집에 역용(役傭)이 되었더니, 그 집에서 밭 두어 고랑을 주어 그것으로써 의식(衣食)의 자(資)를 삼게 되었다. 때에 점개(漸開)라는 개사(開士)가 있어 육륜회(六輪會)를 흥륜사(興輪寺)에서 개설하려 하여 복안의 집에 이르러 권화(勸化)를 청했더니, 그 집에서 베[布] 오십 필을 내어 시출(施出)하매 점개는 주원(呪願)하여 말하기를, "단월(壇越)이 보시(布施)를 즐겨 하오니 천신이 항상 호지(護持)하리로다. 하나를 베풀어 얻음은 만 배요, 안락하고 또 수명이 길리로다" 하였다. 대성이 이 주원을 듣고 안으로 뛰어들어가 그 어머니에게 말하기를 "이제 문밖의 중의 송창(誦唱)을 들으니 하나를 베풀어 얻음이 만 배라 하오니, 내 생각하건대 반드시 숙선(宿善)이 없었을 것 같사오니 곤궤(困匱)는 하오나마 이제 또 시공(施供)이 없으면 내세에 더욱 곤란할 것이라, 내 역용살이 밭을 법회(法會)

에 시납(施納)하여 후세에 갚아짐이 있음을 꾀할까 하오니 어떠하오리까" 했더니, 그 어머니 좋다고 허락하여 이에 점개에게 밭을 시공했다.

이 일이 있은 후 얼마 아니 되어 대성은 죽었다. 물고(物故)한 그날 밤에 당시 국재(國宰)로 있던 김문량(金文亮)의 집에 하늘로부터 소리 있어 가로되, "모량리의 대성을 네 집에 부탁하노라" 하였다. 집안 사람들이 놀라 모량리를 검사하게 했더니 과연 대성이 죽었고 그날 천창(天唱)이 있던 동시에 몸이 들어 아이를 낳았는데, 왼손을 움키고 펴지 않다가 칠 일 만에 여니 금간자(金簡子)에 '大城'이라 두 글자를 새긴 것이 그 손 안에 있었다. 따라서 대성이라 또다시 이름 짓고 이에 전생의 생모 경조도 제중(第中)에 겸하여 수양(收養)하였다.

대성이 자라매 유렵(遊獵)을 좋아하여 하루는 토함산(吐含山)에 올라 곰을 잡아 가지고 산 아래 마을에 내려와 투숙(投宿)하였더니, 그날 밤에 곰〔熊〕이 귀신으로 변해 들이덤비면서 "네 어이 나를 죽였느냐. 나도 너를 잡아먹으리라" 하고 들이덤비자 대성은 무섭고 떨려 용서하기를 빌었더니, 귀신은 "그러면 나를 위해 불사(佛寺)를 세우겠느냐" 하매 소청대로 하겠다고 맹서를 하고 깨어나니 일장(一場) 꿈이었고 땀은 자리를 적시었다. 이후부터 원야(原野)에 유렵하기를 그치고, 곰 잡은 곳에 곰을 위해 장수사〔長壽寺, 오늘날 내동면(內東面) 마동(馬洞) 장수곡(長壽谷)에 삼층석탑 한 기 잔존〕를 창건하고, 인하여 심정에 느낀 바가 있어 비원(悲願)이 더욱 돈독해지는지라, 이내 현생의 양친을 위해 불국사(佛國寺)를 창(創)하고 전생의 야양(爺孃)을 위해 석불사(石佛寺)를 창하여 신림(神琳)·표훈(表訓) 두 성사(聖師)로 하여금 각 주찰(住刹)하게 하고, 상설(像設)을 무장(茂長)하여 양친의 국양(鞠養)의 노(勞)를 수보(酬報)했으니, 일신(一身)으로 이세(二世) 부모에 효(孝)했음은 예〔古〕 역시 듣기 어려운 바이며 선시(善施)의 영험을 가히 믿지 않겠는가.

장차 석불을 새기고 큰 돌로 감개(龕蓋)를 만들려 할 때 돌이 홀연히 세 쪽

이 나는지라, 분 나고 심사 나는 끝에 어렴풋이 잠이 들었더니 밤중에 천신이 내려와 그것을 맞춰 주고 가는지라. 대성이 곧 잠을 깨어 천신을 좇아 남령(南嶺)에 이르러 향목(香木)을 태워서 천신을 예공(禮供)하니 후에 그 땅을 향령(香嶺)이라 부른다. 그 불국사의 구름다리와 석탑과 조루(彫鏤)와 석목(石木)의 공(功)은 동도(東都)의 여러 절에서 이에 더함이 없나니라. 이상이 예로부터 향전(鄕傳)에 전해 오는 것이나, 불국사에 있는 사기(寺記)에는 "경덕왕대(景德王代) 대상(大相) 대성이 천보(天寶) 10년(경덕왕 10년) 신묘(辛卯)에 불국사를 창건하기 시작하여 혜공왕(惠恭王) 때에 이르러 대력(大曆) 9년(혜공왕 10년) 갑인(甲寅) 12월 2일에 대성이 졸(卒)하매, 국가가 필성(畢成)하고 유가(瑜伽)의 대덕(大德) 항마(降魔)를 청해 주찰(住刹)하게 하여 이때까지 계등(繼燈)하게 되었다" 하니, 고전(古傳)과 같지 아니하나 어느 것이 옳은 것일까는 알 수 없는 바이다.

그러나 이상 김대성에 대한 기록은 이『삼국유사』뿐이요, 『삼국사기』등에는 조금도 보이지 아니한다. 따라서 얼마만치 그 인물의 존재라는 것을 믿어야 할 것인지 의문이지만, 그대로 그 존재를 믿는다 치더라도 시대에 있어 신문왕대 인물이냐 경덕왕대 인물이냐가 문제 된다. 그러나 이것은 상기(上記) 전설 중에 나타나는 다른 인물들, 예컨대 신림, 표훈, 유가 대덕 등으로써 얼마간 추정할 수 있으니, 그 중에 표훈은 의상(義湘)의 십대도제(十大徒弟) 중의 한 사람으로서 그의 행적이 경덕왕대에 있던 것이『삼국유사』에 소소히 남아 있으며,[1] 신림은 최치원이 찬(撰)한 「신라 가야산 해인사 선안주원벽기(新羅伽耶山海印寺善安住院壁記)」[2] 중에 "有若祖師順應大德 效成䫆於神琳碩德 問老聃於大曆初年 왜 그러냐 하면 조사인 순응 대덕은 신림대사에게 공부했고 (공자가) 노자에게 (도를) 물었듯이 대력 초년에 중국에 건너갔다"[1]이라고 있으니 신림이 역시 경덕·혜공대 사람임을 알 수 있고, 유가 대덕이란 유가사(瑜伽師)란 말일 것

으로 반드시 고유명칭이 아닐 듯하나 그러나 유가조(瑜伽祖) 대덕으로 이름이 드러난 대현[大賢, 자호(自號)를 청구사문(靑丘沙門)이라 했다]도 경덕왕대 있었음이 『삼국유사』권4, '賢瑜伽海華嚴 대현의 유가와 법해의 화엄' 조에 있으니, 이러한 점을 보아 김대성의 연대를 경덕왕대에 둠이 가장 타당한 듯하다. 뿐만 아니라 그가 경영했다는 장수·불국·석불 여러 절의 유적·유물로 보더라도 모두 경덕왕 전후의 이당(李唐)의 미술, 야마토국(大和國) 나라(奈良)의 미술과 유사한 시대성을 가지고 있음에서도 김대성의 생존시대를 이때 둠이 가한 듯하다. 경주고적보존회 발행 『취미의 경주(趣味の慶州)』(1931)라는 책자에는 불국사가 대성의 오십일 세 때에 비롯하여 몰(沒)한 칠십오 세까지 이십오 년 계속되었고 그후 수년에 완성되었다 했다. 경덕왕 10년부터 혜공왕 대력 9년까지는 이십사 년간이지 이십오 년간이 아니며, 또 그 세령(歲齡)을 오십일이니 칠십오니 계산한 수의 출거(出據)를 알 수 없지만 경덕왕 10년에 오십일 세였다면 그 생년(生年)은 효소왕(孝昭王) 10년일 것이다.

이 김대성의 세계(世系)에 관하여 다시 문제 삼으려면 『불국사고금창기(佛國寺古今創記)』에 실린 「대화엄종불국사비로자나문수보현상찬병서(大華嚴宗佛國寺毘盧遮那文殊普賢像讚幷書)」「대화엄종불국사아미타불상찬병서(大華嚴宗佛國寺阿彌陀佛像讚幷書)」「왕비김씨위고수석가여래상번찬병서(王妃金氏爲考繡釋迦如來像幡讚幷序)」「나조상재국척대신등봉위헌강대왕결화엄경사원문(羅朝上宰國戚大臣等奉爲獻康大王結華嚴經社願文)」「왕비김씨봉위선고급망형추복시곡원문(王妃金氏奉爲先考及亡兄追福施穀願文)」등 소위 최치원(崔致遠)의 찬문이란 여러 글에서 다소 맥락을 설명할 수 있을 듯하나, 이 찬문 자체가 여러 가지 모순이 있어 신빙할 수 없는 것이므로 들어 문제 삼지 않을까 한다. 우리는 다만 그의 경영이었다는 불국·석불 등 여러 절의 유구·유물에서 경영 주체의 탁월한 재능을 살펴볼까 한다.

불국사와 석불사(石窟庵)

김대성이 창건한 사찰로 불국사 · 석불사 · 장수사가 있음은 이미 『삼국유사』에도 보이는 바이거니와 언전(諺傳)에는 다시 웅수사(熊壽寺) · 몽성사(夢成寺) 등도 그가 창건했다 한다. 『삼국유사』에는 곰 잡은 곳에 장수사를 세웠다 하는데 언전에는 곰을 처음 발견한 땅에 장수사를, 곰 잡은 곳에 웅수사를, 꿈꾼 곳에 몽성사를 세운 것으로 말한다.[3] 그러나 웅수사는 토함산정(吐含山頂)에 있고 장수사는 산 아래에 있으니 말을 하자면 곰을 발견한 곳에 세운 것이 웅수사요, 장수사는 『삼국유사』의 기록대로 곰 잡은 곳에 세웠다 함이 사리에 합당할 것이다.

하여간 지금 웅수사에는 약간의 초석과 석불 한 구(軀)만이 남아 있다 하며, 장수사에는 불국사의 서석가삼층탑(西釋迦三層塔)과 같은 형식의 탑이나 규모와 기품이 다소 위축된 삼층석탑이 한 기 있고(도판 4), 몽성사는 장수사와 동리(同里)인 마동(馬洞) 안 몽성곡(夢成谷)에 있으나 아무 유물도 없는 모양이다. 따라서 김대성이 창건한 다섯 사찰 중에 비교적 완전한 형태를 보이고 있는 것은 불국사와 석불사 둘뿐이라 하겠다.

상술한 바와 같이 불국사 · 석불사를 위시한 다섯 사찰이 전설에는 순전히 김대성 한 사람이 그 사가(私家)의 전세(前世) 야양과 현재 양친에 대한 효행 및 살생의 속죄를 위한 창건인 것같이 말하나 필자는 반드시 그대로 준신(準信)하지 아니하는 바이니, 그 첫째 이유로는 만일 이 여러 절이 전하는 바대로 대성 한 사람의 사원(私願)에서 시종된 것이라면 김대성이 죽은 후 국가에서 계공(繼功)했을 리 없는 것이며, 또 『불국사고금창기』에 의하면 경덕왕 이전의 모든 창수(創修)의 사실은 믿기 어려운 것이라 하더라도 그 이후 역대를 두고서 왕가종곤(王家宗袞) 등의 창수 시납의 사실이 비일비재하게 기록되어 있으며 고려 · 조선조 이후에 들어서도 국가적 귀의숭앙(歸依崇仰)이 매우 높았

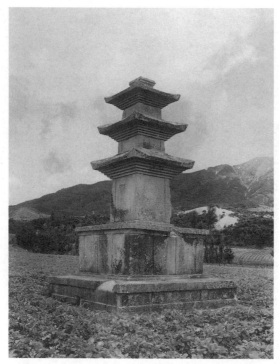

4. 장수사지(長壽寺址) 삼층석탑. 경북 경주.

던 모양이니, 이로써 보면 불국·석불 등 여러 절이 결코 한 사신(私臣)의 원당(願堂)에 그치려는 것이 아니었음을 짐작할 수 있으며, 둘째로는 불국·석불 등이 적어도 한 교리의 만다라적 전개를 보이는 불교 교리 자체에 입각한 교상(敎相)의 상징으로 설교 목적의 하나의 큰 역할을 하려던 것으로 이해되며, 셋째로는 산배(散配)된 그 여러 절의 위치와 환경에서 국가의 한 병략적(兵略的) 행정상 중요한 의미를 갖고 있었던 것으로 해석된다.

이제 이 여러 절의 산배된 외면적 의미, 지리적 환경의 내면적 의미를 본다면, 제일로 이 여러 절이 점거해 있는 토함산이란 신라 오악(五嶽)의 하나로서 동악(東嶽)이라 하여 중사(中祀)의 땅이었고[4] 신라 국도(國都)의 동관문(東關門)을 이루어, 불국사는 남천(南川) 상원(上源)에 처하여 서북도(西北都)

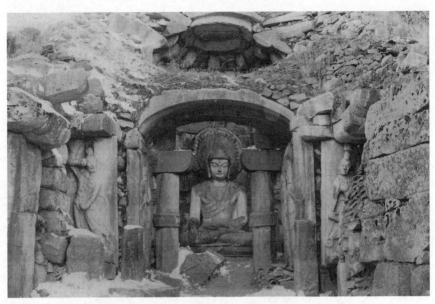

5. 석굴암(石窟庵). 경북 경주.

내로 통하는 지위에 처해 있고〔이 길을 좇아 도읍 안으로 들어갈 양이면 그곳
엔 명활산성(明活山城)·남산성(南山城)이 좌우의 관문을 또다시 이루고 있
다〕, 겸하여 남산을 넘어 멀리 신라의 서관(西關)인 단석산(斷石山) 준령을 바
라보고, 남으로 봉서(鳳棲) 마석(磨石) 사이 계곡을 통해 신라의 남령인 치술
령(鵄述嶺)의 관문성벽을 내다보고 있다. 뿐만 아니라 불국사는 토함산을 동
(東)에서 넘어옴으로써 그 정문을 정향(正向)하여 직참(直參)할 수 있으나 국
도 편에서 불국사에 들자면 그 서측을 돌아 편향된 길을 밟게 된다. 말하자면
불국사의 정로(正路)는 토함산을 동에서 넘어 들 때 있고 국도에서 나와 듦에
있지 않다. 이곳에 불국사가 석불사와 유기적으로 관련되는 의미가 구체적으
로 있는 것이다. 몽성사·장수사는 결국 이러한 의미 깊은 불국사의 좌우 보
처(補處)에 지나지 않는 것이다. 그러므로 그 창건 순차로 말한다면 전설과 같
이 불국·석불 이전에 있던 것이 아니요 이후에 있었을 것이니, 이는 장수사
에 남아 있는 유일한 삼층석탑이 양식상 불국사의 석가탑보다 뒤떨어진 형식

을 갖추고 있는 점에서 쉽게 증명할 수 있다. 또 토함산정에 있는 웅수사는 그 중복(中腹)에 있는 석불사의 보찰(補刹)이니, 석불사는 그 앉은 곳에서 멀리 동도(東道) 대종천(大鍾川) 계곡을 통해 장기(長鬐) 감은(感恩)의 동해 제도(諸道)를 내다보고 있으나 그곳 동도의 여러 관문에선 석굴암을 찾으려도 취대(翠黛)에 가려 바라볼 수도 없다. 이것은 괘릉(掛陵)·영지(影池) 등 신라의 남평(南坪)과 관문 장성(長城)인 신라의 남관(南關)에서 역력히 불국사를 조견(照見)할 수 있음과 호개(好箇)의 대조를 이루는 것이라 할 것이다. 이리하여 이 여러 절이 한갓 일개 중신(重臣)의 자복사(資福寺)·명복사(冥福寺)로서보다도 행병(行兵)의 중요한 참관(站關)이요 보초찰방(步哨察防)의 비찰(秘察)한 문진(門鎭)임을 이해할 수 있으니, 신라의 사찰은 다시 더 종합적 견지에서 관찰될 필요가 있다.

불국·석불 여러 절이 이미 이러한 의미가 있는지라, 따라서 그 개별적 작의(作意)도 그 경영양식에 의해 이해할 필요가 있다. 석불사는 촉지항마(觸地降魔)의 인상(印相)을 가진 석가본존이 동해를 굽어 살피사 굴실 안에 태장(胎藏)되어 계시고(도판 5), 불국사는 대일(大日)·아촉(阿閦)·미타(彌陀)·석가(釋迦)·보생(寶生)의 오불정토(五佛淨土)가 전개되어 화엄세계가 그대로 사바세계(娑婆世界)에 현현(現顯)되어 있다. 전자는 적극적으로 현세의 모든 악마를 굴항(屈降)시킴에 그 주안(主眼)이 있고, 후자는 현세의 노고로부터 또는 속죄된 중생으로 하여금 왕생의 극락을 현전(現前)에 보이려는 상징에 있다. 석불사는 모든 죄장(罪障)을 가진 악덕이 혁파되고 다시 회유(懷諭)될 주안하에 경영되어 있고, 불국사는 참회된 중생이 화엄미묘(華嚴微妙)한 정토세계로 인도하도록 경영되어 있다. 석불사에 드는 자 누구나 우선 그 전관(前關)에서 팔금강(八金剛)의 위혁(威嚇)을 느끼고 양 인왕(仁王)의 질타를 들을 것이다.(도판 6) 청렴무괴(淸廉無愧)한 선식(善識)으로서도 오히려 다시 한번 어심(於心)을 반성하게 함이 있거든, 하물며 사악한 무리로서 그

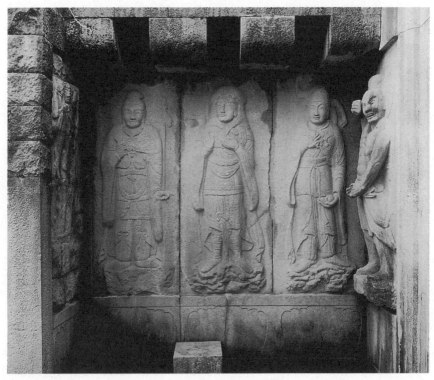

6. 석굴암의 팔부중상(八部衆像, 전면)과 인왕상(仁王像, 오른쪽 측면). 경북 경주.

위혁을 넘길 수 있으랴. 연도(羨道) 좌우 사천왕(四天王)의 위의(威儀)에서 다
시 한번 정금(正襟)하고(도판 7) 석가본존 앞에 다다르면 구렁에 빠졌던 사악
한 무리로선 감히 이 대자(大慈)의 구제를 바랄 수도 없을 만한 장엄에 억색
(抑塞)되고 말 것이다. 그곳에는 자비로운 네 보살의 온안(溫顔)이 가긍(可矜)
한 듯이 죄악의 덩이를 내려다보고, 십대제자의 고삽(苦澁)된 면상들이 비난
이나 하듯이 둘러보고들 있다. 천상(天上, 감실)에는 팔보살이 불천(佛天)을
찬미하고 있고, 석가 보계(寶髻)의 위아래로는 조요(照耀)한 원광(圓光)이 떠
돌고 있어 구제의 자광(慈光)이 손아귀에 곧 잡힐 듯하되, 몸과 마음이 나락
(那落, Naraka)에 있으니 허둥대는 손발에 마음만 설렐 것이다. 이때 사악한
무리는 마땅히 자아를 세존(世尊) 앞에 던져 버리고 진심과 성의로 한껏 뉘우

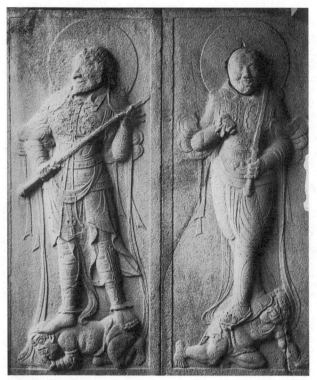

7. 석굴암의 사천왕상(四天王像).

쳐야 할 것이다. 그런 뒤라야 저 광명들은 비로소 나에게 점차 가까워지고, 이리하여 십대제자의 인도를 받아 십일면관자재보살(十一面觀自在菩薩) 앞에 이르게 될 것이니, 이때 보살은 그 자모(慈母) 같은 온화로운 상으로 고해(苦海)에서 헤매던 그 고갈된 마음의 목을 보병정수(寶瓶淨水)로써 씻어 줄 것이요 일지(一枝) 홍련화(紅蓮花)로써 무명(無明)의 망상(妄想)을 헤쳐 줄 것이니, 보리정심(菩提淨心)이 이곳에서 비로소 피어날 것이다. 이곳에서 얻은 광명의 보리증과(菩提證果)를 고이고이 간직하고 돌아 세존 앞으로 다시 나와 뵈오면, 저렇듯 대자대비하신 상을 즉전(卽前)에 어이 무사히 뵈었던가 하여 순전(瞬前)의 자기의 혼탁을 의심하게 될 것이요, 감사에 찬 경숙(敬肅)된 예배가 비로소 본성에서 우러나올 것이다. 떠나기 어려운 한 발을 사바세계로

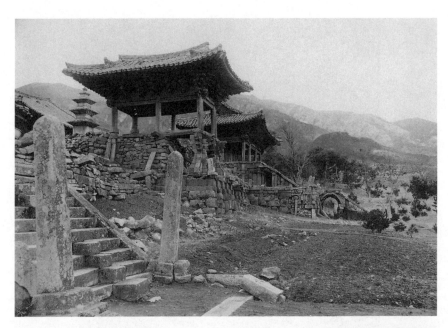

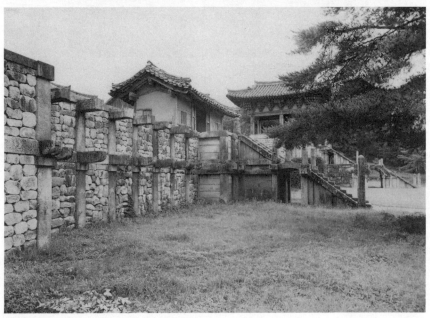

8-9. 불국사(佛國寺). 복원 전(위)과 후(아래)의 모습. 경북 경주.

다시 돌이켜 들일 때, 그때 언뜻 눈에 띄는 저 창망(蒼茫)한 광명의 세계! 아아 현궁창파(玄穹蒼波)의 저 광막한 광명의 대천세계(大千世界)는 곧 너의 마음일 것이요 동해를 덮고 온 일체의 사악한 동몽(幢懞)은 일진청풍(一陣淸風)에 흑운(黑雲)이 쓸리듯 한번에 불어 없게 할 것이다. 이리하여 건곤(乾坤)은 마음과 함께 청징(淸澄)해질 것이니 이것이 즉 석불사의 안목이다.

이와 같이 석불사는 엄준한 교회(敎悔)를 통해 불성의 각오(覺悟)를 얻을 수 있는 세계이다. 그러므로 석불사는 응집적 결구체, 초점적 결구체, 죄악의 병(瓶) 속에 들어가 쥐어짜질 압착기, 압착된 죄악은 보살정심(菩薩淨心)의 청징옥수(淸澄玉水)가 되어 다시 그 보병(寶瓶)에서 흘러나와 대천세계의 항하사적(恒河沙的) 죄악을 청징하게 소생시킬 수 있는 호리병, 그것은 일종의 호중(壺中) 세계이니, 형식은 비록 인도 이래의 차이티아[chaitya, 지제(支提)]에 있다 하더라도 용의(用意)는 벌써 다름이 크다.

석불사에서 이와 같이 정화된 중생은 마음 놓고 불국사를 찾을 수 있다.(도판 8, 9) 불국사는 개방된 세계, 펼쳐진 세계, 연화정토(蓮花淨土)가 그대로 맡겨진 세계, 여래묘상(如來妙相)과 저절로 공생할 수 있는 세계, 유락(遊樂)할 수 있는 세계이다. 취와단벽(翠瓦丹壁)은 창공에 그려져 있고, 홍번금당(紅幡金幢)은 중앙에 소스라져 있고, 영롱한 종경(鐘磬) 소리 운표(雲表)에 떠 들리고, 복욱(馥郁)한 연단향(蓮檀香)이 지토(地土)에 숨어 있다. 인왕 남문(지금은 없어짐)을 들어서면 홍련(紅蓮)·백련(白蓮)이 난만(爛漫)한 청정연지(淸淨蓮池)가 오취오탁(五趣五濁)을 일거에 씻어 주고, 인석(引石)·주석(柱石)·면석(面石)·만석(滿石)이 종횡자재(縱橫自在)로 층계단계를 이룬 그 위로 비맹무절(飛甍舞稅)이 그대로 수중에 몽환경(夢幻景)을 이루고 있다. 단단죽석(團團竹石)을 어루만지며 백운석제(白雲石梯)를 오를 양이면, 홍예답도(虹蜺踏道) 위에 좌우로 전개된 여러 불보살의 출유보도(出遊步道) 그 끝으로 좌우 경루(經樓)의 부용탱주(芙蓉撐柱)의 환상적 가구, 팔각형 수미석산

(須彌石山) 위에 백팔성(百八聲)을 울어 예는 종루(鍾樓) · 종각(鍾閣)의 승천교(升天橋, 지금은 없어짐), 다시 또 청운석제(靑雲石梯)를 올라서면 표표(飄飄)한 비맹형식(飛甍形式)의 무대판석(舞臺板石)이 곧 묘상(妙想)이요, 자하중문(紫霞中門)을 들어서서 눈앞에 보이는 보등(寶燈)을 격(隔)하여 대웅금당(大雄金堂)을 들어가면 석가상과 좌우 네 보처〔미륵(彌勒) · 제화갈라(提華竭羅) · 아난(阿難) · 가섭(迦葉)〕가 역시 수승(殊勝)하시며(지금은 없어짐), 돌아 나와 앞뜰을 보면 동쪽에 다보여래상주증명(多寶如來常住證明)의 미묘한 보탑, 서쪽의 석가여래상주설법(釋迦如來常住說法)의 간엄(簡嚴)한 층탑, 실로 모두 묘상의 권화(權化)요 미기(美技)의 총집이 아닐 수 없다. 방(方)과 원(圓)이 평면에서 난투(亂鬪)하고 입체에서 조화됨은 다보탑(多寶塔)의 수상(殊相)으로, 차별세계와 평등세계의 즉 일상(一相)이요 방규각체(方規角體)가 층층이 누적된 석가탑(釋迦塔)은 화엄묘리(華嚴妙理)의 정제된 규격미의 상징이 아닐 수 없다.(도판 10) 팔방금강좌(八方金剛座)의 연화석대가 석가층탑을 위요(圍繞)하고 있음도 특별한 착상인데, 공장(工匠)의 고심은 무영(無影)의 전설로 나타나 있다.

익랑(翼廊) · 보랑(步廊)의 엄(嚴)도 장(壯)할 뿐 아니라 무설전(無說殿) · 비로전(毘盧殿) · 관음전(觀音殿) · 지장전(地藏殿) · 문수전(文殊殿) · 응진전(應眞殿) · 오백성중전(五百聖衆殿) · 향로전(香爐殿) · 천불전(千佛殿) · 광학장강실(光學藏講室), 기타 무수한 당전(幢殿) · 누각(樓閣) · 요실(寮室) · 문랑(門廊) 등이, 시대의 변천, 교리의 변화를 입는 대로 정제(整齊)하던 교종가람이 부정(不整)된 선종가람으로 후대에 들며 난화(亂化)되었으나, 당대의 화엄하던 배치의 정제성을 우리는 회상하여 놀라지 아니할 수 없다. 특히 미타(彌陀)의 사십팔원(四十八願) 장엄의 땅인 극락정토가 사십팔단 보계(步階)를 통하여 서역에 경영되어 있음도 다른 가람에서 볼 수 없는 착상이니, 극락전〔極樂殿, 구칭 위축전(爲祝殿)〕과 좌우 승방의 건물은 후대의 것이나

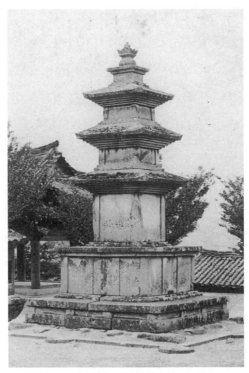
10. 불국사 석가탑(釋迦塔). 경북 경주.

안양문(安養門)을 나서 칠보교(七寶橋)·연화교(蓮花橋)의 중중보계(重重寶
階), 특히 연화교의 보단(步段)마다 새겨진 화판(花瓣) 굴곡 중앙에 놓여진 부
층보계(副層步階), 이곳을 밟고 내려오면 구품연지(九品蓮池)의 복욱한 향운
(香韻), 수중에 뜬 범영루(泛影樓)의 기상(奇想), 당간쌍주(幢竿雙柱)를 격
(隔)하여 은연중 내다보이는 남천평야(南川平野), 불국사는 이리하여 위대한
건축가의 교상(敎相)에 밝고 예술에 깊고 행정에 눈 빠른 종합적인, 대건축가
의 통제있는 복안(腹案)하에 통제된 경영임을 깨달을 수 있다. 김대성이 만일
실재적 인물이었다면 그는 조각가라기보다 우선 건축설계의 대가였음을 깨달
을 수 있다.
　불국사에는 지금 당대의 조각으로 금동비로자나불·금동아미타여래불이

있고, 무설전 동북 석정(石井) 옆에 석조배광(石造背光)의 파편이 있고, 극락전 앞에 원래 다보탑에 놓였더라는 석제사자(石製獅子)가 있다.〔비로전지(毘盧殿址) 앞에 한 보탑이 있지만 이것은 시대가 매우 떨어지는 작품이다〕지금 이 여러 작품과 다시 저 석굴암(석불사)의 여러 작품과 비교한다면, 석굴암의 여러 작품이 우선 그러하지만 반드시 동일인의 동년대(同年代) 작이 아님을 알 수 있다.『삼국유사』의 기사에서 이 모든 조각이 김대성의 직접 착수에 의한 것같이 생각한다면 그는 문리(文理)를 모르고 사실을 모르는 사람일 뿐이다. 아무리 그가 천생(天生)의 천재기로 그 여러 작품을 한 손에 만들 수 없었던 것은, 인간으로서의 능력명재(能力命才)가 한수(限數)된 것이라는 것을 안다면 다시 설명할 필요가 없다. 하물며 그는 당시 국가의 중신(重臣)이요 대상(大相)이었다. 그러한 그가 어찌 석철(石鐵)의 조용(彫鎔) 속에 몸을 묻힐 수 있었으랴. 공장(工匠)은 그러므로 반드시 따로 있었던 것이다. 무수한 무명의 명장(名匠)이 혈한간(血汗間)에 정력을 쏟아 놓은 것이 저 여러 가지 작품들이다. 우리는 일언으로써 김대성의 창건이라 하고, 김대성의 창건이란 말엔 그가 곧 승묵목척(繩墨木尺) 사이에서 구구영영(區區營營)했을 것같이 생각한다. 이는 실로 그릇된 이돌라〔idola, 우상(偶像)〕요 사실을 현실적으로 이해하는 소이가 아니다. 자못 그의 심촌(心寸)의 획책 속에서 나온 것이요 그의 획책이 본시 이 방면에 무식한 사람이었다면 이러한 완미(完美)를 볼 수 없다. 하여 그가 조각에, 건축에 일가견이 있고 일척안(一隻眼)이 있던 위재(偉才)였다면 이는 사실에 가까울 수 있는 상정(想定)이라 할 수 있다. 김대성을 위대한 건축가, 위대한 조각가라 한다면 결국 이 뜻에서일 뿐이다.

고려의 불사건축(佛寺建築)

소수림왕(小獸林王) 2년 불일(佛日)이 동토(東土)에 조림(照臨)된 이후 삼보 (三寶)의 융성은 삼국·신라·고려 삼대를 두고 지극했으나, 고려조에 있어 서는 민속적 신도(神道)와도 혼합되어 타대(他代)에 드문 특수한 종교 형태까 지 이룬 듯하다. 고려조초 태조의 십훈요(十訓要)가 벌써 불교 파식(播植)의 한 권여(權輿)가 되었으나, 이능화(李能和)가

自有此訓以後 終高麗之世二十七王 罔或違越 敬事三寶 凡受菩薩戒 設經道場 燃 燈飯僧 不可勝擧 可謂世世蕭帝 家家蓮社 上自王公戚里宰輔巨室 以至閭巷人民 惟 佛之外無所事也⋯

이 훈요가 있은 뒤부터 고려의 이십칠대 임금이 끝날 때까지 혹 어기거나 넘긴 적이 없 었다. 삼보(三寶)를 공경히 섬기어 무릇 보살계(菩薩戒)를 받고 경(經)을 강(講)하는 도량 (道場)을 배설했으며 연등회(燃燈會)와 반승(飯僧)은 이루 다 거론할 수가 없었으니, 대대 로 양(梁)나라 소씨 황제가 있었고 집집마다 백련결사(白蓮結社)가 있다고 이를 만하다. 위 로는 왕공과 왕실의 내외척과 재상들의 큰 집안부터 여항의 백성들에 이르기까지 오직 부 처 외에 섬기는 것이 없었다.

라 함은 고려 전반의 특질을 말하고도 남음이 있다. 이리하여 크게는 외적조 복(外敵調伏)을 위하여 또는 국가안태(國家安泰)를 위해서의 건찰(建刹)과, 작게는 개인의 명복을 위하여 전화위복을 위해서의 원찰(願刹)의 경영이 무세

무지(無歲無之)였으며 왕궁 · 후가(侯家) 그 자체가 곧 도량이요 곧 불찰이라, 불사리(佛舍利)의 봉안이라든지 불탑의 공양이라든지 불화(佛畵)의 봉사(奉祀)가 매일같이 있었고 사가위사(捨家爲寺)의 풍이 상하를 풍미하였다. 『송사 (宋史)』에 "高麗王城有佛寺七十區 고려 왕성에는 부처를 모신 절이 칠십 구역이 있다"라 했으니, 현재 개성의 왕성지(王城址)를 보고 그 안에 칠십 구를 상상한다면 왕성이 아니고 실로 한 불사역(佛寺域)이었음을 느끼지 않을 수 없다. 『고려도경』에 "王城長廊每十間 張帟幕設佛像 왕성의 긴 회랑에는 매 열 칸마다 장막을 치고 불상을 설치했다"[1]이란 구절로 보더라도 당대의 불교 세력을 알 수 있다.

그러나 이렇게 성황(盛況)한 이면에는 신앙 그 자체에 잡연성(雜然性)이 없지 못했을 것이니, 예컨대 무슨 도량, 무슨 도량 하는 그 도량이 벌써 순전한 불교 교리에 의행(依行)된 것이었다기보다 재래의 살만적(薩滿的) 신도(神道)의 행사와도 다분히 혼잡을 느끼게 하고, 불교도 교율적(敎律的) 방면보다도 밀선적(密禪的) 방면이 거의 전행(全行)되었다고 해도 가할 만하여, 따라서 이로 말미암아 신라 중엽 이전의 엄연정제(嚴然整齊)한 가람제도가 잡연(雜然)한 배치로 변하고, 대웅전 · 능인보전(能仁寶殿) 등 금당에 대한 명칭의 변이(變異), 나한전(羅漢殿) · 칠성각(七星閣) · 응진전(應眞殿) · 진전(眞殿) 등 기타 잡다한 건축을 보게 되었다. 고종 때의 소창(所創)이라는 남원(南原) 만복사(萬福寺)의 동탑서당식(東塔西堂式)의 가람배치, 개성 연복사(演福寺)의 서탑동당식의 가람배치 등은 고려조 이전의 중국 · 조선에서 찾기 어려운 배치법으로, 다만 일본에 아스카 시대(飛鳥時代, 우리나라 삼국말 통일초 간)에 일찍이 유례가 있어〔호류지(法隆寺) · 호키지(法起寺) · 호린지(法輪寺)〕 가람배치론에 한 문제거리로 되었으나, 고려조의 불찰은 산간불사(山間佛寺)나 평지불사(平地佛寺)를 물론하고 거개 자유평면에 그쳤다. 그러나 이 배치 평면에 대해 하등 기록이 없을뿐더러 유지(遺址)의 복원적 고찰도 고구(考究)된 것이 없어 이곳에 자세히 서술하기 어려우나, 고려 사관(寺觀)의 장엄에 대

해서는 한두 문헌에 전한 바 있으니 그 중에 우수한 것을 열거하면 아래와 같다.

由王府之東北 山行三四里 漸見林樾淸茂 藪麓崎嶇 自官道南玉輪寺 過數十步 曲
徑縈紆 脩松夾道 森然如萬戟 淸流湍激 驚奔噭石 如鳴琴碎玉 橫溪爲梁 隔岸建二
亭 牛蘸灘磧 曰淸軒 曰漣漪 相去各數百步 復入深谷中 過山門閣 傍溪行數里 入安
和之門 次入靖國安和寺 寺之額 卽今太師蔡京書也 門之西有亭 榜曰冷泉 又少北入
紫翠門 次入神護門 門東廡有像 曰帝釋 西廡堂 曰香積 中建無量壽殿 殿之側 有二
閣 東曰陽和 西曰重華 自是之後 列三門 東曰神翰 其後有殿 曰能仁殿 二額 寔今上
皇帝所賜御書也 中門曰善法 後有善法堂 西門曰孝思 院後有殿 曰彌陀 堂殿之間
有兩廡 其一 以奉觀音 又其一 以奉藥師 東廡繪祖師像 西廡 繪地藏王 餘以爲僧徒
居室 其西有齋宮 王至其寺 則自尋芳門 過其位 前門曰凝祥 北門曰嚮福 中爲仁壽
殿 後爲齊雲閣 有泉出山之半 甘潔可愛 建亭其上 亦榜曰安和泉 植花卉竹木怪石
以爲遊息之玩 非特土木粉飾之功 竊窺中國制度 而景物淸麗 如在屛障中…
　—『高麗圖經』卷十七,「靖國安和寺」

왕부(王府)의 동쪽에서 산길을 삼사 리 가면 점차로 수풀이 깨끗하고 우거진 산록이 험
악한 것이 보인다. 관도(官道)의 남쪽에 있는 옥륜사(玉輪寺)에서 수십 보를 지나가면 작은
길이 구불구불 얽혀 있고 높은 소나무가 길을 끼고 있는데, 삼엄하기가 만 자루의 미늘창을
세워 놓은 듯하다. 맑은 물이 여울져 튀어 오르며 놀란 듯 달려가 돌을 씻어내는 것이, 거문
고를 울리고 옥을 부수는 것 같다. 시내를 가로질러 다리를 놓았고 건너편 강 언덕에 세운
두 개의 정자가 여울 돌무더기에 반쯤 잠겨 있는데, 청헌정(淸軒亭)·연의정(漣漪亭)이 그
것들로 서로간의 거리는 수백 보가 된다. 다시 깊은 골짜기 속으로 들어가서 산문각(山門
閣)을 지나 시냇물을 끼고 몇 리를 가 안화문(安和門)으로 들어가고, 다음에 정국안화사(靖
國安和寺)로 들어간다. 절의 편액은 곧 지금의 중국 태사(太師) 채경(蔡京)의 글씨이다. 문
의 서쪽에 정자가 있는데 방(榜)이 '냉천(冷泉)'으로 되어 있다. 또 좀 북쪽으로 가면 자취
문(紫翠門)으로 들어가고, 다음에는 신호문(神護門)으로 들어간다. 문 동쪽 월랑에 상(像)

이 있는데 그것은 제석(帝釋)이다. 서쪽 월랑의 대청을 '향적(香積)'이라 하며, 가운데에는 무량수전(無量壽殿)이 세워져 있고, 그 곁에 두 누각이 있는데 동쪽의 것을 '양화(陽和)'라 하고 서쪽의 것을 '중화(重華)'라 한다. 여기서부터 뒤에는 세 문이 늘어서 있는데, 동쪽 것을 '신한(神翰)'이라 하며, 그 뒤에 전각이 있는데 '능인(能仁)'이라고 한다. 전각의 두 편액은 실로 금상황제께서 내린 어서(御書)이다. 중문은 '선법(善法)'이라 하는데 그 뒤에 선법당(善法堂)이 있고, 서문은 '효사(孝思)'라 한다. 뜰 뒤에 전각이 있는데 그것을 '미타전(彌陀殿)'이라고 한다. 전각 사이에 두 곁채가 있는데 그 중 하나에는 관음(觀音)을 봉안했고 또 하나에는 약사(藥師)를 봉안했다. 동쪽 월랑에는 조사상(祖師像)이 그려져 있고 서쪽 월랑에는 지장왕(地藏王)이 그려져 있다. 나머지는 승도(僧徒)의 거실이다.

그 서쪽에 재궁(齋宮)이 있는데, 왕이 그 절에 오면 심방문(尋芳門)으로 해서 그 자리[位]로 간다. 앞문은 '응상(凝祥)', 북문은 '향복(嚮福)'이며, 가운데는 인수전(仁壽殿)이고 뒤는 제운각(齊雲閣)이다. 샘이 산 중턱에서 나오는데 달고 깨끗하여 사랑스럽다. 그 위에 정자를 세웠는데 방(榜)이 역시 안화천(安和泉)이다. 화훼(花卉)·죽목(竹木)·괴석(怪石)을 심어서 놀고 쉬는 놀이터로 만들었는데, 흙과 나무, 꾸민 모양이 은근히 중국 제도를 모방했을 뿐 아니라 경치가 맑고 아름다워 병풍 속에 있는 듯하다.[2]
—『고려도경』권17,「정국안화사」

安和寺 睿宗所刱 大宋皇帝聞其刱寺 特遣使人 以殿財像設送之 宸翰親題殿額 命蔡京榜於門 其丹靑營構之巧 甲於海東⋯—『破閑集』
안화사는 예종이 창건한 곳이다. 대송(大宋) 황제가 그 절을 창건한다는 소식을 듣고 특별히 사신을 파견하여 전각을 세울 재물과 배설할 불상을 보내왔고, 황제의 필적으로 친히 전각의 현판을 썼으며, 채경(蔡京)에게 명하여 절문에 편액을 쓰도록 했다. 그 단청과 경영해 놓은 구조가 공교하여 해동에서 제일이다.—『파한집』

在王府之南 泰安門內 直北百餘步 寺額 揭於官道南向中門 榜曰神通之門 正殿極雄壯 過於王居 榜曰羅漢寶殿 中置金仙 文殊 普賢三像 旁列羅漢五百軀 儀相高古 又圖其像於兩廡焉 殿之西 爲浮屠五級 高愈二百尺 後爲法堂 旁爲僧居 可容百

人 相對有巨鐘 …―『高麗圖經』卷十七,「廣通普濟寺(演福寺)」

왕부의 남쪽 태안문(泰安門) 안에서 곧장 북쪽으로 백여 보의 지점에 있다. 절의 편액은 '관도(官道)'에 남향으로 걸려 있고, 중문의 방은 '신통지문(神通之門)'이다. 정전(正殿)은 극히 웅장하여 왕의 거처를 능가하는데 그 방(榜)은 '나한보전(羅漢寶殿)'이다. 가운데에는 금선(金仙)·문수·보현 세 상이 놓여 있고, 곁에는 나한 오백 구를 늘어놓았는데 그 의상(儀相)이 고고(高古)하다. 양쪽 월랑에도 그 상이 그려져 있다. 정전 서쪽에는 오층탑이 있는데 높이가 이백 척이 넘는다. 뒤는 법당이고 곁은 승방인데 백 명을 수용할 만하다. 맞은편에 거대한 종이 있다.[3]―『고려도경』권17,「광통보제사(연복사)」

演福實據城中閭閻之側 本號唐寺 方言唐與大相似 亦謂大寺 爲屋最鉅 至千餘楹 內鑿三池九井 其南又起五層之塔 以應風水 其說備載舊籍 ―『陽村集』卷十二,「演福寺塔 重創記 奉教撰」

연복사는 실로 도성 안 시가 곁에 자리잡고 있는데, 본래의 이름은 당사(唐寺)이다. 방언에 당(唐)과 대(大)는 서로 비슷하므로, 또한 대사(大寺)라고도 한다. 집이 가장 커 천여 칸이나 되는데, 안에 못〔池〕 세 군데와 우물 아홉 군데를 팠으며, 그 남쪽에 또한 오층탑을 세워 풍수설에 맞추었다. 그 내용은 옛 서적에 실려 있다.[4] ―『양촌집』권12,「연복사탑 중창기 봉교 찬」

高麗昌華公李子淵入元朝 登潤州甘露寺 愛湖山勝致 謂從行三老 約曰 爾宜審視形勢 載胸臆間 及還與三老 約曰 天地間 凡有形者 無不相似 況我國山川淸秀 其形勢 豈無與京口相近者乎 汝宜以扁舟短棹 無遠不尋 當以十年爲期 三老曰 唯 凡六涉寒暑 始得之於府城西湖 潤州甘露寺雖美 但營構繪飾之工 特勝耳 至於天作池生自然之勢 殆未及此 凡樓閣池臺之制度 一倣潤州 ―『新增東國輿地勝覽』卷四,「開城府」上,'甘露寺'

고려조에 창화공(昌華公) 이자연(李子淵)이 원(元)나라 조정에 들어가서 윤주(潤州) 감로사(甘露寺)에 올라갔다가 강산의 좋은 경치를 사랑하여 따라간 삼로(三老)에게 약속하기를, "네가 이곳 형세를 자세히 살펴서 가슴속에 기억해 두라" 했다. 돌아오자, 삼로와 더

불어 약속하기를, "천지간에 무릇 형상이 있는 물건은 서로 비슷하지 않은 것이 없다. 하물며 우리나라는 산천이 맑고 수려하니, 그 형세가 어찌 경구(京口, 윤주 부근을 말함)와 서로 근사한 것이 없으랴. 너는 작은 배에 짧은 돛대로 아무리 먼 곳이라도 찾아가되, 십 년을 기한으로 하고 찾아보라" 하니, 삼로(三老)가 그렇게 하겠다고 하고 떠났다. 모두 여섯 번 춥고 더운 철을 겪고서 비로소 개성부 성 서호(西湖)에서 근사한 곳을 얻었는데, 윤주 감로사가 아름답기는 하지만 단지 구조와 장식의 기교가 특히 좋은 것뿐이요, 하늘이 짓고 땅이 낳은 자연의 형세로 말하면 거의 여기에 미치지 못한다. 무릇 누각과 지대(池臺)의 제도를 한결같이 윤주를 모방했다.[5]—『신증동국여지승람』 권4, 「개성부」상, '감로사'

在國城之東南維 出長覇門二里許 前臨溪流 規模極大 其中 有元豊間所賜夾紵佛像 元符中所賜藏經 兩壁有畵 王顒嘗語 崇寧使者劉逵等云 此文王(謂徽也) 遣使告神宗皇帝 模得相國寺本 國人得以瞻仰 上感皇恩 故至今寶惜也 —『高麗圖經』卷十七,「祠宇」'王城內外諸寺' '興王寺'

흥왕사(興王寺)는 국성(國城) 동남쪽 한구석에 있다. 장패문(長覇門)을 나가 이 리가량을 가면 앞으로 시냇물에 닿는데 그 규모가 극히 크다. 그 가운데에 원풍(元豊) 연간(1078-1085)에 내린 협저불상(夾紵佛像)과 원부(元符) 연간(1098-1100)에 내린 대장경이 있고, 양쪽 벽에는 그림이 있는데, 왕옹(王顒, 고려 숙종)이 숭녕(崇寧) 때(1102-1106)의 사자(使者) 유규(劉逵) 등에게, "이것은 문왕[文宗, 휘(徽)를 이른다]께서 사신을 보내어 신종 황제께 고해 상국사(相國寺)를 모방하여 만든 것으로, 본국인들이 우러러볼 수 있게 되었습니다. 우러러 황은에 감사하기 때문에 지금까지도 소중히 여기고 아끼는 것입니다" 하고 말한 적이 있었다.[6]—『고려도경』 권17, 「사우」 '왕성내외제사' '흥왕사'

在廣化門之東南道旁 前直一溪 爲梁橫跨 大門東面 榜曰興國之寺 後有堂殿 亦甚雄壯 庭中立銅鑄幡竿 下徑二尺 高十餘丈 其形上銳 逐節相承 以黃金塗之 上爲鳳首 銜錦幡 —『高麗圖經』卷十七,「祠宇」'興國寺'

흥국사는 광화문(廣化門) 동남쪽 길가에 있다. 그 앞에 시냇물 하나가 있는데, 다리를 놓아 가로질러 놓았다. 대문은 동쪽을 향하고 있는데 '흥국지사(興國之寺)'라는 방이 있다.

뒤에 법당이 있는데 역시 매우 웅장하다. 뜰 가운데 동(銅)으로 부어 만든 번간(幡竿, 당간)이 세워져 있는데, 아래 지름이 이 척, 높이가 십여 장(丈)이고, 그 형태는 위쪽이 뾰족하며 마디에 따라 이어져 있고 황금으로 칠을 했다. 위는 봉의 머리〔鳳首〕로 되어 있어 비단 표기〔錦幡〕를 물고 있다.[7]—『고려도경』권17, 「사우」 '흥국사'

在西郊亭之西 相去三里許 長廊廣廈 喬松怪石 互相映帶 景物淸秀

—『高麗圖經』卷十七, 「祠宇」 '國淸寺'

국청사(國淸寺)는 서교정(西郊亭) 서쪽 삼 리가량 떨어진 곳에 있다. 긴 낭하와 넓은 곁채에 높은 소나무와 괴석이 서로서로 비치며 둘러 있어 경치가 맑고 수려하다.[8]

—『고려도경』권17, 「사우」 '국청사'

이 외에도 현화사(玄化寺) · 영통사(靈通寺) · 왕륜사(王輪寺) · 법왕사(法王寺) · 귀법사(歸法寺) 등 거사명찰(巨寺名刹)이 적지 않으나 당대의 유구를 다소라도 남기고 건축미술사상 문제 되어 있는 것은 영주(榮州) 부석사(浮石寺)의 무량수전(無量壽殿) 및 조사당(祖師堂)과, 안변(安邊) 응진전과, 황주(黃州) 심원사(心源寺)의 대웅전 등이 있을 뿐이다.

영주 부석사는 『삼국사기』에 있는 바와 같이 '문무왕 16년' 봄 2월에 고승 의상(義湘)의 소창(所創)으로 원융국사비(圓融國師碑)에는

是寺也 義相師遊方西華 傳炷智儼後 還而所創也 像殿內 唯造阿彌陁佛像 無補處 亦不立影塔 弟子問之 相師曰師智儼云 一乘阿彌陁 無入涅槃 以十方淨土爲體 無生滅相 故華嚴經入法界品云 或見阿彌陁觀世音菩薩 灌頂授記者 充諸法界 補處補闕也 佛不涅槃 無有闕時 故補處不立影塔 此一乘深旨也

이 절은 의상조사께서 중국〔西華〕에 유학하여 화엄의 법주(法炷)를 지엄(智儼)으로부터 전해 받고 귀국하여 창건한 사찰이다. 본당(本堂)인 무량수전에는 오직 아미타불의 불상만 봉안하고 좌우보처(左右補處)도 없으며 또한 불전 앞에 영탑(影塔)을 세우지 않았다. 제자

가 그 이유를 물으니 의상스님이 대답하기를, "법사(法師)이신 지엄스님이 말씀하시기를, '일승(一乘) 아미타불은 열반에 들지 아니하고 시방정토(十方淨土)로써 체(體)를 삼아 생멸상(生滅相)이 없기 때문이다' 라고 하셨다. 『화엄경』「입법계품(入法界品)」에 이르기를, '아미타부처님과 관세음보살로부터 관정(灌頂)과 수기(授記)를 받은 이가 법계(法界)에 충만하여 그들이 모두 보처와 보궐(補闕)이 되기 때문이다. 부처님께서 열반에 들지 않으신 까닭에 궐시(闕時)가 없으므로 좌우보처상을 모시지 않았으며 영탑을 세우지 아니한 것은 화엄 일승의 깊은 종지(宗旨)를 나타낸 것이다' "라고 했다.[9]

라는 기록이 있어 영탑을 갖지 아니한 특수한 신라 사찰이다.(도판 11) 지금도 신라대 유구로 석장(石檣)·석탑·석등·석폐(石陛) 등이 남아 있고 무량수전 기단에는 "忠原道赤花面石匠手金愛先 충원도 적화면 석장수 김애선"이라는 기각이 남아 있으나, 우리가 문제시하는 무량수전의 건물은 일찍이 서북쪽 전각의 서까래 귀퉁이에서 「봉황산부석사개연기(鳳凰山浮石寺改椽記)」가 발견되었으니

此寺 唐高宗二十八年 儀鳳元年 新羅王命義湘法師 始創建也 後元順帝十七年 至正戊戌 敵兵火其堂 尊容頭面飛出烟焰中 左于金堂西隅文藏石上 而奏于上泊 洪武九年丙辰 圓融國師改造金 而至于萬曆三十九年 辛亥五月晦日 風雨大作 折其中樑 明年壬子改椽 新其畵彩儼制也 記其匠碩及節緣人 以示後世

이 절은 당나라 고종 28년 의봉(儀鳳) 원년에 신라 왕이 의상법사에게 명하여 처음 창건했다. 뒤에 원나라 순제 17년 지정(至正) 무술년에 적병이 그 법당에 불을 지르자, 불상의 머리 부분이 연기와 불꽃 속에서 날아와 금당의 서쪽 모퉁이 문장석(文藏石) 위 왼편에 자리했다. 임금에게 아뢰자 홍무(洪武) 9년 병진에 원융국사가 다시 만들어 도금했다. 만력(萬曆) 39년 신해 5월 그믐날에 이르러 비바람이 크게 일어나 그 가운데 들보를 꺾어 버리니, 다음해 임자년에 서까래를 바꾸고 새롭게 색칠하고 엄연하게 만들었다. 그 만든 뛰어난 장인들과 이 불사에 인연을 맺은 사람을 기록하여 후세에 보인다.

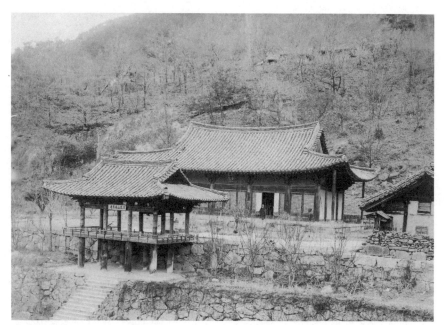

11. 부석사(浮石寺) 전경. 경북 영주.

라는 기(記)와 함께 이하 인명(人名) 열넷이 연기(連記)되고 그 아래 다시 장
문의 기록이 있다 하나 건물의 연대 추정상 별 참고가 되지 않는 듯하다. 다시
서남쪽 전각의 서까래 귀퉁이에도

　此金堂 自洪武九年經倭火後改造 而至萬曆三十九年 自折□椽也 壬子年始役 畢
於癸丑年八月也
　이 금당은 왜구의 화재를 겪은 뒤에 홍무 9년부터 개조를 했고, 만력 39년에 이르러 들보
와 서까래가 부러져 임자년에 비로소 일을 시작하여 계축년 8월에 마쳤다.

라는 기록이 있었다 한다. 이로써 보면 이 건물은 홍무(洪武) 9년 즉 우왕(禑
王) 2년의 건물로서 만력(萬曆) 40년 즉 조선조 광해군 4년에 들보와 서까래의
개수만 입은 건물인 듯하나, 세키노 다다시(關野貞) 박사나 후지시마 가이지

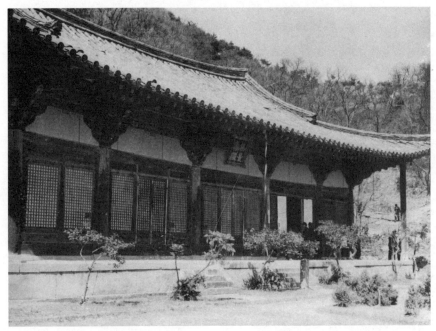

12. 부석사 무량수전(無量壽殿). 경북 영주.

로(藤島亥治郎) 박사 들은 건축양식상 홍무 9년보다 적어도 백 년 내지 백오십 년 전의 건물로 보고, 홍무 9년의 사실이라든지 만력 연간의 사실 등은 일부 들보와 서까래의 개수에 그친 것으로 보려 한다. 원래 연각(椽角)의 기문(記文)도 모호한 것이 원융국사는 건덕(乾德) 2년(광종 15년)에 탄생하여 문종 7년에 시적(示寂)했은즉 홍무 9년조에 보일 리 만무한 것이며, 후에 진각국사(眞覺國師) 원응(圓應)이 이곳에 내주(來住)한 사실이 있으니 수원(水原) 창성사(彰聖寺) 진각국사대각원조탑비(眞覺國師大覺圓照塔碑)에 "歲壬子住浮石重營殿宇悉如舊 盖爲身後計也 임자년부터 영주 부석사에 주석(住錫)하면서 전당(殿堂)을 일신 중수하여 완전히 복구했으니, 대개 이는 스님이 입적하기 전에 화엄종 총본산(總本山)인 부석사를 완전히 복구하겠다는 계획에서 비롯된 것이라 하겠다"[10]란 구가 그것이다. 이곳에 보이는 '임자(壬子)'는 공민왕 21년을 말하는 것이니 연기(椽

記)의 홍무 9년 사실과의 상거(相距)가 겨우 사 년이라, 조사당 연기에 다시 "宣光七年丁巳五月初二日 立柱 大施主 寺住持圓應尊者 雪山和尙 선광 7년 정사 5월 초이튿날에 기둥을 세웠다. 대시주는 절의 주지 원응존자 설산화상이다"의 기록이 있다 하니, 선광(宣光) 7년은 우왕 3년의 북원(北元) 연호인즉 무량수전 연기의 원융(圓融) 운운은 원응의 오기(誤記)였을 것이요, 이렇게 보면 홍무 9년의 중영(重營)이 금석문과 연기가 서로 부합되며 세키노 다다시 박사 등의 백 년 내지 백오십 년 전의 양식이란 설은 비문(碑文)의 '重營殿宇悉如舊 전당을 중수하여 완전히 복구했다' 란 데서 곧 이해할 수 있다.

현재의 무량수전은 층보(層步) 삼열의 단층기단 위에 선 건물로 정면[방(枋)] 다섯 칸, 측면[양(樑)] 세 칸의 중옥식(重屋式) 당와건물(唐瓦建物)이다.(도판 12) 정면 다섯 칸은 전부 창비(窓扉)요 배면 중앙에 통비(通扉)가 있다. 정면 창비에는 별다른 특색은 없으나 배면 통비의 문축(門軸) 상좌(上座)는 이양(異樣)의 파곡선(波曲線)을 이루고 문비지방(門扉地枋) 양협(兩挾)에 원파양(圓巴樣)의 소위 '가라이시키(唐居敷)'라는 것이 있다. 입주(立柱)는 전부 극도의 팽창도(엔타시스)를 갖고 상방(上枋)이 수평을 이루지 않고 완만한 곡선을 이룬 것도 특색이다. 포작(包作)은 주두(柱頭) 위에 곧 대두(大斗)가 놓이고 그 위에 오포중공(五包重栱)이 놓였는데, 공척(栱脊)의 반원곡선 공두(栱頭)에 '∼'형 곡선은 후대 건물에서 볼 수 없는 형식이고, 그 주두포작 사이의 소벽(小壁)에 보간포작(補間包作)이 없고 소두(小斗)가 액방(額枋)에 하나씩 남아 있는 것은 인자차(人字叉)나 혹 중깃[속(束)]이 있었던 흔적으로, 이 역시 후대 건물에 없는 특징이다.

이러한 두공(斗栱)의 배치를 일본 학술계에서는 아마조(亞麻組)라 하니 소위 천축(天竺) 건물양식에 드는 것이다. 기둥 기타 목재의 하단에는 당채홍토(唐彩紅土)로 칠하고 상방(上方)은 황토, 양(梁)·두공·연자(椽子) 등엔 녹색, 상방(上枋) 하벽도 전부 녹색, 그 이상은 황토로 칠하여 상하가 서로 영대

(暎帶)하여 명랑하고 우아한 맛을 내고 중첨옥개(重簷屋蓋)는 후대 개수이므로 문제 되지 않는다. 내부에는 웅위장대한 고주(高柱)가 나열되고, 양봉(梁捧)·대공(臺工)·익공(翼工) 등은 전부 두공으로 구조화되고, 양방(梁枋)간엔 간방(間枋)이 종횡으로 편성되어 합리적인 구성에 철저하고, 천장도 철상명조(徹上明造)로써 전부의 특색이 천축계 양식을 가장 잘 발휘하고 있다. 지면(地面)에는 추벽(甃甓)이 전부 깔리고 원래는 녹색을 덮었다 하나 지금엔 불단 지면에만 그 흔적이 남아 있다. 조간(槽間) 열다섯 칸에 정심(正心) 세 칸이 가장 넓고 서방(西方) 한 칸이 불단이 되어, 고려조의 걸작이요 조선의 목조불상으로 가장 고고(高古)한 미타여래좌상(彌陀如來坐像)이 동향하고 있어 불상의 배치도 특이성을 내고 있다. 불단·보개(寶蓋) 등만은 후대의 작인 듯싶다.

같은 절의 조사당도 일찍이 1916년경 개수 시에 형방(桁枋)에서 "宣光七年丁巳五月初二日 立柱 大施主 寺住持國師圓應尊者雪山和尙 同願施主 貞眞翁主李氏 大木 禪師心鏡 선광 7년 정사 5월 초이튿날에 기둥을 세웠다. 대시주는 절의 주지 국사 원응존자 설산화상이요, 함께 발원한 시주는 정진옹주 이씨이며, 대목은 선사 심경이다"이란 구로부터 시작하여 "行衆六 행중 여섯 명" "人寺在大衆五人 절에 있던 대중 다섯 명" "首座十六人 수좌 열여섯 명" "門生十九人 문생 열아홉 명"의 명칭이 기록되고, 액형(額桁)에서도 "弘治三年庚戌四月十七日記 홍치 3년 4월 17일에 기록하다" "萬曆元年癸酉二月日更椽記錄 만력 원년 계유 2월의 날에 다시 서까래를 바꾸고 기록하다" 등의 기록이 발견되었으나, 요컨대 모두 일부 수선(修繕)의 기록이요 대체는 전기(前記)의 선광 7년 즉 우왕 3년의 건물이다. 따라서 무량수전보다 일 년 늦은 건물이나 형식·양식 등에 있어서는 이미 서술한 바와 같이 백년 이상의 차를 내고 있어 고려 말기의 특색을 갖고 있다.(도판 13) 단층기단 위에 선 삼간소옥(三間小屋)으로 정면 중앙에 문비가 있고 양협간엔 영창소액(欞窓小額)이 있으며, 오른편에 전설에 유명한 선비화(禪扉花)가 있다. 단층의 박풍식(牔風式) 건물이나 오량(五樑)이요 주신(柱身)의 팽창도는 무량수

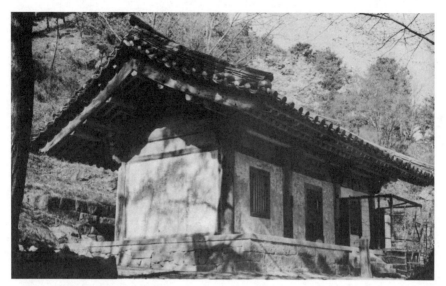

13. 부석사 조사당(祖師堂). 경북 영주.

전에서와 같으나 두공은 사포작(四包作)으로 주두에만 있고, 두조(斗繰)에는 곡선이 사라지고 권비(卷鼻)가 삼각형을 이룬 데서 여말선초(麗末鮮初)의 형식을 내고 있다. 액방이 길게 뻗친 곳에 특수한 맛을 내었고 내부는 이중홍량(二重虹梁)으로 두공양봉(斗栱梁捧)이 있고 대공은 간단하나 이노코사스(豕扠首)가 놓였다. 천장은 철상명조요 방형(枋桁)간에 소루(小累)가 끼어 있고 지면엔 추벽이 깔렸고 북벽 세 칸엔 운각천개(雲角天蓋)의 주자(廚子)가 있으나 이것은 후대의 것일 것이다. 회벽(回壁)에는 두 보살, 사천왕상이 있어 고려 말기의 작품으로 유명했으나 지금은 경화법(硬化法)을 써서 무량수전 내에 보관하고 있다.

이상은 천축계 또는 그 절충식 건물로 조선 목조건축에 가장 고명(高名)한 유물로 되어 있다. 석왕사(釋王寺)는 「설봉산석왕사기(雪峯山釋王寺記)」에 의하면 홍무 17년 즉 우왕 10년으로부터 우왕 12년까지 삼 년간의 경영으로 이태조(李太祖) 등극 전의 소창이다. 정면 다섯 칸, 측면 세 칸의 단층당와박풍

식(單層唐瓦牌風式) 건물로 주신에 약간의 팽창도가 있고 주두는 방(枋) 위에 놓이고 오포작 중공의 보간포작계이다. 권비가 삼각형을 이루고 하앙(下昂)이 중첩된 곳에 당양(唐樣) 건물의 특색을 갖고 있고, 내부는 판마루에 조정(藻井)이 위에 덮여 조선조 특유의 수식장각(修飾裝刻)이 없고 구조적 특질을 잃지 않은 웅건한 작품이다. 불단 분벽(粉壁) 등은 후대의 것이므로 문제 되지 않으나 부석사 건물과 다른 양식의 유구로 유명하다.

심원사(心源寺)는 『조선금석총람(朝鮮金石總覽)』 소재(所載)의 사적비문(事蹟碑文)과 종합하면 홍무 갑인(甲寅) 즉 공민왕 23년에 목은(牧隱) 이색(李穡)이 중수한 것으로 되어 있다. 그후 네다섯 차례의 개수중즙(改修重葺)은 있었으나 지금의 대웅전만은 당대의 유구를 완전히 남기고 있다. 예(例)의 단층기단 위에 선 삼간사지(三間四至)의 당와중옥식 단층건물로 평방(平枋) 위에 포작이 나열되었으나, 특이한 것은 전각포작(轉角包作)만이 주두와 연접되었으나 보간포작은 전부가 주두와 관계없이 나열된 점에 있다. 주신의 팽창은 있으나 강도(强度)의 것이 아니고 정면 세 칸의 문비 중 중앙의 네 비(扉)는 규화연어(葵花蓮魚)가 재미있게 조각되었고, 포작은 칠포작중앙형식(七包作重昂形式)이나 액방 소벽 사이에 다시 사포작이 경영되어 일견 팔포작같이 보이며, 전각포작엔 특수한 현수각목(懸垂角木)이 있고 권비의 삼각상(三角狀) 앙두(昂頭)의 단촉(短促) 등은 여말선초의 특색을 보이고 있다. 내부에는 판마루가 깔리고 천장 중심은 조정(藻井)이요 주연(周緣)은 판정(板井)을 이루어 전체로 화식(華飾)이 장엄하나 이것은 후대의 채화(彩畵)요, 중앙 불단의 금강저(金剛杵)·삽화병(揷花甁)·모란(牡丹)·운파(雲波) 등 안상조각(眼象彫刻)은 당초의 것인 듯싶어 화려우아한 품이 타대(他代)에 보기 드문 조형이다.

이상 고려의 불사건축이 네 기(基)에 불과하나 그러나 그곳에 계통이 서로 다른 건축의 존재와 전체로 구성적 합리성을 잃지 않은 것들을 알 수 있을 뿐이요, 사관(寺觀) 전체의 장엄미는 느낄 수 없게 되었다. 후일에 더욱 자세한

고찰이 나기를 필자 자신이 바라면서 각필(擱筆)하거니와 이하『고려사』『조선금석총람』『조선사찰사료』『동국여지승람』기타를 참고하여 고려 불사 창건과 중수 등에 관한 연표를 부(付)하여 고려 사찰의 성관(盛觀)의 일모를 제시하고자 한다.(다만 절대연대를 추정하기 어려운 것은 제외했다)

사명(寺名)	연대(年代)	적요(摘要)
태안사(太安寺)	태조 원년(918)	改號重創落之 이름을 바꾸어 중창하여 낙성했다.
법주사(法住寺)	태조 원년(918)	命王子證通國師重葺 왕자 증통국사에게 명하여 다시 수리하도록 했다.
법왕사(法王寺)	태조 2년(919)	시창(始創).
왕륜사(王輪寺)	태조 2년(919)	시창.
자운사(慈雲寺)	태조 2년(919)	시창.
문수사(文殊寺)	태조 2년(919)	시창.
내제석사(內帝釋寺)	태조 2년(919)	시창.
사나사(舍那寺)	태조 2년(919)	시창.
천선사(天禪寺)	태조 2년(919)	시창.
신흥사(新興寺)	태조 2년(919)	시창. 940년, 重修置功臣堂 중수하고 공신당을 두었다.
원통사(圓通寺)	태조 2년(919)	시창.
지장사(地藏寺)	태조 2년(919)	시창. 兩京塔廟肖像之廢缺者竝令修葺 두 서울의 탑과 묘당과 초상이 폐기되고 빠진 것은 아울러 수리하도록 명했다.
대흥사(大興寺)	태조 4년(921)	시창. 1161년 중수(重修). 1354년 나옹(懶翁) 중창(重創).
일월사(日月寺)	922	시창.
외제석(外帝釋)	924	시창.
구요당(九曜堂)	924	시창.
신중원(神衆院)	924	시창.
안화사(安和寺)	930	創爲大匡王信願堂 대광 왕신을 위한 원당을 창건했다.

		1118년 중수.
광조사(廣照寺)	932	교창(敎創).
개국사(開國寺)	935	시창(?). 1323년 중창.
광흥사(廣興寺)	936	시창.
현성사(現聖寺)	936	시창. 1176년, 改號賢聖 이름을 현성(賢聖)으로 바꾸었다.
미륵사(彌勒寺)	936	시창. 1262년, 重營以資自太祖以來功臣冥福 중영은 태조 이래로 공신들의 명복을 위한 비용으로 했다.
내천왕(內天王)	936	시창.
개태사(開泰寺)	936	시창. 940년 낙성(落成).
운문사(雲門寺)	937	보양(寶壤) 중창, 태조 사액(賜額).
봉은사(奉恩寺)	광종(光宗) 2년(951)	創爲太祖願堂 태조를 위한 발원당으로 창건했다. 1180년 중수.
불일사(佛日寺)	광종 2년(951)	創爲先妣劉氏願堂 돌아가신 어머니 유씨를 위한 원당으로 창건했다.
숭선사(崇善寺)	954	創爲追福先妣 돌아가신 어머니의 복을 빌기 위해 창건했다.
귀법사(歸法寺)	963	시창.
홍화사(弘化寺)	968	시창.
유암사(遊岩寺)	968	시창.
삼귀사(三歸寺)	968	시창.
안심사(安心寺)	968	채밀선사(採密禪師) 창(創).
백암선원(白岩禪院)	973	영현선사(永玄禪師) 창.
보현사(普賢寺)	경종(景宗) 3년(978)	굉곽선사(宏廓禪師) 창. 일운 1042년 시창. 1075년 달보화상(達寶和尙) 중창. 1361년 지원(智圓) 중창.
장안사(長安寺)	성종(成宗) 원년(982)	회정선사(懷正禪師) 중창. 1343년 중창.

	985	禁捨家爲寺 집을 희사하여 절을 만드는 일을 금지했다.
정광사(定光寺)	목종(穆宗) 원년(998)	元名雲興寺 重創一新 원래 이름은 운홍사로, 중창하여 일신했다.
진관사(眞觀寺)	999	創爲太后願刹 태후를 위한 원찰로 창건했다. 1007년 구층탑 창(創).
숭교사(崇教寺)	1000	創爲願刹 창건하여 원찰로 삼았다.
황룡사(皇龍寺)	현종(顯宗) 3년(1012)	修皇龍寺塔 황룡사탑을 수리했다. 1021년 중성(重成). 1064년 제5중창. 1095년 또 중창. 1106년 또 중창.
중광사(重光寺)	현종 3년(1012)	시창.
봉선홍경사(奉先弘慶寺)	1016	시창. 1021년 낙성.
광연통화원(廣緣通化院)	1016	시창. 1021년 낙성.
	1017	禁捨家爲寺 집을 희사하여 절을 만드는 일을 금지했다.
현화사(玄化寺)	1018	創爲考妣冥福 돌아가신 어머니의 명복을 빌기 위해 창건했다. 1021년 낙성.
혜일중광사(彗日重光寺)	1027	命創. 왕의 명으로 창건했다. 1055년 진재(震災).
보국사(保國寺)	정종(靖宗) 9년(1043)	古名古陽和寺 옛 이름은 고양화사이다.
선화사(宣和寺)	정종 9년(1043)	시창.
송림사(松林寺)	정종 9년(1043)	시창.
신양화사(新陽和寺)	정종 9년(1043)	시창.
묘현사(沙峴寺)	1045	시창.
자제사(慈濟寺)	1051	內史門下奏 重興大安大雲等寺 創新補舊 以民疲請 侯農隙 내사문하성에서 아뢰기를 중흥 · 대안 · 대운 등의 절을 새롭게 창건하거나 옛것을 보수하는 일은 백성들을 피곤하게 한다고 청하므로 농사의 여가를 기다리도록 했다.
홍왕사(興王寺)	문종(文宗) 10년(1056)	시창, 1067년 성(成). 1078년 금탑(金塔) 성(成). 1330년 중창.

		1080년 석탑(石塔) 성(成).
문수원(文殊院)	1068	李顗創於春川白岩禪院舊址置寺名曰普賢院 이의가 춘천 백암선사의 옛터에 절을 창건했는데 보현원이라고 이름했다.
	순종(順宗) 원년(1083)	內外寺院號犯諱同音制改之 내외 사원의 이름이 휘(諱)를 범하여 같은 음이면 고치도록 했다.[11]
국청사(國淸寺)	선종(宣宗) 6년(1089)	왕태후(王太后) 창건.
홍국사(弘國寺)	선종 6년(1089)	
홍호사(弘護寺)	1090	羅弘圓國淸兩寺之役 신라 홍원사와 국청사, 두 절의 역사(役事).
	1093	시창.
	1101	禁捨家爲寺 집을 희사하여 절을 만드는 일을 금지했다.
신호사(神護寺)	숙종(肅宗) 7년(1102)	중수.
천수사(天壽寺)	예종(睿宗) 원년(1106)	1112년, 停創役 절 짓는 일을 멈췄다. 1116년 낙성.
경천사(慶天寺)	1113	낙성.
자천사(資薦寺)	1107	
혜음사(惠陰寺)	1120	중신(重新).
오대사(五臺寺)	인종(仁宗) 원년(1123)	시창. 1129년 낙성.
법흥사(法興寺)	인종 원년(1123)	중창. 1125년 낙성.
홍성사(興聖寺)	1125	元名崇福院 重葺改號 원명은 숭복원인데 중수하고 이름을 고쳤다.
봉엄사(奉嚴寺)	1127	創工訖落 창건하는 일을 마치고 낙성했다.
	1136	內外寺院竝令修葺 내외의 사원을 중수하도록 나란히 명했다.
중흥사(重興寺)	의종(毅宗) 8년(1154)	시창.
	1157	榮儀建議修古寺以攘國災 영의가 건의하여 옛 절을 수리해 나라의 재앙을 물리쳤다.
	1158	百姓競造寺塔爲害日甚 백성들이 다투어 절과 탑을 조성하니 해가 됨이 날로 심했다.

용문사(龍門寺)	1165	一云昌期寺修葺 어떤 이는 창기사를 수리하였다고 했다.
		1170년 수창(修創).
해안사(海安寺)	1175	爲毅宗願堂 의종의 원당으로 삼았다.
		1325년 중수.
보제사(普濟寺)	1175	중수. 一云演福寺 어떤 이는 연복사라고 이른다.
		1210년 중수.
		1256년, 崔沆建別院 최항이 별원으로 건립했다.
		1372년 중창.
만어사(萬魚寺)	명종(明宗) 10년(1180)	시창.
용수사(龍壽寺)	1181	시창.
적천사(磧川寺)	1195, 1120	시창.
송광사(松廣寺)	명종 27년(1197)	시창. 1205년 낙성.
조계산 수선사 (曹溪山 修禪社)	신종(神宗) 5년(1202)	보조(普照) 시개(始開).
효신사(孝信寺)	희종(熙宗) 2년(1206)	구(舊) 창신사(彰信寺) 개수.
만덕사(萬德寺)	1211	於萬德寺址新構道場 만덕사 터에 새로 도량을 세웠다.
		1217년 낙성.
화방사(花芳寺)	강종(康宗) 원년(1212)	眞覺國師創於南海 진각국사가 남해에 창건했다.
건원사(乾元寺)	고종(高宗) 4년(1217)	崔忠獻壞以攘兵 최충헌이 무너뜨려 병사를 물리쳤다.
		1225년 경창(更創).
백련사(白蓮社)	1221	創落 새로 세워 낙성했다.
강화의 여러 절	1234	寺社號皆擬松都 '寺' 나 '社' 의 이름은 모두 송도에 의거했다.
감로사(甘露寺)	1237	僧海安創於金海 승 해안이 김해에 창건했다.
흥국사(興國寺)	1243	중창.
선원사(禪源社)	1245	진양공(晉陽公) 창(創).
창복사(昌福寺)	1249	진양공 창.
정림사(定林社)	1249	鄭晏捨南海私弟爲社 정안이 남해의

		자기 집을 희사하여 사(社)를 만들었다.
정업원(淨業院)	1251	捨朴暄家爲院 박훤의 집을 희사하여 원(院)을 만들었다.
사원조성별감 (寺院造成別監)	원종(元宗) 14년(1273)	
인흥사(仁興寺)	1274	廓修仁弘社改爲 곽수의 인흥사를 고쳐서 만들었다.
불일사(佛日寺)	1274	重葺涌泉寺改爲 용천사를 중수해 고쳐 만들었다.
오대사(五大寺)	충렬왕(忠烈王) 원년(1275)	중수.
민천사(旻天寺)	1277	王捨宮爲寺 왕이 궁을 희사하여 절을 만들었다. 1309년 "王捨壽寧宮爲寺 왕이 수녕궁을 희사하여 절을 만들었다"라고도 한다.
묘련사(妙蓮寺)	1283	시창. 익년(翌年) 낙성. 1336년 중창.
인각사(麟角寺)	1289	勅近侍金龍劍修葺 근시 김용검에게 명을 내려 수리했다.
동화사(桐華寺)	1298	중창 대웅전.
칠장사(七長寺)	1308	시창.
홍제사(弘濟寺)	1308	舊名聱項寺諱以改之 옛 명칭인 오항사를 부르기 꺼려 이름을 고쳤다.
흥천사(興天寺)	충선왕(忠宣王) 3년(1311)	晉王以爲願刹 진왕이 원찰로 삼았다.
신복사(神福寺)	충숙왕(忠肅王) 원년(1314)	중창. 1323년 낙성.
금강사(金剛寺)	1325	南原金剛寺易名以勝蓮改構新創 남원 금강사는 이름을 바꾸어 승련사라 하고 고쳐 만들어 새롭게 창건했다.
신광사(神光寺)	1333	元帝遺太監宋骨兒等來創於海州 (麗王)以國力助之 원나라 황제가 보낸 태감 송골아 등이 와서 해주에 창건했다. 고려 왕이 국가의 힘으로 도왔다. 1341년 낙성.
보광사(普光寺)	1337	중수. 1343년 낙성.

도산사(都山寺)	1339	시창.
태고사(太古寺)	충혜왕(忠惠王) 2년(1341)	원증국사(圓證國師) 창.
정토사(淨土寺)	충혜왕 2년(1341)	중창.
보법사(報法寺)	1343	중영(重營).
용암사(龍岩寺)	공민왕(恭愍王) 7년(1358)	命僧雲美重創 승려 운미에게 명하여 중창했다.
서운사(瑞雲寺)	1361	白城郡人金璜邀普覺國師開葺 백성군(현 경기도 안성) 사람 김황이 보각국사 를 맞이하여 개수했다.
승련사(勝蓮寺)	1361	경창(更創).
용장사(龍藏寺)	1362	命韓方信往江華修葺 한방신에게 강화에 가서 수리하도록 명했다.
심원사(深源寺)	1368	玄昱國師創於博川 현욱국사가 박천에 창건했다.
연주사(戀主寺)	1370	시창.
단각사(丹覺寺)	1370	시창.
부석사(浮石寺)	1372	眞覺國師重營悉如舊 진각국사가 모두 옛날과 같이 다시 영건했다.
화장사(華藏寺)	1373	시창. 一云創於一三八五 1385년에 창건했다고도 한다.
심원사(心源寺)	1374	이색(李穡) 중창.
회암사(檜岩寺)	우왕(禑王) 2년(1376)	개창(改創).
석왕사(釋王寺)	1384	이태조(李太祖) 시창.

조선 탑파(塔婆) 개설

조선미술사 초고(草稿)의 제이신(第二信)[1]

전언(前言)

탑이란 것은 불교건축의 특유한 종교적 건축이다. 탑이란 원래 인도의 고유한 건축으로 그의 원의인 스투파(Stūpa)를 중화국에서 방음적(倣音的)으로 역(譯)한 것이니, 탑파 · 두파(兜婆) · 투파(偸婆)가 그 음역이다. 『계단도경(戒壇圖經)』에는 "塔字 此方字書 乃是物聲 非西土之號 若依梵本 瘞佛骨處 名曰塔婆 此略下婆單呼上塔 '탑(塔)' 자는 방언의 글자로 쓴 것이니, 즉 이 사물의 소리는 서역에서 부르는 말이 아니다. 범어의 책에 의하면 부처의 사리를 묻은 곳을 탑파라고 이름한다. 이 글자는 아래의 '파(婆)' 자는 생략하고 위의 '탑(塔)' 자만 부른 것이다"이란 구가 있다. 탑을 의역하여 방분(方墳) · 원총(圓塚) · 영묘(靈廟) · 대취(大聚) · 취상(聚相) · 고현(高顯) 등으로 표현한다.

탑의 기원은 석가의 입멸(入滅, 기원전 486년) 시 그 유해를 다비(茶毗)한 후 그 잔골(殘骨)을 당시 관계있던 팔 개국에 분배하여 그것을 보존하기 위해 세운 것이 시초라 한다. 물론 이 기원에 대해서는 아직 정설[定說, 한 예를 들면 브라만(波羅門) 이전에 벌써 있었다 하며 또는 원시 건축에서 그 원형을 찾으라는 등]이 분분하나 여기서 운운할 바 아니다. 석가 입멸 후 백 년, 인도 마갈타국(摩竭陀國, Magadha)에 아소카(Asōka) 왕(阿育王)이 나서 불교를 선포

할 때 팔만사천 탑을 조성하여 우내(宇內)에 전포(傳布)하였음은 역사상 유명한 것이다.

이러한 탑이 과거 불교시대에 있어서는 신앙의 대상이 되었고 문화의 중심이 되었고 미적 대상도 되었다. 그러나 지금엔 한낱 역사적 유물에 불과하고 말았다.

조선 십삼도(十三道)에도 방방곡곡에 대소의 여러 탑이 존재해 있다. 거기에는 오늘 미적 정서를 흥기(興起)시킬 만한 것도 있고 그 반대의 것도 있다. 그러나 그것이 과거 건축양식을 복원(復元, resurrection)시킬 수 있는 점에서 건축미술사의 대상이 될 수 있다. 따라서 많은 그 유물을 정리함은 오로지 조선의 과거 문화를 '일부의 종교적 문화를' 천명함에 도움이 될뿐더러 조선 건축미술사의 일편(一片)도 된다. 그러므로 누구나 손대지 않는 이 유물을 스스로 정리하고자 한 것은 나의 온고적(溫古的) 정신의 소치일는지는 모르지만, 다만 무의미한 일이라고 일축해 버릴 것도 아니리라 믿는다.

아직 복안(腹案) 중에 있는 것을 발표함은 당돌한 짓인지 모르겠지만 한 개의 창안이라 믿기 때문에 동지(同志)와 선학(先學)의 편달을 입고자 하여 쓰는 바이다. 다만 제한된 지면에 다수한 문제를 전부 논하지 못하겠으므로 관산주마적(觀山走馬的) 서설이 될까 마음을 두려워할 뿐이다.

1. 조선의 조탑(造塔) 기원

사전(史傳)에 의하면 고구려 소수림왕 2년 여름 6월 부진(符秦)의 사신과 부도(浮屠) 순도(順道)가 불상과 경문(經文)을 재래(齎來)했고, 4년에는 승려 아도(阿道)가 왔고, 5년 봄 2월에는 초문사(肖門寺)와 이불란사(伊弗蘭寺)를 창(創)하여 순도를 두었으니 이것이 해동불법(海東佛法)의 시(始)라 하였다.

당대 고구려의 국도(國都)는 국내성〔國內城, 중국 집안현(輯安縣)〕에 있었

으니 불사(佛寺) 역시 부근에 있었을 것이나, 그러나 지금은 그 유적을 볼 수 없다.

『삼국유사』권3, '요동성(遼東城) 육왕탑(育王塔)'조에는

古老傳云 昔高麗聖王按行國界次 至此城 見五色雲覆地 往尋雲中 有僧執錫而立 旣至便滅 遠看還現 傍有土塔三重 上如覆釜 不知是何 更往覓僧 唯有荒草 堀尋一 丈 得杖幷履 又堀得銘 上有梵書

옛날 노인들이 전해 말하기를, "옛날 고구려 성왕(聖王)이 국경 지방으로 순행하다가 이 성에 이르러 오색 구름이 땅을 덮는 것을 보고 구름 속으로 가서 살펴보니, 웬 중이 지팡이를 짚고 서 있는데 가까이 가서 보면 그만 없어지고 멀리서 보면 다시 나타나곤 했다. 곁에는 흙 으로 쌓은 삼층탑이 있었는데, 위에는 가마솥을 덮어 씌운 것 같고 무엇인지 알 수 없었다. 다시 가서 그 중을 찾으매 다만 황량한 풀뿐이었고 땅을 한 길이나 파서 지팡이와 신을 얻었 으며, 또 파서 글자가 새겨진 물건을 얻었는데, 그 위에는 범서(梵書)가 씌어 있었다."[2]

운운의 구가 있다. 이미 저자 일연(一然)도 단언한 바이거니와 시대적으로 저 어(齟齬)함이 많으므로 가히 취할 바 못 되나, 필자는 그 소재(所在)의 문헌 『삼보감통록(三寶感通錄)』의 연대로 보아 송〔宋, 요(遼)〕대 전후의 요계(遼 系) 탑일 것이라고 본다. 그러면 즉 이는 고구려의 탑이 아니니 가히 고구려의 탑을 추고(推考)할 바 못 된다.(자세한 설명은 생략)

백제에는 제15대 침류왕(枕流王) 원년 갑신(甲申)에 호승(胡僧) 마라난타 (摩羅難陀)가 와서 이 년 후 신도(新都) 한산주〔漢山州, 지금의 광주(廣州)〕에 불사를 창건했으므로 백제의 불법이 시작되었다. 이듬해 고구려는 평양에 아 홉 개의 절을 창건했으나 사명(寺名)이 부전(不傳)함은 전자와 일반이요, 이 로부터 삼 년 후 원위(元魏)의 승려 담시(曇始)가 요동(遼東)에 내화(來化)했 다 하니 요동의 불사도 이후의 사실일 것이다.

다시 신라의 불법은 이 중에서 모호하기 짝이 없다. 시원 연대의 정립에는

거취(去就)에 곤란하나 일연법사(一然法師)도 고찰한 바와 같이 태원(太元, 376-396)말 의회(義熙, 405-418)초 간(間)에 거래(去來)한 담시를 신라 불교의 시(始)로 봄이 온당한 듯하다.(자세한 설명은 생략)

그러나 불법이 전래되었다고 곧 가람의 설비가 완비될 수는 없는 것이니(이는 '寺'의 원의를 찾아볼 때 가히 알 것이다. 자세한 설명은 생략), 더욱이 탑파의 건립은 불사리(佛舍利)의 재래(齎來)를 얻어 비로소 가능한 것으로 사유된다. 혹은 불사리 없이도 탑파가 건설되었는지도 모른다. 일례로 신라 진흥왕(眞興王) 10년 양(梁)나라 사신 심호(沈瑚)가 불사리를 재래한 기록이 있기 전에 이미 진흥왕 5년에 흥륜사탑은 낙성되어 있었으니, 이러한 사실은 확실한 유지의 고증이 있은 후에야 논단(論斷)이 성립될 것이다. 가락(駕洛)의 불기(佛記)도 확실치 못하나 금관성(金官城) 파사석탑(婆娑石塔)의 기록이 있다. 그 역시 신빙하기 어려운 것이라 하더라도, 장왕(莊王) 2년에는 "왕후사탑(王后寺塔) 방사면(方四面) 오층"이란 기(記)가 있다. 백제는 불교의 선종(先蹤)이니만큼 당탑(堂塔)의 장엄이 남보다 현요(炫燿)함이 있을 것이나 탑파는 고사하고 기탑(起塔)의 사실이 보이지 않는다. 무왕(武王) 연간에 미륵사의 탑파 건설이 보이나 이것이 기원이라고는 못 할 것이다.

이상과 같이 불교 자체의 전래가 미상(未詳)한 이상 당탑의 기원을 논의함은 한 개의 모험일 것이다. 더욱이 유적이 궤멸된 오늘날 반도의 탑파 기원을 추정하려 함은 실로 곤란한 문제이다. 다만 현존한 유물로써 가능한 범위까지 소원적(溯源的) 추정을 할 따름이니 이는 또한 본론의 결말에서 비로소 천명될 문제이다.

다만 우리가 추정 과정에 있어 안중에 둘 문제는 고구려 및 신라의 불교는 호족〔胡族, 서융(西戎)〕인 전진계(前秦系)에 속하는 것이요, 백제 및 일본은 강남(江南)의 진(晉)과 교통하여 얻은 것이므로 당탑 조형상 양 계의 분립을 보게 될 것은 자연의 추세라 하겠으니, 나라(奈良) 호류지(法隆寺)의 오층탑

과 부여 당평백제탑과 같은 형식은 백제계 따라서 남중국계의 탑이요, 요동 육왕탑으로부터 신라 분황사탑에 이르기까지의 일련의 계통은 고구려 및 신라 즉 북중국계를 대표하는 것으로 짐작할 수 있다.

2. 내용적 분류

내용적 분류라 함은

1) 가람배치의 규약상 필수적으로 건립된 것.
2) 불체(佛體)와 동등 가치의 것으로 취급되어 결연추복(結緣追福)을 위하여 일반 승속(僧俗)의 손으로 인해 건립된 것.
3) 고덕(高德)을 표양(表揚)하기 위한 것으로 묘표(墓標) 같은 것.

이 그것이다. 제일(第一)에 속한 것은 현(顯)·밀(密)·교(敎)·선(禪), 누구나를 불문하고 사원 있는 곳에는 반드시 건립되는 것이니, 위로 불교 전래의 초로부터 아래론 불교 쇠멸의 조선조까지 비록 가치에 상하가 있었고 지위의 변천이 있었을지언정 이것을 결(缺)한 예가 없었다. 그러므로 지금 고적적(古跡的)으로 잔존된 탑파에서 소원적(溯源的)으로 그곳에 사원이 있었음을 추정할 수 있다.

제이(第二)의 결연추복을 위해 일반 승속으로 말미암아 건립된 탑은 그 목적의 상위(相違)로 인해 공양탑·원탑(願塔)·기념탑 등으로 분류할 수 있다. 그러나 그 사이에 확연히 구별할 수 없는 무엇이 있으니 오히려 상복(相覆)함이 많다.

제일의 공양탑에 속하는 것으로 불국사의 양 탑(도판 10 참조)과 망덕사(望德寺)의 양 탑 등이 있으니 이는 당(堂)과 같이 건립된 것이다. 전자는 경덕왕대의 대상(大相) 김대성(金大城)이 현세 부모의 공양을 위해 지은 것이요, 후

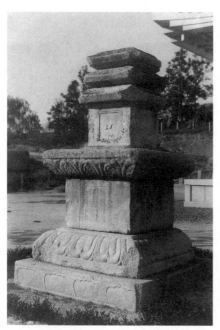

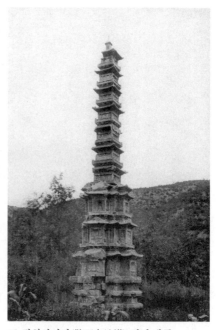

14. 흥국사(興國寺) 석탑. 개성박물관.　　　　15. 경천사지탑(敬天寺址塔). 경기 개풍.

자는 당실(唐室)의 축복을 위하여 공양한 탑이다. 제이 원탑에 속한 것으로 봉화군 취서사(鷲棲寺)의 탑, 개성 흥국사(興國寺)의 석탑(도판 14), 제천 사자빈신사(獅子頻迅寺)의 석탑, 칠곡 정도사(淨兜寺)의 석탑, 개성 국청사(國淸寺)의 금탑(金塔), 영변 묘향산 보현사(普賢寺) 구층탑, 원(原) 개성 경천사(敬天寺) 대리석다층탑(도판 15) 등이 있다. 이 유에 속한 것은 조선의 사탑이 전부 그 유라 해도 과언이 아닐 만큼 다수이니, 개인의 소원 성취를 위해, 국가의 안녕을 위해 수립된 것이 무수하다. 특히 신라에서는 국가안녕·병선진멸(兵燹盡滅)을 위해 수립된 것으로, 황룡사(皇龍寺)의 구층탑을 시작으로 고려 태조 즉위 23년 겨울 12월에는 개태사(開泰寺)를 조영하여 건국의 보공(報功)을 표했고, 조선조 태조는 즉위초에 해인사의 고탑(古塔)을 중영(重營)하여 복국이민(福國利民)의 자(資)에 충(充)했고, 또 세조대왕이 불사탑원을 성조(盛造)하여 식재연명(息災延命)을 기원한 것은 다 이러한 유이다. 제삼으로

기념탑에 속하는 것은 가장 대표적으로 유명한 것이 당평백제탑(唐平百濟塔)일 것이다. 이 탑은 두세 명의 사람이 고적적 추고, 고고학적 추증으로서 원래 사탑에 속했던 것을 이용한 것인 듯하다고 했지만, 필자는 이것을 단안하여 확실히 백제 멸망 이전에 이미 있었던 탑이라 한다. 그 증거로 탑신 제일층에 있는 명(銘) 중에

　邊隅已定 嘉樹不翦 甘棠在詠 花臺望月 貝殿浮空 疎鐘夜鏗 淸梵晨通 刋玆寶刹
用紀殊功 拒天關以永固 橫地軸以無窮
　변방의 모퉁이가 이미 평정되었네. 아름다운 나무는 베어지지 않았고, 「감당(甘棠)」 시가 읊어지네. 화대(花臺)에서 달을 바라보니, 패전(貝殿)이 공중에 떠 있구나. 성근 종소리가 맑게 울리고 맑은 불경 소리 새벽까지 통한다. 이 보찰에 새겨서 특별한 공적을 기념했네. 하늘의 관문(關門)을 막았으니 길이 굳건하겠고, 지축(地軸)을 가로질렀으니 끝이 없으리라.

이란 말구(末句)가 있으니 "刋玆寶刹 用紀殊功", 즉 원래 사찰이 있었음을 증명하는 것이다.

　하여간에 상술한 의미에서의 기공탑(紀功塔)은 불탑과 아무 인연이 없는 것이다. 우연히 당나라 장수가 재래 불탑에 기공(記功)을 했다 해서 기념탑이라 했거니와 종교의 의미는 벌써 사라지고 만 것이다. 따라서 이러한 기념탑의 의미를 가진 예는 조선에는 없다. 강잉(强仍)하여 예를 들자면 경덕왕조의 욱면비(郁面婢)의 기행(奇行)을 위하여 건립한 보리사(菩提寺)의 금탑이란 자가 기념탑에 속할 것이나 이는 전자와 의미가 다르다.

　고덕(高德)을 표양하는 표치(標幟), 즉 묘표로서의 탑파는 조선에서 항용 부도(浮屠)라 일컫는 자이니, 그 수에 있어서 실로 헤아릴 수 없을 만큼 많다 할 것이다. 그 형식과 수법의 다양함에는 천편일률적 형식을 벗지 못한 탑파도 일등을 다투지 않을 수 없을 것이다. 또 부도가 수립되는 처소에 탑비가 많

이 수반되며, 더욱이 그들이 문헌이 적은 조선에 있어, 특히 불교의 자료로서 대대한 가치를 가졌다 할 것이다. 따라서 이 묘탑에 관한 연구는 별개의 좋은 제목이 되겠으므로 이곳에서는 일체 언급하지 않겠다. 사뭇 이곳에서 말할 것은, 묘탑에 관하여 별로 의궤가 없었는 듯하여 어떤 자는 불탑과 구별할 수 없는 자가 많다. 그러므로 이곳에서는 건축적 층급을 구비한 자에 한해서는 모두 취급하기로 했다. 예컨대 구례 화엄사(華嚴寺)의 자장탑(慈藏塔), 김제 금산사(金山寺) 사리탑 앞의 육층탑, 강진 무위사(無爲寺)의 선각대사탑(先覺大師塔) 등.

3. 재료적 분류

조선의 탑파를 구성한 재료는 흙[土] · 나무[木] · 쇠[金] · 돌[石] · 벽돌[塼]의 다섯 종이라 본다. 그 중에 토탑과 금속탑은 현존한 것으로는 대개 척촌(尺寸)에 미만하는 것으로 정정당당(亭亭堂堂)한 것이 없다.

토탑은 현재 총독부박물관에 몇 기(基)가 있다. 모두 파편에 불과한 것으로 대개 경주 · 평양 등지에서 발견되었다. 이 토탑에 관한 문헌은 절무(絶無)라 하여도 가하다. 따라서 그 기원 · 인유(因由) · 용도 등에 대하여 속단을 불허하거니와 이시다 모사쿠(石田茂作)가 이에 대해 말하기를

조선에서 나오는 층탑형의 토탑은 그 형상을 조선에서 가장 보통인 석층탑에서 취한 사실임은 누구나 생각할 바이다. 그리고 이 석층탑은 그 근원이 전탑(塼塔)에서 취한 것으로 헌첨(軒檐)이 단촉(短促)하고 방한(方限)이 계단형임이 그 특징이다. 토탑은 작은 것이므로 계단식의 방한까지 표현되지는 않았지만 헌첨은 역시 작은 것이다. 조선의 이러한 형식의 석층탑은 모두 신라통일시대 이후의 것으로 삼국시대까지 이르는 것은 없으므로, 이 종류의 토탑은

신라통일 이후의 소산이라고 생각된다. 신라통일 이후 어디까지 이르느냐 하면, 이 형상의 토탑의 하나가 봉남리(烽南里)에서 발견됨이 있었고, 그 다른 반출유물(伴出遺物)이 고려시대의 것이었으므로 이 종류의 토탑은 신라 말기의 소산이 아닌가 생각된다. 신라 말기는 즉 우리나라(일본)의 헤이안(平安) 중기경이다.[1]

라 하였다. 즉 이시다는 토탑의 성립 연대를 일본의 밀교 전래 이후의 소산으로 보아 헤이안 중기에 해당하는 신라통일말에 부회(附會)시켰다. 그러나 같은 글의 다른 구절에서는 고구려의 것도 있다 하였으니,

　이것은 조선 평양에서 본 것으로 이것만 단독 보일 때는 그것을 곧 탑으로 보기에는 너무 심한 거리가 있었으나, 기타노(北野) 폐사(廢寺)의 토탑형식이 먼저 내 기억 속에 있었던 나는 이것을 토탑이라 인정하기에 그리 주저하지 않았다. 그러나 재미스러운 것은 그와 같은 장소(?)에서 나왔다는 기와(蓋瓦)가 기타노 폐사의 것과 대단히 같으므로, 나는 전부터 기타노 폐사의 기와를 고구려계의 것으로 생각했지만, 이 탑을 보고, 이 기와를 보고 비로소 매우 재미있는 사실이라 생각했다. 거기서 기타노 폐사의 기와를 고구려계라 허용할 수 있다면, 이 토탑을 기타노 폐사 토탑의 모형(母形)이라고 봄이 어떠할까 하고 생각했다. 기와의 시대는 고구려 말기인가 한다.

라 하였다. 이상 잉용한 바와 같이 연대 추정에 대하여 동인의 동시의 동설로서 전후 저어함이 많다.〔비록 탑형은 상위(相違)하나 그것이 토탑이란 데서는 성질이 같다. 그러므로 나는 포괄하여 서술한다〕 이것은 요컨대 일본의 불교사(佛敎史)로 조선의 그것을 촌탁(忖度)하려는 데서 나온 오류일까 한다. 적어도 토탑이 밀교의 소산인 이상 조선의 토탑도 조선의 밀교사로부터 시작되

었다 할 것이다. 그러나 고구려 및 백제의 밀교의 시전(始傳)은 미상하거니와, 『삼국유사』에는 신라 선덕왕조(善德王朝)의 승려 밀본(密本)의 기사를 비롯하여 효소왕대(孝昭王代, 삼국통일 후 이십사오 년경)에는 "於是乎密敎大振 여기에서 밀교가 크게 떨치게 되었구나"[3]이란 구가 있으니, 이로써 볼진대 조선의 밀교는 이미 조메이 천황대(舒明天皇代) 이후 즉 아스카(飛鳥) 중기 이후에 있었다. 무릇 문화적으로 가장 뒤늦은 신라로서 이러하거든 하물며 고구려·백제에 있어서는 이보다 더 일렀다고 볼 수 있다. 토탑이 밀교의 소산이요 또 이시다의 설과 같이 평양 발견의 토탑이 고구려 말기의 것이라 하면, 조선 토탑의 기원은 당연히 이 시대까지 올리지 않을 수가 없다. 대개 밀교란 것이 서력 기원 8세기에 금강지(金剛智)·불공(不空) 등으로 인하여 당에 전래하기 이전에 그보다 사백 년 전에 이미 백시리밀다라(帛尸梨密多羅)로 말미암아 중국에 전래된 이상 필자의 상술한 추정도 오로지 황탄(荒誕)한 것으로만 돌릴 것이 아닌가 한다.

다음엔 토탑의 용도에 관한 문제이니, 먼저 생각되는 것은 오월(吳越) 왕이 팔만사천 탑을 공양한 승선업(勝善業)과 동종의 의미를 가진 것이요, 제이로는 라마교(喇嘛敎)에서 사용하듯이 불상의 태내(胎內)에 납치(納置)하는 것이요, 최후로 토탑 중에 다라니(陀羅尼)를 수장(收藏)하여 사자(死者)의 명가(冥加)를 기축(祈祝)하기 위한 것이다. 이 중 제이자(第二者)에 속하는 실례는 조선에 아직 발견된 바를 듣지 못했으므로 어쩌면 제일과 제삼의 용례만 생각될 듯하다. 후지시마 가이지로(藤島亥治郎)의 『조선건축사론』에 의하건대 영암(靈岩) 도갑사(道岬寺) 해탈문(解脫門)의 금강책(金剛柵) 내에 있는 보현상(普賢像)의 태내에서 『묘법연화경(妙法蓮華經)』·화엄경(華嚴經) 기타 수종의 목판쇄경(木板刷經)을 발견했다는 기사가 있다. 또 『해동역사(海東繹史)』에는 "高麗靑紙 今鵶靑紙 佛腹中往往藏金字佛經 稱金生書者 皆此紙也 고려의 청지는 지금의 아청지(鵶靑紙)이다. 불상의 배 안에 이따금 금자(金字)의 불경이 안장되어

있는데, 김생의 글씨라고 일컬어지는 것이 모두 이 종이에 쓰인 것이다" 운운의 문구가 있음으로 보아 불상 태내에 경문(經文) 등을 수장하는 예가 많은 듯하나(조선조에 이르도록 불상 태내에 경문을 납치함은 성행했다) 탑파 등을 수장한 예는 이제껏 듣지 못한 듯하다.

제일의 의미로서의 공양탑은 경주박물관 분관장(分館長) 모로시카 오유(諸鹿央雄) 소장 석탑의 부조(浮彫)와 교토 대학 하마다(濱田) 박사 소장의 석탑 부조와 전남 능주(綾州) 부근의 천불천탑(千佛千塔)과 청도군 불령사(佛靈寺)의 전조파탑(塼造破塔)의 단편에 나타나는 석탑의 부조들이 다 그 유라 하겠다. 이것들은 오월 왕 전홍숙(錢弘俶)의 팔만탑 공양 선업(善業)으로 인하여 한층 영향을 받은 것은 명확한 사실일 것이나, 그보다 전에도 이미 아소카 왕의 팔만탑의 승사(勝事)가 있었고 또 승선업에 대한 양적 견해가 적어도 고구려말 전후부터 있었다고 볼 수 있다. 〔대개 기탑(起塔)의 공덕(功德)에 인하여 복량(福量)이 다대함은 저『조탑공덕경(造塔功德經)』이 번역된 때(당나라 때)보다도 이전에 벌써『장아함(長阿含)』(遊行經)이라든지 실역(失譯)『미증유경(未曾有經)』 등의 전파로 말미암아 이미 양진시대(兩晉時代)부터 공덕 간원(懇願)의 의미로서 기탑의 행사가 있었다고 생각된다.〕 이와 같이 생각함으로써 비로소 상술한 유물의 인연이 해결될 수 있다고 믿는다.

그러나 여기서 문제 되는 것은, 조선에서의 토탑은 파편뿐일뿐더러 너무나 조잡하고 너무나 미적 가치가 적다는 것이다. 적어도 손질이 덜 간 점은 공양탑으로서 너무 조잡한 감이 없지 않을까. 양적 다산의 소치라 하면 그뿐일는지 모르겠지만, 그러나 현재의 유품으로써 볼 때 그리 많다고 할 수(數)도 못 된다. 이러한 점에서 필자가 생각하는 바는 제삼의 연기설(緣起說)이니, 즉 일종의 묘탑으로, 혹은 사자의 공양을 의미하는 것으로서의 일종의 부장품이 아닌가 한다. 무릇 이 의미에 관한 것으로서의 사례 내지 문헌은 비재(菲才)의 천학(淺學)의 소치로 얻어 듣지 못했거니와, 다만 여기 한 개의 방증으로 실례

가 있으니, 그는 즉 현재 금강산(金剛山) 유점사(楡岾寺)의 소장인 것으로 속칭 탑다라니(塔陀羅尼)라는 것이다. 두 장 목판에 다층탑과 범문(梵文)의 다라니경을 양각한 인판(印板)인데, 주육(朱肉)으로써 번각(飜刻)하여 승속(僧俗)을 불문하고 사자의 관 속에 넣어서 명가를 공양한다. 이런 행사의 기원은 미심(未審)하나 이미 일본에서도 두세 개의 토탑이 고분묘에서 다수 채집된 사실[2]로 보아 필자의 의견의 견강(牽强)이라 하지 못할 것이다. 그러나 필자가 이와 같이 제삼의 용도를 주장한다 해서 전연 제일설을 부인하는 것이 아니다. 즉 혹종(或種)의 것은 공양 예배의 대상으로 불상과 같은 지위에 있었음도 있다고 본다.『삼국유사』권4의 '良志使錫 양지가 지팡이를 부리다' 조에는

釋良志 未詳祖考鄕邑 唯現迹於善德王朝 …書靈廟法林二寺額 又嘗彫磚造一小塔 並造三千佛 安其塔置於寺中 致敬焉

석(釋) 양지(良志)는 조상과 고향이 자세하지 않으나 다만 선덕여왕 시대에 그 행적이 세상에 드러났다. …영묘(靈廟)·법림(法林) 두 절 이름의 편액도 그가 썼으며 또 일찍이 벽돌을 조각해 작은 탑 한 개를 만들고 이와 함께 삼천불을 만들어 그 탑에 모시어 절 가운데 두고 예를 드렸다.[4]

이란 구가 있으니 이는 상술한 사실을 웅변으로 증명하는 것이다. 이러므로 필자는 양용설(兩用說)을 주장한다. 이와 아울러 생각되는 것은 근자에 평양 이북 땅에서 다수의 소형 토불상을 발견했다. 그것이 고구려시대의 것으로 추정되고 또한 공양불이었음이 틀림없다는 점에서 어쩌면 토탑도 동양(同樣)의 것일는지 모른다.

다음은 금속탑(金屬塔)이니 이는 문헌적으로 다소 유적이 있다. 가장 오랜 것으로 경덕왕조의 욱면(郁面)의 금탑이『삼국유사』에 보이며,『고려사』에는 선종 6년에 십삼층탑을 주성(鑄成)하여 회경전(會慶殿)에 두었고, 숙종 10년에는 인예태후(仁睿太后)의 원성(願成) 금탑을 국청사(國淸寺)에 납치했고,

충렬왕 2년에는 흥왕사의 금탑으로 인하여 일대 분란이 일어났다.[3] 더욱이 "文宗三十二年條(前略) 是月(秋七月) 興王寺 金塔成 以銀爲裏 金爲表 銀四百二十七斤 金一百四十四斤'문종 32년'조에(앞 부분 생략), 이달(가을 7월)에 흥왕사에 금탑이 이루어졌는데 은으로써 속을 만들고 금으로써 표면을 만들었다. 은은 사백이십칠 근이고 금은 백사십사 근이 들었다"등의 구(句)로 당시의 이러한 종류의 금탑이 얼마나 장엄한 행사였던 것을 알 수 있다. 지금 필자가 기억하는 유물을 보면,

창경원박물관 칠층탑 한 기, 십일층탑 한 기.
경복궁박물관 칠층탑 한 기, 구층탑 한 기(도판 16).
미국 모씨(某氏) 사장(私藏) 십삼층탑 한 기(도판 17).
공주 우치다(內田) 성을 가진 아무개 씨 사장 다층탑 한 기.
공주 마곡사(麻谷寺) 라마탑(喇嘛塔).

등이 있다. 물론 이러한 금탑들도 토탑과 같이 대개 척촌간을 내외하는 모형들에 지나지 않는다.〔물론 금탑이라 해도 다만 석탑을 수사적으로 또는 장식적 방면을 주로 보아 이루는 바가 많다. 『범우고(梵宇攷)』'덕산(德山) 가야사(伽倻寺)'조 아래에 "寺有鐵尖石塔 四面有石龕 各安石佛 制甚奇巧 俗稱金塔 절에는 쇠가 뾰족하게 나온 석탑이 있고 사면에 돌로 된 감실이 있어 각자 돌부처를 안치했는데, 제작이 몹시 기이하고 공교로워 속칭 금탑이라고 한다"운운의 구가 있으니 이것이 즉 그예의 하나이다〕 이상으로 예거(例擧)한 탑의 수법에 관해서는 약(略)하거니와, 특히 미국 모씨 소장의 십삼층탑은 가장 교묘한 것으로서 기단 네 귀에는 사천왕이 섰고, 제일탑신의 사면에는 좌불상이 부조되었고, 난간 네 귀에 보살이 시립(侍立)했다. 각 층 헌개(軒蓋)를 연주(聯珠)가 연락(連絡)했고 상륜(相輪)이 열세 개에 그 위에 보개(寶蓋)가 있고 풍탁(風鐸)이 달렸다.[4] 가장 아름다운 탑을 실물로 보지 못하고 사진만 보게 됨은 일대 유한(遺恨)이다.

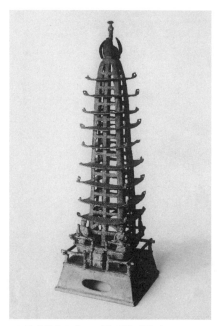

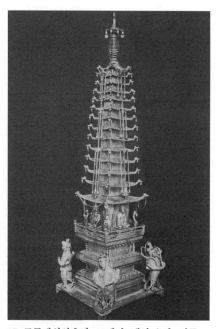

16. 철제구층소탑. 조선총독부 박물관.　　　17. 금동제십삼층탑. 13세기. 개인 소장, 미국.

목탑——지금 조선에는 목조탑으로 잔존한 것은 보은 법주사(法住寺)의 팔
상전(捌相殿, 오층)이 있을 뿐이다.(도판 18) 그러나 그는 영묘(英廟) 때의 것
이요, 규격으로 형식으로 조금도 아름답지 아니하다. 그러나 과거의 문헌을
뒤질 때 우리는 아름다운 목탑이 많았음을 볼 수 있다. 그 중 유명한 것은 신라
의 삼보(三寶)로 일컫는 황룡사의 구층탑이다.『삼국유사』권제3에

　　貞觀十七年癸卯十六日 將唐帝所賜經像袈裟幣帛而還國 以建塔之事聞於上 善
德王議於群臣 群臣曰 請工匠於百濟 然後方可 乃以寶帛請於百濟 匠名阿非知 受
命而來 經營木石 伊干龍春(一作龍樹)幹蠱 率小匠二百人 初立刹柱之日 匠夢本國
百濟滅亡之狀 匠乃心疑停手 忽大地震動 晦冥之中 有一老僧一壯士 自金殿門出 乃
立其柱 僧與壯士皆隱不現 匠於是改悔 畢成其塔 刹柱記云 鐵盤已上高四十二尺
已下一百八十三尺 慈藏以五臺所授舍利百粒 分安於柱中

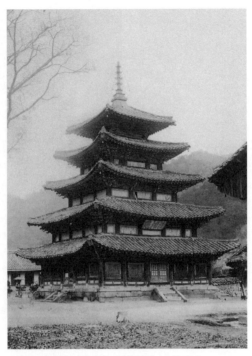

18. 법주사(法住寺) 팔상전(捌相殿). 충북 보은.

정관 17년 계묘(643) 16일에 자장이 당나라 황제가 준 불경과 불상, 가사와 폐백들을 가지고 귀국해 국왕에게 탑 세울 사연을 아뢰니 선덕여왕이 여러 신하들과 의논했다. 여러 신하들이 말하기를, "백제로부터 공장(工匠)을 청한 뒤에야 비로소 가능할 것이외다" 하였다. 이리하여 보물과 폐백을 가지고 백제로 가서 공장을 초청했다. 아비지(阿非知)라는 공장이 명령을 받고 와서 공사를 경영하는데 이간(伊干, 이찬) 용춘(龍春, 龍樹라고도 함)이 일을 주관하여 수하 공장 이백 명을 인솔했다. 처음에 절 기둥을 세우는 날 그 공장의 꿈에 백제가 멸망하는 꼴을 보고 그는 의심이 나서 공사를 정지했더니, 홀연 대지가 진동하면서 컴컴한 가운데 웬 늙은 중과 장사 한 명이 금전문(金殿門)에서 나와 그 기둥을 세우고 중과 장사는 함께 간 곳이 없어졌다. 공장은 이에 뉘우치고 그 탑을 완성했다. 절 기둥의 기록에는, "쇠 바탕〔鐵盤〕이상의 높이가 사십이 척이요, 그 이하가 팔십삼 척이다" 했다. 자장이 오대산에서 얻은 사리 백 개를 이 기둥 속에 나누어 모셨다.[5]

운운의 구는 조선의 목탑이 최외(崔巍) 장엄했던 것을 알리는 것이다.[이 탑지(塔址)는 지금까지 잔존한다]『삼국유사』권5, '월명사(月明師) 도솔가(兜率歌)' 조에도 "…童入內院塔中而隱 茶珠在南壁畵慈氏像前 아이는 내원의 탑 속으로 들어가 사라지고 차와 염주는 남쪽 벽에 그린 보살님 상 앞에 놓여 있었다"이란 구가 있으니, 내원(內院)이 어느 절인지 미지(未知)이거니와 탑 내에 또한 벽화가 있었음을 알 것이요, 전(傳)에 나라 호류지가 백제 공장(工匠)의 성업(成業)이란 점을 생각하고 아울러 그 오층탑 내에 잔존한 동양의 최고 예술인 벽화를 상견(想見)할 때, 조선의 목탑이 건축예술사상에 얼마나 큰 존재였던가를 짐작할 수 있다. 그뿐 아니라 고려의 연복사탑(演福寺塔)도 "縱橫六楹 克壯且廣 累至五層 覆以扁石 가로 세로 여섯 칸을 세우니 웅장하고도 넓으며, 오층을 쌓고서 판판한 돌로 덮었다"[6]이라고 한 탑으로 또한 일대의 장엄이었을 것이나 지금 추고(推考)를 허락하지 않는다. [신라의 흥륜사에 목탑이 있었으니 아마 신라 최초의 탑일는지 모른다.]

석탑——현재 조선에 잔존한 탑파는 전부가 이 석탑에 속하는 자라고 해도 가하다. 그는 석재(石材)인 관계상 고의의 파훼(破毀)를 입지 않는 이상 자연의 위협, 병선(兵燹)의 파몽(破蒙)을 면했던 까닭이다. 또한 그에 대한 문헌적 고찰도 가장 풍부하다 할 것이니 이는 각론에 미루고, 같은 석재라 하여도 그 종류가 다르나 그 중 가장 다수를 점한 것은 화강석일 것이요, 간혹 청석(靑石)·흑요석(黑耀石)·안산암(安山巖) 등이 두셋 있고 대리석탑이 수삼(數三) 있다. 청석탑은 유점사 구층탑의 원탑(原塔)이 그것이었고, 흑요석탑은 김제 금산사의 육각다층탑이 그것이다.(도판 19) 대리석탑은 예의 유명한 개성 부소산(扶蘇山) 경천사지 십층석탑(도판 15 참조), 경성 탑동공원탑(塔洞公園塔, 도판 21), 여주 신륵사(神勒寺) 대리석칠층탑(도판 20), 오대산 상원사(上院寺) 오층탑 등이 그것이다.(자세한 설명은 생략)

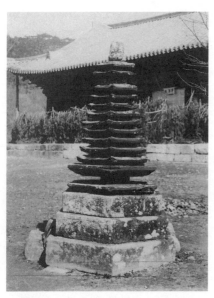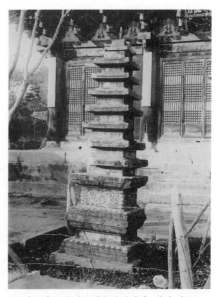

19. 금산사(金山寺) 육각다층석탑. 전북 김제.　　20. 신륵사(神勒寺) 칠층대리석탑. 경기 여주.

　전탑——전석(塼石)은 이미 전에 '석양지(釋良志)' 조에서도 서술했거니와 『삼국유사』에는 그 외에 작탑(鵲塔)의 사실도 보인다. 또 현재의 유물로 선덕왕대의 것이라 하는 분황사(芬皇寺)의 구층탑(현재 삼층뿐임)이 역사적으로 가장 오랜 것일 것이다.(도판 29 참조) 그 수법은 대개 중국에서 즉수입(卽輸入)한 것으로 볼 수 있으니, 대개 전(塼) 그 자체가 벌써 조선의 산품이 아니요 중국에서 전득(傳得)한 바로 볼 수 있다. 그러므로 여주 신륵사의 오층전탑과 안동읍(安東邑) 내의 오층탑·칠층탑, 조탑동(造塔洞)의 오층탑(도판 30, 31 참조) 등이 거의 신라통일 이후의 것으로, 수입 당시에 한때 벽돌의 발전을 볼 수 있었지만 그후에는 돈절(頓絶)하고 말았다. 더욱이 전탑을 대표할 이 분황사도 실(實)은 벽돌 자체가 아니요 소안산암(小安山巖)을 단작(斷斫)하여 벽돌 모양을 모방한 것이요, 상주(尙州)의 전탑이란 자도 석심(石心)에 회토(灰土)를 입혀 전양(塼樣)을 모방한 자다. 이 사실로 보아 전이 조선 고유의 것도 아니요 일시 유행적 모방의 산물이었음이 틀림없다. 현재 순전한 전탑 중 안

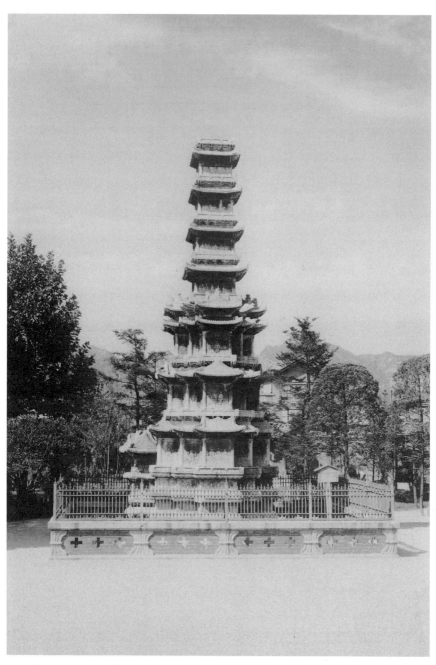

21. 원각사지탑(圓覺寺址塔). 경성 탑동공원.

동의 세 탑과 청도 운문동(雲門洞) 불령사의 파탑(破塔)과 여주(驪州) 탑 등이
있을 뿐이다. 그 중 청도 불령사탑은 혹시『삼국유사』에 나오는 작탑이 아닐는
지, 조사하지 못한 필자는 단언을 주저하거니와 전의 측면에는 천불천탑이 부
조되어 있음이 재미있는 사실이요, 여주 신륵사 전탑엔 당초문양이 부조되어
있으니 다같이 재미있는 것이다. 이 전탑의 양식은 분황사탑과 대동소이하고
분황사탑의 원형은 중국 서안성(西安城)에 있는 천복사(薦福寺)의 소안탑(小
雁塔), 자은사(慈恩寺)의 대안탑(大雁塔)이 있다. 전탑의 가장 현저한 특색은
재료적 규약으로 말미암은 것이니, 처마[檐]가 극히 단축한 것이 그의 하나요,
처마의 표현이 방한을 중첩하여 가는 것이 그의 둘이다. 따라서 이 두 가지 특
색이 신라계 탑의 전반을 규정했다 할 수 있으니, 그는 신라의 석탑이 목탑을
직접 모방하지 않고 전탑을 모방한 곳에서 유래한 까닭이다. 이것을 표시하면
아래와 같다.

목탑 ┌ →전탑→석탑 ── 신라식
 └ →석탑 ─────── 백제식

이상과 같이 전탑식은 신라통일 이후 조선 탑파에 전반적 전통적 양식을 제
정(制定)한 것으로 볼 수 있다.

4. 평면양식의 분류

조선의 탑파를 그 평면형식에서 볼 때 대개 도양(圖樣)과 같은 여러 형식이
있다 하겠다.(도판 22) 다만 제칠형식만은 조선에 없다. 일본에서 이르는바
다보탑 형식의 평면이니 기부(基部)가 정방형이요, 중간에 원분(圓墳)이 끼고
웃지붕이 또한 정방형을 이룬 형식이다.
제일형식의 평면은 조선 탑파의 근본형식이다. 기단의 평면으로부터 상승

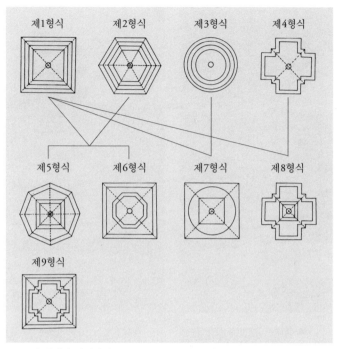

제1형식 제2형식 제3형식 제4형식

제5형식 제6형식 제7형식 제8형식

제9형식

22. 조선 탑파의 평면형식.

하는 층급에 이르기까지 모두 정방형 평면이 중첩되어 가는 것이다. 조선 탑의 전반이 이 형식의 탑이라 할 것이니, 신라의 분황사탑(도판 29 참조), 백제의 부여탑(도판 3 참조), 기타 무수하다.

제이형식의 탑은 기단으로부터 상계층급(上階層級)에 이르기까지 다각형 평면이 중첩되어 가는 것이니, 이 중에는 육각형과 팔각형의 둘이 있다. 육각형에 속하는 것으로 김제 금산사의 대웅전 앞 탑이 그것이며(도판 19 참조), 팔각탑에 속하는 것은 월정사(月精寺) 구층탑, 보현사 십삼층탑(도판 23), 영명사(永明寺) 오층탑, 원(原) 대동군(大同郡) 율리사지(栗里寺址) 팔각오층탑〔현재 도쿄 오쿠라슈코칸(大倉集古館, 도판 24)〕, 동간사정(同間似亭) 칠층탑(현재 평양 대동문 앞) 등이 있다. 이 다각형의 탑은 신라 말기로부터 고려까지 성(盛)했다. 또 금산사를 제한 이외의 것은 대개 조선에 성행했으니 그 원류가 중

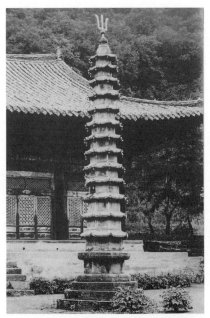
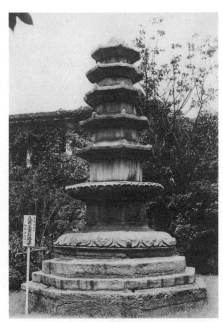
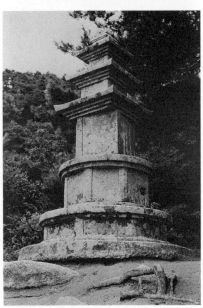
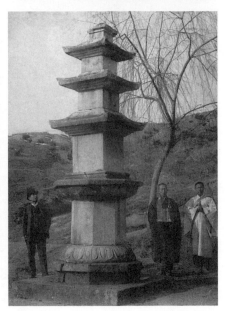

23. 보현사(普賢寺) 팔각십삼층석탑. 평북 영변.(위 왼쪽)

24. 대동군 율리사지(栗里寺址) 팔각오층탑. 도쿄 오쿠라슈코칸.(위 오른쪽)

25. 석굴암 삼층석탑. 경북 경주.(아래 왼쪽)

26. 도피안사(到彼岸寺) 삼층탑. 강원 철원.(아래 오른쪽)

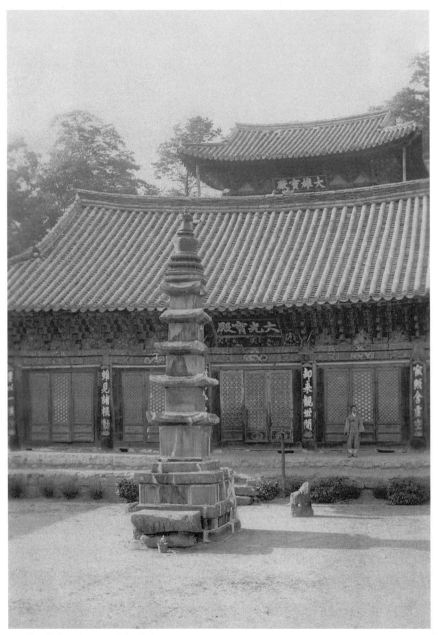

27. 마곡사(麻谷寺) 오층석탑. 충남 공주.

28. 천탑봉(千塔峰)의 탑. 전남 능주.

국에 있지 아니함을 설명하는 듯하다.(즉 만주 계통의 것이 아닌가 한다) 제오
(第五)와 제육(第六)은 제일과 제이 형식의 합작이라 할 것이다. 제오는 기단이
다각형이며 탑신이 사방형의 중첩된 형식이니, 경주 석굴암 앞 삼층탑(도판
25)과 철원 도피안사(到彼岸寺)의 삼층탑(도판 26)의 두 예가 있다. 전자는 경
덕왕대 것이요 후자는 함통(咸通) 6년에 속하는 것이다. 제육은 기단이 정방형
이요 탑신이 다각형을 이룬 것이니 경주 불국사(佛國寺) 다보탑(多寶塔)이 그
일례이다. 이러한 형식들은 신라통일기에만 있고 말았다.

제삼형식은 원형 평면이 중첩된 것이니, 이 중에는 원판(圓板)이 중첩된 것
과 구형(球形)이 중첩된 것이 있으니, 그 예는 다 능주(綾州) 천탑봉(千塔峰)
에 있다.(도판 28) 이것은 고려에만 있고 말았다.(인도의 원탑형이 원형 평면
이나 이 유와는 다르다)

제사형식은 소위 두출형식(斗出形式)이라 하는 것이니, 정방형 평면에 십
자형 평면이 중첩된 것과 같은 형식이다. 이 형식은 대개 원대(元代) 이후로부
터 생긴 것이니, 현재 조선 여러 사찰에 불상 위에 걸린 보개가 이러하다. 순전
히 이러한 형식의 탑은 조선에 없으나 이 형식에 제일형식이 가미된 제팔(第
八)과 제구(第九)의 형식이 있다. 제팔형식에 속하는 것은 원(原) 풍덕군(豊德

郡) 부소산 경천사지에 있던 대리석십층탑〔고려 충목왕(忠穆王) 4년, 1348년, 도판 15 참조〕과 지금 경성 탑동에 있는 원각사지(圓覺寺址) 십층탑(세조대왕 대, 도판 21 참조)의 두 예가 있다. 제구형식은 제팔형식이 두출형 위에 사방 형이 중첩된 것과 반대로 사방형 위에 두출형이 중첩된 형식이니, 공주 마곡 사탑(麻谷寺塔, 도판 27)이 그것이다. 이는 정방형 오층석탑 위에 두출형 평면 복석(覆石)을 받고 그 위에 라마식 철탑(鐵塔)을 봉대(奉戴)했다.(이것은 독 립의 별개 형식으로 분립시킴이 불가할는지 모르나 임시 들어 둔다)

조선의 전탑(塼塔)에 대하여

중국 · 조선 · 일본의 건축을 그 재료물질의 특색에서 말한다면 중국은 벽돌
[甓]의 나라이며, 조선은 돌[石]의 나라이며, 일본은 나무[木]의 나라라고 할
수 있다. 낙랑시대(樂浪時代)의 전축고분(塼築古墳)과 그 영향에서 만들어졌
다고 봐야 할 공주의 백제 중기경까지의 근소한 전축고분, 이 두 예를 제외한
다면 조선에서 순수한 전건축(塼建築)은 없다. 물론 삼국 이후 부전(敷塼)으
로서, 벽(壁)의 벽전(甓塼)으로서 기타 부분적으론 사용되어 있었지만, 그것
은 실로 귀족적인 계급성을 갖고 있어 중국에 있어서와 같이 일반으로 평민계
급까지 보급되지는 못했다. 전(塼)은 관아(官衙) · 궁전(宮殿) · 사원(寺院)에
만 사용되었고 또 부유사족(富裕士族)의 저택에서 일부 사용되었다.[사족(士
族)이더라도 부유하지 못하면 사용하지 못했고 상민은 부유하더라도 사용하
지 못했다. 그만큼 조선에서 전은 매우 계급적이며 또 귀중한 것으로 취급되
어 왔다] 이와 같은 사정은 전이 조선에서 비생산적인 재료였음을 증명하는
것이라고 말할 수 있을 것이다. 이것을 역사상에서 보아 삼국 후기에는 전건
축을 다시 보지 못했고, 신라통일 전후부터 전건축에 대한 각성이 싹트기 시
작했으나 그것도 진정한 전건축은 아니고 전을 모방한 석재로부터 시작했다.
즉 그 가장 좋은 예를 우리들은 경주의 분황사탑과 그 부근에 있는 파탑재(破
塔材)에서 알 수 있다.

분황사탑(芬皇寺塔)은 선덕왕 3년(634) 분황사 낙성의 기사가 『삼국사기』

에 보이고 있어 거의 당대의 유구로 보이는 것이며, 『동경잡기(東京雜記)』에는 신라 삼보(三寶)의 하나로서 구층탑이던 것을 임진란에 그 반이 붕훼(崩毁)되고 후에 우승(愚僧)이 수축(修築)하려다가 또 그 반을 붕훼했다고 있어 일찍부터 이 탑의 층급이 문제 되어 있었는데, 이는 도리어 문제 삼는 편이 기이(奇異)하여 신라 삼보의 하나로서의 구층탑이란 것은 실은 황룡사(皇龍寺)의 목조구층탑으로서 분황사탑은 아니었다. 이것은 『삼국유사』나 『고려사』를 읽어도 알 수 있는 일로서 『동경잡기』가 분황사탑을 신라 삼보의 하나라고 한 오류는 그 유래한 바가 불명하지만 전혀 취할 바 못 되는 설로서, 분황사탑의 층급이 다른 문헌에 보이는 예가 없으므로 구층이었는지의 여부는 의문에 속한다. 이같은 오전(誤傳)된 속설에 잡혀서 성설(成說)하는 잘못은 지금도 종종 볼 수 있으나 차차 반성할 시기라고 생각한다. 다만 초층탑신이 너무나 방대하여 현재의 삼층형식으로서는 아무리 해도 조화가 나쁘다는 점에서 혹은 오층이었을 것이라 하고 혹은 칠층 혹은 구층으로 추정하는 것은 좋으나, 이상한 이돌라(idola)에 사로잡혀 설을 내는 것만은 경계해야 될 것이다.

그런데 본론에 들어 현재의 분황사탑은 왕년 총독부의 손으로 전적으로 수축되었기 때문에 다소 원형을 손상한 듯하므로 수축 이전의 모양을 보기로 한다.[1](도판 29)

기단은 원래 석축이었으나 지금 모두 파괴되어 대소(大小)의 석재는 그 주위에 산란(散亂)되었다. 그 잔존하는 석재에서 보건대 단조즈미(壇上積)인 듯하다. 탑신은 기단 위에 서고, 지복석(地覆石)은 화강석으로서, 그 이상은 모두 비흑색(神黑色)의 소석재(小石材)로써 축조했다. 이 석재는 길이 이 촌 내지 팔 촌, 두께 이 촌 오 분 내지 삼 촌(폭은 일정하지 않음)쯤으로서 거의 연와석조(煉瓦石造)와 같다. 무릇 이 석재는 일종의 안산암(安山巖)으로서 대강 사오 분쯤의 두께로 박리(剝離)하기 쉬우므로 견치(堅緻)하더라도 이와 같은

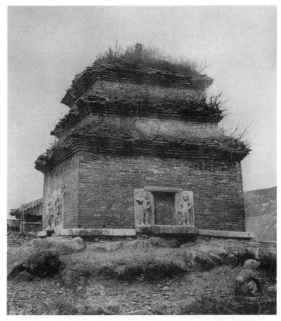

29. 분황사탑(芬皇寺塔). 수축 이전의 모습. 경북 경주.

크기의 석재를 만들기에는 그다지 곤란을 느끼지 않았을 것이다. 돌짬에는 시멘트를 사용한 듯해서 그 견고함이란 놀랄 만하다.

탑신초층의 크기는 방(方) 이십일 척 사 촌 오 분, 높이는 지복석 위 팔 척 육 촌으로, 이 높이를 서른네 단으로 나누었다. 추녀는 석재를 체차(遞次)로 출(出)하기 일곱 번 하여 그 형을 이루었다. 제이층과 제삼층은 점차 크기를 감(減)하며 또 높이도 심저(甚低)하다. 이는 층층 그 크기를 감하여 이로써 안정장중(安定莊重)의 관(觀)을 나타내기 위한 까닭이다.

초층 사면에 입구형(入口形)을 만들어 양측에 장방형 대석(大石)을 세웠고 그 위에 미석(楣石)을 얹었다. 단 서방(西方)에는 석비(石扉)를 설(設)하고 상하에 작출(作出)한 '축회(軸廻)'로써 개폐한다. 내부는 대략 방(方) 오 척쯤으로 지금 매우 궤괴(潰壞)했다. 입구 양측의 넓은 석면에는 모두 인왕상(仁王像)을 반육조(半肉彫)로 각출(刻出)했다. 그 모양이 웅건하고 다소 일본 하세

데라(長谷寺) 천체불(千體佛) 동판(銅板)의 인왕과 유사하고 소열(少劣)하나, 당시 천부(天部) 조각의 표본으로 진기한 것이다. 탑 네 모퉁이에 석조사자를 안치했는데 높이는 대석(臺石)을 제하고 사 척쯤인데 상모(狀貌) 심히 웅위하다. 아마도 당시 이 종류 조각의 좋은 자료가 될 것이다.

이 기술(記述)에 의해 알 수 있는 바와 같이 흑색의 소석재를 벽돌 형태로 절취(切取)하여 그것을 전탑으로 모방하여 조축한 것은 명백히 전건축에의 지향을 표시한 것으로, 그것이 이 한 탑에만 그치지 않고 다른 한 탑이 있는 점으로 보아 전이 얼마나 비생산적인 것이었던 바를 알 수 있을 것이다. 다른 한 탑이라 함은 분황사 동방 멀지 않은 곳에 있는 무명 사지의 폐탑재(廢塔材)로서 후지시마 가이지로(藤島亥治郎) 박사의 기술에 의하면[2]

1) 안산암의 소석재를 사용하고 중국 전탑을 모방한 것.
2) 금강역사(金剛力士)를 조각한 평석(平石)은 폭 3. 2척, 높이 4. 43척으로 순석(楯石)을 가(架)하기 위하여 상부를 소결(小缺)한 점에 이르기까지 분황사 석탑과 동일한 점(분황사탑에 있어서는 폭 2. 45척, 높이 4. 4척).
3) 금강역사의 양식기교가 모두 분황사의 그것과 혹사(酷似)하고 예술적 가치에 있어서 그에 못지않아 제작 연대 또한 같은 시기로 인정되는 점.
4) 토단의 크기는 약사십 척 평방으로서 분황사탑 기단의 크기와 거의 같은 점.

이상 네 가지에서 필자는 본 탑의 형상양식을 분황사탑과 동일한 것이었다고 믿고 싶으며, 건립 연대 또한 분황사 석탑과 전후하는 것으로 두 탑 중 어느 것이 다른 탑을 모조했을 것이다.

즉 암석을 이와 같이 절단하여 탑을 쌓아 올린다는 것은 그 노력에서 보아 도저히 전을 사용하는 것과 비할 수 없고, 또 경제상으로도 불리했을 것임에

도 불구하고 두 기(基)까지나 축조했다는 것은 일시의 기분적인 취흥은 아니고 명백히 전의 비보편적인 상황을 말하는 것이라고 하지 않을 수 없다. 그렇다고 당시 전이 아주 없었던 것은 아니다. 『삼국유사』에는 같은 선덕왕대에 석(釋) 양지(良志)라는 자가 있어 작은 전탑을 조(彫)하여 석장사(錫杖寺) 중에 안치하고 치경(致敬)했다고 있는 바와 같이, 전탑 그 자체가 이미 만들어지고 있었으되 요컨대 그것은 공예품으로서의 소탑(小塔)으로서 아직도 건축적인 구성을 성취할 만큼 전의 보급은 없었던 듯하다.

이같은 상태에서 전이 하나의 완전한 건축을 구성하게 된 것은 그 유물에서 보아 통일초로부터였다고 말할 수 있을지도 모른다. 지금 그 최량(最良)의 실례로서 안동군 내에 다소의 전탑이 남아 있어 현재 읍내의 두 탑과 일직면(一直面)의 한 탑은 이미 일찍부터 세상에 알려진 명탑이며, 길안면(吉安面)과 남후면(南後面)에도 또 각 한 기씩 있다고 하나 그 진의(眞疑)는 불명이다. 안동군 내에 전탑이 그와 같이 집중되어 있는 것은 좀 불가사의한 현상으로서 그같은 이유는 추적할 수 없으나, 후지시마 박사는

불행히도 문헌이 결제(缺除)하나 안동이 사찰로 가득 차 있어 성관을 이루던 시대에 중국 전탑을 직접 본 승려 또는 공장(工匠)이나 혹은 당(唐)으로부터 도래(渡來)한 공장 등이 어떤 종교적 관계로 본군(本郡)에 재류(在留)하여 유력한 자금을 얻어, 이 조선으로서는 웅대하다고 평할 칠층·오층의 전탑을 조립할 수 있었을 것이다.

라고 매우 방편적인 추정을 내리고 있다. 하여간에 지금 안동군 내에 있는 전탑은 조선에 있는 전탑 중 최고(最古)의 것이며 우수한 것이라 하겠다. 그 중에서도 신세동(新世洞)의 칠층탑파가 대표적인 것이다.(도판 30) 절은 황폐하여 사명도 불명이나 신세동의 소자명(小字名)이 법흥동(法興洞)이므로 혹은

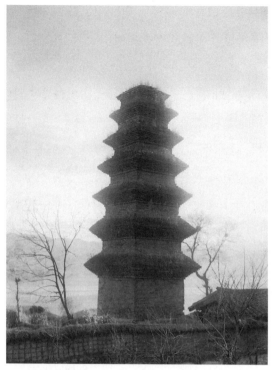

30. 신세동(新世洞) 칠층전탑. 경북 안동.

『동국여지승람』의 권24, '안동' '불우(佛宇)' 조에 "法興寺在府東 법흥사가 마을 동쪽에 있다"[1]이라고 보이는 것에 해당하는 것이나 아닐까 한다. 이 추정은 대체로 맞는 것으로 선조 41년(1608)에 간행되었다는 안동의 고읍지(古邑誌) 『영가지(永嘉誌)』에도 '신세리 법흥사'의 구가 있고, 안동의 옛 여지도(輿地圖)에도 법흥사라는 것이 바로 현재의 탑과 위치에 해당하므로[3] 늦어도 선조 41년까지는 법흥사의 보탑으로서 공양이 부절(不絶)했을 것이다. 지금은 많이 수리되었고 주위에는 민가도 위집(蝟集)하고 있어 매우 미관을 손상하고 있으나, 전체 높이 사십팔 척이나 되는 고탑인 만큼 와부탄(瓦釜灘)의 안두(岸頭)에 외연(巍然)히 솟아 있는 그 위관(偉觀)은 실로 볼 만하다. 민간 일부에서 이같은 전탑을 몽고탑(蒙古塔)이라고 한다 하여 무지를 조소하는 학자도

있으나, 그러나 본인은 그들의 무지를 웃는 것보다 그 매우 비조선적인 만주색(滿洲色)의 건축조형에 대한 적절한 평어(評語)로서 도리어 그들의 돈지(頓智)에 경복(敬服)하고자 하는 바이다. 그만큼 이 탑은 비조선적인 감을 나타내고 있다. 무문(無紋)의 전을 당당히 적상(積上)하기 칠층인데, 옥개의 상단형은 첨하(檐下)받침보다 한두 단 높고 곳곳에 와용(瓦茸)의 흔적을 남기고, 최정상에는 노반을 남기지 않고 옥개형으로 했다. 실로 투명하고 웅건한 탑이다. 초층탑신에는 남면에 감실을 만들고 실내 천장은 사방으로부터 단형(段形)으로 받쳐 올라가 최후에 약 일 척 육 촌 각(角)의 구멍을 만들어 상방(上方)으로 길게 관통케 했다. 아마도 찰주가 있었던 곳이나 지금은 없다. 이와 같이 이 탑은 통일초의 대표적 전탑이나 또한 순수한 전탑은 아니다. 그것이 기단에서 증명된다. 즉 기단은 원래 이층이었던 듯하여 상단(上壇)은 지금 시멘트로서 만두형(饅頭型)으로 보강하여 매우 체제가 나쁘지만 그것은 별문제로 하고, 하단은 화강암으로 구성하고 있다. 높이 이 척 육 촌 사 분, 폭 이 척 칠 촌 크기의 판석에 천부(天部)의 좌상을 준경(遒勁)히 부조한 돌을 전후 도합 열여덟 장을 세우고 있는데, 이같은 기단은 지면으로부터 전으로써 쌓아올린 중국의 전탑의식과 소이(小異)한 것으로, 즉 이곳에 조선적인 돌에의 의식이 미련스럽게도 남아 있다고 할 것이다.

이 사실은 같은 읍내의 다른 한 탑에 의해서도 증명되는 것이다. 즉 읍남(邑南)에 있는 오층전탑인데 이곳에는 찰간지주가 남아 있으나 사역(寺域)은 또한 황폐하여 그 이름도 미상(未詳)이다. 혹은 『동국여지승람』에 "法林寺在城南 법림사가 성 남쪽에 있다"[2]이라는 구가 있음에서 그에 해당시키고 싶은 생각도 있으나 그에 해당된다 하더라도 큰 도움이 될 것 같지도 않다. 이 탑은 높이 약 이십팔 척의 탑으로 전자에 비하면 심저(甚低)하지만 조선에서는 고탑(高塔)의 하나라 할 것이다. 전으로 일층탑신부터 쌓아 올렸고 옥개에는 와즙(瓦茸)이 남아 있으며 정상에 노반이 없고 옥개형으로 와즙하고 있음은 법흥사탑과

동일 수법이나, 첨하의 받침이 매우 높고 그에 비해 옥개면이 얕은 것은 조형
감정에서 보아 매우 누추(陋)하다. 현재 초층 남면에 감실을 만들고, 제이층
탑신면에 인왕입상 두 구를 고육조(高肉彫)한 암석이 감입(嵌入)되고, 제삼층
면에는 소감실(小龕室)을 만들었는데, 그 구조는 단순한 상형(箱型)으로서 전
기(前記)한 법홍사탑의 그것과는 비할 수 없다. 실내에는 물론 아무것도 없으
나, 기단이 또한 암석작(巖石作)이며 탑신의 지복석에 화강암을 이용하고 감
실 입구의 연광(緣框)도 화강암으로써 만들고 있는 점은 아무리 해도 돌을 잊
을 수 없었던 조형이다.

　이같은 돌에의 미련이라 할까 애착이라 할까. 그같은 것은 요컨대 전의 사
용법을 충분히 소화하지 못한 곳에서 기인했다고 할 것이다. 그런데 신라인이
용전법(用塼法)을 충분히 구사하기 전에, 벌써 전의 귀중성은 무문전(無紋塼)
으로부터 유문전(有紋塼)으로 옮아감으로써 배가(倍加)되어 갔다. 그 가장 좋
은 예를 우리들은 일직면(一直面) 조탑동(造塔洞)의 오층탑에서 본다.(도판
31) 그 형식은 대체로 법림사탑에 유사한데, 감실은 제일탑신에만 있고 그 입
구 양측에 준경한 인왕입상석이 감입되어 있으며, 기단은 다른 예와 같이 붕
괴되어 토대(土垈)만으로 되어 있다. 가람도 또한 황폐하고 야원(野原)에 홀
로 정정히 서 있는데, 초층탑신 그 자체가 앞의 둘과 달라 화강암이 잡석적(雜
石積)으로 되어 있고, 전은 옥개 위로부터 사용되고 있다. 그리고 그 전면(塼
面)에는 참으로 유려한 당초문양을 부조하고 있어 사치스럽고 귀족적인 탑이
다. 이 탑을 한 전기(轉機)로 하여 이후 유문(有紋)의 전탑이 다소 건립되었
다. 청도군 불령사에 있는 전탑은 지금 도괴(倒壞)되어 전만이 집적되어 있어
탑형을 이루지 못하고 있으나, 그 전면에는 당초와 불상과 탑파형이 부조되어
있는 점에서 신라대의 전탑 중 유명한 것이 되어 있다. 이 탑에 대해서는 일찍
이『삼국유사』에 하나의 전설이 전하고 있다.

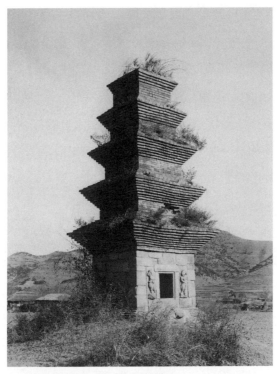

31. 조탑동(造塔洞) 오층전탑. 경북 안동.

於是壤師將興廢寺 而登北嶺望之 庭有五層黃塔 不來尋之則無跡 再陟望之 有群
鵲啄地 乃思海龍鵲岬之言 尋掘之 果有遺塼無數 聚而蘊崇之 塔成而無遺塼 知是前
代伽藍墟也 畢創寺而住焉 因名鵲岬寺

　여기서 보양법사가 폐사를 부흥시키고 북쪽 고개 위에 올라가 바라보니, 뜰에 오층으로
된 누런 탑이 있으므로 내려와서 찾아가 본즉 자취가 없었다. 다시 올라가 바라다보니 까치
떼가 와서 땅을 쪼고 있었다. 여기서 바다 용이 '작갑(鵲岬)'이라고 말하던 것이 생각나서
여기를 파 보니 과연 옛날 벽돌이 무수히 나왔다. 이것을 모아서 높이 쌓으니 탑이 되면서
남는 벽돌이 없었으므로 여기가 전 시대의 절터였음을 알게 되었으며, 절을 세워 역사를 마
치고 여기에 살면서 절 이름을 따라서 작갑사라고 했다.[3]

라 했다. 전설이기는 하나 원래 오층의 전탑이었을 것이다. 신라말 고려초의

설화이나 전(塼)은 신라 중기경의 것으로 생각된다.

그런데 위에서 말한 것은 틀림없이 신라시대에 속하는 것이었는데, 이곳에 문제 되는 유문전탑(有紋塼塔) 한 기가 있다. 그것은 경기도 여주 신륵사의 오층전탑이다. 이 탑전면(塔塼面)에는 반원형 중권(重圈) 내에 보상화(寶相華)가 섬려(纖麗)하게 부조되어 있는데, 그 연대에 대해서는 세키노(關野) 박사가 한번 통일초의 것이라고 한 후로는 일반이 그대로 신용하고 있는데, 이것은 다시 한번 음미할 필요가 있다고 생각되는 것이다. 일찍이 고(故) 이마니시 류(今西龍) 박사는 1916년『고적조사보고서』에서

오층전탑은 전 표면에 초화문양(草花文樣)을 양각한 것을 혼잡했다. 그 축조의 당초에는 전부 이 문양전을 사용했을 것이나, 후세 수보(修補) 시에 무문(無紋)의 것을 보입(補入)했을 것이다. 근대 이 탑의 대수선을 행한 것은 탑 옆에 있는 중수비기(重修碑記)에 상세하다.〔주략(註略)〕이 탑의 형자(形姿)가 우수하고 전문(塼紋) 역시 가(佳)하나 아직 이것을 신라시대의 것으로 인정할 징증(徵證)을 소유하지 못하고, 전문 같은 것은 도리어 고려의 형식이 있어 아마도 고려말의 건립이나 아닐까. 단 탑의 가치는 연대에 따라서 좌우될 것이 아니다.

라고 설명했다. 이 탑을 그와 같이 의심한 것은 유독 이마니시 박사에만 그치는 듯하고 별로 타인이 있음을 듣지 못했는데, 이것은 다분의 진리가 있는 것으로 경청할 만한 설이라고 생각한다. 그 이유로는 먼저 제일로 이 신륵사의 창건 연대에 관하여 당사에 현존하는 우왕 5년(1483)의 보제선사사리석종비문(普濟禪師舍利石鐘碑文)에는 신라대의 유구를 말한 아무런 기사가 없고, 다만 "神勒寺由普濟 大闡道場將永世不墜 신륵사는 보제스님으로 말미암아 그 이름과 규모가 높고 넓어졌다. 그러므로 장차 그 이름이 영원히 빛나며…"[4]라고 있어 고려 말기

로부터 번성한 듯 기록되어 있다. 조선조에 들어서도 김수온(金守溫) 기(記)에 "昔玄陵王師懶翁 韓山牧隱李公 二人相繼來遊 옛날 현릉(공민왕의 능호)의 왕사 나옹과 한산 목은 이색 공(公) 두 사람이 서로 이어 찾아와서 놀았다" "由是寺遂爲畿左 名刹 이로 말미암아 절이 마침내 경기좌도(京畿左道)의 명찰이 되었다"이라고 써어 있고, 영조(英祖) 2년(1726)에 수립된 탑의 중수비문에도 "神勒之刱 未詳何代 玄 陵王師懶翁 與韓山君來遊 遂爲名藍 신륵사가 창건된 게 어느 시대인지는 자세하지 않다. 현릉의 왕사 나옹과 한산군(이색)이 찾아와서 놀았는데 드디어 이름난 가람이 되었다"이라고 했고, 김병기(金炳冀)의 중수기에도 "神勒之爲寺刱自麗代懶翁之所住錫 白雲之所留詩 又有牧隱諸賢之所題記 신륵사의 절이 창건된 것은 고려대부터로 나옹이 주지가 된 곳이고, 백운(이규보)이 머물러 시를 지은 곳이고, 또 목은(이색)과 여러 현인들이 기문을 지었던 곳이다"라고 있어 모두가 고려대의 도량(道場)으로서 기술하고 있을 뿐이며 아직도 신라대의 가람이라고는 하지 않았다. 현재 또한 신라시대의 가람으로서는 너무나도 유물을 남기고 있지 않다. 탑파를 신라시대의 것이라 하면 그에 따라서 적어도 어떠한 동대(同代)의 유물을 남기고 있을 것임에도 불구하고 아무것도 그럴듯한 것이 보이지 않는다. 곳곳에 초석이 남아 있으나 그들은 모두 고려대의 것으로 보아야 할 것뿐이다.

다음에 또 탑 자체에 대해서도 중수비문에 "舊有塼塔鎭其巓 相傳爲懶翁塔 見 於挹翠諸賢詩語者 亦可訂矣 옛날 전탑이 있어 그 꼭대기를 누르고 있었는데 나옹탑이라고 전해진다. 읍취헌(朴誾)과 여러 현인들의 시어에 보이는 것으로 또한 증명할 수 있다"라고 있을 뿐인데, 이것은 현재의 전탑 앞에 삼층석탑이 있어 이것이 나옹(懶翁)의 사리 일부를 넣은 묘탑임에도 불구하고, 어느 때인지 이 탑이 바뀌어져서 저 오층전탑을 나옹탑이라 하고 있는 세간의 오류를 정정하고 있는 것이다. 그러므로 이 전탑을 나옹탑으로 보는 것은 잘못이지만, 그것이 신라의 유구이냐 고려의 유구이냐 함에 대해서는 기술되어 있지 않으므로 이 비문을 떠나서 시대를 결정하지 않으면 아니 된다. 따라서 이곳에 문제의 해결은 형식

에 관계되는데, 세키노 박사나 기타 같은 의견의 인사들과 같이 지금으로부터 이백십 년 전에 전혀 개축된 탑을 갖고 감축률(減縮率)을 문제로 삼는다든지, 층급받침을 문제로 한다든지, 기단을 문제로 할 수는 없는 것이다. 요(要)는 문양형식에만 있는데, 이것은 이마니시 박사와 같이 섬약하여 하등 신라시대의 징증을 인정하기 어렵다고 한다면 그만이지만, 나의 의견에서도 전의 문양형식은 차치하고 기단을 갖고 논한다면, 그 형식은 문제 외이지만 석재의 형으로 보아 영조시대의 것으로는 볼 수 없고, 물론 또 신라시대의 것으로는 더욱이 볼 수 없고, 고려 말기가 대략 온당한 듯이 보인다.

대체 세키노 박사나 후지시마 박사는 조선의 전탑을 모두 신라에 한했다고 생각하고 있는 듯하며, 더욱이 후지시마 박사는 조선에서 전탑이 건립된 것은 겨우 신라시대의, 그것도 안동과 여주에만 한정되었다고까지[4] 한정적으로 단정하고 있는데, 결코 이와 같이 지역적으로도 시대적으로도 한정할 성질의 것은 아니다. 앞서 서술한 불령사의 전탑이라는 것은 안동군과는 방향이 다른 청도군 내에 있고, 또 『동국여지승람』 권49, '갑산(甲山)' '산천' 조에는 "白塔洞有塼塔 백탑동에 전탑이 있다"[5]이라는 구가 있고, 동(同) 권25, '영주' '고적' 조에는 무신탑(無信塔)이라고 부르는 전탑이 군 내에 있었는데, 공민왕조(恭愍王朝)에 정습인(鄭習仁)이란 자가 지군(知郡)이 되자 그 무신이라는 명칭이 비윤리적임을 기(忌)하여 괴탑(壞塔)하고 그 전으로써 빈관(賓館)을 수(修)한 기사가 있다. 이 뒤의 둘은 시대는 미상이지만 전탑을 지방적으로 한정할 것이 아닌 유력한 예증이다. 또 시대적으로도 한정해서는 아니 될 예로서『동국여지승람』 권10, '금천현(衿川縣)' '불우(佛宇)-안양사(安養寺)' 조에 "寺之南有高麗太祖所建七層甎塔 절의 남쪽에 고려 태조가 지은 칠층전탑이 있다"이라는 이숭인(李崇仁)의 중수기가 실려 있다. 그 한 구에

昔太祖將征不庭 行過此 望山頭 雲成五采 異之 使人往視 果得老浮屠雲下 名能

正 與之言稱旨 此寺之所由立也 寺之南有塔 累甎七層 蓋以瓦 最下一層環以周廡十
又二間 每壁繪佛扶薩人天之像 外樹欄楯 以限出入 其爲巨麗 他寺未有也

옛적에 태조께서 조공(朝貢)하지 않는 자를 정벌할 참인데, 여기를 지나다가 산 꼭대기
에 구름이 오채(五彩)를 이룬 것을 바라보았다. 이상하게 여겨 사람을 보내어 살피게 했다.
과연 늙은 중을 구름 밑에서 만났는데, 이름은 능정(能正)이었다. 더불어 말해 보니 뜻에
맞았다. 이것이 이 절이 건립하게 된 연유이다. 절 남쪽에 있는 탑은 벽돌로 칠층을 쌓았고
기와로 덮었다. 맨 밑의 제일층은 행각이 빙 둘렸는데 열두 칸이다. 벽마다 부처와 보살과
사람과 천부상을 그렸다. 밖에는 난간을 세워서 드나드는 것을 막았는데, 그 거창하고 장려
한 모습은 딴 절에는 없다.[6]

라 하였다. 즉 고려에도 전탑은 훌륭히 있었다. 현재 총독부박물관에 그 탑에
서 붕괴된 전편(塼片)이 보존되어 있는데, 그곳에는 신라탑전(新羅塔塼)의 한
양식을 모방하여 불상을 부조하고 있다. 이같은 예에서도 여주의 전탑을 곧
신라대의 것으로 하는 이유는 없는 것으로, 다시 한번 신중한 고찰을 필요로
할 것이다.

하여간 위와 같은 예에서 보는 바와 같이 조선의 전탑은 요컨대 순수한 전건
축이 아니었음이 알려진다. 또 그것은 실용건축에 전축(塼築)이 없었을 뿐 아
니라 종교적 예술품이라고 할 탑파에 있어서도 그러했다. 전은 조선에 있어서
는 하이칼라(high collar)한 귀중한 것이다. 그러니만큼 적어도 종교적 예술품
인 탑파에 있어서라도 순수한 전조(塼造)가 있었을 법도 하지만 아깝게도 마
침내 그것을 보지 못하고 말았다. 지금은 도괴(倒壞)되었지만 상주읍(尙州邑)
외에 '석심토피(石心土皮)'라는 이양(異樣)의 오층탑파가 전탑형식을 모방하
려 하여 건립되었다고 하는 도리어 비극적인 예도 있다. 요컨대 전은 조선의
것은 아니었다. 전탑형식도 그것이 석재에 의해 번안됨으로써 비로소 조선다
운 형식으로 되었다. 필경 조선은 전의 나라로 되지 못하고 돌의 나라로서 그
치고 말았다.

조선의 묘탑(墓塔)에 대하여

한 시론(試論)으로서의 각서

사전(史傳)에 보이는 바로서 조선의 묘탑은 정관(貞觀) 연간(서기 627–649)의 예로서 초견(初見)을 삼는다. 당나라『속고승전(續高僧傳)』권13,『해동고승전(海東高僧傳)』권2,『삼국유사』권4 등에 보이는 '원광전(圓光傳)' 및 당나라『속고승전』권28,『삼국유사』권5에 보이는 '혜현전(惠顯傳, '顯'은 '現'이라고도 한다)', 같은『삼국유사』권4에 보이는 '혜숙전(惠宿傳)'의 세 예이다.

원광은 속성(俗姓) 박(朴) 또는 설(薛)이라고도 한다. 진(陳)나라로 가 세상의 법을 구하여 금릉(金陵)에 유(遊)하고, 성실(成實)·열반(涅槃)·삼론(三論)·구사(俱舍)·반야(般若)를 수(修)하여 명망을 이역(異域)에 드날리다. 수주(隋主)가 진조(陳朝)를 멸하매 개황(開皇) 9년(신라 진평왕 11년, 서기 589년) 수도(隋都)에 유하여 예(譽)를 경중(京中)에 선(宣)하다. 진평왕 22년(개황 20년, 서기 600년) 귀국하여 교화를 포(布)하다. 그 향년(享年)은 여러 전(傳)이 부동(不同)하여, 혹은 구십유구(九十有九) 혹은 팔십사 혹은 팔십유여(八十有餘)라 한다. 그의 입적(入寂)도 따라서 부동. 정관 연간에 둠은 여러 전이 같이하는 바이다. 구(舊) 삼기산(三岐山) 금곡사(金谷寺)에 주(住)하다. 황룡사〔皇隆寺, 황룡사(皇龍寺)일 것임〕에서 시적(示寂). 명활성(明活城) 서쪽에 장(葬)하였다 하고 부도(浮圖)는 삼기산 금곡사에 있다 한다. 명활산은

오늘 경주의 내동면(內東面)에 있다. 삼기산 금곡사는 『삼국유사』의 주기(註記)에 안강(安康)의 서남(西南)이라 한다. 오늘의 경주 강서면 두류리(斗流里) 사곡(寺谷)의 사지라 한다. 현재 이 사지(寺址)에는 신라 통유(通有)의 방층형(方層形) 석탑의 잔재가 있다. 묘탑으로는 볼 수 없고 사탑(寺塔)인 듯하다. 작(作)도 신라말대에 속한다. 원광의 묘탑이란 것은 마침내 그 실상을 밝히기 어렵다.

혜현은 백제의 고승(高僧). 가장 삼론종(三論宗)에 통하고 북부 수덕사(修德寺)에 주(住)하다. 후에 정(靜)을 구하여 강남 달라산(達拏山)에 들어가 드디어 산중에 종(終)하다. 달라산은 아마도 오늘의 전남 영암(靈巖)일까. 속령(俗齡) 오십팔 세. 당(唐) 정관초이다. 동학(同學)이 여시(輿屍)하여 석굴 중에 두었는바 호랑이가 유해를 담진(啖盡)하여 오직 혀[舌]만을 남겼는바, 삼주한서(三周寒暑)에 항상 홍연(紅軟)이었고 뒤에 경(硬)하기 돌과 같다. 도속(道俗) 이를 경(敬)하여 석탑에 장(藏)했다고. 그러나 혜현의 묘탑, 지금에 있음을 듣지 못한다.

혜숙은 원래 호세랑(好世郞)의 도(徒). 낭(郞)이 이미 이름을 황권(黃卷)에 양(讓)하였으므로 사(師) 또한 적선촌[赤善村, 안강현(安康縣) 적곡촌(赤谷村)]에 은거했다. 진평왕 22년(600) 안홍(안함)법사[安弘(安含)法師]와 같이 서유(西遊)코자 했으나, 풍랑을 만나 이포진(泥浦津)에 향하였던 사실이 안함전(安含傳)에 보인다. 『니혼쇼키(日本書紀)』 스슌 천황(崇峻天皇) 원년에 보이는 백제 승려 혜숙이란 자와는 별인(別人)인 듯하다. 입멸하자 촌인(村人)이 여(輿)하여 이현[耳峴, 형현(硎峴)이라고도 한다]의 동(東)에 장(葬)하다. 안강현의 북(北, 경주)에 혜숙사(惠宿寺)가 있어 곧 사(師)가 거하던 곳. 또한 부도가 있다고. 사(師)의 생적연시(生寂年時)는 불명. 그러나 동학(同學)의

안함법사와 연대를 조교(照校)한다면 정관 전후로 그 입적을 보아 가할 듯하다. 사지 · 부도 모두 불명이다.

이상을 요약하건대 조선 묘탑의 초현(初現)은 정관대(貞觀代)라 하더라도 그것은 문헌상에서일 뿐, 또 묘탑 경영의 실제를 본다면 입적과 같이 세우는 때도 있고 혹은 몇 해를 지나는 경우도 있고 혹은 전혀 후세에 속하는 경우도 있어서, 현물(現物)의 실증 위에 서지 않는 한 어떻다 논하기 어렵다. 그러나 당시 중국 불교계의 정세(情勢)에서 추량(推量)하더라도, 정관에 조선 묘탑의 경영이 있었다 하더라도 조금도 부당함은 없다. 다만 현물 실증을 할 수 없는 것이 애석하다 하겠다.

이미 정관대로부터 조선의 묘탑 경영이 단서를 가졌다. 이후 이 풍속은 치도(緇徒) 사이에 계속되었을 것인가. 애석하게도 승전(僧傳) · 사기(史記) 모두 이 점에 유의(留意)한 기록이 없다. 현물의 소전(所傳)도 불명하다. 불법 전수 이후 고구려와 백제 양국에 있어서 비록 불식(佛式) 장법(葬法)이 행하여졌다 하더라도 그 실제 여하를 명세(明細)히 하기는 어렵다. 신라의 반도 통일 이후 비로소 저간의 소식을 밝힐 수가 있다. 즉 불장법에 두 종이 있으니, 하나는 산골(散骨)이요 하나는 장골(葬骨)이다. 문무왕(文武王) · 효성왕(孝成王)이 훙(薨)하자 유조(遺詔)에 의하여 동해(東海)에 산(散)하였다. 이것 전자의 예. 장골은 가장 일반으로 행해진 통식(通式)으로서, 대개 도호(陶壺)에 넣어 흙 속에 매장하고 분롱(墳隴)을 일으켰다. 경주 남산의 영정(嶺頂)에서 그 실제를 증(證)할 수가 있다. 따로 석함(石函)에 장하는 예도 있어 경주 박물관에 진열된 한 좋은 예가 있다. 납석제(蠟石製)의 소석관[小石棺, 세로 사 촌, 가로 백 자(子)]으로서 관개(棺蓋)에는 반육조의 부부동금(夫婦同衾)의 상이 있고, 일월 및 북두칠성은 침두(枕頭)에 선묘(線描)되고, 관(棺)의 사측(四側)에는 각 한 구의 안상(眼象)을 각(刻)한 것이다. 고려 이후 소석관류

가 많다. 그 중에 사리상(舍利箱)을 장하여 흙 속에 매장하고 그 위에 분롱을 일으킨 것이다. 금속제의 소사리호(小舍利壺)·사리탑 같은 것도 고려 이후에는 유례가 많다. 옥제(玉製)·파리제(玻璃製)도 있다. 그러나 이들은 묘탑에 장했던 것으로서 스스로 다르다고 하겠다.

생각건대 불장법이란 반드시 화장법에 의함이 아닐 것이다. 불식을 따라 장송(葬送)의 의(儀)가 집행된다면 이것이 모두 불장법이라 말할 수 있을 것이다. 따라서 신라의 법흥왕·진흥왕과 같이 출가하여 법명을 법공(法空)·법운(法雲) 등으로 칭했고, 특히 법흥왕(법공) 같음은 흥륜사(興輪寺)에 주(住)하는 등 전혀 치도의 생활을 했던 경우에 있어서조차 훙(薨) 후 능묘의 경영이 있었다.〔신라 고분에서 석비(石扉)에 인왕(仁王)을 부각(浮刻)한 비선(扉扇)이 발견된 일이 있었다〕또 '혜현' 조에서 말한 바와 같이 출가의 몸으로서 그 유해를 일종의 풍장(風葬)에 맡긴 일도 있었다. 또『삼국유사』권4, '關東楓岳 鉢淵藪石記 관동 풍악산 발연수 돌에 새긴 기록'에 보이는 바와 같이 표훈(表訓)과 같은 신라 십육덕(十六德)조차 입적함에 흙으로써 복장(覆藏)하고 그 위에 봉수(封樹)했던 것이다. 경주 고선사(高仙寺) 서당화상탑비(誓幢和尙塔碑)를 안(按)하건대 서당화상〔원효(元曉)〕입적하매 "卽於寺之西峰權宜龕室 곧 절의 서쪽 봉우리에 임시로 감실을 만들었다"이라고 했다 한다. 모두 후대 사리의 발견이 있어서 석탑에 안치되었지만 그 화장 여하를 의심케 하는 점, 또는 화장에 의하지 않았던 사실은 알 수 있을 것이다. 무릇 조선의 치도(緇徒) 사이에는 하나의 설이 있다. 즉 사리가 있는 것만 기탑(起塔)하고 사리가 없는 것은 아니 한다. 후세 의사리(擬舍利)로써 묘탑을 일으키는 일이 있었다. 만약 대덕(大德) 장중(掌中)에 이것을 놓고 묵념주송(默念呪誦)을 받으면 의사리는 곧 용소(溶消)하다고. 아마도 말법(末法)의 세(世)로써, 의사리로써 입탑(立塔)함이니 하물며 또 이것을 용소시킬 만한 대덕이 있었을 것일까. 이같은 일은 웃어 버릴 것 같기도 하나 또한 시상(時相)을 잘 도파(道破)한 것이라고 할 것이

다. 사리 있는 것만 기탑한다 함은 혹은『승지율(僧祇律)』에 보이는 "有舍利名塔 無舍利名支提 사리가 있으면 탑이라 하고, 사리가 없으면 지제라 한다"라는 설에서 출(出)했던가. 그러나 사리의 유무에 불구하고 탑이라 총칭한다는 것은 일반의 통식이다.

대저 묘탑 경영의 의사(意思)는 어느 곳에 있는 것일까. 풍장·화장·수장(水葬)과는 달라서 일반 토장(土葬)의 그것과 같이 단순한 유해의 봉장(封葬)에 통하고 그 분묘양식을 달리한 것일까. 만약 그렇다면 무엇 때문에 불법 전수와 더불어 이 풍(風)이 행해지지 않고 훨씬 후대에 이르러 겨우 그 실현을 보았던가.『탐현기(探玄記)』소인(所引)의『장아함경(長阿含經)』에 사인(四人) 기탑의 설이 있고,『승지율』에도 또 범승(凡僧) 기탑의 일이 있다. 모두가 소승(小乘)의 근본으로서 불법 초전(初傳)과 더불어 묘탑 경영이 있어 마땅함을 알았을 것이다. 다만『기귀전(寄歸傳)』에 "然塔有凡聖之別 如律中廣論 그러나 탑에는 범인의 것과 성인의 것의 구별이 있는데, 마치 율 가운데 광론(廣論)이 있는 것과 같다"이란 구가 있다. 그러나 이미 범승 기탑까지 허(許)했다. 범성(凡聖)의 별(別)이 있다 함은『아함경(阿含經)』『십이인연경(十二因緣經)』『승지율』등에 보이는 바와 같이 층급 반개류(盤蓋類)의 수량적 차별을 가리킬 뿐. 일반이 말하기를 묘탑에 두 해(解)가 있어, 현교(顯敎)에서는 고덕(高德)을 게(揭)하는 표지(標識) 즉 묘표(墓標)이므로 불(佛) 내지 유덕(有德)한 비구(比丘)에 한하며, 밀교에서는 대일여래(大日如來)의 삼매야형(三昧耶形)이므로 불체(佛體)이며 묘표가 아니다. 따라서 결연추복(結緣追福)을 위하여 일반 승속(僧俗)의 묘처(墓處) 위에 세움을 허한다고. 단 이 후자의 설에는 그 탑을 오륜탑(五輪塔)으로 규정했다. 따라서 오륜탑 이외에는 건립할 수 없다고도 해석할 수 있다. 과연 그렇다면 이것은 한 종파의 특별한 해석일 따름이다.

현교에서의 해석이란 것은 이해할 수가 있다. 경기도 양평군 미지산(彌智山) 용문사(龍門寺) 정지국사비명(正智國師碑銘)에 "浮圖有碑 自唐已然 然其

師必大顯於世 其徒亦大盛於時者之所爲也 승려에 대하여 비를 세운 것은 당나라 시대부터 시작되었다. 그러나 그 스승이 반드시 두드러지게 훌륭하고 그 제자 또한 당대에 대성한 자에 한하여 하는 일이었다"[1]라 한 것은 저간의 소식을 말하는 것이라고 할 것이다. 이곳에서는 탑비(塔碑)를 가리켜 말한 것이며 묘탑에 대해 말한 것은 아니나, 묘탑도 아마 사정을 같이하였을 것이다. 불법 전수의 초기에는 사자상승(師資相承)의 법계(法系)가 거의 불명해서 묘탑 건립을 따라서 고덕을 현창(顯彰)함은 권력자가 자진하여 이룩함보다는 법제(法弟) · 문도(門徒) 등이 선사보창(先師報彰)의 충심(衷心)에서 나올 때 그 효(效)가 큼이 있다. 그런데 당초의 불도(佛徒)는 전역(傳譯)에 급급하며 교상판석(敎相判釋)에 여념이 없었다. 한 사람으로 여러 종(宗)을 겸습(兼習)하고 신이(神異)로써 민중의 숭앙을 받았다. 후세 선파(禪派)에 있어서와 같이 일종일파(一宗一派) 사자상전(師資相傳)의 법문(法門)이 확정되지 않고 고덕 문하(門下)에 고족(高足)이 많다 하더라도 고족 또한 여러 문(門)에 법을 물었던 것이다. 그같은 정세하에 또 건탑보창(建塔報彰)을 받는 자는 아마도 참된 대덕이라 할 것이다. 그리고 그 수가 많지 못할 것도 또한 요요(嘹嘹)하다. 중국의 육조말(六朝末) 신라의 반도 통일, 비로소 묘탑의 사실(史實)을 볼 수 있는 것도 그 수가 요요(寥寥)함이 아마도 이같은 곳에 인유(因由)할 것이다. 혹은 단순히 토속의 유풍(遺風)이 아직도 강하여 이역(異域)의 장법(葬法)이 그와 같이 침투하지 못한 까닭이라 말할 수도 있을 것이다. 그러나 일국(一國)의 왕자(王者)로서 이미 불법을 따랐다. 하물며 치도로서 구관(舊慣)에 뇌집(牢執)했을 것인가.

불국사(佛國寺)의 사리탑(舍利塔)

1.

불국사의 사리탑은 너무나도 유명하다. 이곳에 설명할 것도 없이 불국사란 "如美女之睐 眼炎之 金銀彩色多在其國 是謂栲衾新羅國 마치 미녀의 바라보는 눈동자에 불꽃이 이는 것과 같이 아름답다. 금은의 채색이 대부분 그 나라에 남아 있어 고금신라국이라고 이른다"[1]의 동악(東嶽, 토함산(吐含山)을 신라는 동악이라 칭하고 중사(中祀)라 한다고 『동경잡기』에 보인다〕 화엄불국(華嚴佛國, 혹은 화엄법류사(華嚴法流寺)라 칭한다고 『불국사고금창기』에 보인다〕이다. 고기(古記)[2]에 "其佛國寺雲梯石塔 彫鏤石木之功 東都諸剎未有加也 불국사의 운제와 석탑은 돌과 나무에 조각한 기공(技工)이 동도의 여러 절 가운데서도 이보다 나은 것이 없다"[1]라 있고, 조선시대 단종조(端宗朝)의 청광시인(淸狂詩人) 김시습〔金時習, 자는 열경(悅卿), 호는 매월당(梅月堂), 성종(成宗) 계축년 오십구 세에 졸(卒)〕 영시(詠詩)에

斷石爲梯壓小池	돌 끊어서 다리 만들어 작은 못에 놓았는데
高低樓閣映漣漪	높고 낮은 누각이 잔잔한 물에 비치네.
昔人好事歸何處	옛 사람 일 좋아하더니 돌아간 곳 어디인가
世上空留世上奇	세상에 속절없이 세상 기이함 남아 있다네.
秦宮隋殿魏招提	진나라 궁(宮), 수나라 전(殿), 위나라의 초제(招提)가

剩得當時俗眼迷　　당시에는 속인 눈을 미혹하고 남았지만,

人去代殊俱寂寞　　사람 가고 세대 달라 모두 적막하여지니

夕陽唯有老烏栖　　석양에 까마귀만 깃들이고 있다네.[2]

라 있으나 오늘날은 이미 석일(昔日)의 성관(盛觀)을 남기지 않고 다만 새로
중수된 백운(白雲)·청운(靑雲)·연화(蓮華)·칠보(七寶)의 교량 답계(踏階)
는 몽현(夢現)과 같이 산복(山腹)에 널려 있고, 다보(多寶)·석가(釋迦, 도판
10 참조) 양 탑과 비로(毘盧)·미타(彌陀)의 존상만이 기(奇)하고도 다시없이
수승하게 배관(拜觀)될 뿐이다. 황폐된 고정(古井)에 버림을 받고 있는 불광
배(佛光背)도 존귀하며, 잡초 무성에 방치되어 있는 당(堂)·누(樓)·전
(殿)·각(閣)의 유적도 다시없이 적막한, 그 안쪽 취송(翠松) 사이로 부견(浮
見)되는 새 단청(丹靑)이 현란한 한 소각(小閣) 내에, 이제 말하려 하는 사리
탑이 자리잡고 있다.(도판 32)

2.

이 사리탑은 전부 약간의 적미(赤味)를 띤 조질(粗質)의 화강석으로 조립되
어, 그 형태는 보통의 석등과 가장 유사하다. 먼저 하부에는 팔각의 지대석(地
臺石, 각 면 넓이 일 척 삼 촌 오 분, 높이 육 촌 육 분)이 지반 위에 놓이고, 각
면에 일종의 안상(眼象)이 조각되어 있다. 이 지대석 위에 구각구판(九角九
瓣)의 복련좌(覆蓮座)가 만들어졌으나 연판(蓮瓣)의 수법은 비교적 응양(鷹
揚)하게 되어 있다. 이 복련좌(높이 팔 촌 오 분)의 상부에는 얕은 두 단의 조
출(造出)이 있고, 그 위에 석등간석(石燈竿石)에 해당하는 중대간석(中臺竿
石, 높이 일 척 육 촌, 밑지름 일 척 사 촌 삼 분)이 서 있다. 이 중대간석은 상
광하착(上廣下窄)인데 용상(湧上)하는 운상(雲狀)을 고육조(高肉彫)로 각출
(刻出)했고, 이에 의하여 그 위의 중대의 앙련석(仰蓮石, 높이 팔 촌 삼 분, 상

32. 불국사(佛國寺) 사리탑(舍利塔). 경북 경주.

면 십각형 각면 칠 촌 칠 분)을 이어받고 있다. 이 앙련은 십각십판으로 되어 각 판이 풍비(豊肥)하며 판면(瓣面) 중앙에 화형(花形)을 만들어 매우 수연(秀妍)의 취향을 보인다. 중대의 상부에는 다소 낙수면(落水面)을 만들고 또 연방형(蓮房形)을 나타내어 탑신과의 사이에는 이십과(二十顆)의 연자형(蓮子形)을 음각하고 있다.

중대 위에는 석등화사(石燈火舍)에 상당하는 탑신(높이 일 척 육 촌 칠 분, 밑지름 일 척 사 촌 사 분)이 실려 있다. 이 탑신은 평면원형동부(平面圓形胴部)가 불러서 고형(鼓形)을 이루고, 상부에는 좁은 연화형 대(帶)를 돌리고, 그 밑을 네 본(本)의 주형(主形)에 의하여 네 구(區)로 나누고 각 구 상부에 화두형(華頭形)을 만들어 불감(佛龕)을 삼고, 인접한 양 감(龕) 내에 각 좌불상을 넣고 있다. 그 하나는 항마상(降魔相)의 석존을 나타내고, 다른 것은 하불(何佛)인지 분명치 않으나 아마도 다보불(多寶佛)일 것이다. 두 불이 모두 배광을 갖고, 전자의 연좌(蓮座)는 특히 풍미(豊美)하나 후자의 연좌는 다소 간단하다.

다른 양 감 내에는 공양의 천부(天部) 같은 도상을 조각하고 있다. 혹은 범천(梵天)·제석천(帝釋天)일까. 향하여 좌방(左方)의 것은 보관(寶冠)을 갖고 길상천(吉祥天)들과 같은 복장을 하고 오른손에는 삼고형(三鈷形)을 들고 있다. 우방(右方)의 것은 같은 복장을 하고 양손은 흉변(胸邊)에서 불자(拂子) 같은 것의 자루〔柄〕를 수평으로 들고 있다.

이들 불보살형은 모두 부조로서 수법이 정련(精鍊)하고 매우 온려우아(溫麗優雅)한 풍을 보이고 있다. 각 감을 분계(分界)하는 주형(柱形)은 모두 그 면에 연화나 보상화문(寶相花紋)을 양각으로 장식하고 있다. 옥개(屋蓋)는 첨단(簷端) 십이각형이나 그 정상의 노반(露盤)은 육각형으로 되어 있으므로 옥개의 육각우능선(六角隅稜線)은 노반의 우각(隅角)을 향하여 조금 높이 만들어지고, 그 중간에 있는 능선은 추녀에서 일어나 옥개 유면(流面)의 도중에서

소실되고 있다. 따라서 첨부(檐付)의 곡률(曲率)은 중간각에서 적고, 우각이 있는 곳에서 현저히 증대하고 있다. 이같은 옥개형은 타(他)에서 전혀 유례를 볼 수 없는데, 당시 공장(工匠)의 의장(意匠)이 종횡(縱橫)함을 볼 수 있다. 옥개 상면의 유곡(流曲)은 선(線) 구배(勾配)가 적음으로써 경쾌의 관을 보인다. 그 이면(裏面)에는 탑신을 둘러 팔엽(八葉) 연화를 음각하고 있다. 노반 위에는 현재 편구형(扁球形)이며 동부(胴部)를 가는 띠로 결박하고, 네 곳에 화형(花形)을 각출한 것을 놓았다. 그 위에 당초 보개보주형(寶蓋寶珠形)의 것이 있었을 것이로되 지금은 상실하고 있다.

지금 이 편구형과 옥개를 관통하여 탑신의 상부까지 뚫린 구멍이 남아 있다. 구멍의 지름 일 촌 육 분 오 리(厘), 깊이 편구 위로부터 탑신의 공저(孔底)까지 일 척 일 촌 사 분이 된다. 아마도 당초 금속의 간(杆)을 감삽(嵌揷)하여 그 위의 보개보주석(지금은 잃어버림)을 지지하기 위해 만들어졌을 것이다.

요컨대 이 사리탑은 그 지대석 위의 복련이 다소 조대(粗大)에 기울어진 외에는 권형(權衡)도 아름답고 각 부에 새긴 조식(彫飾)도 우아하고 세련된 기공(技工)으로 되어 있어 신라시대 중기의 특색을 발휘하고 있다. 더욱이 그 지대를 팔각형으로 하고 그 위의 복련을 아홉 판으로 하고, 중대간석을 둥글게 하여 두대각소(頭大脚小)의 주형을 이루고 중대갑석(中臺甲石)의 앙련을 열판으로 하며, 탑신을 고동형(鼓胴形)으로 하고, 옥개를 일종의 십이각형으로 하며, 노반을 육각형으로 하는 등 층층 의장을 달리하여 변화의 묘(妙)를 다하고 있는 것은 양장(良匠)의 고심이 있는 바로서, 당시 신라예술의 발달이 얼마나 굉장했던가를 보인다고 하겠다.

3.

이상은 사계(斯界)의 권위였던 고(故) 세키노 다다시 공학박사의 「불국사 사리탑」기(記)의 후반이다.[3] 전반은 이 탑의 기이한 유전사실(流轉事實)에

관한 보고와 탑의 내용 의미에 관한 의견으로 되어 있으나 이곳에서 직접적 필요를 느끼지 않으므로 생략한다 하더라도, 탑의 외형, 세부, 예술적 가치 등에 걸쳐 이같이 위곡(委曲)을 다하고 간요(簡要)를 얻은 적절한 문자는 타(他)에서 보기 어려우므로 이곳에서 사리탑이 어떠한 것인가를 먼저 이해하기에 편하게 하기 위하여 장문을 무릅쓰고 감히 원용(援用)한 바이나, 다만 애석한 것은 결론에 이르러 이 사리탑을 가리켜 "신라 중기의 특색을 발휘하고 있다"고 했으나, 그 중기란 것의 연대적 또는 세대적 한계가 불명료할 뿐만 아니라 중기의 특색으로서 열거한 '아름다운 권형' '우아한 조식' '세련된 기공' 등 모두가 다 추상적이며 주관적이어서 아직 구체적 요건이 될 수 없다. 세상 일반이 이 사리탑을 신라 작이라고 하더라도 과연 그러할까. 이곳에서 형식·수법 등에서 구체적으로 이를 검토해 보려 한다.

4.

우리는 이 탑이 외형에 있어서 매우 석등에 흡사하나 석등은 아니며 실의(實意)에 있어서 사리탑일 것이로되, 또다시 그 유(類)를 볼 수 없고 쉽게 비교할 예를 갖지 않으나, 전체를 구성하고 있는 부분부분에 있어서의 형식·수법 등에서는 많은 유사 예를 들 수가 있다.

먼저 정상(頂上)으로부터 보면 편구형 보주란 것은 층탑·사리탑 등에 있어서 복발(覆鉢) 기타의 부분으로서 시대를 통해 행하여진 형식이며 특히 이 사리탑에 있어서의 특유한 것이라고는 하기 어려운 까닭에 다시 더 논의할 바 없다. 다음에 옥개형식의 능선우각 외에 첨부(檐付)로부터 작출(作出)된 일종의 몰골적(沒骨的) 수법에 의한 능선형식이란 것은 아마도 이 사리탑에 있어서 특색있는 수법의 하나이나, 그러나 절류(絶類)의 것은 아니어서 우리는 그 가장 좋은 유례를 전남 담양군 개선사지(開仙寺址)의 석등[4]에서 볼 수 있다. 이 석등에는 화사입주(火舍立柱)에 함통(咸通) 9년 무자(戊子, 868년) 경문왕

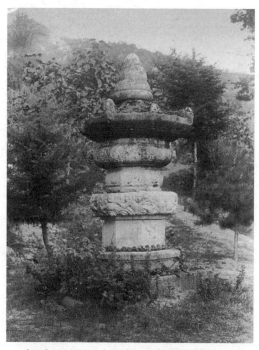

33. 원통사(圓通寺) 사리탑(舍利塔). 경기 개풍.

(景文王)의 원등(願燈)으로 건립된 기명(記銘)이 있다.[5] 불국사의 사리탑은 능선육골(稜線六骨)에 첨부 십이각, 이 석등은 팔골(八骨)에 십육각, 그것은 아무런 장식도 갖고 있지 않으나 이것은 능골의 첨단에 장식이 있는 등의 차는 있으나 우선 수법은 같은 것이라 할 수 있다. 또한 같은 예를 우리는 경기도 개풍군(開豊郡) 영북면(嶺北面) 원통사(圓通寺)의 사리탑에 있어서도 볼 수 있다.(도판 33) 이 사리탑은 탑명 및 연대를 고증할 아무런 자료를 남기고 있지 않으나 원통사 그 자체의 창립이 고려 태조 즉위 2년(919)이라 하고[6] 양식에서 훌륭히 고려기의 것으로 보아 틀림없는 것이다. 즉 이 옥개의 수법은 그 상한을 함통 9년의 개선사지등(開仙寺址燈)에서 보이며 이후 고려기까지도 계속된 것으로 보인다. 옥개 안쪽〔裏〕 탑신의 주위를 둘러서 연판을 음각선으로 돌려 새긴 예는 없으나, 그러나 이는 신라 작으로 유명한 경주 시내의 파석등

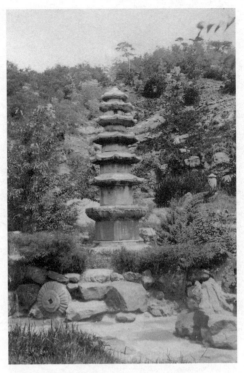

34. 영명사(永明寺) 팔각오층석탑. 평남 평양.

(현재 경주박물관),[7] 고려 작인 평양시 영명사(永明寺)의 팔각오층석탑(도판 34),[8] 고려 현종조의 작으로 보이는 충주군 정토사지(淨土寺址)의 홍법대사실상탑(弘法大師實相塔, 현재 총독부박물관)[9] 등에 있어서의 육부풍려(肉付豊麗)한 수법이 간략화되고 편화(便化)된 것으로 보아야 할 것이고, 말하자면 이 형식수법은 양식 구성으로의 시초에 처하는 것이 아니라 붕락(崩落)된 양식으로서, 양식사에서는 어디까지나 플라스티슈[plastisch, 조소적(彫塑的)]하던 신라통일기의 양식 개념에 맞지 않는 것이다.

5.

탑신의 평면, 원형이고 동부(胴部)는 불러서 고형(鼓形)을 이룬 형식은 외

형이 이와 똑같은 것은 없으나, 그 본의에 있어서 동일한 것으로 인정될 만한 것으로서는 황해도 해주시(海州市) 신광사(神光寺)의 무명 사리탑,[10] 전남 순천군(順天郡) 송광사(松廣寺) 보조국사감로탑(普照國師甘露塔)[11]을 들 수 있겠고, 이들은 고려말부터 조선조의 것이라 하나 모두가 그 본형(本形)은 이술(已述)의 홍법대사실상탑에 있고, 이 실상탑의 탑신양식은 나아가 고려 말기 이후에 있어서 조선의 오륜탑형(五輪塔形) 묘탑양식의 근원을 이루게 되었다. 지금 불국사의 탑신도 그 특수한 탑신의 조식(彫飾)을 무시한다면 이상의 여러 예와 더불어 다같이 실상탑의 규범 중에 포섭될 것임에 불과하다. 뿐만 아니라 지금 그 탑신에 있어서의 조각수법을 보건대 불보살의 양식은 여기(餘技)에 흐름으로써 잠시 논외에 둔다 하더라도 불감(佛龕)에 있어서의 운권주장(雲捲綢帳)의 의장은 후지시마 가이지로 박사에 의하여 신라 중기 이후의 작으로 소개되어 있는 저 경주군 강서면(江西面) 두류리(斗流里) 금곡사지(金谷寺址) 파석탑(破石塔)의 탑신에서 동류를 볼 수가 있다.[12] 그러나 이는 의장의 유사이고 형식수법은 반드시 동일시될 것은 아니며, 금곡사탑에 있어서의 그것이 매우 자유스럽고 조소적(彫塑的)임에 대하여, 불국사 사리탑에 있어서의 그것은 매우 형식적 도상적으로 경화(硬化)되고 있다. 그리고 또 운권주장의 윤곽양식이 소위 화두형(華頭形)에서 볼 수 있는 것이라 한다면 우리는 이 화두양식의 정형적인 것을 오히려 고려기 작의 한둘에서 볼 수 있다고는 하되 신라기 작이라고 하는 것에 있어서는 아직 발견할 수 없음을 주의해야 한다. 고려기의 작이란 강원도 원주군 법천사지(法泉寺址) 지광국사현묘탑〔智光國師玄妙塔, 선종 2년(1085)작, 현재 총독부박물관〕(도판 35),[13] 경기도 여주군 신륵사(神勒寺) 보제사리석종(普濟舍利石鍾) 앞 석등〔우왕 5년(1379)작〕[14]이다. 그러나 불국사 사리탑에 있어서의 이 운권주장의 윤곽선은 구태여 화두형의 것으로 보지 않으면 아니 될 정도의 것도 아닐 듯하므로 이는 논외에 두기로 한다.

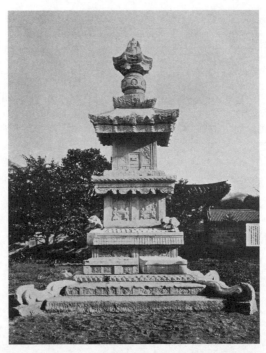

35-36. 법천사지(法泉寺址) 지광국사현묘탑(智光國師玄妙塔, 위)과
하층 기단면(아래). 강원 원주.

각 감(龕)을 계(界)한 주상면(柱狀面)에는 연화(蓮花)나 보상화형(寶相花形)을 상하에 나타내고 중앙에는 보병(寶甁)과 같은 것을 나타내고 있으나 모두 주제의 특이성이 있는 것이 아니며, 또한 조법(彫法)이나 모델리에룽(modellierung)이 매우 평편(平扁)하고 도상적이고 선적인 점이 전적으로 고려적 양식 개념이고 신라의 그것과는 매우 먼 것이다. 우리는 이 유사표본으로써, 전거(前擧)한 지광국사현묘탑 하층 기단면의 방격(方格) 내에 있는 여러 도상조각[15]을 보일 수가 있으리라 생각한다.(도판 36)

탑신의 상하 어느 곳에 연판을 돌린 장식의욕도 전혀 고려적인 것이고 신라의 어떠한 탑에서도 볼 수 없는 점이다. 우리는 그 유례를 신라 작이라 하는 것에 있어서 하나라도 찾아낼 수가 없음에 반하여 고려기 작에서는 전출(前出)의 홍법대사실상탑, 전북 김제 금산사(金山寺) 진응탑(眞應塔)〔이것은 연판이 아니라 당초대(唐草帶)가 상하에 돌려 있다〕,[16] 금산사 송대석종〔松臺石鍾, 이것은 신라통일시대 작품집인 『고적도보』 제4권에 실려 있고 세키노 박사의 미술사 등에는 후백제시대의 작이라 되어 있다. 시대적으론 고려 초기와도 상복(相覆)하고 있는 까닭이나 필자로서도 약간 내려 생각한다. 지금 여기서 설명은 하지 않으나 고려 작으로 잉용한다〕, 경기도 장단군(長湍郡) 화장사(華藏寺) 지공정혜령탑(指空定慧靈塔) 및 동(同) 일명(逸名) 사리탑 석종(石鐘)[17] 등, 이 외에 형식은 다소 다르더라도 탑신과 기단 갑석(甲石)의 사이에 연화형 몰딩(molding)을 조출(造出)한 예까지 든다면 그 수는 실로 많을 것이나, 요컨대 이는 모두 고려적 예술의욕에 속하는 것이고 신라의 그것에 속하는 것은 아니다.

6.

다시 이 사리탑에 있어서 우수한 점은 기단에 있다고 하겠고, 더욱 그 중대석(中臺石)은 유례를 찾을 수 없는 특수 형식이다. '낙수상면(落水上面)에 연

방형(蓮房形)'을 만들고 '연판(蓮瓣) 중앙에 화형(花形)'을 만든 예는 신라불의 한 기좌(基座)[18]에서 볼 수 있으나, 기타의 석조물에 있어서는 어떠한 신라 작에서도 어떠한 고려 작에서도 이를 찾아볼 수 없다. 다만 부분적으로 보아서 연판 중앙에 화형을 만든 양식은 신라통일기 이후 시대가 강하함에 따라 성행하고 있으나, 지금 이 사리탑 연판에 있어서와 같은 연환양(蓮環樣)의 둥근 화형이라고도 할 수 있는 형식의 것은 신라 작이라고 하는 것에서는 상당히 볼 수 있으나[19] 명료하게 고려 작이라고 할 수 있는 것에서는 아직 보지 못하겠다. 그러나 그 연판에 내구(內區)·외구(外區)라고도 할 구획선(區劃線)을 만들고, 더욱이 내구를 일단면락(一段面落)시킨 연판의 수법은 고려기 작에서도 많이 있는 예이고, 고려 광종 26년(975)의 작이라고 하는 경기도 여주군 고달원지(高達院址) 원종대사혜진탑(元宗大師惠眞塔),[20] 대안(大安) 9년 계유(癸酉, 선종 10년, 1093년)의 작명(作銘) 있는 전남 나주군 서문석등(西門石燈, 현재 총독부박물관)[21] 등이 그것이다. 그러나 지금 이 탑에 있어서 신라적 형태를 비교적 잘 남기고 있는 부분을 지적하라 하면, 아마도 누구나 그 중대석을 들 수 있을 것이다.

다음에 우리는 그 '용상(湧上)하는 운상(雲狀)을 고육조로 각출한' 이양(異樣)의 간석(竿石)을 보자. 이 형태는 이미 신라 작에 있어서는 맹아를 볼 수 있다. 충북 보은군 법주사(法住寺) 팔상전(捌相殿) 서측의 석제 연지(蓮池)의 간석은 그 가장 좋은 예이고(도판 100 참조), 경북 달성군 동화사(桐華寺) 비로석불 대좌석[22]에 있어서의 그것은 순연한 운상의 간석이 아니라 사자(獅子)에 화운(花雲)을 배합한 것으로 되어 있다(도판 103 참조). 이 후자 예와 같이 운권(雲捲)에 가지가지의 물상(物像)을 넣은 간석은 이후 고려기에 들면서부터 많은 사리탑이나 불상 대좌석에서 이를 볼 수 있게 되나, 불국사의 사리탑에 있어서와 같이 순연한 운상 간석은 경북 봉화군 각화사(覺華寺) 부도(浮屠)[23]란 것에 있어서 졸렬한 일례를 볼 수 있을 뿐이다. 지금 눈을 돌려, 불국사 사

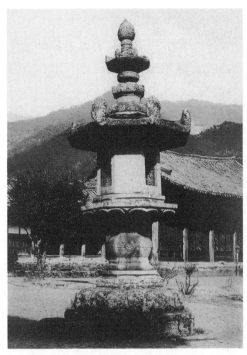

37. 화엄사(華嚴寺) 각황전(覺皇殿) 앞 석등. 전남 구례.

리탑은 형태로서 등롱형식(燈籠形式)이므로 석등에서 유사 예를 구하려 하되 이곳에 있어서도 마침내 그 유사 예를 볼 수 없고, 신라의 석등으로서 전남 구 례군 화엄사 각황전(覺皇殿) 앞 석등(도판 37),[24] 전북 임실군 신평면(新平面) 석등 등과 같은 것은 겨우 그 간석의 복련과의 접촉면에 운권을 넣었을 뿐이 다. 따라서 불국사 사리탑에 있어서의 운상 간석은 하나의 특수 예이나, 그러 나 그 운상 조각의 편평하고 도상적이며 선적인 점은 전술한 탑신에 있어서의 주면(柱面) 조각과 같이 고려적 양식 개념에 속하는 것이며 우리는 양식적으 로 이와 동일 규범 내에 둘 것이고, 또 조의(彫意)가 도리어 강한 상위의 것으 로서 저 홍법대사실상탑의 간석에 있어서의 운상을 들 수 있을 것이다.[25] 왕년 (往年) 다나카 도요조(田中豊藏) 교수는 저 불국사 사리탑에서의 운상을 보고 서 이미 송조(宋朝)의 기풍이 있다고 말했다. 필자의 기억으로서 틀림이 없다

면 이 한마디는 참으로 시사하는 바 크다고 생각한다.

간석 밑의 복련은 양식적으로 비교할 만한 요점을 보이지 못하나 그 응양한 듯하면서 화판의 중육(中肉)이 수쇠(瘦衰)된 점은 저 옥개 첨부의 분후(分厚)한 형식과 더불어 결코 신라 작은 아니다.

7.

끝으로 우리는 팔각형 지대석의 각 면에 있어서의 안상양식(眼象樣式)을 보자. 조선에 있어서의 안상양식은 대저 이를 크게 둘로 나눌 수 있으며, 괄호형 첨두(尖頭)부터 비롯해 호선(弧線)이 좌우로 열려 가는 것은 고식(古式)이며, 신륵사 보제사사리석종 앞 석등에 있어서와 같이 방안(方眼)에 유사한 것은 신식으로서 고려말대부터 발생하기 시작하여 조선조에 미치고 있다. 후자는 지금 직접 이곳에 관계가 없으므로 제외하고, 전자는 다시 이를 세 가지 양식으로 분류할 수 있다. 그 첫번째는 윤곽선만이 변화하여 중공(中空)에 하등의 장식이 없는 것, 두번째는 이 안상의 내부 공간에 여러 가지 물상(천부·십이지·사자·초화 등)을 넣어 공간을 충전(充塡)한 것, 세번째는 지선(地線)에 근(根)을 펴서 안상의 중심 공간에 약간의 장식을 조출한 것이다. 이 세 양식은 각각 독자적인 변천을 하고 있으나 그러나 또 양식사적으로 연결되어 있어서, 제이양식은 제일양식에서 나오고 제삼양식은 제이양식에서 나온 것으로 생각된다.(도판 38)

이것은 적어도 안상이란 것이 본래 어떠한 곳에서 나왔으며 어떠한 의미의 것이었는가를 지실(知悉)하고, 모든 양식이 구조적인 곳에서 장식적인 곳으로 이행하는 것이라는 점을 상식적으로 이미 이해하고 있는 자에 있어서는 새삼스러이 설명의 필요도 없이 용이하게 납득될 수 있을 것으로 생각한다. 즉 양식적으로 근원적이며 구조적이었던 제일양식이 점차 그 역학적 구조성을 잃고 장식적인 것으로 화하여 온 데서 제이양식이 생기고 —우리는 이의 적절

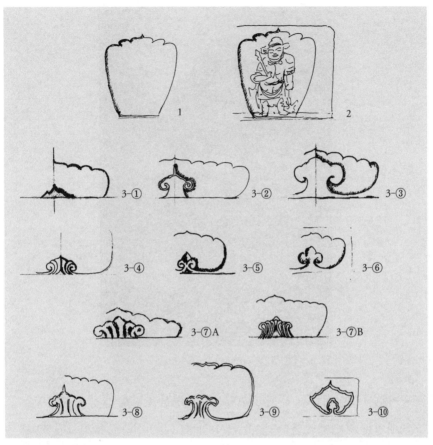

38. 안상(眼象)의 양식.

 1. 제일양식.

 2. 제이양식. 경주 승소곡(僧燒谷) 폐사지 상방(上方) 석탑 제일탑신.

 3. 제삼양식.〔이하 연수(年數)가 비교적 명확한 것만을 들겠음〕

　　① 창원(昌原) 봉림사(鳳林寺) 진경대사보월능공탑(眞鏡大師寶月凌空塔)(923-924).

　　② 문경(聞慶) 봉암사(鳳岩寺) 정진대사원오지탑(靜眞大師圓悟之塔)(956-965).

　　③ 은진(恩津) 관촉사(灌燭寺) 석탑 앞 정대석(頂戴石)(970-1066).

　　④ 충주(忠州) 정토사(淨土寺) 홍법대사실상탑(弘法大師實相塔)(?-1017).

　　⑤ 제천(堤川) 사자빈신사(獅子頻迅寺) 구층석탑(1022).

　　⑥ 경주 불국사 사리탑.

　　⑦ A·B 원주 거돈사(居頓寺) 원공국사승묘탑(圓空國師勝妙塔) 및 비(碑)(1018-1025).

　　⑧ 칠곡(漆谷) 정도사(淨兜寺) 오층석탑(1030).

　　⑨ 영변(寧邊) 보현사(普賢寺) 구층석탑(1044).

　　⑩ 원주(原州) 법천사(法泉寺) 지광국사현묘탑(智光國師玄妙塔)(1067-1085).

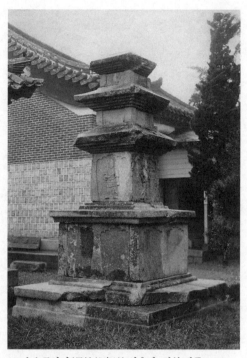

39. 승소곡사지(僧燒谷寺址) 삼층탑. 경북 경주.

한 증거로서 있어서는 아니 될 초층탑신면에 안상을 넣고 그 중에 사천왕의 부조를 배치한 경주 승소곡(僧燒谷) 폐사 상방(上方) 삼층석탑[26](도판 39)에서 들 수 있다― 그리고 제이양식의 복잡하고 번욕(繁褥)된 장식적 형태가 지대석〔정확하게는 상각(床脚)의 공간(空間)된 곳〕의 면에까지 응용되지 않으면 아니 될 무의미성이 점차 깨닫게 되어서인지 혹은 그 번욕성을 따르지 못한 점에서인지, 하여간 지대석의 면으로부터 희박해 감으로써 제삼양식은 생겨난 것이고, 따라서 이 제삼양식은 초기적인 것일수록 지대석면에만 사용되고 있으나 그것도 시대가 강하함에 따라 그 이상의 곳까지 미치게 되었다. 영변 보현사(普賢寺) 구층석탑[27](도판 40), 해주 광조사(廣照寺) 오층석탑[28] 등의 상층 기단의 중석(中石)에 있어서의 안상형식이 그것이다. 그리고 이상 두 양식의 양식사적 발전의 순차라고도 할 것은 실물적으로 제이양식이 소위 신라 중

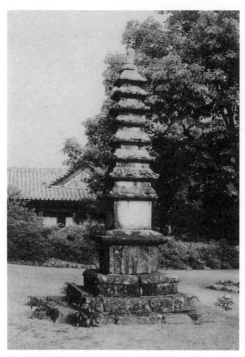

40. 보현사(普賢寺) 구층석탑. 평북 영변.

기 이후의 여러 작에서 고려 초기까지의 많은 작품에서 성행했고, 이후 점차 희박해져 제삼양식이 소위 신라 작이라고 말하는 것에 있어서는 보기 어렵고 고려 이후의 작품에 있어서 더욱더 많이 볼 수 있게 된 곳에서 제이·제삼의 순서를 세울 수 있다.

지금 제일양식에서 제이양식이 발생한 연수적(年數的) 포인트는 곧 표시할 수 없으나 제이양식에서 제삼양식이 발생한 연수적 포인트는 혹은 경남 창원 군(昌原郡) 봉림사지(鳳林寺址) 진경대사보월능공탑(眞鏡大師寶月凌空塔, 지금 총독부박물관)²⁹⁾의 지대석에 나타난 안상으로 세울 수 있는 것이 아닐까 생각한다. 이것은 제이양식이 가장 위축된 극한적 양식이며, 이곳까지 제이양 식이 추박(追迫)되지 않더라도 혹은 그 이전에 이미 제삼양식의 시원을 이룬 어떤 형태가 생겨 있었지나 않았을까 의심되지 않는 바도 아니다. 지금 바로

41. 사자빈신사지(獅子頻迅寺址) 석탑. 충북 제천.

발견할 수가 없고, 따라서 이것으로써 양식적으로 우선 제삼양식의 시원을 이루는 것으로 조정한다. 이 탑은 이미 그 여러 이름이 보이는 바와 같이 신라 선문구산(禪門九山)의 하나였던 봉림산사(鳳林山寺)의 개조(開祖)인 진경대사의 묘탑이다. 용덕(龍德) 3년 4월 24일, 속수(俗壽) 칠십으로 입적하고 상(上)으로부터 증시(贈諡) 및 탑명이 하사되고 이듬해 고족(高足) 경질(景質) 등에 의하여 탑 및 탑비가 건립되었다. 신라 경명왕(景明王) 8년의 일인데 때는 이미 고려 태조 천수(天授) 7년(924)에 속한다. 이후 제삼양식은 이로부터 발전해 가는 것이나, 이제 연대가 거의 적확한 유구에 의하여 이것을 추적해 간다면 그곳에 자연히 법도(法度)가 성립되어 있는 듯하다. 즉 그곳에는 중심의 조출(造出)한 식부(飾付)가 지선(地線)에 고립되어 있는 것과 안상의 양 각(脚)이 내부에 굴곡하여 그것이 신상(伸上)되어 장식으로 되어 있는 것인데, 유물적으로 후자의 형식은 서기 1000년대를 강하하는 것으로부터 있고 전자의 형

식은 그 이전부터 계속되고 있다. 그리고 그 중심 장식에도 진경대사보월능공탑에 있어서와 같이 시원적인 것에 있어서는 단순한 작은 산형(山形)을 하고 있음에 불과하나 점차 인동초양(忍冬草樣)으로 되고 뇌두양(蕾頭樣)으로 되고 운두형(雲頭形)으로 되고 궐수형(蕨手形)으로 되어, 정태(整態)의 소형에서 붕태(崩態)의 대형으로 되어 나중에는 안상 내부의 전 공간을 덮기까지에 이른다. 이제 이 상세한 발전 계열을 이곳에 보일 여유를 갖지 못하는 까닭에 줄이나, 이와 같은 유물에서 얻은 양식 개념으로서 이 불국사 사리탑의 안상을 본다면, 그 양 각이 내부로 굴곡하여 인동초 같은 뇌두 장식을 하고 있는 예는 요(遼) 태평(太平) 2년(고려 현종 13년, 1022년)의 조탑명(造塔銘)이 있는 충북 제천군(堤川郡) 사자빈신사지(獅子頻迅寺址) 석탑[30](도판 41)에 있어서의 수법과 비교할 수 있으며, 탑 그 자신의 우열 문제를 도외시하고 안상의 양식에서만 이를 논한다면 불국사의 사리탑도 이 범주에서 벗어날 수 없는 것이다. 지금 사자빈신사의 탑은 작품으로서는 매우 열작(劣作)이나, 이를 동시대의 다른 작품을 가지고 본다면 같은 현종조의 작품인 홍법대사실상탑과 같은 우수한 작품이 있고, 그 탑은 불국사 사리탑보다 우수하면 했지 못하지 않은 명품이므로 양자를 등대(等代)에 두고 논할 수 있으며, 조루(彫鏤)의 공(功)에서 말한다면 반세기 이상도 뒤떨어져서 저 지광국사현묘탑과 같은 것까지 있기도 하다.

8.

불국사의 사리탑은 보기에는 특수한 형태를 나타내고 작품으로는 또한 우수한 것임에 틀림없다. 그러나 이상 수항(數項)에 걸쳐서 설명한 바와 같이 그 부분 형식은 반드시 특이적(特異的)인 것이라 할 수 없고 많은 유사의 종합임에 불과하다. 많은 유례를 종합했고 나아가 그곳에서 새로운 창의를 낸, 실로 '양장고심(良匠苦心)'이 있던 바라 하겠다. 다만, 우작(優作)이라고는 하나 신

라의 여러 작에 있어서와 같이 규격의 청랑(淸朗)함을 결하고 도흔(刀痕)의 준경(遒勁)함을 결하고 있다. 이는 석질이 사암(砂巖)인 까닭에 그같이 된 바도 있으려니와, 그러나 이같은 유질(柔質)을 택한 공장(工匠)의 의지 그것은 벌써 신라적이 아니며 저 실상탑(實相塔)을 만들기 위하여 유질의 암석을 선택한 공장의 의지와 동렬에 두어야 할 것이다. 참으로 의당하다고 할까! 그 조의(彫意)의 유연함과 옥개 안쪽 연화도양(蓮花圖樣)의 조송(朝鬆)함과 복련이 다른 조식(彫飾)에 비하여 간소함이, 모두 기력(氣力)이 최후까지 철저하지 못했던 고려조의 기풍을 보인다. 거듭 말하는 바이나 불국사는 동도(東都)의 명찰이다. 신라대에 있어서 존숭(尊崇)이 높았을 뿐만 아니라 고려조에 있어서도 또한 수선업(修繕業)을 그치지 않았다. 지금『불국사고금창기』를 보건대

宋仁宗天聖二年甲子 高麗顯宗十五年重營 顯宗追慕穆宗 信事佛法 而遣大角干金世赫等 召三重大德方紹 神府等 結壇佛國淨界 設齋度僧三十人 納田二十結〔出東祖碑〕(次行略)

南宋孝宗乾道八年壬辰 高麗明宗二年毘盧殿極樂殿重創

大師觀玉秀蘭等 麗朝禪林中拔萃者 明宗欽重德行之雙高 欲封爲王師 遣中樞知奏事兵部侍郎王寵之 先之宜諭 上裁圖詰以三遷 師執謙山而疊讓 宸請彌確 不獲而已就之 上幸東京宣廟 到華嚴社佛國寺 因覽光學藏講室東壁獻康大王像子 敬禮肅恭 畢 詔師等住之 而仍葺毘盧 極樂等殿 出鄕傳

元仁宗皇慶元年壬子 高麗忠宣王四年重修道場(次行以下略)

송나라 인종(仁宗) 천성(天聖) 2년 갑자, 고려 현종(顯宗) 15년에 다시 영건했다. 현종은 목종(穆宗)을 추모하여 불법을 믿음으로 섬겼는데, 대각간(大角干) 김세혁(金世赫) 등을 파견하여 삼중대덕(三重大德) 방소(方紹)·신부(神府) 등을 불러들여 불국정계(佛國淨界)를 위한 단(壇)을 결성하고 재를 배설했는데, 도승(度僧)이 서른 명이었으며 납전(納田)이

스무 결이었다.〔'동조비(東祖碑)'에 나온다〕(다음 줄은 생략)

남송(南宋) 효종(孝宗) 건도(乾道) 8년 임진, 고려 명종(明宗) 2년 비로전과 극락전을 중창했다.

대사(大師) 관옥(觀玉)·수란(秀蘭) 등은 고려조 선림(禪林) 가운데서 뽑아 들인 자들이다. 명종은 덕과 행실이 둘 다 높은 자들을 공경하고 중시하여, 봉하여 왕사(王師)로 삼고자 했다. 중추지주사(中樞知奏事) 병부시랑(兵部侍郞) 왕총지(王寵之)를 파견하여 먼저 마땅하게 유시(諭示)하고 임금이 재량으로 세 번 천거하여 사집(師執) 겸산(謙山)에게 훈계하니 거듭 사양했다. 임금의 청이 더욱 확고했으나 얻을 수 없을 따름이었다. 임금이 동경의 선묘(宣廟)에 행행할 때에 나아갔다. 화엄사·불국사에 이르러 인하여 광학장(光學藏) 강실(講室) 동벽의 헌강대왕상(獻康大王像)을 친람하고 엄숙하게 예공을 마쳤다. 스님들에게 조칙을 내려 머물도록 하였으며 이내 비로전·극락전 등의 전각을 세웠다. 향전(鄕傳)에서 나왔다.

원나라 인종 황경(皇慶) 원년 임자, 고려 충선왕(忠宣王) 4년에 도량을 중수했다.(다음 줄 이하는 생략)

등의 기술이 있다. 문중(文中)에 보이는 동경선묘(東京宣廟)의 '선묘'는 정확히는 '선령묘(宣靈廟)' 또는 '선양묘(宣讓廟)'라 칭해야 할 것이고, '선령'이란 목종(穆宗)의 시호(諡號)이다.(선양은 현종왕 3년의 개칭이다) 재위 12년 역신(逆臣) 등에 의해 폐위되고 얼마 아니하여 시역(弑逆)되어 적성현〔積城縣, 지금 경기도 양주군(楊州郡) 내〕에서 화장되었으나, 후 현종 3년 송경(松京)의 성동(城東)에 천장(遷葬)되었다.[31] 현종·목종을 추모하여 이 보찰(寶刹)을 중영(重營)하였다고 하며 명종 또한 선묘에 행행(行幸)하여 이 보찰을 중수하였다고 한다. 이 사리탑은 아마도 이같은 사실에 관련된 것이나 아닐까. 즉 이 사리탑의 소재지점을 전부터 비로전지(毘盧殿址)라고 한다. 이 사리탑에 저 정토사 홍법대사실상탑과 같이 오륜탑에 통하는 바가 있다면 그것은 대일여래(大日如來)의 삼매야형(三昧耶形)으로서 다시금 탑신에 다보·석가

의 두 불(佛)을 나타냄으로써 법화정토(法華淨土)를 찬앙(鑽仰)하고, 셋째로 등롱형을 따서 연등공양의 우의(寓意)를 보이고 있는 것이 아닐까. 이 사리탑 자체가 갖고 있는 형태 및 도상에서 또 그 소재지점에서 이만한 내용이 억측되어도 좋을 것이 아닐까. 다만 그 연시(年時)에 대해서는 전기적으로는 현종·명종 양대 어느 것에서도 조정될 수 있으나, 상술해 온 양식 그 자체에서 본다면 현종대로 조정함이 가장 타당할 듯하다. 왜냐하면 명종대의 유구로서 지금 이 사리탑과 비견할 수 있는 것을 볼 수 없기 때문이다.

소위 개국사탑(開國寺塔)에 대하여

조선 경기도 개성부 내로부터 동남 십수정(十數町) 되는 곳에 보정문(保定門)
과 수구문(水口門)이 있었다고 일컫는 그 내측에 한 폐사지가 있어(도판 42의
① 지점) 이곳에 원래 칠층의 대석탑(大石塔)이 높이 솟아 있었다고 한다.(도
판 43) 이것은 이미 1904년 세키노 다다시(關野貞) 박사의 『한국건축조사보고
서』에 보고된 것으로, 그곳에는 "사(寺) 기폐(旣廢)하여 이를 토민(土民)에게
물었으되 그 명칭이 미심(未審)"이라 있고, 이어서 이 탑에 관한 상세한 묘사
가 되어 있다. 다만 그곳에는 "기단이 없다"고 했으나, 1915년경 이것을 현재
의 총독부박물관 전정(前庭, 경복궁)에 이치(移置)했고, 그후 재조사 때 지하
에서 이층기단의 잔석(殘石)이 발견되어 이것도 현재 이치되어 본탑(本塔) 우
측에 놓여 있다고 한다. 이것은 당시 기단의 발굴자였던 오가와 게이키치(小
川敬吉)가 친히 필자에게 말한 것이므로 틀림없을 것이라 생각한다. 또 이 탑
은 그 첨형(檐形)이나 기타 수법에 있어 고려 탑파의 한 양식을 형성하고 있을
뿐만 아니라 그 형태에서 받는 경쾌웅장한 감은 고려 석탑 중에서도 한 대표작
이라 하며, 또 그 각 부분의 수법 양식이 상하가 모두 일치하지는 않는 점에서
후세의 수보(修補)가 그곳에 운위(云謂)되어 왔다. 특히 이 탑 이건(移建) 때
탑신에서 묘법연화(妙法蓮華)의 사경(寫經) 일곱 권이 나와 이같은 발견물이
적은 조선에 있어서 더욱 호사가(好事家)의 흥미를 야기했음은 다시 말할 것
도 없다. 그후 어느 때부터인지 이 탑을 개국사탑이라고 부르게 되었고, 1918

년 발행의 개성특수지형도(도판 42)에는 이 탑의 원 소재지점을 개국사지로
표시하고 『조선고적도보』에도 개국사탑으로서 일컫게 되었다. 그리고 또 『고
려사』 권4, '현종(顯宗) 9년 윤4월' 조에 "是月修開國寺塔 安舍利 設戒壇 度僧
三千二百餘人 이달에 개국사탑을 수리하여 사리를 안치하고 계단(戒壇)을 설했는데,
득도한 승려가 삼천이백여 명을 헤아린다"이라고 있는 사실(史實)을 들어, 그곳에
'수(修)'라 한 것은 탑의 양식으로 보아 혹은 그 창건을 뜻하는 것이나 아닐까
라고까지 말하게 되었다.

　무릇 이 사지를 개국사지라 하여 그 탑을 개국사의 탑이라 부르기 시작한 것
은, 혹은 『동국여지승람』에 보이는 그 위치 및 이제현(李齊賢)의 중수기 등에
서 추정한 것이 아닌가 생각된다. 『동국여지승람』의 기(記)라 함은 그 권5,
「개성」 '고적'의 '개국사' 조에 있는 것으로, 그에 의하면

　在府東五里 李齊賢重修記 …都城東南隅 其門曰保定 其路自楊廣全羅慶尙江陵
四道 而來都城者 與夫都城之四道者 憧憧然罔晝夜不息 有川焉 城中之水 澗溪溝澮
近遠細大 咸會而東 每夏秋之交 雨潦旣集 崩奔汪濊 若三軍之行 吁可畏也 有山焉
根乎鵠峯 邐迤而來 若頹而起 若鷔而止 猶龍虎之變動而氣勢之雄也 世號斯地爲三

42. 개성 지도.(부분) 1918년 발행.

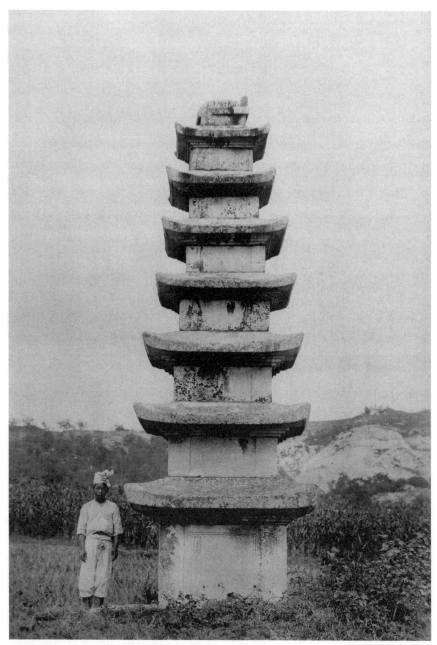

43. 남계원지(南溪院址) 칠층석탑. 경기 개성.

鉗 豈以是哉 淸泰十八年 太祖用術家之言 作寺其間 以處方袍之學律乘者 名之曰開
國寺

　개성부 동쪽 오 리에 있다. 이제현의 「중수기」에 …도성 동남쪽 모퉁이의 문을 보정문이
라고 이름하는데, 그 길에는 양광 · 전라 · 경상 · 강릉 네 도에서 도성으로 들어오는 사람
과 도성에서 네 도로 나가는 사람들이 밤낮없이 끊이지 않는 데이다. 냇물이 있으니 성 안
의 멀고 가까운 시내와 크고 작은 도랑물이 모두 모여 동으로 흐른다. 매년 여름과 가을 사
이 장마로 큰 물이 모여들면 와르르 달리는 것이 마치 삼군(三軍)의 행진과 같으니, 아 두렵
도다. 또 산이 있으니 곡봉에서 근원하여 구불구불 내려와서, 그 형세가 굽은 듯하다가 일
어나고 달리는 듯하다가 멈춰 마치 용과 범이 변동할 제 기세가 웅장함과 같다. 세상에서
이 땅을 삼겸(三鉗)이라고 이름하는 것이 혹시 이 때문인가. 청태(淸泰) 18년에 태조께서
술가(術家)의 말에 따라 그 안에 절을 세워 방포(方袍)율승(律乘)을 배우는 승려들을 거처
하게 하여 개국사라 하였다.[1]

　라 하였다. 지금 지도에 개국사지로 표시되어 있는 ①의 지점에 서서 이 글과
맞추어 본다면 문중(文中)에 표현되어 있는 주위의 경(景)은 제법 잘 합치할
듯이 보인다. 뿐만 아니라 이미 서술한 바와 같이 『고려사』에 그 수탑(修塔)
사실이 특히 실려 있는 예는 매우 드문 일이어서 그것이 얼마나 국가적으로 중
대한 사실이었는지 상상되며, 부근에는 다시 이것을 의심케 할 만한 별다른
유구가 없는 한 이 탑 지점을 즉시 개국사지로 의정(擬定)하려 했음은 누구나
용이하게 긍정할 수 있는 일이라 생각한다. 또 탑 중에서는 이 탑의 소속 사원
의 명칭을 증명할 만한 아무런 자료도 발견되지는 않았다. 그리고 이 사지가
상술한 바와 같이 개국사지라 추정된 이상, 석탑이 그 양식상 현종조의 창립
으로 보았던 것도 무리한 일이 아니었다고 생각된다.

　그러나 필자가 개성에 봉직(奉職)하게 되어 기회 있을 때마다 부근의 고적
을 탐색할 때, 지도 표지(標識)의 ②의 지점에서 예로부터 석등이 도괴매몰(倒
壞埋沒)되어 있음을 듣고, 작년(1937) 봄 이것을 찾아 박물관 전정(前庭)에 옮

44. 개국사지(開國寺址) 석등. 경기 개성.

기고 불완전하나마 복원중수하고, 그 유래를 명백히 하려 했다.(도판 44) 그
때 동리(洞里) 사람들은 그 부근의 동명(洞名)을 남교동(南郊洞)이라 하고 또
석등이 있었던 탓으로 등경가리(燈檠街里)라 부른다고 말했다.〔지금의 행정
구역은 개풍군(開豊郡) 청교면(靑郊面) 덕암리(德岩里)로 신촌(新村)이다〕 그
리고 1927년 발행의 『개성군면지(開城郡面誌)』에는

〔이민동(移民洞)의 사지〕 이민동의 일등도로(一等道路)에 연(沿)하여 북측
에 사지가 있다. 일대 송림(松林)이 이를 두르고 그 중앙에 분묘가 있고 그 남
변(南邊)에 송덕비(頌德碑)와 더불어 방(方) 사 척여의 석탑이 있어 도괴되어
땅속에 매몰되었으나, 대석(臺石)·개석(蓋石)·탑간(塔竿) 등이 지상에 보

인다. 그 대석에는 연화의 모양을 새겼다. 또 분묘 후방 송림 속에 원형의 주초(柱礎)를 조각한 체석(砌石) 한 개가 있다. 어떤 사적(寺跡)인지 미상.

이라 하였다. 사명(寺名)을 잃어버린 것은 이미 오래된 일일 것이다. 다만 이곳에 이민동이라고 있는 것은 일본인의 이민부락이 생긴 후의 일이고, 석탑이라 했음은 석등의 오인(誤認)이며, 체석 한 개라 했지만 부락 깊이 들어갈수록 장석(長石)·지대석·초석 등이 상당히 많이, 지금도 보인다. 그리고 이것이 그 보정문 밖에 있는 유일한 대사지(大寺址)로서 유래 어떤 사지인지는 불명하다 했으나, 필자는 기필코 이 사지의 이름을 찾아내기 위하여 그 동안 문헌을 발섭(跋涉)하고 있던 중 『중경지(中京誌)』 권4에서 "南溪院 開國寺南路也 前有雙竿立石 及長明燈石 남계원은 개국사 남쪽 길에 있다. 앞에는 쌍간입석과 장명등석이 있었다"이라는 한 구를 발견하게 되었다. 그리하여 이 석등이 존재하는 지점은 확실히 이 남계원이라는 곳이나 아닐까 생각되어, 지금 이 글에 보이는 쌍간입석〔즉 당간지주(幢竿支柱)〕은 볼 수 없으나 장명등석이라는 것은 현재 잔존하고 있는 이 석등을 가리킬 것이라 생각했다. 다만 하나 불가사의라 할 것은 "開國寺의 南路也"라 한 구이다. 저 석탑파의 원 지점인 ①이 개국사지임이 틀림없다 한다면, 이 석등이 있는 ②의 지점은 그 동북에 상당하고 또 북로에 해당한다면 몰라도 결코 남로는 아니다. 이곳에 하나의 의혹이 있었다 하더라도 또한 그러므로 이 해석은 용이하게 되지 않았으나, 다만 예로부터 이 부근 일대가 남교동(南郊洞)이라 전칭(傳稱)되어 있다는 것은 이곳에 남계원이 있었으므로 남계의 와칭(訛稱)으로서, 혹은 와칭이 아니라도 남계와 남교(南郊)와는 그 내실(內實)과 뜻이 상통하는 바 있으므로 요컨대 그와 같은 상호 인연에 의하여 출래(出來)한 동명(洞名)일 것이다. 따라서 이곳을 남계원의 사지라 보아 틀림없을 것이라고 추정한 것이다. 그리하여 먼저 이 보정문 밖의 사지를 남계원사지라 하고, 다시 『고려사』의 '충렬왕 9년 가을 7월' 조에

"命廉承益孔愉修玄化寺 又修南溪院王輪寺石塔 염승익과 공유(孔愉)에게 명령하여 현화사를 보수하게 하였고 또 남계원과 왕륜사의 석탑도 보수하게 하였다"[2]의 한 구로 보아 이 남계원에도 원래 석탑이 있었을 것이라 생각하고 다시 일단의 조사를 해 보았으나, 그것은 드디어 발견함에 이르지 못했다. 그러나 석탑은 어떠한 사정으로서인지 일찍이 없어지고 오늘에 보는 바와 같은 등롱(燈籠)만을 남기게 되었고, 그 등롱은 형식수법으로 보아 모두가 고려 전반기의 것으로는 보이지 않으므로 『고려사』의 한 구는 도리어 어느 정도까지 이 석등의 건립 연대를 가리키는 것이 아닐까. 즉 이 등롱은 저 석탑이란 것을 보수했을 무렵에 혹은 겸하여 세워진 것이나 아닐까 생각한 것이다.

이상은 예의 개국사지란 것이 이미 말한 바와 같이 다만 문헌과 지점에만 의한 추정이었고, 다른 어떠한 확증에 의한 것이 아님을 확인하기 전의 일이었다. 그에 대해서는 일반 학계에 있어 일찍부터 그 사지의 유탑(遺塔)을 개국사의 유탑으로서 통용하고 있는 이상 어떠한 확실한 증거가 있어서일 것이라고 믿어 버렸다는 것도 또한 그 유력한 이유가 되었다. 그러나 이는 확실히 필자의 불각(不覺)이었고 오가와로부터 그 확증이 없었던 사실이 전해졌을 때, 비로소 지금까지의 개국사에 관한 여러 의견도 남계원에 관한 자기의 추단(推斷)도 아주 전복(轉覆)하여 새로이 검핵(檢覈)해야 될 것을 깨닫게 되었다. 그와 같은 반성을 촉진한 근거라고도 할 만한 것은 처음에 개국사지를 추론시켰으리라는 바로 그『동국여지승람』의 「개성」‘공해(公廨)’조에서 "司圃署 在保定門外 卽開國寺古基 사포서는 보정문 밖에 있는데 곧 개국사의 옛터이다"[3]의 한 구를 또다시 발견할 수 있었던 곳에 있다.

무릇 사리(事理)가 이곳에 이르러서는 보정문 내에 있던 사지의 유탑은 개국사의 유탑이 아니며, 보정문 밖에 있던 사지의 유등도 남계원의 유등이 될 수 없다. 따라서 저 개국사지를 추정시킨바 이제현의 「개국사중수기」란 것도 다시 읽어 보지 않으면 아니 된다. 즉 이제 다시 이 중수기를 자세히 점검하면,

여러 조건이 현재 지점 ①에 매우 잘 합치되는 것같이 우선은 보인다. 그러나 다만 그곳에는 문(門) 내외의 어느 쪽으로도 적확히 지시되어 있지 않아서 이곳에서 아무런 주저 없이 용이하게 그 사지란 것을 ①의 지점으로 추정할 수 있었을 것이나, 돌이켜 생각건대

有山焉 根乎鵠峯 邐迤而來 若頹而起 若鶩而止 猶龍虎之變動而氣勢之雄也 世號斯地爲三鉗 豈以是哉

산이 있으니 곡봉(鵠峯)에서 근원하여 구불구불 내려와서, 그 형세가 굽은 듯하다가 일어나고 달리는 듯하다가 멈춰 마치 용과 범이 변동할 제 기세가 웅장함과 같다. 세상에서 이 땅을 삼겸(三鉗)이라 이름하는 것이 혹시 이 때문인가.[4]

의 한 구는 현 사지의 설명으로서는 어떠한 것이었을까. 현재 ①의 사지는 북방에 큰 계류(溪流)가 있고 삼방(三方)은 전혀 평전(平田) 속에 배치되어 있어 결코 한 점의 산각(山角)조차 이용하고 있지 않은 완전한 분지에 있다. 이러한 지점을 설명할 수 있는 것으로서는, 그와 같은 산세의 형용은 실로 무용의 장구(長句)가 아닐까.

그러면 다음에 ②의 사지로서는 어떠하냐 하면, 이는 도로(道路)의 설명도 내〔川〕의 설명도, 아니 이들은 ①의 사지에도 잘 맞는 것이므로 문제 밖이라 한다면, 산의 설명만은 실로 없어서는 안 될 요구(要句)임을 느끼게 된다. 대저 여기에 말하고 있는 산맥의 유곡(流曲)만은 이 ②의 사원의 주산(主山)으로서 크게 의미가 있는 까닭이다. 즉 ②의 사원지란 것은 곡령〔鵠嶺, 송악(松岳)〕에서 연완(蜒蜿)히 흘러온 소위 삼겸지(三鉗地) 산맥의 거부(裾部)에 널려져 있는 것이다. 또한 이것은 보정문 밖에 있다. 같은 책에 실린 이규보의 「개국사(開國寺)」 시에

　　· · · · · · ·
　　尋僧散步樹陰中　　　중을 찾아 나무 그늘로 산보하다

· · · · · ·
遇勝留連曲沼東　　절경(絶景) 만나 굽은 못 동쪽에 머뭇거린다.

點水蜻蜓綃翼綠　　물 위에 나는 잠자리 얇은 날개 푸르고

浴波鸂鶒繡毛紅　　미역 감는 계칙 무늬 털 붉다.

仙人掌重蓮承露　　신선의 손바닥 같은 연잎이 이슬을 받고

宮女腰輕柳帶風　　궁녀의 허리 같은 버들이 바람을 띠었다.

出戲遊魚休避去　　나와 노는 고기야 피하지 마라.

蹲池不必是漁翁　　못가에 앉은 사람 꼭 어옹(漁翁)은 아니다.[5]

이라 있는 초구(初句)도 ②의 지점이니만큼 비로소 읊을 수 있었던 것이 아닐까 생각된다. 뿐만 아니라 또『중경지』에 적혀 있는 저 남계원 지점의 표시도 아무 틀림이 없이 적확(適確)하게 적혀 있는 것이 이해되는 바이다. 즉 남계원에 관한 그 기록이 실린『중경지』는 조선의 인조(仁祖) 26년 무자(戊子, 1648년)에 편찬되어 이후 수차의 보정(補訂)을 본 것이지만, 이곳의 토성(土城)이란 것은 이미 고려 말기에 있어서 그 존재성을 잃어 가고 있었으며, 조선조에 들어서부터는 성곽으로서 아무런 소용이 되지 못하고 그 문루(門樓)도 이미 없어졌다. 그러므로 남계원을 표시하는 데 있어 그같이 이미 폐기된 문지(門址)를 갖고서 하기보다는 당시 아직도 공해(公廨)로서 이용되고 있던 사포서(司圃署)의 개국사지를 표준으로 하여 말하는 편이 오히려 적확하기도 하고 또한 명료하기도 해서, 이곳에 문 내외를 운위해야 할 필요가 없었던 것이다.

　　그러나 이『중경지』보다 앞서기 약 백이십 년 내지 백육십 년 전경의『동국여지승람』편찬 당시〔조선 성종 12년 초찬(初纂), 중종 25년 증보, 1481-1530〕에는 이 남계원은 특히 주의해야 할 정도의 것도 아니었으므로 따로 기술된 바 없고, 개국사지는 공해의 '사포서지(司圃署址)' 조에 있어서 이미 그 소재를 분명히 한정했으므로 후출(後出)의 개국사의 설명에는 다시 그 중복을 피하여 다만 "在府東五里 부의 동쪽 오 리에 있다"로써 그 거리를 표시함에 그쳤던 것이

라고 생각된다.『중경지』는 한 향토의 사찬(私纂)에 불과하고『동국여지승람』
은 지명(旨命)에 의한 국가적 편찬이다. 남계원이『중경지』에 실리고『동국여
지승람』에 빠진 것은 물론 편자의 부주의도 전혀 없었다고는 할 수 없으나, 이
보다도 그 선락(選落)은 오히려 사상(史上)에 있어서 이 경중성을 말하는 것
이 아닐까. 개국사에 관한 기사가『고려사』를 통해 자주 보이는 데 반하여 남
계원에 관한 그것이 너무나 알려지고 있지 않은 것도 이를 말하는 것이라고 생
각된다. 여기에 저 ①의 사원지에 있는 석탑을 엄격히 음미함이 없이 곧 그대
로 개국사탑으로 추단한 원인도 있을 것이다.

　하여간에 남계원지에 관한『중경지』의 기사, 개국사지에 관한『동국여지승
람』의 기사, 수탑(修塔)에 관한『고려사』의 기사, 모두 다 적확히 그 지점이나
사실을 표시하고 있던 것이며 그곳에는 아무런 오기(誤記)도 없었다. 우리들
은 이리하여 지금까지 개국사지로서 믿어 오던 ①의 지점을 남계원으로, 재래
(在來)에 불명의 사지로 하던 ②의 지점을 개국사로 결정하지 않으면 아니 된
다. ①의 지점이 틀림없이 남계원지로 되어야 할 것은 이상의 논증 외에 고려
말에 거문명유(巨文名儒)였던 이색(李穡)의『목은집(牧隱集)』에 있는 한 시에
의해서도 또 방증이 얻어진다고 하겠다. 즉 이 문집의 권18,「戲南溪聰首座 남
계의 총 수좌를 희롱하다」의 시에 다음과 같은 구가 있다.

城中衆水此同奔	성중(城中)의 여러 물이 다 이곳으로 내달아서
大雨年年漲入門	큰비만 오면 해마다 문 안까지 벌창하니,
塔似桅竿高百尺	불탑이 마치 백 척 높이의 돛대 같아라.
篙師宛在水精園	뱃사공이 흡사 수정원(水精園)에 있는 듯하구려.
隔岸瓜田接稻田	언덕 너머 오이밭은 나락논과 닿아 있고
扶疏老木帶蒼煙	무성한 고목나무는 푸른 연기 띠었는데,

依然三過門前路　　의연히 문전 길 세 번씩 지나치는 이때

薤露聲中獨坐禪　　「해로가(薤露歌)」소리 속에 홀로 좌선만 하는구나.[6]

이는 실로 남계원의 경(景)을 직절(直截)로 읊은 것이 아닐까. 어떠한 천언 만구(千言萬句)를 갖고서라도 남계원의 지점을 표시함에 이만큼 적절한 것은 없을 것이다.

그렇다 하더라도 기(奇)하다고 할 것인가. 정사(正史)의 역년(歷年)을 통하여 혹은 그 사리의 봉안을 전하고 혹은 그 수탑의 사실을 전하며 혹은 그 도승(度僧)의 성전(盛典)을 말하고 혹은 제왕의 신영봉안(神影奉安)의 사실을 말하고 있는 대찰(大刹), 개국사의 탑이란 것은 오늘에 남음이 없고 도리어 한 파등(破燈)을 남기고 있음에 불과한데, 조선조 후기까지도 그 쌍간입석·장명등석이 전하나 석탑의 기사(記事)가 아니 보이게 된 남계원에 있어서 오히려 대탑(大塔)의 남음이 있음은.

하여간에 이상과 같이 하여 재래 개국사의 탑으로 되어 있던 것이 남계원의 탑이며 남계원의 석등으로 되었던 것이 개국사의 등롱임이 입증되었다. 뿐만 아니라 그 사지의 지표도 바뀌지 않으면 아니 되게 되었다. 그리고 이에 이르러 비로소 앞서 서술한 개국사의 유등(遺燈)에 관한 연대도 어느 정도까지 그 연대를 한정하여 말할 수 있게 된다. 즉 그것은 고려의 전년기(前年期)에 속해서는 안 될 것은 말했지만, 여기에 그것이 개국사의 석등으로서 정해지면 그것은 당연히 이 개국사가 중창되던 시대의 것이 되지 않으면 안 된다. 이것은 저 이제현의「중수기」에 의하여 추정할 수 있는 것인데, 그에 의하면 개국사의 중수는 원(元)의 지치(至治) 계해(癸亥)부터 태정(泰定) 을축(乙丑)까지였다고 한다. 즉 고려 충숙왕(忠肅王) 10년부터 12년까지(1323-1325) 삼 년간의 일이다. 이 등롱이 이 시기의 것이 되어야 함은 그 양식상 가장 유사한 금강산 마하연(摩訶衍)의 묘길상(妙吉祥) 앞에 있는 석등의 연대에 의해서도 추정되

는 것인데, 이 묘길상은 고려말의 대종사(大宗師) 나옹(懶翁)의 원불(願佛)이 었다 한다. 나옹은 공민왕조의 국사(國師)인데 그가 금강산에 유석(留錫)한 것은 공민왕 15년(1366)이었으므로, 만일 이 해에 이 불상이 조성되었다면 그 불전(佛前)에 공양된 등롱도 거의 동대의 것이어야 되고, 저 개국사등과 거의 사십 년의 차가 있을 뿐이다. 형식상 가장 유사한 소이라고는 말할 수 없을까.

개국사의 등은 그만두고, 그러면 남계원의 석탑은 어느 때쯤의 작품이 될 까. 이는 물론 그 창건 연대를 증(證)할 만한 자료를 지금 갖고 있지 않으므로 입증할 수 없으나, 그 중수 연대는 이미 서술한 『고려사』의 충렬왕대 기사에 의하여 충렬왕 9년인 것이 명백히 입증되는 까닭이다. 이것은 또 동탑(同塔) 에서 발견되었다는 감지금니(紺紙金泥)의 사경(寫經), 『묘법연화경(妙法蓮華 經)』 제7권의 원기(願記)에 의해서도 부대적(附帶的)으로 증명되는 것인데, 그 원기란 다음과 같은 것이다.[1]

特爲 國王宮主 無諸災厄兵戈潛消 國土大平兼及己身不逢九橫速脫三界 盡未來 永劫作大佛事 亦願 一門眷屬無諸病苦 無盡法界生亡共證菩提者 二月 日誌 正義大 夫密直司右承旨興威上將軍判大府知軍簿司事廉承益 願我臨欲命終時 盡除一切諸 障礙 □見彼佛阿彌陀 卽得往生安樂刹 兼及妻氏永寧郡夫人魯□□身 女子小男等 厄會消除壽命延長 成就曩願

특별히 국왕 궁주(宮主)를 위하여 여러 재액이 없고 전쟁이 모르는 사이에 없어져 국토 가 태평하며, 겸하여 자신의 몸이 아홉 가지 횡사(九橫死)를 만나지 아니하고 빨리 삼계(三 界)를 벗어나서 미래에 영겁을 다하도록 큰 불사를 일으킵니다. 또 한 문 안의 권속(眷屬) 들이 병의 고통이 없고, 법계(法界)의 삶과 죽음이 다함이 없이 함께 보리를 증명할 것을 바 랍니다. 2월 일에 기록한다. 정의대부밀직사 우승지 흥위상장군 판대부 지군부사사 염승 익은 내가 목숨이 끝나는 때에 임하여 일체의 여러 장애를 다 제거하여 □이 저 아미타불 을 뵙게 되어 곧 안락찰(安樂刹)에 왕생할 수 있기를 원하고 겸하여 아내 영녕군 부인 노 (魯□□)의 몸과 딸아이와 어린 아들 등의 재액이 마침내 소멸되고 수명이 연장되어 지난

날의 소원이 성취되기를 바랍니다.

　이곳에 앞서 서술한 충렬왕 9년 왕이 염승익(廉承益)으로 하여금 이 남계원의 탑을 중수케 한 인연(因緣)이 거의 설명되어 있을 것이다. 다만 이 사경(寫經)의 연대는 2월이라고만 있고 그 연기(年紀)를 명확히 하고 있지 않으나, 이것은 탑을 수축한 충렬왕 9년 7월보다 전에 있어야 할 것은 물론이거니와, 또 다시 『고려사절요』에 의하면 '충렬왕 7년 3월' 조에 "承旨廉承益 請以其家一區 爲金字大藏寫經所 許之 初 承益 恃寵 私役其人 構此家 懼公主見責 有是請 승지 염승익이 그 집의 일부를 금자대장사경소(金字大藏寫經所)로 삼기를 청하니 이를 허락했다. 과거에 승익이 왕의 사랑을 믿고 사사로이 기인(其人)들을 동원하여 이 집을 지었는데, 공주에게 문책당할 것을 두려워하여 이런 청이 있었던 것이다"[7]이라고 있으므로, 사경 연대는 충렬왕 7년 3월 후, 즉 8년 2월이나 9년 2월이나 어느 것이 되어야 한다. 『고려사절요』의 '충렬왕 7년 6월' 조에 "王與公主幸妙蓮寺 又命修玄化寺 時 廉承益每勸以浮屠法 於是遊畋稍疎 왕이 공주와 함께 묘련사(妙蓮寺)에 거둥하고 또 명하여 현화사(玄化寺)를 수리하게 했다. 이때 염승익이 늘 불교의 법도로 권고하니, 사냥 가는 일이 차츰 드물어졌다"[8]라든지, 『고려사』 '충렬왕 6년 3월' 조에는 "戊戌 王與公主如玄化寺 命承旨廉承益作佛殿 무술일, 왕과 공주가 현화사에 가서 승지 염승익에게 명령하여 불전을 만들게 했다"[9]이라 한 예도 있으므로, 그로 하여금 이 남계원의 탑을 수복(修復)시킨 것도 무릇 전부터 그같은 여러 가지 인연이 있었던 까닭이었다고도 생각된다. 동시에 수축했다는 왕륜사(王輪寺)의 석탑이란 것은 지금은 전혀 흔적도 없다.

　〔남계원의 창건 연대는 불명이나 『고려사』 「지리지(地理志)」에 의하면 현종 15년(1024) 경도(京都)에 오부방리(五部坊里)를 정할 때 중부방(中部坊)의 하나에 남계방(南溪坊)이 나온다. 이는 왕의 20년, 나성(羅城)이 축성되기 전의 일이었으므로 이미 말한 바와 같이 성 밖의 개국사까지도 남계방의 한 구

(區)에 넣은 것이나 아닐까. 지금 개국사지 부근에 있어서도 아직 남교동(南郊洞)의 이름이 남아 있는 것은 이에 인(因)한 것이 아닐까. 만일 그렇다면 오랜 동명(洞名)이 의외로 뿌리 깊게 지켜 오고 있는 것으로 된다. 그리고 현종 조의 방명(坊名)을 보면 사명(寺名)에 인한 것도 상당히 있는 것 같으므로 남계원은 혹은 이미 여기에 인연이 있던 것일는지도 모른다. 물론 '남계' 란 명칭은 그 동남으로 흘러가고 있는 계류(溪流)에서 곧 온 것임에는 틀림이 없을 것이로되, 남계원의 창립이 다소 인연적으로 생각되지 않는 것도 아니므로 사족이지만 일언 추가하는 까닭이다.]

이상으로써 행문(行文)은 심히 소잡(疎雜)에 흘렀으나, 지금까지 개국사지 및 개국사탑이라고 말했던 것은 실은 남계원지 및 그 석탑이었고, 그 건립 연대는 불명이지만 충렬왕 9년 7월 왕명(王命)을 따라서 염승익 등에 의하여 수복(修復)된 것이라는 점, 그리고 필자가 남계원지 및 그 유등(遺燈)으로서 추정하려던 것은 실은 개국사지 및 그 석등이었고 그 등롱은 충숙왕대의 작이 되어야 할 것을 논증한 것이다. 그리하여 아직까지 오인(誤認) 혹은 불명이던 두 사원지가 명확히 천명되고 또 그 유물의 연대도 어느 정도까지 한정되어서, 이러한 종류의 유물 연구상 귀중한 한 표준이 되어야 할 것을 암시할 수 있었다고 생각한다.

「소위 개국사탑에 대하어」의 보(補)

본지(本誌)『청한(淸閑)』9권 9호(1938년 9월)에서 필자는 고려의 한 대표작이라 할 수 있는 한 석탑이 잘못되어 개국사의 유탑이라고 불러 온 오류를 규정(糾正)하여 그것은 마땅히 남계원탑으로 봐야 할 것을 제창(提唱)한 바 있었다. 그러하기 위해서는 그 석탑의 존재가 본래 개성의 나성(羅城) 내에 있었음에 대하여 문헌 및 유적에서 개국사의 사지는 성 밖에 있어 양자의 지점이 일치되지 않는 점에서 이를 입증했는데, 그 전거(典據)로서는 조선조 중기에 편찬된『동국여지승람』「개성」'공해' 조에 보이는 "司圃署 在保定門外 卽開國寺古基 사포서는 보정문 밖에 있는데 곧 개국사의 옛터이다"[1]란 일문(一文)에 전적으로 의거했고 방증으로서는 같은 책의「개성」'고적' 조에 보이는 이규보의 시와 이제현의「중수기」를 갖고서 했다. 이 이규보의 한 시는 개국사의 지점을 밝히기엔 너무나 애매하다는 비평이 없지도 않으므로 이곳에 다시 다른 한 시를 들어 그것을 보(補)하려 하는 바이다. 같은 이규보의 시이지만『동국이상국집』권14,「개국사」시에

板扉牢鎖寂無僧	사립문 굳게 닫히고 중 하나 없어라.
還傍淸池避暑蒸	못가에 돌아와 찌는 더위 피하누나.
此去都城無幾步	여기서 서울이 몇 발자국 안 되건만
倚林閑坐尙慵興	한가히 숲에 앉으니 그만 일어나기가 싫어.[2]

이라고 있음이 그것이다. 즉 '도성을 나서서 몇 보 되지 않는다'고 한 것은 도성 내에 없었음을 보일 수 있었던 것이라고 하겠다. 개국사의 유지(遺址)가 도성 밖에 있었던 것은 저 『동국여지승람』의 한 구에 의하여 이미 충분하지만, 고려 인사(人士)의 유문(遺文)을 가지고서도 또한 증명할 수 있는 바이다. 또 전고(前稿)에 있어서도 이미 말한 바이나, 이제현의 「개국사중수기」에 있어서의 산세 형용도 이 성 밖의 사지를 설명하는 것으로서는 알맞으나 성 안의 남계원지를 말하는 것으로서는 무용의 장구(長句)이고, 성 안의 남계원지는 아무런 산악도 이용하지 않고 있는 것으로써 증명을 삼았다.

다음에 그 성 안에 있는 사지, 즉 본시 그 탑이 있었던 지점이 남계원이어야 될 것은 이색의 『목은집』에 보이는 「戱南溪聰首座 남계의 총수좌를 희롱하다」의 시로써 했으나, 그 시는 칠언절구 세 연이고 그 제삼연을 일(逸)한 까닭에 다시 남은 한 연을 들어 가람의 이름이 남계원이었던 것을 보다 더 확실케 하려 한다. 거기에는

夜識金銀是不貪	밤에 금은기(金銀氣) 앎은 탐하지 않기 때문이나
有錢還住大伽藍	돈이 있어야 또한 큰 절집에 머무른다오.
南溪香火蕭然處	남계원의 향불 조용히 피어오르는 곳에
月請官糧亦美談	달마다 관청 양곡 청하는 것도 미담일세.[3]

이라고 있다. 전고에서 들은 두 연과 합하여 사지가 '남계원'이란 것은 명확할 것이다. 그리하여 개국사탑이란 것은 오칭이고 그것은 마땅히 남계원탑이라 할 것이며, 남계원탑이라면 『고려사』 및 탑 내에서 발견된 『묘법연화경』의 원문(願文)에 의하여 충렬왕 9년 가을 7월, 염승익이 왕명으로 개수(改修)한 것을 알 수 있다. 지금 잔존한 그 기단을 보면 하층 기단의 갑석(甲石)도 매우 불통일하고, 중석[中石, 간석(竿石)]에도 탱주[撑柱, 속(束)]의 유무가 불균일

해서 왕지(王旨)에 의한 개수로서는 너무나도 무관심한 개수였던 듯하다.

이상으로서 필자의 보설은 끝나나, 겸하여 문제 삼을 것은 송나라 사신 서긍의 『고려도경』권17, 「사우(祠宇)」 '왕성내외제사(王城內外諸寺)' 란 것에

興王寺 在國城之東南維 出長覇門二里許 前臨溪流 規模極大 …入長覇門 溪北爲崇化寺 南爲龍華寺 後隔一小山 有彌陀 慈氏二寺 然亦不甚完葺

홍왕사는 국성(國城) 동남쪽 한구석에 있다. 장패문(長覇門)을 나가 이 리가량을 가면 앞으로 시냇물에 닿는데 그 규모가 극히 크다. …장패문으로 들어가면 시내의 북쪽은 숭화사(崇化寺)이며 남쪽은 용화사(龍華寺)이다. 뒤로 작은 산 하나를 사이에 두고 미타(彌陀)·자씨(慈氏) 두 절이 있다. 그러나 그리 완전하게 수리되어 있지는 않았다.[4]

이라고 한 것이다. 장패문(長覇門)이란 즉 보정문(保定門)일 것이고 이곳을 나가서 이 리쯤에 계류(溪流)를 앞에 두고 규모 심대한 홍왕사(興王寺)가 있다고 한 것이다. 여기의 이수(里數)는 삼백육십 보를 일 리로 하는 중국·조선의 이수인데, 이 리라 하면 칠백이십 보, 한 보 즉 한 칸이므로 현재의 개국사지를 표시하는 것으로서는 약 배수(倍數)만큼 더 많은 것이다. 그렇다 해서 이 이 리 되는 곳에는 아무런 사지가 없으므로 이 기록은 개국사를 말한 것으로 볼 수밖에 없다. 그러나 문자대로의 홍왕사란 것은 장패문부터 중국·조선 이수로서 이십여 리의 땅에 있고 따라서 이 리쯤이란 것은 혹 이십여 리의 오서(誤書)였다고도 생각되나, 그러나 홍왕사는 전술한 기문(記文)에 있어서와 같이 큰 계류를 앞에 갖고 있는 것이 아니므로 이 기(記)는 혹은 개국사와 홍왕사를 혼일(混一)로 하고 만 어떤 잘못이 잠재한 것이라고 생각된다. 그러하기에는 지나친 생각일는지 모르나, 고려에 있어서 어떤 사정으로 해서 개국사를 홍왕사라고 송나라 사신에게 위칭(僞稱)하고 있었던지도 모른다. 같은 예로서 이미 신라에 있어서 문무왕이 당실(唐室)을 위하여 사천왕사(四天王寺)를

창(創)한다 하고 당나라 사신이 오자 사천왕사를 감추고 다른 한 절[즉 망덕사(望德寺)]로써 한 예도 있으므로, 『고려도경』에 있어서 이 오록이 단순한 오록이 아니었다면 그곳에 어떤 정책적인 의미도 짐작될 것이 아니었던가라고도 생각된다.

장패문을 들어서 계북(溪北)은 숭화사이며 앞은 용화사라 한다 하였다. 문세(文勢)로 보면 계북에 대한 대구(對句)로서의 전(前)이므로 계전(溪前)의 의미가 되지 않으면 아니 되고, 나아가 남계원을 당시는 용화사라고 칭하지 않았었는가 의심되지만, 용화사의 유적은 지금 똑같이 계북에 있고 계남에 없다. 즉 용화지동(龍華池洞, '華'는 '化'라고도 한다)이라 하여 계북의 산록(山麓)에 있어 따라서 실제를 갖고, 『고려도경』의 글을 해석해 보면 "南爲龍華寺 남쪽은 용화사이다"란 계전의 의미가 아니고 장패문에서 들어오는 노순(路順)부터 계북에 숭화사가 있어 그 전에 용화사가 있다고 해석해야 될 것이고, 대구(對句)를 원칙으로 하는 한문의 구조(口調)를 따를 때 용화사와 남계원이 동일하다는 오류도 생길 것이다. 남계원은 『고려도경』의 작자에게는 주의되지 않았다. 혹은 주의해야 할 존재도 못 되었을는지도 모른다.

더욱이 『고려사』에는 '충렬왕 5년'과 '6년' 조에

(五月) 戊辰 以公主有疾 移御將軍李貞家 又移御水口觀音寺

(오월) 무진일. 공주가 병이 들었으므로 장군 이정(李貞)의 집으로 처소를 옮겼다가 다시 수구(水口) 관음사로 옮겼다.[5]

(正月) 壬戌 王與公主 賞東池 遂幸觀音寺

(정월) 임술일. 왕과 공주가 동지(東池)의 경치를 구경하고 그 길로 관음사에 갔다.[6]

라 보인다. 수구는 보정문의 바로 남쪽에 있는 하구문(河口門)의 것이고, 서울

동대문의 수구문과 같이 아직도 이곳을 속칭 수구문가(水口門街)라고 부르고 있고, 수구의 관음사(觀音寺)라면 지점은 이 남계원 이외로는 생각되지 않는다. 즉 남계원이란 이 관음사에 속했던 한 분원(分院) 또는 한 관원(館院)은 아니었을까 생각되는 바이다. 직산(稷山) 봉선(奉先) 홍경사(弘慶寺)에 있는 광통(廣通) 연화원(緣化院), 고양(高陽) 사현사(沙峴寺)에 있는 서인관(棲仁館) 홍제원(弘濟院), 개성 현화사(玄化寺)에 있는 봉천원(奉天院), 영통사(靈通寺)에 있는 경선원(敬先院)·보광원(普光院)·보소원(普炤院)·중각원(重閣院), 홍왕사에 있는 정각원(正覺院)·무상원(無相院), 용흥사(龍興寺)에 있는 덕현원(德賢院), 김제 금산사(金山寺)에 있는 봉천원(奉天院)·광교원(廣敎院), 기타 유례를 들자면 무수히 있다. 따라서 이 남계원탑을 관음사탑이라 칭함이 오히려 정칭일는지 모르나 관음사와 남계원과의 관계는 단지 추정에 불과하며, 사료에는 탑파의 소속이 남계원 밑에 있으므로 남계원탑이라 함이 좋을 것이라고 생각한다.

부(附)

전고(前稿)를 투(投)하여 인쇄에 부치기까지에는 다소의 시일을 요하여 그간에 행정의 개혁 등이 있어서 개국사의 지점을 개풍군 청교면 덕암리라 칭한 것이 지금은 개성시 덕암동으로 되었는데, 번지로서 한다면 730번지 내지 790번지 사이의 면적이 대체로 그 중심이 되어 있다. 또 다음에 『고려사』 권53, 「지(志)」 7, '오행(五行)' 1에 예종(睿宗) "二年四月甲申 震開國寺塔 2년 4월 갑신일에 개국사탑에 벼락이 쳤다", 인종(仁宗) 10년 "十月己丑暴風雷雨 震開國寺塔 10월 기축일에 폭풍우가 일어나고 우레 소리 나면서 개국사탑에 벼락이 쳤다"[7] 등의 구가 있으므로 개국사탑은 원래 목조탑이었던 것이 상상되어 저 석탑을 개국사탑으로 하기에는 부당하다는 점도 알 수 있을 것이다.

제 II 부

彫刻美術

조선의 조각

조선에 있어 조각은 종교적인 의미를 갖고 있는 것이나 혹은 실용적인 것밖에 없고, 자유예술로서의 조각은 발생하지 아니하였다. 그러나 또 실용적인 것이라 하더라도 그것은 일반 공예품, 예컨대 금속공예 · 목공예 · 도자(陶瓷) · 와전(瓦塼), 기타에 있어서 부분적인 장식으로서의 부용적(附庸的)인 것이고 순수한 조각으로서의 의미를 갖게 할 것은 적으며, 종교적인 것에 있어서도 유교(儒敎) · 선교(仙敎) · 신교(神敎)에 있어서의 조각은 모두가 불교조각의 영향에 의하여 파생적으로 생긴 것이며, 더욱이 문헌적으로는 이러한 종류의 것의 제작 사실이 다소 전하고 있다 하더라도 실적(實績)으로서는 들어서 논할 만한 것이 남아 있지 않다. 신라의 원시시대에 있어서 토우(土偶) 같은 것은 혹 조선에 있어 조각술의 발생 동기가 자존(自存)할 수 있었던 것을 표시하는 일례라고 말할 수 있을지도 모르나, 그러나 이것조차 큰 발전은 없었고, 결국 참된 의미에 있어서의 조각은 불교와 함께 있었다고 할 것이다. 신라통일(A.D. 668) 이후, 분묘(墳墓)에 있는 석상(石像) 조각의 존재는 불교적인 것은 아니지마는, 이것 또한 전대(前代) 무불교시대(無佛敎時代)부터의 독자적인 전통으로부터의 발전은 아니고, 일부 중국의 분묘 장식의 영향과 조선에 있어서 불교조각의 융성에 수반되어 발생되고 발달한 것이다. 결국 조선에 있어서의 조각예술은 시종 불교와 더불어 성쇠(盛衰)를 같이하였던 것이다. 불문(佛門)을 떠나서는 조각다운 조각은 없었다고 하여도 과언은 아니다.

각설, 조선에 있어서 조각예술의 그같은 성립·존속에 근본 동기를 이룬 불교 자체는 어느 때쯤부터 전래된 것이냐 하면, 고구려에 있어서는 기원후 372년, 백제에 있어서는 기원후 384년, 신라에 있어서는 기원후 417년 이후라고 하지마는, 이 신라에 있어서의 연대만은 불명하여서 그것이 국교(國敎)로서 일반적으로 공인된 것은 기원후 527년부터라고 말하고 있다. 그러나 이 불교의 전수는 불교조각의 각자 영토 내에서의 동시적 제조(製造)를 의미하는 것이 아니고, 그것은 도리어 이 불교 전수의 시대보다 약간 늦어서 비로소 있을 수 있던 것으로 추정된다. 즉 조선에 있어서 조각사(彫刻史)의 시초는, 단순한 추정이지만 많이 보아서 그 상한(上限)을 4세기말 내지 5세기에 둘 수 있는 것이다. 지금 조선에서 발견된 조상(彫像)에서 가장 오랜 양식을 갖고 있는 것이라고 말하는 것을 보더라도 모두 북위(北魏) 이전에 속할 것은 없다. 대체가 이 북위양식을 충실히 지키고 있는 것이든지 혹은 그것을 모디파이(modify)한 것들이 보통이어서, 전자를 조각사상(彫刻史上) 제1기를 이루는 것이라고 한다면 후자는 그 제2기에 해당한다. 고구려·백제의 옛 땅에 있어서는 제1기에 속할 수 있는 작품을 이미 갖고 있으나, 신라에 있어서는 제2기 이후에 속할 것만이 있는 듯하다. 다시, 이 북위적 양식을 아직 남기고 있으면서 이미 북주(北周)·수(隋) 양식이 나타나고 있는 것을 제3기라 한다면, 이것은 대체로 7세기 후의 전반으로써 그 하한(下限)으로 할 수 있겠고, 이상 세 시기를 갖고서 정치적으로 말하는 삼국시대의 조각양식이었다고 말할 수 있다. 이 중에서 제1기 및 제2기에 속할 작품에 있어서는, 그것은 조선적 특징을 지적함이 매우 곤란할 만큼 보다 더 중국적 기풍이 풍부하지만, 제3기의 작품으로 되어서는 조선적 특징이 비교적 명료해져서 조선조각은 이곳에서 비롯한 듯한 감이 있다. 그 가장 좋은 예는 총독부박물관에 있는 금동미륵반가상(金銅彌勒半跏像)인데 안면에 보이는 골상(骨相)과 같음은 조선 특유의 자태를 하고 있다. 뿐만 아니라 이 시기로부터 더욱더욱 우수한 작품을 남기고 있어 대구 이치다

지로(市田次郞) 사장(私藏)의 금동관음입상(金銅觀音立像), 이왕가미술관 소장의 금동미륵반가상, 기타 개인 소장이 다소 있으나, 이왕가미술관의 미륵상 같은 것은 일본의 교토부(京都府) 고류지(廣隆寺)의 미륵상과 가장 잘 흡사하고 있어 초기 일본의 불상조각이 대체로 조선의 영향에서 나왔다고 말하는 일반의 설을 긍경(肯綮)케 하는 바이다.

조선의 조각예술은 이 제3기를 전기(轉期)로 하여 신라에 의하여 반도가 통일됨과 더불어 양식은 명백히 일전(一轉)하여 당(唐)나라 예술의 영향을 강하게 받기 시작하였다.

그리고 유독 불교조각뿐만 아니라 다른 조각에도 우수한 발전을 보였던 것인데, 이 다른 조각이라 함은 즉 능묘(陵墓)에 있어서의 석인(石人)·석수(石獸)·십이지(十二支)·석비(石碑), 기타 각색의 것이 있어, 이들에게는 불교조각에 있어서와 같이 웅건괴려(雄健瑰麗)한 기상이 풍부한 것이 적지 않다. 당시에 있어 이들 조각품에 있어서 가장 현저한 특색으로서 서역적(西域的) 풍모가 강하게 나타나고 있는 점에 주의하지 않으면 아니 되겠는데, 이 경향은 불상에 있어 더욱 강하여 당시의 불상조각에는 간다라(Gandhara) 및 굽타(Gupta)적 요소가 전후에서 볼 수 없을 만큼 농후하게 나타나서 이곳에 일본조각에서 볼 수 없는 한 특색을 이루고 있다. 이 사실은 비단 조각의 경우에 한정되지 않고 불교 그 자체의 위에서도 볼 수 있는 현상이어서, 신라승(新羅僧)으로서 서역·인도에 유학한 자 또는 다른 곳의 승으로서 이 땅에 도래한 자가 빈번히 있던 것은 신라조각으로 하여금 더 이상 서역적인 것에 근접하게 한 중요한 원인이 되었을 것이라고 생각된다. 즉 조형상(造型上)으로 보아 삼국시대의 그것이 순 중국식 조형에서 끝난 시대였음에 대하여, 이 시대는 서역 이서(以西)의 조형양식이 표면에 강하게 나타나고 있던 시대였다.

이 통일시대의 조각은 대체로 전후의 두 시기로 나누어 고찰되는데, 7세기의 후반부터 8세기의 전반까지를 전기(前期)로 하고, 그로부터 10세기의 초두

까지를 후반기로 한다. 전기는 신라조각이 가장 융성하던 시대여서, 삼국시대의 조상(彫像)이 측면관(側面觀)을 전혀 무시한 전면성(前面性)의 강조와 육부(肉付)의 변화를 갖지 않는 부분부분의 조립식 구축적 특질과 의문(衣紋)의 양식화된 도식적 평면적 전개와 지체의각(肢體衣角) 등의 직각적 굴절 등이 전체로서 기계적 경직함과 추상적 신비함으로써 충만되고 있었음에 대하여, 그 제3기의 작품을 과도기로 하여 이 시대가 되어서는, 육조(肉彫)는 풍부하고 따라서 입체적인 깊이와 양적 크기가 증가하여 모든 굴절은 자연적 유기적인 연관을 보유하고 의각(衣角) 기타 설명적 평면적인 전개는 없고 가장 이상화된 정돈 속에 사실적(寫實的) 충실성을 표시하여 추상적 신비성은 구체적인 감각면의 강조로서 나타났다. 경주 굴불사지(掘佛寺址) 사면불(四面佛), 감산사(甘山寺) 미륵(彌勒)·아미타(阿彌陀) 양상(兩像), 불국사(佛國寺) 비로자나(毘盧遮那)·아미타 양상, 백률사(栢栗寺) 약사상(藥師像)은 그 좋은 예인데, 석굴암(石窟庵)의 여러 조각으로써 그 정상을 삼고, 이후 전대(前代)까지의 위력의 강함과 양적 크기와 감각적 강함은 점차 안온(安穩)과 유화(柔和)와 둔후(鈍厚)로 흘러서 토속적인 것으로 떨어지려는 경향에 서게 되었다. 이것은 나아가 고려조(918-1392) 조각의 경향까지도 이룬 것이었는데, 고려조가 되어서는 일방의 유행으로서 거대한 암석상까지도 조성케 되었지만 이들은 소만(疎慢)에 흘러서 예술적 가치가 있는 것이 없고, 일반적으로 소상(小像)에 볼 만한 것을 남기게 되었다.

이 시기의 작품의 일반적 특징을 말한다면, 삼국시대의 그것이 상징적이었고 신라통일시대의 그것이 이상주의적이었음에 대하여, 이 시대의 것은 사실주의적이어서 안면의 골상 같은 것은 더욱 더욱 토속적인 조선인의 골상을 이룬 것이 많고, 납의(衲衣) 같은 것이 다시금 분후(分厚)한 것이 되어서 삼국시대의 그것과 같은 준예(峻銳)함을 잃고 좌상(坐像)이 더욱더 많게 되었다. 신라의 그것이 내면적 힘의 발산적인 것이고 기분이 명랑한 것이었음에 대하여,

이 시기의 것은 심리적인 온정에 가득 찬 것이며 기상적으로 우아한 것이었다. 이 점은 이 시대의 조각만이 도달할 수 있었던 특수한 성격이라고 말할 수 있을 것이다.

다시 이 시기의 작품은 대체로 13세기의 전반을 기점으로 하여 그 이전은 신라 이래의 양식 경향에 새로이 송(宋)·요(遼)의 영향이 가해진 시대이며, 그 후반은 원(元)나라에 있어서의 라마적(喇嘛的) 양식이 다분히 가해진 시대라고 말할 수 있다. 더욱이 이 후자의 경향은 전자에 있어서의 경우보다도 현저하였던 듯하다.

최후로 조선조(1392-1910)가 되어서는 전대와는 일변하여 불교도 심한 박해를 받았고 예술 그 자체에 대한 논리적인 경계(警戒)도 강해져서, 종교와 예술을 잃게 된 그들에게는 조각예술과 같은 것은 거의 갱생하기 어렵게 되었다. 예술로서 그들의 관심을 받은 것은 문학적인 것밖에 없었다. 다만 세조조(世祖朝, 15세기 중엽)를 중심으로 하여 일시 불교의 부흥 기운이 있어서 이 시대에는 약간 우수한 작품을 다소 남기게 되었는데, 이것은 화화적(火花的)인 일시적 현상에 불과하였고 전대까지의 성관(盛觀)은 다시 볼 수 없게 되었다.

금동미륵반가상(金銅彌勒半跏像)의 고찰
조선미술사 초고의 일편(一片)

1.

『이왕가박물관 소장품 사진첩』상권 제10조에 '금동여의륜관세음(金銅如意輪觀世音)'이란 제목과 사진이 있고 다음과 같은 설명이 있다.

"이 상(像)은 원래 적할도금(赤割鍍金)을 베푼 것으로서, 후에 황금도금으로써 개식(改飾)하고 마손(磨損)되매 다시 도칠치박(塗漆置箔)하여 재년(載年)을 경과한 듯하다. 지금에 그 잔칠(殘漆) 사이로 돈후(敦厚)한 석년(昔年)의 도금이 혁혁함을 볼 수 있어 곳곳에 황금색을 교출(交出)하고, 좌대는 칠색이 유흑(黝黑)하나 그 밑엔 석년의 도금이 있는 듯하다. 상모(相貌)는 단려(端麗)하고 풍자(風姿)는 소쇄(瀟洒)하다. 불가침의 영위(靈威)의 기운(氣韻)을 구비하고 굴슬곡굉(屈膝曲肱)하여 수구(瘦軀)를 경전(傾前)하였으며, 반안(半眼)을 하감(下瞰)하여 속계(俗界) 중도(衆度)를 침사(沈思)하고 있다. 그 안모(顏貌)의 풍려(豊麗)함에 비하여 체구와 사지가 청수장연(淸瘦長姸)함은 다소 처창지한(凄愴之恨)을 면하지 못한다 할 것이나, 이는 묘엄(妙嚴)한 취치(趣致)의 발로로서 숙시(熟視)하면 도리어 숭고한 기운이 생동함을 깨닫게 한다. 이는 일탈한 의기(意氣)로써 조작하지 않으면 능히 초치(招致)하지 못할 바이다. 가는 허리에 두른 경라(輕羅)는 초초(楚楚)하며 소쇄한 풍자를 조

성하고, 양 허리의 비대(紕帶)가 장수(長垂)하여 습벽(褶襞)의 수법이 유려하고, 옷자락의 곡절(曲折)은 변전자재(變轉自在)하여 조취(造趣)가 그야말로 단소지역(單素之域)을 초탈(超脫)하며 주밀(周密)한 의장(意匠)에 추부(趨赴)하려는 것을 보아 삼국시대 말기의 작품인 듯하다."

이상이 즉 이왕직박물관(李王職博物館) 소장인 금동미륵상에 대한 해설이다.

2.

필자가 여기에 논하고자 하는 소위 여의륜관음(如意輪觀音) 혹 일명 미륵보살(彌勒菩薩)이라 함은 도면에서 보는 바와 같은 반가상(半跏像)에 대한 명칭이다.(도판 45, 48) 그러나 여의륜관음이란 것과 미륵보살이란 것은 판이한 두 개 독립의 개념임에 불구하고 동일상(同一像)을 착잡(錯雜)한 개념으로 호칭함은 불상 연구에 곤란을 초치함이요, 이내 곧 각기 불상의 표현에 대한 일정한 의궤(儀軌)가 없음을 표증(表證)하는 것이다.

대개 미륵(彌勒)이라 함은 범어(梵語)로 마이트레야(Maitreya)라 하고 팔리(Pāli)어로 메테야(Metteya)라 하는 것으로, 음역하여 매탄려야(梅坦麗耶)라 하고, 의석(義釋)하여 자씨(慈氏)라 하고 아일다[阿逸多, 무능승(無能勝)]라 한다. 현재 일생보처(一生補處)의 보살로서 도솔천(兜率天)에 거하여 오십육억칠천만 년 후 이 세상에 하생성불(下生成佛)하여 중생을 제도할 불(佛)이라 한다. 석가의 직제자(直弟子) 중에도 미륵이란 인물이 있었으니, 이 미륵이란 개념에는 이상적 인격으로서의 그것과 역사적 인물로서의 그것이 있다. 양자의 관계는 불명하나 미륵이 장래불[將來佛, 당래불(當來佛)]로서 숭앙되기는 불멸(佛滅) 후의 사실이다. 미륵은 석가의 유법(遺法)이 부촉(付囑)된 자로, 교법(敎法)의 계승자요 유지자로 인증된다. 입멸(入滅)한 석가의 대신으로 구

제자의 출현을 촉망하는 정(情)은 드디어 미륵의 출세를 기다릴 새 없이 곧 미륵이 현재 거하는 도솔천에 상생(上生)하려는 사상이 발생하여, 일시는 현재불(現在佛)로서의 아미타 신앙이 정토왕생(淨土往生)의 사상에 능가되기까지 하였다.[1]

이에 대하여 여의륜관음은 범명(梵名)을 신타마니(Cintamani)라 하여, 음역하여 진타마니(眞陀摩尼), 의석하여 여의륜(如意輪)이라 한다. 여의는 여의보주(如意寶珠) 즉 진타마니요, 윤(輪)은 윤보(輪寶)이니 즉 차크라〔chakra, 사거나(捨佉羅)〕를 이름이다. 이 관음보살은 여래보주(如來寶珠)의 삼마지〔三摩地, 즉 삼매경(三昧境)〕에 주(住)하며 법륜(法輪)을 전(轉)하여 재세간(在世間) 출세간(出世間)의 중생을 이익하게 하는 것으로 신앙되는 것이다.

오늘날 불교리사(佛敎理史)의 완전한 연구가 집성되지 못하여 신앙 변천의 시대적 구획이 곤란함과 불상 조성에 일정한 의궤가 없었던 관계로 내가 논고하고자 하는 이 반가상의 정명(定名)을 확립하기는 오히려 후일의 문제로 보류함이 안전할 것이요, 또 하나는 미술품의 대상으로 볼 때 정명의 여하가 선결문제가 되지 않겠으므로 이 문제에 대하여는 깊이 들어가지 아니하고, 우선 이 반가상의 발생을 찾은 후 그 예술적 가치를 정립하여 보려는 것이 본론의 안목(眼目)이기에, 다음으로 그 발생 또는 원생형태(原生形態)를 잠깐 살피려 한다.

3.

이 반가상의 원태(原態)에 대하여는 일찍이 하마다 세이료(濱田靑陵) 박사가 주구지(中宮寺) 여의륜관음에 대하여 논고함에 있어 다소 자세한 고증을 선단(先斷)함이 있으므로 이 원시(原始) 문제는 그의 논고에 추종하여 두려한다. 도면의 반가상 같은 자세는 원래 의자생활을 하는 민족간에는 한 휴식태(休息態)의 자세였다. 또 도면에서 보는 바와 같이 일부 완굉(腕肱)을 굴곡시켜 면협(面頰)을 지지함도 사유의 상(相)이 되려니와 휴식상이 됨도 사실이

다. 이러한 실제 사실을 대상으로 하는 예술적 표현이 생김도 있음 직한 사실이다. 불상조각의 기원인 인도에도 이러한 안식의 자세를 취한 조각이 궁중생활을 표현한 일부 산치(Sanchi) 문(門)에 있음을 볼 수 있다. 그러나 종교예술에 있어 숭앙의 대상이 될 주요인물을 이러한 안식의 자세로 표현함은 부적당한 것이매 간다라의 불타상에도 이러한 안식의 표현을 가진 조각이 없다. 다만 사실적 부조 중 불전(佛傳)을 표현한 권도적(卷圖的) 설화조각(說話彫刻) 중에, 붓다(佛) 출가 전 궁녀 수면 중에 홀로 상(床) 위에 기좌(起坐)하여 있는 곳에 이 반가상의 좌상이 표현되어 있음을 본다.[2] 그러나 불타본존 이외의 그의 협시(脇侍)나 속인(俗人) 등을 표현할 바에는 다소 안락한 자태를 취한 형상을 표현함에 하등 불가함이 없을뿐더러 붓다가 결가부좌(結跏趺坐)의 엄숙한 태도를 취함에 대하여 자세의 변화를 요구함이 또한 미술상 요구에도 필요의 세(勢) 또는 가능의 세로 볼 수 있을 것이니, 이에 반가상이 출현될 이유가 다대(多大)하다 할 것이다.

정반왕(淨飯王)이 그 왕비의 꿈에 대하여 선인(仙人)과 대화하는 간다라 조각 중에는 이 미술상의 목적으로 변화 대조를 표시하기 위하여 중앙에는 국왕이 의자에 앉고 좌우의 인물이 반가적(半跏的) 자세를 취하고 있다.[3] 이 구도를 곧 불타와 두 협시의 삼존상(三尊像, Trinity)으로 번안한 것이 로리얀 탄가이(Loriyān Tangai) 발견의 부조에 나타나 있다.[4] 이는 불타가 중앙 연대(蓮臺) 위에 결가(結跏)한 좌우에 두 보살이 반가(半跏)에 가까운 파탈(破脫)한 자세로 좌협시(左脇侍)는 왼손으로 우협시(右脇侍)는 오른손으로 곡굉굴슬(曲肱屈膝)하여 얼굴을 받치고 있다. 푸셰(A. Foucher)는 이것으로써 슈라바스티[사위성(舍衛城)]의 기적을 나타낸 것으로, 좌우는 인드라(Indra)와 브라흐마(Brāhma)라 하고 그륀베델(Grünwedel)은 문수(文殊)와 관음(觀音)이 되리라고 상상한다. 이와 같은 형식의 삼존이 석감자(石龕子)에 표현된 것이 같은 곳에서 발견되었다.[5]

이 삼존의 협시로 표현된 반가상이 거의 동시에 독립된 보살상으로 조상(造像)된 것도 있다. 이것도 로리얀 탄가이에서 발견한 것으로 미륵인지 관음인지는 알 수 없으나, 혹은 오른손을 오른 무릎에,[6] 혹은 왼손을 왼 무릎에 받치고 있는[7] 모습은 주구지 관음식의 반가사유의 형상과 전연 동일하다. 즉 이 형상의 기원은 이미 간다라 조각 중에 있다고 단언한다. 이 로리얀 탄가이의 삼존상과 전연 동일 양식이 거시격처(距時隔處)의 중국 육조(六朝)의 조각에 나타나 있음은 문화이동사상(文化移動史上) 어떠한 암시를 줌이 없을까. 예컨대 운강(雲崗) 석굴사(石窟寺)의 북위조각(北魏彫刻) 중 양 무릎을 교차한 중존(中尊) 좌우에 완전한 반가상의 자세를 취하고 우협시는 오른손으로 좌협시는 왼손으로 면협을 지지하고 있는 삼상(三像)이 다수 보인다.[8] 용문(龍門)에는 운강보다는 그 수가 적다.[9] 물론 이 삼존상이 어느 종류의 불상을 표시하는가 하는 것은 불명이나, 당시 여러 다른 조상명(造像銘)에 조감(照鑑)하면 미륵·석가·정광(定光) 등을 표현한 듯도 하나 그 협시는 특히 어느 보살로 해야 한다는 규약이 없는 것이므로 이를 분명하게 할 수 없는 것이다.

4.

상술한 바와 같이 본래는 협시상에서 발달한 듯한 반가상이 얼마 아니 되어 일개 독립한 상으로 표현되었음은 사실이다. 이미 운강에서 그 한두 예를 볼 수 있다.[10] 이 경우에는 협시상과 같이 중존(中尊)을 향하여 취태(取態)할 필요가 없으므로 자연 정면(正面)한 태도를 취하게 되었다. 그 중 다리 앞에 필마(匹馬)가 궤복(跪伏)하여 있음을 보아 석가임이 분명하다.[11] 이러한 예로보더라도 원래 협시상으로 이용되던 반가상이 그후 독립의 상으로 천이(遷移)되고, 따라서 그 표의(表意)가 시종보살(侍從菩薩)뿐 아니라 석가 기타에까지 파급되었음을 인증할 수 있다. 이러한 사실이 이 종류 양식의 반가상을 당시 신앙된 종파에 의거하여 정명(定名)을 좌우할 수 없는 한 증좌(證左)도 된다.

각설하고 이 반가상이 일개 독립상으로 되자 오른손 사용을 습속(習俗)으로 하는 중국·조선·일본에 있어 오른손으로 오른 무릎을 지지하고 있는 독립된 반가상이 유행되었음은 당연하다고 볼 수 있다.

필자는 대략 이상으로써 이 반가상의 기원고(起源考)를 마쳤다 보고, 다시 본론으로 돌아와서 조선의 지금 남아 있는 반가상을 보게 될 것이다.

5.

이제『조선고적도보(朝鮮古蹟圖報)』제3권을 들추어 보더라도 경주 발굴의 석상을 비롯하여 왜소한 금동상까지 열 손가락을 꼽을 만큼 있으며, 일본 쇼소인(正倉院)에 있는 어물(御物) 사십팔체불(四十八體佛) 중에도 조선에서 간 것이 있으리라고까지 하니, 이 반가상이 신라통일 전후 당대〔이 반가형식이 대체로 조선·일본에서 이때에 성행하였고 후기에는 돈연(頓然)히 쇠퇴하였다〕에 얼마나 첨단을 가는 한 예술형식이었음을 볼 수가 있다.

그 중에 가장 대표적 작품으로 전게(前揭) 외 이왕직박물관의 금동상과 총독부박물관에 있는 금동상이 있으니, 그것의 세부 관찰을 서술 후 이 양식의 예술적 가치를 고려하고자 한다.

6.

이왕직박물관 소장 금동미륵반가상(도판 45)은 안면이 방원(方圓)에 가까운 풍만한 상으로, 체소두대(體小頭大)의 한(恨)이 다소 있으며, 유미(柳眉)에 봉안(鳳眼)을 반쯤 뜨고, 콧마루〔鼻梁〕가 첨예하고, 난대(蘭臺)·정위(廷尉)가 단아하다. 입 모양은 방형(方形)에 가깝고, 입꼬리〔口角〕에는 다소 완화된 고졸(古拙)의 미소(archaic smile)를 띠었으며, 인중은 깊고 크다. 입 아래 승장(承漿)이 다소 함요(陷凹)되어 있음은 북위의 수법이요, 목 부분에 두세 횡선(橫線)이 형식적으로 그려 있음은 밀교적 영향이 있지 아니한가 한다.

귓불[耳朶]은 비사실적이요 귓부리[耳根]는 비입체적이다. 귀고리[耳環]는 없고 다만 허공(虛孔)이 남아 있다. 연약한 양 어깨는 여성적이요, 가는 양 팔뚝의 곡선미는 십분 사실적이다. 저자는 이 가는 팔뚝과 동체(胴體)가 완곡히 연접되는 흉견부에서 조선적 미각(味覺)을 느낀다.(이 점에도 이것은 일본 교토 고류지 반가상과 동일한 입체미를 가지고 있다)〔어물 금동 사십팔체불이란 것의 하나와 주구지 관음 등의 상술한 부분을 비교할 때, 이왕직 미륵반가상, 일본 교토 고류지 반가상의 그것이 연약하고 여성적이요 사실적임에 비하여, 어물불(御物佛)과 주구지 관음은 세력적 팽창성(膨脹性)을 보인다.〕 다시 오른손은 유연(柔然)히 굴곡하여 오른뺨을 지지하고 왼손은 유연(流然)히 흘러 오른발 과두(顆頭)에 옷자락을 가벼이 얹고 있다. 유방의 굴곡이 있는 듯 없는 듯 가는 허리로 흘러간다. 왼발은 연대(蓮臺) 위에 수하(垂下)하고 오른발을 굽혀 반가의 자세를 취하였다. 장지(掌指)의 기교가 우아단묘(優雅端妙)함에 대하여 발가락[足指]의 기교가 다소 조략(粗略)한 점이 있다. 머리 위에 '山' 자형의 무장식(無裝飾) 법관(法冠)을 대착(戴着)하였으며 머리 뒷부분에 광배(光背)를 끼우는 지철(支鐵)이 있을 뿐이요 광배는 유실되었다. 결발(結髮)은 체발(剃髮)을 모(模)하고, 장엄구(莊嚴具)로는 목걸이[頸環]가 하나 있고, 상박(上膊)에는 환패(環珮)를 끼웠던 형적(形跡)이 있을 뿐이나 고류지 반가상에 없음을 보아 이곳에도 원래 없었을는지 모른다. 이리하여 상반신은 완전한 나형(裸形)을 이루었고 허리 부분에만 치마를 착용하였으니, 그 습벽은 유창(流暢)하고 조의(彫意)가 활달하여 북위식의 졸박(拙朴)한 기하학적 형태를 탈피하였음은 실로 기교의 한층 진보를 표시한다. 더구나 오른 다리를 요전(繞纏)한 경라가 비등(飛騰)하는 듯한 수법은 조각가의 환상을 이내 곧 구현한 듯하다. 대개 금동체의 의습(衣褶)이 평행 균제성을 많이 가지고 단면이 직각적인 경향을 갖게 됨이 통성(通性)이나, 이 동체에 있어서는 습선(褶線)이 원미(圓味)를 많이 갖고 더구나 기하학적 원형성을 떠나 회화적 요소가

45. 금동미륵반가상. 이왕직박물관.

풍요해짐은 석굴암의 선구(先驅)를 웅변으로 설명하고 있다. 좌우 비대는 환패를 떨어뜨려 가며 둔부로 접혀 듦이 상칭(相稱)의 법(상칭법이라 함은 시구의 대구와 같이 좌우 형태를 동일히 하며 상칭시키는 것으로서, 시구에서보다도 조각에 있어서는 다소 자유롭지 못한 형식에 구속된 감을 일으키기 쉬운 것이다)을 떠나지 못하였다. 좌대는 원통형의 조형(釣形)으로 하부가 나팔같이 벌어졌다. 좌대를 위요(圍繞)한 포피(布被)가 평행 균제적 '丁'자 도안으로 주연(周延)되었으며 연꽃은 없고 왼발 부분에만 한 줄기 연꽃이 받쳐 있다. 〔반가상의 좌대는 이 형식이 원형이요 고류지 반가상에서와 같이 대좌 전체가 연

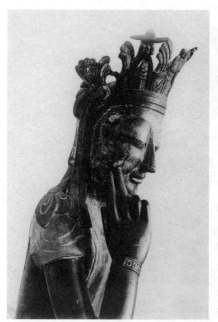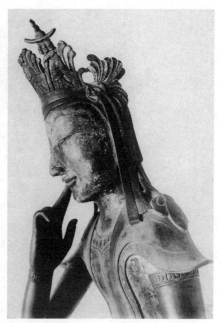

46-47. 좌우에서 본 금동미륵반가상의 상반신. 총독부박물관.

꽃으로 됨은 비정식(非正式)일 것이다. 그러나 고류지 반가상의 광배와 좌대
는 후기 별작이므로 그것으로써 이왕가 반가상과 별계(別系)의 것이라고는 못
한다.) 이상을 총괄하면 일반이 직각적 평행적 의장적 균제적 조의(彫意)를
떠난 자유로운 조상이요, 장엄을 떠난 정신적 풍만에 치심(置心)한 조상이다.

　이에 대하여 총독부박물관 소장인 금동미륵반가상(도판 46-48)은, 전자가
장엄구 없는 반라형임에 대하여 이는 장식적 요소가 풍부하다. 세술(細述)하
면 두용(頭容)이 방원(方圓) 풍만함과 전신에 비하여 과대함이 전상(前像)과
같으나 그 아름다운 맛이 전자만은 못 하고, 양 어깨, 양 팔의 세연(細軟)함이
전자와 동일하나 그 사실미가 적고, 동체의 기교와 양 다리의 수법에서 정신
적 타폐(墮弊)를 볼 수 있는 반면에 장식적 의장이 과다하다. 머리 부분에는
보관(寶冠)을 대착하여 양 뺨으로 그 관영(冠纓)이 흐르고(이 보관은 전반뿐
이요 후반이 없다), 보화형(寶花形) 결발이 후두부에서 쌍반(雙半)되어 상칭

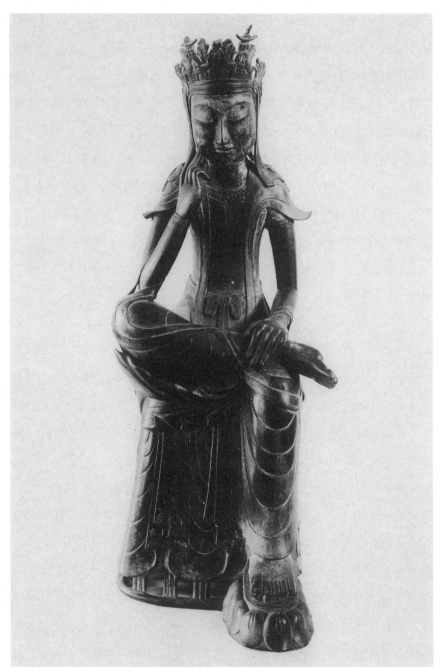

48. 금동미륵반가상. 총독부박물관.

적으로 양 어깨에 흘렸으니 이는 곧 당나라의 결발을 모방한 것이다. 양 어깨를 뒤덮은 상의는 비양(飛揚)하는 듯 옷깃[衣襟]은 두 가닥의 가는 선이 상칭적으로 전면(前面)을 흘러 북위식대로 허리 아래 복부에서 Ｘ 자형으로 교차하여 왼 옷깃은 오른 팔뚝을 돌고 오른 옷깃은 왼 팔뚝을 돌아 각기 접양결법(蝶樣結法)의 비대로 그쳐, 오른쪽 부분은 영락(瓔珞)을 모조하고 왼쪽 부분은 세강상(細綱狀)을 모각(模刻)한 비대로 그쳤다. 치마끈[裳帶]도 접형(蝶形)으로 맺혔고 습벽은 모두 선조(線條)로 간략히 표시하였다. 두부와 상박과 하완(下腕)에는 북위식 통양(通樣)의 식환(飾環)이 있다. 전적으로 보아 기법의 세련보다도 의장이 앞섰고 얼마간 엄숙한 관조(觀照)를 떠나 기술의 농락(弄絡)이 있어 보인다. 수법으로 보아 이왕직 소장의 상(像)보다 후기에 속한 것으로 보인다.

7.

상술한 바와 같이 하나는 반라의 반가상이요, 또 하나는 장엄의 반가상이다. 이 양개(兩介) 반가상의 기원에 대하여, 반라상은 인도 직계의 것으로서 중국에 수입되어 완전히 중국화되기 전에 조선에 수입된 것이요, 장엄의 반가상은 완전히 중국화한 후에 수입된 것으로 본다면 시대적으로 이 양개 상이 전후관계에 서게 될 것이요, 그렇지 아니하고 양개의 상이 동시에 유행한 것이라 하면 시대적 전후관계는 없어질 것이요, 오직 수법으로 전후관계를 짐작할 수밖에 없으나 혹은 지방적 관계는 볼 수 있다. 이미 이 두 상보다 시대적으로 앞선 것으로 남북조시대(南北朝時代)의 작품인 운강·용문의 석굴 속에 중국식 장엄의 반가상이 많음을 보아 혹은 중국 북조에서는 중국식의 장엄반가상이 유행되었고 남조에는 반라반가상이 유행되었을는지 모르나 오늘날 남조의 유물이 전혀 없으므로 논단하기는 곤란하고, 남조선에서(북조선에는 불상의 유물이 극소함으로 보아) 발견되는 반가상 중 반라상이 파다함과 일본에 잔류

된 반가상 중 또한 반라상이 파다함을 보아 북조선에서는 착의장엄(着衣莊嚴)의 반가상이 유행되었고, 남조선에서는 반라반가상이 유행되었음이 아닌가 하나 추측이 항상 깊어진다. 역사상으로 보더라도 신라·백제가 남방 중국과 교통함이 많았음을 보아도 저간의 관계를 설명함이 많지 않은가 한다. 물론 여기서 말하는 남북조의 문화가 전연 판이한 구분을 가진 것은 아니요 다소 상통됨이 있으나, 그러나 남북통일 이전의 중국으로서, 더구나 교통이 불충분한 당대로서 남북간 다대한 구별이 있음 직도 한 사실인가 한다.

상술한 반라금동상(半裸金銅像)과 전혀 동일한 수법의 것으로 오늘날 교토 고류지에 한 반가상(도판 49)이 있으나, 그것이 한 목조상(木彫像)이란 점에서 재료상 상위(相違)가 있으나 그 기교와 수법에 있어서 동일인의 작품으로 간주되며, 따라서 이왕직 소장의 금동상이 확실히 조선 예술가의 손에서 제작된 것이라면 이 목조각상도 조선의 것으로, 조선이 찾아야 할 예술품으로 자타가 공인하는 바이니, 그 목조가 연대적으로 기원 600년 전후의 작품이라고 일본 학자간에 고증이 있음을 보아 이왕직 소장의 금동상도 같은 시기의 작품이라 할 것이다. 그렇다면 이는 중국 수조(隋朝)에 해당하고 신라 진평왕(眞平王), 백제 무왕대(武王代) 전후에 해당한다. 혹은 이 목조반가상(木彫半跏像)은 오륙십 년 후 신라 통일운동으로 백제가 혼란된 당시 일본으로 이출(移出)된 것인지도 모른다. 〔대개 서양의 예술이 전통보다도 자유 개성을 토대로 발달하였음에 대하여 동양의 예술이 너무나 전통적이었으며, 또 불교예술은 종교적 기반(羈絆)에 전통적으로 결박되었기 때문에 중국·조선·일본 간의 예술적 형식의 구별이 실로 곤란하고, 따라서 동양 미술사가(美術史家)에 다대한 곤란을 느끼게 한다. 중국·조선·일본의 예술적 구별을 야나기 무네요시(柳宗悅)는 그의 저(著)『조선과 그 미술』이란 데서 형(形)과 선(線)과 색(色)에서 그 특징을 설명하였으나, 그러나 그것은 실제적으로 예술품에 적응하여 국민적 국가적 소유로 환부(還付)시키기에는 너무나 시적(詩的) 구별임에 불

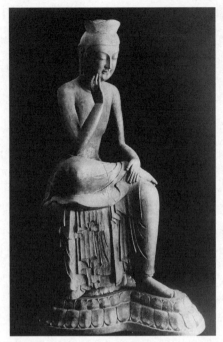

49. 고류지 목조미륵반가상. 일본.

과하다.]

　이상과 같이 이왕직박물관 소장 금동미륵반가상을 삼국 말기 전후에 둔다면 당대의 남조선의 예술을 가히 짐작할 수 있을 것이며, 현금 세계적으로 유명한 주구지 관음상이 당(唐) 고종(高宗), 일본 덴지왕대(天智王代)의 작품이라면 이것은 시대적으로 전자에 뒤진 것으로서, 이 금동반가상의 형식이 그 이전에 수입되어 일본의 소위 아스카(飛鳥)식 불상의 기법에 다시 새로운 수법이 가미되어 그리하여 산출된 것이 주구지의 관음상이다.(이것은 일반 일본 미술사가간의 정론인 듯하다) 이러한 점에서 실물적으로 당대의 신라 · 백제의 예술이 일본에 파급시킨 영향을 가히 규지(窺知)할 수가 있다.

8.

이상에 개관한 바와 같이 이 금동반가상은 서기 약 600년 전후 남조(南朝)의 예술을 대표하는 것으로 그것이 백제의 것인지 신라의 것인지는 불명이나 (지금 경주박물관에는 같은 양식의 석조 파편이 있다), 한편으로 일본 예술계에 다대한 영향을 끼치고 조선 독특의 예술미를 가진 불상으로 조선미술사상한 준령(峻嶺)을 이루는 것이라 할 것이다. 이제 그 예술적 가치를 평함에 당하여 나의 미련된 술어와 자가(自家)의 편협된 자찬(自讚)을 피하기 위하여 외인(外人)의 평가를 그대로 인용하여 소개함이 오히려 온당할까 한다.[12]

"생체(生體)의 비오(秘奧) 속에 투아(投我)한 조형의 정숙한 입체감이 고류지 관음에서 가장 아름답고 선명하게 표현되었다. 여기서 반라 부분과 착의(着衣) 부분과 대관(戴冠) 부분이 구조의 삼부이곡(三部異曲)을 이루고 있다. 신체 각부에 흐르는 표면의 간단명료성이 조각체의 통일을 구성하였다. 간단한 습벽으로 의복의 재료적 실제성을 묘사하였다. 실제적 체형을 무시함으로써 비로소 조의(彫意)와 물성(物性)을 떠난 조체(彫體)가 성립되었다. 무한히 유연한 감이 나부(裸部)에서 흐른다. 이 정서적 입체감이 천류(川流)의 장파(長波)같이 목간(木幹)을 흐른다. 두 팔은 섬연(纖娟)하고 유연하다. 흉부는 고스란히 불러 있고 견부는 맺고 끊는 듯 꺾여 있고 두 손은 곱고도 연약하다. 생명의 맥박이 관절마다 뛰고 단엄(端嚴)한 인격이 내부에 싹트고 목재의 담박성(淡泊性)이 미망(迷妄)된 인생의 고업(苦業)을 소거(消去)하였다. 새로운 유기적 기운이 생동하고 원형 좌대로부터 정상 보관(寶冠)에 이르기까지 어느 곳에나 늘씬한 맛이 없을뿐더러 자연적 동태를 휩쓸어 파착(把捉)하여 초자연적으로 정화된 태도로 유기화하였다. 방석(方石)을 층층이 쌓은 덩어리집이 아니라 성장하는 목재의 생명이 생체 속에 흐르고 있다. 편편한 도흔(刀痕)과 경건한 착흔(鑿痕)이 입체미를 살리고 목재의 나뭇결이 유연한 피부와 같다.

나의 상술에서 고류지 관음의 형식 파악의 극한을 세론하였다. 그는 도상성(圖像性)을 자연종합으로부터 유출(由出)시킴에 있지 않고 오로지 관념적 이상을 실제적으로 구체화함에 있다 함을 의미한 것이다. 나는 모든 계기에 있어, 모든 신작품(新作品)에 있어 고식(古式)의 형식극한과 감각극한이 스스로 해이(解弛)되고 분열됨을 볼 줄로 믿는다. 주구지 관음은 고급(古級)의 포만(包滿)된 종말이요, 고류지 관음은 신급(新級)의 시초이다. 두 상이 놀랄 만큼 최고의 한도로 그 형식의 완성과 그 형식의 영화(靈化)를 성취하였다. 전자에서는 모든 것이 유연해지고 청명해지고 풍요로운 가을의 결실 같고 명랑하고, 후자는 신선하고 군세고 혈기있고 발육되고 호흡하고 생동하고 성결(聖潔)하고 청정한 인격의 호흡으로 채워 있다."〔이상은 원문에 미숙한 의초(意抄)이다〕

〔독자가 주의할 바는, 상술문에서 보면 주구지 관음이 시대적으로 앞선 것같이 보이나, 그러나 하마다 박사가 지적한 바와 같이 수법의 진퇴 여하와 양식의 이상(異相)으로만은 시대의 전후관계를 결정할 수 없는 바이니, 신(新)·고(古) 양식이 양식의 발달과정으로 볼 때는 전후관계에 있을 것이나 시대적으로 반드시 전후관계에 있다고는 못 하는 까닭이다. 말하자면 고양식(古樣式)이 신시대까지도 오랫동안 그 양식을 타폐적(墮弊的) 기세이나마 보류할 수 있는 것이요, 따라서 신·고 양식이 병존할 수도 있는 동시에 고식(古式)이 후대까지도 오래 남을 수 있는 까닭에, 오로지 양식만 가지고 시대적 관계를 전후시키려면 신중히 고려할 필요가 있는 것이다.〕

이상은 일본 고류지에 있는 한 목조여의륜관음상(木彫如意輪觀音像)에 대한 비트(K. With)의 관조다. 이미 앞에서 고증한 바와 같이 한 목조반가상이 이왕직 소장 금동미륵상과 동일상이므로 그 예술적 가치에 대한 상술한 평가는 그대로 옮겨 이 금동상에 부(付)함에 하등 불가함이 없을까 한다. 실로 감

수성있는 예술가의 기질(temperament)과 유연한 공상과 일종의 환몽(幻夢)에 가까운 정서가 비트가 말한 바와 같이 조선식 예술품의[13] 특징이라면, 이 상에도 같은 양식의 특징이 흐르고 있다.

후발(後跋)

이상 간단한 고증이요 논고요 평가이지만, 이 금동반가상이 조선 삼국시대의 예술을 가장 웅변으로 중외(中外)에 선양(宣揚)하고 있는 사실을 적기(摘記)하였다. 후일에 조선의 부르크하르트(J. Burckhardt)가 나오고 빙켈만(J. J. Winckelmann)이 나와 조선미술사를 쓴다면 반드시 이 반가상에서 시대적 모뉴먼트(monument)를 발견할 줄 믿는 바이다.

팔방금강좌(八方金剛座)

추강(秋江) 남효온(南孝溫)의 「송경록(松京錄)」 일절에 묘각암(妙覺庵)에 관한 서술이 있는데, 그 중에

庵前有塔甚高 高麗顯宗藏金字塔也 塔上有梵字 不可解讀 塔傍有石僧像八軀 技極精巧

암자 앞에는 탑이 있는데 매우 높다. 고려 현종이 금자(金字)로 쓴 불경을 간직한 탑이다. 탑 위에는 범자(梵字)가 적혀 있지만 해독할 수 없다. 탑 곁에는 돌로 만든 승상(僧像) 여덟 구가 있는데 기법이 지극히 정교하다.

란 것이 있다. 묘각암이란 즉 묘각사(妙覺寺)인데, 역사적으로는 그리 두드러진 것이 못 된 듯하여 『고려사』 같은 데도 잘 나타나지 아니하고, 충숙왕(忠肅王) 8년, 9년에 재추(宰樞)들이 모여 연경(燕京)에 붙들려 갔던 충선왕〔忠宣王, 심왕(瀋王)〕을 환석(還釋)하도록 회집(會集)한 것이 특출한 기사요, 『삼국유사』 권3, '전후소장사리(前後所將舍利)' 조에 지원(至元) 21년 갑신(甲申), 즉 충렬왕 30년에 국청사(國淸寺) 금탑(金塔)을 수보(修補)하고 왕이 장목왕후(莊穆王后)와 더불어 묘각사에 이르러 집중경찬(集衆慶讚)한 기록이 보일 뿐인데, 그 유지(遺址)는 개성 선죽교(善竹橋) 서남으로 지금 모토마치 소학교(元町小學校)가 있고 그곳 골을 '묘각골'이라 하여 전년에 소학교 확장 때

에 주초(柱礎)라든지 천부석상(天部石像) 등이 출토된 적이 있어 필자는 그곳을 묘각사지로 추정하고 있다. 추강의 말은 이 묘각암 앞에 범자탑(梵字塔)이 있고 그 주위에 승상(僧像) 여덟 구가 있었다 하는데, 범자탑이란 즉 다라니(陀羅尼) 법당(法幢)을 두고 말하는 것으로 지금 선죽교 교재(橋材) 일부로 사용되어 있는 것이 그 파편일 것이며, 연전(年前)에 숭양서원(崧陽書院) 흙담(土牆)이 무너졌을 때 그 속에서 출토된 몇 조각이 또한 같은 파편으로, 이것은 지금 개성박물관에 보관되어 있다. 뿐만 아니라 전에 말한 천부석상이란 것도 파편이나마 그곳에 보관되어 있다.

이는 하여튼 이 법당의 주위에 승상 여덟 구가 있었다는 것은 재미있는 보고적 기록이니, 발견된 그 잔상(殘像)이 비록 승상이 아니라 천부상일지라도 이는 조선조 유인(儒人)들의 통폐(通弊)인 불교에 대한 무식의 소치라 문제 되지 아니하고, 다만 그 팔부중상(八部衆像)이 있었다는 사실만을 취한다면 재미있는 자료이다. 즉 이것은 법당 주위에 팔부중이 있는 예이나, 조선에는 부도(浮屠) 즉 사리탑의 주위에도 팔부중이 놓여 있다. 그 적례(適例)로는 김제 금산사(金山寺) 송대(松臺)에 있는 석종(石鍾)으로 그 주위에는 팔부중상뿐 아니라 사천왕(四天王)까지 있으니, 이것을 모(模)한 것으로 장단(長湍) 불일사지(佛日寺址)에 사리단(舍利壇)이 있다. 이곳에는 지금 사천왕상만이 완전히 남아 있으나 굴러 떨어져 흩어진 파편에도 팔부장상(八部將像)의 파편이 있음으로 보아 원래 팔부중이 있었던 것을 알 수 있고, 이 사리단의 원형은 양산 통도사(通度寺)에 있어 그곳에도 사천왕상만이 있으나 원래 팔부중도 있었을 법하다. 이러한 것은 부도와 떨어져 독상(獨像)으로 있는 예들이나 그것이 부도 몸에 직접 새겨진 것은 고려 이전에 흔한 예이니, 승려의 묘탑에도 흔히 있고 불탑에도 흔히 있다.

예컨대 구례 화엄사(華嚴寺) 대웅전 앞에 있는 서(西)오층탑, 경주 남산리(南山里)에 있는 서(西)삼층탑(도판 50, 51), 기타 다수의 예를 들 수 있다. 뿐

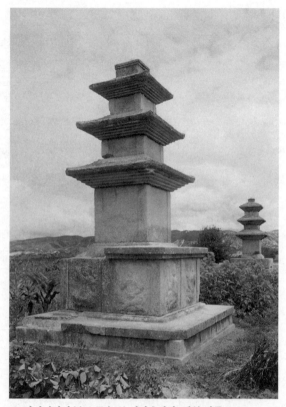
50. 남산리사지(南山里寺址) 서삼층석탑. 경북 경주.

만 아니라 팔부중이란 원래 사천왕이 영솔(領率)하고 있는 귀중(鬼衆)으로서
불계(佛界)를 옹호하고 있는 신장(神將)들이므로 불교에 인연된 도(圖)와 상
(像)에선 흔히 볼 수 있는 것이니, 경주 석굴암 전실(前室)에도 그 중상(衆像)
이 있음은 이미 세인이 널리 아는 바이다. 다만 경주 불국사(佛國寺) 대웅전 앞
서(西) 석가탑(釋迦塔)과 같은 층탑의 주위에 이러한 독상(獨像)이 있는 예가
없음으로 해서 층탑의 주위에는 혹 이런 것을 하지 않는 것인가 하는 의심이 날
수 있다. 구례 화엄사 효대(孝臺)의 사자단(獅子壇) 삼층탑, 평창 월정사(月精
寺) 칠불보전(七佛寶殿) 앞 팔각구층탑 같은 데는 탑 앞에 약왕보살(藥王菩薩)
의 독상이 있기는 하다. 그러나 중상을 돌려 세우는 예는 없던 것이 아닌가 하

고 싶다. 이때 그 유증(遺證)될 만한 것은 없으나 필자가 감히 추정적 단안을 내릴 수 있는 일례가 있으니, 그는 즉 다름 아닌 저 경주 불국사의 석가삼층탑(釋迦三層塔)이다. 이곳에는 다른 층탑에서 볼 수 없는 여덟 개 연화석(蓮花石)이 주위에 나열되어 있고, 『불국사고금창기(佛國寺古今創記)』에 보면 석가탑에 팔방금강좌(八方金剛座)가 있다고 되어 있다. 이 팔방금강좌란 것이 곧 팔부중상이 나열되어 있던 자리로 해석하고 싶은 점인데, 다만 이곳에 팔부중상이 있었던 것으로 해석할 수 없는 것은 그 금강좌란 것이 연화석을 이루고 있는 점이다. 왜냐하면 천왕(天王) 이하 부상(部像)들은 불가(佛家) 도상(圖像)에선 연화좌(蓮花座)에 올리지 않고 불보살이라야 하는 까닭이다. 그러므로 이곳에는 저 법당의 예에서와 같이 신중(神衆)들이 있지 아니하고 팔부보살(八部菩薩)이 있었던 것으로 해석한다. 이 팔보살의 종류는 경문(經文)에 설(說)해진 바에 의해서 다른 까닭에 꼭 지시해서 말할 수 없는 것이지만, 팔대보살(八大菩薩)이 주위에 있었다는 것은 상상할 수 있는 일이다. 팔대보살이 아닐진댄 팔불(八佛)이란 것도 좋다. 『지도론(智度論)』에 금강좌를 설명하여

51. 남산리사지 서삼층석탑의 기단 세부. 경북 경주.

地 皆是衆生虛誑業因緣報 故有 是故 不能擧菩薩 欲成佛時 實相智慧身 是時坐處 變位金剛 有人言 土在金輪上 金輪在金剛上 從金剛際 出如蓮花臺 直上持菩薩坐處 令不陷沒 以是故 此道場坐處 名爲金剛

땅이란 모두 중생이 기만하고 속이는 업장(業障)의 인연보(因緣報)로 존재하기 때문이니, 이런 까닭으로 보살을 움직일 수 없다. 성불(成佛)하고자 할 때에 실상지혜신(實相智慧身)이니 이때 앉은 곳은 변하여 금강(金剛)이 된다고 한다. 어떤 사람이 말하기를, 흙이 금륜(金輪) 위에 있고 금륜은 금강 위에 있는데, 금강의 사이에서부터 연화대(蓮花臺) 같은 것이 솟아 나와, 곧바로 올라와 보살이 앉은 곳을 지켜 함몰함이 없도록 한다. 이 때문에 이 도량이 앉는 곳을 금강좌라고 이름한다고 하였다.

이라 있는즉, 팔방금강좌가 이내 곧 팔보살의 도량(道場) 좌처(座處)라, 보살 독상들이 놓여 있던 곳으로 해석해도 무리 없을 것 같다. 이미 화엄사 · 월정사 등의 탑 앞에 보살 독상이 있는 실례도 있음에랴.

신라인은 독창적 교사(巧思)를 마음껏 발휘하던 사람들이다. 저 다보탑(多寶塔)의 규범이 벌써 천축(天竺) · 서역(西域) · 중화(中華)에 연면(連綿)이 있던 전통이나 규(規)를 넘지 않고서 교(巧)를 한껏 부린 것처럼, 법(法)에 있는 사(思)를 물(物)에 살려 다시 또 교사를 부린 것이 곧 이 석가탑인 양하다. 이것은 또 숭불제국(崇佛諸國)에 없는 교치(巧致)로서, 위로 환상의 날개를 펼치고 있는 다보탑의 묘화(妙華)에 대하여 아래로 펼쳐 벌린 환상의 날개인 것이니, 하나는 천상으로 하나는 지표로의 환상의 대비상칭(對比相稱)을 보인 것이다. 만일에 저 상천(上天)으로의 교치의 극인 다보탑에 견주어 상칭으로 놓인 이 석가탑이 단조로이 특출(特出)하고만 있었다면 이 얼마나 파행적인 실태였으랴. 팔부상이 혹은 팔부보살이 물상으로서 실제는 놓이지 않았더라도 좋다. 놓여진 팔방연화금강좌(八方蓮華金剛座)로써만도 그 상(想)의 실의(實意)를 알 수 있는 이상, 우리는 새삼스러이 그들의 용의주도한 예상(藝想)의 묘특(妙特)함에 놀라지 아니할 수 없다.

강고내말(强古乃末)

경주는 한갓 신라왕조의 국도(國都)만이 아니었을뿐더러 삼보(三寶)의 도회

지였으니, 오늘날에 폐허로나마 잔존된 고적 · 유물은 거의 다 과거의 정사(精

舍)의 유적이요 가람(伽藍)의 유물들이다. 크고 장(壯)하던 불찰(佛刹)이 한

둘 아니었지만 부중(府中)에 남아 있는 당시의 거찰(巨刹)로는 오직 분황사

(芬皇寺)만을 들 수 있게 되었으니, 유명한 의전석탑〔擬塼石塔, 아찬(阿飡) 석

오원(昔五源)의 건탑(建塔)이라 칭한다〕은 이미 세간에 회자됨이 오래였고,

역내(域內) 석정(石井)은 신라 호국룡(護國龍)의 주처(住處)요,[1] 석불(石

佛) · 석초(石礎) · 비대(碑臺) 등이 굴러 있는 법당 안에 약사여래(藥師如來)

의 동조입상(銅造立像)이 거연(巨然)히 남아 있어, 그 아름답지 못한 형태는

『삼국유사』 중에 나타난 명장(名匠) 강고내말(强古乃末)을 다시금 생각하게

된다.

 분황사〔혹 왕분사(王芬寺)라고도 함〕는 원래 신라 27대 여왕 선덕왕 3년 갑

오(甲午)에 준성(竣成)된 사찰로, 대덕(大德) 자장율사(慈藏律師)가 괘석(掛

錫)한 곳이요 원효대사(元曉大師)가 『화엄경소(華嚴經疏)』를 찬(纂)하던 곳

으로 이름 높은 가람이다. 일찍이 원효의 소상(塑像)이 있어, 파계하여 낳은

아들 설총(薛聰)이 들어오매 외면하던 머리가 그대로 굳어 버렸다는 재미있는

설화가 있고, 고려 숙종대(肅宗代) 평장사(平章事) 한문준(韓文俊)이 찬(撰)

한 오금석(烏金石)의 화쟁국사비(和諍國師碑, 원효)는 김추사(金秋史, 정희)

가 제(題)한 방부(方趺)만 남아 있고, 선서(善書)로 유명한 석(釋) 혜강(慧江)도 이곳에 있었다.

『동경잡기(東京雜記)』에 의하면 고려 숙종조에 삼십만육천칠백 근의 약사동상(藥師銅像)을 주성(鑄成)하였다가 후에 개소(改小)시켰다는 말이 있다. 그러나 이것은 신라 제35대 경덕대왕(景德大王) 천보(天寶) 14년 을미(乙未)에 본피부(本彼部) 강고내말로 하여금 주성하게 된 약사동상이 무게 삼십만육천칠백 근이었다는 『삼국유사』의 기록 근량(斤量)과 동일하니 무슨 착간(錯簡)으로 말미암은 오록(誤錄)이었던 듯하며, 세조조(世祖朝) 서거정(徐居正)의 「분황폐사(芬皇廢寺)」 시에

芬皇寺對皇龍寺	분황사는 황룡사를 마주 보고 있었는데
千載遺基草自新	천 년 지나 남은 터엔 풀만 절로 새롭구나.
白塔亭亭如喚客	정정한 하얀 탑은 길손을 부르는 듯,
青山默默已愁人	말 없는 푸른 산은 벌써 수심 겹게 하네.
無僧能解前三語	전삼(前三)의 말 이해할 스님은 없는 채로
有物空餘丈六身	장륙신(丈六身)의 여래상만 부질없이 남아 있네.
始信閭閻半佛宇	비로소 믿겠구나, 여염의 반이 절집이라
法興何代似姚秦	불법 흥한 어느 시대 요진(姚秦)과 같다는 걸.

이라는 것이 있으니 강고내말의 불상이 이때까지는 있었던 것인가. 『지봉유설(芝峰類說)』 『국조보감(國朝寶鑑)』 등에 의하면 경주 탑좌(塔左)에 동불(銅佛)이 있음을 듣고 명하여 군기(軍器)로 개용(改鎔)하였다는 설이 있으니〔중종(中宗) 때인 듯〕, 이는 반드시 분황사 불상이라 말하지는 아니하였지만 그때 혹 어떠한 영향을 받음이 없었던가 의구되는 바 많다. 이는 현존한 불상이 고려 이전을 올라갈 수 없을 듯한 점에서 추상(推想)되는 바이다.

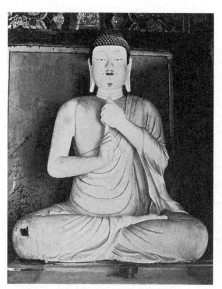
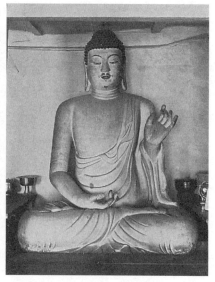

52. 불국사 비로자나불상. 경북 경주.　　　53. 불국사 아미타여래불상. 경북 경주.

　하여간 강고내말의 유작은 남게 되지 못하였으나 강고내말의 이름만은 고전(古傳)으로부터 남게 되었으니, 그가 범공(凡工)이 아니었음을 알 만하다. 다만 그가 경덕왕대 인물이요 본피부〔'피(彼)'는 '波'라고도 함〕의 사람이란 것만 알려 있으니, 본피부란 신라 육촌(六村) 중 취산진지촌〔觜山珍支村, 또는 우진촌(于珍村)〕으로 불리던 곳으로, 유리왕(儒理王) 8년에 본피부로 개칭되고 고려 태조 23년에 들어 통선부(通仙部)로 고쳐져 소위 경주최씨〔慶州崔氏, 또는 정씨(鄭氏)〕의 본원지라 하여, 지금의 행정구역으로 말하면 경주군 외동면(外東面)이라고도 하고[2] 또는 내동면(內東面) 인왕리(仁旺里) 일대라고도 한다.[3] 이와 같이 그의 세계(世系)는 불명하고 유작은 볼 수 없지마는, 그가 처한 경덕왕대란 신라의 조형예술이 최고봉에 이른 때요, 저 불국사·석굴암 등의 제존(諸尊)이 조성되던 때이다. 불국사·석굴암이 결코 한 사람의 손에서 된 것이 아니니 강고내말이 당대 명장의 한 사람이었다면 그도 반드시 불국사·석굴암의 제존 조성에 있어 커다란 한 역할을 하였을 것으로 믿어진다.

불국사 경내에 지금 동상으로서 비로자나좌상(毘盧遮那坐像, 도판 52)과 아미타여래상(阿彌陀如來像, 도판 53)이 있고 조형규범상 동일한 형식을 갖고 있는 백률사(栢栗寺) 약사여래입상(藥師如來立像, 지금 경주박물관 내에 있음) 등에서 강고내말이 주조한 동상을 우리는 상상할 수 있다. 풍요한 면모, 웅위(雄偉)한 체구, 분방 자유로운 의문(衣紋), 원만(圓滿) 충실된 흉억(胸臆), 이러한 약사장륙(藥師丈六)의 십이대원(十二大願)을 그 손에 받들고 동방유리정토(東方琉璃淨土)에 엄연히 서 계셨을 것이다.

제 III 부 繪畫美術

조선의 회화

현금 유적상(遺蹟上)으로 조선회화의 최초의 예를 남기고 있는 것은 고구려 (B.C. 37-A.D. 668) · 백제(B.C. 18-A.D. 660)의 고분 내실의 벽화이며, 조선반 도에 있어서의 최초의 통일국가를 이루고 또 가장 장구한 역사를 가졌던 신라 (B.C. 57-A.D. 935)에 있어서는 도리어 아무런 유적도 남기고 있지 않다.

이 벽화를 남기고 있는 고구려의 고분이라는 것은 그 전기(A.D. 427)까지의 국도(國都)였던 오늘의 만주 통화성(通化省) 집안현치(輯安縣治)와 후기 (A.D. 427)의 국도였던 조선 평안남도 평양을 중심으로 하는 지역에 있고, 백 제의 고분은 제이기(第二期, A.D. 476-538)의 국도였던 충청남도 공주와 제삼 기(A.D. 538-660)의 국도였던 부여에 있다. 모두가 광실(壙室) 내의 회칠벽면 (灰漆壁面) 또는 석축(石築)의 벽면에 암채(巖彩)로서, 그리고 화제(畵題)의 주된 것은 중국 전래의 사신[四神, 동청룡(東靑龍) · 남주작(南朱雀) · 서백호 (西白虎) · 북현무(北玄武)]과 불교 전래의 연화(蓮花) · 인동초(忍冬草) 등인 데, 고구려의 벽화에 있어서는 특히 그들의 세속적인 일상생활의 모든 장면과 비세속적인 선계(仙界) 생활의 자태와 자연계[특히 해(日) · 달(月) · 별 (星) · 구름(雲)]에 대한 원시적 신앙의 자태가 전면(全面) 가득히 그려져 있 다. 그 중에서 오랜 것은 4세기의 상대(上代)에 있고 새로운 것이라 하더라도 7세기의 전반을 넘지 않는다.

즉 오랜 것은 중국 동진(東晉)의 양식을 갖고 있고, 새로운 것이라 하더라도

남북조(南北朝)의 양식으로부터 벗어나고 있지 않은 세계 유수의 벽화의 하나라고 말한다. 우리들은 이같은 벽화에서 회화미술의 유적을 거의 남기고 있지 않는 당대 동아(東亞) 회화미술의 실상을 알 수 있음과 동시에, 각종 각색의 서역 이서(以西) 요소의 잔존에 의하여 당시 중아(中亞)를 통해서 동서문명의 혼효(混淆)의 자태까지도 볼 수 있다. 다시 또 예술적으로 보더라도 필의(筆意)의 웅건한 유동(流動)과 원색의 명랑한 배합과 형태의 기굴(奇崛)함과 배치의 소박함은 시대적 특징을 잘 명시하고 있는 걸작이라고 말한다.[1] [2]

각설, 이같은 그림양식은 그후 얼마 아니하여 일본으로 건너가 일본화의 흥륭(興隆)에 기여하였다. 당대의 화인(畵人)으로서 조선에 오늘 전하는 자는 없으나 일본에서는 고구려의 석(釋) 담징(曇徵), 백제의 백가(白加) · 하성(河成) · 아좌(阿佐) 등이 명공(名工)으로서 명성이 자자하다 하겠다. 이로써 일본화가 연원하는 바를 알 수 있겠는데, 이 화풍은 일본의 나라(奈良) 헤이안조(平安朝)가 됨을 따라서 중국 수(隋) · 당(唐)의 화풍과 보행을 같이하여 나아가 더욱더욱 일본적 성격과 합치되어 일본화의 근류(根流)를 구성하게 되어서 지금에 이르러서는 가라에(唐繪) 즉 야마토에(大和繪)라고 부르게까지 되었는데, 화적상(畵蹟上)으로는 한 공간(blank)을 이루고 있는 신라통일(A.D. 668) 이후의 조선화의 양식은 당대 약간의 공예품에 있어서의 장식화에 의하여 이 야마토에와 궤를 같이했음을 알 수 있을 따름이다.[3] (도판 54) 문헌에 의하면 이 시대에 이미 관(官) 전속의 화원(畵院)이었던 채전서〔彩典署, 또는 전채서(典彩署)〕가 있었다고 하며, 이것은 아직 의문시되어 있지만 솔거(率居) 김충의(金忠義)를 비롯하여 다른 화인의 존재도 알려지고, 중국 화공의 귀화도 전해져 있고, 화제(畵題)로서도 불화 · 초상화 기타 것의 존재가 전하고 있음에도 불구하고 현상으로서는 순수회화라고는 할 수 없으나, 도상적인 한 다라니의 회상(繪像)이 총독부박물관에 한 점 있는 이외는 전체의 경향은 이상과 같은 방계적(傍系的)인 것에 의하여 췌마(揣摩)할 수밖에 없는 상태가 되어 있다.

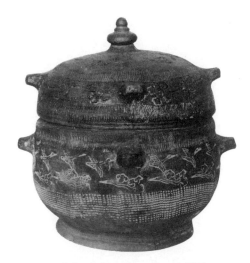

54. 신라토기에 그려진 조운도(鳥雲圖).
인화화조운형문사리호(印花花鳥雲形文舍利壺). 경주박물관.

　다음에 고려시대(918-1392)가 되면 시대도 강하(降下)하는 만큼 회화미술에 관한 약간의 사실에도, 화적(畵蹟)에도 접할 수 있다. 먼저 제일로는, 이 시대에는 관 전속의 화원[도화원(圖畵院) 또는 화국(畵局)이라고 하였다]이 확실히 존재하고, 이녕(李寧, 12세기 전반) 이광필(李光弼, 12세기 후반) 부자(父子)와 같은 이들을 역대 제일의 대가(大家)라고 말하나 가석하게도 그 화적은 남지 않았고, 왕후(王候)·사대부(士大夫)로서 이곳에 염지(染指)하는 자도 나타나게 되었다. 소위 사부화(士夫畵, 문인화)의 발생인데, 이 신경향은 중국의 당(唐)나라로부터 이미 있었지만 조선에 있어서 그 경향이 확실히 전해지게 된 것은 이 고려조부터였다. 화제로서는 사군자[四君子, 매(梅)·난(蘭)·국(菊)·죽(竹)]·초생(艸生)·산수(山水) 등인데, 묵죽(墨竹)이 가장 애호된 듯하여 사부화의 중심을 이루고 이곳에 이름을 남긴 자 적지 않다. 더욱이 산수·인물을 가장 잘한 자로서는 공민왕(恭愍王, 1352-1374)이 가장 훤전(喧傳)되어, 왕의 필적이라고 하는 것이 경성 이왕가미술관·총독부박물관 등에 단편이나마 남아 있다. 고려조에 있어서의 이러한 사부화의 발생은 확실

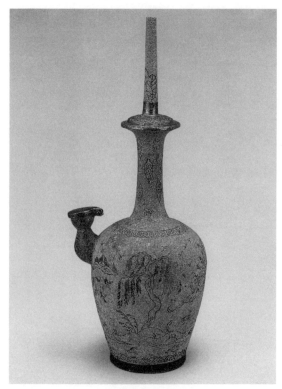

55. 고려 정병(淨瓶)에 그려진 산수화.
청동은입사포류수금문정병(靑銅銀入絲蒲柳水禽文淨瓶).

히 송(宋) · 원(元)의 영향이며, 따라서 그 화풍에 자연히 동양의 독특한 수묵
화풍의 일파(一派)가 엄연히 존재하고 있었음을 알겠는데, 현재 남아 있는 미
술 공예품에 있어서의 장식화(裝飾畵)를 보건대 화원에 있어서는 아직 여전히
전대(前代)에 성하였던 소위 가라에 또는 야마토에라는 것의 화풍이 존속하고
있었음을 알겠다. 그와 동시에 당시의 화원이라는 것은 역대의 왕후 · 제신(諸
臣)의 초상을 그리는 동시에 모든 공용적(功用的)인 것도 그렸는데, 특히 불교
가 융성하던 시대였던 만큼 불화의 수요도 적지 않았고, 이같은 불화의 유는
대체로 승려의 손으로 그려졌으나 그 다수는 또 화원의 화공에 의해서도 그려
져 이 관계의 유물은 전대에 비하여 비교적 많이 남아 있다. 견백(絹帛)의 유

는 오늘날 거의 일본에 남고 조선에는 벽화 · 경화(經畫) 또는 공예적인 것에 있어서의 장식적인 것 등이 남아 있으나, 원(元)의 탕후(湯垕)가 그의 저(著) 『화감(畫鑒)』에 "고려 관음상(觀音像)은 심공(甚工)하며 그 원(源)은 당(唐)의 위지을승(尉遲乙僧)부터 출(出)하여 섬려(纖麗)로 되다"라고 말한 바와 같이 기력(氣力)의 강건함보다도 선조(線條)의 섬려유약(纖麗柔弱)한 것이 특색이 되어 있다.[4](도판 55) "위지을승부터 출하다"한 것은 그 화법의 서역적 철요법(凸凹法)을 말한 것인데 이것은 이미 삼국시대의 고분벽화에 있어서도 본 바이며, 불화에 있어서 하나의 양식으로서 후대까지도 길이 존속하고 있고, 건축 기타에 있어서의 장식화의 일종에서 보이는 운간법(繧繝法)이라는 것도 이 계통에 속하는 것이었다.

또 일본에 있는 고려의 불화에는 중국 송대 장사공(張思恭)의 작(作)이라고 하는 것이 있어,[5] 고려불화에 있어서의 중국화의 영향도 다분히 생각되는 바이다. 그러나 조선의 회화는 근본에 있어 중국화의 한 유파에 속하는 것이라고 말할 것으로서, 상고부터 최후에 이르기까지 변함이 없다. 그러므로 불화뿐만 아니라 다른 일반의 회화도 중국회화의 범주로부터 떠나지 못한다. 다만 그들을 섭취하고 있는 사이에 자연히 조선적인 기풍을 갖추게 된 것뿐이라 하겠는데, 이 경향은 고려말부터 더욱더욱 현저한 것으로 된 듯하다. 그리고 그 경향이 유적상으로 가장 잘 보이는 것은 조선시대(1392-1910)부터라고 하겠다.

각설, 조선조에 들어서부터는 전대까지의 회화의 주류를 이루고 있던 당(唐) 화풍의 양식은 없어지고 화원에서는 불교화를 거의 만들지 않게 되었다. 당시의 관 전속의 화원(畫院)은 도화서(圖畫署)라고 부르고, 이곳에서는 역대여러 왕후의 초상, 공신 등의 초상을 주로 그리고 그 외에는 기록적인 도회(圖繪), 신년(新年)을 축하하는 세화(歲畫) · 병장(屛障), 기타의 가구 · 도구류에의 장식화를 주로 그렸다. 당시의 화풍은 소위 원화체(院畫體)라는 것과 송 ·

원 유의 수묵화체(水墨畵體)뿐이었다. 특히 수묵화는, 그 초기에는 송·원의 명적(名蹟)을 전한 전대의 여혜(餘惠)를 입어 가장 고조에 달하고 있었다. 삼국시대 이후 일본회화에 그다지 큰 영향을 주지 않게 되었던 조선의 회화미술은 수묵화로써 이때 다시 일본 수묵화의 발달에 크게 영향하게 되었다. 안견(安堅, 15세기 전반)[6] 강희안(姜希顔, 1419-1466) 최경(崔涇, 15세기) 이상좌(李上佐, 16세기) 등이 그 대표적인 대가이며, 그들의 화적은 간혹 이를 볼 수가 있다. 그들의 화법은 대체로 북송(北宋) 북종(北宗)의 계통에 속하며, 후대까지 영향함이 강하여 조선화로서의 큰 특색이 이 규범 중에서 발생하였다. 후에 남종계(南宗系)를 모방하는 자도 나와 북종·남종의 혼합체도 발생하였는데 이것은 도리어 후반기의 사실이며, 전반기는 거의 이 북종계가 화단을 풍미하였다. 양팽손(梁彭孫) 이성길(李成吉) 이정(李楨) 이징(李澄) 김명국(金明國) 정선(鄭敾) 김두량(金斗樑) 심사정(沈師正) 이인문(李寅文) 최북(崔北) 김득신(金得臣) 김홍도(金弘道) 등은 산수화에 이름 높은 작가들인데, 정선(1676-1759)은 반도의 실경(實景)을 많이 그린 작가로서 유명하고, 성세창(成世昌)·신윤복(申潤福)·김홍도[7] 등은 풍속화를 많이 남긴 자로서 유명하다. 후기에 있어 박제가(朴齊家, 1750-1805)[8]와 같은 이는 서양화법을 전한 자로서 유명한데, 이것은 마침내 큰 영향을 끼치기에는 이르지 못하였다. 조선조로서는 일반이 종교를 없애고 그 위에 잘못된 유교의 도덕관으로 하여금 지식인의 유예(遊藝)를 완물상지(玩物喪志)라 하여 경계하고 회사(繪事)에 전공(專工)함을 천히 여겼기 때문에, 회화뿐만 아니라 일반 미술은 타락해 갔다. 따라서 문인화라는 것의 존재는 인정되었지만 여기(餘技)로서의 그 이상의 한계를 넘지 못하고 예술로서의 가치있는 작품은 더욱 보이지 않게 되고 말았다.

고구려의 쌍영총(雙楹塚)

고구려의 조형예술 작품으로서 현재까지 잔존된 유물 중에 가장 모뉴멘털한 작품은 고분(古墳)이다. 그리고 그 축조수법 · 장식회화수법에서 지금에 잔존된 봉토원분(封土圓墳)을 이대(二代) 계통으로 분류할 수 있으니, 하나는 강서(江西)를 중심으로 하여 펼쳐 있는 고분계통이요, 또 하나는 용강(龍岡) · 순천(順天) 등지에 펼쳐 있는 고분군이다. 제일계통에 속하는 고분은 완전한 거석으로 분실(墳室)을 짜고 석면에 곧 세밀한 철선으로 리드미컬하게 벽화를 그려 장식하고, 제이계통에 속하는 고분은 잡석으로 광실(壙室)을 만든 그 위에 새 벽칠을 곱게 하고 그 면에 저널리스틱한 필치로 벽화를 그렸다. 이러한 축조수법의 상위(相違)로 말미암아 제일계통의 고분은 건축적 수법이 간략하며 그려진 벽화의 영존성(永存性)은 강하나, 제이계통의 고분은 축조수법이 복잡한 반면에 벽화의 영존성은 약하다. 이러한 두 계통의 특색은 강서의 삼묘리(三墓里) 고분과 용강(龍岡)의 쌍영총 · 감신총(龕神塚) 등을 비교하면 알기 쉬우리라고 믿는다.

전자는 제일계통의 대표적 작품들이요, 후자는 제이계통의 대표적 작품들이다. 또 이 두 계통 고분의 시대적 전후 문제에 관해서는, 미숙한 공식적(公式的) 고고학자의 일부는 제일계통의 고분이 거석으로 처리된 것만 보고 시대적으로 앞선 것으로 보려 하나 이는 분반(噴飯)할 만한 판단에 속하는 것이요, 회화면(繪畵面)에 나타난 내용수법 등에서 판단하면 오히려 제이계통의 고분

56. 쌍영총 현실의 투팔천장(鬪八天井). 평남 용강.

이 제일계통에 선행되는 것으로 볼 수 있다. 이는 미술사학의 학도들 중에서
정론(正論)이 되어 있는 바이다. 『신동아(新東亞)』 제4권 제10호에서 제일계
통에 속하는 삼묘리 고분이 고구려의 안원왕(安原王) · 양원왕(陽原王) · 평원
왕(平原王) 삼대에 속하는 것으로 추정한 적이 있으나,[1] 쌍영총의 고분은 적어
도 그 이전의 것으로 추정되고 또 이러한 종류의 고분 중 그 경영이 최외(崔
嵬)한 점에서 당대 왕릉의 하나로 간주할 수 있으니, 무모한 억측을 내리자면
문자왕(文咨王) 또는 안장왕대(安藏王代)의 고분이 아니었을까. 가장 늦게 잡
고 안장왕의 능이라 하더라도 지금으로부터 천사백여 년 전의 작품이다. 대저
이 쌍영총의 광실 경영은 지상건물들과는 비할 바 아니요, 고분의 광실로서는
백제 · 신라 이후 현대의 고분까지에서도 볼 수 없는 굉장한 경영 부류에 속하
는 것이니, 현실(玄室) · 전실(前室) · 연도(羨道)의 삼부방실(三部方室)이 조
그만 협도(狹道)로 연락(連絡)되어 있으되, 현실과 전실 사이에는 팔각형 석
주가 웅건한 수법의 두공(斗栱)을 이어받고 있고, 천장은 세 단으로 꺾여 좁혀
올라가다가 사각형 공간을 엇맞춰 엎어 쌓은 특이한 공간을 형성하여 소위 투

팔식(鬪八式) 천장이라는 것을 이루고 있다.(도판 56) 뿐만 아니라 실내 우각
(隅角)마다 두공이 중첩된 웅건한 주형(柱形)이 그려져 있고, 그 위에 기룡(夔
龍) 변화의 장파문(長波文)이 그려진 도리가 그려져 있고, 그 위에 당대 건물
특색의 '人'자형 차목(叉木)이 그려져 있어 완연히 당대 건물형식을 재현하고
있다.(도판 57) 그러나 미술적으로 볼 때 오히려 이러한 건물적 수법보다도 벽
면에 나타난 회화에서 커다란 흥미를 느끼게 된다.

원래 당대의 고분벽화는 실내를 한 개의 객관적 완체(完體)로 보고서 생략
법을 써서 벽면의 전반을 단일하게 순수한 입장에서 통일하려 하지 않고, 필
자 주관에 입각하여 자기의 소욕(所欲)과 자기의 지식을 전부 망라하여 전 벽

57. 쌍영총 현실 투시도.

58. 쌍영총. 현실 동벽의 봉로공양도(奉爐供養圖).

화를 설화와 장식으로써 충색(充塞)하려는 의욕이 강하다. 이러한 경향은 한 개인에게서도 볼 수 있으니 예컨대 비판력이 서지 못하고 지식 섭취에만 급급한 시기에 있어서는 편언척구(片言隻句)에도 현학의 기분이 농일(濃溢)하여 표현의 복잡함을 볼 수 있음과 같다.

이 고분의 벽화는 이러한 문화 발전의 과정을 역사적으로 보이고 있는 것이니, 운문(雲文) · 성수(星宿) · 일월(日月)로써 천장을 장식했음은 사후세계의 공계(空界)를 표현하려는 의욕일 것이나 인동초만(忍冬草蔓)을 틈새에 그려 놓은 것은 의미의 불통일을 폭로하고, 청룡 · 백호 · 주작 · 현무의 방위신으로써 사위(四圍)를 옹위한 것은 한족 특유의 형이상학적 표현이나 동벽에 그려진 봉로공양도(奉爐供養圖, 도판 58)는 불가사상(佛家思想)에 입거(立據)한 표현이니 이곳에 또한 사상의 불통일이 있고, 천상 극락세계 또는 신선세계를 표현하려 할진대 세속적 무사(武士), 여인들의 시위적 행렬도가 무용(無用)할 것이로되 연도 양 벽에 오히려 충실히 그려져 있다. 이러한 내용의 혼돈은 이

것을 표현한 조영가(造營家) 개인의 문제가 아니요, 당시 사회의 문화 요구의 성질—따라서 예술적 표현의 특성—로, 그곳에 한 개의 커다란 시대성을 볼 수 있다. 이것을 신라통일시대에 거의 동일한 건축적 계획에서 조영된 경주 석굴암의 예술적 내용과 비교하면, 실로 전자는 산문적 표현의 대표자요, 후자는 운문적 표현의 대표자임을 누구나 손쉽게 알 수 있을 것이다. 우리는 이러한 예술품에 대해 어떠한 규범에 입각하여 또는 순수 미학적 규범에 입각하여 비판하려는 우(愚)를 삼가고 오로지 그곳에서 역사성·사회성을 들여다볼 수 있는 데서 더 큰 흥미를 가질 수 있다. 특히 내용의 혼돈, 표현의 복잡은 있다 하더라도 안배(按配)의 정리성은 제법 발휘되어 있어 이 계통의 고분묘화(古墳墓畵) 중 가장 최고(最古)의 발달점에 이르러 있고, 제일계통의 삼묘리 고분벽화에 넘어가려는 기세를 보이고 있는 점에서 역사성이 가장 잘 구현되고 있는 걸작이라 할 것이다.

돌이켜 이곳에 나타난 회화적 필법을 볼 때 우리는 커다란 경이를 또 느낄

59. 쌍영총 현실 북벽의 장막건물도.

수 있다. 이곳에는 조심스러운 세선(細線)과 분방한 태선(太線)이 아주 그 목
적을 달리하여 사용되고 있으니, 세선은 가옥과 인물에서 경건하게 사용되었
고, 태선은 기타 장식부면에서 자유로이 구사되어 있다. 초묵(焦墨)의 굵은 선
은 주자청황(朱赭靑黃)의 조화되지 아니한 원색 그대로의 생생한 색채를 등에
업고 품에 안고 자유분방하게 파동쳤다. 색은 면적(面的)으로 전개되는 곳에
본질적 색가(色價)가 발휘되는 것이로되, 이곳에서는 운간수법(繧繝手法)의
원시적 수법을 보이고 있다. 다시 말하면 색이 본연적인 평면성을 잃고 외도
적(外道的)인 동요성(動搖性)에 깃들여, 조화보다도 율동 발휘에 가담하고 있
다. 이곳에 동양적인 색가의 최고(最古)의 일례를 볼 수 있다. 이리하여 발휘
된 동요성으로 말미암아 미간(楣間)에 그려진 권운(圈雲)과 성신(星辰)과 비
조(飛鳥)가 한곳에 머물러 있지 않고 대기의 파맥(派脈)이 광란과 같이 분탕
(奔蕩)하고 일상(日象)에 그려진 금오(金烏), 월상(月象)에 그려진 하마(蝦
蟆), 들보 위에 그려진 주작, 동벽에 그려진 창룡(蒼龍), 서벽에 그려진 백호,

이 모두가 금세 그 자리에서 뛰쳐 내달을 것 같다. 인도풍의 정화(淨化)의 뜻으로 들보 위에 놓인 화병(花甁)까지도 놀랄 만한 유동적 필세로 처리되어 있고 천장의 연화 · 인동까지도 무서운 기세로 호매(豪邁)히 그려져 있다.

그러나 이러한 질탕한 동요 속에서 화가는 다시 벗어나 침착한 조필(調筆)로 숙연경건한 장면을 현실 내벽과 연도 양 벽에 그렸으니 북벽 장막건물도(帳幕建物圖) 속에 그려진 주인공(도판 59), 시종남녀들의 기거(起居)의 태도, 동벽에 그려진 봉로공양의 행렬군, 연도 양 벽에 그려져 있던〔지금은 박락(剝落)되어 없어졌으나 일찍이 복사도(複寫圖)가 있어 알 수 있다〕노부행렬도(鹵簿行列圖), 이러한 여러 그림에 나타난 시형식(視形式, sehform)은 금일의 미술안(美術眼)에서 볼 때 실로 기형(畸形)의 종합체임을 느낄 수 있다. 무력으로서는 비록 천하에 호령했다 하나 문화적으로는 아직도 발달 초보에 있었음이 이러한 예술작품에 표현되어 있다. 그들은 대상을 상념적으로 도안화하는 힘이 강한 반면에 사실적 표현의 힘이 유치(幼稚)했던 것이다. 일(日) · 월(月)에 금오 · 하마를 표현한 것이 벌써 원시적인 우물상징(偶物象徵)에서 멀리 떠나지 못함을 보이고 있으나, 주인공의 화상(畵像)은 절대 크기로 표현하고 부차 인물들은 점차 그 중요 서위(序位)에 준하여 점소(漸小)의 순위로 표현하여 간다. 말하자면 표현될 인물의 권력차별에 의하여 화면에 대소의 차별이 생기게 된다. 실제에 있어서 주인공이 체소(體小)한 인물이요 노비는 체대한 인물이라 하여도 표현될 때는 역수(逆數)로 되는 것이다. 이것에서 당시 권력국가의 기세를 엿볼 수 있는 것이다.

또 다수 인물이 표현될 때 그들이 한 괴체(塊體)의 군상으로, 필법상으로 말하자면 입체적 종합투시(verkurzung)가 되어 표현되지 못하고 인물이 각기 독립된 개별적 존재로 표현되어 각기 독자의 행동을 취하고 있다. 간략한 정의를 내리자면 배치의 도안화(圖案化)이다. 전체적 종합이라는 것이 이루어지지 못하고 개별의 독립적 나열이 있을 뿐이다. 이러한 도안성은 그러나 전체

에만 사용되어 있는 것이 아니요 개체에서도 사용되어 있다. 운문·성신·일월·연화·사신, 이 모두가 도안적으로 표현되어 있지만 인물 자체까지도 도안적이다. 이집트의 고화(古畵)에서도 볼 수 있는 프론탈리태트(Frontalität)라는 전면법칙(前面法則)이 이곳에도 남용되어 있다. 이는 입체적 각도 측면의 표현이 불완전함을 뜻하는 것이니, 일개의 인물이 좌측으로 진행할 때 하체만 좌향하고 상체는 정면(正面)하고 안면은 칠분(七分) 삼각도(三角度)로 돌이켜져 있다. 이러한 표현의 지리파멸성(支離破滅性)은 인상표현에 입각하지 않고 상념표현에 입각한 까닭이니, 다시 큰 실례를 북벽 가옥도(家屋圖)에서 보더라도 장막건물 속에 와옥건물(瓦屋建物)을 표현했으니 이는 그 실제에 있어서 와옥건물이 주된 것이요 장막건물은 그 앞에 임시 가설한 건물이었을 것이나, 당시 화가의 눈에는 영안(映眼)의 거리관계로 장막건물은 크게 보이고 와옥건물은 작게 보였던 까닭에 표현에 있어서 이와 같이 주객전도의 기고(畸古)한 표현이 성립된 것이다. 즉 투시법이 불완전했던 것이니, 이러한 점은 다시 그 세부의 수법에서도 도처에 발견할 수 있는 결점이다.

이와 같이 당대의 예술표현은 상념적이요, 도안적이요, 개별적이요, 밀화적(密畵的)이다. 그러므로 순수 미학적 규범에서 평가하자면 순수 미학적 지경에 도달하기 위한 초보적 미술이라 하겠으나, 그러나 역사적 사회적 입장에서 볼 때 실로 당대의 기풍을 가장 구현하고 있는 만고(萬古)의 걸작이라 할 것이다. 역사적 유물은 실로 역사안(歷史眼)만이 살릴 수 있다.

고려 화적(畵跡)에 대하여

일반으로 조선문화 방면이 다 그러하지만 미술공예품에 있어서도 문헌 내지 유적이 희귀한 중, 특히 상고에 있어서 그러함은 오히려 무괴(無怪)한 편이나 근근 오백 년 전 내지 천 년 전 간의 고려의 화적(畵跡)에 있어서도 그러함은 기괴(奇怪)를 지나쳐 마하불가사의(摩詞不可思議)의 일이라 할 만하다. 논자(論者) 있어 그 이유를 설명하여 가로되, 혹은 병화불식(兵禍不息)을 거증(擧證)하고 혹은 예도(藝道)에 대한 일반의 무교양·무관심을 부회(附會)하나, 전론(前論)은 오히려 사실에 근사하지만 후론(後論)은 일단의 검토를 거쳐야 할 것이, 우선 필자가 당장에 문제하고 있는 고려의 예도에 대한 애호가 범론(凡論)·상식으로써 논의할 바 아니어서 단간척소(斷簡尺素)에 산견(散見)되는 기록에서나마 일대 호화판을 그려낼 수 있으니, 고려초 이래 사사건축(寺社建築)의 장엄, 현종(顯宗)간의 팔만대장경(八萬大藏經)과 일반 서적의 인행(印行), 의종(毅宗) 전후의 별궁이전(別宮離殿)의 치려(侈麗)와 청자의 발달, 충렬(忠烈) 충선(忠宣) 간의 사경예술(寫經藝術)의 발달, 기타 탑비(塔碑)·나전칠기·금착동기(金錯銅器)의 발달, 이러한 화도(畵道) 이외의 편례(片例)를 모두 고사시(姑舍是)하고 순전히 회화미술에서의 예만 들더라도, 국초(國初)의 도화원(圖畵院) 내지 화국(畵局)의 설립이 대서특서(大書特書)할 중요한 사실로,『이왕가박물관 소장품 사진첩』해설 같은 내외가 추앙하는 유일의 조선미술 안내서도 "만약 신라조에 이들 화원 같은 것이 있었다 하면 이를 계승한

고려조에 있어서도 역시 그 시설이 없지 못할 것이나, 그러나 사상(史上)에 다시 그 일이 없고" 운운의 망론(妄論)을 경솔히 단론(斷論)하였으나,『고려사』「백관지(百官志)」'외직(外職)'에 "寶曹員吏 亦同上 大府小府陳設司綾羅店圖畵院幷屬焉 보조(寶曹)의 관원도 역시 위의 다른 조(曹)와 같았고, 대부 · 소부 · 진설사 · 능라점 · 도화원을 아울러 본조에 속하게 했다"이란 기록이 있고,『파한집(破閑集)』의 이녕(李寧)의 기사 중에 "睿宗時畵局 예종 때의 화국"이란 구와,『동문선(東文選)』의 이인로(李仁老)의「이상귀체도찬서(二相歸體圖贊序)」에 "爰請畵局朴子雲 이에 화국의 박자운에게 청하여"의 구가 있으니 화원 · 화국의 존재를 어찌 의심하랴. 실로 이 화원의 설치야말로 장차로는 회화미술의 교화(校化, 아카데미즘)의 한 원인(遠因)을 형성할 것이나, 그러나 그 시설 당초에 있어서는 화용(畵用)의 중차대함을 오히려 더 많이 느끼고 시설한 것으로 볼 수 있다.

그러나 고려시대의 화도에 대한 애호를 이 화원의 일사(一事)로써만 입증하려 함은 구우일모(九牛一毛)의 비(比)에 불과한 것이요, 다시 돌이켜 구체적 사실을 들어 말하면 역대 제왕(諸王) 중 헌종(獻宗)[1] · 인종(仁宗)[2] · 명종(明宗) · 충선왕 · 공민왕(恭愍王) 등 지존(至尊)으로 화도에 정진한 이가 많음은 역사상 드문 일이며, 예종(睿宗)은 천장각(天章閣)을 구금(九禁)에 창립하여 송나라 황제의 어필서화(御筆書畵)를 완장(玩藏)하여 때때로 군신(群臣)에게 선시(宣示)하였으며, 의종조에는 내시(內侍)의 좌우번(左右番)이 유경(遊競)에 빙탁(憑托)하여 진보서화(珍寶書畵)를 헌상하였으며, 충선왕은 연저(燕邸)에 만권당(萬卷堂)을 창구(創構)하여 염복(閻復) 요수(姚燧) 조맹부(趙孟頫) 우집(虞集) 등 석유(碩儒)와 명화대가(名畵大家)들로 교유하되 특히 본국에서 시서화(詩書畵) 삼절(三絶)로 칭송되던 이익재(李益齋)를 소치(召致)하여 그들과 교류하게 하였으니, 왕이 이미 능화(能畵)의 재(才)로써 다시 삼절의 익재 공을 소치한 것은, 촌탁(忖度)하건대 수문치학(修文致學)에만 뜻이 있었다기보다 화도에 정진, 명화의 수습에도 의략(意略)이 있었다 할

것이니, 조맹부3) 벌써 명화대가이지만 고소(姑蘇)의 주덕윤(朱德潤)과도 친교를 맺고 왕공엄(王公儼) 임인발(任仁發) 이간(李衎) 장언보(張彦輔) 유도권(劉道權) 등 대가들을 품등(品騰)하며 위언(韋偃)의 화송(畫松), 한간(韓幹)의 화마(畫馬) 등 고화(古畫)를 들어 시화일치(詩畫一致)의 화론을 설립한 계림공(鷄林公)이 어찌 고려화 발전에 도움이 되지 않았으랴.

사대부로서 화도(畫道)에 능한 이가 많음을 말하지 말자.4) ―지륵사(智勒寺)의 광지선사(廣智禪師)가 한 석도(釋徒)로서 "方丈蕭然餘經書圖畵 암자는 쓸쓸해진 채 경서와 도화가 남아 있다"라 일컬어진 호화벽(好畵癖)을 들지 말자5)―그러나 『도화견문지(圖畵見聞誌)』에 "熙寧甲寅 歲遺使金良鑒入貢 訪求中國圖畵 銳意購求 稍精者十無一二 然猶費三百餘緡 희녕(熙寧) 갑인년에 세견사 김양감이 들어와 조공을 하였는데 중국의 도서를 찾아다니며 구하였다. 뜻을 단단히 하여 구매하였는데, 조금 정묘한 것은 열 가운데 한둘도 없었지만 그런데도 오히려 삼백여 민(緡)을 소비하였다"이라 한 것은 무엇을 말한 것이며, 같은 책에 "丙辰冬 復遺使崔思訓入貢 因將帶畵工數人 奏請摹寫相國寺壁畵歸國 詔許之 於是 盡模之持歸 其模畵人頗有精於工法者 병진년 겨울에 다시 최사훈(崔思訓)을 파견하여 조공을 바치고, 인하여 화공 여러 명을 거느리고 상국사(相國寺) 벽화를 모사하여 귀국할 것을 청하니 조서를 내려 허락하였다. 이에 다 모사하여 지니고 돌아갔는데 그 그림을 모사한 화공이 자못 화법을 공부한 자들보다 정묘하였다"라 한 것이 모두 고려인의 호화벽의 일단을 증명하는 것이 아니고 무엇이랴. 『고려사』「열전(列傳)」'이녕'조에 "光弼子 以西征功補隊正 正言崔基厚議曰 此子年甫二十 在西征方十歲矣 豈有十歲童子能從軍者 堅執不署 王(明宗) 召基厚責曰 爾獨不念光弼榮吾國耶 微光弼三韓圖畵殆絶矣 基厚乃署之 광필의 아들은 서정(西征)한 공으로 대정(隊正)에 보임되었는데 정언(正言) 최기후(崔基厚)가 의논하기를 '이 사람은 나이가 겨우 스물로 서정하였을 때는 막 열 살이었습니다. 어찌 십 세의 동자로 종군할 수 있는 자가 있겠습니까'라 하고 굳게 고집하여 서명하지 않았다. 왕(명종)이 최기후를 불러서 꾸짖어 말하기를 '그대는 유독 광필이

우리나라를 영광되게 했다는 것을 생각하지 않는가. 광필이 아니었다면 삼한(三韓)의 도화(圖畵)가 거의 끊어질 뻔하였도다'라고 하자 기후가 바로 서명하였다"라 함이 있으니, 명종은 오히려 능화인물(能畵人物)인 만큼 그 의견은 개인적 의견에 불과한 것으로 볼 수 있으되, "爾獨"이란 말이 얼마나 중의(衆意)를 강조한 것이며 "乃署之"란 말이 얼마나 대세를 알고서 결착(結着)한 것이었던지 천언만사(千言萬辭)의 주석을 요하지 않는 절대의 호증(好證)이다. 이로써 보면 화도에 대한 관심은 고려사회에 일반이었던 것으로 볼 것이요, 결코 조선조 말엽 이후의 조선의 정상(情狀)으로써 과거를 촌탁할 것이 아니라 하겠다.

그러면 상술한 배경 속에 자라난 고려의 회화는 어떠한 것이 있었던가. 이것이 필자가 빈약한 문헌에서나마 이곳에 더듬어 볼까 하는 바이다.

1. 인물화

원래 회화의 시원이 인물화에 있었음은 작화(作畵) 충동이 발휘되기 시작하는 아동의 희화(戲畵)에서도 증명할 수 있으나, 그러나 초기의 인물화는 유형적 인물화여서 어느 특수한 개성을 가진 특수한 인물화 즉 초상화가 아니었다. 이러한 의미의 초상화가 언제부터 조선에서 발생되었을까 함은 매우 추정하기 어려운 것이니, 예컨대 고구려 벽화에 나타난 인물화들은 초상화라기보다 오히려 유형적 인물화에 가까운데, 백제의 아좌태자(阿佐太子)는 벌써 완전한 초상화를 남긴 듯이 전하여 내려오니(도판 60) 어느 세대에 초상화가 비로소 발전되었는지 확실히 말하기 어렵고, 신라통일기에 들어와서는 확실한 초상화가 있었던 듯하여 다소의 문헌에 남아 있다.

예컨대 쌍계사(雙溪寺) 진감선사비문(眞鑑禪師碑文)에 보이는 육조영(六祖影)이라든지, 단속사(斷俗寺) 신행선사비문(神行禪師碑文)에 보이는 신행의 진영(眞影)이라든지, 비로암(毗盧庵) 진공대사비문(眞空大師碑文)에 보이는

60. 아좌태자(阿佐太子). 우마야도 황자상(廐戶皇子像).
일본 황실 소장.

도의(道儀)의 진영이라든지, 『삼국사기』「궁예(弓裔)」전에 보이는 부석사(浮
石寺)의 신라왕상(新羅王像) 등이 그 특례이다. 그러나 그 수는 문헌적으로 실
로 요요(寥寥)함에 비하여 고려조에서의 초상화의 발달은 놀랄 만한 수효와
계통이 있으니, 역대 여러 왕의 진전(眞殿), 도형공신(圖形功臣)의 초상 등은
그 중에도 의의 깊은 것으로, 조선에 있어서는 고려조가 처음이다.

1. 진전(眞殿)의 발달

황윤석(黃胤錫)의 『이재집(頤齋集)』에 고려 진전의 원시설(源始說)이 있으

니 가로되,

漢制自諸帝各廟在京師者外 別立原廟 又爲高帝百世不遷 分立高廟于郡國 蓋周
末春秋之世 已以邑有先君之墓者謂之都 而漢因之也 至唐追尊老子爲玄元皇帝 通
中外立塑像爲廟 而諸帝亦以塑像配焉 宋眞宗崇道敎 又因唐京有景靈宮 天下名都
名山 分立宮觀 並以諸帝塑像繪容安之 而其以配于老子者 往往不一 我東高麗眞殿
之設 實其遺也

한나라 제도에 여러 황제로부터 각자의 묘당이 서울에 있는 외에 따로 원묘(原廟)를 세
우고 또 고제(高帝)를 위하여 백세토록 신위를 옮기지 않고 군국(郡國)에 고묘(高廟)를 나
누어 세웠다. 대개 주나라 말엽 춘추시대에 이미 읍으로서 선군(先君)의 묘가 있는 것은
'도읍〔都〕'이라고 일렀는데 한나라가 그것을 인용하였다. 당나라 때에 이르러 노자를 추존
하여 현원(玄元) 황제라 하고 중앙과 외방을 통틀어 소상(塑像)을 세워 묘당으로 삼았는데,
여러 황제들도 또한 소상으로써 배향하였다. 송나라 진종(眞宗)이 도교를 숭상하여, 또 당
나라 서울에 경령궁(景靈宮)이 있는 것을 인용하여 천하의 이름난 도시와 이름난 산에 궁
관(宮觀)을 나누어 세우고 나란히 여러 황제의 소상과 모습을 그려 안치하였는데, 그 노자
에게 배향한 것이 왕왕 한결같지가 않다. 우리 동방의 고려에서 진전(眞殿)을 설치한 것은
실로 이러한 유서가 있다.

운운. 즉 고려 여러 왕의 진전〔영전(影殿)〕을 경령전(景靈殿)이라 함이 이 경
령궁(景靈宮)에서 유래한 것임을 이에 알 것이요, 평양의 성용전(聖容殿), 영
유(永柔) 봉진사(鳳進寺) 남쪽의 태조 영전 등이 "天下名都名山分立宮觀 천하의
이름난 도시와 이름난 산에 궁관(宮觀)을 나누어 세우고"의 영전에 해당한 것임을 이
에서 알 수 있으며, 효사관(孝思觀)이란 것이 소위 별묘(別廟)에 해당한 것임
을 알 수 있으며, 사사(寺社)의 진전이 소위 "配于老子 노자에게 배향한"식에 해
당한 것임을 이에서 알 수 있다. 다만 『고려사』 「윤소종(尹紹宗) 열전」에 "景靈
殿太祖皇考之別廟 孝思觀太祖眞之所在 경령전은 태조 황고의 별묘이고 효사관은 태조

어진이 있는 곳이다"라 하여 있으나, 사실에 있어서 경령전은 태조 황고(皇考)뿐 아니라 사대(四大) 역조(歷祖)의 진(眞)을 비롯하여,[6] 숙종(肅宗, 원종(元宗) 2년)·예종(원종 2년)·인종(의종 2년)·명종(원종 6년)·강종(康宗, 고종 (高宗) 2년)·고종(원종 2년)·원종(충렬 2년)·충렬(충선 2년)·충혜(忠惠, 충목(忠穆) 2년) 등 비록 단편적이나마 역대 여러 왕의 진영을 봉안한 사실이 『고려사』에 있으니, 경령전이 곧 고려 여러 왕의 진전이었다 할 것이요, 효사 관(공민왕대에 경명전(景命殿)이라 개칭하다)만은 태조의 진영만이 있었던 듯하여 다른 왕의 진영을 봉안한 사실이 보이지 않는다. 경령전은 즉 궐 내에 있던 원묘(原廟)요 효사관은 궐 외 봉은사(奉恩寺)에 있던 별묘이나, 내전(內 殿)에도 별묘가 있었던 듯하여 『고려사』'고종 12년' 조에 "丁酉以康宗忌日 飯 僧二百於內殿 康宗眞殿在玄化寺 忌日詣寺行香例也 정유일. 이날은 강종의 제삿날이 므로 내전에서 중 이백 명에게 음식을 먹였다. 강종의 진전(眞殿)이 현화사(玄化寺)에 있었 는데 제삿날이면 왕이 이 절에 가서 분향을 하는 것이 전례로 되었다"란 구가 보이며, 중 엽 이후로 들면서부터는 진전에 대하여 특별한 칭호를 붙인 듯하여, 충렬왕의 진전을 명인전(明仁殿)이라 하고, 제국공주(齊國公主)의 진전을 인화전(仁和 殿)이라 하고, 왕륜사(王輪寺)의 노국공주(魯國公主)의 진전을 인희전(仁熙 殿)이라 하고, 공민왕의 진전을 혜명전(惠明殿)이라 하였다.

이 밖에 능묘에도 진전이 있었음은 세조(世祖) 창릉(昌陵)의 진전이 그 일 례요 정릉(正陵) 정자각(丁字閣)에 있던 노국공주의 진영도 그 일례이나 후자 는 능 앞에 있던 운암사(雲岩寺, 일운 광암사(光岩寺) 혹은 광통보제선사(廣通 普濟禪寺))에 소속되었던 것인 듯싶으니, 대저 능묘 근처에 사원을 설치하고 사원 근처에 능묘를 경영하여 그 사찰을 인하여 곧 원찰(願刹)을 삼고 이내 진 전을 설치함은 고려의 특색이었다 하여도 가할 것이요,[7] 그 외 사찰까지도 각 왕의 원찰을 삼고 진전을 경영함은 전에 기술한 바와 같이 중국에서 여러 황제 의 소상화용(塑像畵容)을 봉안한 궁관(宮觀)에 노자상(老子像)을 배치함과 그

의태가 유사한 것으로, 이제 역대 여러 왕의 진영이 있던 사찰을 열거하면 대략 아래와 같다.

세조(世祖)의 진영 ― 영통사(靈通寺, 명종 2년).〔연대만 추거(推擧)한 것은 『고려사』에 의함. 이하 이와 같음〕

태조(太祖)의 진영―영통사(명종 2년), 태종사(太宗寺, 명종 2년), 봉은사(奉恩寺, 명종 11년), 연산(連山) 개태사(開泰寺, 공민왕 11년), 죽주(竹州) 봉업사(奉業寺, 공민왕 12년), 가은현(加恩縣) 양산사〔陽山寺, 이는 우왕 6년에 순흥(順興)으로 이안(移安)〕, 용천사〔龍泉寺, 주세붕(周世鵬)의 『무릉잡고(武陵雜稿)』〕.

성종(成宗)의 진영 ― 개국사(開國寺, 고종 4년).

현종(顯宗)의 진영 ― 현화사(玄化寺, 절 비문)에서 숭교사(崇教寺, 고종 4년)로. 황고(皇考) 안종(安宗), 황비(皇妣) 순성태후(順聖太后), 황자(皇姊) 성목장공주(成穆長公主), 왕비 원정왕후(元貞王后) 등의 진영―현화사(절 비문). 후에 안종(安宗) 욱(郁)은 현종과 함께 숭교사(고종 4년)로.

정종(靖宗)의 진영 ― 대안사(大安寺, 명종 10년).

문종(文宗) 비(妃) 인예순덕왕후(仁睿順德王后)의 진영 ― 국청사(國淸寺, 숙종 원년) · 안화사(安和寺, 예종 15년).

숙종(肅宗)의 진영 ― 개국사(예종 원년)에서 천수사(天壽寺, 예종 1년)로, 안화사(원종 2년)로. 비(妃) 명의왕후(明懿王后)의 진영 ― 개국사(예종 8년)에서 천수사(예종 11년)로.

인종(仁宗) 및 공예왕후(恭睿王后)의 진영 ― 영통사(명종 14년).

의종(毅宗)의 진영 ― 해안사(海安寺, 명종 5년)에서 선효사〔宣孝寺, 오미원(吳彌院)〕로, 불주사(佛住寺, 명종 26년)로.

명종(明宗)의 진영 ― 영통사(충선왕 2년).

강종(康宗)의 진영 ― 현화사에서 숭교사로, 왕륜사(王輪寺, 고종 4년)로.

충렬왕(忠烈王)의 진영 ― 서보통사(西普通寺) 영진전[靈眞殿, 충렬왕 34년], 묘련사(妙蓮寺, 절 비문). 비(妃) 제국공주(齊國公主)의 진영 ― 묘련사(충선왕 5년).

충선왕(忠宣王)의 진영 ― 묘련사(절 비문), 해안사[海安寺,『익재집(益齋集)』], 승천부(昇天府) 흥천사(興天寺, 공민왕 6년). 비(妃) 한국공주(韓國公主)의 진영 ― 흥천사(공민왕 6년). 의비(懿妃)의 진영 ― 청운사(青雲寺)에서 묘련사(충숙왕 8년)로.

충숙왕(忠肅王)의 진영 ― 천수사(天水寺, 공민왕 22년). 비(妃) 복국장공주(濮國長公主)의 진영 ― 순천사(順天寺, 충숙왕 8년).

충혜왕(忠惠王) 및 덕녕공주(德寧公主)의 진영 ―신효사(神孝寺, 우왕 3년).

충목왕(忠穆王)의 진영 ― 귀산사[龜山寺,『목은집(牧隱集)』].

충정왕(忠定王)의 진영 ― 보제사(普濟寺) 선명전(宣明殿, 공민왕 원년).

공민왕(恭愍王) 및 순정왕후(順靜王后)의 진영 ― 왕륜사 혜명전(惠明殿, 우왕 2년). 노국공주(魯國公主)의 진영 ― 왕륜사 인희전(仁熙殿, 공민왕 15년), 광암사(光岩寺, 공민왕 23년).

이 외에도 상술한 사사(寺社) 진전 외에『고려사』「병제(兵制)」에 홍원사(弘圓寺) 구조당(九祖堂), 흥왕사(興王寺), 대운사(大雲寺), 중광사(重光寺), 홍호사(弘護寺), 건원사(乾元寺) 등의 진전이 보이며, 윤지표묘지(尹之彪墓誌)에 태운사(泰雲寺) 진전[이것은 대운사(大雲寺)와 동일한 것인 듯] 등이 보이니,『고려사』를 더욱 자세히 뒤지면 상술한 것 이외에 사찰이 많을 것 같다.

각설, 상술한 여러 왕의 진영은 거의 화공(畫工)의 손에서 제작되었을 것은 물론이나 이에 대하여 하등의 사실을 전함이 없고,『보한집(補閑集)』에 이기(李琪)가 그렸다는 의종진(毅宗眞)은[8] 지방민의 자호(自好)에서 나온 것이요,

대각국사(大覺國師)가 송나라 황제로부터 받은 문종의 진영『대각국사문집 (大覺國師文集)』은 어떠한 것인지 불명하고, 충렬왕 및 제국공주진만은 원나라 사람의 작품이며,[9] 운암사(雲岩寺)의 노국공주진은 공민왕의 친필로 유명하나,[10] 그 이외 진영에 대하여는 모두 작자가 미상하다. 장단(長湍) 화장사 (華藏寺)에 공민왕의 자화상이 있어 유명하였으나[11] 지금에 전하지 않고, 요행히 1916년『고적조사보고서』에 만환(漫漶)된 화폭의 사진이 있어 그윽히 여향 (餘香)을 엿볼 수 있으나 진위(眞僞)를 모를 것이며, 공민왕의 화상(畵像)으로 다시 윤택(尹澤)에게 하사된 바 있었으나[12] 지금에 물론 전함이 없을 것이다.

화태(畵態)에 대해서도 물론 전함이 없고,『고려사절요(高麗史節要)』'명종 14년' 조에 태후(太后)의 화상이 입상이 아니었고 좌상이었음을 전함이 있으니, 공민왕 진영의 화태와 대조할 때 당대 진영의 대체적 양식은 얼마간 추상할 수 있다 하겠다.

2. 도형공신(圖形功臣)

다음에 역대(歷代) 여러 왕의 진영의 발전과 서로 맞아 발전된 것은 소위 공신(功臣)의 도형(圖形)이니, 신라대에 있었음을 들을 수 없는즉 조선에서의 도형공신이란 고려조에서 비로소 시작된 듯싶다. 그러나 그 원태(原態)는 벌써 중국에 있던 것으로 정창(鄭昶) 저『중국화학전사(中國畵學全史)』에,

宣帝甘露三年 單于入朝 上思股肱之美 迺圖畵其人於麒麟閣 王充論衡謂宣帝之時 圖畵列士 或不在畵上者 子孫恥之云 自是以後 凡有紀功頌德以及其他關於記念之事 往往藉畵 以達其用 始於王家 次及士夫 乃至庶民 亦多效法之

선제(宣帝) 감로(甘露) 3년에 선우(單于)가 입조하자 주상이 고굉(股肱)의 아름다움을 사모하여 기린각(麒麟閣)에 그 사람을 곧 그리도록 했다. 왕충(王充)의『논형(論衡)』에 이르기를, 선제 때에는 여러 선비들을 그렸는데, 혹 그림 위에 실려 있지 않은 자는 자손들이

부끄럽게 여긴다고 했다. 이후로 대저 공로를 기념하고 덕을 칭송하는 일이 있거나 기타 기념사업에 관계됨에 미쳐서 왕왕 그림을 빌리니, 그 쓰임이 유행하게 되었다. 왕가에서 시작하여 다음으로 사대부에게 미쳤고, 이내 서민에 이르러서도 또한 대부분 그것을 본받았다.

라 하여 그 기원설이 있지만, 고려조에 있어서도 개국(開國)·위사(衛社)·정난(靖亂)·익대(翼戴)·척경(拓境)·탕구(蕩寇), 기타 여러 가지 사유에 의한 소위 벽상공신(壁上功臣)·도형공신의 칭호 밑에 많은 화상이 조성되었다. 『고려사』 '태조 23년' 조에 "重修新興寺 置功臣堂 畵三韓功臣於東西壁 設無遮大會一晝夜 歲以爲常 신흥사를 중수하여 공신당을 설치하고 동서 벽에 삼한공신을 그리고 하루 밤낮으로 무차대회를 열었는데 해마다 전범으로 삼았다"이라 한 것이 아마 조선사상(朝鮮史上)의 최초의 일일 것이며, 같은 책 '원종 3년' 조에 "重營彌勒寺及功臣堂 初自太祖以來 功臣皆圖形壁上 每歲十月爲張佛事 以資冥福 頃因遷都久廢 至是王命重營設齋 다시 미륵사와 공신당을 영건하였다. 처음에는 태조 이래 공신들의 모습을 모두 벽 위에 그렸는데, 매해 10월 그들을 위해 불사를 열고 재물로 명복을 빌었다. 근래 천도로 인해 오래 폐하여 두었는데, 이에 이르러 왕명으로 다시 영건하고 재를 배설하였다"라 한 것이 그 부연된 사실이니, 이곳에 말한 미륵사는 곧 신흥사(新興寺)이다. 이 밖에 영유(永柔)에도 공신당(功臣堂)이 있었으니 『동국여지승람(東國輿地勝覽)』 52권에 "高麗太祖影殿 在永柔米頭山鳳進寺之南 中安太祖影幀 東西壁畵三十七功臣十二將軍 고려 태조의 영전이 영유 미두산 봉진사의 남쪽에 있는데, 가운데에 태조의 영정을 안치하고 동서 벽에 서른일곱 명의 공신과 열두 명의 장군을 그렸다"이라 하였다. 그러나 지금에 있어서는 그 도형의 전반을 찾기 어려우므로 추구하지 않거니와, 중엽 이후에 권신(權臣)의 천권(擅權)으로 말미암아 공신품등(品騰)의 동요가 잦아 첨삭(添削)이 일시 유행하였으니, 현종조 공신으로 양규(楊規) 김숙흥(金叔興) 강민첨(姜民瞻) 등을 정종 12년에, 박섬(朴暹) 하공진(河拱辰) 등을 문종 6년에 비로소 첨가하고, 고종조 공신이라던 이의민

(李義旼)의 도형을 만삭(鏟削)하고 최충헌(崔忠獻)의 도형을 창복사(昌福寺)로, 최이(崔怡)의 도형을 선원사(禪源寺)로 옮겼다가 후에 만삭한 등의 사실이 각기 「열전」에 보인다.

3. 기타의 초상(肖像)

상술한 바와 같이 정교적(政敎的) 의미 내지 의례적(儀禮的) 의미를 갖고 발전된 고려의 초상화는 한갓 왕실에서, 공신에서뿐 아니라 상하 일반이 유용(流用)하게 되었으니, 정원군(定原君) 삼한국대공(三韓國大公) 균(鈞)의 진(眞)을 양릉사(陽陵寺)에 안치한 것은(공양왕 2년) 종실(宗室)의 일례요, 조인규(趙仁規) 정인(鄭仁) 등의 영정을 각기 사당에 걸게 됨은[각인(各人)의 묘지명(墓誌銘)] 사대부의 일례요, 구례현민(求禮縣民) 손순흥(孫順興)이 그 모상(母像)을 봉사(奉祀)함은(성종 9년) 서인(庶人)의 일례이다. 이 외에 여러 문헌에 산견(散見)되는 초상화도 대개는 제사용으로 많이 그려졌을 듯하나, 고려조의 초상화를 참고로 열거하면 대략 아래와 같다.

이암(李嵒) ― 묘지명(墓誌銘)

최영(崔瑩) 정세운(鄭世雲) 김사공(金司空) 이공수(李公遂) ―『목은집(牧隱集)』

최충(崔冲) 권중화(權仲和) 정도전(鄭道傳) ―『양촌집(楊村集)』

이성계(李成桂) 전조생(田祖生) ―『포은집(圃隱集)』

전녹생(田祿生) ―『야은일고(埜隱逸稿)』

하송헌(河松軒) 이무방(李茂芳) ―『근재집(謹齋集)』

김죽헌(金竹軒) ―『익재집(益齋集)』

길재(吉再) ―『야은집(冶隱集)』

권근(權近) 조준(趙浚) ―『삼봉집(三峯集)』

강감찬(姜邯贊) ―『청음집(淸陰集)』

강민첨(姜民瞻) ―『동국여지승람』'진주(晉州)'조

순암(順菴) ―『가정집(稼亭集)』

강서(姜筮)의 처(妻) ―『고려사』'우왕'조

이조년(李兆年) ―『성호사설(星湖僿說)』

『미수기언(眉叟記言)』에 의하면 이색(李穡)의 초상은 한산(韓山) 문헌서원(文獻書院)에 있었다 하지만 지금 잔존된 것은 조선조의 모본(摹本)이요 그 원본이 잔존되었을는지 의문이며(도판 61), 숭양서원(崧陽書院)에 남아 있는 포은(圃隱)의 화상도 조선조의 모본이요(도판 62), 안유(安裕)의 초상은 지금도 순흥(順興) 소수서원(紹修書院)에 남아 있고(도판 63), 이제현(李齊賢)의 초상은 지금 이왕가박물관에 남아 있다(도판 64). 익재(益齋)의 초상만은 원나라 사람 진감여(陳鑑如)의 필로 유명한 것이나[13] 그 외의 필자는 미상한 것이며, 필자가 확연한 것으로

이기(李琪) 필 ― 안치민진(安置民眞)·박인석진(朴仁碩眞)〔『보한집(補閑集)』『이상국집(李相國集)』〕

이광필(李光弼) 필 ― 두경승진(杜景升眞,『고려사』)

정홍진(丁鴻進) 필 ― 이규보진(李奎報眞,『이상국집』)

공민왕(恭愍王) 필 ― 이포진(李褒眞, 공민왕 21년)·유원정진(柳爰廷眞, 공민왕 22년)·윤해진(尹侅眞,『목은집』)·염제신진〔廉悌臣眞, 묘지(墓誌)〕·윤택진(尹澤眞, 묘지)·이강진(李岡眞, 묘지)·손홍량진〔孫洪亮眞,『동국여지승람』'안동 임하사(臨河寺)'조〕

등이 있다. 이 밖에 일본 화공의 필로 나흥유(羅興儒)의 상이 「열전」에 있고,『고려도경(高麗圖經)』에는 이자겸(李資謙) 윤언식(尹彦植) 김부식(金富軾)

61. 이색(李穡) 초상. 이모작(移模作).　　62. 이한철(李漢喆). 정몽주(鄭夢周) 초상.
17세기.　　　　　　　　　　　　　　　　이모작. 1880.

김인규(金仁揆) 이지미(李之美) 다섯 사람의 초상을 서긍(徐兢)이 그렸음이
보인다.

　이제 전술한 화상의 형식을 보건대 이미 익재 초상과 회헌(晦軒) 초상에서
와 같이 전신상과 반신상의 구별이 있음을 제일로 들 수 있으니, 이러한 형식
의 구별은 일찍이『고려사』「열전」'두경승(杜景升)'전에 "勅畫工李光弼圖形
光弼曰畫法生時畫半像耳　景升怒使具體 왕이 화공 이광필에게 조칙을 내려 (두경승
의) 모습을 그리도록 했다. 광필이 이르기를 '화법에서 생시에는 반신상을 그릴 뿐입니다'
라고 하자 두경승이 노하여 그 몸을 모두 그리도록 했다"란 한 구가 있어 어떠한 의궤
에서 나온 양식론인 듯하나 일반이 곧 준수하지 않은 것임은 이 문례(文例)에

63. 안향(安珦) 초상. 1318.

64. 진감여(陣鑑如). 이제현(李齊賢) 초상. 1319.

서도 볼 수 있고, 공민왕의 초상은 정면 직각의 상이나 익재 및 회헌은 삼십 도 각도의 좌측상으로 비수(肥瘦) 없는 세선(細線)으로 설색(設色) 후에 다시 윤곽을 잡았으니, 이 좌상(左像)은 불과 두 가지 예이지만 조선조의 초상이 대부분 우측상을 이루고 있음과 호개(好個)의 대조를 이루는 것으로 그곳에 어떠한 경향성을 볼 수 있을 듯하나 단안(斷案)하기 어렵고, 당대의 필선이 고고유사묘(高古游絲描)에 국한되어 있는 것은 이후 조선 초상화 필법의 한 철칙을 이룬 것으로 주목할 만하다. 〔상술한 이외에 다른 초상화들은 축조(逐條) 설명하고자 한다.〕

2. 종교화

조선회화사상(朝鮮繪畫史上)에 있어서 종교화같이 가장 고고(高古)한 시대로부터 발달된 것은 다시 없을 것이니, 조선의 초상들도 실로 종교화로 말미암아 발전된 것이다. 종교화야말로 조선회화사상에 제일항(第一頁)을 점령할 것이라 하겠으니, 고려조에 있어서 더욱 그 발전을 볼 수 있다.

1. 불교화(佛敎畵)

조선에 불교가 전래된 삼국시대로부터 신라 · 고려 양조(兩朝)를 통하여 불교가 융성하였음은 이미 상식화된 사실로서, 사원의 창립, 지존(至尊)의 수계(受戒), 명문거족(名門巨族)의 출가 등은 특서(特書)할 논제도 못 되거니와, 왕궁후가(王宮侯家)는 물론이요 서민의 두옥(斗屋)까지 불상을 봉안하고 불탑을 봉안하고 도량(道場)을 연설(筵設)함은 고려의 특색이었다 아니할 수 없다. 의종이 천제석(天帝釋) · 관음보살(觀音菩薩)을 많이 그려 중외(中外) 사원에 분송(分送)하며, 백선연(白善淵)이 의종의 행년(行年)에 준(准)하여 관음 마흔 구를 그렸음이라든지,[14] 충렬왕이 부도(浮屠) · 관음보살 열두 구를 궁중에 그려 법회(法會)를 열었음이라든지(충렬왕 원년), 화불(畵佛) 점안(點眼)의 의식을 궁중에서 행함이라든지,[15] 조인규가 회소범상(繪塑梵像)을 다작(多作)하였음이라든지,[16] 충렬 · 충선왕대에 원나라에 화불을 많이 납공(納貢)한 것이라든지, 공민왕이 보현(普賢) · 달마(達磨) · 관음 등을 친히 그렸음 등은 고려조에서나 볼 일이요, 그 외 전국적으로 창립하고 중즙(重葺)한 사찰마다 불화 없음이 없었을 것이로되, 특히 문헌에서 찾아볼 수 있는 것을 보건대,

안화사(安和寺)—미타전(彌陀殿) 양하(兩廈)의 동무(東廡) 조사상(祖師像), 서무(西廡) 지장상(地藏像). (『고려도경』)

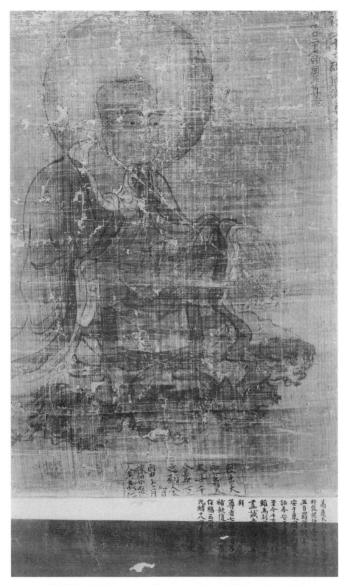

65. 제사백이십칠원(第四百二十七願) 원만존자(圓滿尊者). 이왕가박물관.

광통보제사(廣通普濟寺)—나한보전(羅漢寶殿) 양무(兩廡)의 금선(金仙)·
문수(文殊), 보현(普賢), 나한(羅漢) 오백 구(軀) 화상.(『고려도경』)

해주 숭산사(嵩山寺)—고려 태조 6년에 복부경(福府卿) 윤질(尹質)이 후량
(後梁)으로부터 재래(齎來)한 나한 오백 구 화상.(『고려사』)

흥왕사(興王寺)—문종 30년에 최사훈(崔思訓)이 송(宋) 상국사(相國寺) 벽
화를 이모(移模)한 벽화.(『고려도경』『도화견문지』)

선원사(禪源寺)—비로전(毗盧殿)의 석(釋) 학선(鶴仙) 필의 동서벽화, 노
영(魯英) 필 화옥(畵屋), 석 식영암(息影庵)의 북벽화.(『근역서화징』)

송도 운거사(雲居寺)—달마화상(達磨畵像).(『양촌집』)

여주 신륵사(神勒寺)—금선 초상.(『양촌집』)

법왕사(法王寺)—비로·문수·보현 및 화엄(華嚴) 제조상(諸祖像).(『양촌
집』)

순천사(順天寺)—약사여래(藥師如來)·관음.〔『동국이상국집(東國李相國
集)』41〕

오대산 서대(西臺) 수정암(水精庵)—미타팔대보살상(彌陀八大菩薩像).
(『동국이상국집』41)

광교원(廣敎院)—노사나(盧舍那), 석가(釋迦), 장(奬)·기(基) 이조(二祖)
및 해동육조상(海東六祖像).〔금산사(金山寺) 혜덕왕사비(慧德王師碑)〕

안선보국원(安禪報國院)—오백나한 화상.〔법인국사비(法印國師碑)〕

흥덕사(興德寺)—공민왕 필 석가출산상(釋迦出山像).〔『용재총화(慵齋叢
話)』〕

긍천(矜川) 안양사(安養寺)—약사회(藥師會)·석가열반회(釋迦涅槃會)·
미타극락회(彌陀極樂會)·금경신중회(金經神衆會).(『동국여지승람』)

등이 유명하던 것으로 볼 수 있다. 그러나 현재 얼마만큼이나 잔존되었을는지

의문이며, 이왕가박물관에 남아 있는 나한상 한 폭(도판 65)에,

高麗太祖六年 府卿尹質 使於後梁 梁帝以吳道子所畫五百羅漢幀奉使曰 可奉安
于東國名山 麗太祖承詔 奉安于首陽山神光寺 至今千有餘載 猶存眞本 雖爲剝落
敢慕古人名畫誠意 亦使吾輩得拜尊者七分面目 不勝欽仰 補缺復排 以爲有緣者之
作福云爾 光緖十八年壬辰正月日沙彌允五(방점은 필자)

고려 태조 6년에 복부경(福府卿) 윤질(尹質)이 사신으로 양나라에 갔다. 양나라 황제가
오도자(吳道子)가 그린 오백나한탱(五百羅漢幀)으로 봉사(奉使)에게 이르기를 "동국의 명
산에 봉안하도록 하라" 하였다. 고려 태조가 조서를 받들고 수양산(首陽山) 신광사(神光
寺)에 봉안하였는데, 지금 천여 년이 지났는데 아직도 진본이 남아 있다. 비록 떨어져 나
간 부분이 있지만 감히 고인의 명화의 진실한 뜻을 사모할 수 있고, 또 우리 무리로 하여
금 나한존자의 칠분(七分) 면목을 보고 절할 수 있으니, 흠앙함을 이기지 못하겠다. 결락된
부분을 보수하여 다시 안배하였으니, 인연 있는 자가 복을 짓는다고 여길 따름이다.

광서(光緖) 18년 임진(壬辰) 정월에 사미(沙彌) 윤오(允五)

라는 발문이 있어 일견 당초의 원본인 듯하나, 그러나 원화폭 기문(記文)에,

國土大… 聖壽天… 太子千… 令壽万(?)… 之願金… 智… 丙申七月… 棟樑
隊… 金義仁…

이란 단간(斷簡)이 있어 문(文)이 벌써 조선식일뿐더러 화본(畫本) 그 자체도
후대의 모본인 듯하니 문제되지 않는다. 현재 잔존된 불화는 대개 문헌에 보
이지 않는 것으로, 영주 부석사(浮石寺)의 범천(梵天) · 제석(帝釋) 및 사천왕
(四天王) 벽화(도판 66), 노영(魯英) 필의 담무갈현신도(曇無竭現身圖, 도판
67, 지금 총독부박물관에 있음), 일본 다카노산(高野山) 신노인(親王院)의 석
가설법도(釋迦說法圖, 도판 68), 다이온지(大恩寺) 왕궁만다라(王宮曼茶羅),

66. 범천(梵天, 왼쪽) 및 사천왕(四天王, 오른쪽) 벽화.
부석사 조사당, 경북 영주.

호온지(法恩寺)의 석가삼존 아난가섭도(阿難迦葉圖), 사이쿄지(最敎寺)의 열반도(涅槃圖) 등이 유명하며, 경권(經卷)에 붙은 불화가 경성 두 박물관에 다소 남아 있다.

요컨대 고려불화로서는 문헌에 나타난 한에서 화폭 수의 비례로 보면 나한·관음·보현·달마가 가장 많이 신앙된 듯싶다. 의종의 관음도, 백선연(白善淵)의 관음도 마흔 점, 충렬왕의 관음도 열두 점, 공민왕의 관음도 등은 이미 서술한 바요, 그 외에 진양공(晉陽公) 최이(崔怡) 소장의 관음,[17] 환장로(幻長老) 소장 한생(韓生) 화(畵) 백의관음(白衣觀音),[18] 수월관음(水月觀音)[19] 등이 관음상으로 유명한 것이며, 보현상(普賢像)으로서는 공민왕의 동

자보현육아백상도(童子普賢六牙白象圖),[20] 혜소국사(彗炤國師)의 생모의 원성(願成)인 보현상(普賢像) 오백쟁(五百幀)[21]이 유명하며, 달마상으로서는 공민왕의 달마위로도강도(達磨葦蘆渡江圖),[22] 이두점(李斗岾) 화(畵) 달마도,[23] 달마대사상(達磨大師像)·달마화상쟁(達磨畵像幀)[24] 등이 유명하며, 오백나한상으로서는 이미 서술한 바 있다.

이 외에 특수한 화제로 천축국천길상진(天竺國天吉祥眞),[25] 월담(月潭) 장로(長老) 소장의 섭공풍간도(涉公豊干圖),[26] 연라자도(烟蘿子圖),[27] 세포(細布) 위에 그린 행도천왕도(行道天王圖)[28] 등이 있으며, 김치양(金致陽)이 시왕사(十王寺)에 그렸다는 괴기한 도상[29]은 불교 도상의 무주적(巫呪的) 악용의 일례요, 민제(閔霽)가 화공으로 하여금 그리게 하였다는 복례제정주견축승무상도(僕隷制挺喋犬逐僧巫狀圖)[30]는 반불반신적(反佛反神的) 도상으로 주의할 만하다.

각설, 상술한 불화의 수법에 대해서는 일찍이 『화감(畵鑒)』에 "高麗畵觀音像甚工 其原出於唐尉遲乙僧筆意 流而至於纖麗 고려국의 관음상은 매우 공교로우니, 그 원류는 당나라 위지을승의 필의에서 나와 유전하여 섬세하고 우아한 경지에까지 이르렀다"라 평한 구가 있으니, 위지을승(尉遲乙僧)의 필의(筆意)란 철요화법(凸凹畵法)을 말함이나 그 수법은 벌써 육조대에 즉 고구려 벽화에서도 이미 볼 수 있던 것으로 고려에서 시작된 것이 아니요, "至於纖麗"라 한 것은 그 수법이 매우 저회적(低徊的) 산문적(散文的)으로 흐름을 뜻한 것이나 이는 중국 자체의 송조(宋朝)부터 이미 그 경향이 있던 것이니 유독 고려만의 결점이라 할 수 없는 것이요, 오히려 말하자면 너무 섬약에 흘렀다 함이 가하다. 오늘날 잔존된 몇 점의 불화에서 보더라도 오도자(吳道子)류의 소위 난엽묘선(蘭葉描線)의 계통에 속할 것과 고고유사적(高古游絲的) 구형묘법(拘硎描法)의 계통에 속하는 두 가지가 있으나, 혹은 선이 유약하고 혹은 선이 건조하여 다대한 가치를 인정하기 어려움은 사실이다. 임진왜란 후에 일본에 유전(流傳)된 고

67. 노영(魯英). 담무갈현신도(曇無竭現身圖). 총독부박물관.

려불화가 적지 않은데, 그 중에 우수한 것은 소위 장사공(張思恭)풍이라 하여 장사공의 화적(畵跡)으로 혼입(混入)된 것이 적지 않은 듯하나, 장사공 그 자신이 일류에 속할 대가가 아님에서도 고려불화의 예술적 가치를 너무 높이 둘 수 없는 것 같다.

불화와 함께 발전하여 인물화 발전의 직접 동기를 이룬 것은 조사(祖師)의 진영(眞影)이니, 이 역시 일찍이 신라대부터 유행되기 시작하였으나 참으로 성행되기는 고려조에서라 할 것이다. 대각국사가 송나라 황제로부터 받은 천태교도(天台敎圖) 이본(二本),[31] 이장용(李藏用)이 저록(著錄)한『선가종파도(禪家宗派圖)』,[32]『목은집』에 보이는 조사종파도(祖師宗派圖), 인각사(麟角寺) 보각국사비(普覺國師碑)에 보이는 조도(祖圖) 두 권 등은 모두 계도(系圖)

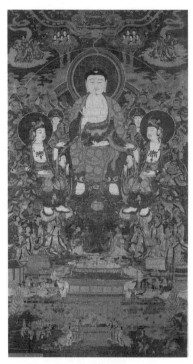

68. 석가설법도(釋迦說法圖).
다카노산(高野山) 신노인(親王院), 일본.

에 불과한 것이었을 것이나, 『대각국사집』에 보이는 불조도영(佛祖圖影), 계주장로진(戒珠長老眞), 증원승통진(證遠僧統眞), 안양사(安養寺) 능정승통진(能淨僧統眞), 칠장사(漆長寺) 혜소국사진(慧炤國師眞), 경덕사(景德寺) 보덕성사영(普德聖師影), 화엄사(華嚴寺) 연기조사영(緣起祖師影), 분황사(芬皇寺) 효성상(曉聖像)(?), 부석사(浮石寺) 상사영(湘師影), 흥교사(興敎寺) 신림조사영(神林祖師影), 대각국사영(大覺國師影), 『이상국집』에 보이는 가지산조사진(迦智山祖師眞), 수미산조사진(須彌山祖師眞), 성주산조사진(聖住山祖師眞), 소성거사진(小性居士眞), 『목은집』에 보이는 식목수진(息牧叟眞), 환암진(幻菴眞), 신륵사(神勒寺) 선각국사진(禪覺國師眞), 『양촌집』에 보이는 법왕사(法王寺) 화엄제조진(華嚴諸祖眞), 『익재집』에 보이는 송광사(松廣寺)

이국사진(李國師眞), 『금석총람(金石總覽)』의 각 탑 비문 중에 보이는 봉암사(鳳巖寺) 정진대사진(靜眞大師眞), 고달사(高達寺) 원종대사진(元宗大師眞), 보원사(普願寺) 법인국사진(法印國師眞), 광교원(廣敎院) 장(奬)·기(基) 이사(二師) 및 해동육조진(海東六祖眞), 옥룡사(玉龍寺) 선각국사진(先覺國師眞), 백련사(白蓮社) 박보(朴輔) 필 원묘국사진(圓妙國師眞), 신륵사 보제선사진(普濟禪師眞), 휴휴암(休休菴) 몽산진(蒙山眞), 불갑사(佛甲寺) 각진국사진(覺眞國師眞), 이것들이 대개 문헌에 보이는 진영들이나 이 중에 현재 얼마만큼이나 남아 있는지는 전연 의문이며, 그 중에 신라대의 유적도 섞였을 법하나 문헌상으로만은 구별을 지을 수 없다.

2. 유교화(儒敎畵)

유화(儒畵)로서는 문선왕(文宣王) 십철칠십이제자상(十哲七十二弟子像)이 이미 신라 효소왕(孝昭王) 16년에 중국으로부터 수입되기 시작하였으나,[33] 고려조에 들어 유교 관계의 도상이 제일 먼저 보이는 것은 성종 2년 때 박사 임노성(任老成)이 문선왕묘도(文宣王廟圖) 한 포(鋪), 제기도(祭器圖) 한 권 등을 송으로부터 재래(齎來)한 사실이다. 이후 선종 8년에 국학(國學) 벽 위에 칠십이현위(七十二賢位)를 그렸으며, 숙종 6년에는 문묘(文廟) 좌우랑(左右廊)에 육십일자이십일현(六十一子二十一賢)을 그렸으며, 충렬왕 29년에는 안향(安珦)이 김문정(金文鼎)을 강남에 보내어 선성(先聖) 및 칠십제자의 화상(畵像)을 구입한 것이 가장 유명한 사실로 되어 있다. 『이상국집』에는 사직(司直) 함진(咸眞)이 화공으로 하여금 중니(仲尼)·안회(顏回) 등 칠십현(七十賢)을 그리게 하였던 사실이 보이고, 다시 『고려사』「안향」전에는 회헌(晦軒)이 주회암(朱晦菴)의 진(眞)을 게양(揭揚)하여 일석첨모(日夕瞻慕)하였던 기사가 있을 뿐이요, 유교에 관련된 것으로 마씨사친당도(馬氏思親堂圖)·고금이십사효도(古今二十四孝圖) 등 감계화(鑑戒畵)가 『양촌집』에 보이며, 사마격옹도

(司馬擊瓮圖) 같은 교화(敎畵)가 『이상국집』 『목은집』 『양촌집』 등 문집에 보이고, 간신거국도(諫臣去國圖) 같은 풍간도(諷諫圖)가 『목은집』에 보인다.

3. 도교화(道敎畵)

『고려도경』에 의하면 예종이 특히 도교신앙에 두터워 정화년(政和年) 중에 복원관(福源觀)을 건립하고 그 중에 삼청상(三淸像)을 봉안하였다 하여 "混元皇帝鬚髮皆紺色 偶合聖朝圖繪眞聖貌像之意 亦可嘉也 혼원황제(混元皇帝)의 수염과 머리털이 다 감색(紺色)이어서 성조(聖朝)의 도회(圖繪)와 진성(眞聖)의 용모와 형상의 우연히 합치되는 뜻이 있으니 또한 가상하다"라 칭송하였을 뿐이요 다른 예를 볼 수 없으나, 도교적 의미를 가진 화상으로 사호화선(四皓畵扇)[34] · 희신도(喜神圖)[35] · 신선배면도(神仙背面圖)[36] · 본국팔로도(本國八老圖)[37] · 세화십장생도(歲畵十長生圖)[38] 등을 들 수 있을까 한다.

4. 신도화(神道畵)

조선에 있어서 신도(神道)라 하면 곧 살만적(薩滿的) 무격(巫覡) 및 그에 부대(附帶)된 신앙을 이름이요, 오늘날에도 관계된 도상이 많이 이용되어 있는 점에서 고려조에도 적지 않게 있었을 것이로되, 문헌상 유례는 대단히 드물다. 『고려사』 '의종 16년' 조에 보이는 화계(畵鷄) 사건, '충선왕 3년' 조에 보이는 화룡기우(畵龍祈雨) 등을 그 예로 볼 수 있고, 인종 9년에 서경(西京) 임원궁성(林原宮城) 팔성당(八聖堂)에 그린 화상은 도(道) · 불(佛) · 신(神) 삼자의 혼합형식으로 주목할 만하니, 『고려사절요』에 의하면

첫째, 호국백두악 태백선인 실덕문수사리보살(護國白頭嶽太白仙人實德文
殊師利菩薩)
둘째, 용위악 육통존자 실덕석가불(龍圍嶽六通尊者實德釋迦佛)

셋째, 월성악 천선실덕 대판천신(月城嶽天仙實德大辦天神)

넷째, 구려평양선인 실덕연등불(駒麗平壤仙人實德燃燈佛)

다섯째, 구려목멱선인 실덕비바시불(駒麗木覓仙人實德毗婆尸佛)

여섯째, 송악 진주거사 실덕금강색보살(松嶽震主居士實德金剛索菩薩)

일곱째, 증성악신인 실덕늑차천왕(甑城嶽神人實德勒叉天王)

여덟째, 두악천녀 실덕부동우바이(頭嶽天女實德不動優婆夷)

등이 그것이다. 선인(仙人)·거사(居士)의 신앙은 도교적 신앙이요 산악에 배치한 것은 재래 산신사상(山神思想)과의 결합이요 신위(神位)의 본질〔실덕(實德)〕을 밀교적(密教的) 불보살로 해석한 것은 곧 불교적 요소의 혼합을 말함이니, 그만큼 일종 특이한 도상을 이루었을 것이나 구체적으로 상상할 수는 없다. 이 밖에 신묘(神廟)마다 회상(繪像)이 있었을 것은 물론이나 『고려도경』의 오룡묘(五龍廟)의 오신상(五神像)만이 문헌에 보이는 유일한 예이다.

3. 자유화(自由畫)

자유화라 함은 종교·감계·실용 등 체용적(體用的) 의미에서 떠나 순수 독립적 의미를 갖고 발전한 것을 이름이니, 중국에서는 벌써 동진(東晉) 이후에 발전되기 시작하였으나 조선에서는 언제부터 발전되었는지 의문이요, 진흥왕대(眞興王代) 사람이라 하며 또는 신문왕대(神文王代) 사람이라 하는 솔거(率居)가 황룡사(皇龍寺) 벽에 노송(老松)을 그렸다 하며, 선덕왕대(善德王代)에 당나라로부터 모란도(牡丹圖)가 왔다 하니, 삼국 말기에는 이미 자유화가 있었던 듯하나 그 이후 다시 이런 종류의 자유화의 화전(畫傳)이 있음을 들을 수 없으니, 자유화의 참다운 발전은 이 역시 고려조에 있었다 할 수밖에 없다. 이제 순서를 따라 그 화적(畫跡)을 찾아볼까 한다.

1. 산수화(山水畫)

산수화의 명인으로는, 『근역서화징』에는 명종(明宗), 석 혜근(惠勤), 공민왕, 이광필, 윤평(尹泙) 등이 보이나 『필화합보(筆畵合譜)』에는 정지상(鄭知常)도 그 한 사람으로 들었고, 산수화적(山水畫跡)을 남긴 자로 『근역서화징』에는 이녕의 산수도 · 예성강도(禮成江圖), 명종 때의 소상팔경도〔瀟湘八景圖, 이광필 필(?)〕, 윤평의 열두 폭 산수도, 공민왕의 추산도(秋山圖), 석 혜근의 산수도, 유방선(柳方善)의 산수도 등이 보이나, 유방선은 홍무(洪武) 무진생(戊辰生)으로 조선조 태종(太宗) 5년에 등과하였은즉 고려의 화가로 치기어렵다. 이 외에 『목은집』에는 청산백운도(靑山白雲圖), 산수도가(山水圖歌), 제산수도(題山水圖), 산수소도(山水小圖), 산수도, 절동파연강첩장도(節東波烟江疊嶂圖) 시구, 우사재송수묵산수(禹四宰送水墨山水) 팔첩병풍 기타 다수한 산수도가 보이며, 『양촌집』에는 연산노인(燕山老人) 관산행려도(關山行旅圖), 천대복암상인(天臺馥庵上人) 수권도(手卷圖) 등이 보이며, 『가정집』에는 강촌모설도(江村暮雪圖) 등이 보이고, 기타 문집에 산수도가 많이 보이나 거의 다 중국의 화적이므로 여기에 들지 않는다.

2. 궁중누각도(宮中樓閣圖)

이 예는 그리 많지 않으니 이녕의 천수원남문도(天壽院南門圖), 공민왕의 아방궁도(阿房宮圖)가 가장 유명한 것이며, 윤평의 산수도병(山水圖屛) 중의 범찰(梵刹) · 선궁(仙宮) · 등왕각(騰王閣) · 황학루(黃鶴樓) 등이 알려져 있을 뿐이다.[39]

3. 화훼영모도(花卉翎毛圖)

이 예는 『이상국집』에 박문수가(朴文秀家) 소장화(所藏畵) 모란, 중서역사모란도(中書譯史牡丹圖), 월사방장(月師方丈) 화족(畵簇) 협죽도화(夾竹桃

花)・요화백로도(蓼花白鷺圖), 박현구가(朴玄球家) 소장화 반송병(盤松屏), 귀일(歸一) 상인(上人) 소장화 노회(老檜) 병풍, 보제사(普濟寺) 청사벽노송도(聽事壁老松圖), 『목은집』에 고화연작(古花燕雀) 병풍, 『양촌집』에 이구령가(李九齡家) 소장 절화도(折花圖)・해송권자(海松卷子), 백첨(伯瞻)의 오죽도(梧竹圖), 『매호집(梅湖集)』에 화선반송(畵扇蟠松) 등이 보이니 그 중에 귀일 상인은 회송(檜松)으로 가장 유명하였다. 동물화로는 마도(馬圖)가 가장 많은 편으로, 『가정집』의 송(宋) 좨주(祭酒) 육준도(六駿圖), 당 태종 육준도 등은 고려의 화적이 아닐 듯싶으나, 『이상국집』에 쌍마도(雙馬圖), 『목은집』에 마도 등이 보이며, 그 외에 분(玢) 상인 소장 신룡도(神龍圖),[40] 화호(畵虎), 박현구가 소장 쌍로도(雙鷺圖), 온(溫) 상인 소장 독화노란도(獨畵鷺鸞圖), 양연사(養淵師) 소장 백학도(白鶴圖), 정득공(鄭得恭)의 이도(鯉圖) 등[41]이 있으니 정득공은 이도의 대가였다. 『포은집(圃隱集)』에 응도(鷹圖) 기사가 다소 보이나 고려의 화적이 아닌 듯하다.

4. 금기도서도(琴棋圖書圖)

이 예로서는 『삼봉집(三峯集)』에 "萊州城南驛館屏有婦人琴碁書畵四圖戲題其上 내주성 남쪽 역관의 병풍에 부인이 거문고 타고, 바둑 두고, 글 읽고, 그림 그리는 네 가지 그림이 붙은 병풍이 있으므로 그 위에다 장난삼아 짓다"의 한 예가 있다.

5. 사군자도(四君子圖)

사군자(四君子) 중에서는 묵죽(墨竹)이 가장 성행하였으니 이는 그 연유된 바가 있다 하겠다. 정창 저 『중국화학전사』에,

元代四君子畵 尤以墨竹爲最盛 能作此類畵之畵家 其泯滅不可考者 不可知 以其可考者而言 其數實占元代畵家三分之二 雖以其用筆簡略易於學習所致 然亦因國

勢民心之特有情感 有以使然 由厭世而逃於閒放 以爲簡淡超逸 如此類之繪畫 爲易
表其情感 而群習之也

원대(元代) 사군자 그림에서 특히 묵죽(墨竹)을 가장 성대한 것이라고 한다. 이런 유의
그림을 능히 그릴 수 있는 화가는 사라져 고찰할 자가 없지만, 알 수 없다고 하더라도 고찰
할 수 있는 것으로 말하자면 그 수는 실로 원대 화가의 삼분의 이를 차지한다. 비록 그 용필
이 간략하였기 때문에 쉽게 학습하여 이룰 수 있다. 그러나 또한 국세와 민심의 특별한 정
감으로 인하여 그러함이 있게 된 것이다. 세상을 싫어하는 이유로 말미암아 한가로운 곳에
숨었으므로 간결하고 담박하며 세속을 초월한 것으로 여긴다. 가령 이런 종류의 회화들은
그 정감을 쉽게 드러낼 수 있기 때문에 무리지어 익히게 되었다.

라 한 바가 그것이다. 그러나 묵죽은 원대(元代)에서 더욱 성행되었다 할지언
정 벌써 송대(宋代)부터도 성행되었던 것이니, 고려조에서도 일찍이 묵죽의
대가로 김돈중(金敦中) 김군수(金君綏) 부자(父子),[42] 정서(鄭敍), 안치민(安
置民), 이인로(李仁老), 정홍진(丁鴻進), 이암(李嵒), 옥서침(玉瑞琛), 석(釋)
행(行), 석 풍(豊), 석 축분(竺芬) 등이 있었다. 이 밖에 정지상·차원부(車原
頹)는 매도(梅圖)로 유명하고, 옥서침은 난도(蘭圖)로 유명하고, 석 축분은 난
죽매혜(蘭竹梅蕙)를 다 잘하였다.

6. 은일도(隱逸圖)

이 종류의 회화로서는 유영이백권주도(劉伶李白勸酒圖),[43] 이상국(李相國)
소장 진양도(晉陽圖),[44] 수경당상재도(壽慶堂桑梓圖), 백첨의 조수도(釣叟
圖),[45] 범승상맥주도(范丞相麥舟圖), 김백안방문정공의전택도(金伯顏訪文正
公義田宅圖),[46] 일본 승 중암(中庵) 화(畵) 이행월하기우도(李行月下騎牛圖),
도잠채국도(陶潛採菊圖),[47] 초수도(樵叟圖),[48] 기우도(騎牛圖),[49] 박자운(朴
子雲) 화(畵) 이상귀휴도(二相歸休圖)[50] 등이 있다.

7. 유연계회도(遊宴契會圖)

이 종류의 회화는 일찍이 『고려사』 '숙종 5년' 조에 "당 현종(玄宗) 타구도시(打毬圖詩)"라는 것이 보이나 그 화폭이 있었는지 의문이며, '충렬왕 22년' 조에 향각(香閣) 벽 위에 당 현종 야연도(夜宴圖)가 있었음은 유명한 사실이요, 예종 11년에는 투호의도(投壺儀圖)를 찬(撰)한 바 있으나 이는 자유화에 속할 것이 아닌 듯싶다. 그러나 가장 주의할 것은 계회도(契會圖)의 발생이니, 조선에서 가장 시초를 이룬 것은 신종조(神宗朝) 최당(崔讜)의 계회도이다. 『양촌집』에

耆英有會尙矣 唐之白樂天 宋之文潞公 俱有洛中之會 當時稱美 作圖以傳之 吾東方 在前朝盛時 太尉崔公讜 號雙明齋 與其士大夫之老而自逸者七人 慕二公之事 始爲海東耆英之會 約每月逐旬一集 惟以觴詠自娛 語不及臧否得失 厥後踵而繼之者 爲佞佛之席 至使老者 僕僕而亟拜 殊失君子知命不惑 優游自樂之意矣 今領司平府事西原府院君李公閱家中舊書 得其先人所藏雙明齋耆英會圖序

기영회(耆英會)가 생긴 지 오래되었다. 당(唐)나라 백낙천(白樂天)과 송(宋)나라 문노공(文潞公)이 모두 낙중(洛中)의 모임을 가졌는데, 당시에 이를 찬미하여 그림으로 그려 전하였다. 우리 동방에서도 전조(前朝, 고려)의 전성기에 태위(太尉) 최당(崔讜) 공은 호가 쌍명재(雙明齋)로 늙어서 벼슬에서 물러난 사대부 일곱 분과 더불어 두 분의 하던 일을 추모하여, 비로소 해동기영회(海東耆英會)를 만들어 매월 열흘마다 한 번씩 모이기를 기약하였는데 오직 마시고 읊조리는 것으로 스스로 즐길 뿐, 세간의 선악과 득실을 말하지 않았다. 그 뒤에 뒤를 이어 계승하는 자들이 부처를 숭배하는 자리로 만들어서 늙은이들로 하여금 번거로이 자주 절하게까지 하였으니, 자못 천명을 알고 미혹되지 않는 군자의 우유자락(優遊自樂)하는 뜻을 상실한 것이다. 지금 영사평부사(領司平府事) 서원부원군(西原府院君) 이공(李公)이 집에 소장된 옛 책을 열람하다가, 그 선인이 소장했던 쌍명재의 『기로회도서(耆老會圖序)』를 얻었다.

라 함이 있으니, 이는 『고려사』 「최당전」에

(神宗時) 上章乞退 遂致仕閑居 扁其齋曰雙明 與弟守太傅詵及太僕卿致仕張自
牧 東宮侍讀學士高瑩中 判秘書省致仕白光臣 守司空致仕李俊昌 戶部尚書致仕玄
德秀 守司空致仕李世長 國子監大司成致仕趙通等 爲耆老會 逍遙自適 時人謂之地
上仙 圖形刻石 傳於世

(신종 때) (최당이) 글을 올려 퇴직하기를 청하여 드디어 관직을 물러나 한가롭게 거처하
면서 그 서재의 편액을 '쌍명(雙明)'이라 했다. 아우 수태부(守太傅) 선(詵), 그리고 태복경
(太僕卿)으로 치사한 장자목(張自牧), 동궁시독학사(東宮侍讀學士) 고영중(高瑩中), 판비
서성(判秘書省)으로 치사한 백광신(白光臣), 수사공(守司空)으로 치사한 이준창(李俊昌),
호부상서(戶部尚書)로 치사한 현덕수(玄德秀), 수사공으로 치사한 이세장(李世長), 국자감
대사성(國子監大司成)으로 치사한 조통(趙通) 등과 더불어 기로회를 만들어 소요자적하니
당시 사람들이 그들을 일러 지상의 신선이라고 했다. 모습을 그려 돌에 새겨 세상에 전했다.

라 함과 부합되는 사실로, 『동문선』의 이인로 제(題) 「이전해동기로도후서(李
佺海東耆老圖後序)」에 "況乎太尉公作詩 以曾益其光價歟 하물며 태위공(太尉公)이
시를 지어 일찍이 그 빛과 값을 보태어 줌에 있어서라"란 구가 있음으로써 전후의 문
맥이 요요상전(耀耀相傳)하는 귀중한 자료였으나 도본(圖本)이 잔존되어 있
을는지 의문이다. 『양촌집』에도 있는 바와 같이 이러한 선례가 있는 후로부터
계회도는 많이 작성되었을 것이니, 채홍철(蔡洪哲) 권부(權溥) 등 팔로(八老)
의 기영회(耆英會)는 자하동곡(紫霞洞曲)의 신곡까지 작출(作出)한 데서 유명
하고, 곡성부원군(曲城府院君)의 원암연집도(元嵓讌集圖),[51] 정미갑계도(丁
未甲稧圖)[52] 등 고려말에 들면서부터 점점 늘어 조선조에 들어와서는 더욱 성
행된 것이 있다. 국재(菊齋) 권부가 광종 이래의 장시장원(掌試壯元)을 도록
(圖錄)하여 교원록(校苑錄)이라 한 예는 다르나 이곳에 붙여 둔다.[53]

8. 실경사생화(實景寫生畵)

이 종류의 회화로서는 목종(穆宗) 10년에 탐라의 화산(火山) 상황을 그린

전공지(田拱之)의 화산도(火山圖), 인종조 이녕의 천수원남문도(天壽院南門圖) · 예성강도(禮成江圖), 숙종 4년의 위왕관서이도(魏王館瑞異圖), 고종 12년 권응경(權應經)의 왜형도(倭形圖), 충렬왕 30년의 금강산도(金剛山圖), 공민왕 14년의 정릉(正陵) 의위차제도(儀衛次第圖) 및 산릉제도도(山陵制度圖) 등이 『고려사』에 보인다.

이상 실경사생화 중에는 자유화로 인정할 수 없는 것도 섞였으나, 하여간에 상술한 바에서 볼 때 문헌에 나타난 화도(畵圖)가 그 수 적다 못 할 것이로되 지금에 어느 정도까지 잔존되었을는지는 전혀 의문이요, 현재 이왕직박물관에 고려화로 추정되어 있는 백진도(百珍圖)라는 고화(古畵) 한 폭이 있고, 경성의 오봉빈(吳鳳彬) 씨에게 공민왕의 누각산수도(樓閣山水圖, 소위 아방궁도라고도 한다)란 것이 한 폭 있으나 필자는 도무지 미상한 것들이요, 후자는 '張治之印' '周亮珍藏' 등의 인문(印文)이 있어 중국 인명들인 듯한 데서 더욱 검토를 받아야 할 것이다. 또 공민왕 필로 전하는 천산대렵도(天山大獵圖)는 지금 이왕직 · 국립 양 박물관에 분폭단간(分幅斷簡)으로 남아 있어 고려화를 위하여 만장의 기염을 토하고 있다.(도판 70 참조)

4. 실용화(實用畵)

1. 천문지리도(天文地理圖)

천문도(天文圖)로서는 『고려사』 '공민왕 15년' 조에 봉선사(奉先寺) 성상도(星象圖)라는 것이 보이고 『양촌집』에 평양 소재 석각천문도(石刻天文圖)[54]라는 것이 보이며, 지리도(地理圖)로서는 『고려사』 의종 2년에 유공식가(柳公植家) 소장 고려 지도, 문종 25년에 민부시랑(民部侍郎) 김제(金悌)가 송나라에 들어갈 때 통과한 주현(州縣)을 그렸다는 지도,[55] 『고려사』 '충렬왕 7년' 조의 고려 지도, '충렬왕 17년' 조의 요동수정도(遼東水程圖),[56] 윤포(尹誧)가 찬진

(撰進)한『오천축국도(五天竺國圖)』, 공민왕대 나흥유(羅興儒)가 찬진한 중원
및 본국 지도,[57] 공민왕대의 함주(咸州) 지도,[58] 화이도(華夷圖),[59] 민총랑(閔
摠郞) 소지(所持)의 후소(後蘇) 지도,[60] 여진(女眞) 지도[61] 등이 있다.[62]

2. 경적도(經籍圖)

광종 10년 후주(後周)에 보낸『효경자웅도(孝經雌雄圖)』, 문종 10년에 이정
공(李靖恭)이 찬진한『신조삼례도(新雕三禮圖)』오십사 판(板), 선종 8년에
송나라에 보낸『이아도(爾雅圖)』두 권,『삼보황도(三輔黃圖)』한 권,『영헌도
(靈憲圖)』한 권,『사마법(司馬法)』,『한도(漢圖)』한 권, 예종 11년의 투호의
도(投壺儀圖), 민지(閔漬)의 세계도(世係圖), 권근의『입학도설(入學圖說)』,
해인사(海印寺) 소장의 삼례도(三禮圖) · 악기도(樂器圖),[63] 정도전(鄭道傳)
의 진맥도(珍脈圖)[64] 등이 있으나 불교 방면의 조사종파도(祖師宗派圖)와 같
이 순수회화에 속하지 못할 것들이 많았을 것이다.

3. 기타 잡화(雜畫)

기타의 실용화로서 건축 · 고분 · 기명(器皿) · 복식 · 기치(旗幟) 등의 식화
(飾畫)를 들 수 있으나 각기 특별한 화제를 찾기 어렵다. 복식 · 기치의 식화는
『고려사』「지(志)」제26의 '여복(輿服) 노부(鹵簿)' 조와『고려도경』의 '기치
(旗幟)' '공장(供張)' 조에 보이나 물론 순수한 회화가 아니요 대개 수화(繡
畫)였을 듯하며, 기명에는 화탁(畫卓) · 화상(畫床) · 화첩(畫韂) · 화자(畫
瓷), 기타 여러 가지 종류는 보이나 이 역시 특별한 화제가 문헌에 남아 있지
않고, 그 중에 화선(畫扇)에 대하여는『고려도경』에 "畫楬扇 金銀塗飾 復繪其
國山林人馬女子之形 麗人不能之云 是日本所作 觀其所續衣物 信然 화탑선(畫楬扇)
은 금은을 칠해서 장식하고 다시 그 나라의 산림(山林) · 인마(人馬) · 여자(女子)의 형태를
그렸다. 고려인들은 만들지 못하고 일본에서 만든 것이라고 하는데, 거기에 그려진 의복과

물건을 관찰해 보니 믿을 만하다"이라 하여 고려의 산물이 아닌 것으로 되어 있는 즉 다시 이곳에 추거(推擧)할 바 아니나, 그러나『매호집』『경렴정집(景濂亭集)』등에 화선의 예가 보이니(이미 서술한 화선반송 · 사호화선 등) 고려의 화선이 전혀 없었다고는 할 수 없으나 다시 추구(追究)하지 않고, 불사건축 등의 벽화는 실용화라기보다 종교화에 속할 것들이 많았으므로 그 역시 이곳에 추거하지 않으나, 다만『고려사절요』'문종 원년'조에 태묘문도(太廟門圖)가 보이니 "門下省奏 謹按前典 戟之爲制如槍 兩岐施刀其端 魏武帝門戟 用蝦蟆頭 以懸幡旒 長一丈二尺 雜以靑黃 今宮殿及太廟門戟 皆作鬼面 實無所據 乞依古制 改畵爲蝦蟆頭 문하성에서 아뢰었다. '삼가 옛 책을 살펴보니, 극(戟)을 만드는 제도는 창과 같고 두 가닥으로 갈라지며 그 끝에 날을 세웁니다. 위무제(魏武帝)의 문에 세운 극은 하마두(蝦蟆頭, 두꺼비 머리)를 그려서 깃발을 달며 깃발의 길이는 일 장(丈) 이 척(尺)이고 청색과 황색이 섞여 있습니다. 지금 궁전과 태묘의 문에 세운 극은 모두 도깨비의 얼굴〔鬼面〕을 그리니 실로 근거가 없습니다. 청컨대 옛 제도를 따라 하마두로 고쳐 그리게 하소서'"라는 것이 그것으로, 건축 식화의 구체적 일례로 주목할 만하다.

당대 유적으로 지금 잔존된 것이 개풍(開豊) 수락동(水落洞) 고분벽화, 인종 시책장각화(仁宗諡冊裝刻畵), 관곽(棺槨) 파편, 비석 기타의 채화(彩畵) · 금석화(金石畵) 등이 있으나 모두 문헌에 남아 있지 않은 것들이므로 이곳에 서술하지 않고, 지금 잔존된 유적에 대하여는 후일 고(稿)를 다시 하여 볼까 한다.

각설, 상술한 화종(畵種)들은 빈약한 문헌에서나마 필자가 주워 볼 수 있는 한도 내의 자료를 모두 나열한 것이다. 배열의 난잡, 정리의 소략(疎略)은 있을지라도 우리가 막연히 생각하고 있던 고려의 회화가 결코 삭막하고 단순한 것이 아니었음을 알 수 있다. 즉 상술한 화종을 요약하건대 하나는 실용화, 둘은 종교화, 셋은 감계화, 넷은 문학화(文學畵)라 할 수 있을 것이다. 첫째의 실용화는 어느 시대에나 없지 않을 것이지만 그래도 그 내용에 의하여 시대와 사회의 변천색을 찾아볼 수 있는 것이다. 다만 문헌에나 유물에서 가히 그 전

(全) 내용을 찾을 만한 것이 남아 있지 않음이 유감의 하나라 하겠다. 그러나 둘째의 종교화에 있어서는 비록 종교의식이 인류에서 근제(根除)되기까지는 어느 시대에나 있을 것이요, 또 당대의 종교가 불교 중심이었던 관계상 불화의 발전이 필연의 세(勢)라 할는지 모르지만, 관음 · 보현 · 달마 · 나한 · 조사 등의 화인(畵因)이 특별히 발전하였으며 섭공(涉公) · 풍간(豊干) · 연라자(烟蘿子) 등 선가(禪家) 독특의 화인이 발전된 곳에서 한 가지 불교라 통칭하나 그 속에 교리의 변천이 신라대와 얼마나 상이해졌는가를 들여다볼 수 있다. 또 항간에서 오늘날 보통 볼 수 있는 십장생도가 이미 고려조에도 있었음이라든지, 오늘날 사사(寺祠)에서 흔히 볼 수 있는 도(道) · 불(佛) · 신(神) 삼교(三敎)의 혼합된 도상이 이미 고려조에 있었음은, 동대(同代) 일본에서 신불합일(神佛合一)의 도상이 발생됨과 궤를 같이한 것으로 문화 발전의 동시성을 들여다볼 수 있는 데서도 회화미술 이외에 문화사 천명상(闡明上) 재미있는 사실이라 할 것이다. '이시후래(以示後來)'적 감계주의에서, 또는 유교적 봉사용(奉祀用)으로서 초상화가 발전된 것도 후대 조선시대의 초상화 발전에 한 중요 동인을 이룬 것으로 주목할 사실의 하나라 하겠다. 그러나 무엇보다 회화미술 그 자체의 내용가치 · 정신가치의 특징을 찾자면 회화미술의 문학화라는 것을 들 수 있다. 다시 말하면 회화미술의 '로맨티시즘'의 발생이다. 화제에서 볼 때 은일도 · 유연계회도 · 사군자도 등의 발생이 그것이며, 섭공 · 풍간 · 연라자 등도 종교화의 문학화 현상이다. 이것을 예술적 상념에서 볼 때 시화일치론이 그것이니, 『익재집』에

東坡題韓幹十四馬云 동파(東坡)가 한간(韓幹)의 십사마도(十四馬圖)에 대하여 시를 지었다.

韓生畵馬眞是馬　　　　한생(韓生)이 그린 말은 진짜 말과 똑같았고

蘇子作詩如見畵 소자(蘇子)가 지은 시는 그림 본 것 같았는데

世無伯樂亦無韓 세상에 백락(伯樂) 없고 한생 또한 없으니

此詩此畵誰當看 이 시와 이 그림을 뉘에게 보일 건가.

李文順公題鷺鷥圖云 이문순공(李文順公)이 노자도(鷺鷥圖)에 대하여 시를 지었다.

畵難人人畜 그림은 사람마다 소장하기 어렵고

詩可處處布 지은 시는 곳곳에다 전할 수 있네.

見詩如見畵 시를 볼 때 그림 보는 것과 같다면

亦足傳萬古 그림 또한 만고에 전할 수 있네.

語雖不侔 其用意同也 말은 비록 같지 않으나 용의(用意)는 같았다.

라 한 것이 하필 소동파(蘇東坡)만의 회화관이 아니요, 이규보만의 회화관이 아니요, 익재의 회화관이 되는 동시에 고려 일반의 회화관도 된다. 이것을 "畵老松於皇龍寺壁 烏雀往往飛入云 황룡사 벽에 늙은 소나무를 그리자 까마귀와 까치가 이따금 날아들었다고들 한다" 이라던 신라대의 회화관과 대조하면 회화의 객관주의에서 주관주의로의 커다란 변천을 볼 수 있다. 이것이 무엇보다도 고려화의 큰 특색이다.

부기(附記)

이 논문에서 열거한 화종(畵種)은 필자가 극히 국한된 서적에서 눈에 띄는 바를 나열함에 불과하였은즉 충분하지 못함을 이어 자량(自量)하는 바이요, 그 중에도 외래의 화적을 문제 삼지 않았으니 그에 대하여는 『학해(學海)』 제1집(경성제대 문과 조수회 편)에 실린 「고려시대 회화의 외국과의 교류」라는 졸고를 참고하기 바란다.

고려시대 회화의 외국과의 교류

본래 고려반도는 만주 일각에서 정남(正南)에 뻗쳐 서(西) 황해(黃海)를 격하여 중국에 임하였고, 동남은 일위대수(一葦帶水)로 일본과 이웃하고, 서남으론 멀리 류큐 열도(琉球列島)를 향하고 있다. 이것이 당시의 천하였다. 따라서 외국과의 교섭이라 하지만 그것은 위와 같은 열국(列國)과의 교섭에 불과하다. 교섭이란 회화의 수수(授受), 화가의 왕래를 의미한다.

무릇 고려의 건국은 이미 당말(唐末) 오대(五代)에 해당하고 외국과의 교섭은 삼국 이전부터 중국을 주로 하고 있던 관계상, 고려조로 되어서도 가장 먼저 회화의 전수를 받은 것은 후량(後梁)으로부터였다. 『고려사』 권1, '태조 6년' 조에

夏六月癸未… 福府卿尹質使梁 還獻五百羅漢畫像 命置于海州嵩山寺

여름 6월 계미… 복부경(福府卿) 윤질(尹質)이 사신으로 양나라에 갔다가 돌아와서 오백나한상을 바치니, 해주 숭산사(嵩山寺)에 두도록 명하였다.

라 있음이 그것이다. 지금 '이왕직박물관에 수장된 견본담채(絹本淡彩)의 존자화상(尊者畫像)에는 다음과 같은 발(跋)이 있다. (도판 65 참조)

高麗太祖六年 府卿尹質 使於後梁 梁帝以吳道子所畫五百羅漢幀奉使日 可奉安

于東國名山 麗太祖承詔 奉安于首陽山神光寺 至今千有餘載 猶存眞本 雖爲剝落
敢慕古人名畫誠意 亦使吾輩得拜尊者七分面目 不勝欽仰 補缺復排 以爲有緣者之
作福云爾

光緖十八年壬辰正月日沙彌允五(방점은 필자)

고려 태조 6년에 복부경 윤질이 사신으로 양나라에 갔다. 양나라 황제가 오도자(吳道子)
가 그린 오백나한탱(五百羅漢幀)으로 봉사(奉使)에게 이르기를 "동국의 명산에 봉안하도
록 하라" 하였다. 고려 태조가 조서를 받들고 수양산(首陽山) 신광사(神光寺)에 봉안하였
는데, 지금 천여 년이 지났는데도 오히려 진본이 남아 있다. 비록 떨어져 나간 부분이 있
지만 감히 고인의 명화의 진실한 뜻을 사모할 수 있고, 또 우리 무리로 하여금 나한존자의
칠푼(七分) 면목을 보고 절할 수 있으니, 흠앙함을 이기지 못하겠다. 결락된 부분을 보수
하여 다시 안배하였으니, 인연 있는 자가 복을 짓는다고 여길 따름이다.

광서(光緖) 18년 임진(壬辰) 정월에 사미(沙彌) 윤오(允五)

그러나 이 발기(跋記)에 보이는 "吳道子所畫 오도자가 그린"라 함은 말할 것
도 없이 논외(論外)의 속론(俗論)이며, "奉安于首陽山神光寺 수양산 신광사에 봉
안하였는데"란 검토의 여지가 있으나, 문제의 화폭 그곳에는 절단된 기록이나
마,

國土大… 聖壽天… 太子千… 令壽万… 之願金… 智… 丙申七月… 棟梁隊…
金義仁…

이란 조선적인 기문(記文)을 갖고 있을 뿐만 아니라, 화상(畫像) 그것도 필법
은 매우 취약하여 명화에 속할 것이 못 되고 모본(模本)같이도 보인다. 더욱이
화상의 오른쪽 위에는 '…이십칠원(…二十七願) 원만존자(圓滿尊者)'라는 제
기(題記)가 있으나 만환(漫漶) 단절되었음으로인지 그 왼쪽에 다시 작게 '제
사백이십칠원(第四百二十七願) 원만존자(圓滿尊者)'라고 적혀 있는 것으로

보아서 원래 오백나한(五百羅漢) 중의 한 폭이었던 것으로 상상되며, 저 후량 으로부터 전래된 화상과 어떤 연락이 있었던 것같이 생각되나 지금은 의논의 시기가 아니다.

이에 이어서 중국에서 많은 회화를 전수한 것은 송조(宋朝)가 되어서부터 였다. 『고려사』 '성종(成宗) 2년' 조에 박사 임노성(任老成)이 송(宋)에서 대 묘당도(大廟堂圖) 한 포(鋪), 사직당도(社稷堂圖) 한 포, 문선왕묘도(文宣王廟 圖) 한 포, 제기도(祭器圖) 한 권을 재래(齎來)한 것은 송의 태종대(太宗代)이 고, 다음에 신종(神宗) 희녕(熙寧) 7년, 고려 문종(文宗) 28년에는 김양감(金 良鑑)을 송나라에 보내어 중국 도화(圖畵)를 삼백여 민(緡)을 들여서 예의(銳 意) 구입시켰고,[1] 문종 30년에는 다시 최사훈(崔思訓)을 송에 보내어 상국사 (相國寺)의 벽화를 모사케 하여 개성 흥왕사(興王寺)에 그리게 하였고,[2] 송의 철종조(哲宗朝)에는 대각국사(大覺國師)가 송나라 황제로부터 고려 문종진 (文宗眞), 송(宋) 철종진(哲宗眞), 불조도영(佛祖圖影), 천태교도(天台敎圖) 이본(二本), 백산개주도(白傘蓋呪圖) 일본(一本)을 받았고,[3] 고려 예종조(睿 宗朝)는 저 송의 휘종조(徽宗朝)에 해당하므로 휘종의 어필서화(御筆書畵)의 전래됨이 많아 청연각(淸讌閣)에 이를 수장하고 있던 것으로 유명하였다.[4] 다 시 『영화기문(寧和記聞)』에는 휘종이 추성흔락도(秋成欣樂圖)를 김부식에 하 사한 기사가 보이며,[5] 『목은집』에도 휘종 필 봉연도(蜂燕圖)의 시찬(詩讚)이 있고,[6] 예종(睿宗) 9년에는 휘종으로부터 지결도(指訣圖) 십책(十冊)도 전하 고 있다.[7] 또한 진화(陣澕)의 『매호집(梅湖集)』에는 송적팔경도(宋迪八景圖) 를 전하며,[8] 당송시본(唐宋詩本)에는 고려의 고인(賈人)이 한간(韓幹)의 화마 첩(畵馬帖)을 소지하고 있던 것을 기(記)하고 있다.[9]

각설, 상술한 곳에서 본다면 송나라의 화인(畵人)으로서는 휘종이 특필(特 筆)되었을 뿐이며 별로 다른 화인의 이름이 보이지 않으나, 『손공담포(孫公談 圃)』에는 원풍(元豊) 6년 송구(宋球)라는 자가 내조(來朝)하여 고려의 산천형

세(山川形勢)·풍속호상(風俗好尚)을 『도기(圖紀)』로 찬(撰)한 기사가 있다.[10] 선화(宣和) 6년에 내조하여 『고려도경(高麗圖經)』을 지은 서긍(徐兢)은 너무나도 유명하고, 등종(鄧鍾)도 『고려도기(高麗圖記)』를 저술하고 있으므로 선화(善畵)의 사람으로서 고려에 온 것이었을 것이다.[11] 휘종 정화(政和) 7년에는 『고려칙령격식례의범좌도(高麗勅令格式例儀範坐圖)』를 찬(撰)하였으므로[12] 어떤 화인이 고려에 내조하였을 것이 상상되며, 한약졸(韓若拙)도 화인으로서 고려에 오려고 하였으나 사변(事變)으로 중지하였는데,[13] 유래 피아(彼我)의 사절(使節) 왕래에는 많은 화공(畵工)이 수행되었으므로 많은 화가가 고려에 와 있던 것은 상상하기 어렵지 않다. 다만 그 인명을 상세히 할 수 없을 뿐이다. 그러나 중국의 회화는 오히려 고려 중기 이후 즉 원(元) 이후부터 많이 전해진 듯하다. 그 가장 중요한 원인은 충렬왕을 비롯하여 역대의 여러 왕이 원나라의 부마(駙馬)가 되어 그 내총(內寵)을 받았고, 더욱이 많이 연경(燕京)에 있어서 진적(珍蹟)·묘품(妙品)에 접하였으며, 또한 구안지사(具眼之士)가 이에 수반되어 있던 까닭이라고 할 수 있을 것이다. 김안로(金安老)의 『용천담적기(龍泉談寂記)』에,

高麗忠宣王在燕邸 構萬卷堂 召李齊賢置府中 與元學士姚燧閻復元明善趙孟頫遊 圖籍之傳 多所闡秘 其後魯國大長公主之來 凡什物器用簡冊書畵等物 舡載浮海 今時所傳妙繪實軸 多其時出來云

고려 충선왕이 원나라에 있을 때, 만권당(萬卷堂)을 짓고 이제현(李齊賢)을 불러 부중(府中)에 있게 하면서 원나라 학사 요수(姚燧) 염복(閻復) 원명선(元明善) 조맹부(趙孟頫)와 교류하도록 하여, 숨겨져 있는 도서와 서적을 밝혀낸 것이 많았다. 그후 노국대장공주(魯國大長公主)가 올 때, 일용 기물과 간책(簡冊)·서화 등의 물건을 배에 싣고 바다로 왔다. 지금 전해 오는 오묘한 그림과 족자들이 그때 나온 것이 많다고 한다.[1]

이라고 한 것은 사실(史實)에 의한 진실을[14] 말한 것이라고 할 수 있고, 이어서

今之好事者所貯 率多元人之蹟 如郭熙李伯時蘇子瞻 眞筆亦多傳焉 其間眞贋模
本 混雜莫辨者衆矣

지금 그림을 좋아하는 사람들이 간직하고 있는 것은 대개 원나라 사람들의 필적이 많고,
곽희(郭熙) 이백시(李伯時) 소자첨(蘇子瞻) 등의 진필도 많이 전하였으나, 그 중에 진짜와
가짜와 본뜬 모본이 섞여서 분별되지 못하는 것이 많다.[2]

라 하였음은 조선조 중종대(中宗代)의 사실이나, 당시까지도 송·원의 화적
이 많았던 점에서 본다면 고려조에는 얼마나 많은 화적이 전해졌는지 상상되
는 바이다. 신숙주(申叔舟) 『보한재집(保閑齋集)』의 「비해당화기(匪懈堂畫
記)」에도 고개지(顧愷之) 오도자(吳道子) 왕유(王維) 곽충서(郭忠恕) 휘종(徽
宗) 이공린(李公麟) 소동파(蘇東坡) 문여가(文與可) 곽희(郭熙) 최각(崔慤)
조맹부(趙孟頫) 선우추(鮮于樞) 왕공엄(王公儼) 사원(謝元) 진의보(陳義甫)
유백희(劉伯熙) 이필(李弼) 마원(馬遠) 교중의(喬仲義) 유도권(劉道權) 안휘
(顔輝) 장언보(張彦輔) 고영경(顧迎卿) 장자화(張子華) 나치천(羅稚川) 주랑
(周郎) 임현능(任賢能) 석설창(釋雪窓) 식재(息齋) 진재(震齋) 송민(宋敏) 왕
면(王冕) 섭형(葉衡) 지환(知幻) 등의 서적(書蹟)을 전하고 있으나, 많이 고려
시대부터의 전유(傳遺)였을 것이다. 이제현의 『익재집』에도 「장언보운산도찬
(張彦輔雲山圖讚)」 중에 왕공엄의 초화(草花), 월산(月山, 임인발(任仁發)]의
마도(馬圖), 식재[이간(李衎)]·송설(松雪, 조맹부) 등을 평즐(評騭)하고 있
으며, 따로 유도권(劉道權) 산수, 백낙천진(白樂天眞), 소동파진(蘇東坡眞),
고항(古杭) 오수산(吳壽山)의 익재진(益齋眞)[15] 등을 전하고 있는데, 그가 '시
서화 삼절'[16]이라 칭하던 만큼 고려와 원(元) 사이의 화단(畫壇)에 많은 연락
도 갖고 있던 것으로 상상된다. 조맹부와 교유가 깊었었음은 이미 말한 바이

나 주덕윤(朱德潤)과도 교유가 두터웠던 듯, 『익재집』에는 "昔與姑蘇朱德潤
每觀屛障燕市東 옛날 고소(姑蘇)의 주덕윤과 함께 자주 연경시(燕京市) 동편의 병장(屛
障) 구경을 하였지"[3]이라든가,

姑蘇朱德潤 妙於丹靑 謂予言 凡畵松栢作輪困礧砢則差易, 而昻霄聳壑之狀 最爲
難工
고소의 주덕윤은 그림 솜씨가 매우 절묘했는데, 나에게 말하기를 "무릇 송백(松柏)을 그
림에 있어 마디져 구불구불한 것과 크고 작은 쌓인 바윗돌은 비교적 그리기 쉬우나, 하늘을
향하여 우뚝 치솟은 모양은 가장 그리기 어렵소"라고 하였다.

운운한 화론의 일부까지도 보인다. 장언보·유도권도 고려 후기에 있어서 가
장 훤전(喧傳)되던 자인 듯하여서 『목은집』에

張彥輔劉道權 至正以來名最傳 兩家妙處得天趣 筆力所到氣勢全 精神入玄又入玄
장언보와 유도권은 지정(至正) 이래 이름이 가장 널리 전해졌네. 두 사람의 묘처는 자연
정취 터득했고, 필력이 이른 곳에 기세가 온전하여 정신이 현묘함에 들고 또 들었구나.

이라 찬함과 같이 『익재집』 『목은집』에 두 사람의 산수화찬(山水畵贊)이 상당
히 전하고 있다. 또 이보다 다소 오랜 것으로 『동국이상국집』에는 고려 정홍진
(丁鴻進)의 묵죽(墨竹)을 문여가(文與可)에 비하였고, 『목은집』에는 "至正帝
所賜金文秀藏趙孟堅金畵蘭 王延壽畵馬 지정 황제가 하사하였고 김문수가 소장한 조
맹견의 금물로 그린 난초와 왕연수가 그린 말" 등이 있다. 또한 충렬왕과 제국공주의
진(眞)도 원나라 사람의 소필(所筆)이고,[17] 충렬왕 29년에는 김문정(金文鼎)
을 강남에 보내어 선성(先聖)과 칠십제자(七十弟子)의 화상(畵像)을 구입하
였고,[18] 안향(安珦)의 화상도 고려의 화원에[19] 있던 원나라 화공(畵工)에
의하여 된 것이고,[20] 원말(元末)경에는 강절(江浙)의 장사성(張士誠)으로부

터 화목병(畵木屛)[21]을 공헌(貢獻)하고 있다. 이 모두 근소례(僅小例)에 불과하나 송·원의 화적이 얼마나 고려에 장래(將來)되었으며 얼마나 많은 영향을 주고 있었던가를 상상할 수 있다고 생각된다.

이 사이에 있어서 일본화로서 문종 27년에 왕칙정(王則貞) 송영년(松永年) 등이 화병(畵屛)을 헌상한 것이 비로소『고려사』에 보이지만[22] 이후 화적·화인의 이름은 얼마 전하여 있지 않고, 그 중에서 문헌에 나타나 유명한 것은 승(僧) 철관(鐵關)과 승 중암(中庵)의 두 사람을 들 수 있다. 승 철관은 신숙주(申叔舟)의『보한재집』「비해당화기」에

鐵關倭僧也 善山水 志於似眞而少豪逸 故時人誚云有僧氣 然未可以是輕之也 今有山水圖二 古木圖二

철관은 왜승(倭僧)이다. 산수를 잘 그렸는데 진짜와 닮게 그리려는 데에 뜻을 두었기에 호일(豪逸)한 맛이 없었다. 그러므로 당시 사람들이 스님의 기운이 있다고 책망하였다. 그러나 이렇다고 해서 그를 경시할 수는 없다. 지금 산수도 두 폭과 고목 그림 두 폭이 있다.

라 있으나, 그의 사실은 이미 이제현의『익재집』에도 "昔與姑蘇朱德潤 每觀屛障燕市東 鐵關山水有僧氣 옛날 고소의 주덕윤과 함께 자주 연경시 동편의 병장 구경을 하였지. 철관의 산수는 중의 기상 있건만"[4]라 있는데 익재가 연시(燕市)에 있게 된 것은 충숙왕(忠肅王) 원년 이후의 일이었으므로 철관도 거의 동시대의 사람으로서 고려에만 아니라 연경에까지도 그 화적을 남겼을 것이다. 또한 보한재가 "故時人誚云有僧氣 그러므로 당시 사람들이 스님의 기운이 있다고 책망하였다"라 한 것은 익재가 "鐵關山水有僧氣 철관의 산수는 중의 기상 있건만"라 한 것을 암암리에 의중에 품고 논한 듯하여, 이에 의하여 논한다면『보한재집』에 보이고 있는 많은 송·원의 화적도 고려의 구전(舊傳)으로 연락시켜 봄에 큰 무리는 없을 듯하다.

다음에 석(釋) 중암은 권근의 『양촌집(楊村集)』에 "中庵所畵李周道騎牛圖 自注 中庵日本釋守允 중암이 그린 이주도(李周道)의 기우도(騎牛圖) 자주(自注)에 '중 암은 일본 중 수윤(守允)이다' 라고 하였다"이라 있으나, 그는 고려 말기 공민왕대에 개성 안화사(安和寺)에 있어서 많은 고려 인사와 교유하고 있었던 듯, 이집(李 集)의 『둔촌잡영(遁村雜詠)』에도 "元日敍懷 呈安和中菴上人 兼簡住老 정월 초하 루에 회포를 적어 안화사 중암(中菴) 상인(上人)에게 바치며 겸하여 주지스님에게 보낸 다"의 시제(詩題)가 있으며, 이색의 『목은집』에도 「식목수찬(息牧叟讚)」이 있 어 그 중에 "中庵日本人也號息牧 중암은 일본인이다. 호는 식목(息牧)이다" 운운의 긴 찬문(讚文)이 있다. 또한 우왕(禑王) 2년에는 승 양유(良柔)가 화병을 헌 (獻)하였고,[23] 무명 화가의 작(作)으로서 나흥유(羅興儒)의 화상이 전해지 며,[24] 창왕대(昌王代)에는 류큐(琉球)에서 화병(畵屛) 일부(一副), 화족 한 쌍 이 전해진 것을[25] 최후로 하여 일본화의 전수는 그다지 전해지지 않은 듯하다.

이상은 외국으로부터의 영향이나, 반대로 고려로부터 외국에 전하고 또는 영향을 끼친 자로서 가장 으뜸되는 화인으로서 이녕을 들 수 있겠다. 『고려사』 권122의 「이녕의 열전」에

李寧全州人 少以畵知名 仁宗朝隨樞密使李資德入宋 徽宗命翰林待詔王可訓陳 德之田宗仁趙守宗等 從寧學畵 具勅寧畵本國禮成江圖 旣進 徽宗嗟賞曰 比來高麗 畵工 隨使至者多矣 唯寧爲妙手 賜酒食錦綺綾絹

이녕은 전주(全州) 사람이다. 어려서부터 그림으로 이름이 알려졌다. 인종(仁宗) 때 추 밀사(樞密使) 이자덕(李資德)을 수행하여 송나라에 들어가니, 휘종이 한림대조(翰林待詔) 인 왕가훈(王可訓) 진덕지(陳德之) 전종인(田宗仁) 조수종(趙守宗) 등에게 명하여 이녕에 게 그림을 배우게 했으며, 조칙을 갖추어 이녕에게 우리나라의 예성강도(禮成江圖)를 그리 게 하였다. 이윽고 바치니 휘종이 칭찬하여 말하기를 "근래에 고려의 화공으로 사신을 수 행하여 온 자들이 많았으나 오직 이녕만이 묘수(妙手)로다" 라 하고 술과 음식 그리고 각색 비단을 하사하였다.

이라 있음이 그것인데, 가장 인구(人口)에 회자된 것이다. 이 외에 따로 화인의 이름을 전하고 있지 않으나, "比來高麗畵工 隨使至者多矣 근래에 고려의 화공으로 사신을 수행하여 온 자들이 많았으나"란 데서 보아도 외국에 영향을 미칠 만한 화공은 없었으나 많은 화가가 중국에 왕복하고 있던 것을 상상할 수 있다.『도화견문지』의 상국사 벽화 모사의 건에 "丙辰冬復遣使崔思訓入貢 因將帶畵工數人 …頗有精於工法者 병진년 겨울에 다시 최사훈을 파견하여 조공을 바치고, 인하여 화공 여러 명을 거느리고… 자못 화법을 공부한 자들보다 정묘하였다"라 하였음은 그 일례일 것이다.

다시 고려의 화적으로서 중국에 전해진 것은 전충의가(錢忠懿家) 소장 착색산수(著色山水) 네 권, 장안(長安) 임동(臨潼) 이우조가(李虞曹家) 소장『본국팔로도(本國八老圖)』두 권, 양포우조가(楊襃虞曹家) 소장 세포(細布) 위에 그린 행도천왕도(行道天王圖) 등이 전해지고,[26] 관음도(觀音圖)도 중국에서 훤전(喧傳)된 것이며,[27]『화감(畵鑒)』에 "外國畵 高麗國畵觀音像甚工 其原出於唐尉遲乙僧筆意 流而至於纖麗 외국의 그림으로 고려국의 관음상은 매우 공교로우니, 그 원류는 당나라 위지을승의 필의에서 나와 유전하여 섬세하고 우아한 경지에까지 이르렀다"라 하고 있다. 이 외에 광종(光宗) 10년에는『효경자웅도(孝經雌雄圖)』세 권을,[28] 선종(宣宗) 8년에는『이아도(爾雅圖)』두 권,『삼보황도(三輔黃圖)』한 권,『영헌도(靈憲圖)』한 권,『사마법(司馬法)』,『한도(漢圖)』한 권[29]을 송에 전하고, 문공인(文公仁) 등은 요(遼)에 사(使)하여 서화병선(書畵屛扇)을 많이 주었고,[30] 통화(統和) 3년에는 고려 지도를 주었다.[31] 고종(高宗) 19년에는 몽고에 화선(畵扇)을 공(貢)하고 있는데[32] 이것은 고려선(高麗扇)으로서 유명한 것이고,『해동역사(海東繹史)』권제29에는 많은 문헌으로부터 여러 가지 사례를 들고 있으나 그 중에서 회화에 관계있는 것을 두셋 들면 다음과 같은 것이 있다.

『高麗圖經』―畫楈扇 金銀塗飾 復繪其國山林 人馬 女子之形 麗人不能之 云是
日本所作 觀其所繪衣物 信然

『고려도경』―화탑선은 금은을 칠해서 장식하고 다시 그 나라의 산림(山林)·인마(人
馬)·여자(女子)의 형태를 그렸다. 고려인들은 만들지 못하고 일본에서 만든 것이라고 하
는데, 거기에 그려진 의복과 물건을 관찰해 보니 믿을 만하다.

『圖畵見聞誌』―熙寧丙辰冬 高麗遣使崔思訓 使人 或用摺疊扇 爲私覿物 其扇用
鵝靑紙爲之 上畫本國豪貴雜以婦人鞍馬 或臨水爲金砂灘 曁蓮荷花木水禽之類 點
綴精巧 又以銀泥爲雲氣月色之狀 極可愛 謂之倭扇 本出於倭國也

『도화견문지』―희녕 병진년 겨울에 고려에서 사신 최사훈을 파견했다. 사신 중에는 혹
접첩선(摺疊扇)을 쓰기도 했는데 사적인 입장에서 면회할 때 쓰는 물건이다. 그 부채는 아
청지(鵝靑紙)로 만들었다. 그 윗면에는 본국의 부귀한 자들이 부인과 장식한 말들로 섞어
그렸고, 혹 물가에는 금모래가 있는 여울과 연꽃·화목·물새 따위를 그렸는데, 서로 점철
된 것이 정교하다. 또 은니(銀泥)로 구름의 기운과 달빛의 형상을 그렸는데 몹시 사랑스럽
다. 이를 왜선(倭扇)이라 하는 것은 본래 왜(倭)에서 나왔기 때문이다.

『鷄林志』―高麗疊紙爲扇 銅獸醫環 加以銀飾 亦有畵人物者

『계림지』―고려에서는 종이를 접어 부채를 만든다. 동수(銅獸)를 고리에 달며 은으로
치장한다. 또 인물을 그린 것도 있다.

『畵繼』―高麗扇 又有用紙 而以琴光竹爲柄 如市井中所製摺疊扇者 但精緻 非
中國可及 展之廣尺三四 合之止兩指許 所畵多士女乘車跨馬踏靑拾翠之狀 又以金
銀屑 飾地面 及作星漢星月 人物矗有形似 以其來遠 磨擦故也 其所染靑綠奇甚 與
中國不同 專以空靑海綠爲之

『화계』―고려의 부채는 또 종이를 사용하기도 하는데 금광죽(琴光竹)으로 자루를 만든
다. 시정(市井)에서 만든 접첩선과 같은 것은 유독 정치하여 중국이 따라갈 수 있는 것은 아
니다. 부채를 펼치면 너비가 사오 척이 되고 합치면 두 손가락쯤 된다. 대부분 선비와 여인,

수레를 타거나, 말에 걸터앉거나, 답청(踏靑)놀이를 하거나 비취새의 깃털을 줍는 모양을 그렸다. 또 금은의 가루로 지면을 장식하고 은하수와 별과 달을 그렸으며, 인물 그림은 거칠어도 형태는 닮은 점이 있는데 그 유래가 멀기 때문에 마찰된 까닭이다. 그 물들인 청록색이 몹시 기이하여 중국의 것과는 같지 않고 오로지 하늘빛 청색이나 바닷빛 녹색으로 칠한 것이다.

또한 충렬왕 30년에는 금강산도를 원나라에 공납하였는데,[33] 최후로 유명한 것으로서 들 수 있는 것은 화불(畵佛)일 것이다. 『고려사』에는 충선왕 2년, 충숙왕 후 원년 및 충혜왕 후 8년의 삼 회에 걸쳐서 화불을 원에 공납한 기록이 보이고 있으나, 당시는 사경신앙(寫經信仰)이 가장 성행하던 때이고 사경에는 또 화불의 사례가 많이 남아 있음으로 보아서 사경승(寫經僧)의 도원(渡元)에 따라 화공도 많이 따라갔을 것이라 상상된다. 홍진국존(弘眞國尊)이 사경승 백 원(員)을 영(領)하고 원나라의 대도(大都)에 이르러 금자법화경(金字法華經)을 사(寫)한 것,[34] 충렬왕 16년 3-4월 두 달에 걸쳐 사경승 백 명을 보낸 것,[35] 충렬왕 23년 및 29년 원나라에서 사경승을 추징(追徵)한 것,[36] 또 충렬왕 31년 사경승 백 명을 보낸 것,[37] 충선왕 2년 원나라 사신이 내조하여 민천사(旻天寺)에서 승속(僧俗) 삼백 명을 징(徵)하여 사경하게 한 것[38] 등등 모두가 그 현저한 예일 것이다.

최후에 일본에 고려회화가 전한 문례(文例)는 그리 볼 수 없으나, 다만 공민왕대에 왜구가 창릉(昌陵)의 세조진(世祖眞)과 승천부(昇天府) 홍천사(興天寺)의 충선왕 및 한국공주진(韓國公主眞)을 도거(盜去)하였다는 기록이 『고려사』에 보일 뿐이고, 현재 다카노산(高野山) 기타에 전하고 있는 많은 고려의 불화는 임진(壬辰) 이후의 전수(傳輸)로 되어 있다.

이상 거의 조선의, 특히 고려 문헌에 의하여 수집한 재료의 두찬(杜撰)한 나열에 불과하였으나, 고려조의 회화란 것이 타(他)에 준 것보다도 타에서 받은

영향이 너무나도 강하였음에 얼마간 불만이 없다고는 할 수 없어도, 시세(時勢)가 그러하였고 환경 또한 그렇지 않을 수 없었다면 오히려 많은 영향을 받은 편이 조선회화사의 발전에 일행(一幸)이 된 것이라고 할 것일까. 우선 이것으로써 이 소론(小論)을 맺어 두겠다.

공민왕(恭愍王)

공민왕은 명실(明室)의 사시(賜諡)이나 고려조의 존시(尊諡)는 인문의무용지
명렬경효대왕(仁文義武勇智明烈敬孝大王)이시라. 고려조의 제삼십일대 왕이
시요, 제이십팔대 충혜왕과 동복제(同腹弟)로서 충숙왕의 넷째 비(妃) 명덕태
후[明德太后, 홍규(洪奎)의 딸]의 소출(所出)이시며, 선화(善畵)로 이름 높으
신 충선왕[1]의 영손(令孫)이시니, 초휘(初諱)는 '기(祺)' 자시요 후에 '전(顓)'
자로 개휘(改諱)하시고 몽고휘(蒙古諱)를 빠이앤티무르(伯顔帖木兒)라 하셨
으며, 이재(怡齋)·익당(益堂) 등은 그 아호이시니라. 충숙왕 17년(庚午) 5월
6일에 탄생되사 강릉대군(江陵大君)으로 봉해지시고 충혜왕 복위(復位) 2년
신사(辛巳) 5월에 원(元) 순제(順帝)의 소명(召命)으로 연경(燕京)에 들어가
숙위(宿衛)하게 되었으니 때의 보령(寶齡) 십이 세시라. 팔 년 후 이십 세 때에
원의 종실(宗室) 위왕(魏王)의 딸인 보탑실리(寶塔室里)를 취하시니 이가 곧
휘의노국대장공주(徽懿魯國大長公主)시요, 후에 이제현(李齊賢) 한의(韓義)
안극인(安克仁) 염제신(廉悌臣)의 딸을 취하셨으나 무후(無後)하시고 충정왕
(忠定王) 3년(辛卯) 10월 이십이 세의 춘추로 등극하셨다가 어위(御位) 전후
이십삼 년 만에 보령 사십오 세로 훙어(薨御)하시니라.

　왕은 이미 선화 충선왕의 영손이시요 '천종(天縱)의 다능(多能)'[2]하신 분이
라, 자유(自幼)로 벌써 '총명인후(聰明仁厚)'하시다는 찬(贊)[3]이 있었던 만큼
'백기(百技)에 구능(俱能)'[4]하사 후에 북송(北宋) 휘종(徽宗)으로 더불어 예

림(藝林)의 갑을(甲乙)의 논의(論議)를 받게끔 되셨으니, 이러한 장본(張本)은 십 년 숙위에 그 트집이 상당히 응어리졌던 것으로 생각할 수 있다. 즉 왕이 대원자(大元子)로서 연경에 숙위 십 년 하실 때 원나라의 예원(藝苑) 풍조를 보면, 남송(南宋) 화원(畵院) 이래의 북종화파(北宗畵派)가 황경(皇京)을 중심하여 의연히 남아 있었고, 조맹부를 창두(唱頭)로 하여 오흥(吳興) 일파의 복고적 문인화파(文人畵派)가 강남(江南)을 중심하여 전국적 예림의 대세를 이루고 있던 때이다. 다만 이와 같이 문인화적 경향이 예림의 대세를 이루었다 하더라도 이는 야파(野派)에 속한 일이요, 관선파(官選派)의 경향은 아니었다. 물론 원조(元朝)에 들어 전대(前代)부터 있던 도화원(圖畵院)은 없어지고 따라서 화인(畵人)에 대한 적극적 우우(優遇)가 없었던 까닭에 관선파라야 대단한 것이 아니었지만, 어국사(御局使)가 있었으니 다소의 화인은 있었을 것이요, 이들의 손으로 화원체(畵院體)는 계승되어 명조(明朝)에 들어 도화원이 소생되매 선덕(宣德) 연간까지 그 화맥(畵脈)이 남게 된 것이지만, 일반 문인(文人)·고사(高士)들은 삭북(朔北)의 취막민(毳幕民)으로서 중원(中原)에 군림한 원실(元室)이 예학(藝學)을 존중할 줄 모르고 한민(漢民)을 덕화(德化)하지 않음에 우우부한(寓憂付恨)하여 필묵으로 자명(自鳴)하고 야일(野逸)로 방광(放狂)하여, 공정농려(工整濃麗)에 긍긍하지 아니하고 청운일흥(淸韻逸興)에 소견(逍遣)하게 되어 당(唐)·송(宋)의 시화일치(詩畵一致)의 정신으로 복고(復古)하려 하고, 또는 흉중일기(胸中逸氣)를 초초사지(草草寫之)하여 신운일기(神韻逸氣)를 얻음이 사자(寫字)와 같음이 있으랴 하는 서화일치의 새로운 정신이 팽배해 있던 것이다.

이러한 경향의 지도를 일반은 조맹부 한 사람이 한 것같이 말하나 이는 그 주도적 지향을 말함이겠고, 대세는 하필 그에서만 출발된 것은 아니니, 일찍이 문민〔文敏, 조자앙(趙子昻)의 시호〕이 전순거(錢舜擧)에게 화도(畵道)를 물었을 때 전(錢)이 대답하기를 "예체(隷體)일 뿐이라, 화사(畵史)가 능히 이를 변

해(辯解)한다면 가히 무익이비(無翼而飛)라. 그렇지 않다면 편락사도(便落邪道)하여 유공유원(愈工愈遠)하리라" 하였다 함을 보아 가히 알 것이요, 그후 이러한 주장을 하는 사람은 비일비재하게 나타났다. 조맹부의 주장은 "작화(作畵)의 고의(古意) 있음을 귀히 여기고, 만일 고의 없으면 비록 공교(工巧)하다 하여도 무익한 일이니, 이제 사람은 용필(用筆)이 섬세하고 부색(傅色)이 농염(濃艶)하면 곧 능수(能手)라 할 줄 알 뿐이요, 고의 없기로 해서 백병(百病)이 횡생(橫生)하여 가히 볼 수 없게까지 됨을 알지 못하는도다. 나의 그림은 간솔(簡率)한 듯하나 식자(識者)는 고(古)에 가까움을 알 것이요, 따라서 아름답다 하리라" 하였다 한다.

이러한 주장을 하던 조맹부 자신은 출사(出仕)하여 한림승지(翰林承旨)에 이르러 궁금(宮禁)에 출입하였고 또 충선왕의 연저(燕邸) 만권당(萬卷堂)에 드나들어 고려인과의 접촉이 가장 두터웠지만, 이러한 예술의욕이 충분히 발휘되어 수법과 주장이 일치되기는 그의 정신을 이어받은 원말(元末) 사대가〔四大家, 황공망(黃公望) 오진(吳鎭) 예찬(倪瓚) 왕몽(王蒙)〕의 손에 이르러서이다. 공민왕이 연경에 숙위하시던 때는, 즉 저러한 경향의 대표적 주장자였던 조맹부의 졸후〔卒後, 원지치(元至治) 이 년, 향년 육십구 세〕 이십 년이요, 황(黃)·오(吳)·예(倪)·왕(王) 등 사대가의 활약시대였다. 즉 시대로써 말하면 중국 회화사상(繪畵史上) 일대 전기(轉機)를 이루려던 때에 제회(際會)하셨던 것이다.

따라서 일반론적으로 말한다면 왕은 이러한 신경향의 화법을 충분히 접수하시사 이 땅에 이식하셨을 줄로 논할 수 있을 것이나, 그러나 지금 왕의 친적(親跡)으로 전칭(傳稱)되어 있는 천산대렵도(天山大獵圖)의 단편(斷片)이라든지 (도판 70) 왕의 화풍을 전하는 한두 재료에 의한다면, 왕은 이러한 신흥(新興)의 화의(畵意)와는 인연이 머셨던 듯하다. 왕은 물론 조자앙〔조맹부의 자(字)〕과 같이 서(書)·화(畵)에 다 감능(堪能)하셨을뿐더러 화(畵)에는 인물·도석

(道釋) · 산수 · 누각(樓閣) · 화조(花鳥) · 초충(草蟲)에 무불향응(無不向應)
하셨다. 『이왕가미술관 소장품 사진첩』해설 같은 데는 왕의 단폭(斷幅)에서
조자앙의 풍을 볼 수 있다고까지 하였다. 조자앙의 진적(眞蹟)을 볼 수 없는 필
자로 이 가부(可否)를 말하기는 어려우나, 이미 서술한 바와 같이 문민(文敏)
이 당대 예림 · 한원(翰苑)의 거벽(巨擘)을 이루었고 후대 영향이 지대하였더
니만치, 또 시대로도 얼마 상거(相距)가 없고 환경으로 그의 친적에 많이 접하
실 수 있던 왕이셨던 만큼 조자앙의 영향이 왕에게도 있었다는 것은 무리한 바
아니나, 왕의 화적으로서 사진이 오히려 많음은 비록 전하는 문헌의 불비(不
備)라는 결함을 작량(酌量)하고서라도 왕의 조자앙에 대한 근밀성(近密性)을
의심하게 함이 많다. 『용재총화(慵齋叢話)』〔세종조 성현(成俔) 저〕에는 말하
되 "描寫物像 非得天機者不能精 能精一物而能精衆品尤爲難 我國名畵 史罕少 自
近代觀之 恭愍畵格甚高 물상을 묘사하는 것은 타고난 재주를 가진 자가 아니면 능히 정묘
한 지경에 들어갈 수 없다. 한 가지 물건에는 정묘할 수 있어도 모든 물건에 다 정묘하기는
더욱 어려운 일이다. 우리나라에는 명화(名畵)가 역사에 별로 없다. 근대로부터 본다면 공
민왕의 화격(畵格)이 대단히 높은 경지에 이르렀다"[1]라 하고, 『용천담적기(龍泉談寂
記)』〔성종조 김안로(金安老) 저〕에는 "畵阿房宮圖 人物小如蠅頭 冠衫帶舃纖悉
具備 精細無與爲儔 아방궁도(阿房宮圖)를 그렸는데, 사람이 작기가 파리 대가리만하고
의관과 신발처럼 털끝 같은 것도 다 그려 넣어서, 그 정밀하고 세세하기가 겨룰 자가 없었
다"[2]라 하였고, 숙종대왕(肅宗大王)의 천산대렵도 어제(御題)에는 그 기승구
(起承句)에 "天山獵騎暗風塵 筆力堅精信有神 천산에 사냥하는 말들 풍진이 자욱하
니, 필력이 군세고 정밀하여 참으로 신의 솜씨로다"[3]이라 하였고, 서(書)에 관하여는
『익재집』(이제현 저)에 "如千年直幹斫以架屋 萬金美璧琢以成器 그것은 마치 천 년
묵은 곧은 나무를 깎아서 대들보를 만들고 만금짜리 아름다운 구슬을 쪼아서 그릇을 만든
것과 같다"[4]〔직지당(直指堂) 회심선사(檜心禪師)에게 하사하신 것〕라 하였고,
다시 "更題栗亭二大字 鐵點銀鉤照天地 거기에다 '율정(栗亭)' 두 글자를 크게 쓰셨으

70. 공민왕. 천산대렵도(天山大獵圖).

니, 철점은구(鐵點銀鉤)가 천지에 빛나는구나"⁵〔윤택(尹澤)에게 하사하신 것〕라 하였고, 『목은집』(이색 저)에는 "大字深隱 如萬鈞鼎 큰 글자의 깊고 온자함은 아주 무거운 솥과 같다"⁶〔구곡(龜谷) 각운선사(覺雲禪師)에게 하사하신 것〕이라 하였고, 『청성집(靑城集)』〔영조조 성대중(成大中)〕에는 "字體尊重宏厚 儼然有太平氣像 似不出於恭愍之手 抑王者之筆故 有異於凡人歟 서체는 높고 무겁고 넓고 두터워 엄연히 태평한 기상이 있어서 공민왕의 솜씨에서 나온 것 같지 않으니, 아마도 왕의 글씨이기 때문에 보통 사람보다 다른 점이 있는 것인가 보다"⁷〔안동(安東) 영호루(暎湖樓) 제액(題額)〕라 하여, 저 화적(畫蹟)과 이 제평(諸評)을 종합하면 화적은 정세주밀(精細周密)한 중에 견강호매(堅剛豪邁)한 기풍이 뜨고 자체(字體)에는 엄연중후(嚴然重厚)한 속에 태평화상(太平和像)의 청분(淸芬)이 뜬 모양이니, 화풍에 예체(隸體)를 뜻하나 스스로 간솔함을 말한 조자앙과는 어떠할까 한다.

즉 기풍상으론 문민과 공통됨이 있었다 해도 가하겠지만 화법으로서는 오히려 구파(舊派)인 화원북종(畵院北宗)에 가깝지 아니하였던가 추측하는 바이니, 이는 중국 자체에 있어서도 조맹부 등의 의식적 주장이 있었다 하나 신생(新生)의 초기에 있었고, 그 영향으로 사대가(四大家)의 대성(大成)함이 있다 하나 이는 실제로 그들의 직접적 생활에서 우러나온 것이라 직접 생활이요 행동으로서 그네들에게는 용이하게 한 새로운 운동으로 이해되고 추수(追隨)되었을 것이지만, 이것도 요컨대 원실(元室)의 덕피(德被)가 미치지 못하고 고맙게 여겨지지 않던 일부에서요, 그것이 회화 전반 특히 당시 어국(御局)에까지는 영향됨이 적었을 것이요, 이러한 운동이 회화미술의 한 규범을 이루어 원칙적 전형이 되기는 세대를 격한 명(明)·청(淸) 이후이니, 원실(元室) 궁금(宮禁)에 계셨다가 일찍이 고려로 돌아오신 공민왕으로서 그들 문인화의 전형(典型)들과 같기를 말한다면 이는 사실의 왜곡일 뿐이니, 말하자면 공민왕의 화풍은 과도기적인 곳에 머물러 계셨음이 곧 실정(實情)인가 한다.

조선조 초엽에 들어서도 중국의 참다운 문인화는 아직 수입이 못 되었다. 하물며 공민왕 시대랴. 공민왕의 화적을 전하는 문헌 중에 하나도 문인화적 화제(畵題)가 없음이 사실을 웅변으로 입증하는 것이라 하겠으니 다음의 목록을 참조할지어다.

조경자사도(照鏡自寫圖) ― 예전에 장단(長湍) 화장사(華藏寺)에 있었음.
 〔허목(許穆)의 『미수기언(眉叟記言)』, 임예(林藝)의 『첨모당집(瞻慕堂
 集)』〕
노국공주진(魯國公主眞) ― 왕 즉위 14년작.〔『고려사』「후비(后妃) 열전」〕
율정(栗亭) 윤택진(尹澤眞) ― 왕 즉위 10년작.〔『고려사』「열전」 및 묘지(墓
 誌)〕
성산군(星山君) 이포진(李褒眞) ― 왕 즉위 21년 3월 경오(庚午), 그의 아들

인임(仁任)에게 사(賜)함.〔『고려사』「세가(世家)」권제42〕

유원정진(柳爰廷眞) — 왕 즉위 22년 4월.〔『고려사』「세가」권제44〕

파평군(坡平君) 윤해진(尹侅眞) —『목은집』

염제신진(廉悌臣眞) —『금석총람』에 실려 있는 묘지(墓誌) 및 『고려사』「열
전」

행촌(杏村) 이암진(李嵒眞) —『청파문집(靑坡文集)』 및 『근역서화징』에 실
려 있는『대동운옥(大東韻玉)』.

이강진(李岡眞) —『목은집』에 실려 있는 묘지.

손홍량진(孫洪亮眞) —『동국여지승람』 '안동 임하사(臨河寺)' 조.

흥덕사(興德寺) 소재 석가출산상(釋迦出山像) —『용재총화』.

동자보현육아백상도(童子普賢六牙白象圖) — 구곡(龜谷) 각운(覺雲)에게
사(賜)함.〔『목은집』〕

달마절로도강도(達磨折蘆渡江圖) — 구곡 각운에게 사(賜)함.〔『목은집』〕

산수도(山水圖) —『사가집(四佳集)』.

추산도(秋山圖) — 밀직(密直) 윤호(尹虎)에게 사(賜)함.〔『목은집』〕

왕왕갑제유화산수(往往甲第有畵山水) —『용재총화』.

천산대렵도(天山大獵圖) — 낭선공자(朗善公子) 소장. 지금 이왕가미술관
에 단폭(斷幅) 두 점, 총독부박물관에 단폭 한 점 있음.〔『열성어제(列聖御
製)』의 숙종(肅宗) 제시(題詩) 및 『앙엽기(盎葉記)』〕

이어도(鯉魚圖) —『동문선』 권51, 이첨(李詹) 찬.

아방궁도(阿房宮圖) —『용천담적기』.

삼양도(三羊圖) —『근역화휘(槿域畵彙)』.

제석탱(帝釋幀) — 춘천 청평사(淸平寺)의 옛 소장이라 함. 명종(明宗) 무오
(戊午)에 명화(名畵) 이군오(李君吾)가 발견한 보우화상(普雨和尙) 중수
기(重修記).〔『조선불교통사』하편에서 인용한『나암잡저(懶菴雜著)』〕

안견(安堅)

안견의 자는 가도(可度) 또는 득수(得守), 호는 현동자(玄洞子) 또는 주경(朱耕)이라. 지곡(池谷, 충남 서산 지곡) 사람으로서 세종조에 화원(畫員)으로 관(官)이 호군(護軍)에 있었다. 생사(生死)의 연월(年月)이 미상이나 세종조에 들어가기 시작하여 세조조까지 화도(畫圖)에 종사하였던 모양이요,[1] 이후 그에 관한 전기적(傳記的) 사실은 드러남이 없다. 그러므로 안견은 결국 세(世)·문(文)·단(端)·세(世)의 사대간(四代間) 사람으로 볼 수 있고, 특히 안평대군(安平大君)의 지우(知遇)를 얻어 그 생존(生存)이었던 세(世)·문(文) 양종(兩宗) 사이에 가장 활약하였던 듯하다. 신숙주(申叔舟)가 세종 27년〔정통(正統) 을축(乙丑)〕에 술(述)한 「비해당화기(匪懈堂畫記)」[2]에

安堅 字可度 小字得守 本池谷人也 今爲護君 性聰敏精博 多閱古畫 皆得其要 集諸家之長 總而折衷 無所不通 而山水尤其所長也 求之於古 亦罕得其匹 於匪懈堂陪遊已久 故其所畫最多

안견은 자가 가도(可度)이며 어릴 때 자는 득수(得守)이다. 본은 지곡(池谷) 사람이며 지금 벼슬이 호군(護君)이다. 성품이 총명하고 민첩하며 정밀하고 해박하다. 옛 그림을 많이 보아서 모두 그 요체를 체득하여 모든 화가의 장점을 모아서 묶어서 절충하였는데 통달하지 않은 것이 없으며 산수화에 더욱 그 장점이 있다. 옛 화가들에게 찾아보아도 또한 짝할 만한 자를 얻기 어렵다. 비해당(匪懈堂)에서 (안평대군을) 모시고 노닌 것이 이미 오래되었으므로 그가 그린 그림이 비해당에 가장 많다.

라 하고, 그의 화제(畵題)를 열거하였다. 즉 안견의 가장 활약하던 상황을 알 수 있고, 겸하여 안평대군에게 긴착(緊着)하였던 것은 그가 비록 화원이라 하더라도 안평대군의 실추(失墜) 이후 그도 드러나지 못하였을 것이 자연히 짐작되는 바이며, 또 안평대군에게 근밀(近密)하였다는 것은 안평대군이 소장하고 있던 송·원의 수많은 명화(名畵)가 안견에게 끼쳐 준 영향이란 것을 생각하게 한다.

원래 고려 이전에 있어서의 중국 서화의 조선으로서의 수반(輸搬)이란 것은 문헌에 드러남이 없어 미가고(未可考)이지만, 고려 이후에 있어선 명화보축(名畵寶軸)의 전래가 결코 범연(汎然)한 것이 아니었다. 김안로(金安老)의 『용천담적기(龍泉談寂記)』같은 데는

高麗 忠宣王이 在燕邸에 構萬卷堂하시고 召李齊賢置府中하사 與元學士 姚燧 閻復 元明善 趙孟頫로 遊하사 圖籍之傳이 多所闡秘러니 其後에 魯國大長公主之 來에 凡什物器用簡冊書畵等物이 舡載浮海하니 今時所傳의 妙繪寶軸이 多其時 出來云

고려 충선왕이 원나라의 연경 집에 만권당(萬卷堂)을 짓고 이제현(李齊賢)을 불러 부중(府中)에 있게 하면서 원나라 학사 요수(姚燧) 염복(閻復) 원명선(元明善) 조맹부(趙孟頫)와 교류하도록 하여, 숨겨져 있는 도서와 서적을 밝혀낸 것이 많았다. 그후 노국대장공주(魯國大長公主)가 올 때, 일용 기물과 간책(簡冊)·서화 등의 물건을 배에 싣고 바다로 왔다. 지금 전해 오는 오묘한 그림과 족자들이 그때 나온 것이 많다고 한다.[1]

이라 하여 충선왕·공민왕 양대에 도적(圖籍)이 많이 전래된 것같이 말하였지만, 이도 물론 사실이기는 할 것이나 그 전에 벌써 도적·서화 등에 관하여 상당한 수집이 있었으니, 고려사 초기까지의 이 도적·서화의 반수(搬輸)가 가장 빈번히 드러나 있고, 『고려도경』에 의하면 궁 내의 임천각(臨川閣)·청연

각(淸燕閣), 도(都) 내의 안화사(安和寺)·흥왕사(興王寺) 등의 보장(寶藏) 사실이 풍부히 드러나 있다. 안평대군의 보축 수장(收藏)도 결국은 이런 것들을 이어받은 것이었을 것이요, 또 그만한 애장가(愛藏家)가 있다면 그 문(門)에 출입하는 일재(逸材) 중에는 그것을 이용하여 한 새로운 문화를 만들 수 있는 것이니, 안견이 안평대군에게 배유(陪遊)함이 오랬다는 것은 결국 안평대군의 소장품이 안견에게 끼친 영향을 곧 생각하게 한다. 예(例)의 『용천담적기』중에

安堅이 博閱古畫하여 皆得其用意深處라 式郭熙則爲郭熙하고 式李弼則爲李弼하고 爲劉融爲馬遠하여 無不應向而山水는 最其所長也라

안견이 고화를 많이 보아서 그 그림의 핵심적인 요체를 쏙 뽑아냈으니, 곽희를 모방하면 곽희가 되고, 이필을 모방하면 이필이 되며, 유융도 되고 마원도 되어서 모방한 대로 되지 않는 게 없었다. 그 중에서 산수는 가장 뛰어난 것이었다.[2]

하여 안견의 수식(隨式)한 바를 들었는데, 이곳에 모인 곽희(郭熙) 이필(李弼) 유융(劉融) 마원(馬遠) 등은 모두 「비해당화기」중에 보이는 인물들이요 송·원의 북종대가(北宗大家)들이다. 다만 곽(郭)·이(李)·유(劉)·마(馬)를 든 것은 문식(文飾)을 위한 것이냐 실적(實蹟)이 그러했더냐는 알 수 없고, 지금 안견의 화적으로 전칭되는 잔적(殘跡)이 모두 곽희풍의 것이요,[3]「비해당화기」중에도 유백희〔劉伯熙, 융(融)〕의 산수도가 네 폭, 마원의 산수도가 두 폭 뿐인데 곽희의 산수도 기타 열일곱 폭이요 이필의 누각·인물 기타가 열여덟 폭 있어 곽·이가 가장 많은 편에 속함을 볼 때, 폭수(幅數)가 반드시 영향의 최다성(最多性)을 말함이 아닐 것이로되 당대의 거벽(巨擘)들이었던 만큼 그들의 영향이 지대하였음을 이내 곧 수긍할 수 있다. 이 중 이필은 화사상(畫史上) 그 지위를 알 수 없으나, 곽희는 북송(北宋) 어화원(御畫院)의 예학(藝學)

으로 오대(五代) 송초(宋初) 간에 북종산수화(北宗山水畵)의 거벽인 이영구〔李營丘, 성(成)〕의 화오(畵奧)에 참(參)하여 이성(李成)의 문(門)인 관동(關同)의 화풍을 전형화시켜 북종화의 한 규범을 세운 사람으로 후대 그의 영향이 지극히 컸던 사람이니, 비록 영구(營丘)의 법을 배웠다 하나 다시

능히 胸臆을 自放하여 天章을 師法하고 筆壯墨厚하여서 重山複水를 多作하고 寒林孤樹를 잘하여 施爲巧瞻하고 位置淵深이라 長松巨木과 洞溪斷崖를 放手而作하되 巖岬은 巉絶하고 峯巒은 秀起하여 雲烟變滅이 唵靄之間에 千態萬象이라.—『패문재서화보(佩文齋書畵譜)』및 정창(鄭昶)의 『중국화학전사(中國畵學全史)』

가슴속을 스스로 터놓아서 하늘의 문장을 스승과 법으로 삼았고, 붓의 기세가 씩씩하고 먹의 운용이 두터워서 겹겹 산과 겹치는 물을 많이 제작하였고, 쓸쓸한 숲의 외로운 나무를 잘 그려 펼쳐 놓은 것이 교묘하여 우러러볼 만하고, 경영해 놓은 위치가 깊고도 깊다. 잘 자란 소나무와 커다란 나무며 골짜기의 시내와 깎아지른 벼랑을 손을 대기만 하면 그려냈는데, 바위가 선 산등성이는 가파르게 끊겨 있고 산봉우리들은 빼어나게 솟아 있고 구름과 안개가 변화하고 사라지는 것이 자욱한 안개 사이에서 천 가지 모습과 만 가지 형상을 이루고 있다.

하였는데, 이러한 화풍이 실로 곧 안견의 화적에서 그대로 볼 수 있는 것이다. 즉 산악은 구름같이 피어올라 중중첩첩(重重疊疊)하니 이를 운두와권풍(雲頭渦卷風)이라 하며 장송거목(長松巨木)은 가지마다 게의 발같이 굴곡져 있으니 이를 해조수(蟹爪樹)라 한다. 연심(淵深)한 동학(洞壑)을 좋아 그리며 유수심원(幽邃深遠)한 회계(回溪)를 자주 그린다. 수목(樹木)은 창경(蒼勁)하고 층루산파(層樓山坡)가 하나도 직선으로 그려지는 법이 없다. 정세(精細)한 중에 창경함을 잊지 아니하고 장중한 속에 운율을 잊지 아니한다. 때의 중국으로 말하면 명초(明初)라 조맹부 이래 오(吳)·황(黃)·예(倪)·왕(王)의 원말

(元末) 사대가(四大家)로 말미암아 대성(大成)된 문인화는 바야흐로 방광소호(放狂疎豪)하여 기풍은 다시 남송(南宋) 원화(院畵)의 정제된 것으로 회귀하고자 하였으나, 그는 벌써 사대가의 저러한 전회(轉回)를 겪고 난 때라 아무래도 북송의 저러한 창경한 맛은 다시 결회(抉回)하지 못하고 끝끝내 문인화적 경향으로 기울어져 있던 때인데, 조선에서는 행인지 불행인지 문인화의 구체적 영향이 들어오지 않고[4] 동양에서 사라지려 하는 북송 북종화법(北宗畵法)이 안견의 손에서 이다지 굳세게 보유하고 있었다. 또 부상국(扶桑國)에서 슈분(周文) · 셋슈(雪周) 등 수묵의 대가들이 나와 각 예원(藝苑)의 성사(盛事)를 이루었지만, 그들도 남종(南宗) 이후에 속하고 또는 명(明)의 절파(浙派) 이후에 속하는 것이다. 안견은 즉 북송 북종의 시대적으로 최종전후(最終殿後)에 처하여 그 화법의 최고가(最高價)를 점하고 있는 데 그의 의의가 있다.

안견의 영향이라 할까 또는 이 화법의 애호가 일반적이었다 할까, 그의 화풍을 계승한 자 또는 모방한 자가 적지 아니하니, 석경(石敬, 세종조)은 안견의 제자라 하며 정세광(鄭世光, 연산군 때의 사람)은 그 필의(筆意)를 얻은 자라 하며 신부인〔申夫人, 호 사임당(思任堂), 율곡(栗谷) 이이(李珥)의 어머니, 중종조〕은 일곱 살 어린 나이부터 안견을 방(倣)하였다 하며 이정근〔李正根, 호 심수(心水), 중종조〕도 또한 안견에서 비롯되었다. 하지만, 다시 화적에서 본다면 학포(學圃) 양팽손(梁彭孫, 성종 · 중종 간), 나옹(懶翁) 이정(李楨, 선조조), 허주(虛舟) 이징(李澄, 선조조), 지재(止齋) 조직(趙溭, 선조조), 창주(滄州) 이성길(李成吉, 명종 · 선조 간), 회은(淮隱, 성명 · 시대 미상) 등이 모두 그 필운(筆韻)을 갖고 있다. 명초(明初) 절파의 거벽이요 근고(近古)의 제일인(第一人)인 대진(戴進)도 유사한 필법을 가졌으니, 명종 · 선조 이후의 저네들은 혹 이 영향도 받았겠지만 이녕(고려 인종조) 이래 조선의 산수대가(山水大家)[5]요 시대를 초특(超特)한 그의 화격(畵格)이라 그의 영향이 또한 컸음

을 짐작할 수 있다. 근일 회화사상(繪畵史上)에서 조선화(朝鮮畵)라는 한 별명으로 지적되는 화체(畵體)는 대개 이 체(體)를 두고 말하는 모양이다.6) 즉 그만큼 이 화체는 조선화(朝鮮化)한 것이다.

그의 화적으로 지금 전칭되는 것이 약간 있으나 가장 확실하고 또 대표적인 것은 몽유도원도(夢遊桃源圖)이다.(도판 71, 현재 일본) 이것은 세종 29년[정통(正統) 정묘(丁卯)] 4월 20일 밤에 안평대군이 박팽년(朴彭年)으로 더불어 꿈에 도원(桃源)에 노셨다가 안견으로 하여금 그 몽중경(夢中景)을 그리게 하신 것이니, 제발(題跋)에 안평대군의 시서(詩書)가 있고, 이어 원산(圓山) 고득종(高得宗), 진양(晉陽) 강석덕(姜碩德), 하동(河東) 정인지(鄭麟趾), 난계(蘭溪) 박연(朴堧), 절재(節齋) 김종서(金宗瑞), 부훤당(負暄堂) 이적(李迹) 소부(素夫), 동량(㠉梁) 최항(崔恒), 고양(高陽) 신숙주(申叔舟), 한산(韓山) 이개(李塏), 진산(晉山) 하연[河演, 자는 연량(淵亮)], 청성(淸城) 송처관(宋處寬), 선성(宣城) 김담(金淡), 평양(平陽) 박팽년[朴彭年, 자는 인수(仁叟)], 무송(茂訟) 윤자운(尹子雲), 양성(陽城) 이예(李芮), 강흥(江興) 이현로(李賢老), 달성(達城) 서거정(徐居正), 창녕(昌寧) 성삼문(成三問), 계산(稽山) 김수온(金守溫), 천봉(千峯) 만우(卍雨), 최척(崔㥷) 등 당시 거환명유(巨宦名儒) 스물한 명의 자필(自筆) 제발이 붙어 있는 장축(長軸)이다.

곽희풍의 연심(淵深)한 동학(洞壑)과 유수(幽邃)한 계회(溪回)와 참절(巉絶)한 산악이 중중첩첩한 중에 도원경(桃源境)이 활연(闊然)히 열렸는데 수묵이 주(主)라 창경하기 짝이 없는 중에 도림(桃林)은 홍도(紅桃)로 착색되고 화홍(花紅)엔 금심(金心)이 점점착(點點着)하여 황홀한 일경(一境)을 이루었고, 산심수심(山深水深)하되 진두(津頭)의 일엽편주도 버려진 채 인적은 하나도 없고 반개(半開)한 초옥 수영(數楹)에 훤제(喧啼)하는 계견산조(鷄犬山鳥)도 없어 정적(靜寂)하기 짝이 없는 화경(畵境)이다. 문헌에는 내장(內藏)의 청산백운도(靑山白雲圖)가 그의 평생 정력을 다한 것이라 전하지마는 오늘날 우리

71. 안견. 몽유도원도(夢遊桃源圖).

는 볼 수 없고, 현금의 우리가 볼 수 있는 조선화로서의 가장 지체 높고 화취
(畵趣) 깊은 최대의 걸작은 이것이 유일한 것이다. 우리는 약간의 문헌에서 다
음과 같은 화적을 볼 수 있다.

임강완월도(臨江翫月圖) ─ 세종 29년 정묘(丁卯). 신숙주 서(序).〔『보한재
집』, 심수경(沈守慶)의 『유한잡록(遺閑雜錄)』〕

희우정야연도(喜雨亭夜宴圖) ─ 혹 전자의 별칭.〔『사가집(四佳集)』〕

비해당진(匪懈堂眞) ─ 세종 24년 임술(壬戌), 안평대군 이십오 세 때의 작
품으로 칠 년 후 무진(戊辰)에 신숙주가 찬(贊)을 지음.(『보한재집』)

팔경도(八景圖) 각 한 점.

강천만색도(江天晚色圖) 한 점.

절안쌍청도(絶岸雙淸圖) 한 점.

분류종해도(奔流宗海圖) 한 점.

강천일색도(江天一色圖) 한 점.

설제천한도(雪霽天寒圖) 한 점.

황학루(黃鶴樓) 한 점.

등왕각(藤王閣) 한 점.

우후신청도(雨後新晴圖) 한 점.

72. 안견. 적벽도(赤壁圖). 이왕가미술관.

설제여한도(雪霽餘寒圖) 한 점.

경람필연도(輕嵐匹鍊圖) 한 점.

제설포어도(霽雪鋪漁圖) 한 점.

수도(水圖) · 경람도(輕嵐圖) 한 점.

강향원취도(江響遠翠圖) 한 점.

기속생화도(起粟生花圖) 한 점.

춘운출곡도(春雲出谷圖) 한 점.

유운만학도(幽雲滿壑圖) 한 점.

광풍급우도(狂風急雨圖) 한 점.

73. 안견. 설천도(雪天圖).

규룡반주도(虯龍反走圖) 한 점.

장림세로도(長林細路圖) 한 점.

은하도괘도(銀河倒掛圖) 한 점.

절벽도(絶壁圖) 한 점.

묵매죽(墨梅竹) 한 점.

수묵백운도(水墨白雲圖) 한 점.

산수도(山水圖) 한 점.

노안도(蘆雁圖) 한 점.

화목도(花木圖) 한 점.

장송도(長松圖) 한 점.

이상 세종 27년 을축(乙丑) 이전 작품으로 비해당(匪懈堂)이 소장하던 것임.(『보한재집』)

팔준도(八駿圖) — 세종 28년 병인(丙寅).〔『보한재집』『근보집(謹甫集)』『사가집』『해동잡록(海東雜錄)』〕 "횡운골(橫雲鶻)·유린청(遊麟靑)·추풍오(追風烏)·발전자(發電赭)·용등자(龍騰紫)·응상백(凝霜白)·사자황(獅子黃)·현표(玄豹)."

팔준도(八駿圖) 소도(小圖) — 세종 29년 정묘(丁卯).〔『육신유고(六臣遺稿)』〕

이사마산수도(李司馬山水圖) — "匪懈堂命安堅作圖手書杜子美詩左方以賜承旨晉陽姜公 비해당이 안견에게 명하여 그림을 그리도록 하고, 손수 좌방에다 두자미〔杜子美, 두보(杜甫)〕의 시를 써서 승지(承旨) 진양(晉陽) 강공(姜公)에게 내려주었다."(『육신유고』)

몽유도원도(夢遊桃源圖) 한 점 — 세종 29년 정묘(丁卯) 4월 23일.〔『진산세고(晉山世稿)』『대허정집(大虛亭集)』『근보집』『보한재집』『사가집』〕

동궁의장도(東宮儀仗圖) — 세종 30년 병진(丙辰) 3월 5일.(『세종실록』)

대소가의장도(大小駕儀仗圖) — 세종 30년 병진(丙辰) 3월 5일.(『세종실록』)

묵죽도(墨竹圖) — 세조(世祖) 9년 갑신(甲申).(『근역서화징』에서 인용한 『진휘속고』)

산수도(山水圖) 여덟 폭 — 『사가집』.

만학쟁류도(萬壑爭流圖) — 『사가집』.

산수도 동경(冬景) — 『사가집』.

화목도(畵木圖) — 『사가집』.

74-77. 안견. 화첩 중에서.

청산백운도(靑山白雲圖) ―『보한재집』『용재총화』.

산수(山水) 소폭 ―『간이당집(簡易堂集)』.

추학창연도(秋壑蒼烟圖) ― 중면(仲冕) 시(詩), 인재(仁齋) 서(書).(『진산세
고』)

산수도 여덟 폭 ―『퇴계집(退溪集)』.

열 폭 단병(短屏) ― 조식(曹植)의『남명집(南冥集)』.

수묵삼매족(水墨三昧簇) ― 이국이(李國耳) 소장.(『점필재집』)

산수도 ―『낭선군화첩(朗善君畵帖)』.(『미수기언』)

산수도 여덟 첩 ― 권지부(權地部) 소장, "京絹水墨山水四時八景 경초(京絹)에
수묵(水墨)으로 사시팔경(四時八景)을 그린 산수화."(『미수기언』)

해청도(海靑圖) ― 어득강(魚得江)의『관포집(灌圃集)』.

분벽도(粉壁圖) ― "儀賓光川弟(第)所處 의빈부(儀賓府) 광천(光川)의 아우(집) 처
소."〔정사룡(鄭士龍)의『호음집(湖陰集)』〕

산수도 ― 이홍남(李洪男)의『급고유고(汲古遺稿)』.

경작삼폭도(耕作三幅圖) ―『근역서화징』에서 인용한『고화비고(古畵備
考)』.

이왕가미술관 소장

　적벽도(赤壁圖). 견본착색(絹本着色).(도판 72)

　설천도(雪天圖). 견본수묵(絹本水墨).(도판 73)

　추경산수도(秋景山水圖). 저본담채(苧本淡彩) ― 기타 합이 열 첩.

인재(仁齋) 강희안(姜希顏) 소고(小考)

강희안의 자는 경우(景愚)요, 호는 인재(仁齋)요 일운(一云) 청천자(菁川子)라, 진주(晉州) 사람으로 세종 원년 기해(己亥, 1419년, 지금으로부터 오백이십이 년 전)에 나서 세종 23년에 문과(文科)하고 관직이 직제학(直提學) 인순부윤(仁順府尹)까지 이르렀고 세조 10년 갑신(甲申) 10월 9일에 향년 사십팔세로 졸(卒)하니 그 유저(遺著)에 『양화소록(養花小錄)』이 있었다.

생지(生地)가 원래 대대(代代) 풍류문한(風流文翰)의 헌면세가(軒冕世家)로, 그의 조부 통정(通亭) 강백부(姜伯夫) 회백(淮伯)도 능문선서(能文善書)로 이름이 있었고, 그의 아버지 완역재(玩易齋) 강자명(姜子明) 석덕(碩德)도 풍류문아(風流文雅)하기로 당대에 출중하여 시서화 삼절로 일컬었고, 그의 중제(仲弟) 사숙재(私淑齋) 경순(景醇) 희맹(希孟)도 시문서화에 다 능재(能才)였고, 그의 딸 교감(校勘) 김맹강(金孟鋼)의 처(妻)도 공서(工書)하기로 이름이 있었다. 이미 전설이 이러한지라 자유(自幼)로 종사(從師)한 바도 없이 장간(墻間)에 혹 수수휘쇄(隨手揮灑)하여, 혹 글씨 혹 그림에 무불중법(無不中法)하였다 하며, 신유(辛酉) 문과 후 얼마 되지 아니한 을축년(乙丑年) 4월에는 벌써 세종대왕의 지우(知遇)를 얻어 황금 백스물다섯 냥으로써 주성(鑄成)한 '소신지보(昭信之寶)'의 인면전서(印面篆書)를 봉서(奉書)한 사실이 있었고, 이듬해 병인(丙寅) 10월에는 훙어(薨御)하신 왕비를 위한 금은자경(金銀字經)의 봉사(奉寫)가 있었는데, 그때 그가 봉사한 경(經)은 황금화룡(黃金畫

龍)의 장황(裝潢)까지 베풀어졌다 하며,[1] 세종년에는 안평대군(安平大君)의 글씨와 함께 인재(仁齋)의 글씨도 주자화(鑄字化)되었다 한다.[2] 후에 한두 차례 연경(燕京)에 입조(入朝)한 일이 있었지만, 화사(華士)는 그 풍도(風度)가 비상함에 놀랐을 뿐 아니라 그 소작(所作) 서화에 한층 더 놀라, 칭상(稱賞)이 대가(大加)하고 구자분집(求者坌集)하지만, 공(公)은 모두 겸각불응(謙却不應)하였다 한다. 이것을 설명할 재료로 『용재총화(慵齋叢話)』에 "性本憚書하여 其跡이 罕傳於世 성품이 본래 글씨 쓰기를 꺼려 그 필적이 세상에 전해지는 것이 별로 없다"[1]라 하였고, 김수녕(金壽寧)이 지은 행장기(行狀記)에는

公의 天性이 沈正雅淡하고 寬平樂易하여 遇事에 不敢以能先人하고 不慕粉華하여 媒進之計를 絶口不言이라 人問其故한데 公曰 窮達이 皆有分限이라 求之不得이요 辭之不避라 或 過其分하여 禍敗隨之하나니 何苦經營以要非分하려 하고 或이 其懶함을 譏하면 公이 處之怡然 터라

공의 천성이 침착하고 정대하고 전아하고 너그럽고 평이하고 누구하고도 잘 지내서, 어떤 일에든 앞장서지 않고 사치하고 화려함을 좋아하지 않았다. 그리고 절대로 벼슬에 나아갈 계획을 말하지 않으므로 사람들이 그 까닭을 물으니, 공이 답하기를 "궁하고 현달함은 타고난 운명이어서 구한다고 얻어지는 것이 아니고 사양한다고 피할 수 있는 것이 아니다. 혹 그 분수에 지나치면 화패(禍敗)가 따르는 법이니, 어찌 괴롭게 애써서 분수 밖의 일을 바라겠는가"라고 하였다.[2]

하였고, 또

文章詩賦가 得其精粹하고 篆隷眞草로 至於繪畫之妙가 獨步一世나 公이 皆秘而不宣하고 子弟有求書畫者면 公曰 書畫는 賤技라 流傳後世하여 祇以辱名耳라

문장과 시부(詩賦)가 모두 그 정수를 얻었고, 전서·예서·해서·초서와 그림의 묘함에 이르기까지 그 당시의 독보적인 존재였다. 그러나 공은 모두 숨기고 말하지 않았다. 자제들

이 글씨와 그림을 구하면, 공은 "글씨와 그림 같은 천한 재주가 후세에까지 전해진다면 다만 이름에 욕만 될 뿐이다"라고 하였다.[3]

하여 일반에 잘 응수(應需)하지 않아 수적(手蹟)이 한전(罕傳)이라 하였다. 다시 『용재총화』에는 또 이러한 일문(一文)이 있다.

姜仁齋는 爲人이 肥澤하여 好食猪肉하고 美衣服하되 性懦하여 不製月課詩文하니 成謹甫 作詩戱之曰 猪肉猩嗜酒 月課狐避箭 去頑空媚衣 景恒徒飽飯이라 하니 士人 朴去頑은 家富好美衣服하고 僧景恒은 多喫飯하여 二人肥澤이 與姜相似者也라.

강인재는 모습이 비대하여 돼지고기를 좋아하고 의복을 화려하게 입으며, 성품은 유약하여 월과(月課)의 시문을 짓지 아니하였다. 성근보[成謹甫, 성삼문(成三問)]가 시를 지어 희롱하기를, "돼지고기는 성성이(猩)가 술을 좋아하듯이 하고, 월과는 여우가 화살을 피하듯 하도다. 거완은 공연히 옷만 화려하게 입고, 경항은 헛되이 밥만 배불리 먹는구나" 하였다. 선비 박거완(朴去頑)은 집안이 넉넉하여 옷을 화려하게 입고, 중 경항(景恒)은 밥을 많이 먹어서, 두 사람의 비대함이 강인재와 서로 같음을 말한 것이다.[4]

이상은 인재의 품성과 예도(藝道)에 대한 사상을 보이는 재료로 중요시할 기록이니, 그에게는 나라(懦懶)한 일면도 없지 않아 있었을 것이나 그보다도 서화를 천기(賤技)로 여기려던 그의 심사(心事)는 사실로 어떠한 것이었던지.

우선 그가 서화를 사실로 천기로 말하였다 하면 이에 대한 치심(致心)하는 바가 없어야 할 터인데, 『진양세고(晉陽世稿)』에 보이는 그의 「제호은(題毫隱)」 권1, '수시(首詩)'에는

年來事業畵兼書　　　근래에 하는 일은 그림 글씨 겸했는데
時獲中山必造廬　　　때때로 붓 얻으려 오막살이 나아갔지.

| 手束千枝常助我 | 천 가닥 손수 묶어 늘 나를 도와주니 |
| 案頭成塚一揮餘 | 일필휘지하고 나면 책상머리 필총 이루네. |

라 하고, 서거정의 「題仁齋詩稿後 인재의 시고 뒤에 제함」에 보면

嘗爲我掃數十紙 紙必詩而書之 所謂三絶者 森然一幅

일찍이 내가 수십 장의 종이를 버리게 되었는데, 종이에는 반드시 시를 지어 적었다. 소위 삼절자(三絶者)의 삼연(森然)한 한 폭이었다.

이란 것이 있고, 그의 아우 경순 희맹이 묵필(墨筆)을 청구(請求)한 데 대한 시 청답운(詩請答韻) 일절(一絶)에

近收輕煤造十笏	근래에 그을음 걷어 열 개 홀(笏)을 만드니
堅可削木添羞黑	단단하기가 깎은 나무인 듯 흑색을 더하였네.
君從何處聞我有妙劑	그대는 어디에서 홀의 묘제(妙劑) 내게 있다 들었는가.
費盡千金始稱直	천금을 다 쓰고서 비로소 곧다고 일컬었네.
架上刀槊亦森林	시렁 위에 칼과 창 같은 붓도 삼림 이루었고
鋒鋩相射爭遒主力	칼끝 서슬 서로 쏘며 씩씩한 힘 다툰다.
鴝眼晶瑩白繭闊	구관조 눈 반짝반짝 흰 비단이 펼쳐지니
半酣意氣揚且抑	무르익은 뜻과 기운 눌렀다가 날리노라.
描罷烟林走龍蛇	다 그리자 안개 숲에 용과 뱀이 달려가니
此時高趣誰得識	이런 때에 높은 운치 누가 알 수 있겠는가.

이라 함이 있고, 또 아우 경순이 해산도(海山圖)를 구하매 그려 보낸 그 답운 (答韻)에

詩畫一法妙難詰　시와 그림은 같은 법으로 묘한 점 이루 다 말할 수 없으니

世間誰能兩高絶　세상에 누가 능히 두 가지에 다 뛰어날 수 있는가.

少乏詩情只學畫　젊어서 시 지을 생각이 없어 다만 그림만 배웠으니

毫端往往驅造化　붓 끝으로 이따금 조화(造化)를 몰아 들이곤 했다.

藝成屠龍人不數　내 용 잡는 재주〔屠龍〕를 사람들이 쳐 주지도 않는데

君今求畫我始遇　자네가 지금 그림을 그려 달라 하니 반갑기 그지 없다.[5]

라 하여, 이 모든 점을 종합해 보면 그는 즉 마음속으로부터 서화를 천기로 여겼음이 아니요, 그 진실한 고취(高趣)를 이해할 지우(知遇)가 없으매 자고(自高)해서 함부로 내놓지 아니하였을 뿐인 듯하다. 사실로 당시에는 사부간(士夫間)에 서화에 치심함을 천히 여겨 사부가 그에 유의(留意)함을 비방하는 풍이 있었던 듯하다. 그는 이러한 데 대하여 적극적으로 예도(藝道)를 위하여 변박(辯駁)하여 나서지 않고 소극적으로 자고(自高)하는 태도로 침잠(浸潛)하고 있었고,[3)] 한편 화공(畫工)과 혼여(混與)될까 봐 "祇以辱名耳 다만 이름에 욕만 될 뿐이다"라 경계만 하고 있었던 듯하지만, 그의 아우 사숙재의 태도는 예술을 위하여 당당한 일가견으로써 세인의 오해에 대변(對辯)함이 있었다. 즉 이평중(李平仲) 파(坡)에게 화란(畫蘭)을 보냈다가 도리어 학화(學畫)의 비방을 듣고 거기 답한 글 일절에

來書深以學畫爲責 乃引閻立本傳呼閤外 趙文敏反掩道德警之 勉勖良勤 然亦不甚知傀 凡人之技藝雖同而用心則異 吾子之於藝寓意而已 小人之於藝留意而已 留意於藝者如工師隷匠賣技食力者之所爲也 寓意於藝者如高人雅士心探妙理者之所爲也 夫子之聖也而能鄙事 嵇康之達也而好鍛鍊 此豈留意於彼而累其心者哉 … 況凡物之足以悅人而不可移人者 莫如書與畫 君子講明道德之餘 神疲體倦 射御無所執 琴瑟無所御 將何以怡神而養性乎若於凡几間揮毫臨紙靜觀萬物 心辨毫釐 手

做形段是我方寸 亦一元化 凡諸草木花卉 寓之目而得於心 得之心而應於手 神一畵
則神一天機 時憑鉛墨 常與天機戱劇 其與世之宏廓庭除 鳩集花石羅列左右 誇耀富
麗者 大有徑庭矣 … 夫立本之爲其君騁技未爲辱也 黃門之誤致傳呼苟有量者 當付
一笑 何至於歸戒子孫有自悔怨 以此知立本無他道德 能掩手技者矣趙文敏之道德
文章 斑斑史策所謂多爲書畵所掩者 特殊者 抑揚之辭耳 人以此疑其德之非全 非知
文敏者也 愚意如此 何苦以此懦焉 … 孔子曰據於德 依於仁 游於藝 釋之者曰 游者
玩物適情之謂也 藝者六藝也 畵者書之類而六藝之一也 君子先立乎道德之體 旁及
乎六藝之用 何害爲君子也 技藝之於道德仁義 如氷炭之相反則孔子當痛絶之 不當
於據德依仁之後更游於藝

　　보내 주신 편지에, 그림 배운 것을 물어 깊이 책망하고 이어 염입본(閻立本)이 합문(閤
門) 밖에서 전호(傳呼)받은 것과 조문민〔趙文敏, 자앙(子昻)〕이 도리어 도덕이 엄폐되었다
는 것을 인증하여, 깨우치고 권면하기를 진실로 부지런히 하셨지만, 그러나 저는 또한 그다
지 부끄러움을 느끼지 않습니다. 무릇 사람이 기예(技藝)에 있어서는 비록 마찬가지일망정
마음 쓰는 것은 판이하니, 군자께서는 예술에다 뜻을 붙이기만 할 따름이요, 소인(小人)
은 예술에다 전심하는 것입니다. 예술에 전심하는 것은 공사(工師)나 예장(隷匠)이 기술
을 팔아서 밥을 먹는 짓과 같은 것이요, 예술에다 뜻을 붙이기만 하는 것은 고인(高人)이나
아사(雅士)가 마음으로 묘리를 찾는 행위와 같습니다. 공자는 성인이로되 천한 일에도 능
하셨고, 혜강(嵇康)은 달사(達士)로되 쇠를 정련하는 일을 좋아하였으니, 이것이 어찌 저
기예에 전심하여 그 마음을 더럽게 한 것이겠습니까. … 더구나 모든 물건 중에 사람을
즐겁도록 하여 사람에게서 옮겨 갈 수 없도록 하는 것으로는 서화(書畵)만한 것이 없습니
다. 군자가 도덕을 강(講)하고 밝히는 여가에, 정신이 피로하고 몸이 지쳐서 활쏘기와 말달
리기를 할 수도 없고, 거문고와 비파를 탈 수도 없게 되면 장차 무엇으로 정신을 화평하게
하여 성정을 기르겠습니까. 궤안(几案) 사이에 종이를 펴놓고 붓을 휘두르며 고요히 만물
을 관찰하고, 마음으로 붓끝의 이치를 분석하여 손으로 형상을 만들어내면, 내 마음이 또한
자연과 하나가 될 것입니다. 무릇 모든 초목과 화훼(花卉)를 눈으로 보고 마음으로 체득하
며, 마음에 체득된 것이 손에 응하여 정신이 그림과 하나가 되면 정신이 천기(天機, 자연)
와 하나가 됩니다. 때로 연묵(鉛墨)을 다룰 때마다 노상 천기와 더불어 유희하게 되면, 세

상 사람들이 정원을 넓히고 화초와 괴석을 주워 모아, 좌우로 나열하여 풍부하고 화려함을 자랑하는 것과 더불어 크게 거리가 있으리오. … 이를테면 염입본이 제 임금을 위하여 기술을 다한 것은 욕될 것이 못 되며, 황문(黃門, 내시)이 잘못해서 전호(傳呼)를 하게 된 것은 진실로 도량이 있는 자라면 마땅히 한번 웃고 말 것인데, 어찌 돌아가서 자손을 경계하며 스스로 후회하는 지경에까지 이를 것입니까. 이로써도 입본은 자기의 손재주를 엄폐할 만한 다른 도덕이 없었다는 것을 알 수 있으며, 조문민은 문장과 도덕이 역사에 뚜렷한데 그 이력이 서화 때문에 많이 가리어졌다는 것은, 특히 만사[誄]를 지은 자가 잘한 일과 잘못한 일을 가려 평하는 말일 따름입니다. 사람들이 이로써 그 덕이 온전하지 않는가를 의심한다면, 문민 공을 아는 자가 아닙니다. 내 뜻이 이와 같은데 어찌 이것을 애써 게을리 하겠습니까. … 공자의 말씀에 "덕을 굳게 지키며 인(仁)에 의지하고 예(藝)에 노닌다"라고 하셨는데, 해석하는 자가 말하기를 "노닌다는 것은 사물을 완상(玩賞)하여 성정에 맞게 하는 것을 이른 것이다. 예(藝)는 곧 육예(六藝)이다"라고 하였습니다. 그림이란 글씨[書]의 종류로서 육예의 한 부분입니다. 군자가 도덕의 체(體)에 대하여 먼저 세우고 두루 육예의 용(用)에 미친다면 군자에게 무슨 해로움이 있겠습니까. 도덕 인의에 대하여 기예가 숯과 얼음처럼 서로 반대되는 것이었다면 공자께서는 응당 통렬히 끊었을 것이니, 덕에 자리잡고 인에 의지한 뒤에 다시 예에 노닌다는 말씀을 마땅히 할 필요도 없었을 것입니다.

라 하였다.

물론 지금 우리의 안목으로 본다면 윤리(倫理) 일원(一元)만의 견해요 예술의 독자성을 자각하지 못한 견해이며, 따라서 유어(游於)한다는 것이 예술을 향락적 위안적인 도구요 방편으로서의 하시(下視)가 의연히 있어 불만됨이 많지마는, 당시 일반적 경향에 있어, 이평중같이 윤리 일원의 입장에서 예술 같은 것을 전혀 천시하려던 때에 있어, 이만큼이라도 예술의 가치를 인정하고 주장한 것은 다행이라 아니할 수 없다. 침정아담(沈正雅淡)한 인재 그에게는 이만한 활달성(濶達性)을 갖고 구변(口辨)은 농(弄)치 아니하였다. "書畫賤技 流傳後世 祇以辱名耳 글씨와 그림 같은 천한 재주가 후세에까지 전해진다면 다만 이름에 욕만 될 뿐이다"라 하면서도, 그러나 그는 늙어서도까지 화필을 놓지 아니하

였다. 성현(成俔)의 『허백당집(虛白堂集)』에

仁齋老於蠻坡(翰林院) 身飽經籍 餘事畵詩書 亦皆名臻其極 一時儕輩歆艶景仰
得片言隻字 如保金璧 信乎高世絶倫之材也
인재가 난파〔蠻坡, 한림원(翰林院)〕에서 늙었는데, 몸이 경적(經籍)으로 넉넉하였고 여
사(餘事)인 화시서(畵詩書) 또한 모두 명성이 그 극진한 곳까지 이르렀다. 한때의 여러 사
람들이 부러워하고 우러러보아 쪼가리 말이나 한 글자를 얻으면 마치 금벽(金璧)을 돌보는
듯하였다. 세상에서 아주 뛰어난 인재임을 믿을 만하구나!

라 하였고, 서거정의 「題仁齋詩稿後 인재의 시고 뒤에 제함」 일절에

吾友仁先生… 日游戲於翰墨 畵詩書三法天機造到 超然獨詣
내 벗 인재 선생은… 날마다 한묵(翰墨)에서 마음껏 노닐어 시서화 세 법식은 천기의 조
예에 도달하여 초연하게 홀로 경지에 올랐다.

라 있음을 보아 인재가 비이불선(秘而不宣)하고 계기자손(戒其子孫)하였다는
것은 실로 억양지사(抑揚之辭)일 뿐이요, 기실은 화시서(畵詩書)에 누구보다
도 더 유적(游適)하였음을 알 수 있다. 다만 세인의 오해를 막고 또 자기의 상
고(尙高)를 지킴에서 매우 경건하였을 뿐이다. 오늘날 당대 서원(書院)의 명
수(名手) 화적이란 것도 비교적 남음이 적고, 저만한 화시서의 공용(功用)을
논변한 사숙재의 수적(手跡)도 보기 어려운 반면, 소극적이었다는 비이불선
하던 인재의 수적이 도리어 드문드문 보이게 됨은 그의 화품(畵品)과 덕행의
고치(高致)가 그리 시켰음이 아니었을까. 그러나 그가 이와 같이 재능을 비이
불선하고 계기자제(戒其子弟)한 곳에서 또한 얼마만큼 그의 처세심경(處世心
境)을 다시 엿볼 필요가 있지 아니할까 한다. 이것은 실로 그의 시(詩)와 그의
화(畵)와 그의 서(書)가 그만한 충동을 이 사람에게 주는 까닭이다.

상술한 바와 같이 지우(知遇)들이 전하는 기록을 통해 보아도 인재가 윤리적인, 너무나 윤리적인 감계사상(鑑戒思想)에 의하여 소호(所好)를 비이불선한 것도 아니요, 인재 자신의 유문(遺文)·유구(遺句)를 통해 보더라도 그러한 심사는 없었던 것이며, 그의 아우 사숙재의 예론(藝論)을 통하여 간접적으로 생각하더라도 그러했을 요인은 보이지 않는다. 그럼에도 불구하고 그의 행장기에 "子弟有求書畫者면 公曰 書畫는 賤技니 流傳後世하여 祗以辱名耳 자제들이 글씨와 그림을 구하면, 공은 '글씨와 그림 같은 천한 재주가 후세에까지 전해진다면 다만 이름에 욕만 될 뿐이다'라고 하였다"라 하였다는 것은 혹 일시적 훈계로선 있을 수 있는 경구였다 하더라도, 그것이 인재 자신의 전반적 신념은 아니었던 것이라 믿고자 한다.

그러면 그의 성격으로서 무엇이 그리 시켰을까. 세상에는 이평중 유(類)의 윤리적인 사람, 자기만이 윤리적인 듯이 행태를 부리는 사람도 많다. 그리하고 그러한 사람일수록 오직 형식적일 뿐이요, 좀더 윤리적인 사람은 더 몹시 비양심적인 사람이 많다. 이것은 개인의 성격으로서뿐 그러한 것이 아니요 사회의 기풍으로서도 그러한 것이다. 이러한 사람이 많고 이러한 기풍이 성풍(成風)을 이룬 사회에 순양(純良)한 우직한 인재는 처하였던 것이다. "爲人이 有才有德하여 眞大人君子也나 不大厥施가 惜哉라 사람됨이 재주가 있고 덕이 있어 진실로 대인군자였지만 그 뜻을 크게 펼 수가 없는 것이 애석하도다!"한 서사가(徐四佳) 거정(居正)의 말이라든지, "爲人이 肥澤하고 好食猪肉하며 美衣服하고 性儒하여 不製月課詩文하니라 강인재는 모습이 비대하여 돼지고기를 좋아하고 의복을 화려하게 입으며, 성품은 유약하여 월과의 시문을 짓지 아니하였다"한 성현의 말이라든지, "公의 天性이 沈正雅淡하고 寬平樂易하여 遇事에 不敢以能先人하고 不慕紛華하며 絶口不言媒進之計하니 人問其故한데 公曰 窮達이 皆有分限이니 求之不得이요 辭之不避라 或 過其分하면 禍敗隨之라 何苦하여 經營以要非分가 하고 或이 譏其懶하면 公이 處之怡然이라 공의 천성이 침착하고 정대하고 전아하고 너그럽

고 평이하고 누구하고도 잘 지내서, 어떤 일에든 앞장서지 않고 사치하고 화려함을 좋아하지 않았다. 그리고 기회를 잡아 승진하려는 계책을 절대로 말하지 않으므로 사람들이 그 까닭을 물으니, 공이 답하기를 '궁하고 현달함은 타고난 운명이어서 구한다고 얻어지는 것이 아니고 사양한다고 피할 수 있는 것이 아니다. 혹 그 분수에 지나치면 화패가 따르는 법이니, 어찌 괴롭게 애써서 분수 밖의 일을 바라겠는가'라고 하였다"한 성격 등이 그 소위 세조정란(世祖靖難) 때 같은 난세(難世)에 있어서 보자면 사실로 우직한 사람일 뿐이었고, 그러나 다시 또 그러한 성격이었기 때문에 세조의 국문(鞠問)을 받고서도 득생(得生)할 수 있었던 것이지만, 그의 이러한 성격은 그러면 오직 우직하고 순량한 거기에 그친 성격일 뿐이었고, 명분도 의분도 가리고 차릴 줄 모르는 두루뭉수리적 존재였던가. 세조 5년에 그의 아버지 완역재가 역책(易簀)할 때 인재·사숙재 등 자손들을 불러 유훈(遺訓)을 내리되 "吾之行年六十에 功利가 雖不及人이나 行事에 無權詐는 則 自省에 無愧라 내가 행세한 지 육십 년에 공리(功利)는 비록 남에게 미치지 못했으나 행사(行事)에 권모술수가 없었으니 스스로 반성하여 부끄러움이 없다"하였다. 그런데 인재의 아우 사숙재 희맹 같은 사람은 세조조에 봉군수작증시(封君受爵贈諡)의 대시(大施)가 있었고 그의 족친들간에도 영요(榮耀)의 시여(施與)를 입은 사람이 많다. 이것은 반드시 그들이 모두 권사(權詐)를 부려 얻은 것이라 할 수는 없다 하더라도 또한 단종(端宗)·세조 때의 사실을 생각한다면 문종·단종의 유신(遺臣)으로서 다시 세조 때 영직(榮職)을 차지한 사람들이란 동양도덕(東洋道德)으로써 경앙(景仰)할 바 못 되는 인물들이라 할 수 있다. 적어도 명분을 도호(塗糊)하고 의분(義憤)을 끽실(喫失)한 인물들이라 할 수 있다. 특히 세종·문종·단종 삼대의 은우(恩遇)를 입은 사람으로서 그렇다면 더욱이 용서할 수 없는 인물들이라 할 수 있다. 그런데 인재는 즉 그 은혜를 입은 한 사람이었다. 그가 세종 때 왕비를 위하여 금은자경을 쓴 것도, 국가대보(國家大寶)의 하나인 소신지보의 인면을 쓴 것도〔印文則體天牧民永昌後嗣 인문(印文)은 즉 '백성을 다스려 후사를 길

이 창성하게 한다'는 것이었다) 세종 말년에 안평대군과 함께 주자인모(鑄字印母)를 쓴 것도, 모두 집현전 학사 한 사람으로의 은혜였고, 문종의『유화시권(榴花詩卷)』에 안평대군이 인재로 하여금 어제(御製)를 금서(金書)하게 하여 권수(卷首)에 존저(尊諸)하게 하고, 그의 아버지 완역재는 비해당(匪懈堂)이 안견 화(畵) 이사마산수도권(李司馬山水圖卷)에 친히 찬시(讚詩)를 써 주신 일이 있다. 세종·문종 양대를 두고서의 부자(父子)의 은혜가 이러하였다. 단종 2년에는 인재가 수양대군에게 끌려 정척(鄭陟) 양성지(梁誠之)와 더불어 삼각산(三角山) 보현봉(普賢峰)에 올라 경성도형(京城圖形)을 초(草)한 적도 있었다. 모두 마흔 이내 때 일이다.

그런데 지금 그의 전고(傳考)를 쓰고 있는 이 필자와 동년인 그의 삼십칠 세 때 상시(常時) 단종 3년, 그 소위 세조정란이란 무서운 '쿠데타'가 이루어져, 근본적으로 선량했던 사람과, 명리적(名利的)으로만 선량했던 사람과, 약삭빠른 사람과, 우직한 사람과, 미운 사람, 고운 사람이 한번 키질을 당하는 통에 인재는 살아 떨어졌다. 살아 떨어지고 보니 서로 허여(許與)했던 막역(莫逆)들 중에는 장절(壯節)히 죽은 사람도 있고 영리하게 살아난 사람도 있다. 그는 근보(謹甫) 성삼문(成三問)의 한마디 도움으로 무사히 살긴 하였다. 평생에 우직순양(愚直純良)하고 불언매진지계(不言媒進之計)하였던 그의 성격의 소치였다 하면 결론은 극히 간명하다. 즉 그는 그러한 두루뭉수리적 존재일 뿐이다. 그러나 그의 양주루원(楊州樓院)에서의 시

有山何處不爲盧	산 있으면 어드멘들 집으로 삼지 못하랴.
坐對靑山試一噓	푸른 산과 마주 앉아 한번 크게 숨을 뿜어 보노라.
簪笏十年成老大	벼슬살이 십 년에 몸이 늙어 가니
莫敎霜鬂賦歸歟	고향에 돌아감을 백발되기 기다리지 말라.[6]

란 것, 또는 「居閑聞蟬聲 感其高潔不群 遂圖形記實 한가로이 지내면서 매미 소리를 듣고, 그 고결(高潔)하고 무리에서 뛰어남에 느낀 바 있어 드디어 그 모양을 그리고 실상을 적는다」[7]이란 것 중에

　脫殼汚瀡 同風高擧 趁陰吸露 不喜炎暑 笙鏞其音 氷雪其肚 雨後槐枝 溪邊柳樹 下視薨薨 肯與爲伍 淸凉自保 且愼螳斧

　더러운 세상을 탈각하여 바람과 더불어 높이 날아가, 그늘을 따라가 이슬을 마시며 뜨거운 더위를 좋아하지 않았다네. 그의 말은 생황이며 종소리 울리고, 그 마음은 빙설같이 맑았네. 비 온 뒤의 느티나무 가지이고 시냇가의 버드나무로다. 굽어보니 벌레가 윙윙대는데 누구와 더불어 짝을 하리오. 맑고 서늘하게 스스로를 보호하여 장차 팔 벌린 버마재비에게 당할까 조심하였네.

란 것 — 이러한 것을 보면 그의 깨끗한 심지(心志)를 가히 알 만하고 그의 고결한 심지를 가히 알 만하다. 그가 모든 선량(善良)을 잃고 막역 근보의 덕(德)으로 생존은 하였지만, 진실로 마음에 있어선 서글픈 일이요 겸염(慊廉)된 일이었을 것이다. 그러나 또한 무슨 예리한 처단을 자기 생명에 내리지 못한 것도 그의 둔후(鈍厚)한 성격의 일면의 결론이다. 세조정란 후 주자인모를 쓰게 되었으니〔소위 을해자(乙亥字)〕 그의 심경이 어떠하였을까. 또는 세조로 말미암아 내경청(內經廳)에 감금되어 경문(經文)을 베낀 적이 있다. 소위 염입본(閻立本)의 엄호(閹呼)의 치(恥)[8]를 생각하게 된 것은 이때부터일 것이다. "書畵는 賤技이니 祇以辱名耳라 글씨와 그림 같은 천한 재주는 다만 이름에 욕만 될 뿐이다" 한 것은 이때부터의 심경이요 결심이었을 것이다. 그는 향년이 도무지가 마흔여덟이다. 세조 11년에 졸한 것이니 단종 3년 이후 십여 년을 제외한다면, 그리고 세종 23년 등과(登科)하기 전까지 수학시대(修學時代)를 제한다면, 그의 재능의 발양(發揚)은 불과 십사오 년이다. 그의 유적(遺跡)이 적었음이 반드시 비이불선하였음에 있을 뿐 아니라 이러한 데도 인유(因由)하였으리

라 믿는 바이며, 또 이미 평생 때 안평대군과 다소의 관계가 있는 서권화축(書卷畫軸)이라면 스스로 또 없애기도 하였을 것이니, 실로 정치의 불운은 곧 문화의 불운이라고 아니할 수 없다.

『근역서화징(槿域書畫徵)』에 의하면 연천(漣川)의 강석덕(姜碩德) 묘표(墓表)와 윤형(尹炯) 묘비가 그의 필이라 하였고, 필적모간(筆蹟摸刊)으로선 『해동명적(海東名跡)』『관란정첩(觀瀾亭帖)』『대동서법(大東書法)』『고금법첩(古今法帖)』 등이 있다 하였다. 이는 더러 볼 수 있는 것이다. 그의 을해자로써 된 책으로선 『대방광원각수다라요의경(大方廣圓覺脩多羅了義經)』이란 여섯 권 책이 있다.

이제 그의 그림에 관하여는 두 가지 입장에서 볼 수 있다. 즉 그 하나는 외형적인 묘사수법에서요, 그 다른 하나는 내면적인 화취(畫趣) 방면에서이다. 우선 전자의 예로

詩似韋柳 畫似劉郭 書兼王趙 ―『筆苑雜記』「題仁齋詩稿後」

시는 위(韋)·유(柳)와 같고, 그림은 유(劉)·곽(郭)과 같으며, 글씨는 왕(王)·조(趙)를 겸하였다.[9]―『필원잡기』「인재의 시고 뒤에 제함」

姜仁齋天機高妙 得古人所不到處 山水人物俱優 嘗見所畫麗人圖 毫髮無差―『慵齋叢話』

인재 강희안은 타고난 자질이 고상하고 뛰어나서 옛 사람이 이르지 못하는 경지까지 들어갔으니 산수와 인물이 모두 뛰어났다. 일찍이 그가 그린 여인도(麗人圖)를 보았는데 머리털 하나 틀림이 없었다.[10]―『용재총화』

姜仁齋善書畫詩 時稱三絶 喜墨戲小景爲蟲鳥草木人物 旅筆頗草疎 而自有生氣 其調吮濃郁之態 不及本家色相 而詩翁餘韻 固當在畫史格外矣―『龍泉談寂記』

강인재가 글씨와 그림과 시를 모두 잘했으니 당시에 삼절이라 일컬었다. 묵화로 소경(小

景) 그리기를 좋아하여 벌레·새·풀·나무·인물을 그렸으니, 필체가 자못 엉성하기는 하지만 자연적으로 그 속에 생기가 넘쳐흐른다. 그 세밀한 꾸밈새와 무르녹고 성한 태도는 화가의 색상만은 못하나, 시인의 남은 운치는 마땅히 화가의 격조 밖에 있다고 해야 옳을 것이다.[11]―『용천담적기』

畫山水屋宇竹樹花鳥人物十七帖 不知何代誰氏之筆 其始子野公(康好文乎) 購得於中朝以示仁齋 仁齋愛其筆法遒健 模寫十二而歸之 因留其本 常手之而不能釋(云云 乃至) 以高世絶倫之材 而描傳此畫則 此畫之精妙 亦可知矣 大抵 描畫者 或剝其皮而遺其髓 或得其一而失其二 規模體樣 雖同而意會事指則有異 未免嬤母效顰之醜也 今觀二本 如出一手 毫髮無訛 眞贗難辨倘使九原可作 王維鄭虔復出而見之 則非徒推遜而致敬 亦必駭汗循墙而走 三絕不獨專美於當唐矣 ―『虛白堂集』

산수(山水)·옥우(屋宇)·죽수(竹樹)·화조(花鳥)·인물(人物) 그림 열일곱 첩은 어느 시대 누구의 필적인지는 알지 못한다. 그 처음에 자야공(子野公) 강호문(康好文)이 중국에서 구매하였는데 인재에게 보여주었다. 인재가 그 필법이 굳건함을 아껴서 열두 본을 모사하여 돌아왔다. 인하여 그 본을 남겨 두고 늘 손수 모사하였는데 풀이할 수 없었다고 한다.… 이에 세상에 뛰어난 재주로써 이 그림을 모사하여 전한다면 이 그림의 정묘함도 또한 알 수 있을 것이다. 대저 그림을 그리는 자는, 혹 그 껍질을 벗겨 그 골수를 남기기도 하고 혹 그 하나를 얻고서 그 둘을 잃기도 하여, 규모와 체양(體樣)이 비록 같더라도 뜻을 모으고 개념을 지적하는 데는 다름이 있어 모모(嬤母)가 미녀를 흉내내는 추함을 면할 수 없다. 지금 두 본을 관람하니 마치 한 솜씨에서 나온 것 같아 터럭만큼도 그릇됨이 없어 진실로 판단하기 어려우니, 죽은 자를 일으켜 세워 왕유(王維)와 정건(鄭虔)이 다시 나타나 그것을 보게 한다면 다만 미루어 양보하여 공경을 바칠 뿐만 아니라 또한 반드시 놀라 땀을 흘리며 담장을 따라 도망갈 것이니, 삼절(三絕, 鄭虔)이 유독 당(唐)나라에서만 오로지 아름다운 것만은 아니다. ―『허백당집』

등이 있다. 이것을 종합하면 그림은 유(劉)·곽(郭)과 같고〔곽(郭)은 곽희(郭熙)의 뜻이나 유(劉)는 유송년(劉松年)인지 유융(劉融)인지 알 수 없다〕 산

수·인물을 다 잘할 뿐 아니라 소경(小景)도 잘 그리고 충조초목(蟲鳥草木)도 다 잘하며 임모(臨摹)에도 또한 능하였다는 것이다. 그런데 지금 소위 인재의 유적으로 전칭(傳稱)하는 항간의 것들을 보면 이 유·곽의 필법과 견주어 같다고 할 것이 없고, 대개는 마원(馬遠)·하규(夏珪)의 풍이 농후한 것들이 많다. 즉 필획의 굴철(屈鐵)같이 강강중후(剛强重厚)한 점이라든지, 암파(岩坡)에 부벽(斧劈) 같은 대준(大皴)을 쓰는 것이라든지, 소위 전경부다(全境不多)의 변각지경(邊角之景)〔소위 마일각(馬一角)의 풍〕을 그림이라든지, 이 모두 유·곽의 풍과는 대치되는 점이니, 이로써 본다면 대등한 안견이 저 북송 북종의 곽(郭)·이(李) 풍에 서려 있음과 좋은 상대가 되는 것이다. 그러나 항간에서 전하는 인재 유적(遺蹟)이란 진적(眞蹟)이 하나도 아니다. 적어도 진적이라 인정할 확실한 근거도 없을 뿐 아니라 화적 그 자체로서도 저만한 고인(古人)의 칭양(稱揚)을 받을 만한 예술적 가치의 우수한 것이 없다. 증거는 없어도 화격 그 자체만으로써 추정한다면 이왕가미술관의 고사도교도(高士渡橋圖, 도판 78), 절매삽병도(折梅揷瓶圖)와 소동개문도(小僮開門圖, 도판 79)의 세 폭만이 진실로 그에 해당할 수 있다 하겠다. 이만하면 사부화(士夫畵)로서 가히 조선조 오백 년의 예술문화를 대표시켜도 좋다. 만일 이것이 그의 진적이 될 수 있다면 서사가(徐四佳)의 "畵似劉郭 그림은 유·곽과 같으며" 운운한 것은 미문가(美文家)의 가식일 뿐이요 실정을 멀리 떠난 것이라 할 수 있다. 특히 고사도교도의 고사(高士)의 풍도(風度)는 그대로 인재의 풍도인 양하다.

다시 내면적인 그의 화취(畵趣)에 관하여는

施筆頗草疎 而自有生氣 云云 ―『龍泉談寂記』
필체가 자못 엉성하기는 하지만 자연적으로 그 속에 생기가 넘쳐흐른다.…―『용천담적기』

冷冷若松下風 足稱詞林墨戲—『畵斷』

쌀쌀하기가 마치 소나무 밑의 바람 같으니, 족히 사림(詞林)의 먹 장난이라고 일컬을 만하다.[12] —『화단』

君不見唐家有摩詰	그대는 보지 않는가, 당대 왕마힐의
畵趣詩思兩奇絶	화취와 시상이 둘 다 기절한 것을.
又不見仁齋愛詩畵	또 보지 않는가, 인재가 시와 그림을 사랑하여
胸衿坦蕩參元化	호탕한 흥금이 조화에 참예함을.
世上俗畵亦無數	세상에 속화들은 무수하여도
通神妙手誠難遇	신에 통한 묘수는 진실로 만나기 어렵네.
模形寫肉蠶樣密	형상을 본뜨고 살을 그림은 누에처럼 많지만
畵骨於兄纔見一	뼈를 그림은 오직 형에게서만 볼 뿐.
豈但傳神入毫素	어찌 다만 붓 끝에 신을 전할 뿐이랴.
尤工萬里滄洲趣	만리 창주의 의취를 더욱 잘 나타내네.[13]
云云	…

—『사숙재집(私淑齋集)』

先生胸中藏百怪	선생의 흥중에 온갖 괴이함이 간직됐으니
詩歟畵歟不可知	시인지 그림인지 알 수가 없구나.
時時遇興抬禿筆	때때로 흥이 나면 몽당붓을 꺼내 들고[14]
云云	…

—성간(成侃)의 시

등과 앞서 나온 여러 구절에서 종합하여 알 수 있다. 즉 화원(畵院)의 본가색상(本家色相)은 없어도 시옹(詩翁)의 여운으로서의 화외일격(畵外逸格)에 속

78. 강희안. 고사도교도(高士渡橋圖). 이왕가미술관.

하는 것이라, 농욱(濃郁)한 태(態)는 없으나 필치(筆致)의 초소(草疎), 발묵 (潑墨)의 임리(淋漓)가 자유생기(自有生氣)요, 창주(滄洲)의 시취(詩趣)가 농후하며 둔후장중(鈍厚壯重)한 중에 "冷冷若松下之風 쌀쌀하기가 마치 소나무 밑의 바람 같으니"이었음도 모두 사실이다. 내면의 정취적(情趣的) 문제는 외면의 기술적 문제보다 비교적 사실답게 전하여 있다.

『용재총화』에는 인재의 대표적 걸작으로 여인도(麗人圖), 청학동(靑鶴洞), 청천강(菁川江) 양족(兩簇), 경운도(耕耘圖) 등이 천하지보(天下至寶)라 하였으나 물론 전하지 않는다. 이제 약간의 문헌에 보이는 그의 화전(畵傳)을 보면 다음과 같은 것이 있다. 서로 중복된 것인 듯한 것은 한 편만 들고 그만둔다.

79. 강희안. 소동개문도(小僮開門圖). 이왕가미술관.

『진양세고(晉陽世稿)』『사숙재집(私淑齋集)』소견

선도(蟬圖)

해산도(海山圖) — 景醇所求小障圖 경순(景醇)이 요구한 작은 가리개 그림이다.

청천(菁川), 청학동(靑鶴洞) 양족(兩簇) — 題詩其上姪南恢所求 그 위에 시를
지었는데 조카 남회(南恢)가 요구한 것이다.

청산백운도(靑山白雲圖) — 題詩其上蔡子休所求 그 위에 시를 지었는데 채자휴
(蔡子休)가 요구한 것이다.

포도도(葡萄圖) — 亦蔡子休所求 이 또한 채자휴가 요구한 것이다.

화송죽(畵松竹) ― 龜孫麟孫所得 구손(龜孫)·인손(麟孫)이 얻은 것이다.

풍우도(風雨圖)

화죽(畵竹)

신숙주(申叔舟)의 『보한재집(保閒齋集)』 소견

화매(畵梅)

강정만조지도(江亭晚照之圖) 양축(兩軸) ― 申叔舟題詩一菴所蓄 신숙주가 지
은 시로 일암(一菴) 소장이다.

포도도 ― 연성(延城) 박원형(朴元亨) 소장.(?)

서거정(徐居正)의 『사가집(四佳集)』 소견

화죽(畵竹) ― 기일(其一)·기이(其二)·기삼(其三)·기사(其四)·기오(其
五).

묵죽(墨竹) ― 이은대(李銀臺) 소장.

화병(畵屛) ― 율(栗)·과(瓜)·귤(橘)·가(茄)·서과(西瓜)·첨과(甜瓜)

과자도(瓜子圖) ― 신좌상(申左相) 택(宅) 소장.

화병(畵屛) 여덟 폭 황귤(黃橘)·석류(石榴)·율목(栗木)·홍시(紅柿)·
서과·첨과·가자(茄子)·황과(黃瓜).

경운도(耕耘圖)

화(畵) 여덟 폭

화산수(畵山水) 두 폭

청산백운도(靑山白雲圖) ― 최언보(崔彦甫) 소장.

산수 열두 폭 ― 신좌상 택(宅) 소장.

동정추월(洞庭秋月)·춘일간비(春日看碑)·풍우산곽(風雨山郭)·심산우
록(深山友鹿)·추사취산(秋社醉散)·추교낙일(秋郊落日)·일모포어(日暮

捕魚)·탄금무학(彈琴舞鶴)·장범출해(張帆出海)·세모신설(歲暮新雪)·
관산행려청창상매(關山行旅晴窓賞梅)·유음간기야도쟁주(柳蔭看棋野渡
爭舟)

성현(成俔)의 『용재총화』 및 『허백당집』 소견
모매발묵(模梅潑墨) 열일곱 첩
여인도(麗人圖)

『저헌집(樗軒集)』 소견
잡화(雜畫) 십병(十屛) ─ 申泛翁求於姜景愚十紙成雜畫十畫屛又求十友詩各
畫一帖云 신범옹(申泛翁, 신숙주)이 강경우(姜景愚)에게 구한 것으로 열 장의 종이
로 섞어 그린 열 폭 병풍이고 또 열 명의 벗에게 시를 구하여 각각 한 첩씩을 그렸다고
한다.

『근역서화징』에서 인용한 『고화비고(古畵備考)』 소견
노행자남매도(盧行者南邁圖) ─ 癸未仲秋下澣爲祖和尙作 계미(癸未) 중추(仲
秋) 하한(下澣)에 조화상(祖和尙)을 위해 그린 작품이다.

인왕제색도(仁王霽色圖)

정겸재(鄭謙齋) 소고(小考)

인왕제색도는 겸재(謙齋) 정원백(鄭元伯) 선(敾)의 작품이다. 겸재의 유작은
세상에 그리 희한한 것이라고는 할 수 없다. 조선화로선 유전(遺傳)됨이 오히
려 많은 편이라 하여도 좋다. 웬만한 호사가로서 그 유작에 한둘 접하지 아니
한 사람은 없을 것이요, 한둘 수장(收藏)하지 아니하였다는 사람도 없을 것이
다. 필자도 많이는 못 보았으나 약간은 과안(過眼)하였다. 그러나 거개는 소편
(小片)이요 대폭(大幅)은 흔치 않다. 원래 필자의 지론으로선 화가의 역량이
란 대폭에 비로소 나타나는 것이요 장편소폭(掌編小幅)이란 말기(末技)에 지
나지 않는 것이라 한다. 그런데 『서화징』에서 인용한 제가(諸家) 품등(品騰)
에 의하면 "蒼潤可喜 此元伯本色(觀我齋 趙榮祏 題跋) 창윤함이 즐길 만하니 이것
이 원백의 본색이다(관아재 조영석 제발)"[1] "中古以來 當推東國第一名家(金祖淳 題
畫帖) 중고(中古) 이후로 마땅히 우리나라에서 제일 가는 화가라고 추대해야 할 것이다
(김조순 제화첩)"[2] "壯健雄渾 浩汗淋漓(『松泉筆談』) 건장하고 웅혼하며 끝없이 넓고
무르녹게 되었다(『송천필담』)"[3] "謙齋自運而摸古並臻其妙(申緯 題畫帖) 겸재는 스스
로 창장하고 또 옛 것도 잘 모방하여 모두 그 묘한 지경에 이르렀다(신위 제화첩)"[4] 등 대
단한 칭예(稱譽)가 전하여 있는데, 필자의 경험으로선 아무래도 지나친, 말하
자면 성과기실(聲過其實)의 찬사로만 보였을 뿐이다. 사실로 말이지 그의 화
폭에는 창윤(蒼潤)한 점도 있고 장건(壯健)한 점도 있고 임리(淋漓)한 점도 있

긴 있으나, 요컨대 일면의 특색일 뿐이요, 다른 일면엔 또 취약(脆弱)·조경(粗硬)·체삽(滯澁)·수리(瘦羸) 등 일종의 벽기(僻氣)도 없지 않아 있다. 고인(古人)의 기사(記事)란 한문 그 자체의 성질상 본래가 과장적인 점에 흐르기 쉬운 데다가, 대개는 운문적 기록이어서 더구나 그 폐가 심하다. 그 위에 또다시 해동 고인(古人)들이란 그 심미력이 그리 또 대단한 것이 아니어서 포폄(褒貶)이 항상 형식에 떨어지기 쉬운 것이다. 우리의 안목으로선 해동(海東)화적(畵蹟)으로 무난(無難)된 수준 위에 올려놓을 것이 그리 흔하다고는 보지 않는 바이다. 정직하게 솔직히 말한다면 난벽(難癖)이 많다. 겸재도 또한 그러한 부류다. 소위 '동인(東人)의 습기(習氣)'라는 것이 약점으로 대개는 드러나 있다. 이것이 예술적으로 잘 승화되면 '조선적 특수성격'으로 추앙할 만하고 그렇지 않으면 논할 건덕지가 못 되는 것이다. 이러한 습기(習氣)가 제법 예술적 앙양(昂揚)을 얻은 것이 이 인왕제색도라는 것이다.(도판 80) 수년 전에 경성 최난식(崔暖植) 씨 집에서 보았고 지금은 개성 진욱천(秦旭泉) 호섭(豪燮) 씨 집에서 볼 수 있다. 높이 이 척 육 촌 삼 분, 너비 사 척 육 촌의 지본남묵(紙本藍墨)의 대폭이다. 이야말로 문자 그대로 원백(元伯)의 본색이라 할 창윤한 맛과 장건한 맛과 웅혼한 맛과 호한(浩汗)한 맛과 임리한 맛 등 겸재에 있어서 적극적 일면의 맛이 나타나 있는 득의작(得意作)인 듯하다. 소견으로선 아마 그 많은 유작이 이 한 작품을 위한 선주곡(先奏曲)이었고 또는 후렴곡이었던 듯하다. 화폭 우견(右肩)에

仁王霽色
謙齋 鄭敾 (陰刻印) 元伯 (陽刻印)
辛未潤月下浣

이란 관지낙관(款識落款)이 있다. 즉 영조 27년(1751) 윤5월의 작(作)이니 그

0. 정선. 인왕제색도(仁王霽色圖).

의 졸년은 구 년 후인 영조 35년 기묘(己卯) 10월이었다. 숙종 2년 병진생(丙辰生)이라 하니 전후 추산(推算) 칠십오 세 때 작이 된다.〔『근역서화징』에 숙종 2년 병진생, 영조 35년 기묘 졸이라 하였은즉, 차간(此間) 틀림없는 팔십사 수(壽)인데 부고(付攷)에 "攷其壽至九十四歲然諸家記述及挽辭或稱八十餘殊可疑也 기록을 살피면 나이가 구십사 세에 이른다. 그러나 제가의 기록이나 만사(挽辭)에서는 팔십여 세라고 하니 정말 의심스럽다"[5]라 하였다. 결국 구십사 세란 추산의 잘못이다.〕 겸재를 전(傳)하여 요령있는 것은 풍고(楓皐) 김조순(金祖淳)의 기(記)이다.

謙齋吾先世舊隣也 少而善畵 家貧親老 謀斗祿於先高祖忠獻公 忠獻勸其入圖畵署 旣而筮仕 官至縣監 壽八十餘 所與友皆一時名流 卽其人可知其畵 晩益工妙 與玄齋沈師正竝名 世謂謙玄 而亦謂雅致不及沈 但沈師雲林(倪瓚字元鎭) 石田(沈周字啓南) 諸家體格 不離影響之中 謙翁毫髮 皆自得而筆墨兩化 非深於天機者 蓋

81. 인왕제색도의 제발(題跋).

不能至此 中古以來 當推東國第一名家 然沈亦才思絶群 政謙翁勍敵也 人之爲言 良
非無見

　겸재는 우리 선세(先世)의 오랜 이웃이었다. 젊어서부터 그림을 잘 그렸으나 집이 가난
하고 부모님이 늙어서 우리 선고조(先高組)이신 충헌공(忠獻公, 김창집(金昌集))에게 작은
녹봉을 부탁하니, 충헌공이 도화서에 들어가도록 권했다. 조금 있다가 벼슬에 나가게 되어
현감에까지 이르렀으니, 나이는 팔십여 세이다. 그 친한 친구들이 모두 한때의 명류(名流)
였으니 그 사람을 보면 곧 그 그림을 알 수 있다. 말년에는 그림 솜씨가 더욱 묘한 지경에 이
르러서 현재(玄齋) 심사정(沈師正)과 함께 이름이 나란히 났으므로 세상에서 '겸(謙)ㆍ현
(玄)'이라고 부르곤 했고 그러면서도 그림의 아치(雅致)는 심사정만 못하다고 하기도 했
다. 다만, 심사정은 운림〔雲林, 예찬(倪瓚), 자 원진(元鎭)〕, 석전〔石田, 심주(沈周), 자 계
남(啓南)〕등 제가들 화격(畵格)의 영향을 벗어나지 못했다. 겸재 노인의 터럭 하나하나가
모두 스스로 터득하여 붓과 먹으로 변화시킨 것이니, 하늘로부터 뛰어난 재주를 타고난
자가 아니면 대개 능히 이런 경지에는 이를 수 없었을 것이다. 그러므로 중고(中古) 이후로
마땅히 우리나라에서 제일가는 화가라고 추대해야 할 것이다. 그러나 심사정 또한 재주가
보통 사람보다 뛰어나서 정히 겸재 노인의 막강한 적수가 되었으니, 사람들의 말이 참으로
본 바가 없는 것은 아니다.[6]

이라 있다. 즉 심사정과 병칭됐던 실정을 알겠고 아치(雅致)에 있어선 일주(一籌)를 수(輸)하나, 필묵(筆墨)의 자득(自得)한 묘미에 있어선 일승(一勝)을 이편이 가지고 있다는 뜻인 듯하다. 동국진경(東國眞景)이 그로부터 비로소 단청계(丹靑界)에 올랐다면 그 자득이란 이러한 점을 두고 말한 것이 아니었을까. 금석(錦石) 박준원(朴準源)의 도기(圖記) 중에 "中國人入我境者見山川曰 始知鄭筆之爲神也 중국인으로 우리나라에 온 자가 산천을 구경하고는 '이제야 정겸재 그림의 신필을 알겠다'고 하였다"[7]라 하였다는 것이 즉 이것인가 한다. 다만 "餘聞老人(謙齋) 好周易 頗解易理 夫解易理者 善於變化 老人畵法 有得於易而然乎 내가 들으니 겸재 노인이 『주역』을 좋아하여 역(易)의 이치를 잘 알았다고 한다. 대저 역의 이치를 아는 자는 변화시키는 데 뛰어난 법이니, 겸재 노인의 화법이 역에서 우러나와서 그렇게 변화로운가 보다"[8]라 한 것은 예의 동양적 신비론·관념론에서 나온 과장일 뿐이다. 이 인왕제색도에는 원래 높이 일 척 팔 촌의 제발(題跋)이 있었다.(도판 81)

華岳春雲送雨餘	삼각산 봄 구름이 비를 보내 그친 뒤에
萬松蒼潤帶幽廬	젖어 푸른 만 그루 솔 그윽한 집 둘렀구나.
主翁定在深帷下	주인 노인 정녕 깊은 휘장 아래 있으리니
獨玩河圖及	홀로 앉아 하도(河圖)와 낙서(洛書)를 완상하리.
(深一作垂)	〔'심(深)' 자를 '수(垂)' 자라고도 한다.〕
壬戌孟夏下澣晩圖書	임술(1802년, 순조 2년) 맹하(4월) 하한에 만포 쓰다.

沈煥
之輝
元畵
書印

陽刻印

△△不
煥軒晩
琴書△
△鼎彝

陰刻印

란 것이 그것이다. 즉 순조 2년 임술(壬戌, 1802년) 4월이니 화성(畵成) 후 오십이 년이요 필자 만포(晚圃)의 바로 졸년이다. 만포는 영의정 심환지(沈煥之)〔자(字) 휘원(輝元)〕의 호(號)이다. 만포 그 사람은 상문십음(相門十蔭)의 기(譏)가 있다 하거니와 위인(爲人)의 시비진상(是非眞相)은 여기서 따질 것이 아니요, 족자(簇子)에 대해서는 당진(唐津)에 있는 만포 후손이 제향(祭享) 때 만포의 친필이 있다 하여 괘봉(掛奉)하고서 치제(致祭)하였다는 설이 있다. 이만 만포의 영정이 없어 그 친적(親蹟)이 대용(代用)되었던 듯하지만 겸재의 인왕(仁王)이 역시 배향(陪享)을 받았던가 하면 일전(逸傳)으로서도 재미있는 일전이 아니었다 할까.

김홍도(金弘道)

김홍도의 자는 사능(士能)이요 호는 단원(檀園)이요, 단구(丹邱)·서호(西湖)·고면거사(高眠居士) 등 별호(別號)도 있었다. 김해(金海) 사람으로 만호(萬戶) 김진창(金震昌)의 증손이요, 영조 36년 경진생(庚辰生, 이 생년에는 다소 의심되는 바가 있다. 이것은 끝으로 고증하겠다)으로 향년이 미상이요, 화원(畵院) 화원(畵員)이었고 음보(蔭補)로 연풍현감(延豊縣監)에 이르렀다. 『호산외사(壺山外史)』〔헌종(憲宗) 10년 갑진(甲辰) 조희룡(趙熙龍) 저〕에 그 전(傳)이 있으되, 단원은 풍도(風度)가 아름답고 성품이 낙뢰불기(落磊不羈)해서 사람들이 그를 신선(神仙) 중 사람이라 하였고, 평생이 소광고결(疎曠高潔)하여 치산제가(治産齊家)하지 못하였다 한다. 조석(朝夕)이 불계(不繼)한 처지로서, 기매(奇梅) 한 그루를 누가 팔러 왔는데 때마침 구화지전(求畵贄錢) 삼천이 수중에 들어온지라 이천으로 매화를 사고 팔백으로 술을 사서 동취(同趣)와 더불어 매화음(梅花飮)을 하고 나서 이백으로 시량(柴糧)을 보태니 겨우 하루의 생계밖에 안 되었다는 일화도 남아 있다.

『근역서화징』에 의하면 복헌(復軒) 김응환〔金應煥, 영조 18년 임술생(壬戌生), 정조 13년 기유(己酉) 졸(卒)〕이 정조 12년 무신(戊申)에 금강(金剛) 내외 제산(諸山)을 봉명핍행(奉命遍行)하여 사생(寫生)하고 돌아온 이듬해, 다시 봉명(奉命)하여 일본 지도를 잠사(潛寫)하러 가다가 부산에서 조질불기(遭疾不起)하였는데, 단원이 연소(年少)로 수행하여 상사(喪事)를 경리(經理)하고

쓰시마(對馬島)에 독왕(獨往)하여 그 지도를 그려 올렸다 한다.(단원이 영조 경진생이라면 이때 이십팔 세가 된다)『호산외사』「김홍도」전에 임금이 금강 사군산수(金剛四郡山水)를 명사(命寫)하게 하실 때 열군(列郡)에게 영(令)하사 주공(廚供)이 이수(異數)하였다는 사실이 있으니, 이는 아마 김응환과 동행 때의 사실일 듯하다. 하여간 그는 복헌에 수종(隨從)하고 있었던 만큼 복헌의 문도(門徒)로 볼 수 있고 따라서 화풍이 그에 속하는 것이라 할 수 있다. 당시 복헌의 문(門)에 놀던 사람으로 복헌의 종자(從子)인 긍재(兢齋) 김득신〔金得臣, 영조 30년 갑술생(甲戌生), 향년 육십구〕이 있고, 긍재의 아우로 초원(蕉園) 김석신〔金碩臣, 영조 34년 무인생(戊寅生)〕이 있어 이는 복헌에게 출후(出后)하였고, 긍재에게는 그 가법(家法)을 계승하여 김수종(金秀鍾, 순조조), 김건종〔金健鍾, 정조 5년 신축생(辛丑生), 향년 육십일〕, 유당(蕤堂) 김하종〔金夏鍾, 정조 17년 계축생(癸丑生)〕 등 세 아들이 모두 능화(能畵)로 화원(畵員)이었고, 어해(魚蟹)로 유명한 장준량〔張駿良, 순조 2년 임술생(壬戌生), 향년 육십구〕의 아버지 옥산(玉山) 장한종〔張漢宗, 영조 44년 무자생(戊子生)〕과 채접(彩蝶) 사용(寫容)으로 유명한 화산관(華山館) 이명기(李命基, 영조·정조 간) 등은 김응환의 여서(女婿)였다.

단원의 아들 긍원(肯園) 양기〔良驥, 헌종 초대(初代)까지 생존〕도 그의 아버지에 못지아니하여 그 필법을 분간할 수 없다 하니, 이 여러 사람이 개성적 구별이 각기 물론 있지마는 어떠한 점에서 또 필법의 유사(類似)도 다소 있을 것이다. 그의 전(傳)에는 산수·인물·화훼·영모(翎毛)가 진묘(臻妙)하지 않은 것이 없고, 신선도(神仙圖)에 더욱 능하여 준찰구염(皴擦句染)과 구간의문(軀幹衣紋)이 전인(前人)의 수법을 답습하지 않고 스스로 천예(天倪)를 운거(運擧)하여 신리(神理)가 소상(蕭爽)하며 혁혁이인(奕奕怡人)함이 예원(藝苑) 중 실로 별조(別調)라 하였으니, 복헌의 문에 그가 놀았다 하여도 출람(出藍)의 예(譽)가 대단하였던 것을 알 수 있다. 당대에 단원과 함께 이름이 있기

는 긍재 김득신이 있고 호생관(毫生館) 최북(崔北, 숙종조 사람)이 있고 고송
유수관(古松流水館) 이인문(李寅文, 영조 21년 을축년, 향년 칠십칠)이 있고
후에 손암(巽庵) 김현우(金鉉宇, 영조조 사람)도 병칭되었다 하나,『연천집(淵
泉集)』〔홍석주(洪奭周) 저〕에 "金君 固近古之名畵也(書永明弟藏海山畵卷) 김홍
도는 근래의 명화가이다.〔아우 영명(永明)이 소장하고 있는 해산화권(海山畵卷)에 쓰다〕"
라 할 만큼 그 중에 초연특출(超然特出)한 인물이었다.(도판 82, 83) 그는 이미
도화서(圖畵署) 화원이니 마땅히 분묵간(粉墨間)에 구구(區區)하여 전이모사
(傳移摹寫)와 응물상형(應物象形)에 세심하지 아니하지 못하였을 것이다. 그
러나 그의 소광(疎曠)한 성격은 이에 구애되지 못하여 왕왕 이 필단(筆端)의
분방(奔放)함을 본다. 아니 오히려 분방광탕(奔放狂蕩)함이 그의 한 성격이라
그가 그린 신선도 중에는 으레 이 기취(氣趣)가 노골(露骨)로 드러나 있고, 그
렇지 않은 곳에도 이러한 기풍은 숨길 수 없이 나타나 있다.

이왕가미술관에 소장된 유명한 투견도(鬪犬圖, 도판 84)는 오히려 단원으로
서 있기 어려운 것이며, 그의 의문(衣紋)에서 보는 소광(疎狂)됨이 그의 특색
이라 할 수 있다. 그의 화작(畵作)에 있어서의 소광된 품(品)은 이미 한 유명한
전설로 남아 있으니, 즉 정조께서 그로 하여금 분악거벽(粉堊巨壁)에 해상군
선도(海上群仙圖)를 그리게 하셨더니 단원은 환자(宦者)로 하여금 농묵(濃墨)
수승(數升)을 받들게 하고서 탈모섭의이립(脫帽攝衣而立)하여 풍우(風雨)같
이 휘호하기 여러 차례에 이내 곧 흉흉한 수파(水波)와 구구(蠅蠅)한 인물이
붕옥능운(崩屋凌雲)할 듯이 호타(毫沱)한 기세를 보였다 한다. 이로써 그의 화
풍을 알 수 있지만, 당대의 대세로 말하면 최북의 소광방타(疎狂放咤)함이라
든지, 이인문의 건립폐탕(巾笠弊蕩)하고 모구심기(貌癯心奇)하여 화불인사
(畵不人師)하고 조화사(造化師)하였다는 기개라든지, 좀더 올라가 연담(蓮潭)
김명국〔金明國, 인묘조(仁廟朝) 사람〕의 방광(放狂)한 풍도(風度), 현재(玄齋)
심사정(沈師正, 숙종 33년 정해년, 향년 육십삼 년)의 종횡분방(縱橫奔放)한

기풍 등, 적어도 이름있는 대가들로서 세경(細勁)한 평을 받고 있는 사람은 없다.

그러나 이러한 화작(畵作)에 있어서의 기풍은 조선뿐이 아니었고 당시 청조(淸朝)의 화단을 두고 말하더라도 세경한 작화(作畵)는 덜어 버리고 주관적 일흥(逸興)만 좇던 문인화가 궁극에 다다라 소위 '황한송수(荒寒鬆秀)'의 기풍을 존중하는 경향이 농후하였다. 석도(石濤) 이선(李鱓) 장종창(張宗蒼) 목위(睦鳴) 기타 적지 않다. 조선에 있어 이것을 대성(大成)한 이는 김추사(金秋史) 한 사람에게 있다 하겠지만 소당(小塘) 이재관(李在寬, 정조조 사람), 소치(小痴) 허유(許維, 순조 9년 기사생, 향년 팔십사), 북산(北山) 김수철(金秀哲, 순조조 사람), 고람(古藍) 전기(田琦, 순조 25년 을유생, 향년 삼십) 등에도 왕왕 이러한 경향의 작(作)을 본다. 그들은 작화에 세필(細筆)보다 독필(禿筆)을 사용함이 역력히 보이니, 이는 요컨대 세경함을 위함이 아니다. 단원에 있어선 아직 이러한 '황한송수' 정도의 것은 없다. 시대가 아직 경향의 선구였을 뿐이요, 도화서 화원이었다는 것이 그로 하여금 아직 정돈된 입장에 남게 하였던 것인가. 분방하면서 또 파격된 작품을 남기지 않은 것은 그의 위대성을 보이는 것이라 할 수 있다.

그가 산수·인물·영모에 응향(應向)하지 못함이 없었다 하는 것은 그의 실적(實跡)에 있어 우리는 수긍할 수 있다. 그에게는 많은 신선도[홍석주의 아우 세숙(世叔) 영명에게도 어명으로 지은 해상군선도(海上群仙圖)가 있다 하고, 이왕가박물관 기타 개인소장으로도 꽤 있는 모양이다]와 풍속도와 도석도[道釋圖, 수원 용주사(龍珠寺) 대웅전(大雄殿) 보탑(寶榻) 뒤 삼세여래상(三世如來像)이 그의 필적이라고 「용주사사적기(龍珠寺事蹟記)」 중에 보인다]가 있다. 산수·영모 등도 또한 항간에 적지 않다. 다만 사진(寫眞, 초상을 고대에는 사진이라 한다)만은 그의 유적으로 확실한 것을 볼 수 없는데, 문헌에는 그의 사진에 관하여 칭송하는 일파와 칭송하지 아니하는 일파의 두 개 관

82-83. 김홍도. 해산화권(海山畫卷) 중 증명탑(證明塔, 위)과 구룡연(九龍淵, 아래).

점이 있는 모양이다. 즉 칭송하지 않는 파의 문례(文例)는 신위(申緯)의 『경수당집(警修堂集)』에 보이니,

御容畫師李命基 金弘道 浿人李八龍 寫賤照 皆患不似 翁覃溪 囑汪載靑 寫照行看子 亦略彷彿東國衣冠而已 曰 載靑失筆行看子 二李檀園貌不同 —『槿域書畫徵』所引

어용화사(御容畫師) 이명기와 김홍도는 평양 사람 이팔룡과 함께 나의 초상화를 그렸는데 모두 내 모습을 닮지 않아서 걱정하였다. 옹담계〔翁覃溪, 옹방강(翁方綱)〕가 왕재청〔汪載靑, 왕여한(王汝翰)〕에게 부탁하여 행간자(行看子)에다 나의 초상을 그리게 했는데, 역시 우리나라의 의관(衣冠)만 대략 비슷할 뿐이었다. 내가 이르기를 "재청이 행간자에 그린 그림은 잘못됐고, 두 이씨(이명기와 이팔룡)와 단원의 그림도 용모가 같지 않네"라고 하였다. —『근역서화징』소인

이란 것이 그것이다. 즉 이명기(李命基)·김홍도·이팔룡(李八龍) 세 사람에게 신자하(申紫霞)의 초상을 그리게 하려다가 그같지 않아질 것을 미리 염려하여 옹방강(翁方綱)이 소개한 청나라 사람 왕재청(汪載靑)에게 그리게 하였으나 그 역시 의복만 같고 실패하였다는 뜻이다. 실제로 두 이씨 및 단원으로 하여금 그려 보게 한 것은 아니니 그 결과는 나지 않아 알 수 없지만 미리 염려한 것만은 그만큼 신임이 안 되었던 것으로, 결국 김홍도의 사진의 능력을 의심하게 하는 것이다.[1] 신자하로 말하면 당대의 시서화 삼절로 일컬어졌고 회화에 대하여 안식(眼識)이 있던 이이니, 이 기록은 결코 범연히 볼 것이 아니다. 그러나 남공철(南公轍)의 『금릉집(金陵集)』이라든지 정약용(丁若鏞)의 『여유당집(與猶堂集)』에는 이명기가 당대의 사진으로 고명(高名)하던 것을 말하였으며, 정조는 병진년(丙辰年)에 집복헌(集福軒)에 임어(臨御)하사 이명기에게 어용(御容)을 그리게 하시고 그 득사(得似)함을 기꺼워하사 축장(軸藏)하게 하셨을뿐더러, 그때 동역(董役)의 학사(學士) 서용보(徐龍輔)·이만

수(李晩秀) · 이시원(李始源) · 남공철 네 사람에게도 각기 조상(照像)을 그려 갖게 하셨다 한다. 다른 사람은 몰라도 정조나 정약용은 또한 화재(畫才)에 능하였을뿐더러 일가견이 계셨던 터이니 이네들의 비평도 또한 무시할 수 없다. 그보다도 문제의 김홍도에 관하여 정조의 어제문집(御製文集)인『홍재전서(弘齋全書)』(권7, 33쪽)에 석름봉(石廩峰) 원운(原韻)의 주(注)라 하여

金弘道工於畫者 知其名久矣 三十年前圖眞 自是凡屬繪事 皆使弘道主之 畫師例 於歲初 有帖畫寫進之規 今年弘道以熊勿軒所註朱夫子詩 畫爲八幅屛風 深得聚星 亭餘意 旣書原韻 附寫和章 以爲常目之資云爾

김홍도는 그림을 잘 그리는 사람이라 그의 이름을 안 지 오래되었다. 삼십 년 전에 그가 어진(御眞)을 그린 이후로는 그림 그리는 모든 일에 대해서는 다 그로 하여금 주관하게 하였다. 화사(畫師)는 으레 세초(歲初)마다 첩화(帖畫)를 그려 올리는 규정이 있으므로, 금년에는 김홍도가 웅물헌〔熊勿軒, 웅화(熊禾)〕이 주석한 주자(朱子)의 시 여덟 수를 소재로 그림을 그려서 여덟 폭의 병풍으로 만들었는데, 취성정(聚星亭)의 남긴 뜻이 자못 있으므로, 이미 원운(原韻)을 쓰고 거기에 화답의 시를 붙여 써서 항상 눈여겨볼 자료로 삼는 바이다.[2]

라 하셨다. 한 화공으로서 어의(御意)에 이만큼 칭지(稱旨)되어 어제문집에까

84. 김홍도. 투견도(鬪犬圖). 이왕가미술관.

85. 김홍도. 신선도대병(神仙圖大屛).

지 그 성명이 오르게 된 것은 결코 범공(凡工)으로서 있을 수 없는 일이며, 또 사진(寫眞)에 능숙함이 없었더라면 결코 저러한 권고(眷顧)가 없었을 것이다. 『정조실록』에 의하면 왕의 5년 신축(辛丑) 8월 26일에 화사(畵師) 한종유(韓宗裕) · 신한평(申漢枰) · 김홍도 세 사람으로 하여금 어용 초본(初本)을 각 한 폭씩 모(摹)하게 하시고 9월 초하루 영화당(暎花堂)에 임어하사 승지각신(承旨閣臣) 등을 소견(召見)하시고서 어진(御眞) 초본을 보신 후, 3일에 다시 희우정(喜雨亭)에 임어하사 승지각신 등을 소견하시고 익선관(翼善冠) · 곤룡포(袞龍袍)로 화사 김홍도만 부르사 어용을 그리게 하셨다가, 16일에 완성됨에 서향각(書香閣)에 임어하사 대신(大臣) · 제신(諸臣)을 소견하시고 서사관(書寫官) 윤동섬〔尹東暹, 자 덕승(德升), 호 팔무당관(八無堂官), 지참판(至參判), 숙종 36년 경인생)〕, 조윤형〔曹允亨, 자 서행(穉行) 일운(一云) 시중(時中), 호 송하옹(松下翁), 관지돈녕(官知敦寧), 영조 원년 을사생)으로 하여금 어진 표제(標題)를 쓰게 하사, 드디어 주합루(宙合樓)에 봉안(奉安)하게 하신 사실이

있다. 당시 한종유로 말하면 그 아우 한종일(韓宗一)과 함께 선화(善畵)로 화원이었고 긍재 김득신의 외숙이었으며, 신한평은 풍속화로 유명한 혜원(蕙園) 신윤복(申潤福)의 부군(父君)으로 역시 화원이었다. 모두 단원보다 선배인데, 결국 단원의 사용(寫容)을 취하게 되신 것은 단원의 사진(寫眞)으로서의 솜씨 역시 범수(凡手)가 아니었음을 알 것이다. 결국 신자하의 김홍도에 대한 의구는 김홍도의 본격(本格)을 두고 말함이 아니요 어떠한 특수한 경우를 두고 말한 것이 아니었던가 생각하게 된다. 이때 특수한 경우란 다른 것을 지금 생각할 수는 없고, 다만 그의 노경(老境)이란 것을 작량(酌量)할 수밖에 없다. 신자하가 두 이씨 및 단원에게 사진하게 하려던 연대는 좌우에 그 문집이 없어 곧 알기 어려우나 순조 11년 신미(辛未) 전후까지는 있었을 법한 것이, 그때 옹방강이 서증(書贈)한 당편(堂扁)에 의하여 그 전의 시고(詩稿)를 모두 없애고 그 이후의 것만 수집하여 『경수당집』이라 하였다고 하는 까닭이다. 『호산외사』「김홍도」전에 김홍도의 아들 긍원 양기가 '몰이수년(沒已數年)'

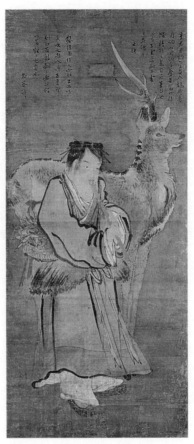

86. 김홍도. 선동취적도(仙童吹笛圖).

이라 하였는데, 『호산외사』의 서(序)가 헌종(憲宗) 10년에 된 것인즉 단원은 많아도 순조 말년까지 생존하였을 것이요 그가 영조 36년 경진생이 사실이라 면 순조 말년까지는 일흔셋을 산(算)하고 순조 신미까지는 오십 세를 산한다. 그러나 단원의 영조 경진생이란 것이 의심되는 것은 전에 『홍재전서』 「김홍 도」기(記)에 보이는바 삼십 년 전에 어진을 그렸다는 주기(註記)에서이다. 그 주기의 연대가 또한 미상하나 전에 말한 바와 같이 정조 어진을 그린 것이 정 조 5년 신축(辛丑)에 있었고, 그후 화공의 이름은 드러나지 아니하였으나 왕

의 15년 신해(辛亥)에 다시 사진 사실이 실록에 보일 뿐이다. 왕의 저 주기(註記)는 늦잡아 왕의 홍어 이전에 있었을 것이니 왕이 홍어하시기는 경신세(庚申歲)라. 이로부터 삼십 년 전을 잡는다면 영조 신묘세(辛卯歲)에 속하여 단원의 나이 겨우 십이 세 때에 속한다. 아무리 천재라 하더라도 십이 세로서 어국(御局)에 있어 태자(太子)의 어용을 봉사(奉寫)하였다는 것은 있을 수 없는 일이다. 그런데 정조는 바로 전년인 기미년 12월 21일에 어제문집인『홍재전서』를 선사완집(繕寫完集)하게 하시고 그 전 10월 3일에 왕이 친선(親選)하신 주자(朱子)의 아송〔雅頌, 사백열다섯 편 범(凡) 여덟 권〕이 완성되어 주자소(鑄字所)에서 인진(印進)한 일이 있으니, 이때를 기준하여 삼십 년 전을 따진다면 단원의 십일 세 때가 된다. 이는 더욱 있을 수 없는 일이다. 뿐만 아니라 이때를 기준하여 따진 삼십 년 전인 영조 경인세(庚寅歲)에 바로 화상의 어찬시(御贊詩)가 계시다. 시 중에는 단원의 이름이 드러나지 않았으나 저 삼십 년 전 운운의 주기를 표준한다면 바로 그것이 단원의 봉사였음이 짐작된다. 이러고 보면 결국 단원의 생년은 저 경진생으로부터 아무리 적어도 십 년 내지 십오 년 이상은 추가시키지 않을 수 없다. 이 십 내지 십오 년은 사실상 아무래도 가상(加上)시키지 아니할 수 없으니 이것을 가상한 순조 신미 전후를 본다면 예순 넘어 근 일흔의 노경(老境)이다. 평생에 소광하던 단원으로 육칠십에 사진에 실필(失筆) 없기를 기대하기는 곤란한 것이니, 신자하의 의구는 결국 이 점에 있었을 것이다. 김복헌에게 수행할 때 단원이 연소하였다 하지만 영조 경진생을 인정하고서도 벌써 이십팔 세의 청년이었다. 하물며 십 년 내지 십오 년을 가상시킨다면 삼십팔 내지 사십삼사 세에 달한다. 때의 김응환(金應煥)이 마흔여덟으로 졸하였다니 김복헌과의 연차(年差) 불과 사오 년이다. 이 역시 전설의 오류일지 김복헌의 생사연대의 오전(誤傳)일지 단원의 생년의 오전일지, 하여간 엄밀한 고증이 더욱 필요하나 이 문제는 이 이상 더 축구(逐究)하지 않는다.

이상 단원의 생사연대는 아직 문제이다. 그러나 아무리 신자하가 단원의 사진 능력을 의구했다 하더라도, 그는 요컨대 특수한 사정일 뿐이요 실제에 있어서 단원이 사진에도 능하였던 것을 인정하지 아니할 수 없었다. 사진과 통칭 인물화와는 닮은 것이니 결국 단원은 인물사진·산수·화조·영모에 무불응향(無不應向)하였던 대장(大匠)임을 알 수 있다. 안견·이상좌·강희안과 같이 창경(蒼勁)한 고의(古意)를 갖지 못한 것은 시대이다. 그를 험할 수 없으나 모든 방면에 있어 활달자재(闊達自在)하면서 건실한 화골(畵骨, 데생)을 갖고 있음은 조선조 오백 년 이래 또한 비주(比儔)가 없을 것이다. 이리하여 우리는 결국 단원의 위대한 소이(所以)를 인정하는 바이다.

비고

『조선고적도보』 제14책 제5983도(제19도)에 신선도대병(神仙圖大屛, 도판 85)이 있는데 병신춘사(丙申春寫)라 있고, 같은 책 제5984도에 〈선동취적도(仙童吹笛圖)〉(도판 86)에 기해양월(己亥陽月)이라 있고, 『이왕직박물관 소장품 사진첩』 상권 제89도에 무술하(戊戌夏)라 있어, 만일 단원이 영조 경진생이라면 이것들은 그의 십오 세, 십구 세, 십팔 세 등 때의 작품이 된다. 이는 그 화태(畵態)에서 도저히 시인할 수 없다. 즉 이러한 유작(遺作)에서도 경진생이 아니었음이 방증된다.

거조암(居祖庵) 불탱(佛幀)

『조선고적도보』제14책[1]에 거조암 영산전(靈山殿) 불화(佛畫)라는 것이 있으니(도판 87), 일부분의 단면측사(斷面側寫)에 지나지 않는 사진도판이나 여래·보살·나한·천왕 등의 형태가 매우 정제해 보이고 더욱이 그 필선의 유려한 품이라든지 음양굴곡이 제법 조리(調理)된 품이라든지가 가위 압권의 가세(佳勢)를 가지고 있어, 누구나 한번 실물에 접하고자 하는 충동을 느낄 만하다고 해도 과찬이 아닐 성싶은 것인 듯이 보인다. 다만 조선조 불화를 많이 본 사람이면 예(例)의 원색적 색채의 유치한 운간법(繧繝法)이 으레 사용되어 있어 그곳에 혹이나 기대를 붙일 수 없는 평명(平明)한 속조(俗調)가 흐르려니 하는 의구가 생길 법한 점도 없지 않아 있나니, 이는 모든 색가(色價)를 흑백의 명암 양극으로 손쉽게 환원해 버려 놓은 사진술의 죄과로서 흑지(黑地)에 백색 형상만을 전하고 있는 이 도판을 접할 때는 누구나 용이하게 일으킬 수 있는 의구라 하겠다. 그러나 막상 그 실물에 접하고 보면 의외로 그것은 명랑하고도 침착하고 품위있는 색조임에 놀라지 아니할 사람이 없을 것이다. 화폭은 저포(苧布)인데 연분홍이 또는 연갈색이 주조를 이루고 있고, 그 농담의 변화로써 색조 변화를 내었는데 청록색·흑백색 등은 극히 적은 부분에만 사용되어 있고 필선은 금니로 되어 있다. 손쉽게 말해 버린다면 홍지(紅紙)에 금니로 그린 그림이라 할 것인데 이와 같이 명색(明色) 계통만을 주로 사용하고서, 더욱이 금니로써 그 위에 그린 그림으로서 이와 같이 침중전아(沈重典雅)한

87. 거조암(居祖庵) 영산전(靈山殿) 불화. 영천 은해사(銀海寺).

맛을 낸 작품이란 실로 유례가 드물다 하겠다.

『고적도보』에는 필자 미상이라 하였으나 편자의 소홀이요, 화탱(畵幀)엔 허다한 장문(長文)의 화기(畵記)가 있어 작자를 알 수 있다.

乾隆五十年 丙午九月 日新畵成 靈山敎主 釋迦牟尼佛左右補處諸菩薩 今于畢章 奉安于永川八公山銀海寺居祖庵羅漢殿黃德才伏爲亡父黃除山兩主靈駕

건륭 50년 병오 9월에 영산교주 석가모니불과 좌우보처 제보살을 새롭게 그려 완성하였다. 지금 글을 마치고 영천 팔공산 은해사 거조암 나한전에 황덕재가 엎드려 망부 황제산 양주(兩主)의 영가(靈駕)를 위해 봉안하였다.

라 하고서 시주질(施主秩)이라 하여 여든여덟 명의 비구(比丘)·우바이(優婆尼)·우바새(優婆塞) 등의 성명이 나열되었고, 다시 또 연화질(緣化秩)이라

하여 증명(證明)에 쾌일(快一)·송심(宋心), 송주(誦呪)에 정린(淨璘), 지전(持殿)에 영존(永尊), 양공(良工)에 지연(指演)·대일(大一)·민홍(敏弘)·영수(影守)·유봉(有奉) 등 다섯 명, 공양주(供養主)에 쾌일·긍일(肯日), 별좌(別座)에 두섬(斗暹), 화주(化主)에 쾌민(快敏)·성징(性澄) 등이 있고 끝으로 "指演伏惟亡 恩師和俊靈駕 지연(指演)이 돌아가신 은사 화준(和俊)의 영가(靈駕)에게 삼가 바라옵니다"라 있다. 즉 이 불탱은 황덕재(黃德才)란 사람이 그 돌아가신 부모 양주(兩主)의 영가를 위하여 시공(施供)한 것으로, 화공 도총사(都摠師)로서 지연이 대일(大一)과 기타 네 명과 더불어 건륭(乾隆) 병오(丙午) 즉 조선 정조 10년[금(今) 경진년(庚辰年)으로부터 백오십오 년 전]에 화성(畵成)했다는 것이다. 지연이 화공의 도총사였다는 것은 기록되어 있지 않으나 화기(畵記) 말에 유독 지연만이 은사(恩師) 화준(和俊)의 영가를 추복(追福)하고 있음으로써 충분히 이해할 수 있는 점이다. 단원 김홍도가 수원 용주사의 불탱을 그리기 사오 년 전에 속한다. 흑(黑) 내지 감청지(紺靑地)에 금니화는 더러 있고 원색을 그대로 병용한 불화는 많으나, 홍갈색 위에 금니화란 예도 드물거니와 작(作)도 호작(好作)인 데 주의할 만하다. 다만 시대가 시대인 만큼 예술적 정신이라 할까 종교적 정신이라 할까 그러한 정신적 내용에 있어 다소 담담한 점이 유감됨이 있음은 어쩔 수 없는 결점이지만, 조선조 불화로선 우수한 일례를 이루고 있는 것이라 하겠다.[화폭은 목측(目測)이나 높이 약 십이 척, 횡(橫) 약 십육 척이다]

거조암에는 이 불화뿐이 아니요 미술사상 명기(銘記)할 것으로 이 불화가 있는 영산전 건물이 있다.[2] 일본 건축계에서 말하는 천축계(天竺系) 양식이란 것에 속할 것으로, 간솔(簡率)한 양봉(梁捧)·두공(斗栱)·익공(翼工) 등이 대담 솔직한 취태(趣態)를 내고 있어 저 부석사(浮石寺) 건물, 성불사(成佛寺) 건물 등과 함께 조선에서는 비교적 희귀한 편에 속하는 양식을 갖고 있음에서 이 역시 주목할 만한 작품이라 하겠다. 이 거조암은 조선 선종(禪宗)의 대간

(大幹)인 조계종(曹溪宗)의 건시조(建始祖) 불일보조국사(佛日普照國師) 지눌[知訥, 호 목우자(牧牛子)]이 명종 18년 무신(戊申) 봄(지금으로부터 칠백오십삼 년 전)에 학우(學友) 득재(得才)의 청요(請邀)로 주석(住錫)하여 삼 년 후 명종 20년에 권수정혜(勸修定慧)를 결사하여 조계종문(曹溪宗門)의 탄생의 트집을 이루던 곳이니, 신종(神宗) 3년(칠백사십 년 전)에 지리산(智異山) 송광사(松廣寺), 길상사(吉祥寺)로 이주하매 조계산(曹溪山) 수선사[修禪社, 희종(熙宗) 원년 왕의 사호(賜號)]란 칭호는 길상사로 내리게 되고 따라서 조계종 대본산이 지금의 송광사로 정립(定立)되게 되었으나, 저와 같이 조선 선종의 본간(本幹)을 이룰 조계종의 결사(結社) 성립이 이 거조암에서 되었던가 하면, 요령있는 이 건물양식이 비록 건물 자체로서는 국사(國師)와 같은 시대의 것이 아니라 하더라도 일맥 통하는 무엇이 있는 듯하다.

禪不在靜處 亦不在鬧處 不在日用應緣處 不在思量分別處

大慧普覺禪師語

선은 고요한 곳에 있지 않고 또한 시끄러운 곳에도 있지 않고 일상 생활의 인연에 응하는 곳에도 있지 않으며 생각하고 분별하는 곳에도 있지 않다.

　—대혜보각선사(大慧普覺禪師)의 말씀

신세림(申世霖)의 묘지명(墓誌銘)

조선의 모든 문화 방면이 다 그러하지만 특히 예술적 방면에 있어서의 사료의 불비(不備)함이란 실로 다른 것에 비할 바가 아니다. 항상 이 방면에 유의하고 있는 나로선 그 한(恨)이 더욱 큼이 있다. 이때 조그만 사료라도 수중에 든다면 이는 나 자신을 위해서가 아니라 실로 조선문화 자체를 위하여 고마운 일이다. 이러한 의미있는 사료가 내 눈을 한번 스쳐 갔다. 그것이 다름 아닌 신세림의 묘지명이다. 신세림에 관하여는『근역서화징』에

一云名仁霖 宗室淸城監應祖壻 中宗十六年辛巳生 官典簿

어떤 데는 이름을 신인림(申仁霖)이라고도 한다. 종실(宗室)인 청성감(淸城監) 이응조(李應祖)의 사위. 중종 16년 신사생(辛巳生). 벼슬은 전부(典簿).[1]

題畵八絶 有儒士辛世霖(辛應申之誤)以翎毛名京師辛甥弘祚得其畵請題曰…
—『退溪集』

그림에 여덟 절구를 쓴다. 선비 신세림(辛은 아마도 申을 잘못 쓴 것이다)이 영모(翎毛)로써 서울에서 이름을 날렸다. 신씨의 조카 홍조(弘祚)가 그 그림을 얻어 가지고 와 나에게 시를 써 달라고 하였다. 그 시에 이르기를…[2]—『퇴계집』

希顔之後 申世霖李不害亦名世而東俗不好古 眞跡罕傳 —『聽竹畵史』

강희안 뒤에 신세림과 이불해가 또한 세상에 이름을 날렸으나, 우리나라 풍속이 옛것을 좋아하지 않는 탓에 그들의 진적(眞跡)이 전하는 게 별로 없다.[3]—『청죽화사』

이라 있다. 극히 불충분한 사료임은 두말할 필요가 없다. 물론 문헌을 더 살피면 무엇이 또 나오겠지만 이는 여간 노릇이 아니다. 이때 그의 묘지명이 발견되었다는 것은 극히 반가운 일이라 아니할 수 없다. 묘지명은 백자(白瓷) 방형의 판으로 철사(鐵砂)로써 한 면에만 쓰고 뒤는 '일·이·삼·사'라는 순서를 정했을 뿐이다.

본문을 들면 다음과 같다.

第一板(縱七寸九分 橫六寸七分 厚六分)
故通訓大夫行寧越郡守申公墓誌 吾隣丈寧越公之孤得一衰麻哭泣 踵余於楊山而拜且言曰 先考系出平山 始祖崇謙佐麗祖有統合三韓之功位侍中追封壯節公 其後有諱子儀司憲府監察是曾祖 諱景章禮賓寺直長是祖 諱晉錫禮賓寺別提是考 別提娶宗室 岑城正惇女以正德辛巳正月十八日生先考 先考早以文學稱中司馬初擧者五中 文科初擧者三而卒未能就功名 餘藝工畵選補圖畵署別提 遷敦寧直長漢城參軍無妄免旋授豐儲倉奉

第二板(縱七寸七分五厘 橫六寸八分 厚六分)
事陞司饔院直長主簿 自是出入京外 凡十六年其在朝爲部將爲監察爲禮賓主簿爲宗親府典籍爲軍資尙衣禮賓寺判官 其在外爲南平雲峯縣監金溝縣令爲寧越郡守 歲癸未正月寢疾 歿于家是年潤二月十九日 葬于廣州長旨里池谷之東寅坐申向之原 以淑人李氏祔葬 李氏卽宗室淸城監之女 生於嘉靖己丑 終于公歿之年十二月 有一女適士人李彦秀生三男二女男曰光仁曰光義曰光禮女皆幼 庶子得 一其長娶縣監安祐女 次遵一次誠一

第三板(縱七寸七分五厘 橫六寸七分七厘 厚六分, 右上小缺)

□□惠民訓導崔覩得一罪積不滅禍□我先考妣晨夜營葬粗申情事于今□三年矣葬
無誌墓無碣誠無以鎭幽 隆而垂不朽孤實慟之稱道我先人可傳於後來者於先人之友
唯君候一人 而已孤之辭几筵而造門牆者爲此也嗚呼吾尙忍銘吾丈哉感念存歿情發
於中者不容已不可以不文辭公諱世霖字仲說生世六十三位不滿德而 終惜哉銘曰 位
不前人 年不後人 何稟之厚 而命之屯 廣陵之西 池谷之東 銘以詔之 哲人之宮

第四板(縱橫厚與諸版略同 全體가 三篇으로 破缺)

萬曆乙酉冬通訓大夫行黃海道 安岳郡守金孝元製

제1판.(세로 칠 촌 구 푼, 가로 육 촌 칠 푼, 두께 육 푼)

고(故) 통훈대부(通訓大夫) 행영월군수(行寧越郡守) 신공(申公) 묘지(墓誌).

우리 인장(隣丈) 영월공(寧越公)의 고자(孤子) 득일(得一)이 최마(衰麻)의 복을 입고 곡
하고 울었다. 양산(楊山)으로 나를 따라와 절하고 또 다음과 같이 말하였다. "돌아가신 아
버님은 가계는 평산(平山)에서 나왔으며, 시조(始祖)는 숭겸(崇謙)으로 고려 태조를 보좌
하여 삼한을 통합한 공이 있어 지위는 시중(侍中)에 올랐고 장절공(壯節公)으로 추봉(追
封)받았습니다. 그 후손으로 휘(諱) 자의(子儀)는 사헌부(司憲府) 감찰(監察)로 아버님의
증조부이고, 휘 경장(景章)은 예빈시(禮賓寺) 직장(直長)으로 아버님의 조부이고, 휘 진석
(晉錫)은 예빈시 별제(別提)로 아버님의 돌아가신 아버님입니다. 별제께서는 종실 잠성정
(岑城正) 돈(惇)의 따님에게 장가들었는데, 정덕(正德) 신사(辛巳, 중종 16년, 1521년) 정
월 18일에 선고(先考)를 낳았습니다. 선고는 어려서 문학으로 일컬음이 있었고 사마시에
합격하였는데 처음 시험에 오위에 들었고, 문과에 급제하였는데 처음 시험에 삼위에 들었
는데 끝내 공명(功名)을 이룰 수 없었습니다. 남은 재주로는 그림을 잘 그려 도화서(圖畵
署) 별제(別提)에 선보(選補)되었고 돈녕부(敦寧府) 직장(直長), 한성(漢城) 참군(參軍)으
로 옮겼으며, 일이 갑자기 생겨 면직되었다가 도리어 풍저창(豊儲倉) 봉사(奉事)를 받았고

제2판.(세로 칠 촌 칠 푼 오 리, 가로 육 촌 팔 푼, 두께 육 푼)

사옹원(司饔院) 직장(直長), 주부(主簿)로 승차하였습니다. 이로부터 경직(京職)과 외직(外

職)에 출입한 지가 대개 십육 년이나 되었습니다. 조정에 있을 때 부장(部將)이 되었고 감찰(監察)이 되었고 예빈시 주부가 되었고, 종친부(宗親府) 전적(典籍), 군자상의(軍資尙衣), 예빈시 판관(判官)이 되었습니다. 외직에 있을 때는 남평(南平) · 운봉현감(雲峯縣監), 금구현령(金溝縣令)이 되었으며 영월군수(寧越郡守)가 되었습니다. 계미년(癸未年, 선조 16년, 1583년) 정월 병으로 앓아 누웠는데 집에서 돌아가시니 이 해 윤2월 19일입니다. 광주(廣州) 장지리(長旨里) 지곡(池谷)의 동쪽 인좌(寅坐) 신향(申向)의 언덕에 장사지내고 숙인(淑人) 이씨(李氏)를 부장(祔葬)하였습니다. 이씨는 곧 종실 청성감(淸城監)의 따님으로 가정(嘉靖) 기축년(己丑年)에 태어나 공이 돌아가신 해 12월에 세상을 떠났습니다. 딸 하나는 사인(士人) 이언수(李彦秀)에게 시집갔는데 삼남이녀를 낳았습니다. 아들은 광인(光仁) · 광의(光義) · 광례(光禮)이고 딸은 모두 어립니다. 서자 득일(得一)은 그 장자로 현감(縣監) 안우(安祐)의 딸에게 장가를 들었고, 다음은 준일(遵一), 다음은 성일(誠一)입니다.

제3판.(세로 칠 촌 칠 푼 오 리, 가로 육 촌 칠 푼 칠 리, 두께 육 푼. 오른편 상단 조금 깨짐) □□ 혜민훈도(惠民訓導). 머리를 숙이니 득일(得一)의 쌓인 죄로 재앙이 사라지지 않았습니다. □ 우리 선고비(先考妣)를 위해 밤낮으로 장례를 잘 치르게 되니 마음속의 일을 대강 펼 수가 있게 된 지가 지금에□ 삼 년이 되었습니다. 장사에 묘지(墓誌)도 없고 묘에는 비갈도 없으니 진실로 잠든 곳을 눌러 두어 길이 후세에 남길 수 없기에 고자(孤子)가 진실로 그것을 아파합니다. 우리 선인을 칭찬하여 후세에 전할 만한 사람이 선인의 벗으로는 오직 군후(君候) 한 분이 있을 따름입니다. 고자가 궤연(几筵)을 끝내고 문장(門牆)에 나아간 것이 이 때문입니다"라고 하였다. 오호라, 내가 오히려 차마 공의 명을 쓴다고 하겠는가. 산 자와 죽은 자를 생각하니 마음속에서 정이 피어 나와 용납하지 않고 차마 문사를 짓지 않겠다고 할 수 없었다. 공의 휘는 세림(世霖)이요 자(字)는 중열(仲說)이다. 세상에서 산 지가 육십삼 년인데 지위가 덕을 채우지 못하고 생을 마쳤으니 애석하도다! 명에 다음과 같이 이른다. "지위는 남을 앞서지 못하였고 / 나이는 남을 뒤따르지 못하였네. / 품부 받은 자질이 두터웠는데도 / 운명이 불우하였네. / 광릉의 서쪽이요 / 지곡의 동쪽에 / 명을 새겨 고하노니 / 철인(哲人)이 묻힌 곳이로다."

제4판.(세로 가로와 두께는 다른 판과 대략 같음. 전체가 세 조각으로 깨져 결락됨) 만력(萬曆) 13년 을유(선조 18년, 1585년) 겨울에 통훈대부(通訓大夫) 행황해도(行黃海

道) 안악군수 김효원이 짓는다.

이상이 그 전문인데 문(文)의 작자는 조선조 붕당(朋黨)의 시초인 동서(東西) 분당(分黨)을 내게 한 동인(東人) 김효원(金孝元) 바로 그 사람으로, 선조(宣祖) 계미삼찬(癸未三竄) 때 안악군수(安岳郡守)로 나와 있던 것이니, 본문을 읽어 보면 신세림과 교분이 깊었던 듯하다. 신세림이 혹 붕당쟁의에 참여하였더라면 동인파(東人派)였을 것이 짐작된다.

본문에는 드러나지 않았으나 이것을 가지고 온 사람에게 들으면, 그는 평산(平山) 신씨(申氏)로 그 선영(先塋)들을 수묘(修墓)하다가 그 동안 실전(失傳)된 세림의 묘를 찾게 되었다는 것인데, 그의 말을 종합하여 가계(家系)를 꾸미면 다음과 같이 된다.

88. 신세림. 영모도(翎毛圖).

계도표(系圖表)에서 보는 바와 같이 그의 외가가 종친이요 처가가 종친인데 그 집안은 혁혁(爀爀)히 되지 못하고, 삼형제 중 말제(末弟)로, 적출(適出)로는 딸 한 사람이 이언수(李彦秀)에게 출가하여 삼남이녀를 낳고 서출(庶出)로 삼남이 있었던 것 그 중에서 중자편(仲子便)이 지금 강원도에 몇 집 남아 있을 뿐이라 한다.

그의 생년인 정덕(正德) 신사(辛巳)는 중종 16년(1521)이요 졸년은 만력(萬曆) 11년, 즉 선조 16년(1583)으로 향년 육십삼 세 도화서(圖畵署) 별제(別提)로 있었다는 것은 좋은 참고거리이다. 그 묘의 현재 지명은 광주군(廣州郡) 중대면(中坮面) 문정리(文井里) 가락동(可樂洞)이라 하는데, 묘지명에 광주(廣州) 장지리(長旨里) 지곡지동(池谷之東)이라 하였음은 고금(古今) 행정이 지명의 상위(相違)를 보이는 것이지만, 이곳의 지곡(池谷)이란 문자는 나에게

특히 주목을 끌게 하니, 이것은 혹 유명한 저 안견(安堅)의 고향을 말함이 아닌가 해서이다. 안견이 지곡 사람이란 것은 문헌에도 보이고 그의 진적(眞蹟)인 몽유도원도(夢遊桃源圖) 낙관에도 보이는 것인데, 필자는 연래(年來) 이 지곡이 어디인지 몰랐다. 『동국여지승람』『동국지도(東國地圖)』기타를 찾았으나 서산(瑞山)의 지곡(地谷)은 '따 지(地)'자요 '못 지(池)'자가 아니며 함안(咸安)의 지곡소(知谷所)는 '알 지(知)'자요 '못 지'자가 아니어서 종시(終始) 의문이었다가 이곳에서 비로소 '못 지'자의 지곡(池谷)을 보게 되었다. 동명이지(同名異地)가 또 있는지는 모르지만 그렇지 않다면 다년간 오리무중에 있던 안견 가도(可度)의 산지(産地)가 석연해진다. 이 또한 반가운 일이다. 물론 아직 단안(斷案)할 것은 못 되지만—또 하나 그가 사옹원(司饔院) 직장(直長) 주부(主簿)로도 있었다는 것과 그 묘가 광주에 있다는 것을 종합하여, 이 백자(白瓷) 묘지(墓誌)는 광주(廣州) 분원(分院)의 제작일 것이 확실할 뿐 아니라 제작연대가 확실하니, 마치 도자사료(陶瓷史料)의 하나로도 좋은 자료이라 하겠다.

그의 필적(筆跡)으로는 이왕가미술관에 묵화단편(墨畵斷片)인 초소(草疏)한 영모도(領毛圖) 한 점이 있다.(도판 88)

제 IV 부

工藝美術

신라의 공예미술

신라 천 년의 공예미술의 발전단계를 우리는 삼단으로 구분해 볼 수 있다. 첫째는 원시적인 석기시대의 유구(遺構) 잔형이요, 둘째는 한문화(漢文化) 섭취시대의 유물군이요, 셋째는 불교문화 섭취 이후의 유물군이다. 혹은 말하되 원시적 석기시대의 유물은 미술 이전에 고고학적 연구재료에 불과한 것이라 할는지는 모르나, 그는 공예가 어떠한 것인지 알지 못하는 사람의 말이라 할 수 있다. 공예라는 것은 일반 사회생활의 일상적 실용성에서 필연적으로, 합목적적으로 빚어 나와 그곳에 자연히 예술성의 발로를 볼 수 있는 것을 두고 말함이니, 자유예술이 천재주의적이요 개인주의적이요 사회와의 유리성(遊離性)을 띠려는 경향이 있는 데 반하여, 이것이야말로 사회적이요 결합적이요 조직적인 예술품이다. 자유예술이 개성미를 가진 것이라면 공예미술이야말로 사회미, 단체미를 구현하고 있는 것이라 할 것이다. 무엇보다도 공예미술에서 우리는 그것이 속해 있는 그 사회의 성격을 단적으로 들여다볼 수 있다. 예컨대 경주를 중심으로 한 영남지방에서 발견되는 마제석기(磨製石器) 중 석검(石劍)·석도(石刀)·석촉(石鏃) 등 형태가 완전히 남아 있는 유물을 보면, 그 형식이 힘의 결체(結體)로서의 간단한 삼각추상(三角錐狀)·반달형 등을 이루고 있음에도 불구하고 간명하고 예리한 그 형태에서 당시 획득 생활을 전위(專爲)하고 있던 사회정경이 눈앞에 보이는 것 같다. 즉 재생산생활을 하지 않던 당대 사회에 있어서는 이러한 직접적 무기의 예리성이 가장 미적인 존재였

89. 호형(虎形) 대구(帶鉤).

을 것이다. 이러한 무기에서의 미의식의 발로는 다음 시기의 노예 획득을 전제하여 발전된 권력국가의 형성기에서도 볼 수 있다. 즉 경주 부근에서 발견되는 동검(銅劍)·동모(銅鉾) 등의 예리하고 준엄한 형태들이다. 그러나 그 유물에서는 석기에서 볼 수 없던 보다 더 긴박된 굴곡과 요철(凹凸)이 자유로이 가공되어 있으니, 이는 소재의 성질상 변형 가능의 정도가 높은 데도 연유하지만 사회생활의 용무(用武) 방법이 보다 더 단체적으로, 유기적으로 발전된 곳에 적극적 원인이 있다 하겠다. 석제 무기가 식물(食物) 획득의 직접 도구였다면 동철제(銅鐵製) 무기는 인간 획득, 노예 획득의 무기였다. 전자가 직접경제의 도구였다면 후자는 간접경제의 도구였다 할 것이니, 노예 획득은 재생산경제 사회에 필요한 행사인 까닭이다. 이것을 인도주의적 이상주의적 가치 입장에서 평가하면 단순히 살벌한 악(惡)의 꽃이라 할는지 모르나, 역사적 사회적 입지에서 이것을 보면 이것은 확실히 당시 사회성을 가장 잘 포함하고 있는 조형(造型)이요, 미루어 생각건대 당시에 있어서 가장 우수한 미적 존재였을 것이다.

이와 같이 당시 사회가 이미 재생산생활로 들어간 이상, 공예미술은 그러나 한갓 무기에서만 발현되지 않고 일용 범기(凡器)에서도 발전되어 있었음을 볼 수 있으니, 예컨대 경주·영천(永川)·선산(善山) 등지에서 출토된 장식구 중 녹두마형(鹿頭馬形)·호형(虎形) 등을 제법 사실적으로 모각(模刻)한 대구(帶鉤)·금장구(金裝具) 등의 육상동물의 재현형식의 공예품을 볼 수 있는 동

시에(도판 89), 조개〔貝子〕·불가사리〔海星〕·해착(海錯) 등 하해(河海) 관계의 생물형 기구(器具) 등의 재현형식인 장식품·영탁류(鈴鐸類)의 공예품을 볼 수 있다. 이것들은 요컨대 당시 사회생활에 있어 가장 긴요하고 또는 인상 깊은 산물 또는 도구의 애착에서 나온 미의식의 표현이라 할 것이니, 예술작품의 상징수법의 구체적 발단이 이러한 공예품에서 추출되어 감을 알 수 있다.

이리하여 발생된 예술적 상징수법은 종교적 조형미술에서 더욱이 발전되어 나가는 것이 항례이니, 당대의 유물 중 특히 이 종교적 조형의 범주에 속할 작품은 발견되고 있지 아니하나, 실용성과 종교성을 겸유(兼有)한 과도적 작품으로 우리는 경면공예(鏡面工藝)를 들 수 있다. 때는 한문화 섭취시대에 있었던 만큼 북선(北鮮)에서 일찍이 발전된 한경(漢鏡)의 영향을 받아 신라에서도 다수한 모방경(模倣鏡)이 제작되었다. 소위 일광경(日光鏡), 변형 기룡경(夔龍鏡) 등이 그것이니, 일광경이라는 것은 "見日之光天下大明 보라 해의 빛을, 온 누리가 크게 밝도다"이란 길상어(吉祥語)를 새긴 것이요, 기룡경은 신룡(神龍)을 새긴 것이다. 그러나 이러한 도상들은 중국에서 발생된 것이요 신라 자신의 생활에서 필연적으로 산출된 사상 형태가 아닌 만큼 도상의 조법(彫法)은 매우 치졸하고 이차적이어서 명미(明美)한 맛을 갖지 아니하였으나, 소위 다뉴세선거치문경(多鈕細線鉅齒紋鏡)이라는 것은 그 무늬의 상징 의미를 알 수 없으나 알타이-스키타이(Altai-Scythai) 문화 계통에 속해 있던 신라 자신의 생활에서 필연적으로 발생된 조형인 만큼 공예 가치로서는 모방경과 비교할 수 없는 상위(上位)에 처하고 있다. 그러나 외국문화가 섭취되어 가는 초기에 있어서는 이와 같이 이차적 부차적 의미를 갖게 되나, 그것이 동화되어 가는 동안에 신라 자신의 생활내용의 풍화(豊化)를 돕고 이어 곧 신라 자신의 생활내용에 융합되어 종말에는 피아(彼我)의 구별을 세울 수 없을 만한 정도까지 이르게 된다. 그 현저한 특색을 우리는 제삼기의 불교 수입기에서 볼 수 있다.

대저 신라의 불교가 국교로 수립되기는 『삼국사기』에 전하는 바와 같이 법흥왕(法興王) 15년(A.D. 528)부터라 함이 가할 듯한 것은, 최치원(崔致遠) 찬(撰)인 문경(聞慶) 봉암사(鳳巖寺) 지증대사적조탑비문(智證大師寂照塔碑文) 중에 "我法興王剏律條 우리 법흥왕께서 율령을 마련하시다"[1]라 한 구가 있음에서도 믿을 만은 하나 그러나 일반사회적으로 침투되기는 벌써 그 이전에 있었으니, 눌지왕대(訥祇王代)에 아도(阿道)의 전설은 너무나 황탄(荒誕)하여 믿기 곧 어려우나 『삼국유사』의 저자 승 일연(一然)도 의희(義熙) 연간[실성왕대(實聖王代)]에 있었으리라 추론하고 이능화(李能和)도 자비왕(慈悲王)·소지왕(炤智王)·지증왕(智證王) 등의 왕호가 불교적임을 지적하였지만, 실지 경주 고분에서 발견되는 유물에서도 법흥왕 이전에 불교가 일반적으로 침투해 있었음이 증명된다. 이와 같이 일찍부터 불교가 수입되어 있었던 만큼 공예미술도 그로 말미암은 발전이 현저히 눈에 띈다. 그러나 불교라는 것도 결국은 사회적 산물이요 사회적 존재인 만큼, 공예미술을 근저(根底)로부터 사회와 유리시킨다든지 순수한 낭만적 존재로 승화시킨 것이 아니요, 사회발전의 단계에 부응하여 실용성 발전에 화엄성(華嚴性)을 첨가해 간 것이다.

종교의 소극적 일면만을 보는 사람은 사회에서의 이탈성(離脫性)을 들어 비난하나 그것은 오히려 타락되려는 종교에서 할 말이요 본격적 특질은 그곳에 있지 않으니, 예를 삼국시대에서 볼지라도 당대의 불교가 사회발전에 얼마나 적극적으로 박차를 가하고 있었던가를 알 수 있다. 다만 그것이 계급적 사회에 있어서 계급적 역할을 하고 있다는 것은 불무(不誣)할 사실이요, 계급문화의 화엄을 돕고 있다는 것도 불무할 사실이다. 또 계급문화 시대에 있어서의 유물이 모두 이 계급사회의 발전과정에 부응된 형식변천을 보이고 있음도 의당한 결론이라 하겠으니, 예컨대 통일 이전 신라의 공예미술은 비록 조그만 작품에서나마 결구(結構)에 치심(置心)한 기념비적이고 웅위(雄偉)한 의태(意態)를 볼 수 있고, 통일초로부터 중기까지의 유물에서는 정돈된 사회의 풍

90. 굽다리.

섬(豊贍)한 조각적 호괴성(豪瑰性)을 볼 수 있고, 말기의 작품에서는 난숙해태(爛熟懈怠)에 기울어져 가는 사회의 현란한 회화적 낭만성을 볼 수 있다.

이제 이러한 시대적 특색을 유물에서 볼진대, 제일기의 작품이 고분시대(古墳時代) 미술이라 일컬어지는 만큼 부장품으로서의 명기류(明器類)가 많아, 그곳에 무한한 환상적 조형(fancy-form)을 엿볼 수 있는 동시에 실용적 도구에서도 더 많은 화엄성을 볼 수 있다. 특히 도토공예(陶土工藝)에 나타난 환상적 조형과 금철공예(金鐵工藝)에 나타난 화엄성은 가장 유명한 것이니, 그 유물 전반에 걸친 설명을 약(略)하고 골자만을 서술할진대 도토기(陶土器)의 형식적 특징으로 우선 '굽다리〔雀口〕'의 특이성을 들 수 있다.(도판 90) 이 '굽다리'의 형식은 초기의 것일수록 대단히 높고 시대가 내릴수록 얕아지는 모양이며, '굽다리'의 주위에는 수구(數區)의 환선(環線)이 구획되고 각 구에는 상호 대척적(對蹠的)으로 삼각형 내지 구장형(矩長形) 투창(透窓)이 조각되어

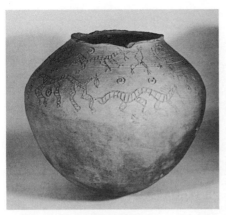
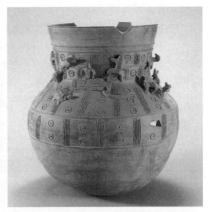

91. 와호(瓦壺). 경주 황남리 발견. 92. 토우 장식 항아리. 경주박물관.

후대 도공기(陶工器)에서 볼 수 없는 특색을 발휘하고 있다. 이러한 각창(角窓)은 '굽다리'에서뿐 아니라 기체(器體)에도 투각되어 있어 소위 결구에 치중한 구조적 특질이라는 것을 볼 수 있으니, 이러한 형식은 신라에서뿐 아니라 태평양 연안 일대와 이집트·이탈리아의 연안지방에서도 발견되는 것으로 소위 해양문화권 내에 속하는 공통적 특색인 듯하다. 뿐만 아니라 기체에는 행엽형(杏葉形) 현수(懸垂) 소패(小佩)가 무수히 달려 있어 특수한 장식수법을 보이고 있으니, 이는 상상컨대 연해(沿海) 민족이 조개를 현수하여 장식하던 의태의 퇴화형식인 듯하며, 도토기뿐 아니라 금철공예에도 무수히 이용된 당대의 보편적 특색이다.

또 기체에는 도안무늬를 인각(印刻)·비묘(篦描)한 것이 있으니, 인각무늬에는 직선과 원형과 격자(格子)·사격자(斜格子)·거치형(鋸齒形) 등을 결합하여 열각(列刻)하고 혹은 파상(波狀) 곡선을 그렸으며, 비묘에는 동물·인물 등의 형상을 치졸하나마 초초(草草)한 중에 생기있게 그려 넣은 것이 많다. 그 중에도 유명한 것은 일본 교토대학에 수장(收藏)되어 있는 경주 황남리(皇南里) 발견의 와호(瓦壺)이니, 조류·어류·수류(獸類)를 다수히 그리고 궁시(弓矢)를 갖고 축록(逐鹿)을 하고 있는 인물, 기타 의태 불명의 인물, 권문(圈

紋) 등이 기체의 반 이상을 점령하여 특수한 취태(趣態)를 내고 있다.(도판 91) 이 외에도 후대 도토기에서 볼 수 없는 것으로 포자토기(抱子土器)라 하여 소형 기물이 대물(大物) 기물에 포함된 기태(奇態)의 기물을 많이 볼 수 있으니, 가장 재미있는 것은 입체적 조각장식의 부가물들이다.(도판 92) 일찍이 창경원(昌慶苑) 박물관에 진열된 쌍록부와호(雙鹿附瓦壺)로 말미암아 주목되기 시작하여 경주 황남리 고분에서 다수한 발견품이 있게 되었고 기타 고분에서 속속 출토되었다. 중국의 이상명기(泥像明器)와 같이, 그리스의 타나그라(Tanagra) 인형과 같이, 소아시아의 테라코타와 같이, 고대 조선의 미술적 의장(意匠), 풍속사 등을 연구하는 데 절대적 참고자료가 되는 작품들이다. 그 형상 표현의 수법은 매우 고졸(古拙)하고 용렬(庸劣)하여 조각적 기술에 숙달하지 못한 도공의 여기(餘技)에서 된 듯하나, 그러나 그 간단한 원시적 수법에서나마 때로는 표현하고자 하는 대상의 특징, 동태의 요점 등을 가장 잘 파악하고 있다. 도기 그 자체의 조성에는 매우 숙련된 도공이, 미숙된 자유 조소(彫塑)의 조성에 있어서는 일단 천진난만한 동심으로 돌아서서 요점의 예리한

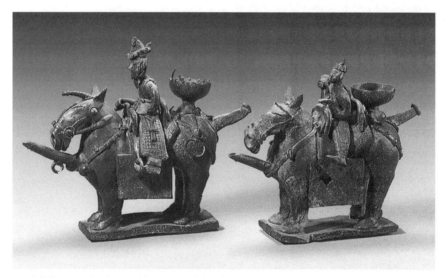

93. 기마인물형 토기. 경주 금령총 출토. 국립박물관.

관찰표현의 자유로운 수법을 기탄 없이 단적으로 발휘하고 있다. 혹은 고배(高杯)의 꼭지에는 고란(高欄)에 기대어 멀리 전망하고 있는 인물을 표현하며, 혹은 투공(透孔)에서 기어 나온 뱀이 달아나는 개구리를 잡아 삼키려는 찰나를 표현하며, 혹은 전족(展足)하고 있는 인물을 두셋씩 표현하며, 혹은 주회(走回)하고 있는 쌍호(雙虎)를 표현하며, 혹은 지게꾼을 표현하며, 기마인물을 표현하며, 산욕(産褥)에 누워 있는 산부(産婦)를 표현하며, 남녀의 성교를 표현하며, 혹은 양근(陽根)을 내놓고 배를 젓고 있는 나체인물을 표현하며, 마형(馬形)·가압형(家鴨形)·귀형(龜形)·조형(鳥形)·차형(車形) 등을 표현하였다. 예배하는 부인상, 변관(弁冠)을 쓰고 있는 인물의 입상(立像), 탄금(彈琴)에 흥이 무르녹은 인물의 입상 등 실로 당대의 풍속 전반을 눈앞에 그대로 재현시키고 있다. 그 중에도 금령총(金鈴塚)에서 발견된 한 쌍의 기마인물(도판 93)은 이러한 형식의 토우(土偶) 중 최고위에 속하는 걸작일 것이니, 웅위호장(雄偉豪壯)한 마체(馬體)에는 각종의 마구장식이 현실 그대로 세밀히 표현되어 있고 갑주(甲冑)로 장속(裝束)한 인물이 그 위에 고삐를 잡고 앉아 있다. 그러나 마흉(馬胸) 앞쪽에 길다란 주구(注口)가 달리고 마둔(馬臀) 상부에 원형 누두(漏斗)가 있어, 이것이 순전한 토우라기보다 일종의 용기(用器) 형식을 남기고 있는 데 우리의 흥미는 한층 더하다. 실용적 요기(要器)로서의 의태가 순수예술적 환상에서 차마 떨어지지 못하던 당대의 예술의욕이 무엇보다도 재미있는 현상이라 하겠다.

다음에 금속용기에서 잊지 못할 우수한 작품으로는 금관총(金冠塚)·식리총(飾履塚) 등에서 발견된 유물을 들 수 있다. 금관총에서 발견된 네 귀 달린 금동호자(金銅壺子), 각형(角形) 금동준(金銅尊), 토기형(土器形) 고대(高臺), 금동배(金銅杯) 등은 형태의 수일(秀逸)한 것이요, 식리총에서 발견된 청동합자(靑銅盒子)는 연화좌에 조형(鳥形) 뉴(鈕)가 있어 재미있고 청동완자(靑銅鋺子)의 표면에는 주경(遒勁)한 연화가 모각(毛刻)되어 있는 데서 재미

94. 청동초두(靑銅鐎斗). 경주 금관총 출토.

있지만, 그 중에도 두 무덤에서 발견된 초두(鐎斗)·조두(刁斗)야말로 이 종
류의 기물 중 걸작에 속하는 것들이니, 식리총에서 발견된 조두는 표구체(瓢
球體)를 이루고, 자루에 조법(彫法)이 웅건한 용두가 기다랗게 뻗고, 기면(器
面)에는 연화와 비금(飛禽)이 강건한 필치로 모조(毛彫)되어 있다. 금관총에
서 발견된 청동초두는 제형(蹄形)을 상형한 세 개의 수각(獸脚)이 구형 기체
를 받치고, 연판(蓮瓣)을 부각(浮刻)한 덮개가 유취형(類觜形) 용구(龍口)에
연결되고, 연연(蜒蜒) 굴곡된 다른 한 용이 자루를 입에 물고 또 다른 한 용이
기태(奇態)로 뻗어 있고, 곳곳에 인동(忍冬)·보상(寶相) 등 화만(花蔓)이 유
려하게 모조되어 있다.(도판 94) 아마 초두 중 가장 장엄한 특례일 것이요, 다
른 유례를 볼 수 없다.

　그러나 이러한 실용성을 구비한 기구로 다시 장엄화려한 유물로는 유명한
이환(耳環)이 있다. 특히 이 이환에서는 좁쌀알 같은 소환금립(小丸金粒)을
이용하여 도상을 만루(滿鏤)한 누금수법(鏤金手法)이 성용(盛用)된 데서 유
명하니, 완천(腕釧)·패식(佩飾), 기타 금장구에서도 그 유례를 많이 볼 수 있
으나 이환에서와 같이 화엄된 예는 적을 것이다. 당대 고분에서 다수한 이환
이 발견되어 있으나, 대표적 걸작은 경주 보문리(普門里) 부부총(夫婦塚)에서

95. 순금제 이환(耳環). 국립박물관.

발견된 귀고리일 것이다.(도판 95) 중공(中空)의 굵은 금환(金環) 표면에 연주선(連珠線)으로 귀갑형(龜甲形) 난간을 만들고 각 구(區) 간지(間地)에 세잎 화판(花瓣)을 만루하였으며, 제이의 현수 소환(小環)에도 동일 형식의 화판을 누착(鏤着)시키고 그 아래로 행엽형 대엽패(大葉佩)를 달고 그 위에 연요형(蓮蕘形) 소엽패(小葉佩)를 무수히 달고 엽패의 윤곽과 심근(心筋)마다 연주형(連珠形) 금립(金粒) 세선을 돌려 장엄을 돕고 있다.

상술한 금속공예품은 대개 실용성이 기본이 되어 장식이 그 위에 붙은 것들이나, 이곳에 다시 실용성이 의심되고 다만 부장품으로서 순 장식에 치우친 명기가 아닐까 하는 일련의 작품이 있으니, 예컨대 뽑히지 아니하는 소도자(小刀子)를 양협(兩挾)에 끼고 있는 대검(大劍)이라든지, 비봉(飛鳳)·비룡(飛龍)·화만(花蔓) 등을 유려하게 투각한 안교(鞍橋)·마패(馬佩)라든지, 금은동판으로 결구에 그치고 만 금관(金冠)·금리(金履)·요패(腰佩) 등이 그것이다.

대저 금관은 내관(內冠)과 외관(外冠) 두 부분으로 나뉘어 있으니, 내관은 저 고구려 고분벽화에서 볼 수 있는 것과 같은 삼각형 변관에 장대한 우익(羽

翼)이 달려 있고, 외관은 금판 테두리 위에 중첩된 '出' 자형의 입량(立梁) 금판과 수지형(樹枝形) 금판이 세워 있다. 내관의 관모(冠帽)는 대개 채화(彩畵)를 베푼 백화피(白樺皮)로 모체(帽體)를 만들고 면당(面當)에는 금동판으로 막음질을 하고 이곳에서 우익이 뻗어졌다. 우익에는 보상화만(寶相花蔓)을 유려하게 투각하고 원형 내지 행엽형 소금판(小金板)을 무수히 달고, 외관 금판에는 이러한 패식 금판 외에 환옥(丸玉)·곡옥(曲玉), 기타의 옥류를 달고 다시 좌우 관변(冠邊)에서 장엄화려한 금옥(金玉) 관영(冠瓔)이 늘어졌다.

요대(腰帶)도 동일한 절금수법(截金手法)에 의하여 되었으니, 단엽형(單葉形) 인동초문을 투조한 사각형 금판과 행엽형 금판이 상하로 매달려 한 전과(鐫銙)를 이루고, 그것이 사십 개가 연결되어 한 횡대(橫帶)를 형성하고, 한대(漢代) 이배식(耳杯式) 소금판(小金板)이 연주(連珠)같이 매달린 끝에 어자형(魚子形)·규옥형(圭玉形)·여자형(鑢子形)·침통형(針筒形)·가자형(茄子形), 기타 잡다한 형상을 모상(模象)한 패물과 곡옥, 환옥, 소엽(小葉) 금판 등이 무수히 달려 있다. 금리도 금동판으로 이형(履形)을 만들고 표면에 '卍' 무늬를 투조한 예와 금동 소엽판을 무수히 단 예가 있으나, 식리총에서 발견된 금동리는 승주선문(繩珠線紋)으로 내외 윤곽을 잡아 외곽에는 화염상(火焰狀) 윤광문(輪光紋)을 돌리고 내곽에는 귀갑문 난간 속에 기금괴수(奇禽怪獸)를 모각(模刻)하여, 그 번욕(繁縟)된 수법은 삼탄(三嘆)을 불금(不禁)하게 하나, 금관·금대와 같이 도저히 그 실용성을 허할 수 없는 수식에 치우친 작품이다. 그러나 이로 말미암아 당대의 이런 기구(器具) 형태의 일모를 천득(闡得)할 수 있는 동시에 사회성·예술성을 규찰할 수 있음에서 무엇보다도 귀중한 유물이라 할 수 있다.

돌이켜 통일기에 들어서 보건대 전대(前代)와 달라서 고분도 많이 경영되지 않고[불식(佛式)에 의하여 일반이 화장법(火葬法)을 많이 이용한 까닭인 듯하다] 발굴 조사도 특히 계통있게 실현되지 못한 탓에 전대에서와 같이 풍부한

공예품이 남아 있지 아니하나, 다소 잔존된 불구(佛具)에서 당대의 특색을 엿볼 수 있다. 다소의 불구라 하나 오히려 이 시대의 유물은 전혀 불구뿐이라고 하여도 과언이 아닐 것이요, 또 전대의 공예품과 같이 형태 구성에 고심하지 않고 그 정도를 오히려 밟고 중국조각 범주에 치우친 것이 많고, 따라서 조각과 공예를 구별할 수 없을 만큼 된 것도 적지 않다. 그러나 이곳에서는 서술의 편의상 순수조각으로 독립할 수 있는 것은 제외하고, 어느 모로든지 용구의 의미를 다소라도 찾을 수 있는 작품을 공예로 간주하여 서술하고자 한다. 예를 들면 석공예(石工藝) 중에서는 석비(石碑)·석등(石燈)·석지(石池)·석간(石竿)·석좌(石座) 등을 들겠고, 금속공예에서는 불상을 제한 장식구·용기류를 들겠고, 와전(瓦塼)·도토 공예에서는 저 유명한 사천왕사(四天王寺)의 천왕전상(天王塼像)을 제한 그 밖의 것은 대개 공예부에 속할 것이다. 이것만 하여도 우선 통일기의 특색을 알 수 있으니, 어느 사회에서든지 그 구성 초기에 있어서는 공예라는 것이 반드시 실용을 기본으로 합목적적으로 발전하

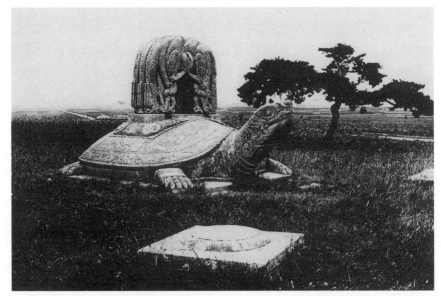

96. 태종무열왕릉비(太宗武烈王陵碑)의 귀부 및 이수. 경북 경주.

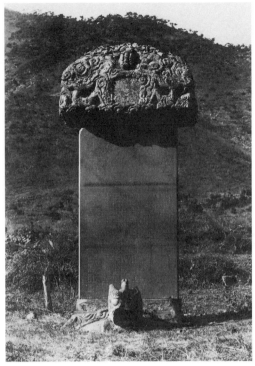

97. 성주사지(聖住寺址) 낭혜화상비(郞慧和尙碑). 충남 보령.

지만, 종합기로 들면서부터는 순수한 실용성만이 남아 있지 않고 실용과 수식
이 적도(適度)로 통제되다가, 모순기에 들면서부터는 실용성은 그 정도를 잃
고 허식(虛飾)에 쓰러지는 것이 통칙이라 할 수 있다.

　우리는 이러한 예를 아무것에서나 들 수 있으니, 석비를 하나 들어 보더라
도 삼국기(三國期)에 석비는 간단한 장석(長石)을 표면만 연마하여 요문(要
文)을 기각(記刻)하였으나, 통일기에 들어서면서부터는 음양을 표현하는 귀
부(龜趺)와 이수(螭首)의 형식이 생기고, 중기 이후에 들어서면서부터는 귀부
와 이수에 필요 이상의 수식과 장각(裝刻)이 들어간다. 우리는 그 실례를 무열
왕릉비(武烈王陵碑, 도판 96)와 문경 봉암사의 지증대사비에서 들 수 있다. 무
열왕릉비는 세계적 보물인 만큼 일반이 다 알고 있을 것이나 가장 사실적으로

98. 부석사(浮石寺) 석등. 경북 영주.

99. 법주사(法住寺) 쌍사자석등. 충북 보은.

조각한 귀갑 배면에는 비신(碑身)을 받칠 대석(臺石) 주위에 괴려(瑰麗)한 연화만(連花蔓)을 돌려 새겼고 이수는 육룡(六龍)이 좌우로 반결(蟠結)하여 매우 정돈된 도상성을 이루고 있다. 그러나 지증대사의 귀부(龜趺)는 그 자체에 패기도 없을뿐더러 귀수(龜首)는 보통 용두의 표현과 같이 수염을 달고 머리가 크며, 비신 대석에는 안상(眼象)을 새기고 그 속에 천인(天人)을 부조하고, 이수는 비신 폭보다 매우 넓고 얕아지고 사룡(四龍)이 구름 사이에 반결(盤結)해 있다. 간단한 정돈미보다도 현란한 회화성이 풍부하다. 지금 전기(前記)의 작품으로 부여의 유인원비(柳仁願碑), 경주의 김양비(金陽碑), 사천왕사비 등의 잔석(殘石)들과 하동 쌍계사(雙溪寺) 진감비(眞鑑碑), 보령 성주사(聖住寺) 낭혜비(郎慧碑, 도판 97), 충주 월광사(月光寺) 원랑비(圓朗碑), 기타 전후 두 시기의 비석을 대조해 보더라도 이러한 시대적 상위점(相違點)을 알 수 있다.

그러나 이러한 세대적 형식의 상위점을 이곳에 일일이 지적함을 피해 두자.

서술의 간략과 지면의 절약을 기하기 위하여 신라공예의 대표적 유물 특색을
소개해 두자. 무열왕릉비도 이미 세키노 다다시(關野貞) 박사가 "중국에서 종
래 다수한 당비(唐碑)를 보았지만 하나도 이것에 비적(比敵)될 자를 발견하지
못하였다" 하였지만, 신라공예로서 세계적 걸작은 이에 한하여 있는 것이 아
니다. 석등으로서 불국사(佛國寺)·부석사(浮石寺)·법주사(法住寺) 등에 있
는 것은 안상을 새긴 지대석(地臺石) 위에 연화반석(蓮花盤石)이 놓이고, 그
위에 수명(秀明)한 장간(長竿)이 연화반석을 위에 받들고, 그 위에 육각 내지
팔각의 화사석(火舍石)에는 혹은 유려한 수법으로 사천왕상(四天王像)을 부
각하고, 다시 팔각형 반개석(盤蓋石)과 보주(寶珠)가 그 위에 놓여 청초간명
한 형식이 있는가 하면(도판 98, 100), 화엄사·개선사(開仙寺)·궁예왕궁지
(弓裔王宮址) 등의 석등은 간대석(竿臺石)이 웅위괴려한 고복형(鼓腹形)을 이
루어 별개의 특색을 내고, 법주사·옥룡사(玉龍寺) 등의 석등은 간석(竿石)

100. 법주사 사천왕석등(가운데) 및 석련지(石蓮池, 오른쪽). 충북 보은.

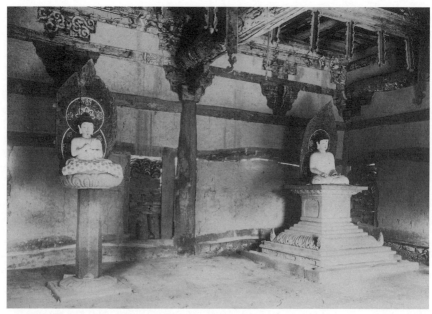

101. 장곡사(長谷寺) 비로자나불상(왼쪽)과 약사여래불상(오른쪽). 충남 청양.

대신 두 마리의 사자원각상(獅子圓刻像)이 화사대석을 이어받고 있는 기발한
형식을 냈으며(도판 99), 화엄사의 사자탑 앞에는 세 간지석(竿支石) 사이에
약왕원각상(藥王圓刻像)이 화사석을 이어받고 있는 기태(奇態)를 내었다. 이
러한 제작(諸作)은 형태의 웅건함이라든지 조각의 괴려한 품(品)에서 대표적
인 걸작품들이다.

　다음에 석지(石池)로서 유명한 것은 법주사의 석련지(石蓮池)이니 웅건한
수법으로 되어 있는 권운(圈雲)이 화악(花萼)이 되어, 그 위에 연화 형태를 그
대로 상형한 대석구(大石臼) 위에 평란(平欄)을 돌리고 평란 하반면에는 모두
천상(天像)을 유려히 부조하였다.(도판 100) 아마 석지로서 이만한 걸작은 동
서천지에 다시 또 없을 것이다. 또 찰간지석(刹竿支石)으로 간명수려하고 웅
위호장한 것이 적지 않으나 이러한 조형에는 화엄한 장각(裝刻)을 특히 베풀
지 않음이 특색이므로 이곳에서 별로 서술할 필요가 없겠고, 석공예로서 최후

에 주의할 것은 불상의 대좌석(臺座石)일까 한다. 그 최고의 형식은 석굴암의 석가불좌석(釋迦佛座石)이 있으니, 원형 지반석이 층으로 놓이고 그 위에 웅건한 연화복석(蓮花伏石)이 놓이고 그 위에 육각 간석에 간명수려한 난간석이 둘려 있고 다시 그 위에 앙련반석(仰蓮盤石)이 놓여 있다. 간단한 수법이나 그 웅혼한 기상은 다시 유례를 볼 수 없고, 이로부터 체대(遞代)될수록 기발한 형식이 족출(簇出)되어 있다.

예컨대 도피안사(到彼岸寺)의 대좌석은 복련화판(伏蓮花瓣)의 끝이 다시 위로 젖혀서 소화(小花)를 덧붙여 피우고(안테피스 식), 앙련은 대소화판(大小花瓣)이 수고(秀高)히 만개되어 전체에 흐르는 수명한 기상은 그지없이 사랑스럽다. 청양(靑陽) 장곡사(長谷寺) 비로불상(毘盧佛像)의 대좌는 사각 반석 위에 복련반석이 놓이고 오 척여의 팔각 장석(長石)이 앙련반석을 이루고 있는 특례가 있는 동시에, 석가상 대좌는 사각 반석의 네 귀에 원형 소공석(小孔石)이 부착되고, 그 위 반석에는 안상을 새기고, 복련반석의 네 귀에는 소위 귀꽃[逆花, 안테피스(antefix)]이라는 것이 다시 부가되고, 사층 반석이 다시 층층이 줄어든 위에 사각형 간석이 놓여 그곳에 수려한 안상이 새겨 있고, 그 위에 풍려(豊麗)한 앙련이 조각된 사각 반석이 놓여 있으니, 이와 같은 사각형 대좌석도 차기에 있어서는 특례에 속한다.(삼국기에는 흔했지만, 도판 101) 금산사(金山寺)의 석련대좌(石蓮臺座)도 기단(基壇) 팔각면에 새겨진 안상의 동물상(?)과 간대석면(竿臺石面)에 안상의 소화(小花) 등이 풍려한 상하의 연화석과 호개(好個)의 대조를 이루는 명작이요(도판 102), 동화사(桐華寺) 비로석불의 대좌간석(臺座竿石)에 운문·연화가 새겨 있고 사자가 반결해 있는 것도 특수한 형식이요(도판 103), 정양사(正陽寺)·흥법사(興法寺) 등의 대좌석 기단의 안상 속에 사자가 새겨 있고 간대석에 여러 천부장상(天部將像)이 새겨 있는 것도 재미있는 형식이다.

세인은 말하되 "중국예술의 특색은 와전(瓦塼)에 있고, 일본공예의 특색은

목칠(木漆)에 있고, 조선공예의 특색은 석공(石工)에 있다" 함이 이러한 데서 나온 것인 듯하나 이것은 한갓 대체(大體)의 요점만을 잡은 비유에 지나지 않고, 예술적으로 승화된 시대에 있어서는 어떠한 방면이든지 고도의 발전이 있는 것이다. 예를 다시 통일기의 금철공예에서 들 수 있다. 경주 충효리(忠孝里)에서 발견된 수환(獸環)은 수면(獸面) 표현의 웅경장중(雄勁壯重)한 조법(彫法)에서 특히 유명하며, 영덕(盈德) 금곡동(金谷洞) 유금사(有金寺)에서 발견된 화만금구(花蔓金具)는 조법의 괴려한 품에서 유명하며, 경주 남산(南山)에서 발견된 금동경함(金銅經函)은 사천왕·비운(飛雲)·보상 등을 만각(滿刻)한 것으로 우아한 수법에서 유명하며, 상주읍(尙州邑) 내에서 발견된 사리통(舍利筒)은 사천왕 좌상을 선각(線刻)하고 화만을 만각한 뚜껑 위에 사자 뉴(鈕)를 상형하여 그 웅혼한 수법에서 유명하며, 경주에서 발견된 금동제 향거(香筥)는 승주형(繩珠形) 세선으로 기면 전체를 휘덮어 가며 보상화 무늬를 극히 도안적으로 만루하고 덮개에는 다섯 개 돌기가 있어 변화를 내어 전체로 유동성 활약미와 회화적 현란성을 발휘하여 공예의 극치를 보이고 있다.

이 모두 신라공예의 대표적 걸작 아님이 아니나 이곳에 다시 무열왕릉비와

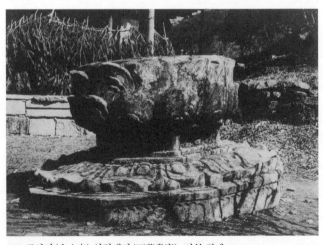

102. 금산사(金山寺) 석련대좌(石蓮臺座). 전북 김제.

103. 동화사(桐華寺) 비로자나불좌상. 경북 달성.

함께 세계적 보물이라 할 것이 있으니, 그는 신라의 종이다. 불종(佛鐘)으로서
고고(高古)한 유물로는 성덕왕(聖德王) 24년의 상원사종(上院寺鐘)이 있고
(도판 104) 말기의 작품으로 일본에 유전(流轉)된 것이 다소 있으나, 가장 우
수한 봉덕사종(奉德寺鐘)은 지금도 경주에 남아 있다.(도판 105 참조) 소위 조
선종이라 하여 특수한 형식을 가지고 있는 것이니, 용뉴(龍鈕) 외에 다시 용
(甬)이 부가되고, 유구(乳區)가 종체(鐘體)의 사분의 일로 축소되고, 일본에서
말하는 가사괘(袈裟掛)라는 종횡선을 제거하고 보상화만을 유려하게 주출(鑄
出)한 횡대(橫帶)로 종구(鐘口)·종견(鐘肩)의 연변(緣邊)과 유구 방격(方格)
에 돌리고, 종구는 팔화형식(八化形式)의 굴곡을 내고 마디마다 만개된 연화
를 주출하고, 당좌(撞座)에도 만개된 연화를 주출하고, 간지(間地)에는 유려

104. 상원사종(上院寺鐘)의 주악비천상(奏樂飛天像). 강원 평창.

한 비운(飛雲)을 멍에하여 불천(佛天)을 찬미하는 비천이 주출되어 있다. 팔화 (八化)는 팔음(八音)을 상징하였으리라. 화엄의 유(乳)를 없애고 삼십육화(三 十六花)를 안배함은 삼귀계(三歸戒)를 옹호하기 위한 서른여섯 선신(善神)의 상징이리라. "大音 震動於天地之間 聽之不能聞其響 是故 憑開假說 觀三眞之奧載 懸擧神鍾 悟一乘之圓音 대음(大音)은 하늘과 땅 사이의 모든 곳에 진동하고 있지만 이를 아무리 듣고자 하여도 도저히 그 소리를 들을 수 없다. 그러므로 부처님께서 수기설법(隨機 說法)인 방편가설(方便假說)을 열어 삼진(三眞)의 깊은 이치를 관찰하시고, 신종을 높이 달아 일승(一乘)의 원음(圓音)을 깨닫게 하였다"[2]이라 한 것은 이 신종(神鐘)의 법기 (法器)로서의 존재 이유일 것이요, "能伏魔鬼 救之魚龍 震威暘谷 淸韻朔峰 聞見

俱信 芳緣允種 圓空神軆 方顯聖蹤 일체마귀(一切魔鬼) 남김없이 항복을 받고 고통받는 모든 어룡(魚龍) 구제하오니, 그 종소리 웅장하여 양곡(暘谷)을 진동, 맑고 맑은 메아리는 삭봉(朔峰)을 넘다. 보는 이와 듣는 이는 모두가 발심(發心), 선남선녀 빠짐없이 동참하였네! 내면에는 원공(圓空)이요 외체는 신비 성덕대업 소상하게 나타냈도다.”[3]이라 함은 이 공덕(功德)의 일상(一相)일 것이다. 이름하여 성덕왕신종(聖德王神鐘)이라 하나니, 경덕왕(景德王)이 성덕왕의 추복(追福)을 위하여 십이만 근의 동으로 주성(鑄成)하려다가 성과를 못 보고 혜공왕 7년에 비로소 낙성(落成)된 것이니, 지금으로부터 천백육십육 년 전의 작품이다.

최후로 신라의 와전공예(瓦塼工藝)를 일별하자. 와당에는 암키와〔版瓦當〕와 수키와〔甁瓦當〕라는 것이 있고, 귀면와(鬼面瓦)가 있고 치미와(鴟尾瓦)가 있다. 이 중에 치미와로서는 천군리사지(千軍里寺址)에서 발견된 것이 가장 완전하고 형태의 웅건함이라든지 조법의 명쾌정제함이 대표적 걸작에 속해 있으며, 귀두와로서는 사천왕사지에서 발견된 것이 중국·일본에 다시 그 유례를 볼 수 없는 명작이라 하며, 와당에 있어서는 보상·연화와 기금·상수(祥獸)의 변화, 무쌍한 안배(案配)·조법이 도저히 구필(口筆)로 세설(細說)할 수 없을 만한 지경에 이르렀다. 우리는 간단을 지나쳐 용만(冗漫)에 흐르려는 이 서술에서 모름지기 제외하고, 하마다 세이료(濱田靑陵) 박사와 우메하라 스에지(梅原末治) 박사가 편저한 『신라 고와의 연구(新羅古瓦の硏究)』〔교토제대(京都帝大) 발간〕라는 책을 소개함에 그칠까 한다.

그곳의 기록도 별다른 신미(新味)는 없으나 다수한 도판을 눈앞에 놓고 신라공예의 일모를 들여다보는 데 절대의 참고가 될 것이다. 전벽(塼甓) 도상도 연화·보상화만, 기린, 불상, 탑파 등 잡다한 양식이 있고 그 장엄에 관해서도 전거한 서적에 상세히 소개되어 있은즉 다시 이곳에 말하지 않거니와, 다만 사천왕사지에서 발견되었다는 전거한 귀면와당이라든지 총독부박물관에 진열된 사천왕전상(四天王塼像) 등은 문무왕(文武王) 19년에 낙성된 사천왕사

의 창건시대 유물로 인정할 수 있는 것인즉, 그 작자에 대한 억측을 이곳에 소개하고자 한다. 즉『삼국유사』권4, '良志使錫 양지가 지팡이를 부리다' 조에 양지라는 승이 선덕왕조(善德王朝)에 나타나서 잡예(雜譽)에 방통(旁通)하여 신묘(神妙)가 절비(絶比)하고 필찰(筆札)을 잘하여, 영묘사(靈廟寺)의 장륙삼존(丈六三尊)과 천왕상(天王像)과 전탑의 와(瓦)와 천왕사 탑 아래의 팔부신장(八部神將)과 법림사(法林寺)의 주불삼존(主佛三尊)과 좌우 금강신(金剛神) 등을 조소(彫塑)하고, 영묘(靈廟)·법림(法林)의 두 사액(寺額)을 쓰고, 전조(磚造) 소탑과 삼천불을 조성하였다 한다. 즉 이만한 성명(盛名)이 있는 석(釋) 양지의 소공(所功)일지는 몰라도, 와전공예에도 이만한 예장(藝匠)이 있었음을 우리는 염두에 둘 만한 일이라 하겠다.

박한미(朴韓味)

조선조에 들어와 불교의 배척은 마침내 불상·불구 등 동철(銅鐵)의 채(材)를 개용(改鎔)하여 제전(製錢)·제무기(製武器) 등에 사용하였으니 불교예술의 일반(一半)은 이로 말미암아 괴훼소실(壞毁消失)된 바 적지 않고, 부상국(扶桑國) 여러 진수(鎭守)의 대장경(大藏經) 내구(來求)와 함께 범종(梵鐘)의 소청(所請)이 또한 많아 세종조에 벌써 국내 범종이 태진(殆盡)하였다 하는데,¹⁾ 공예미술품의 이러한 분탕(奔蕩) 속에서 국법(國法)으로 훼용(毁鎔)을 금한 종이 둘이 있으니, 그 하나는 경주 봉덕사(奉德寺)에 있던 종이요, 그 다른 하나는 개성 연복사(演福寺)의 종이다.²⁾(도판 106 참조) 즉 이 양자의 국가적 우우(優遇)를 알 수 있지만, 후자 연복사종은 원(元)나라 장인(匠人)이 주조한 것으로서 조선인의 작품이 아니니 도외시한다면, 봉덕사종은 실로 곧 조선적 동종(銅鐘)을 대표하여 국가적 우대를 받은 유일의 것이요, 이러한 명종(名鐘)을 주성(鑄成)한 몇 사람 가운데 나마(奈麻) 박한미(朴韓味)가 있다. 종명(鐘銘)에 의하면 주종대박사(鑄鐘大博士) 대나마(大奈麻, '麻'를 '末'이라고도 한다)에 모(某)가 있고, 차박사(次博士) 나마에 모가 있고, 그리고 이 나마 박한미가 있고, 다음 끝으로 대사(大舍)에 모가 있어 도합 네 사람의 손에서 이 종은 된 것이나, 명자(銘字)가 마손(磨損)되어 다른 세 사람은 실명(失名)되었고 박한미 한 사람만이 오직 남게 되었다. 공장(工匠) 위차(位次)에 있어 제삼위에 있는데, 대나마는 신라관제 십칠등 중 제십등에 있고 나마는 십일등

에 있고 대사〔혹운(或云) 한사(韓舍)〕는 십이등에 있으니, 이 종의 주성에 있어서의 박한미의 지위를 가히 참작할 만하다. 그는 나마이나 이미 공박사(工博士)라, 따라서 그의 세계(世系), 생사의 연월 등이 알려지지 않고 다만 그 유작(遺作)에 의하여 혜공왕대 주종(鑄鐘)의 명장(名匠)이었음을 알 수 있었을 뿐이다. 그러나 우리는 그의 유작인 봉덕사종이 어떠한 의미와 가치를 가지고 있는 것인가를 말함으로써 그의 예술가로서의 지위를 얼마쯤 이해할 수 있을 것이다.[3] 이 종은 항간에서 고래(古來)로 봉덕사종이라 일컬어 오나니, 이는 이 종이 일찍이 봉덕사에 시납(施納)되었던 까닭이다. 봉덕사는 경주 북천(北川) 남안(南岸)에 있던 대찰(大刹)로서, 성덕왕(聖德王)이 태종대왕(太宗大王)의 명복을 위하여 창건하였다는 일설과 효성왕(孝成王)이 즉위 2년 무인(戊寅)에 고왕(考王) 성덕의 명복을 빌기 위하여 개창(開創)하였다는 설의 두 가지가 있다.[4] 그러나 이 종이 본래 그 종 자체에 있는 기명(記銘)과 같이 경덕왕이 고왕 성덕의 명복을 위하여 주성하시려다가 완취(完就)하지 못하신 채 훙어하시고, 혜공왕이 등극하신 후 고(考) 경덕왕의 유지(遺志)를 이어받으사 즉위 7년 신해(辛亥) 12월에 어머니인 태후(太后) 만월부인(滿月夫人)의 섭정 보공(攝政輔功)하에 완성시켜 봉덕사에 봉납하신 것이니, 이는 곧 봉덕사가 성덕왕의 명찰(冥刹)이었던 까닭이라 할 수 있는 것이다. 봉덕사는 그후 하천의 범람으로 퇴폐(頹廢)되었고, 퇴폐되매 조선조 세조 5년에 영묘사(靈妙寺, '妙'를 '廟'라고도 한다)로 이현(移懸)하였다가 영묘사가 소실되매 다시 중종 원년 때의 부윤(府尹) 예춘년(芮春年)이 남문 밖 봉황대(鳳凰臺) 아래로 종각(鐘閣)을 세워 옮겼다가 근년에 경주박물관 구내로 이치(移置)하여 전전(轉轉)된 것이다. 따라서 봉덕사종으로 불러 무관하겠지만, 원래는 상술한 바와 같이 성덕대왕의 명복을 위하여 주성한 것이었고, 겸하여 명(銘)에도 '성덕대왕신종지명(聖德大王神鐘之銘)'이라 하였으니 우리는 의당 '성덕대왕신종'으로 부름이 옳을 것이다.(도판 105)

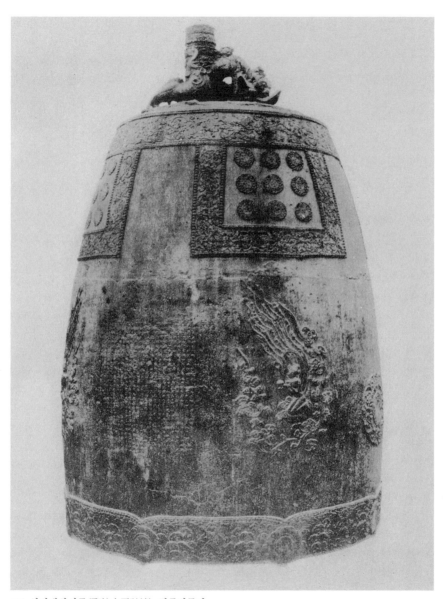

105. 성덕대왕신종(聖德大王神鐘). 경주박물관.

이 성덕신종(聖德神鐘)은 그 거량(巨量)인 점에서, 그 묘공(妙工)인 점에서, 그 호음(好音)인 점에서 실로 조선종으로서 대표적 지위에 있을뿐더러 세계에 내놓아도 이와 비견될 것을 얻지 못할지니, 일찍이 독일 국립박물관 동아미술부(東亞美術部) 부장 퀴멜 박사가 내도(來睹)하고서 박물관 설명표에 '조선 제일'이라 쓴 것을 연필로 '세계 제일'이라 개서(改書)하면서 말하기를, "이는 실로 세계 제일로 말할 것이지 조선 제일이라 할 것이 아니다. 독일 같으면 이 하나만으로도 훌륭한 박물관 하나가 설 수 있을 것이다" 하였다 한다. 이로써 이 종의 예술적 가치의 높음을 알겠거니와, 이 종의 특수형태인 양식모형(樣式母型)이 현재 조선에서 제작된 유품들에만 남아 있고 동서의 여러 이웃들은 물론이요 세계에 또다시 없음으로 해서 조선의 독창 형식이라 곧 할 수 있을 것 같지만, 문화의 선구였던 중국의 종이 충분히 천명되기 전까지는 단언할 수 없는 것이다.

원래 종이란 악기로서 출발한 것이니, 그러므로 용기(容器)로서의 종(鍾)과는 그 자체(字體)도 달리할뿐더러 형태까지도 달리한다. '종명정식(鐘鳴鼎食)'이라 하고 '명종집중(鳴鐘集衆)'이라 하여 종의 실용은 동서가 같지마는, 악기로서의 종은 중국의 특색이다. 이 악기로서의 중국종의 형태를 이용하여 '명종집중'하고 '정악기선(定惡起善)'하고 '보국경신(報國警信)'함에 이용한 것이 중국 이동(以東)의 범종이니, 범종이란 불가(佛家)에서 사용하는 종이란 뜻으로 인도에서는 건치(犍稚, Ghanti)라고 하여 원래 종이 아니요 추타(槌打)하여 소리나는 범물(凡物)을 총칭하였다. 성덕신종 명기(銘記) 중에 "夫其鍾也 稽之佛土則驗在於罽膩 범종에 대한 기원을 상고해 보니, 불토인 인도에서는 계니타왕(罽膩吒王, 카니슈카) 때부터이고"라 하여 서북 인도 카슈미르(Kashmir)로부터 있었던 듯이 되어 있으나, 이는 건치를 두고 한 말이요 인도에는 원래 종이 없었다 한다. 말하자면 인도 불가에서 실용하던 건치에다 중국의 악종(樂鐘)을 대용(代用)하고서 건치를 종으로 역(譯)함에 불과한 것이다.

또 종의 종류를 말한다면 세계적으로 이대 부류로 나눌 수 있으니, 즉 그 하나는 서양종들과 같이 추자(錘子)가 종 속에 달려 이것을 흔들어 울리는 것과, 다른 하나는 동양의 종같이 외부에서 때려 울게 하는 것이다. 성덕왕신종은 이편에 속하는 것이요, 또 원형식(原型式)은 중국의 악종형식에 속하는 것이다. 다만 악종은 약간의 편원형식(偏圓形式)이나 이것은 순전한 원통형식임이 다를 뿐이요, 대체의 형식이 같으면서 부분형식에 특수한 취태(趣態)를 낸 곳에 그 특색이 있는 것이다.

이제 그 특색 되는 형식을 설명하면 종구(鐘口)가 수(隋) · 당(唐) 이래 성행되는 팔화팔릉(八花八稜)의 동경형식(銅鏡形式)을 입체적으로 살려 팔릉을 이루었고〔중국의 원대(元代) 이후 여러 종도 팔릉을 이루었으나 그것은 커다란 반원굴곡(半圓屈曲)이 파형(波形)을 이룬 것이요, 이와 같이 화판(花瓣) 팔릉을 이룬 것은 아니다〕이 팔릉의 굴곡진 구변(口邊)을 따라 괴려(瑰麗)하기 짝이 없는 보상화문(寶相花文) 문대(紋帶)가 돌려 있고, 팔릉의 굴절마다 여덟 잎 연꽃이 매듭을 이루고 있다. 종 위에도 호화로운 보상화대(寶相花帶)가 돌려 있고, 이에 붙여 매전〔枚篆, 유곽(乳廓)〕네 구(區)가 있으되 그곳에도 화문방대(花文方帶)가 돌려 있고, 그 안에 통식(通式)인 돌기(突起)진 매(枚)가 없는 대신에 횡(橫) 셋, 종(縱) 셋의 연꽃 아홉 송이가 정제(整齊)되어 있다. 무(舞) 위에는 앙련(仰蓮) · 복련(伏蓮)이 중첩된 하나의 원통이 있으니 이는 악종의 형용〔衡甬, 기삽(旗揷)〕에 해당한 것이요, 겸하여 준경(遵勁)한 복룡(伏龍)이 있으니 이를 통칭 용뉴(龍鈕)라 한다. 고면(鼓面)에는 웅려(雄麗)한 연화 이좌(二座)가 있으니 악종에서의 수〔隧, 당좌(撞座)〕요, 이 연화당좌를 등지고 운간연대(雲間蓮臺)에서 천의(天衣)를 날리며 향화(香花)를 공양하고 있는 제천(諸天)이 쌍으로 앞뒤에 떠 있어 그 사이에 서(序)와 명(銘)이 주명(鑄銘)되어 있다. 서 · 명은 한림랑(翰林郎) 김필오(金弼奧)가 찬(撰)한 바요, 서(書)는 한림대(翰林臺) 서생(書生) 김모(金某)와 대조(待詔) 홍단(洪湍)의

분서(分書)에 속한다. 형(衡)의 높이 이 척 일 촌, 외경(外徑) 칠 촌여, 종신(鐘身) 높이 구 척 팔 촌, 구경(口徑) 칠 척 사 촌, 두께 팔 촌, 총량 십이만 근. 연대로 말하면 이전에 '開元 十三年 乙丑'(성덕왕 24년)의 주종명(鑄鐘銘)이 있는 평창군 상원사(上院寺)의 동종과 '天寶 四載 乙酉'(경덕왕 4년)의 주종명이 있는 부지산촌(夫只山村) 무진사종(无盡寺鐘, 일찍이 쓰시마(對馬島) 고쿠후(國府) 하치만구(八幡宮)로 이출(移出)되었다가 메이지(明治) 초년에 파괴되다)이 있으나, 체량(體量)에 있어, 미묘(美妙)한 점에 있어 모두 이 성덕신종을 따르지 못한다. 뿐만 아니라 지금 인방(隣邦)에 있는 여러 범종은 형용이 없고 보상화대가 없고 불보살의 장엄이 없이 종체(鐘體)에는 다수한 종횡선이 가사의문(袈裟衣紋)과 같이 채워 있어 화려한 취태가 없을뿐더러 외형까지도 무미한 도상적 형태에 흘러 이만큼 아담한 흥취를 보이는 것이 없다. 이로써 이 종의 특수성을 알 만하다.

항간에서 이 종을 설명하되 주공(鑄工)이 여러 번 실패한 나머지 무남독녀를 희생시켜 부어 만든 까닭에 그 신령(神靈)의 우는 소리가 '어밀레 어밀레' 한다고 한다. 이것은 요뇨부절(嫋嫋不絶)하는 이 종소리의 여운의 특색을 형용하기 위하여 고래로 있는 '흔종(釁鐘)'의 사실과 합쳐 지어낸 설명으로, 형용 설명의 소박성을 우리는 오히려 예술적 흥취가 있는 것으로 들을 수 있다.

聖德大王神鐘之銘 [1]

朝散大夫 前太子通議郎 翰林郎 金弼奥 奉敎 撰

夫至道 包含於形象之外 視之不能見其原 大音 震動於天地之間 聽之不能聞其響 是故 憑開假說 觀三眞之奧義 懸擧神鍾 悟一乘之圓音 夫其鍾也 稽之佛土則驗在於罽膩 尋之唐鄉則 始制於鼓延 空而能鳴其響不竭 重爲難轉 其體不褰 所以 王者元功 克銘其上 羣生離苦 亦在其中也 伏惟 聖德大王 德共山河而並峻 名齊日月而高懸 擧忠良而撫俗 崇禮樂以觀風 野務本農 市無濫物 時嫌金玉 世尙文才 不意子靈 有

心老誠 四十餘年 臨邦勤政 一無干戈 驚擾百姓 所以 四方隣國 萬里歸賓 唯有欽風

之望 未曾飛矢之窺 燕秦用人 齊晋替覇 豈可並輪雙轡而言矣 然 雙樹之期難測 千秋

之夜易長 晏駕已來 于今三十四也 頃者孝嗣 景德大王 在世之日 繼于丕業 監撫庶

機 早隔慈規 對星霜而起戀 重違嚴訓 臨闕殿以增悲 追遠之情轉悽 益魂之心更切

敬捨銅一十二萬斤 欲鑄大鍾一口 立志未成 奄爲就世今我聖君 行合祖宗 意符至理

殊祥異於千古 令德冠於當時 六街龍雲 蔭灑於玉階 九天雷鼓 震響於金闕 菓米之

林 離離乎外境 非煙之色 煥煥乎京師 此則報玆誕生之日 應其臨政之時也 仰惟太后

恩若地平 化黔黎於仁教 心如天鏡 獎父子之孝誠 是知 朝於元舅之賢 夕於忠臣之輔

無言不擇 何行有慼 乃顧遺言 遂成宿意爾 其有司辦事 工匠畫模 歲次大淵 月惟大

呂 是時 日月借暉 陰陽調氣 風和天靜 神器化成 狀如岳立 聲若龍吟 上徹於有頂之

巓 潛通於無底之方 見之者稱奇 聞之者受福 願玆妙因 奉翊尊靈 聽普聞之清響 登

無說之法筵 契三明之勝心 居一乘之眞境 乃至瓊蕚之叢 共金柯以永茂 邦家之業 將

鐵圍而彌昌 有情無識 慧海同波 咸出塵區 並昇覺路 臣 弼衆 拙無才 敢奉 聖詔 貸班

超之筆 隨陸佐之言 述其願旨 銘記于鐘也

　韓林臺書生 大奈麻 金苩皖 書

　其讚曰

　紫極懸象 黃輿啓方 山河鎭列 區宇分張

　東海之上 衆仙所藏 地居桃壑 堺接扶桑

　爰有我國 合爲一鄉 元元聖德 曠代彌新

　妙妙淸化 遐而克臻 將恩被遠 与物霑均

　茂矣千葉 安乎萬倫 愁雲忽脫 慧日舞春

　恭恭孝嗣 繼業務機 治俗仍古 移風豈違

　日思嚴訓 常慕慈輝 更以脩福 天鍾爲祈

　偉哉我后 感德不輕 寶瑞頻出 靈符每生

主賢天祐 時泰國平 追遠惟勤 隨心願成

乃顧遺命 于斯寫鐘 人神獎力 珍器成容

能伏魔鬼 救之魚龍 震威暘谷 清韻朔峯

聞見俱信 芳緣允種 圓空神軆 方顯聖蹤

永是鴻福 恆恆轉重

翰林郎 級湌 金弼奚奉 詔 撰

待詔 大奈奈 漢湍 書

檢校使 兵部令 兼殿中令 司馭府令

修城府令 監四天王寺府令

幷檢校 眞智大王寺使 上相 大角干 臣 金邕

檢校使 肅政臺令 兼修城府令

檢校感恩寺使 角干 臣 金良相

副使執事部侍郎 阿湌 金軆信

判官 右司祿館使 級湌 金林得

判官 級湌 金忠封

判官 大奈麻 金如甫

錄事 奈麻 金一珍

錄事 奈麻 金張幹

錄事 大舍 金□□

大曆六年 歲次辛亥 十二月 十四日 鑄鍾大博士 大奈麻 朴從鎰

次博士 奈麻 朴賓奈

奈麻 朴韓味

大舍 朴負缶

성덕대왕신종지명.

조산대부(朝散大夫) 전태자(前太子) 통의랑(通議郎) 한림랑(翰林郎) 김필중(金弼奘)이 왕명을 받들어 짓다.

궁극적인 묘한 도리는 형상의 바깥에까지를 포함하므로, 아무리 그 모습을 보려고 하여도 그 근원을 찾아볼 수 없으며, 대음(大音)은 하늘과 땅 사이의 모든 곳에 진동하고 있지만 이를 아무리 듣고자 하여도 도저히 그 소리를 들을 수 없다. 그러므로 부처님께서 수기설법(隨機說法)인 방편가설(方便假說)을 열어 삼진(三眞)의 깊은 이치를 관찰하시고, 신종을 높이 달아 일승(一乘)의 원음(圓音)을 깨닫게 하였다. 범종에 대한 기원을 상고해 보니, 불토(佛土)인 인도에서는 계니타왕(罽膩咤王, 카니슈카) 때부터이고, 당향(唐鄕)인 중국에서는 고연(鼓延)이 시초였다. 속은 텅 비었으나 능히 울려 퍼져서 그 메아리는 다함이 없으며, 무거워서 굴리기 어려우나 그 몸체는 구겨지지 않는다. 그러므로 임금의 으뜸가는 공훈을 표면에 새기니 중생들의 이고득락(離苦得樂) 또한 이 종소리에 달려 있다.

엎드려 생각하건대 성덕대왕의 덕은 산과 바다처럼 높고 깊으며 그 이름은 해와 달처럼 높이 빛났다. 왕께서는 항상 충성스럽고 어진 사람을 발탁하여 백성들을 편안히 살 수 있게 하였고, 예(禮)와 악(樂)을 숭상하여 미풍양속을 권장하였다. 들에서는 농부들이 천하의 대본(大本)인 농사에 힘썼으며, 시장에서 사고파는 물건에는 사치한 것은 전혀 없었다. 풍속과 민심은 금옥(金玉)을 중시하지 아니하고, 세상에서는 문학과 재주를 숭상하였다.

태자로 책봉되었던 아들 중경(重慶)이 715년 뜻밖에 죽어 영가(靈駕)가 되었으므로 늙음에 대하여 특별히 관심을 갖게 되었다. 사십여 년 간 왕위에 있는 동안 한번도 병란으로 백성들을 놀라게 하거나 시끄럽게 한 적이 없는 태평성세였다. 그러므로 사방 이웃 나라들이 만 리의 이국으로부터 와서 주인으로 섬겼으며 오직 흠모하는 마음만 있을 뿐, 일찍이 화살을 겨누고 넘보는 자가 없었다. 어찌 연(燕)나라의 소왕(昭王)과 진(秦)나라의 목공(穆公)이 현사(賢士)를 등용하여 서융(西戎)을 제패하고, 제(齊)나라와 진(晉)나라가 무도(武道)로써 천하를 서로 탈취한 것과 나란히 비교하여 말할 수 있겠는가!

성덕대왕의 붕거(崩去)를 예측할 수 없었으며, 세월이 무상하여 천 년이라는 세월도 어느덧 지나가는지라 돌아가신 지도 벌써 삼십사 년이라는 세월이 흘렀다. 근래에 효자이신 경덕대왕(景德大王)이 살아 계실 때 왕업을 이어받아 모든 국정을 감독하고 백성을 어루만졌다. 일찍이 어머님이 돌아가셔서 해마다 그리운 마음이 간절하였는데, 얼마 되지 않아 이

어 부왕인 성덕대왕(聖德大王)이 승하하였으므로 궐전(闕殿)에 임할 때마다 슬픔이 더하여 추모의 정이 더욱 처량하고, 명복을 빌고자 하는 생각은 다시 간절하였다. 그리하여 구리 십이만 근을 희사하여 대종(大鐘) 한 구를 주조코자 하였으나, 마침내 그 뜻을 이루지 못하고 문득 세상을 떠났다.

지금의 임금이신 혜공대왕(惠恭大王)께서는 행(行)은 조종(祖宗)에 명합하고, 뜻은 불교의 지극한 진리에 부합하였으며, 수승(殊勝)한 상서는 천고에 특이하며, 아름다운 덕망은 당시에 으뜸이었다. 경주의 육가(六街)에서는 용이 상서로운 비와 구름을 왕계(王階)에 뿌리고 덮으며, 구천(九天)의 북소리는 금궐(金闕)에 진동하였다. 쌀알이 꽉꽉 찬 벼 이삭이 전국의 들판에 주렁주렁 드리웠고, 경사스러운 구름은 경사(京師)의 하늘을 훤하게 밝혔으니, 이는 혜공왕의 생일을 경하한 것이며, 또한 왕이 여덟 살 때 즉위한 후 어머니 만월부인(滿月夫人)의 섭정으로부터 벗어나 친정(親政)하게 된 서응(瑞應)인 것이다.

살펴보건대 소덕태후(炤德太后)의 은혜는 땅과 같이 평등하여 백성들을 인(仁)으로써 교화하고, 마음은 밝은 달과 같아서 부자의 효성을 권장하였다. 이는 곧 아침에는 원구(元舅)의 현명함이 있고, 저녁에는 충신들의 보필이 있었기 때문임을 알 수 있다. 왕은 신하들이 제언(提言)하는 안(案)을 선택하지 않는 것이 없었으니 무슨 일을 결행한들 잘못됨이 있었겠는가. 경덕왕의 유언에 따라 숙원을 이루고자 유사(有司)는 주선(周旋)을 맡고, 종의 기술자는 설계하여 본을 만들었으니 이 해가 바로 중광(重光, 辛) 대연헌(大淵獻, 亥)년 대려(大呂, 12)월이었다.

이와 때를 같이하여 해와 달이 밤과 낮에 서로 빛을 빌리며, 음과 양이 서로 그 기를 조화하여 바람은 온화하고 하늘은 맑았다. 마침내 신종(神鐘)이 완성되니 그 모양은 마치 산과 같이 우뚝하고, 소리는 용음(龍吟)과 같았다. 메아리가 위로는 유정천(有頂天)인 색구경천(色究竟天)에까지 들리고, 밑으로는 무저(無底)의 최하인 금륜제(金輪際)에까지 통하였다. 모양을 보는 자는 모두 신기하다 칭찬하고, 소리를 듣는 이는 복을 받았다. 이 신종을 주조한 인연으로 존령(尊靈)의 명복을 도우며, 보문(普聞)의 맑은 메아리를 듣고 무설(無說)의 법연(法筵)에 올라, 삼명(三明)의 수승한 마음에 계합(契合)하고, 일승(一乘)의 진경(眞境)에 이르며, 내지 모든 경악(瓊萼)들이 금가(金柯)와 함께 길이 번창하고, 나라의 대업은 철위산(鐵圍山)보다 더욱 견고하며, 유정(有情)과 무정〔無情, 무식(無識)〕이 그 지혜가 같아서 모두 함께 진구(塵區)인 중생의 미혹한 세계로부터 벗어나, 아울러 각로(覺路)에 오르기

를 원하옵나이다.

신 필중은 옹졸하며 재주가 없으나 감히 왕명을 받들어 반초(班超)의 붓을 빌리고, 육좌(陸佐)의 말을 따라 혜공왕께서 원하시는 성지(聖旨)에 따라 종명을 짓게 되었다.

한림대 서생 대나마 김백환(金苩睆)이 종명을 쓰다.

찬왈(讚曰)
음양기(陰陽氣)가 서린 공중 천문 걸리고
땅덩어리 굳어져서 방위를 열다
산하대지(山河大地) 나열되어 만물을 실어
곳곳마다 제자리가 펼쳐졌도다.
해가 뜨는 넓고 푸른 동해바다엔
많은 선인(仙人) 함께 모여 계시옵는 곳.
지대(地帶)로는 복숭나무 있는 곳이며
경계(境界)로는 부상(扶桑)과 연접하였네.
덕업일신(德業日新) 망라사방(網羅四方) 우리나라가
삼국통일 이룩하여 하나가 되다.
위대하신 그 성덕을 상고해 보니
혜공왕에 이르도록 날로 새롭다.
묘하고도 맑으시온 임금의 덕화(德化).
혁거세왕 이후부터 지금에까지
억조창생(億兆蒼生) 그 모두가 은혜를 입되
유정무정 빠짐없이 은총을 받다.
무성하온 왕족들은 갈수록 번창
모든 국민 태평성세 누려 왔으니
대공란(大恭亂)도 평정되어 수운(愁雲)도 걷고
지혜광명 밝게 비춰 훨훨 춤추다.
공손하고 효성스런 혜공대왕이
이어받은 그 왕업을 충실히 이행
백성들을 다스림엔 고도(古道)를 지켜

미풍양속 추호(秋毫)라도 어김이 없네!

자나 깨나 부왕유훈(父王遺訓) 생각하오며

십이시중(十二時中) 자모은혜(慈母恩惠) 잊지 않아서

돌아가신 부모님의 명복 빌고자

대신종(大神鍾)을 주조코자 기원하였다.

위대하고 신심(信心) 깊은 소덕태후는

현명하고 덕이 높아 비길 데 없네!

신비로운 기적서상(奇蹟瑞祥) 자주 나투며

신령스런 부험(符驗)들을 계속 보이다.

군신상하(君臣上下) 하늘까지 함께 도와서

백성들은 편안하고 나라는 부강

지극하신 그 효심은 날로 깊어서

소덕후와 경덕대왕 기원을 성취.

경덕대왕 남긴 유언 깊이 새겨서

온갖 정성 기울여서 신종을 부어

천우신조 인력들이 함께 뭉쳐서

보배로운 종법기(鐘法器)가 이루어졌네!

일체마귀(一切魔鬼) 남김없이 항복을 받고

고통받는 모든 어룡(魚龍) 구제하오니

그 종소리 웅장하여 양곡(暘谷)을 진동

맑고 맑은 메아리는 삭봉(朔峰)을 넘다.

보는 이와 듣는 이는 모두가 발심(發心)

선남선녀 빠짐없이 동참하였네!

내면에는 원공(圓空)이요 외체는 신비

성덕대업 소상하게 나타냈도다.

위대하신 이 업적은 영원한 홍복(鴻福)

어디서나 어느 때나 더욱 빛나리!

한림랑(翰林郎) 급찬(級飡) 김필중(金弼奧)은 왕명을 받들어 짓고,

대조(待詔)인 대나마(大奈麻) 한단(漢湍)은 쓰다.

검교사(檢校使) 병부령(兵部令) 겸 전중령(殿中令) 사어부령(司馭府令) 수성부령(修城府令) 감사천왕사부령(監四天王寺府令) 겸 검교(檢校) 진지대왕사사(眞智大王寺使) 상상(上相) 대각간(大角干) 신 김옹(金邕).

검교사 숙정대령(肅政臺令) 겸 수성부령 검교감은사사(檢校感恩寺使) 각간 신 김양상(金良相).

부사(副使) 집사부시랑(執事部侍郎) 아찬(阿飡) 김체신(金體信).

판관(判官) 우사록관사(右司祿館使) 급찬 김임득(金林得).

판관 급찬 김충봉(金忠封).

판관 대나마 김여보(金如甫).

녹사(錄使) 나마(奈麻) 김일진(金一珍).

녹사 나마 김장간(金張幹).

녹사 대사(大舍) 김□□.

대력(大曆) 6년 세차(歲次) 신해(辛亥) 12월 14일

주종대박사(鑄鍾大博士) 대나마 박종일(朴從鎰).

차박사(次博士) 나마 박빈내(朴賓奈).

나마 박한미(朴韓味).

대사 박부악(朴負岳).

연복사종(演福寺鐘)에 관한 약해(略解)

1. 연복사의 연혁

연복사(演福寺)는 원명(原名)을 광통보제사(廣通普濟寺), 약(略)하여 보제사라 하고, 속칭 당사(唐寺, 대사(大寺)의 뜻)라 하였다. 고려 태조(太祖)가 건국초 국가 비보(裨補)의 요찰로 도심에 건립한 것으로서, 고려 오백 년을 통하여 대찰(大刹)이었다. 속(俗)에 삼지구정(三池九井)으로 그 큼을 전하고 있다. 또 그 금당(金堂)인 나한보전(羅漢寶殿)이 동쪽에 있고 이백유여(二百有餘) 척의 오층탑이 서쪽에 있어 마치 일본 야마토(大和)의 호류지(法隆寺) 플랜을 생각게 함이 있었다. 이 절은 조선조에 들어서도 중요시되었는바, 폐사(廢寺)된 것이 어느 때쯤의 일이었던지 지금은 그 형적(形跡)조차 불명하다.

2. 종의 인연(因緣)

절의 유물로서는 사적비(寺蹟碑)의 귀부(龜趺)와 종(鐘)이 있다.(도판 106) 귀부는 한말(韓末)경 서울의 철도구락부(鐵道俱樂部)로 옮겨지고, 종은 예부터 남대문(南大門) 옆에 종루(鐘樓)가 세워져 그곳에 옮겨 시보용(時報用)으로 되었는바, 1914년 시구(市區) 개정에 따라 우종루(右鐘樓)가 철훼(撤毁)되매 종은 오늘과 같이 남대문 누(樓) 위로 옮겨져 울지 않게 되었다.

이 종은 크기에 있어, 그 형태미에 있어, 또 그 형식이 이양(異樣)한 점에서 경주 봉덕사종(奉德寺鐘, 도판 105 참조)과 병칭되어 조선 동종(銅鐘)의 쌍벽이다. 경주 봉덕사종은 신라의 토지에서 신라인의 원(願)에 따라 신라인의 손에서 신라의 고유한 형식을 낳았다. 말하자면 순 국수적(國粹的)인 것이나 이 연복사종은 주성(鑄成)된 땅은 고려의 토지이며 발원(發願)은 고려인에 의한 것이었다 하더라도 그것을 주출(鑄出)한 공장(工匠)과 종의 의장(意匠)은 고려인과 다른 원(元)의 공장이며 원의 의장이어서, 이 점에서 이 종은 국제적인 것이었다고 할 수 있다. 그곳에는 다음과 같은 인연설화(因緣說話)가 있다.

지금부터 약 육백 년이 아니 되는 이전에 금강산 장안사(長安寺)에 굉변(宏卞)이라는 비구(比丘)가 있었다. 그는 신라 법흥왕 이래의 명찰(名刹)인 장안사가 당시 퇴폐가 심함에 불구하고 아무도 돌보지 않음을 탄(歎)하여 스스로 중수하기를 서원(誓願)하였으나, 그 자력(資力)이 모자라 중도에 부득이 중지하지 않을 수 없게 되매, 이에 단월(檀越)을 구하려 원도(元都)에 순유(巡遊)하게 되었다. 당시 원의 순종제(順宗帝)의 비(妃)는 고려 출신의 기씨(奇氏)로서 순종제 즉위 7년에 원비(元妃)가 되어서 황태자를 낳았다. 기황후(奇皇后)는 이것이 전혀 불타(佛陀)의 음조(陰助)라 하여, 첫째 불은(佛恩)에 보(報)하며, 둘째 황제 및 황태자의 수복(壽福)을 기봉(祈奉)하고자 불사공양(佛事供養)을 생각하고 있던바, 마침 장안사 굉변이 단월을 구하며 순석(巡錫)함을 듣고, 금강산은 본래 고국(故國)의 명산으로 그곳 장안사는 불덕수승(佛德殊勝)한 곳이라 이곳에 선승업(善勝業)을 일으킴이 좋으리라 하여서, 지정(至正) 3년 이 절을 중수하고자 자정원사(資正院使)를 비롯하여 많은 공장과 다액(多額)의 자조(資助)를 납시(納施)하매, 이 중수사업은 순조롭게 운영되어 전후 삼 년의 세월을 지나 지정 5년에 완성되고 6년에는 이곳에 종을 주납(鑄納)하게 되었다.

당시 고려 왕정에서는 군신간에 논의가 있었다. 그것인즉 원래 원과 고려는

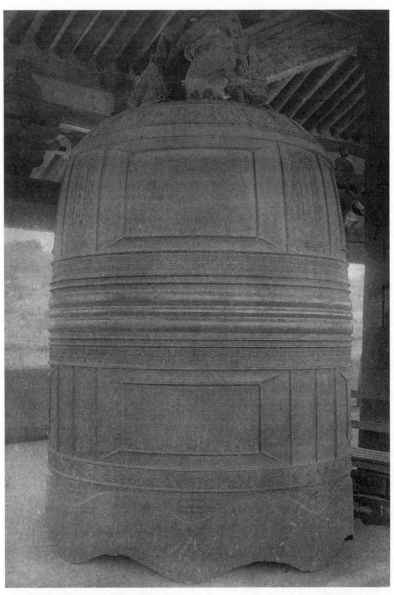

106. 연복사종(演福寺鐘). 경기 개성.

종주복속(宗主服屬)의 관계뿐 아니라 또 구서(舅壻)의 사이이기도 하다. 그런데 지금 이 종주국이며 구국(舅國)인 원의 황실로부터 황태자 탄생의 축원으로서 불사(佛事)를 우리 고려 산사(山寺)에 베풀었다. 이 일은 실로 고려로서 고맙고 또 다행한 일이다. 우리는 원의 명장(名匠)이 필공귀국(畢工歸國)하는 이 기회에 무엇인가 기념사업이 될 것을 만들어, 첫째 구국인 원나라 황실의 경사를 축하하고, 둘째로는 불은에 보(報)함이 어떠할까. 그런데 마침 전부터 폐하여 불용(不用)하는 연복사의 거종(巨鐘)을 개주(改鑄)하여 그것으로 기념사업을 삼음이 좋을 것이라 일결(一決)하여, 원나라 공장에게 개주케 한 것이 오늘의 이 종이다. 주성이 완성된 것은 지금으로부터 오백구십이 년 전인 고려 29대 왕 충목왕(忠穆王) 2년 6월이었다. 그리하여 비로소 조선에 새로운 하나의 종 형식이 이식되어 이후의 종에 다대한 영향을 끼치게 되었다.

3. 종의 형식

이 종은 먼저 제일로 형태적으로 보아 재래의 조선종과 같이 구연(口緣)을 향하여 오므라진 윤곽을 이루지 못하고 원종(元鐘)에서 흔히 보는 나팔개(喇叭開)의 윤곽을 이루고, 구연은 팔엽판(八葉瓣)의 큰 파형(波形) 굴곡을 이루고 있다. 정상(頂上)의 뉴(鈕)도 조선 재래종과 같이 원통이 없고 쌍룡을 배합(背合)으로 반결(蟠結)케 하였다. 종견(鐘肩)이나 종구(鐘口) 등에도 재래종과 같이 당초대(唐草帶)가 없고 종체(鐘體)에도 유구(乳區)나 당좌(撞座)를 갖고 있지 않다. 종의 전체는 돌기(突起)된 삼조(三條) 연결의 횡대로써 양분되었고, 상반부 · 하반부는 각기 상하에 횡대가 있어 그 속에 사구식(四區式)의 방격(方格)을 넣고 있다.

상반부 위의 횡대는 즉 견대(肩帶)로서 라마식의 단엽 연판 스물네 장을 중회(重回)하였으며, 네 판마다 한 자씩의 범자(梵字)를 도합 여섯 구 넣었고,

하대(下帶)에는 존승다라니(尊勝陀羅尼)의 일절(一節)을 범자로써 주출하고, 안의 사방격(四方格)에는 각기 선획의 삼존불좌상(三尊佛坐像)을 주출하고 방격의 상간(相間)에는 각기 위패형(位牌形)의 것을 주출하여 그곳에 '皇帝萬歲' '國王千秋' '法輪常轉'의 구를 넣었다.

하반부의 상대(上帶)에는 범자로써 '불공성취여래(不空成就如來)' '삼만다발다라(三曼多跋陀羅)' '다라보살(多羅菩薩)' '무량광여래(無量光如來)' '보생여래(寶生如來)' '아촉여래(阿閦如來)' '비로사나불(毘盧舍那佛)' '전단나마하노사나불(旃檀那摩訶盧舍那佛)'의 팔불보살(八佛菩薩)의 존명을 표현하고, 따로 같은 뜻의 일례의 티베트(西藏) 문자가 있어 이를 공양하고 있다. 다시 하대에는 대해(大海)의 노도(怒濤)하는 모습을 나타내고, 파간(波間)에는 용(龍)·봉(鳳)·기린(騏麟)·거북(魚龜)·게(蟹) 등을 부각하고, 전체 길이의 사분의 일에 해당하는 곳마다 와권(渦卷)의 요처(凹處)를 만들고 있다. 종구의 여덟 개의 넓은 파형(波形) 소문대(素文帶)와 이 해파대(海波帶) 사이에는 주역(周易)의 팔괘의 효상(爻像)을 주출하고, 중구(中區)의 방격 중에는 한문으로 이 종(鐘)의 연기문(緣起文)이 주출되어 있다.

이상 이 종이 전혀 도식적이면서 한자, 범자, 티베트 문자 등으로써 연기 및 경문(經文)을 주출하고 다시 사방불의 도상을 넣고 있는 것 같은 것은, 전혀 다른 종에서 보기 어려운 특색이라 하지 않을 수 없다. 종형은 보는 사람마다 칭찬을 아끼지 않으니, 그렇다면 그 소리는 어떠할 것인가.

고려도자

대저 도자기(陶瓷器)의 예술적 감상가치에는 골동적 감상가치와 미학적 감상가치와 역사적 문화재로서의 가치가 혼융(混融)되어 평정(評定)된다고 하겠으니, 이러한 경향은 물론 다른 여러 예술품에도 공통되어 있다 하겠으나, 그러나 도자기에 더욱 농후하게 발휘되어 있다 하겠다. 이 중 예술품에 있어서의 골동적 가치라는 것은 그 희귀성과 전통성이 본질을 구성하고 있는 것이 보통이라 하겠다. 그러나 희귀성만으로는 하필 도자의 가치성을 특별히 규정할 수 없으며, 전통성이라 함은 그 전래의 유서(由緖)가 귀하고 정(正)한 것을 말하는 것이나, 이것은 고려도자의 귀중성을 증명할 수 없다. 왜 그러냐 하면 중국·일본에는 도자의 전래 유서라는 것이 있지만 고려의 도자는 거의 고분에서 발굴되는 것뿐인즉, 그곳에 유서의 정통성이라는 것을 찾아볼 수 없는 까닭이다. 그러나 도자에는 다시 또 한 가지의 골동적 가치가 있으니, 이것이 역사적 사회적 문제에 관련되는 취미성이라는 것이다. 고려도자의 가치를 규정하는 것은 아마 본질적으로 이 취미성 문제에 있을 것이다.

그러면 도자의 취미 문제라는 것은 무엇이냐 하면 그것은 동양 특유의 다도(茶道)와의 관계일 것이다. 중국에서는 당말(唐末) 오대(五代)로부터 송(宋)·원(元)으로 들어오면서 불립문자(不立文字)·직지견성(直指見性)의 교외별전(敎外別傳)인 선종(禪宗)이 교학(敎學)을 일소할 듯이 풍미하자, 선미(禪味)라는 일종 특유의 형이상적(形而上的) 정서가 승도계급(僧徒階級)으

로부터 출발하여 유한계급(有閑階級) 사이에 미만(彌滿)하게 되고, 승도의 음다미선(飮茶味禪)의 풍이 선도(禪道)에 입각한 일종의 철학관을 산출하여, 차의 선미라는 것이 창도(唱導)되어 이곳에 차와 선의 관계가 부즉불리(不卽不離)의 밀접한 연관을 이루게 되었다. 이리하여 투다(鬪茶)와 명전(茗戰)의 유희(遊戱)며 다선(茶禪)이란 술어가 일반 계급 사회에 침윤(沈潤)하기 시작하여, 다미(茶味)를 알려면 선을 알아야 하고 선미를 알자면 다미를 알아야 하게까지 되었다. 즉 음다(飮茶)에 의식이 생기고 도(道)가 성립됨을 따라 용기(容器)에 대한 규범이 생기게 되었으니, 이곳에 도자기의 골동적 평가의 본질이 성립될 가장 중요한 까닭이 있다. 즉 도자기 형태에 일종의 선미를 요구하게 되며 도자 유색(釉色)에 차색(茶色)과의 조화 문제를 고려하게 되나니, 이러한 가장 중요한 취미성 문제를 오늘의 우리 조선 사람은 통틀어 잊어버리고 있으나, 일본에서는 아직도 다도가 성한 만큼 다도에서 내다본 도자기의 생명이란 실로 놀랄 만한 이론을 갖고 논의되었다.

하여간에 오늘날 다도에서 내다본 도자라 하면 누구나 곧 조선도자의 '미시마테〔三島手, 계룡요계(鷄龍窯系)〕'라는 것만을 연상하는 듯하나 그러나 고려의 천목(天目)이라는 건요(建窯) 계통의 도기(도판 107, 108)가 미시마테보다 더 고관(高貫)한 지위에 있고, 고려의 청자와 백자는 너무 정통적이어서 지금의 이른바 다도에서는 너무나 파격미가 없다 하여 다구(茶具)로 보려는 경향이 적은 듯하나, 그러나 과거 중국의 문헌을 들추어보면 도자의 평가 기준이 차를 담았을 적에 발색(發色)의 여하, 조화의 여하가 중요한 문제로 되어 있다. 도자기의 이러한 일면은 확실히 동양적 특색이요, 서구인은 아무리 해도 알기 어려운 평가 기준이라 할 만하다. 이뿐 아니라 중국인은 심지어 도자기의 감상을 오감(五感)으로써 한다고 한다. 즉 시각·청각·미각·후각·촉각의 감성적 만족을 도자에서 구하고 충족시킨다는 것이니, 첫째 시각적 감성 만족이란 것은 누구나 할 수 있는 색채·형태·도안에 대한 충족이겠거니와,

107. 천목(天目).

108. 화천목완(禾天目盌). 개성부립박물관.

둘째 청각 감성의 충족이란 것은 도자기를 가벼이 두드릴 때 들을 수 있는 음악적 반향의 예술적 만족성이며, 셋째 미각 감성은 첫째의 시각 감성과 다섯째의 촉각 감성으로 말미암아 복합적으로 미각 감성에 관련 영향되는 바이며 (예컨대 그릇이 보기에 흉하다면 그 그릇에 담긴 음식물에 대한 미각 감정까지 달라진다), 넷째 후각 감성의 충족이란 것은 향료를 자질(瓷質)에 섞어 그윽히 복욱(馥郁)한 향기를 내게 하는 것이 있다는 것이며, 다섯째 촉각적 감성은 촉감의 만족을 말함이나 도자를 형용하여 온윤(溫潤)하다 하며 아윤(雅潤)하다는 것들이 모두 이 부류에서 나온 형용들이다. 이 중의 넷째 후각 문제는 고려도자에서는 알기 어려우나 나머지 다른 요소는 물론 구비되어 있을 것이요, 적어도 동양인으로 말미암아 고려도자가 애호되는 한 정도의 농담(濃淡)은 있을지언정 다소의 무의식 작용의 평가가 이에 준하여 되리라고 하겠다.

그러나 이것은 동양적으로 감상되는 까닭이요 이로써 곧 고려도자의 세계적 유명성을 입증시킬 수는 없다. 세계적으로 유명한 것은 위에서 말한 취미적 골동성보다도 그 미학적 예술성 내지 역사적 사회성에 둠이 적어도 현대적인 해석이 될 것이다.

이곳에 주의할 것은 동양도자에서의 예술성이란 것과 서양도자에서의 예술

성이란 것의 사이에 커다란 내용적 차별이 있는 점이니, 전자는 응용예술품으로서의 예술성을 갖고, 후자는 순수예술품으로서의 예술성을 갖고 있다. 말하자면 서양의 도자기는 보통 일용품과 독립하여 실내의 장식용으로 화병 · 화호(畫壺), 기타 장식도자가 응용예술품으로 되었다기보다 그곳에 그려진 회화 또는 조각이 감상의 중요한 대상이 되었다. 즉 순수예술품이 되려는 경향이다. 그러나 동양의 도자는 이와 같은 순수미술품으로 독립되려는 의욕이 처음부터 있었던 것이 아니요, 철두철미 응용예술로서 발전된 것이다. 즉 서양 도자는 공용(功用)과 허용(虛用)의 용도를 달리한 도자의 발전이 있으나, 동양의 도자는 공용을 중심으로 발전되어 그것이 종말에는 허용의 극도에까지 발전된다. 그러므로 서양의 도자예술품에 대해서는 처음부터 예술을 감상하는 태도로써 임함을 요하나, 동양 도자는 처음부터 한 개의 생(生)의 역사를 들여다보려는 심리로써 보아야 한다. 서양 자기의 평가조준(評價照準)은 미술적 규범에 있으나, 동양 도자의 평가조준은 인생관이란 데 있다.

예를 고려도자기에서 들면 누구나 먼저 고려자기의 형태 곡선이 단아하고 적요하고 솔직하고 유려함을 볼 수 있다. 형식적 과장과 긍시적(矜恃的) 장세(張勢)가 없고, 순진한 지조(志操)와 귀족적 겸양이 있다. 서수상금(瑞獸祥禽)을 모형한 호화로운 형태에도 역(鬲) · 정(鼎) · 노(爐) · 준(尊)을 번안한 고전적 형태에도 연잎〔荷〕 · 국화〔菊〕 · 표주박〔瓢〕 · 참외〔瓜〕를 상형한 시적 형태에도 진취보다 안일에, 조형보다 향락에 물들어 젖고 젖은 귀족적 정서, 가련한 시적 정서, 강철의 고음보다 초적(草笛)의 유향(幽響), 이러한 것들이 보는 눈을 통하여 마음껏 스며든다. 이러한 형태, 이러한 곡선은 요컨대 만들어진 형식이 아니요 실로 곧 생(生)에서 빚어 나온 형식이다. 뿐만 아니라 고려자기에서는 이러한 정서를 유택(釉澤)과 도안(圖案)이 더욱 돕고, 더욱 조장하고 있다. 유택도 백자 · 천목, 기타 잡색유태(雜色釉態)의 복잡한 것이 있으나, 고려자기 중 보편적 특색을 이루고 있는 청자만을 들더라도 소위 "奪得千

峰翠色來 천 봉우리 푸른빛을 빼앗아 온 듯하네"니 "雨過靑天霽 비 지나자 푸른 하늘 맑게 개었다"니 "靑如天明如鏡 하늘같이 푸르고 거울같이 환하네"이니 하여, 그 무르녹은 듯한 형철(瑩徹)한 색태는 초현실파의 화폭에서 많이 볼 수 있는 그러한 문학적 정서, 몽환적 정서를 느끼게 한다. 무한에 대한 시적 동경성을 볼 수 있다.

또 도안무늬에 있어서도 모란·국화·연화·포도·갈대〔葦蘆〕등과 운학(雲鶴)·수금(水禽)·어룡(魚龍)·봉접(鳳蝶) 등 기타가 독립된 회화나 조각의 가치를 갖고 부가되어 있는 것이 아니라, 기물의 공용을 주로 하여 그 화엄성을 돕고 있되 철두철미 상술한 역사적 사회적 계급정서를 충분히 발휘하고 있다.

이것은 알기 쉽게 기물에 표현된 시구에서 입증하자면 이러한 것이 있다.

細鏤金花碧玉壺	금 꽃을 세밀히 새긴 푸른 빛깔 옥 항아리.
豪家應是喜提壺	부호가들 아마도 술병 잡고 기뻐하리.
須知賀老樂淸客	꼭 알겠네, 하로(夏老)가 맑은 객을 태우고서
抱向春心醉鏡湖	이걸 안고 깊은 봄에 경호(鏡湖)에서 취했음을.

世人臨迫幾時休	세상 사람 어느 때나 죽어 쉴 때가 닥쳐올까.
從春復至秋	봄날인가 싶었는데 다시금 가을 되니
忽然面皺爲白頭	홀연히 얼굴엔 주름지고 흰 머리털 나오는데
問君憂不憂	그대에게 묻노니 근심하는가 근심하지 않는가.
速省悟早回頭	빨리 살펴 깨닫고서 얼른 고개 돌려야지.
除身莫外求價饒	이 몸을 제외하고 밖에서 넉넉한 가격을 구할 것이 없나니
高貴作公侯	고귀하게 되고 공후가 되려 하지만
爭如修更修院郞歸	얼마나 닦고 또 닦아야 원랑(院郞)께서 돌아올까.

何處難忘酒	어드메서 술 잊기 어려웠던가.
靑門送別多	청문(靑門)에 송별도 허다했으니
斂襟收涕淚	옷깃을 여미고 흐르는 눈물 훔치니
促馬聽笙歌	말은 가자 재촉하고 생가(笙歌) 소리 들려오네.[1]

아마 도자에 있어서, 또는 도자로 말미암아 당시의 역사적 사회성이 이와 같이 구체적으로, 전적으로 나타나 있기는 실로 드문 일일 것이다. 고려자기 에서 특히 청자만을 통해서도 당시의 귀족적 번화성(繁華性), 향락성(享樂 性), 델리케이트한 센티멘털리즘, 문학적 정서, 시적 정서를 엿볼 수 있다. 공 기(工技) 문제에 있어서 유택의 본색(本色)을 지금 부흥시킬 수 없다느니, 또 는 상감수법(象嵌手法)이 독특 기묘하다느니 하지만, 고려도자가 역사적 산물 로서 고귀한 점은 아마 상술한 문화성 정서가치에 있을 것이다. 이 점에서 세 계의 역사는 아마 영원히 고려도자의 고귀성을 구가하리라고 믿는다.

고려도자와 조선도자

우리는 대개 한마디로써 도자(陶瓷)라 말하나 그것에는 우리가 여러 가지 구별을 세울 수 있다. 제일은 그 도자의 유물적(唯物的) 자체에 의한 구별이니, 말하자면 첫째로는 그 배토성질(坏土性質)에 의하여, 둘째로는 그 소성방법(燒成方法)에 의하여, 셋째로는 유채(釉彩)의 종류에 의하여, 넷째로는 형태의 수별(殊別)에 의하여 구별할 수가 있다. 이 구별이 가장 근본된 구별이라 하겠고, 다시 제이착(第二着)으론 소성지방(燒成地方)에 의한 구별, 제삼착으론 소성공장(燒成工匠)의 소속계통에 의한 구별, 이러한 것이 모두 기물 그 자체에 즉(卽)한 구별이라 하겠고, 다시 이어 나가 문화사적 구별, 정치사적 구별, 기타 여러 가지가 있을 수 있는데, 이곳의 과제에 걸쳐진 '고려도자와 조선도자'의 구별이란, 과제 그것으로선 곧 정치사적 구별이라 할 것이다. 즉 고려시대 전반에 속하는 도자와 조선조 시대에 속하는 도자의 구별을 말해야 할 것이다. 그러나 이것은 과제가 너무 광막(廣漠)한 만큼 서술에 있어 또한 추상적인 일반론으로 흐르기 쉬우므로, 우리가 구체적 이해를 돕기 위하여 설명될 대상에 얼마만큼 제한을 가한 후 다시 그 일반론적 개관으로 미쳐 볼까 한다.

그러면 우선, 문제의 대상을 어떻게 제한하겠는가. 우리는 일반적으로 고려도자라 해도 그곳에는 여러 구별, 여러 종별이 있음을 잘 알고, 조선조에 있어서도 역시 그러함을 잘 안다. 그러나 우리는 이 두 시대의 특색을 가장 잘 보이고 그럼으로 해서 또 두 시대의 구별을 잘 보이는 것으로 고려조 도자를 전면

109. 청자당초부조수주(靑瓷唐草浮彫水注).

적으로 대표해서 청자기(靑瓷器, 도판 109)를, 조선조의 도자를 대표해서 그 소위 미시마테(三島手)라는 것과 청화백자기(靑畵白瓷器, 도판 110)라는 것을 들 수 있을 것이다. 말하자면 청자기는 고려도자를 대표하여 고려조 전반을 통해 성행했던 기물이요, 미시마테와 청화백자기는 조선조의 도자를 대표하여 조선조에 유행했던 것인데, 특히 미시마테는 조선조의 전반기에 속하여 조선조의 도자를 대표하였고, 청화백자는 조선조의 초기부터 있기는 하였으나 그야말로 조선조로서의 특색을 보이기 시작하고 도자기의 대표적 특색을 보이게 된 것은 조선조의 후반기에서였다. 이리하여 우리는 청자 하나로써 능히 고려도자를 대표시켜 논할 수 있음에 대하여 조선조에 있어선 미시마테와 청화백자의 두 개를 들어 대표시키지 아니할 수 없는 까닭을 알 것이다.

110. 백자청화진사운룡문대호(白瓷靑花辰砂雲龍文大壺).
조선총독부박물관.

청자란 무엇인가. 일반이 청색 계통의 자기를 청자라 한다면 그 범위도 대
단히 넓은 것으로, 유약의 원료에 의하여 조달유(曹達釉)에 의한 것, 연유(鉛
釉)에 의한 것, 철염(鐵鹽)에 의한 것 등이 있으되, 협의로서의 청자란 곧 최종
의 이 철염에 의한 것만을 두고 말하는 것이다. 그것은 철염이 환원염(還元焰)
에 의하여 깊이있는 청색을 나타낸 것이니, 이 청자가 고려조에서 시작된 그
세대는 확실하지 못하나 멀리 보아 목종(穆宗)·현종(顯宗)으로, 시대를 좀
내려 보아 문종(文宗) 전후에 두고 그후 조선초까지도 그 여맥(餘脈)이 남아
있었으나, 대개 고려말까지 성행된 것으로 되어 있다. 물론 이 사이에도 역사
적으로 몇 단의 구별이 있어 충렬왕(忠烈王) 이후 청자의 퇴락기로 들면서 환
원염 소성이 충분하지 못하여 다분히 산화(酸化)를 보여 회황(灰黃)을 이룬

111. 분청어문양이반(粉靑魚文兩耳盤). 도쿄 제실박물관(帝室博物館).

것이라든지, 회유(灰釉) 내지 조달유 등의 혼입이 보여 소위 미시마테라는 것에 가까워지는 경향의 것이 있고, 또 시대를 통하여 정절완미(精絶完美)의 갑번〔甲燔, 상품(上品)〕 기물과 하품 상사기(常砂器)로서의 조품(粗品) 기물이 없지 않고, 또 형태·형상에 조소기능(彫塑技能)을 발휘하던 기물과 상감기술(象嵌技術)이 특히 애호되던 시대와 철채(鐵彩)·진사(辰砂)·흑토(黑土)·백토(白土) 등으로 화식(畵飾)을 마련하던 기물 등이 있다.

　시대로써 말하면 형태·형상에 조소기능을 발휘하던 때는 예종(睿宗)·인종(仁宗) 전후가 가장 대표적인 시대였던 듯하며, 상감술이 발달되기는 의종(毅宗)·명종(明宗) 이후 고려 일대(一代)를 지나 조선조의 미시마테까지 이르렀으며, 회채도자(繪彩陶瓷)는 대개 충렬왕 이후 조선조에까지 깊은 영향을 끼쳤다. 말하자면 상형기물(象形器物)의 가장 우수한 발전은 고려 예종·인종 전후에 있어 고려 전기(태조대로부터 인종대까지)를 대표하였고, 상감기술은 후기(의종대로부터 말년까지)에 성용(盛用)되어 조선조의 전기(태조대로부터 선조대까지)에 성용되었고, 회채수법은 고려 말대(충렬왕 이후)로부터 조선조의 미시마테를 지나 청화백자에서〔안료와 화제(畵題)·화풍(畵風)은 다르다 하더라도〕 더욱 크게 성용되었다. 이상 세 개의 수법은, 그러나 그곳에

또한 시대적 차이가 없지 않다. 그러면 그것은 어떻게 있는 것인가. 이것을 설명하기 전에 우리는 우선 청자와 미시마테와 청화백자의 차이를 말해 둘 필요가 있다. 전에도 말한 바와 같이 청자는 철염이 환원염에 의하여 소성된 청색 자기인데, 미시마테라는 것은 본래 이 청자의 계통 속에서 나온 것으로, 청자가 퇴락되어 회유·조달유 등의 혼합, 불충분한 환원염 즉 산화염으로 화(化)해져 들어가 그 자색(瓷色)이 회황(灰黃)·회청(灰靑)을 이루게 되고, 다시 말기의 청자와 회고려(繪高麗)라는 회채기(繪彩器)의 수법이 혼합되어 분장수법(粉粧手法)이 가미된 데서 나온 기물이다. 분장수법이라는 것은 성배(成杯)토질이 조황(粗荒)한 데서 조황한 그 면을 고루 잡기 위하여 백토를 발라 수장(修裝)한 것이니, 이 의미에서 미시마테라는 것은 외면 변화는 어떠했든 간에 근본은 청자의 타락물·변화물이라 할 수 있다. 그러므로 일본 다인(茶人)들이 맘대로 붙인 의미 불확실한 미시마테라기보다, 우리는 분장회청사기(粉粧灰靑砂器)라 함이 그 특색을 잘 보이는 것이 아닐까. (도판 111)

따라서 앞으론 이 미시마테라는 것을 분장회청사기란 칭호로써 부르겠는데, 이 기물의 외형적 특색은 태토(胎土)가 청자보다 조황할 뿐 아니라 분장도식(粉粧塗飾)이 적극적으로 행해진 곳에 돈탁(沌濁)한 감이 많은 것이며, 색채가 회황·회청색을 이룬 것은 이미 말한 바이나 회청이 근본적으로 많으며, 기물의 형태가 청자보다 매우 왜곡된 야취(野趣)의 것으로 되어 있고, '바리때'나 '대접' 같은 것의 구변(口邊)이 청자에서의 꼿꼿한 맛 내지 안으로 굽은 듯한 맛이 사라지고 밖으로 벌어진 형태로 되어 있고[즉 외만곡선(外彎曲線)을 이룬 것이니 이것은 소토공예(塑土工藝)의 필연적 곡선이라 하겠고, 청자발(靑瓷鉢)의 곡선은 금속기물의 곡선으로 도자기 그 자체로서는 타율적 곡선이라 하겠다], 굽[雀口]이 형태에 있어선 초기의 청자는 월주(越州) 청자의 영향하에서 발생된 것으로 일컬어져 있는 만큼 그 단면 형태가 'ㅿ'자형 단촉광족(短促廣足)을 이루었지만 점차 원첨형(圓尖形)을 이루게 되었음에 대하여,

분장회청사기에 있어선 질박둔후(質朴鈍厚)한 방각(方脚) 단면에 가깝다. 말하자면 청자의 굽은 발목이 드러나지 아니한 예쁜 여자의 발맵시며, 분장회청사기에 있어선 발목이 드러난 순박한 농민의 발매이다. 뿐만 아니라 청자의 굽 밑은 일반적으로 유색(釉色)이 곱게 돌고 장석(長石) 삼족(三足)만이 곱게 남아 있어 마치 삼각의자에 곱게 앉아 있는 형태이며, 분장회청사기는 흙바닥에 또는 모래바닥에 되는 대로 앉아 있어 수세미가 된 형태로, 흙자리 모래알이 그대로 붙어 있다. 청자에선 세련된 몸맵시와 우아한 문아성(文雅性)이 있는데, 분장회청사기는 야성(野性)과 토취(土趣)가 다분히 보인다. 청자가 귀족적인 것이며 여성적인 것이라면, 분장회청사기는 평민적인 것이며 남성적 특히 비문화적인 것이다.

　분장회청사기에 있어서의 일반적 특색은 그 분장수법이 대쇄(帶刷)된 흔적이 심한 것을 들겠다. 아무런 무늬·장각(裝刻)이 없이 이 특색만 오로지 드러나 있는 것을 일본 다인은 하케메(刷毛目)·미시마(三島)라 하지만, 무늬·장각이 베풀어진 것에서 그 수법에 의하여 몇 개를 구별할 수가 있다. 첫째는 선상감수법(線象嵌手法)에 의한 것이라 할 것으로 이것은 고려청자에서의 그 화상감수법(畵象嵌手法)이 계승된 것이라 하겠고, 둘째로 인화상감수법(印花象嵌手法)이라 할 것이니 이것도 말기 고려청자에서의 인화상감수법의 계승이라 하겠으나, 그러나 분장회청사기에 있어선 그것이 청자에서와 같이 정제되고 규칙적인 것이 아니라 난조(亂調)로 되어 있고 중복되어 있으며 기면(器面) 전부에 베풀어져 있어, 이것이 한 중요한 특색을 이루고 있다. 셋째론 획화수법(劃花手法)이라 할 것으로 이것은 청자기에서의 음각화(陰刻畵)와 같다 하겠으나 그것은 세선으로 화양(畵樣)이 극히 정제되어 있고, 뿐만 아니라 배토에 깊이 획선(劃線)된 것이나 이것은 분장면에 극히 자유로이 그려져 있어 그곳에 확연한 구별이 서 있고, 넷째로 이 역시 획화수법에 속할 것이나 화양의 배면(背面)을 긁어 깎아낸 것이니 소위 소락수법(搔落手法)이라는 것으

로 청자에는 없는 수법이며〔이것은 각화(刻花)라고 할 것으로 중국 송자(宋瓷)에는 많으나 고려에선 적었던 수법이다〕, 다섯째로 회채수법(繪彩手法)이 있는데 이것은 청자의 한 변형인 회고려에서 발생된 것이나, 분장회청사기에서의 화양은 회고려에서의 화양과 같은 페르시아 내지 서역 계통의 본격적 아라베스크 무늬가 아니라 대단히 초략(草略)된 간소활달(簡素闊達)한 것으로 되어 있다. 이만한 것으로써 분장회청사기의 특색을 잡는다면 그것이 원본적(源本的)으로 비록 고려청자에 통하는 맥이 있다 하더라도 고려청자와의 특색 있는 구별을 이해할 것이라 믿는다. 분장회청사기에서 기명(器皿)의 공납소(供納所)·관아명(官衙名) 내지 제조소의 지명, 관아명들이 많이 상감된 것도 그 트집거리는 고려말에 있다 하겠으나 한 특색으로 들 수 있겠고, 또 기명을 중첩하여 소성한 굽의 삼각대(三脚臺) 흔적이 내면에 남아 있음도 한 특색으로 들 수 있지만 이러한 방면은 여기서는 제략(除略)한다.

　고려청자와 조선조 분장회청사기의 구별을 이상에 두고, 이곳에 다시 조선조 청화백자기의 특색을 보자. 백자 그 자체는 이미 고려조에도 있었던 것이다. 예컨대 이왕가미술관에 있는 상감백자매병(象嵌白瓷梅甁)은 그 대표적인 작품이라 하겠고, 총독부박물관 소장의 금강산 월출봉(月出峰)서 발견된, 홍무(洪武) 24년 이성계(李成桂) 발원(發願)의 장문(長文)이 있는 백자는 고려말의 백자로 유명한 것이다. 기타 굽 저면(底面)에 침대(針臺)가 있는 것이라든지 토질·유약 등 성분에서 고려작으로 간주되어 있는 기물이 적지 아니하며, 전북 부안(扶安), 경북 양산(梁山) 등의 고려 요적(窯跡)에서 백자 파편이 발견됨이 있어 고려백자도 이미 상당히 소성되었을 것이 상정되어 있으나, 이 방면에 대한 조사보고가 아직 불충분한 까닭에 체계적 논설을 할 수 없고, 더욱이 그것이 조선조 백자와 어떻게 연락(聯絡)되어 있는 것인가도 불분명하지만, 이곳에서 문제시하려는 청화백자만은 고려조에 없었던 것이 사실이다. 신석조(辛碩祖)의 「수사종준기(受賜鍾樽記)」에 의하면,

…舊有靑畫鍾一事 品頗奇絶 館(成均館)中寶之 及太宗卽位 追念舊物 命有司匣

而藏之 屢賜酒果 自是益寶之… 歲久殘缺儒林共惜之 丁卯秋八月兼大司成吏曹判

書鄭麟趾 從容具辭以啓 上卽賜白樽二雙 白鍾畫鍾各一雙 白磁靑華 鮮明炳煥 匣皆

具 鍾亦釦以白金 精緻微密

…예전에 청화종(靑畫鍾) 한 개가 있어 물품이 자못 특수하므로 관(성균관) 내에서 보

배로 여겼는데, 태종께서 즉위하시자 유물을 추념(追念)하시어 유사에게 명하여 갑(匣)을

만들어 보관하게 하고 또 여러 번 술과 과일을 내려 주시니, 이로부터 더욱 보배로 여겨…

해가 오래되어 파손되니 유림들이 모두 애석히 여겼다. 정묘년 가을 8월에, 겸 대사성(大司

成) 이조판서(吏曹判書) 정인지(鄭麟趾)가 조용히 사연을 갖추어 아뢰니, 임금은 곧 백준

(白尊) 두 쌍과 백종(白鍾)·화종(畫鍾) 각각 한 쌍을 내려 주었는데, 백자의 푸른 상감은

선명하고 빛나며 갑까지 딸렸고 종도 역시 백금으로 종의 구연부를 꾸며 정세(精細)하고

치밀했다.[1]

이라 있어 중국 전래의 보기(寶器)로 진중(珍重)되었음을 알 수 있다. 『용재총

화(慵齋叢話)』에 의하면 세종조까지도 어기(御器)로 백자가 전용(專用)되었

고, 세조조에 이르러 채자(彩瓷)를 잡용(雜用)하되 회회청(回回靑) 즉 청화의

안료를 중국에서 구하여 "畵樽罍盃觴 술병과 술잔에 그림을 그리다"[2]이 중국과 다

름없이 되었다. 그러나 회청(回靑)은 드물고 귀하여 중국에서 구하되 또한 많

이 얻지 못하므로, 조정이 의논하되 중국은 궁촌모점(窮村茅店)이라도 모두

화기(畵器)를 쓰니 이 어찌 모두 회청으로 그린 것이랴. 필시 타물(他物)로 그

린 것이라 하여 중국에 물은즉 그것은 토청(土靑)이라 한다. 그러나 이 토청도

또한 얻기 어려우므로 우리나라에선 화자기(華瓷器)가 선소(尠少)하다 하였

다. 뿐만 아니라 『경국대전(經國大典)』에 의하면 토민(土民)은 주기(酒器) 이

외에 청화백자기를 사용함을 금하였고 일반 민서(民庶)는 더욱이 전연 그 사

용을 금하였으며, 이후도 청화백자기는 귀한 물건이었고 영조(英祖) 이후에

비로소 흔해지기 시작한 것이다. 이와 같이 영조조까지 청화백자가 귀했던 그

112. 청자상감국화자류연화문과형수주
(靑瓷象嵌菊花柘榴蓮花文瓜形水注).

간에는 선조조(宣祖朝)까지는 대개 분장회청사기, 그후는 철채화(鐵彩畵) ·
진사화(辰砂畵) 등의 백자가 유행되고 있었던 것으로 설명되어 있다.

　그러므로 조선조의 백자로서 이 철채화 · 진사화의 백자도 잊을 수 없는 중
요한 특색거리의 하나이지만 문제를 간단히 하기 위하여 청화백자에 한한다
면, 그 일반 사용은 영조 이후에 있다 하더라도 역시 조선조 자기의 대표적 작
품으로 들지 아니할 수 없는 것은, 전에도 말한 바와 같이 고려조에 그것이 없
었던 데 첫째 이유가 있고, 둘째로 조선조에서 산출된 청화자기가 전기(前期)
에는 비록 그와 같이 그 안료를 중국에서 구해 와 근근이 조성된 것이라 하여
도 그간에 또한 조선조 작품으로서의 특색이 있음으로써이다. 우리는 이 조선
조의 청화백자를 대체로 두 가지로 나눌 수 있다. 즉 일본 애호가들이 말하는
고소메쓰케(古染付) 즉 고청화(古靑華)와 그 이후의 것이니 이는 청색 안료의
색택(色澤)에서의 구별이라 하겠고, 화법에서 말하면 회청을 절약하여 근근

113. 청자상감연화포류수금운학문발
(靑瓷象嵌蓮花蒲柳水禽雲鶴文鉢). 경북 대구.

이 세선화법으로써 표현된 것과 회청을 면적(面的)으로 다분히 사용하고 필적
도 태선(太線)으로 회청을 남용한 것을 구별할 수 있다. 따라서 화양(畵樣)에
있어서도 고청화는 전면을 회화화(繪畵化)하지 않고 얼마만한 한계선과 안상
(眼象)을 넣어 화면을 제한한 데 대하여, 그후의 것은 이 화면의 제한이 없이
기물 전체를 후소(後素)로 사용하여 화제(畵題)를 전폭적으로 채웠음이 많다.
여기에 우리는 화제의 변이를 보지 아니할 수 없다. 즉 그 필의(筆意)에 있어
회고려에서와 같은 서역적 페르시아적 아라베스크가 없는 만큼 필치도 순 동
양화적일 뿐 아니라 화제 그 자체도 문인화적인 것, 남화적(南畵的)인 것이 많
다.(도안무늬 등은 별문제로 하고) 이에 고려도자 즉 청자에 베풀어진 화제와
청화백자에 베풀어진 화제를 비교한다면, 청자에는 연화 · 모란 · 작약 · 보상
화〔寶相華, 철선화(鐵線花, clematis)〕· 국화 · 자류(柘榴) · 운학(雲鶴) · 포류
수금(蒲柳水禽) 등이 가장 많은 편이며(도판 112, 113), 그것들이 모두 소위
야마토에(大和繪)라는 이당시대(李唐時代)의 화법〔그것은 육조화법(六朝畵
法)에서 변화된 것이지만〕에 의하여 태세(太細)의 변화가 적은 선으로써 가장
우아하게 그려져 있다. 우리는 이러한 공예품에 나타난 화법에서 흔히 야마토

에라는 화법·화양과 동일한 것이 고려조에도 유행되었던 것을 알 수 있고, 따라서 이 유파가 고려화(高麗畵)의 한 큰 연락을 이루어서 수묵산수 내지 문인화의 선구화법인 것과 동시에 유행되었음을 짐작하지만, 청자에 있어서의 이 야마토에풍이 그 유청(釉靑)과 함께 특별한 귀족적 여성적 아치(雅致)를 내고 있음에 큰 특색을 보는 바이다. 그런데 청화백자에서는 문인화적 산수도(山水圖)·화조도(花鳥圖)·초목도(草木圖)·사군자도(四君子圖)·십장생(十長生)·운룡도(雲龍圖)·봉황도(鳳凰圖) 등이 단연히 많다.(도판 114) 물론 이 외에도 여러 가지가 있어 화제 그것으로선 청자의 그것과 공통된 것이 많으나, 그러나 그 표현법 내지 화법·화양이 전연 문인화적인 것이어서 청자에서의 저 야마토에풍의 것과는 판이한 특색을 보인다. 또 영조 이후의 소위

114. 백자청화진사십장생도대호
(白瓷靑花辰砂十長生圖大壺). 경기 개성.

고청화에 속할 것들은 아직은 문인화적인 것은 적으나 그렇다고 해서 저 청자에서와 같은 야마토에풍을 남긴 것도 아니요, 명(明)·청(淸) 기물의 영향을 그대로 받아 명청적(明淸的) 도안양식의 것이 거의 전반이다. 그러나 그것은 그것대로 또 명·청의 것과는 구별되는 점도 있으나 말하자면 조선화(朝鮮化)를 충분히 입지 못한 흠이 있다. 이러한 소극적인 것으로의 조선적인 작품을 제하고는 고청화도 적극적으로 조선적인 것이 있으니, 그것이 즉 위에 말한 일반적 특색을 갖고 있다. 그리고 이런 것들의 화양은 화원(畵員)이 그린 것이 많은 만큼 당시 조정의 화원들의 화양과 공통된 특색이 있음은 두말할 필요가 없다. 이리하여 청자가 곧 귀족사회로서의 고려 정취를 그대로 표현한 것이라면, 청화백자는 그대로 곧 유교사회·문인사회로서의 조선조의 상징인 것이다. 이것은 기물의 종류로서도 볼 수 있는 특점인데, 예컨대 청자에는 그대로 곧 불단(佛壇)에 놓였을 법한 불기(佛器)로서의 것이 많으며, 청화백자에는

115. 백자청화투조모란문필통(白瓷靑花透彫牡丹文筆筒).
조선총독부박물관.

116. 백자청화진사도형연적(白瓷靑花辰砂桃形硯滴).
조선총독부박물관.

필통 · 연적 등이 단연 우세하여 이러한 정경을 잘 보이고 있다.(도판 115, 116) 고려의 청자가 불교적인 것이라면 분장회청사기는 민중적인 것이며, 청화백자기는 문인적인 것이라 할 만하다. 이에 대하여 조선조의 순백자(純白瓷)는 유교적인 것이니, 순백자에는 제기(祭器)가 단연히 많은 까닭이다.

고려청자는 오월신록(五月新綠) · 우후청천(雨後靑天)의 미를 가지고 있다. 그러면서도 그곳에는 귀족적 흥미와 불교적 비애를, 여성적 센티멘털한 것을 가지고 있다 하면서도 일종의 화려성을 띠고 있다. 만지면 꺼질 듯한 눈약성(嫩弱性)도 가지고 있다. 그것은 한갓 도양(圖樣)에서뿐 아니라 형태에서도 그러하다. 누구는 너무나 고혹적이고 미태적(媚態的)이라고까지 한다. 채송년(蔡松年)의 시

蛤蜊風味解朝醒	조갯국의 시원한 맛 아침 해장 도와주고
松頂雲凝雨不晴	솔가지 끝 구름 엉겨 비가 개지 않는구나.
悄悄重簷人語斷	고요한 겹처마 밑 사람 소리 끊어지고

碧壺春筍更同傾	푸른 술병 봄 죽순에 술을 함께 기울이네.
晩風高樹一襟淸	저녁 바람 높은 나무 온 마음이 맑아지고
人與縹瓷相照明	사람과 옥빛 자기 서로 비춰 환하구나.
謝女微吟有深致	사씨 여인 낮게 읊자 운치가 깊어지고
海山星月摠關情	바다·산·별과 달이 모두 변방 정경일세.

은 번역을 필요로 하지 않는 청자의 정취 그대로이다. 시 속의 벽호(碧壺)·표
자(縹瓷)는 모두 청자의 별명이다.

청화백자에는 어떠한 시가 읊어 있는지 모르겠다. 점필재(佔畢齋)의 「제기
(祭器)」시.

棲業稻粱器	곡식 담을 제기를 신속히 만드니
外方內則圓	바깥은 모가 지고 안은 둥글도다.
簋也實相反	궤(簋)는 실로 이것과 서로 반대이고
四目更睅然	네 눈이 다시 툭 튀어나왔네.
兩兩最著前	이것 둘둘씩을 가장 앞쪽에 놓고
左右豆與籩	좌우에는 두(豆)와 변(籩)을 놓도다.
皤腹象鼻彎	큰 배의 술그릇은 코끼리 코가 굽었고
犧牛其角脊	희우(犧牛)의 술그릇은 뿔이 세 둘레로다.
罍非兒女制	술단지는 연약한 제도가 아니고
環耳雙鈎連	동그란 귀에 두 고리가 연했는데,
似聞雷公鼓	마치 하늘의 천둥 소리가
雲罅聲闐闐	구름 사이에서 요란한 것 같구려.
惟爵卓兩柱	오직 잔대엔 두 기둥이 달렸고
順橢口自偏	턱은 타원형에 입은 절로 기울어서,

鬯齊可挹注	울창주(鬱鬯酒)를 떠서 따를 수 있으며
不見尾翅騫	날 듯한 꼬리와 날개는 보이지 않네.
凡此禮局樣	모든 이 예제(禮制)의 모양은
髣髴秦漢先	진·한시대 이전의 것과 방불한데,
苦窳且勿論	거칠고 흠집 있는 건 논할 것 없고
所貴在潔蠲	귀중한 것은 정결한 데에 있다오.
陶人雖側陋	도공은 비록 미천한 사람이지만,
助我禮意虔	나를 도와 예의에 정성을 들여
刻畫中規度	새긴 것들이 법도에 들어맞으니,
聊以望後賢	오로지 후세 현자를 기다리노라.[3]

읊어진 대상은 순백의 제기이기도 하지만 얼마나 의례적이냐. 『이참봉집 (李參奉集)』에 보이는 「백자연적(白瓷硯滴)」시.

漂淸陶滴硯間參	맑음 서린 도자를 연적과 벼루 사이에 놓아 두니
不煩僮力日一擔	아이더러 하루 한 짐 물 긷게 할 필요 없네.
獅踞蟾蹲勢不同	앉은 사자 웅크린 두꺼비, 형세는 같지 않아도
星浮漏吸更西東	별이 뜬 물 담고 따라 이쪽저쪽 옮겨 가네.
環環細聽初難歇	귀 기울여 듣고 보니 처음에는 그침 없고
潮潮動信隨移改	차츰차츰 움직임 따라 옮겨 가며 바뀌누나.
展也漾月同千江	진실로 달빛 물결 천(千) 강물과 똑같으니
氣機除乘妙無內	기세있는 기틀의 성함과 쇠함 신묘함이 그지없네.
剜剜瓷膚卵包雛	움푹 파인 자기 표면 병아리 싼 알과 같고
懽甚泓玄資不枯	벼루가 이에 힘입어 안 마르니 몹시 좋다.
滴乎名雖四友外	연적이여! 이름 비록 문방사우 밖이어도

用時先登作螯弧 사용할 때 먼저 올라 선봉 깃발 되는구나.

정금로(庭金鑪)의 「백자연적」 시.

甕院甲燔瓷 사옹원에서 구운 갑번(甲燔) 자기 그릇은
齊言純色好 모두들 순색 좋다 말들 하는데
蟾蜍瀞似銀 달빛 비쳐 맑기가 은빛과 같아
上品權家造 상품으로 권세가에 바쳐진다네.

이 모두 초기 백자를 읊은 것으로 저 청자를 읊은 것과 같은 정취적인 점은 없고 의례적 근엄미(謹嚴味), 문인적 고담미(枯淡味) 등이 드러나 있다. 청화 백자기는 물론 이러한 순백자기와 동일(同日)에 논할 수 없으나, 그러나 그 고담미·청초미(淸楚味)에 있어선 역시 통하는 바 있고 그 위에 다시 문인화적인 맛이 있다. 고청화에 있어선 더욱이 고담미·청초미가 강하지만 그후의 청화자기는 문인화적 의태가 강한 것이다. 그것이 다시 일반화됨으로 말미암아 전혀 민예적(民藝的)인 것으로 되고 말았다. 상형·투조 등에 있어서도 청자의 그것은 철기공예·소조공예의 정신이 살아 있는데, 조선조의 기명(器皿)에는 화병(花餠, 꽃떡)·수연(壽宴)·혼축(婚祝) 등에서 화식용으로 쓰는 병제조화(餠製造花) 수법과 공통되는 순후(純厚)한 맛이 있다. 철사화(鐵砂畵)·진사화(辰砂畵)의 조선조 백자는 화양에 있어 조황(粗荒)한 태(態)가 더 심하다. 그러나 조황한 그곳에 고려자기에서 볼 수 없는 한 개의 기박(氣迫)이 있다. 이 기박에 있어서는 조선조 도자가 확실히 고려도자보다 우승(優勝)한 것이다. 게다가 치졸한 면도 또한 있어 호인적(好人的) 일면이 없지도 아니하다.

이 기박 문제에 있어 가장 대표적인 작품은 분장회청사기이다. 조황·박

력 · 기우(氣宇) · 활달(闊達), 이 모든 점이 들어 있는 것이 곧 분장회청사기이다. 그리하고 그것은 또한 가장 불완전한 작품이다. 그것은 일면에 데카당(décadent)한 점도 있다. 일본에서의 선(禪)은 무가정치(武家政治) 형태와 가장 잘 합치되어 있고 다시 그것이 다도(茶道)를 내었는데, 일본의 다도가(茶道家)들이 다도구(茶道具)로서 가장 많이 추장(推獎)하고 있는 것은 이 분장회청사기이다. 그들이 이것을 미시마테라 한 것도 다인간(茶人間)에서 명명된 것으로, 자못 그들이 미시마테라 한 것은 이 분장회청사기 중에서도 특별한 일련의 작품만을 두고 말한 것인데, 그 특별한 일련의 작품이란 무엇인가. 또 미시마테란 명명은 어찌하여 붙여졌나. 이러한 점은 오늘날 도무지 알 수 없이 되었지만, 따라서 분장회청사기를 모두 미시마테에, 또는 미시마테란 것에 이 분장회청사기를 전적으로 대치시킬 수 없는 것이지만, 오히려 또 그럼으로 해서 미시마테라는 칭호를 도자기 분류의 한 장르로서 내세울 수 없는 것이매 이 유형 분류의 칭호로선 분장회청사기라 함이 가한 것이지만, 하여간 일본 다인들이 진상(珍賞)하는 미시마테란 것이 이 분장회청사기 중에 있음은 결국 이 분장회청사기의 박력 · 기우 · 황조 · 활달 · 불완전 등에 큰 이유가 있는 것이다. 선(禪)이란 결국 불완전한 데서 완전을 찾으며 활달한 데서 박력을 얻고자 함이니(이는 특히 일본의 선), 분장회청사기가 그들에게서 애호됨이 무리가 없다 하겠다. 청자 · 청화백자 등은 순전히 미적 입장에서 환언하면 감상 대상으로서 볼 수 있지만, 분장회청사기는 이러한 일종의 데카당한 점이 있는 데서 미술적 가치보다도 그 사상적 종교적 가치에서 내다보게 된다. 청자 · 청화백자 등은 전반적으로 말한다면 민예적인 것이라 할 수 없다. 즉 다분히 상층계급의 지도 · 수요에 응한 것이라 할 수 있다. 그러나 분장회청사기는 완전히 민중적인 것이요 상층계급에 대한 미태(媚態)를 가지지 아니하였다. 구애 없는 민중의 순재대담(純材大膽)한 활갯짓이 그대로 상징되어 있다.

요업(窯業)은 본래 분업적인 것이다. 처음부터 끝까지 도공 한 명이 전부 조

성해내는 것은 아니다. 그러나 청자나 분장회청사기에서는 이 분업작용이란 것이 눈에 띄지 아니한다. 성배(成杯)·조형(造形)·회양(繪樣)이 모두 한 사람의 손에서 된 듯하다. 말하자면 성배·조형·회양 사이에 통일된 호흡이 보인다. 속담에 고려 사기(砂器)장이는 기술을 극히 비밀히 하여 죽을 때에나 그 자손에게 비전(秘傳)하고 간다는 말이 있으나 이는 순전히 와전이다. 기술 그 자체의 골수(骨髓)를 습득한다는 것은 물론 용이한 일이 아니다. 그것은 한평생을 두고서의 전심(專心)된 노심초사를 요하는 것이다. 이는 물론 무슨 기술치고도 다 그러한 것으로 부재림사(父在臨死)의 각시적(刻時的) 훈전(訓傳)만 가지고 되는 것이 아니다. 임사전수(臨死傳授)가 전통에 대한 권리의 양도, 상속적 전수는 될지언정 기술 그 자체의 전수는 되지 못하는 것이다. 소위 불가(佛家)의 전발(傳鉢)이란 것이 역시 그러한 것이다. 그것은 권위의 전수일 뿐이요 도(道)의 전수, 기술의 전수가 아니다. 도의 체득, 기술의 체득은 평생의 사업이다. 고려 요업에 대하여 저러한 와전이 있는 것은, 결국 청자를 일운(一云) 비색(秘色)이라 하는 중국의, 소위 문자에서 온 연문생의적(演文生義的) 설명이요, 또 기물 그 자체가 성배·색형(色形)·회양의 완전통일에서 설명적 수단으로 작위(作爲)된 전설이다. 『경덕진도록(景德鎭陶錄)』에는 "안(按)컨대 비색이라 함은 당시 자색(瓷色)을 특히 지위(指謂)함이라" 하였고, 오타니 고즈이(大谷光瑞) 선생도 "비색이란 문자는 창취(蒼翠)한 유색이 타의 기급추종(企及追從)을 불허함으로써이라" 하여 이 설이 일반으로 믿어져 있고, 필자는 『강희자전(康熙字典)』에 비(秘)를 "蒲結切音 포(蒲)와 결(結)의 반절음(半切音)이다"이라 하여 "香草也 향내 나는 풀이다"란 설명에 의하여 비초(秘草)에 무슨 인연이 있지 아니할까 하는 상상설(想像說)까지 쓴 적이 있다.

하여튼 고려자기나 조선조 분장회청사기는 그 조성이 분업적이 아닌 즉 개성적인 점이 있는데, 청화백자는 분업적인 특색이 완연하다. 즉 화양과 기형이 반드시 통일되어 있지 않다. 이는 사실에 있어서도 화원이 분원(分院)에 나

가 화식(畵飾)을 분담하고 있어 그러하였던 것이지만, 고려조에 있어서도 그렇지 아니하였으리라는 법은 없으되, 결과에 있어 그 분업소치(分業所致)가 드러나고 아니 드러남의 구별이 있음은 결국 시대의 문화가 계급적으로 분화되었는가 아닌가 한 데 문제가 있을 듯하다. 즉 고려조에서의 예술문화의 배경은 불교였고, 조선조에서의 예술문화의 배경은[반드시 그것이 예술을 위하여 조자(助資)가 되었건 안 되었건 간에] 유교란 것이 상층에 있어, 불교는 일반이 계급적 차별 없이 민중간에도 숨어 있었음에 반하여 유교는 확실히 민중으로부터 분리되어 상층계급에만 있었던 까닭이 아닌가 한다. 이리하여 고려도자에는, 도자 그 자체 안에는 별도로 대립된 두 개의 요소가 없지만, 조선조 도자 특히 청화백자에는 민중적인 요소와 문화적 계급적 요소의 두 가지 대립이 성립한 듯하다. 다만 같은 조선조에 속하는 것이지만 분장회청사기에 이 대립이 없는 것은, 실제에 있어 그 기물이 상층계급에도 유용되었다 하더라도 기물 그 자체는 근본적으로 민중 속에서 자라난 까닭일까 한다. 말하자면 분장회청사기는, 계통적으로 따질 때면 불교신앙의 기물의 연장(延長, 즉 고려자기의 연장)으로 철저히 민중적인 것으로 남게 되고, 유교정신이 아직 지배성을 얻지 못하던 때 즉 과도기적 작품으로 볼 수 있다. 이러한 점들이 소략(疏略)하다면 하지만, 고려도자와 조선조 도자와의 현저한 차이점이 아닌가 한다. 기타 기술적인 점에서의 세부적 구별은 그 길의 전문 인사가 따로 있겠기로, 이로써 과제에 응(應)하여 둔다.

청자와(青瓷瓦)와 양이정(養怡亭)

고려청기와(高麗靑蓋瓦)라면 귀한 것, 비싼 것이란 것쯤은 세상에 모르는 사람이 없다. 혈친 사이라도 임종까지 그 비법을 알리지 않는다 하여, 비밀주의에 고집(固執)되어 있는 사람을 속담에 청기와장사 또는 청기와쟁이라고 욕을 하는 것은 우리 조선 사람들의 한 독특한 민속적 용어로까지 되어 있다. 그러나 이러한 특수용어까지 생겨나게 한 그 당자(當者) 즉 청기와는 일반이 어떠한 것인지를 모르고 있다. 그러니까 또한 귀하다는 까닭이겠지만, 지금 도처의 산사(山寺)에서 가끔 볼 수 있는 감람색(紺藍色)의, 또는 일종의 유리피(琉璃皮)의 기와(蓋瓦)는 진정 고려의 청기와랄 것이 아니다. 고려 충렬왕 때 승육연(六然)으로 하여금 강화(江華)에서 황단(黃丹)으로써 유리와(琉璃瓦)를 구워 만들게 하였다는 사실이 『고려사』에 보이니 저 감람색 유리피와(琉璃皮瓦)도 고려 때부터 있음 직하나, 그러나 지금 문제의 소위 고려청기와라는 것은 이러한 것이 아니요, 근자에 하나 둘 발견된 유물에서 보면 바로 고려청자기 그대로의 질료와 유약으로써 형태만 기와형식으로 만든 순전한 청자임을 알 수 있다. 그러므로 『고려사』 같은 데도 아주 "蓋以靑瓷 청자로 덮다"라는 구를 쓴 것이고, 귀하다는 청기와는 진실로 이 청자와(靑瓷瓦)를 가리켜 말하는 것이다.

이 청자와는 고려 의종(毅宗) 때 비로소 사용되었다. 동양의 역사란 으레 이러한 공예적인 것에 관한 것이 항상 소홀히 되어 있지만, 그것이 만일 정사(正

史)에 기록된다면 당대에 벌써 그것이 여간 중요시되지 않음이 아닌 것을 우리는 짐작할 수 있는 것이다. 그런데 청자와에 관하여는 바로 이러한 기록이 『고려사』에 올려 있다. '의종 11년 정축(丁丑, 고려 개국 후 이백사십이 년, 서기 1157년)' 조에

夏四月丙申朔 闕東離宮成 宮曰壽德 殿曰天寧 又以侍中王沖第爲安昌宮 前參政金正純第 爲靜和宮 平章事庾弼第 爲連昌宮 樞密院副使金巨公第 爲瑞豐宮 又毀民家五十餘區 作太平亭 命太子書額 旁植名花異果 奇麗珍玩之物 布列左右 亭南鑿池作觀瀾亭 其北 構養怡亭 蓋以靑瓷 南構養和亭 蓋以棕 又磨玉石 築歡喜 美成二臺聚怪石 作仙山 引遠水 爲飛泉 窮極侈麗 群小逢迎 民間珍異之物 輒稱密旨 無問遠近 爭取駄載 絡繹於道 民甚苦之

여름 4월 초하루 병신일에 대궐 동쪽의 이궁(離宮, 별궁)이 완성되어, 궁(宮)은 수덕궁(壽德宮)으로 전(殿)은 천녕전(天寧殿)으로 각각 이름을 지었다. 또 시중(侍中) 왕충(王沖)의 저택을 안창궁(安昌宮)으로, 전(前) 참지정사 김정순(金正純)의 저택을 정화궁(靜和宮)으로, 평장사 유필(庾弼)의 저택을 연창궁(連昌宮)으로, 추밀원 부사(副使) 김거공(金巨公)의 저택을 서풍궁(瑞豐宮)으로 만들었으며 그 외에도 민가 오십여 채를 헐어내고 태평정(太平亭)을 짓고 태자에게 명령하여 편액을 쓰게 하였다. 그 정자 주위에는 유명한 화초와 진기한 과수를 심었으며 이상스럽고 화려한 물품들을 좌우에 진열하고 정자 남쪽에 못〔池〕을 파고 거기에 관란정(觀瀾亭)을 세웠으며 그 북쪽에는 양이정(養怡亭)을 신축하여 청기와를 이었고 그 남쪽에는 양화정(養和亭)을 지어 종려나무로 지붕을 이었으며 또 옥돌을 다듬어 환희대(歡喜臺)와 미성대(美成臺)를 쌓고 기암괴석을 모아 선산(仙山)을 만든 다음 먼 곳에서 물을 끌어 폭포를 만들었는데 더할 나위 없이 사치스럽고 화려하였다. 게다가 측근자들은 왕의 비위를 맞추기 위하여 민간에 진귀한 물건이 보이기만 하면 왕명이라는 핑계로 거리의 원근을 가리지 않고 이를 탈취하여 저마다 실어 들이는데 그런 짐짝이 길에 잇대었다. 백성들은 이것을 몹시 괴롭게 여겼다.

라 하였다. 실로 당대의 치려(侈麗)와 민간의 고로(苦勞)를 여실히 그린 기록

인데 여담은 막설(莫說)하고, 그 소위 청자와로 비로소 이은 양이정(養怡亭)은 어떠한 성질의 것이고 소재는 어디 있었던 것일까. 이에 대하여는 학계에서나 호사자(好事者) 사이에서도 추구하는 사람이 없는 듯하니 이곳에서 피로(披露)하여 볼까 한다.

우선 문맥으로 보아 양이정이 태평정(太平亭)과 한 궁 내에 있었던 것을 알 수 있는데, 이 태평정은 『고려사』 '의종 12년 무인(戊寅) 3월 임신(壬申)' 즉 '12일' 조에,

幸壽德宮 宴宰樞臺閣侍臣于太平亭 仍許遊賞御苑花木
왕이 수덕궁(壽德宮)으로 거둥하였다. 태평정(太平亭)에서 재추(宰樞)와 대각(臺閣)과 시신(侍臣)들에게 잔치를 열었고 이내 어원(御苑) 화초와 나무를 구경하도록 허락하였다.

이란 일문(一文)이 있음으로 해서 먼저 거록(擧錄)한 문두(文頭)의 수덕궁(壽德宮) 내에 있던 것임을 알 수 있다. 이 수덕궁이란 원래 왕제(王弟) 익양후(翼陽侯)의 거궁(居宮)이었다. 그것을 의종이 빼앗아 별궁을 만든 것이니, 그 동기에 관하여 『고려사절요』에 아래와 같이 나타나 있다. '의종 11년 정축(丁丑) 봄 정월' 조인데,

榮儀奏 闕東新成翼闕 則可以延基 王 奪弟翼陽候第 創離宮
영의(榮儀)가 아뢰기를, "대궐 동쪽에 새로 익궐(翼闕)을 이룩하면 기업(基業)을 연장할 것입니다" 하니, 왕이 아우 익양후의 집을 빼앗아 별궁을 창건하였다.[1]

이라는 극히 간단한 이유에서이다. 정월에 주의(奏議)가 있어 그 해 4월에 곧 낙성된 것인데, 이로 보면 의종이 얼마만한 수창(修創)을 하기 전에 벌써 상당한 건물들이 있었던 것쯤은 용이하게 추정되고, 또 4월에 낙성되었다고는 했지만 같은 해 9월에 들어 내시(內侍) 박윤공(朴允恭)으로 하여금 증영(增營)

하게 한 사실이 『고려사』와 『고려사절요』 등에 나타남을 보아 치려가 누삭(累朔)을 두고 경영되었던 것을 짐작할 수 있다.

수덕궁이 창건된 이후로는 의종의 가장 중요한 유행유숙궁(遊幸留宿宮)의 하나가 되었다. 이후 『고려사』를 통하여 보면 이곳에 관한 기사가 여러 가지로 나타나는데, 그 모두가 유행(遊幸)의 사실이요 행숙(幸宿)의 사실이요 연락(宴樂)의 사실이다. 뿐만 아니라 당대의 풍습으로 궁내에서 불사(佛事)까지도 행하였던 것은 두말할 나위도 없다. 『고려사』 '의종 12년 무인(戊寅) 2월 기미(己未, 28일)' 조에,

以仁宗忌日 飯僧於太平亭 時 王 好作佛事 緇徒盈溢宮庭 怙恃恩寵 附託宦官 侵擾百姓 競造寺塔 爲害日甚

인종의 기일에 태평정에서 반승(飯僧)을 베풀었다. 이때 왕이 불사를 좋아하여 승려들이 궁전 뜰에 가득했는데, 은총을 믿고 환관과 결탁하여 백성을 괴롭히며 서로 다투듯이 사탑을 세우니 그 피해가 날로 심하였다.[2]

이라 있다. 지륵사(智勒寺) 광지대선사묘지(廣智大禪師墓誌)에,

丁丑年(王之 十一年) 上又遣近臣徵之辭不獲已來赴 闕下賜對壽德宮大平亭上 玉色親臨宴示慈惠寵眷甚渥 與比者…

정축년(의종 11년, 1157년)에 왕이 또 근신을 보내어 부르니, 사양했지만 어쩔 수 없이 궁궐로 나아갔다. 수덕궁 태평정에서 연회를 베풀어 주었는데, 왕이 몸소 참석하여 자혜로운 모습을 보이면서 총애하며 보살피는 것이 비할 데가…[3]

라 있는 것도 이런 사실을 이증(裏證)한다.

이렇듯 화려장엄하던 수덕궁도 의종이 돌아간 후 한 권신(權臣)의 사제(私第)로 화(化)해 버렸다. 새로 즉위한 왕은 곧 그 거궁(居宮)을 빼앗겼던 의종

의 친제(親弟) 익양후 호(晧)로서 명종이다. 이 왕이 즉위한 후 8년 11월에 권신 송유인(宋有仁)이 청거(請居)한 사실이 『고려사절요』에 있으니,

有仁 嘗請壽德宮而居之 棟宇壯麗 殆非人臣所居 富貴華侈 擬於王室
유인이 일찍이 수덕궁을 청해 얻어서 거주하니, 가옥의 웅장하고 화려함이 실로 신하 된 자가 살 집이 아니었으며, 부귀와 호화사치함이 왕실에 비길 만하였다.[4]

이라 하였다. 그러나 송유인은 명종 9년에 피주(被誅)되었고, 『고려사』 '명종 22년 임자(壬子)' 조에는 어사대부(御史大夫) 왕도(王度)가 수덕궁 곁에 기제(起第)하다가 이의민(李義旼)에게 핵파(劾罷)된 사실이 있을 뿐 역사에서 이 수덕궁은 다시 나타나지 아니한다. 혹 궁명(宮名)이 변개(變改)되었을 것도 생각함 직하나, 적어도 몽고란 때에는 없어졌을 것이므로 존재 기간이 모두 합쳐야 육칠십 년밖에 안 되는 것이다.

청자와로 덮인 양이정이란 물론 상술한 수덕궁과 그 운명을 같이하였을 것은 사실이요 그 소재지점에 관해서는 특별한 명문(明文)이 없어 곧바로 지적하기 어려우나, 만월대(滿月臺) 구역 밖에 있었을 것은 사실이요 그렇다고 해서 만월대에서 멀리 떨어지지도 아니하였을 것이다. 다만 "引遠水 爲飛泉 먼 물을 끌어들여 폭포를 만들었다"[5]이란 것을 보아 만월대 동쪽으로 냇물을 끌어들일 수 있을 만한 지점을 잡아야겠는데, 이 조건에 해당한 지점은 조암동(槽岩洞, 즉 구야)의 일대로부터 중대(中臺)로 흐르는 조암천(槽岩川) 유역 일대가 제일 후보지요, 송도중학(松都中學)을 중심하여 그 동서 분지가 제이 후보지가 될 수 있다. 그러나 이에 대하여는 아직 얻음이 없으므로 말하지 아니한다.

양이정(養怡亭)과 향각(香閣)

이제로부터 약 이천오백 년 전의 그리스 키오스의 시인 시모니데스(Simonides, B.C. 556-468)는 델포이에 그려진 동시대의 화가 폴리그노토스(Polygnotos, B.C. 500-440)의 그림을 평해서 "덴 멘 소구라휘 안 포이신 시오포 산 푸로사 고레유에이 덴데 포이에신 소구라휘 안 라류 산"이라고 했다 한다. 전혀 암호 전보문 같은 것이어서 문자대로의 격설(鴃舌)이지만 그 말뜻은, 송(宋)의 소동파(蘇東坡)가 왕유(王維)의 그림을 평해서 "味摩詰之詩 詩中有畵 觀摩詰之畵 畵中有詩 마힐(왕유의 자)의 시를 음미하면 시 속에 그림이 있고, 마힐의 그림을 보면 그림 속에 시가 있다"라고 한 것과 같은 뜻이라 한다. 즉 시가 지닌 회화적 정취와 회화가 지닌 시적 운율이 서로 공통해 있다는 뜻일 것이다. 서양에서 회화가 의식적으로 시가 되려던 경향은 19세기 낭만파 이후부터인데, 동양에서는 벌써 당말부터 이러한 경향이 뚜렷해졌던 것이다. 이것이 이론적으로는 동양이 뒤졌지만 실제적으로는 동양이 앞선 폭이 되는 것이다. 시화일치(詩畵一致)라는 것은 여기에서 생겨난 것인데, 동양에서는 다시 서화일치(書畵一致)라는 것도 주장되어 시서화일치(詩書畵一致)를 운위(云爲)해 왔던 것이다. 동양은 서양보다도 복잡한 바 있는 것이며, 서양에 없는 그림 위의 시찬(詩讚), 소위 시축(詩軸)이라는 것이 여기에서 생겨났다. 말하자면 회화의 문학화인데, 동양에서는 홀로 회화뿐만 아니라 모든 미술공예가 이 문학관(文學觀) 없이는 절반 가치도 이를 인정받지 못했다. 이 사실은 동양에서만 그렇다 하면 어폐

가 있을지 모르나, 적어도 과거 동양문화의 중심을 이루었던 중국에서 특히 그러하였다. 따라서 도자(陶瓷)의 감상에 있어서도 이 문학적 정취를 맛보지 않으면 동양적 감상법을 일반(一半)은 잃어버리는 것이라 하겠지만, 요즘 세인(世人)의 감상법은 어떠한가. 이 점, 매우 위태롭게 보지 않을 수가 없는 것이다. 이제 중국도자는 제쳐 놓고라도 조선의 도자에도 시문(詩文)이 직접 읊어진 예가 적지 않으며, 이는 벌써 고려의 청도(靑陶)에도 그 경향을 보이는 것이 있었던 것이다. 지금 필자의 기억에 있는 것으로 다음의 여러 가지 예가 있다.

① 청자양각당초문표형병(靑瓷陽刻唐草文瓢形甁)
　—구 덕수궁미술관 소장, 『덕수궁미술관 진열품 사진첩』

細鏤金花碧玉壺	금 꽃을 세밀히 새긴 푸른 빛깔 옥 항아리.
豪家應是喜提壺	부호가들 아마도 술병 잡고 기뻐하리.
須知賀老樂淸客	꼭 알겠네, 하로(夏老)가 맑은 객을 태우고서
抱向春心醉鏡湖	이걸 안고 깊은 봄에 경호(鏡湖)에서 취했음을.

② 청자상감운학문표형수주(靑瓷象嵌雲鶴文瓢形水注)
　—구 덕수궁미술관 소장, 일부 파손

(其一)

無塵終不掃	티끌 없어 끝끝내 쓸지를 않고
有鳥莫令彈	새가 있어 탄주하지 말라고 하네.
若要添風月	만약 풍월 더하기를 요구한다면
應除數百竿	응당 수백 댓가지는 제외하리라.

(其二)

聞導城都酒	듣자니 성안의 모든 술들을
無錢亦可求	돈 없어도 또한 그걸 구할 수 있네.
不知將幾斛	몇 섬을 가질지는 알지 못해도
消息自來愁	절로 오는 수심을 씻어내리라.

③ 청자상감당초문표형수주(靑瓷象嵌唐草文瓢形水注)
　―구 덕수궁미술관 소장, 일부 파손

暫入新豊市	새로운 풍시(豊市)의 저자에 잠깐 들어가
猶聞舊酒香	옛날의 술 향기를 외려 맡았네.
把琴沽一酒	거문고 끼고 한 동이 술을 사 와서
盡日臥垂揚	종일토록 누워서 술 마신다네.

④ 청자선각화엽문표형수주(靑瓷線刻花葉文瓢形水注)
　―구 덕수궁미술관 소장, 일부 파손

沙瓶酒長滿	사기병에 술이 가득 채워졌으면
萬年無終盡	만년토록 다함이 없으리로다.
金瓶重沙瓶	금병이 사기병보다 중하긴 해도
置酒無重輕	술 보관에 경중을 따질 것 없네.

⑤ 청자상감당초문발형계량배(靑瓷象嵌唐草文鉢形計量杯)
　―구 덕수궁미술관 소장

(내측의 횡서)

| 方四笑盂 | 넷이 못 되어 웃는 잔. |

(외측의 종서)

삼배(三盃) 시

亦足含笑盃	웃음을 머금은 잔 또 넉넉하거늘
何逢劣二杯	어디에서 만난들 두 잔이 모자라랴.
三盃皆已得	세 잔 술을 모두 이미 얻게 됐으니
天許劣四盃	네 잔보다 못함을 하늘이 허락하네.

⑥ 청자상감국화문병(青瓷象嵌菊花文瓶)

―총독부박물관 소장, 『조선고적도보』 제8권

何處難忘酒	어드메서 술 잊기 어려웠던가.
青門送別多	청문(青門)에 송별도 허다했으니
斂襟收涕淚	옷깃을 여미고 흐르는 눈물 훔치니
促馬聽笙歌	말은 가자 재촉하고 생가(笙歌) 소리 들려오네.
煙樹灞陵岸	안개 낀 숲 파릉(灞陵)의 그 물가인가.
風花長樂坡	바람 부는 꽃밭은 장락궁(長樂宮)의 언덕인가.
此時無一盞	이런 때에 한 잔 술이 없을 수 없어
爭奈去留何	갈까 말까 하는 마음 어이하리오.

⑦ 청자상감국화위로문병(青瓷象嵌菊花葦蘆文瓶)

―오쿠라 다케노스케(小倉武之助) 소장

渭城朝雨浥輕塵	위성(渭城)의 아침 비가 촉촉이 먼지 적셔
客舍青青柳色新	객사의 푸른 버들 그 빛이 새롭구나.
勸君更盡一杯酒	그대에게 다시 술 한 잔을 권하나니
西出陽關無故人	서쪽 양관(陽關)으로 가면 친한 벗도 없으리.[1]

⑧ 청자포류회문원통병(青瓷蒲柳繪文圓筒瓶)
—아가와 주로(阿川重郎) 소장, 『조선고적도보』 제8권

携酒夜遊明月院	술잔 잡고 밝은 달 뜬 밤 뜰에서 놀아 보고
把琴春上好花山	거문고 잡고 고운 꽃 핀 봄 산에 올라 보네.
貪花自謂三春小	꽃 탐하니 석 달 봄이 작다 홀로 말을 하고
愛月都忘五夜長	달 아까워 오경 밤이 길다는 것도 모두 잊네.

이상 여덟 점에 불과하나, 그 어느 것이나 청자이다. 질은 떨어져서 대략 충렬왕 이후의 작품이라고 생각되나, ①만이 뛰어나게 우수하다. 그리고 도문(圖紋)은 상감일지라도 문자만은 곳곳에 먹이 튀었다든가 자획이 지워졌다든가 해서 모두 필사라고 생각되는 것이다. 지금 이들 제시(題詩)를 보면 도자에 시제를 붙이는 그 사실만은 그림에 시제를 붙이는 경향에서 파생된 것일지나, 읊어 있는 심정은 그림에서의 시제와는 다른 것이 아닐까. 즉 일반적으로 그림에서의 시제라고 하는 것은 그림 자체가 내용으로 지니고 있는 정취를 읊은 것이며, 따라서 그 시제의 속삭임으로써 그림 그 자체의 정취 속에 인도하여 침잠되어 간다. 예를 들면 셋슈 도요(雪舟等楊)의 산수도에 제(題)한 보쿠쇼 슈쇼(牧松周省)의 시에

嶮崖徑折繞羊腸	솟은 벼랑 굽은 길이 양(羊) 창자인 듯 둘러 있고
白髮蒼頭步似佯	흰 머리털 센 머리에 걸음은 머뭇머뭇.
舊日常村枯竹短	옛날의 상촌(常村)에는 마른 대가 짤막하고
前朝蕭寺老松長	전조(前朝)의 절간에는 늙은 솔이 웅장해라.
東漂西泊舟千里	동서로 표박(漂泊)하며 천리 길 배를 몰며
北郭南涯夢一場	북쪽 성곽 남쪽 물가 한바탕의 꿈이로다.

我亦相從欲歸去 나도 또한 따라서 고향 가고 싶거니와

靑山聳處是家鄕 푸른 산 솟은 곳이 내 집 있는 고향일세.

이라는 것이 있는데, 이 시는 처음부터 끝까지 셋슈의 산수화에 있는 화경(畫境) 그것을 끝끝내 칭찬하였으며, 더구나 미연(尾聯)에 있는 전구(前句) 같은 것은 이 화경에의 침잠을 유도하고 있는 것이다. 이런 것이 그림에 붙여진 시제로서의 본색이라고 생각되는 것인데, 지금 도자에 제한 시명(詩銘)은 그런 것이 아니다. 전게(前揭)의 겨우 여덟 점뿐의 예라고는 하지만 도자 자체의 정경을 읊은 것은 ①의 기구(起句), ④의 변해(辯解)에 가까운 시 한 편이 있을 뿐, 나머지는 전부가 도자 자체의 정취를 읊었다기보다 도자, 그 그릇이 사용되는 때의 정경을 연상시키고, 그와 같이 함으로써 그 그릇의 시적 정취를 상기하도록 하는 의도로 씌어 있는 것이다. 말하자면 도자에 적힌 시제로써 도자 자신이 지닌 시적 정취의 방향으로 직접 인도되는 것이 아니라, 일단 그 도자가 사용될 때의 외적 정경이 상기되어 거기서 역으로 그 도자의 시적 정조를 맛보게 되는 것이어서, 이를테면 간접적인 역할을 이루는 셈이 되는 것이다. 물론 운학청자(雲鶴靑瓷)나 포류수금문청자(蒲柳水禽文靑瓷)나 우문청자(雨文靑瓷)와 같은 경우에는 기체(器體)의 시적 정취가 직접 이해 안 될 것도 없지만, 일반적으로 공예미술품 같은 것은 그것이 사용되었을 경우 그것이 사용되었던 때의 정경을 마음에 그려 봄으로써 보다 나은 감상 효과를 올릴 수 있는 것이 아닐까. 그리고 그러한 효과를 안목으로 하여 읊어진 것이 도자의 시명(詩銘)이고, 같은 시명이라 해도 회화에서의 시제와 다른 점은 여기에 있는 것이 아닐까. 미술은 미술 자신에 따라서 감상해야 할 것이고 다른 연상(聯想)으로써 하는 감상은 사도(邪道)라고 순수주의자에게서는 질책을 받을지도 모르나, 이것은 순수미술의 경우에 운위(云謂)될 말이고, 적어도 공예미술과 같은 응용미술, 공용적(功用的) 미술은 그 놓여질 경우의 환경·배경 또는 그 사용

되었을 듯한 정경을 무시해서는 아니 될 것이 아닐까. 한 조각의 청자와(靑瓷瓦)라 하더라도 그것만 가지고는 얼마나 유색(釉色)이 좋더라도, 얼마나 도문(圖紋)이 우아하더라도, 그 전체가 이어〔葺〕 있던 건물의 전모를 연상하고 그리고 그 건물 안에서의 풍류운사(風流韻事)를 충분히 연상함이 없이 그 정미(情味)를 충분히 맛볼 수 있을까. 한 개의 진사청자(辰砂靑瓷)라 하여도 그 자신이 충분히 아담하고 혼란한 것임에 틀림은 없으나, 그렇다고 그것이 생산되던 시대의 사회적 상황, 지난날 상완(賞玩)되던 그 시대의 풍류를 마음속에 그려 봄이 없이 그들의 시적 정미라 할 것을 알 수가 있을 것인가. 아마 그런 정경을 그려 본다는 것은 한 가닥의 낭만일지며, 그 자신 한 편의 시인 까닭이다. 이제 저 위성(渭城)의 노래가 씌어 있는 병(瓶)²으로 하더라도, 병 자체로 말하면 모양은 물론 유색도 시원한 것이 아니며 도문도 우수한 것이라고는 할 수 없다. 게다가 시구까지 천 년 이래 사람들의 입에 오르내리던 벌써 진부한 것이고 보면 이 병은 더욱 내세울 수 없이 되는데, 그러나 필자 같은 사람은 오히려 이 병에 무한한 애착을 느끼는 것이다. 왜냐하면 이 병 자체가 보여주는 연대는 충렬왕 이전으로 올려 생각할 수 없고, 거기에 곁들여 생각나는 것은 동왕대(同王代)로부터 공민왕대까지 장수했던 익재 이제현의 시 한 편이다.

芳草城東路	성 동쪽 길 향그런 풀 자라났는데
疎松野外坡	들 바깥 언덕에는 성근 솔 섰네.
春風是處別離多	봄바람 부는 이곳 이별도 많아
祖帳簇鳴珂	전송 자리 모여드는 말 방울 소리.
村暖鷄呼屋	따뜻한 촌 지붕 위엔 닭이 홰치고
沙晴燕掠波	갠 모래밭 물 스치며 제비들 난다.
臨分立馬更娑婆	헤어질 제 말 세우고 또 머뭇대며
一曲渭城歌	한 곡조 「위성가(渭城歌)」로 전송하는구나.

이것은 송도팔경(松都八景)의 하나로서 '청교송객(靑郊送客)'의 정경을 읊은 것인데, 청교(靑郊)는 또 동교(東郊)라고도 불리는 개성 성 밖 일 리의 평야, 원산근수(遠山近水)가 마치 남화(南畵) 한 폭의 경치를 이루고 있는 곳, 고래[古來, 고래라 해도 고려 일대(一代)이지만] 도성(都城)을 지향하고 오고 가는 손들의 통로, 도성 사람들은 적어도 이곳까지는 가는 이를 배웅하고 오는 이를 마중하던 이회(離會)를 함께 짓던 곳이다. 그러나 세상에 서러운 일은 이별보다 더한 것이 없다. 까닭에 전별(餞別)로서 갈대[葦] 피리를 불며 한 곡조 부르는 위성의 노래에도, 전면(纏綿)하고 애틋한 심정은 떠나자고 우는 말고삐를 잡고 한 잔 또 한 잔 그 대병(大甁)을 기울이듯 이는 자못 다하려야 다할 수 없는 그 무엇이 있었으리라. 이렇게 보면 그 위성의 병은 물건 자체로서는 얼마큼 미흡하다고는 하여도 그 장면을 추상하고 그 장소를 살펴 생각하면 한층 더 정이 가는 것, 시정은 더욱 무르녹아 더치는 것이 아닐까.

⑥의 것도 같은 송별의 정을 읊은 것이다. 조(調)는 백낙천(白樂天)의 「하처난망주(何處難忘酒)」조에서 딴 것인데 압운이 익재 시와 같은 것도 재미있고, 송별이 많은 청문(靑門)은 한(漢)의 장안성(長安城)에서 동쪽, 남두(南頭)로 나가는 제일문(第一門), 본명 패성문(覇城門)인데, 고려의 송도성에서 동남으로 나가는 문은 장패문[長覇門, 후에 보정문(保定門)이라 하였다] 그리로 나서면 저 청교, 이 또한 얄궂은 암합(暗合)이 아닌가. ④는 그릇이 가벼운 것을 말해서 빈사(貧士)의 쓸쓸한 애조를 띠었고, ⑤는 그릇의 기능을 이용해서 해학을 곁들었다. 이것은 기억되는 어림으로 구경(口徑) 약 오 촌, 깊이 약 삼사 촌의 대발(大鉢)이다. 제아무리 유영(劉伶)이란대도 이것으로 한 잔 제호(醍醐)를 들여대 주었다면 아마 조금 주춤 아니치 못할 만한 놈인데, 사실은 잔 안에 연잎 모양의 갓을 쓴, 높이 한 치가량의 줄기가 서 있어 그 높이까지 술이 차면 그 줄기를 타고 저절로 잔 밑으로 새어 내려가게 되어 있는 소위 계량배(計量杯)이다. 실량(實量)은 요새의 술잔보다 대수로울 것이 없을 것이다. 남

을 위협해 놓고 그쯤만 먹이는 점에 장난 밑천이 숨어 있는 것이어서, 이런 거라면 하수(下手)란대도 얼마든지 웃으며 먹어도 염려 없다는 것, '劣'의 한 자, 자체(字體)가 매우 이상(異狀)하여 명확하지 못하지만 시의 뜻은 여기에 있는 것이다.

①·②·③과 ⑧은 모두 풍류를 말하고 풍월을 읊었으며 만곡경도(萬斛傾倒) 속에 우수는 스스로 흩어지고 호산화월(湖山花月)의 정취는 스스로 용솟음치는 정이다. 물건이 좋으면 좋은 대로 언짢으면 언짢은 대로 각기 일경(一境)을 지니는 것이다. 시명을 지닌 고마운 덕(德)의 하나겠지만, 그렇다고 그러한 시명이 없다 하더라도 도자라는 것은 그럴듯한 배경에 놓고서 보고 싶은 것이 아닐까. 이제 이런 의미로 저 유명한 청자와로 이었다는 양이정과, 화금청자(畵金靑瓷)·진사청자(辰砂靑瓷)·흑화청자(黑花靑瓷) 등이 각기 분(分)에 알맞은 귀염을 받았을 장소인 향각(香閣)에 관하여 말하고, 이로써 청자와·화금청자의 지난날의 배경을 그려 보고자 한다.

청자와가 문헌에 보이기는 「세가(世家)」 마흔여섯 권, 「지(志)」 서른아홉 권, 「표(表)」 두 권, 「열전(列傳)」 쉰 권, 도합 백서른일곱 권을 포함하는 『고려사』 중 「세가」 권18, 제십팔대의 왕 의종대(毅宗代)의 기록에 있는 한 구뿐이다. 사람들이 많이 인용하는 바이지만 그 '정축 11년'〔남송 소흥(紹興) 2년, 일본 호겐(保元) 2년, 금(金) 정륭(正隆) 2년, 1157년〕조에,

夏四月丙申朔 闕東離宮成 宮曰壽德 殿曰天寧 又以侍中王沖第 爲安昌宮 前參政金正純第 爲靜和宮 平章事庾弼第 爲連昌宮 樞密院副使金巨公第 爲瑞豊宮 又毁民家五十餘區 作太平亭 命太子書額 旁植名花異果 奇麗珍玩之物 布列左右 亭南鑿池作觀瀾亭 其北 構養怡亭 蓋以靑瓷 南構養和亭 蓋以棕 又磨玉石 築歡喜 美成二臺聚怪石 作仙山 引遠水 爲飛泉 窮極侈麗 群小逢迎 民間珍異之物 輒稱密旨 無問遠近 爭取馱載 絡繹於道 民甚苦之

여름 4월 초하루 병신일에 대궐 동쪽의 이궁(離宮, 별궁)이 완성되어 궁(宮)은 수덕궁(壽德宮)으로, 전(殿)은 천녕전(天寧殿)으로 각각 이름을 지었다. 또 시중(侍中) 왕충(王沖)의 저택을 안창궁(安昌宮)으로, 전(前) 참지정사 김정순(金正純)의 저택을 정화궁(靜和宮)으로, 평장사 유필(庾弼)의 저택을 연창궁(連昌宮)으로, 추밀원 부사(副使) 김거공(金巨公)의 저택을 서풍궁(瑞豊宮)으로 만들었으며 그 외에도 민가(民家) 오십여 채를 헐어내고 태평정(太平亭)을 짓고 태자에게 명령하여 편액을 쓰게 하였다. 그 정자 주위에는 유명한 화초와 진기한 과수를 심었으며 이상스럽고 화려한 물품들을 좌우에 진열하고 정자 남쪽에 못(池)을 파고 거기에 관란정(觀瀾亭)을 세웠으며 그 북쪽에는 양이정(養怡亭)을 신축하여 청기와를 이었고 그 남쪽에는 양화정(養和亭)을 지어 종려나무로 지붕을 이었으며 또 옥돌을 다듬어 환희대(歡喜臺)와 미성대(美成臺)를 쌓고 기암괴석을 모아 선산(仙山)을 만든 다음 먼 곳에서 물을 끌어 폭포를 만들었는데 더할 나위 없이 사치스럽고 화려하였다. 게다가 측근자들은 왕의 비위를 맞추기 위하여 민간에 진귀한 물건이 보이기만 하면 왕명이라는 핑계로 거리의 원근을 가리지 않고 이를 탈취하여 저마다 실어 들이는데 그런 짐짝이 길에 잇대었다. 백성들은 이것을 몹시 괴롭게 여겼다.

라 있다. 아마, 의종은 고려 역대의 왕 중 가장 봉불경신(奉佛敬神)이 두텁고 오히려 그 도가 지나쳐서 미신에 빠지고, 유락(遊樂)에 있어서도 전후에 그 비할 바가 없을 만큼 호사를 다했었다. 지금 전자는 고사하고 왕의 호사로운 유락의 기사만도 왕의 일대를 통해서 역사에 넘나는데 이것을 이루 일일이 매거(枚擧)할 수도 없지만, 그 중에서 특히 주의할 두셋의 기사를 적으면 다음과 같은 것이 있다.

召平章事崔允儀 李之茂… 等 入穆淸殿 周覽善救寶 養性亭 及御苑花卉 賜曲宴于沖虛閣 初 王 於大內東北隅 起一閣 扁曰沖虛 金碧鮮明 又於內閣別室 居善藥 意欲廣治衆病 扁曰善救寶 又構亭其側 聚怪石名花 扁曰養性(十年十月)

왕이 평장사 최윤의(崔允儀) 이지무(李之茂)… 등을 목청전(穆淸殿)으로 불러들여 선구보(善救寶), 양성정(養性亭) 및 어원(御苑)의 화초를 두루 관람하고 충허각(沖虛閣)에서 간

소한 연회를 배설하였다. 이에 앞서 왕이 대궐 동북쪽에 하나의 각을 세우고 '충허각'이라고 현판을 붙였는데 금벽(金碧) 단청이 선명하였다. 또 내합(內閣) 별실(別室)에 좋은 약품들을 비치하여 여러 사람들의 병을 널리 치료하고 싶다는 생각으로 '선구보(善救寶)'라고 현판을 붙였다. 또 그 곁에 정자를 지어 기암괴석과 이름난 꽃들을 모아 놓고 '양성정(養性亭)'이라고 현판을 붙였다.(10년 10월)

庚午 移御玄化寺 先是 王 聞城東沙川龍淵寺南 有石壁數仞 削立臨川曰虎岩 流水停瀦 樹木蓊蔚 命內侍李唐柱 裵衍等 構亭其側 名延福 奇花異木 列植四隅 以水淺不可舟 築堤爲湖 其地白沙 水勢强悍 兩則輒毀 隨毀隨補 晝夜不息 人甚苦之 是日 與宰相侍臣 宴于亭上 極歡乃罷(二十一年六月)… 六月庚戌朔 延福亭南川堤決 命復塞之 戊午詔曰 軍卒力竭 不能堤防 宣發丁防里 築之 開水門四五所 創亭堤上 植以奇花異木(二十四年)

경오에 현화사(玄化寺)로 이어하였다. 이에 앞서 왕이, "성 동쪽의 사천(沙川) 용연사(龍淵寺) 남쪽에 두서너 길 되는 석벽이 냇가에 깎아 세운 듯이 서 있어 그 이름을 호암(虎巖)이라 하는데, 흐르는 물이 여기 와서 머물러 괴어 있고 수목이 울창하게 우거져 있다"는 말을 듣고, 내시 이당주(李唐柱) 배연(裵衍) 등에게 명하여 그 곁에 정자를 짓고 연복정(延福亭)이라 이름하고는, 네 귀퉁이에 기이한 꽃과 나무를 심었다. 물이 얕아서 배를 띄울 수 없으므로, 제방을 막고 호수를 만들었다. 그 땅이 흰 모래로 되어 있고 물결이 세차서 비만 오면 무너지고 무너질 때마다 보수하니, 인민들이 주야로 쉬지 못해서 매우 괴로워하였다. 이날 재상·시신과 함께 정자 위에서 연회를 베풀고, 환락을 다한 뒤에 파하였다.(21년 6월)…6월(경술 초하루)에 연복정 남천(南川)의 제방이 터졌다. 다시 막도록 명하고 조(詔)하기를(무오), "군졸의 힘이 다하여 제방을 막을 수 없으니 방리(坊里)의 장정을 징발하여 쌓는 것이 마땅하다" 하였다. 네다섯 개소의 수문(水門)을 내고, 제방 위에 정자를 지어 기이하고 아름다운 꽃과 나무를 심었다.(24년)[3]

十一月癸卯 夜宴淸寧齋 寵臣李榮 鳩聚錦繡 金銀花 眞香 犀角 馬騾 羔羊 鳧雁等奇玩之物 陳列左右 以迎大駕 王命侍從將卒射 上將軍康勇中的 賜羅一匹絹三匹 張

女樂酣飲至四鼓 還性文房(二十年)

11월 계묘일 밤에 청녕재(淸寧齋)에서 연회를 배설하였다. 왕이 총애하는 환관 이영(李榮)이 금수(錦繡)·금은화(金銀花)·진향(眞香)·서각(犀角)·말·노새·염소·양·물오리·기러기 등 기이한 물건들을 수집하여 좌우에 진열해 놓고 왕을 영접하였다. 왕이 시종 장졸들에게 활을 쏘도록 명하였는데 상장군 강용(康勇)이 과녁을 맞혔으므로 그에게 능라 한 필, 생초 세 필을 주었다. 여악(女樂)을 베풀고 한껏 취하여 밤 사경(四更)까지 이르러 성문방(性文房)으로 돌아왔다.(20년)

辛酉 王 微行 至金身窟 說羅漢齋 還玄化寺 與李公升 許洪材 覺倪等 泛舟衆美亭 南池 酣飲極歡 先是 淸寧齋南麓 構丁字閣 扁曰衆美亭 亭之南澗 築土石貯水 岸上 作茅亭 鳧鴈蘆葦 宛如江湖之狀 泛舟其中 令小僮 棹歌漁唱 以恣遊觀之樂(二十一年二月)…

신유, 왕이 몰래 금신굴(金身窟)에 이르러 나한재(羅漢齋)를 베풀고, 현화사로 돌아와 이공승(李公升) 허홍재(許洪材) 각예(覺倪) 등과 더불어 중미정(衆美亭) 남쪽 못에 배를 띄워 술을 마시며 매우 즐겼다. 이보다 앞서, 청녕재 남쪽 기슭에 정자각(丁字閣)을 세우고 중미정이란 현판을 달았다. 정자 남쪽 시내에 흙과 돌을 쌓아 물을 저장하고, 언덕 위에 초가 정자를 지었는데 오리가 놀고 갈대가 우거진 것이 완연히 강호의 경치와 같았다. 그 가운데에 배를 띄우고 소동으로 하여금 뱃노래와 어부노래를 부르게 하여, 놀이를 마음껏 즐겼다.(21년 2월)[4]

戊寅 毅宗二十一年四月 以河淸節 (王之生日) 幸萬春亭 宴宰樞侍臣於延興殿 大樂署管絃坊 爭備綵棚樽花 獻仙桃 抛毬樂等 聲伎之戲 又泛舟亭南浦 沿流上下 相與唱和 至夜乃罷 亭在板積窯 初因窯亭而營之 內有殿曰 延興 南有澗盤回 左右植松竹花草 其間又有茅亭草樓凡七 有額者四曰 靈德亭 壽樂堂 鮮碧齋 玉竿亭 橋曰錦花 門曰水德 其御船飾以錦繡 假錦爲帆 以爲流連之樂 窮奢極麗 勞民費財 凡三年而成(二十一年四月)

무인(戊寅). 의종 21년 4월. 하청절(河淸節, 왕의 생일)이기에 만춘정(萬春亭)에 행차하

여 재신과 추신, 시신과 더불어 연흥전(延興殿)에서 연회를 열었는데, 대악서(大樂署)와 관현방(管絃坊)에서 채붕(綵棚)·준화(樽花)·헌선도(獻仙桃)·포구락(抛毬樂) 등의 놀이를 다투어 갖추어 노래와 기예를 행하고, 또 정자 남쪽 포구에서 배를 띄우고 물결을 따라 오르내리며 서로 시를 부르고 화답하다가, 밤에 이르러 비로소 파하였다. 만춘정은 판적요(板積窯) 안에 있고 애초에는 요정(窯亭)으로 인하여 경영한 것이다. 안에는 전각이 있는데 연흥(延興)이라 하고, 남쪽에는 시냇물이 굽이쳐 돌고, 좌우에 송죽과 화초를 심었다. 그 사이에 또 모정(茅亭)·초루(草樓)가 모두 일곱 군데나 있는데, 현판이 있는 것이 네 개니, 영덕정(靈德亭)·수락당(壽樂堂)·선벽재(鮮碧齋)·옥간정(玉竿亭)이요, 다리를 금화(金花)라 하고, 문은 수덕(水德)이라 한다. 임금이 타는 배는 비단에 수를 놓아 꾸몄으며 비단으로 돛을 만들어 마음껏 즐거움을 누리니 사치와 화려함을 다하였다. 민력을 수고롭게 하고 자재를 허비하여 무릇 삼 년이나 걸려서 완성하였다.(21년 4월)

癸丑 幸長湍縣應德亭 舟中結綵棚 載女樂雜戲泛江中流 凡十九艘 皆飾以綵帛 與左右倖臣宴樂 至五更 乃登西岸張侯 置燭其上 命左右射 無中者 內侍盧永醇曰 待聖人中的 然後 臣等 中之 王射之卽中燭 左右呼萬歲 李珊 從而中之 賜綾羅絹 留二日 觀水戲 丁巳 自應德亭 秉燭乘舟 盛張衆樂 過皇樂亭 置酒 夜至普賢院(二十一年五月)

계축일에 왕이 장단현(長湍縣) 응덕정(應德亭)에 거둥하였다. 배 안에 채붕(綵棚, 나무로 단을 만들고 오색 비단 장막을 늘어뜨린 장식 무대)을 만들고 여악(女樂)을 싣고서 강의 중류에서 배를 띄우고 잡희(雜戲)를 하였다. 대개 배 열아홉 척을 모두 비단으로 장식하였다. 왕이 좌우의 총애하는 신하들과 더불어 잔치를 베풀고 풍악을 울리면서 오경에 이르렀다. 강 서편 언덕에 올라 과녁을 세우고 그 위에 촛불을 밝혔다. 좌우 신하들에게 명령하여 활을 쏘도록 하였는데 한 사람도 적중하는 자가 없었다. 내시 노영순(盧永醇)이 왕에게 아뢰기를 "왕께서 먼저 맞히기를 기다린 뒤에 신들이 맞히겠습니다"라고 하였다. 왕이 활을 쏘아 과녁 위에 켠 촛불을 맞히니 좌우 신하들이 일제히 "만세!"를 불렀다. 이담(李珊)이 뒤따라 쏘아 맞혔으므로 그에게 능라견(綾羅絹)을 하사하였다. 이틀을 머물면서 수회(水戲)를 구경하였다. 정사일에 왕이 응덕정으로부터 촛불을 잡고 배에 오르니 각종 음악을

성대하게 펼쳤다. 황락정(皇樂亭)을 들러 주연을 베풀고 놀다가 밤에 보현원(普賢院)에 이르렀다.(21년 5월)

辛巳 還宮 命諸王 結綵幕於廣化門左右廊 管絃房 大樂署 結綵棚 陳百戲迎駕 皆飾以金銀 珠玉 錦繡羅綺 珊瑚玳瑁 奇巧奢麗 前古無比 國子學官 率學生 獻歌謠 王駐輦觀樂 至三更 乃入闕 承宣金敦中 盧迎醇 林宗植 饗王于奉元殿 王歡甚 達曉而罷(二十四年五月)

신사일에 왕이 궁으로 돌아왔다. 이에 앞서 여러 종친에게 명령하여 광화문(光化門) 좌우편 행랑(行廊)에 채단(綵緞) 장막을 치게 하였다. 관현방(管絃房) 대악서(大樂署)에서는 채붕(綵棚)을 설피하고 백희(百戲)를 공연하며 왕의 수레를 영접하였다. 모두 금은 · 주옥(珠玉) · 금수(錦繡) · 나기(羅綺) · 산호(珊瑚) · 대모(玳瑁) 등으로 꾸며 기이하고 교묘하며 사치스럽고 화려하기가 지나간 옛날에 비할 바 없었다. 국자학관(國子學官)이 학생들을 인솔하고 나와서 노래를 바쳤다. 왕이 보련(寶輦)을 멈추고 음악을 구경하다가 밤 삼경에 이르러서야 대궐로 들어왔다. 승선(承宣) 김돈중(金敦中), 노영순(盧永醇), 임종식(林宗植)이 봉원전(奉元殿)에서 잔치를 차렸다. 왕이 매우 기뻐서 새벽까지 놀다가 파하였다.(24년 정월)[5]

이상 많지 않은 예이지만 어느 것이나 그 전모를 잘 짐작할 수 있는 것이다. 왕은 그 밖에도 격구(擊毬) · 어마(御馬) · 사궁(射弓) · 취생(吹笙) · 작곡(作曲) · 부시(賦詩) · 제문(製文) 등 모든 풍운협용(風韻狹勇)을 깊이 즐겼다.

蕩蕩春光好	넘실넘실 봄볕은 너무나 좋고
欣欣物意新	생글생글 만물은 싱그럽구나.
將修仁知德	장차 인과 지혜와 덕을 닦아서
今得萬年春	오늘에 와 만년의 봄을 얻었네.
夢裏明聞眞吉地	꿈속에 참된 길지(吉地) 환하게 알았나니

扶蘇山下別神仙 부소산의 그 아래가 특별한 선경(仙境)이네.

迎新納慶今朝日 새해 맞아 경사 받은 오늘 아침 해 돋으니

萬福攸同瑞氣連 만복이 같이하여 상서로운 기운 이어졌네.

―인지재(仁智齋) 춘첩자(春帖子) 어제(御製)

이것은 왕의 어제(御製)로서 전해 온 것인데, 아깝게도 전술과 같은 유락에 덕정(德政)이 따를 리가 없어 많은 가렴주구(苛斂誅求)가 행해져 백성은 도탄에 빠졌던 것이다. 애화(哀話)를 남긴 것도 한둘이 아니나 덮어 두기로 한다. 권신(權臣) 등의 사제(私第)를 빼앗아 이궁(離宮)을 만든 것도 이때보다 심한 때는 없었다. 경명궁〔慶明宮, 정함(鄭諴)〕· 곽정동궁〔霍井洞宮, 최진(崔溱)〕· 양제동궁〔楊堤洞宮, 문공원(文公元)〕· 성북동별궁(星北洞別宮, 김돈시(金敦時)〕· 관북궁〔館北宮, 민가(民家)〕, 그 밖에도 많았던 모양으로『고려사』에는 "多取私第 爲別宮 誅求貨財 名曰別貢 많은 개인 저택을 빼앗아 별궁으로 삼고 재물을 토색(討索)하여, 이를 별공사(別貢使)라 한다"[6]이라 있다. 전술한 안창궁(安昌宮)· 정화궁(靜和宮)· 연창궁(連昌宮)· 서풍궁(瑞豊宮) 등도 같은 성질의 것이며, 수덕궁(壽德宮) 같은 것은 권신의 사제도 아닌, 실로 이것은 왕제(王弟) 익양후(翼陽侯) 호(晧)의 저택이었던 것이다.『고려사절요』에서 말하되,

榮儀奏 闕東 新成翼闕 則可以延基 王 奪弟翼陽侯第 創離宮

영의가 아뢰기를, "대궐 동쪽에 새로 익궐을 이룩하면 기업(基業)을 연장할 것입니다" 하니, 왕이 아우 익양후의 집을 빼앗아 별궁을 창건하였다.[7]

이라고 했다. 그리고 여기에 이어서 그해 4월 "闕東離宮成 대궐 동쪽의 별궁이 준공되었다"[8]이라는 기사가 있는 것이다. 즉 수덕궁은 당시 유행의 풍수설에 좇아

국조연기(國祚延基)를 위하여 시작했다고는 하나, 기실 오로지 유락을 위함이었던 것이다. 이 사실은 천녕전(天寧殿)·태평정(太平亭)·관란정(觀瀾亭) 등의 이름으로 당시의 갖가지 기사가 보이는 것으로 밝힐 수 있는 것이지만, 민가를 헐고 지었다는 그 태평정은 실로 이 수덕궁에 속하는 것이었다. 『고려사』에는 '의종 무인(戊寅) 12년 3월' 조에,

壬申 幸壽德宮 宴宰樞臺閣侍臣于太平亭 仍許遊賞御苑花木

임신일에 왕이 수덕궁(壽德宮)으로 거둥하였다. 태평정(太平亭)에서 재추(宰樞)와 대각(臺閣)과 시신(侍臣)들에게 잔치를 열었고 이내 어원(御苑) 화초와 나무를 구경하도록 허락하였다.

이라 있고, 지륵사(智勒寺) 광지대선사묘지(廣智大禪師墓誌, 『조선금석총람』 상)의 일절에는,

丁丑年(王之 十一年) 上又遣近臣徵之辭不獲已來赴 闕下賜對壽德宮 大平亭上 玉色親臨宴示慈惠 寵眷甚渥 與比者

정축년(의종 11년, 1157년)에 왕이 또 근신을 보내어 부르니, 사양했지만 어쩔 수 없이 궁궐로 나아갔다. 수덕궁 태평정에서 연회를 베풀어 주었는데, 왕이 몸소 참석하여 자혜로운 모습을 보이면서 총애하며 보살피는 것이 비할 데가…[9]

라고 있으니까 태평정은 즉 수덕궁 내의 한 정자이고, 따라서 그 청자와로 이었다는 양이정도 이 안에 있던 것이다. 정월에 주의(奏議)가 있어 4월에 낙성되었다고 하면 그 공사가 의상(意想) 외로 빨랐던 것에 놀라지 않을 수 없는데, 그 점도 왕제의 사택으로서 전부터 상당한 장엄이 갖추어 있었던 것이리라고 생각하면 이상할 것도 없을 것이다. 다만 『고려사』에 보면 같은 해 9월에 들어 내시 박윤공(朴允恭)에게 분부해서 증영(增營)시켰다고 있으니, 이궁으

117. 개성 만월대 부근 지도.

로서의 개용(改容)은 손쉽게 되었는데 한층 높은 장엄은, 특히 태평정을 중심
으로 한 원유(園囿)의 장엄은 나달을 따라 완성된 것이라고 생각되는 것이다.

 그런데 이상 말한 바와 같이 유명한 양이정은 태평정과 함께 수덕궁 안에 있
었고, 그리고 그것이 의종 일대(一代)의 유락의 이궁으로서 모든 행사와 갖가
지의 장엄한 모양이 전해 내려왔으면서, 그 소재지를 아직도 확인할 언저리를
남기지 않았다. 본문에서 볼 수 있는 바와 같이 궐 동쪽에 있었고 더구나 민가
오십여 구(區)를 헐었다고 있으니까 만월대는 물론이고 궁성에서 떨어진 동쪽
에 있었을 것이며, 또 원수(遠水)를 끌었다 하더라도 계류(溪流)가 있는 곳에
서 멀리는 떨어지지 않았을 것이니까 지도로써 어림잡으면 입암동(立巖洞) 내
지 지파리(池波里)의 사이에 해당할 것이리라(도판 117). 그 사이의 지역은 개
성부(開城府) 내에서도 가장 명창(明敞)한 곳이어서 옛날 많은 사원 · 관아 ·
궁전이 있었던 곳으로 지금까지 전해 온 곳이다. 지금은 어지간히 그 땅이 돋워
졌고 민가가 많이 들어섰는데, 때로는 고려의 초석(礎石)이나 기와 그리고 청

118. 청자와(靑瓷瓦)
파편의 복원도(위)와
실측도(아래, 출토지 미상),
복원도에서 실선의
오른쪽은 출토지 미상의
청자와, 점선의 오른쪽은
강진 출토 청자와.

자 파편이 가끔 보인다. 그러나 유감스럽게 아직도 수덕궁의 유지(遺址)로서의
확증은 나오지 못하였다. 청자와 한 조각쯤 보였으면 하건만 좀처럼 눈에 띄지
않는다. 원체 청자와 파편이 나왔다는 사실만 가지고는 곧 그곳을 수덕궁의 유
지라고 단정하기까지는 할 수 없는 일이지만, 들은 바에 의하면 앞서 세키노 다
다시(關野貞) 박사가 만월대에서 출토되었다고 이르는 청자와를 상인에게서
사서 도쿄제대에 수장(收藏)하였다고도 하는데 상인의 말이 꼭 신용할 만한 말
은 못 되며, 그렇다고 청자와는 하필 양이정에만 사용되었을 한정적인 것도 아
니었을 것이므로 양이정의 현재 지점을 확실히 밝히는 것도 쉬운 일이 아닌 것
이다. 개성박물관에는 지금 청자와 파편 두 점이 출품 진열되어 있는데, 그 중
한 점은 강진(康津)의 요지(窯址)에서 출토되었다는 것이고, 다른 한 점은 출
토지가 미상하다.(도판 118) 모두 『도자(陶磁)』 제6권 제6호에 소개한 오가와

게이이치(小川敬吉) 논문 중의 삽도에 보이는 청자와 파편과 동형동문(同形同紋)의 것이며, 그것보다는 이것이 반분(半分) 이상 완전한 수면(垂面)을 보이고 있는 것이다. 청자유(靑瓷釉)의 됨됨이나 도문(圖紋)의 솜씨 등 의종조까지 올려 보아도 좋을 물건이며, 출토지가 다르고 미상하다 하더라도 양이정에 이었던 청자와는 아마 이런 것으로 추정할 수 있을 것이다.

이 양이정을 포함하고 있던 수덕궁은 그러나 의종 일대(一代)로 끝나는 이궁이었다. 의종이 붕(崩)한 뒤로는 전혀 그 존재 의미를 잃었다. 의종 다음에 즉위한 왕은 앞서 그 형군(兄君)인 의종에게 사제를 빼앗긴 왕제 익양후인 명종(明宗)이다. 왕의 8년 11월의 『고려사절요』에는,

有仁 嘗請壽德宮而居之 棟宇壯麗 殆非人臣所居 富貴華侈 擬於王室

유인이 일찍이 수덕궁을 청해 얻어서 거주하니, 가옥의 웅장하고 화려함이 실로 신하 된 자가 살 집이 아니었으며, 부귀와 호화사치함이 왕실에 비길 만하였다.[10]

이라 있다. 유인(有仁)이란 권신 유인으로서 그 이듬해 죄를 받아 주(誅)하는 바 되었다. 동우(棟宇)가 장려(壯麗)하지 않더라도 본래 인신(人臣)이 있을 곳이 아닌데, 하물며 부귀화치(富貴華侈)가 왕궁에 비길 수 있음에랴. 또 왕의 '22년' 조에는 어사대부(御史大夫) 왕도(王度)가 수덕궁 이웃에 사택을 세우려다가 한 무신(武臣)에게 탄핵되어, 그때의 조야(朝野)는 도리어 무신의 전천(專擅)에 실망했다는 기사를 남긴 채 이 수덕궁에 관한 일은 내내 사상(史上)에서 사라졌다. 고종조의 몽고습래(蒙古襲來) 때 개성은 적병의 손에 거의 회신화(灰燼化)했다고 하니, 이 양이정이 있던 수덕궁의 운명도 어쩌면 그때까지였을 거라고 생각되지만 확증은 없다. 본래 의종은 실정(失政)의 임금이었고 최후는 무신에게 시역(弑逆)된 임금이었으며, 수덕궁을 창설할 때의 이유는 어쨌든 실질에 있어서는 그 임금 유락의 이궁이었고 보면 후세에 전해지

지 않게 된 것도 마땅할 일이리라. 그러나 이상 양이정의 성질을 이해하고 그 역사적 정황을 짐작함으로써 다시금 청자와의 유편(遺片)을 볼 때, 편편(片片)된 하나의 작은 와편(瓦片)이나마 더치는 감개가 없을 수 없을 것이다.

각설, 의종과 나란히 고려청자에 한 변화를 일으키게 하기는 충렬왕의 호사스런 생활이었다. 충렬왕 시대는 국가적으론 오히려 의종왕조보다도 간난(艱難)한 시대였으며 의종왕조에는 단지 국내에서의 권신의 발호가 있었을 뿐이었는데, 충렬왕 시대에는 몽고대란의 창이(瘡痍)가 아직 아물지도 않은 채 권신의 발호가 있고, 정동(征東)의 덮침이 있고, 합단(哈丹)의 내구(來寇)가 있어서, 어지간히 용이한 국세가 아니었다. 그럼에도 불구하고 왕은 자주 토목(土木)을 일으키고 응방(鷹房)을 두어 전렵(畋獵)을 일삼고, 교방(敎房)을 열어서 예색(藝色)을 기르고 영인(伶人)처럼 가무에 젖으며 문신과 함께 시부에 빠져서 온통 유예(遊藝)로써 일생을 보냈다. 왕의 이 철저한 행색은『고려사』에 보이는 바로서 그「세가」권 제31, '병신(丙申) 22년 5월' 조에,

庚午 夜宴于香閣 王 見壁上唐玄宗夜宴圖 謂左右曰 寡入雖君小國 其於遊宴 安可不及明皇 自是 夜以繼日 奇巧淫伎 無所不至

경오, 밤에 향각에서 잔치하다가 왕이 벽에 붙은 당 현종의 밤놀이하는 그림〔夜宴圖〕을 보고, 좌우에게 이르기를, "과인이 비록 조그마한 나라에서 왕 노릇을 하고 있지만 놀이하고 잔치하는 것이야 어찌 명황(明皇, 현종)만 못할 수 있겠느냐" 하고, 이때부터 주야로 계속하여 기교(奇巧)와 음란한 놀이를 아니하는 것이 없었다.[11]

라 있다. 이것은 오히려 결론적인 기록이고 왕의 유락은 벌써 그 전부터였다. 이제 그러한 사실을 일일이 적기(摘記)하지 않으나, 왕이 특히 많이 거주하고 유락을 더욱 일삼던 궁전은 수녕궁(壽寧宮)이며, 왕으로 하여금 당의 명황(明皇, 현종) 본새를 피우게 하던 그 유명한 야연도(夜宴圖)가 걸렸던 향각도, 그리고 왕이 가장 많이 임(臨)하여 주연을 펴고 격구희(擊毬戱)를 구경하던 양

루(凉樓)도 모두 이 수녕궁 안에 있었던 것이다. 이제 유심히 이 궁궐에서의 유락의 기사만을 적기해 보면,

乙巳 命忽赤擊毬 王與公主 御凉樓觀之(庚辰六年五月) 을사일. 홀적(忽赤)들에게 격구놀이를 명하고 왕이 공주와 더불어 양루(凉樓)에 올라 구경하였다.(경진 6년 5월)

乙未 王與公主 御凉樓觀擊毬(丁亥十三年五月) 을미일. 왕과 공주가 양루에서 격구를 관람하였다.(정해 13년 5월)

王將親助征 癸酉 公主餞王于凉樓 兼慰赴征(丁亥十三年六月) 왕이 장차 친히 원정(遠征)하기로 되어 계유일에 공주가 양루에서 왕을 전별하고 겸하여 출정하는 군사들을 위문하였다.(정해 13년 6월)

丙子 兩府餞王于凉樓(丁亥十三年六月) 병자일. 양루에서 양부(兩府)가 왕을 전별하였다.(정해 13년 6월)

戊寅 宮花盛開 宴群臣于香閣 酒酣 王命典理正郎閔漬 國學直講趙簡 製神曲 左副承旨安珦 亦製詩以進(戊子十四年四月) 무인일. 왕궁의 꽃들이 만발하였으므로 향각(香閣)에서 여러 신하들을 위하여 연회를 베풀었다. 술이 한창 흥겨울 때에 왕이 전리정랑(典理正郎) 민지(閔漬), 국학직강(國學直講) 조간(趙簡)에게 명령하여 새로운 곡(曲)을 지으라고 하였으며, 좌부승지(左副承旨) 안향(安珦)도 또한 시를 지어 왕에게 올렸다.(무자 14년 4월)

庚寅 元阿古大以眞珠衣二領來獻公主 張舜龍所買也 王與公主 宴阿古大於壽寧宮(己丑十五年三月) 경인일. 원나라의 아고대(阿古大)가 와서 진주(眞珠)로 장식한 옷

두 벌을 공주에게 바쳤는바 이것은 장순룡(張舜龍)이 원나라에 가서 구매한 것이다. 왕과 공주가 아고대를 위하여 수녕궁(壽寧宮)에서 연회를 배설하였다.(기축 15년 3월)

癸未 王及公主以端午 宴于涼樓 觀擊毬 時牧丹花落盡 以綵蠟作花 綴於枝條(己丑十五年五月) 계미일. 왕과 공주가 단오(端午)라 하여 양루(涼樓)에서 연회를 배설하고 격구(擊球)를 관람하였다. 이때는 모란꽃이 모두 떨어졌으므로 채랍(綵蠟)으로 꽃을 만들어서 가지마다 매달고 놀았다.(기축 15년 5월)

壬午 元遣洪君祥… 君祥獻馬 遂宴于香閣(壬辰十八年九月) 임오일. 원나라에서 홍군상(洪君祥)을 보냈다.… 홍군상이 왕에게 말을 바쳤으며 드디어 향각(香閣)에서 연회를 배설하였다.(임진 18년 9월)

戊子 宴君祥于壽寧宮(壬辰十八年九月) 무자일. 수녕궁에서 홍군상을 위하여 연회를 열었다.(임진 18년 9월)

甲午 設賞花宴于香閣 香閣後 別開帳殿 大張女樂 中郎將文萬壽 引水爲戱 剪靑蠟絹作芭蕉 王喜 賜白金三斤(乙未二十一年四月) 갑오일. 향각에서 꽃놀이 잔치를 베풀었다. 향각의 후면에는 따로 장전(帳殿)을 개설하여 여악(女樂)을 성대하게 연주하였다. 중랑장 문만수(文萬壽)는 물을 끌어다가 놀이를 꾸몄는데 푸른빛의 밀을 바른 명주를 잘라서 파초(芭蕉)를 만들었는데 왕이 기뻐하여 백금(白金) 세 근을 하사하였다.(을미 21년 4월)

庚戌 還宮 設賞花宴于香閣 太學士鄭可信製詩以賀(乙未二十一年四月) 경술일. 환궁하여 향각에서 꽃놀이 잔치를 배설하였다. 태학사 정가신(鄭可信)이 시를 지어 하례하였다.(을미 21년 4월)

丙寅 宴于香閣 丁卯 亦如之(乙未二十一年四月) 병인일. 향각에서 잔치하였다. 정묘일에도 또 그와 같았다.(을미 21년 4월)

庚午 夜宴于香閣 병오일. 향각에서 밤에 잔치하였다.(이는 이미 서술했다.)

丁卯 王與公主至自元 時 壽寧宮香閣 芍藥盛開公主 命折一枝 把翫良久 感泣 (『高麗史節要』二十三年五月) 정묘일. 왕과 공주가 원나라에서 돌아왔다. 이때에 수녕궁 향각에는 작약이 성대하게 피어 있었다. 공주가 한 가지를 꺾어 잡고서 완상하다가 한참 지나서 감개가 있어 눈물을 흘렸다.(『고려사절요』 '23년 5월')

辛丑 宴公主及阿木罕等于壽寧宮(戊戌二十四年正月) 신축일. 공주와 아목한(阿木罕) 등을 위하여 수녕궁에서 연회를 베풀었다.(무술 24년 정월)

癸卯 宴闊里吉思于壽寧宮(庚子二十六年十一月) 계묘일. 왕이 수녕궁에서 활리길사(闊里吉思)를 위하여 연회를 베풀었다.(경자 26년 11월)

甲子 耶律希逸享王于壽寧宮(己巳亦同文, 辛丑二十七年正月) 갑자일. 야율희일(耶律希逸)이 왕을 위하여 수녕궁에서 연회를 베풀었다.〔기사일 역시 동문(同文), 신축 27년 정월〕

庚午 王以前王公主誕日宴于壽寧宮(辛丑二十七年正月) 경오일. 전왕(前王, 충선왕)의 공주(왕비)의 탄생일이므로 왕이 수녕궁에서 연회를 베풀었다.(신축 27년 정월)

癸酉 幸壽寧宮 說百座道場(壬寅二十八年二月) 계유일. 왕이 수녕궁으로 거둥하여 백좌도량(百座道場)을 베풀었다.(임인 28년 2월)

壬寅 飯僧一千于壽寧宮 遂幸壽康宮(壬寅二十八年五月)　임인일. 왕이 수녕궁에서 승려 일천 명에게 반승을 베풀고 드디어 수강궁으로 거둥하였다.(임인 28년 5월)

己未 宴安西王使臣于壽寧宮(壬寅二十八年十一月)　기미일. 수녕궁에서 안서왕(安西王)의 사신을 위하여 연회를 베풀었다.(임인 28년 11월)

癸丑 宰樞享王于壽寧宮(癸卯二十九年四月)　계축일. 재상들이 수녕궁에서 왕을 위하여 연회를 열었다.(계묘 29년 4월)

庚申 御凉樓後峯 觀擊毬戱(癸卯二十九年閏四月)　경신일. 왕이 양루(凉樓) 뒷산 봉우리에 올라가서 격구(擊球)놀이를 관람하였다.(계묘 29년 윤4월)

丙寅 金臺鉉率新及第詣壽寧宮 上謁賜宴(癸卯二十九年七月)　병인일. 김대현(金臺鉉)이 새로 급제한 사람들을 인솔하여 수녕궁으로 가서 왕을 뵈오니 주상이 그들을 위하여 연회를 베풀었다.(계묘 29년 7월)

丙戌 王置酒壽寧宮賞花 戊子亦如之(甲辰三十年四月)　병술일. 왕이 수녕궁에서 주연을 베풀고 꽃을 완상하였으며 무자일에도 그와 같이 하였다.(갑진 30년 4월)

乙未 令內庫宴于壽寧宮(甲辰三十年四月)　을미일. 왕이 내고(內庫)에 명령하여 수녕궁에서 연회를 차리게 하였다.(갑진 30년 4월)

丙辰 宴忽憐林元于凉樓觀擊毬戱(甲辰三十年五月)　병진일. 양루에서 홀련(忽憐)과 임원(林元)을 위해 연회를 배설하였고 또 격구놀이를 관람하였다.(갑진 30년 5월)

癸亥 宴于壽寧宮(甲辰三十年七月)　계해일. 왕이 수녕궁에서 연회를 베풀었다.(갑진 30년 7월)

十一月 宦者李淑奉御香來 王出迎于迎賓館 宴于壽寧宮(甲辰三十年)　11월에 환관 이숙(李淑)이 황제의 어향(御香)을 가지고 왔으므로 왕이 영빈관(迎賓館)에 나가서 그를 맞이하고 수녕궁에서 연회를 배설하였다.(갑진 30년)

丙戌 設賞花宴于壽寧宮(乙巳三十一年四月)　병술일. 수녕궁에서 꽃을 완상하면서 술을 마시는 연회를 베풀었다.(을사 31년 4월)

癸亥 永濟倉享王于壽寧宮(乙巳三十一年七月)　계해일. 영제창(永濟倉)에서 왕을 위하여 수녕궁에서 연회를 열었다.(을사 31년 7월)

丙午 宰樞以王入觀 宴于壽寧宮(乙巳三十一年十一月)　병오일. 왕이 원나라에 가게 되어 재상들이 수녕궁에서 연회를 열었다.(을사 31년 11월)

壬子 內庫享王于壽寧宮(乙巳三十一年十一月)　임자일. 내고(內庫)에서 왕을 위하여 수녕궁에서 연회를 열었다.(을사 31년 11월)

庚戌 設賞花宴于壽寧宮(戊申三十四年四月)　경술일. 수녕궁에서 꽃을 완상하는 연회를 열었다.(무신 34년 4월)

등이 있다. 그 밖에도 장소가 명시되지 않은 유연(遊宴)의 기사로서 그 수녕궁 내에서의 유연이라고 볼 만한 것이 하나둘만이 아니지만 이런 것은 모두 생략하기로 한다.

그러면 이상 번루(煩累)를 불고(不顧)하고 적기나열(摘記羅列)한 것은, 왕의 연유(宴遊)가 얼마나 번번(繁煩)하게 있었던가의 일단을 보임과 동시에, 왕이 경영한 마제산(馬堤山)의 수강궁(壽康宮), 죽판동(竹坂洞)의 신궁[新宮, 응경궁(膺慶宮)], 장봉(長峯)의 신궁, 이현(梨峴)의 신궁, 또 왕이 즐겨 거주한 사판궁(沙坂宮) 등등에서의 유락의 사실도 적지 않을 것이지만 이만한 기사가 결코 보이지 않으므로, 이제 왕의 유락을 문제 삼는 한 이 수녕궁에서의 사실이 아니고는 그 진상의 일단을 그릴 수 없을 것이므로 이것을 여기에 적기한 것이다. 뿐만 아니라 또 이 유연의 뒤에는 기라진완(綺羅珍玩)의 유를 상상하지 않을 수가 없다. 그 중에는 유명한 진사청자(辰砂靑瓷)도 있었을 것이고 새로운 흑화청자(黑花靑瓷)도 있었을 것이다. 그리고 문제의 화금청자(畵金靑瓷)도 없으면 안 된다. 화금청자의 기사는 실로 이 왕대에 처음으로 나타났기 때문이다.

왕의 정유(丁酉) 23년[원(元) 대덕(大德) 원년, 일본 에이닌(永仁) 5년, 1297년] 정월 임오의 『고려사』「세가」에,

壬午 遣郞將黃瑞 如元 獻金畵甕器 野雉及耽羅牛肉
임오일. 낭장(郞將) 황서(黃瑞)를 원나라에 파견하여 금으로 그린 옹기와 들꿩 및 탐라(耽羅)의 쇠고기를 바쳤다.

이라 있는 것이 그것이다. 이 화금옹기(畵金甕器)의 설명적인 기록으로서는 같은 『고려사』「열전」에 사람들이 잘 인용하는 다음과 같은 기록이 있다. '조인규(趙仁規)'전에 있는 일절인데,

仁規嘗獻畵金磁器 世祖問曰 畵金欲其固耶 對曰 但施彩耳 曰 其金可復用耶 對曰 磁器易破 金亦隨毀 寧可復用 世祖善其對命 自今磁器毋畵金勿進獻

119. 청자화금상감호(靑瓷畵金象嵌壺)의 도원문(桃猿文, 정면, 왼쪽)과 당초문(唐草文, 측면, 오른쪽).

조인규가 금칠로 그림을 그린 도자기를 임금께 바친 일이 있었는데, 세조가 묻기를 "금으로 그림을 그리는 것은 도자기가 견고해지라고 하는 것이냐"라고 했다. 조인규가 대답하기를, "다만 채색을 베풀려는 것뿐입니다"라고 하였다. 또 묻기를 "그 금은 다시 쓸 수가 있느냐"라고 하자, "자기란 쉽게 깨지는 것이므로 금도 역시 그에 따라 파괴됩니다. 어찌 다시 쓸 수가 있겠습니까"라고 대답했다. 세조가 그이 대답이 잘 되었다고 칭찬하며, "지금부터는 자기에 금으로 그림을 그리지 말고 진헌하지도 말라"고 했다.[12]

이라 하는 대목이다. 이것은 원나라 세조가 몰(歿)하기 이전에 고려가 공진(貢進)한 사실을 말한 것이며, 화금(畵金)하지 말라, 진헌(進獻)하지 말라고 했다지만, 앞의 23년의 기록을 보면 원나라 세조의 몰후에도 다름없이 의연히 공헌(貢獻)했던 것을 알 수 있다.

원래 이 화금청자는 문헌으로써 볼 수 있을 뿐 일반적으로 그 실제가 어떤 것이었던가에 관해서는 의론이 백출(百出)하였던 것인데, 지난 1932년 가을

개성 만월대의 동린(東隣)에 있는 인삼건조장의 장(長)채집(도판 117의 ‘×’
표 지점)〔이곳은 왕부(王府) 내였고『고려도경』에 보이는 광화문(廣化門) 안
이며 광명천(廣明川) 북안(北岸)의 고대(高臺)이다. 혹은 내부십육(內府十六)
이라고도 하는 한 구(區)에 속하는 곳일 것이나, 그 무슨 유지인지는 불명이
다〕이 화재를 당해서 그 이듬해 개축할 때 지하에서 깨진 연유화청자(緣釉畫
靑瓷)와 함께 금채육리(金彩陸離)한 상감화금청자호(象嵌畫金靑瓷壺, 도판
119)가 발견되어 그 색택의 현란함, 그 상감 도상의 우아함은 이내 호사가 사
이에 선전되어 1934년 12월에 들어서서 경성대학의 오쿠다이라 다게히코(奧
平武彦) 교수가 그 발견, 그 유래와 실물의 여하(如何)함을『도자』지상에 발
표하고 아울러 두셋의 유례를 소개했던 것이다. 다만 그 도상의 설명에서 “전
면의 편평한 곳에 백상감(白象嵌)으로 크게 능화형(菱花形)의 윤곽을 잡고 그
안에 한 마리의 원숭이가 도과(桃果)를 들고 나무 아래 앉아 있는 그림을 상감
으로 그렸다.—후면(後面) 또한 같은 그림이다”라고 했으나, 후면은 실은 활

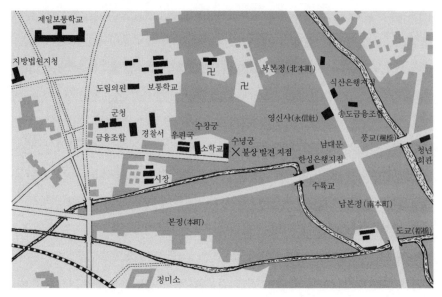

120. 개성 수녕궁지(壽寧宮址) 부근 지도.

121. 청동도금아미타여래좌상
(青銅鍍金阿彌陀如來坐像). 경기 개성 출토.

엽수 아래에 토끼를 그린 것이어서 같은 도상은 아니었다. 대수로운 문제는
아니지만 여기에 정정해 둔다.

화금청자의 출토지는 앞서 말한 바와 같이 만월대 동쪽에 인접한 땅이었지
만, 그러한 진완(珍玩)들을 좌우에 나열시키고 호사(豪奢)한 연락(宴樂)에 젖
어 있었던 저 수녕궁은 여기에서 서남쪽으로 약 삼 정(町) 떨어진 곳에 있었
다.(도판 120) 즉 지금 개성부 수창동(壽昌洞)에 있었고, 그 118번지에서는
1926년경, 사진(도판 121)과 같은 금동아미타좌상(金銅阿彌陀坐像) 한 구(높
이 일 척 삼 촌)가 발견되었다. 아마 수녕궁은 충렬왕의 몰후, 충선왕이 즉위
해서 그 원년의 9월 갑진(甲辰)날 승 일만을 이 궁에서 반(飯)하고[13] 이내 궁을
폐하고 민천사(旻天寺)로 고쳤던 것이다. 충렬왕도 앞서(그의 3년) 이 궁을 폐
하고 민천사로 했던 일이 있었다가 군신(群臣)의 반대가 있어서 부득이 중지

했었는데, 그 아들인 충선왕(忠宣王) 때에 이르러 또다시 민천사로 고치고야 말았던 것이다. 부왕(父王) 때에는 반대받던 것이 자왕(子王) 때에 성취된다는 것은 이상하기도 하나 생각하면 그 상응의 이유도 있었던 것이다. 생각건대 충렬왕대는 몽고대란의 직후였고 개성의 궁전은 거의 없어졌었다. 그 즉위 초에는 일본 원정의 군비(軍備)에도 쪼들렸고 또 궁전의 부흥도 계획하지 않으면 안 되었다. 이래서 민중의 고통은 이만저만이 아니었을 무렵 다행히 남아 있는 궁전마저 사원으로 고쳐 버린다면 그만큼 토목공사가 더쳐 오는 것이다. ─게다가 왕이 민천사로 고치고자 함에는 상응한 명목도 없었다.─ 이래서 군신의 반대가 있었던 것이리라.

그러나 이로부터 삼십여 년 지난 충선왕 시대는 내정(內政)도 어느 만큼 정돈되고 국가의 실력도 어느 정도까지 회복되었다. 그리고 왕이 궁을 버리고 사원으로 고친다는 까닭은, 이왕에 부왕과 모후(母后)가 거주하던 궁이었고 유락의 궁이던 곳을 특히 그 모후를 위하여 명찰(冥刹)로서 개용하고자 의도했던 것이다. 모후는, 지구의 태반을 엄유(掩有)하고 위명(威名)을 천하에 떨친 칭기즈칸(成吉思汗)의 손(孫)인 원나라 세조 쿠빌라이(忽必烈)의 딸이었다. 때는, 벌써 외습(畏慴)에서 떠나 원나라의 은병(恩屛)에서 살려 하던 고려였다. 누가 이것을 반대할 수 있었으랴. 여기에 문제없이 수녕궁은 민천사로 개조된 것이리라. 이제현의『익재난고(益齋亂藁)』권9의 상(上),「충선왕세가(忠宣王世家)」에,

唯酷嗜浮圖法 捨本國舊宮爲旻天寺 極土木之工 範銅作佛三千餘軀 況金銀寫經二藏 黑本五十餘藏 邀蕃僧譯經受戒 歲無虛月 人或以爲言 好之彌篤

(충선왕은) 오직 불법(佛法)을 몹시 즐겨 본국의 옛 궁전을 희사(喜捨)하여 민천사를 지었다. 토목의 공사를 극진히 하였는데 구리로 본을 떠서 불상 삼천여 구를 만들었으며, 금과 은가루를 개어 불경(佛經) 두 장(藏)과 흑본(黑本) 오십여 장을 베꼈고, 번승(蕃僧, 외국

의 중)을 맞이하여 불경을 번역하고 계(戒)를 받았다. 해마다 그러하지 않는 달이 없었으므로 어떤 사람이 그를 간하였으나 왕은 불법을 더욱 독실하게 좋아하였다.

이라 있다. 범동(範銅) 삼천여 구 중의 한 불(佛)이 저 아미타상이리라. 『고려사』에는 왕의 임자(壬子) 4년 8월 갑술(甲戌)날에 금자장경(金字藏經)을 민천사에서 쓰게 하여 모후를 추복(追福)했고, 또 계유(癸酉) 5년〔원(元) 황경(皇慶) 2년, 일본 쇼와(正和) 2년, 1313년〕 정월 기미일(己未日)에 처음으로 불상을 민천사에서 주조했다고 있다. 화금청자가 「세가」 '편년(編年)' 조에 보인 뒤 십칠 년째의 일이다. 온화한 상용(像容), 우아한 기상은 저 화금청자의 도상에 일맥상통하며, 부란(腐爛)한 이토(泥土) 사이에 보이는 도금의 간혹 반짝이는 생채(生彩)는 화금청자의 잔금(殘金)의 빛깔과도 비길 것이다. 부왕이 남긴 화금청자, 자왕이 남긴 도금불상이 함께 지하에서 나타나서 칠백 년 전의 기상을 보임은, 이 또한 기묘한 인연이 아닐까 보냐.

돌아보면, 수녕궁이 역사적으로 문헌에 보이기는 멀리 제십대째 정종조(靖宗朝)였다. 그때는 왕의 여섯번째 비(妃)인, 이자연(李子淵)의 딸 인경현비(仁敬賢妃)의 궁이었다. 내려와서 제십육대째의 예종조(睿宗朝)에 이르러서는 그 즉위의 해(숙종 10년) 10월 대녕궁(大寧宮)이라 고쳐서 장공주〔長公主, 숙종의 딸로서 예종의 누이. 일가 회안백(淮安伯) 기(沂)에게 시집가다〕에게 하사했다. 다시 내려와서 제이십대 강종조(康宗朝)에는 왕의 장녀〔하원공(河源公) 춘(瑃)에게 출가하다〕의 궁이었다. 몽고의 난을 겪고 왕궁의 하나로 쓰이기 전에는 두 비(妃) 이하 내지 왕녀의 궁으로서 그리 중요한 것은 아니었다. 그것이 충렬왕 손에 일약 왕궁으로 승격되고, 그 위에 가지가지의 이야깃거리를 남긴 채 다음 대에는 벌써 범찰(梵刹)로 바뀌었다. 범찰의 수녕궁, 민천사로서의 수녕궁은 공민왕(恭愍王)의 중년(中年)까지 사상(史上)에 나오고는 그후에는 나타나지 않았다. 조선조의 정종(定宗) 2년 12월에는 인접해 있

던 수창궁(壽昌宮)이 화재를 보아서 전혀 오유(烏有)로 돌아갔다고 하니 운명이 혹은 이때까지나 아니었을까. 정종 2년이란 이제부터 오백사십 년 전이다. 『중경지(中京誌)』에는 "旻天寺 在下紙廛水陸橋側 本壽寧宮 민천사는 하지전 수륙교 곁에 있는데 본래 수녕궁이다"이라 있고, 하지전(下紙廛) 수륙교(水陸橋)라는 곳은 앞서 서술한 수창동 지도 표지의 곳이다.(도판 120) 화금청자를 말하는 자 한번은 찾아볼 만한 곳, 지금은 인과(因果)의 요정(料亭)이 모여 있으니 이 사이에서 충렬왕의 본새를 피워 봄이 그 어떨꼬.

부(附)

여기에 주의할 것은, 수녕궁은 전술(前述)과 같이 민천사로 개용(改容)되었으니까 이후 수녕궁은 또 없어야 하겠는데, 공민왕 다음의 우왕(禑王) 14년, 즉 창왕(昌王) 즉위의 해에 수녕궁이라는 것이 다시 사상에 나타났다. 그러나 이것은 먼저의 수녕궁이 아니고 그 이웃에 있던 수창궁의 '창(昌)' 자가 왕의 휘자(諱字)이므로 이것을 피하여 수녕궁으로 고쳐 불렀던 것이다. 이 창왕은 겨우 재위 일 년 반으로 폐한 바 되고 그와 동시에 수녕궁은 다시 먼저대로 수창궁으로 개칭되었다. 그런고로 이 수창궁이라 한 수녕궁과 원래의 수녕궁은 전혀 별개의 것이므로 혼동해서는 안 된다. 사족 같으나 혼잡이 없도록 밝혀 둔다.

화금청자(畵金青瓷)와 향각(香閣)

『고려사』「세가」마흔여섯 권, 「지(志)」서른아홉 권, 「표(表)」두 권, 「열전」 쉰 권을 모두 뒤져야, 도자기에 관한 기사는 의종대(毅宗代) 청자와(青瓷瓦) 의 사실과 충렬왕대(忠烈王代) 화금옹기(畵金甕器)와 황단유리와(黃丹琉璃 瓦)의 세 가지 사실과, 요적(窯跡)에 관하여 판적요(板積窯) · 월개요(月蓋窯) 의 두 가지가 드러나 있을 뿐이나, 요(窯)에 대한 구체적 기록은 아무것도 없 다. 역대 서른세 왕 중에 유독 의종과 충렬왕 두 왕대(王代)에 도기(陶器)의 사 실이 드러나 있음도 호개(好個)의 대조라 하겠으니 두 왕이 다 탐유호락(耽遊 好樂)에 여일(餘日)이 없던 분들로, 이러한 때에 특수한 미술공예가 나왔다는 것은 미술공예의 호화로운 일면을 잘 보이는 것이라 할 수 있을 것 같다. 고려 청자에 있어 가장 독특한 수법이라는 상감청자(象嵌青瓷)가 의종대 생긴 것으 로 일반 전문가의 의견이 일치되어 있지만, 고려청자의 호화로운 치식(致飾) 의 화금청자라는 것은 충렬왕대에 된 것이다. 이것은 재래에 이미 발전되어 있던 상감청자에 다시 순금니(純金泥)로써 표면을 화식(畵飾)한 자기이니, 그 현란치려(絢爛侈麗)함은 다시 두말할 나위도 없다. 송자백자(宋瓷白瓷)와 천 목류(天目類)에도 기왕 화금(畵金)한 예가 있기는 하나 모두 이 청자에서 볼 수 있는 것과 같은 호화로운 맛은 없다. 이와 같이 특수한 것임으로 해서 고려 왕조로부터 원실(元室)에 헌공(獻貢)한 사실이 누차나 있었으나, 『고려사』 「열전」'조인규(趙仁規)'전에는 조인규가 화금청자를 원나라 세조(世祖)에게

헌공하였을 적에 세조가 화금한 것은 그릇을 견고하게 함이냐 물었더니, 조인규 대답이 그런 것이 아니라 시채(施彩)할 따름이요 자기는 깨지기 쉬운 것이니 깨지면 금은 다시 소용되지 못한다고 하였다. 세조는 그 선대(善對)를 기꺼이 여겨 차후로는 화금하지도 말고 진헌하지도 말라 하였다 한다. 그러나 『고려사』에는 원나라 세조가 돌아가고 그 아들 성종(成宗)이 즉위한 후에도〔충렬왕 23년, 성종 대덕(大德) 원년〕 사신 황서(黃瑞) 등을 시켜 금화옹기를 헌공한 사실이 있음을 보아 고려조에서는 쉽게 그만두지 않았던 것을 알 수 있다.

대저 무문청자(無文靑瓷)가 상감청자로 변함에는 "양의 변화가 질의 변화를 소치(召致)한다"는 한 개의 원리가 근본되어 있는 것으로 해석한다. 말하자면 청자에 있어 아무런 시채가 없고 순전히 청색에 그치고 있을 때면 그 청색의 발채(發彩)란 것이 가장 중요한 본색이 된다. 그러나 이것은 과제가 단순한 만큼 대단한 노심(勞心)과 기술이 필요되는 것으로, 노심과 노력의 과중에 비하여 왕왕 그 효과는 드러나지 아니하니 공장(工匠)의 고심은 실로 값싼 것이 아니다. 그러할수록 또 그 반면에 있어 구하는 편은 그 어려운 것(따라서 좋은 것)만 구하되, 그때는 돈으로써 사는 것이 아니라 권력으로써 구하는 것이니 공장으로서 고통은 적지 않았겠고, 따라 구하는 수도 많았을 것은 청자로 기와에 대용하려던 정세로써도 알 만하다. 이때 공장의 유일한 활로는, 그 제작의 고로(苦勞)를 덜되 효과가 오히려 나은 편을 취하게 될 것은 일의 순리이다. 이리하여 안출(案出)된 것이 상감청자라는 것이니, 상감청자라는 것은 흑토와 백토를 기체(器體)에 새겨 묻어 일종의 화취(畵趣)를 내는 것이다. 따라서 보는 사람으로는 그 화취에 정신이 옮아가게 되고 청자의 본색인 색가(色價)는 제이차적으로 되는 것이니, 공장으로선 이만한 노반공배(勞半功倍)의 일이 없다. 이리하여 청자의 청자다운 색가 문제는 그 본의를 잃게 되고 반면에 화취있는 별반 생미(生味)가 청자에 떠오르게 되나니, 실로 이야말로 양의 문제가 질의 변화를 소치한 적례이다. 이것이 고려청자의 제일단의 변화인

데, 같은 이유로 회채도자〔繪彩陶瓷, 속소위(俗所謂) 회고려(繪高麗)〕라든지 화금청자가 생기게 된 것이다.(도판 119 참조)

이것이 고려청자로선 제이단의 변화일까 한다. 이 중에 회채도자에 관하여 따로 당대 중국의 도자계(陶瓷界) 사정과 고려의 역사적 정황이 곁들여 해석되어 있으나 이것은 당면 문제가 아니니만큼 제략(除略)한다면, 화금청자야말로 저 상감청자의 발생 동기설과 같은 해석이 붙여진다. 즉 화금청자의 발생은 충렬왕의 호유호락(好遊好樂)에 그 동기가 있는 것이니,「세가」'충렬왕 22년 5월 경오일(庚午日)'에 "왕이 향각 벽 위에 그려 있는 당 현종(玄宗) 야연도(夜宴圖)를 보시고 '과인이 비록 작은 나라 임금 노릇을 할지언정 유연(遊宴)을 하자면 어찌 당 명황(明皇)에 미치지 못할까 보냐' 하사, 이로부터 매일같이 야이계일(夜以繼日)하여 기교음기(奇巧淫伎)가 무소부지(無所不至)하셨다" 하였다. 물론 충렬왕의 유락은 이때 시작된 것이 아니요 그 도가 이로부터 넘었다는 것이지만, 이러한 경향의 정치하에서 화금청자와 같이 호사로운 것이 나왔다는 것은 쉽게 수긍되는 바이다. 이 향각이란 것은 충렬왕대 전후의 사실(史實)을 상고(商考)하면 제국공주(齊國公主, 원나라 세조의 딸)와 더불어 가장 많이 유락하시던 곳으로, 양루(凉樓)란 것과 함께 수녕궁(壽寧宮) 내에 있던 것이다.

수녕궁이란 원래 제십대 정종의 비 인경현비(仁敬賢妃)의 궁이었고, 제십육대 예종이 즉위하사 장공주〔長公主, 회안백(淮安伯) 기(沂)에게 강가(降家)되시다〕에게 하사하실 적에 대녕궁(大寧宮)이라고 개호하셨던 곳이다. 그후 변천은 알 수 없으나 충렬왕대에 들어 수녕궁이란 칭호로 다시 사상에 나타나, 전에 말한 바와 같이 충렬왕 일대(一代)의 호유(豪遊)가 이곳에서 벌어졌던 것이다. 양루에서의 격구(擊毬) 관람과 향각에서의 상화연(賞花宴, 특히 작약·모란 등이 유명했던 듯)과 궁 내에서의 반승의(飯僧儀) 등은 비일비재하게 드러나 있다.

충렬왕은 즉위하시던 3년에 민천사로 화궁위찰(化宮爲刹)하셨으나 당시 중
신들의 반대로 회철(回撤)하신 나머지에 저와 같은 행락(幸樂)의 별궁으로 이
용하셨고, 후에 충선왕이 즉위하사 모후(母后, 즉 제국공주)를 위하여 다시 민
천사로 개영(改營)하신 곳이다. 삼층각이라든지 강지(薑池) 등이 경내 건축장
엄의 하나로『고려사』에 나타나 있지만 잔존된 기간은 알 수 없고, 대개 공민
왕말까지는 없어진 것이 아닌가 추측된다.

그 위치에 관하여는『중경지』에 '하지전(下紙廛) 수륙교(水陸橋)' 측에 있
다 하였는데, 이곳은 지금 개성우편소(開城郵便所, 즉 수창궁지)의 동측에 해
당하는 곳으로 일찍이 이곳〔지금의 대화정(大和町) 18번지〕에서 금동미타여
래상이 발견된 것이 있어 민천사 즉 수녕궁의 위치는 확실히 지적할 수 있다.
충렬왕이 호유(豪遊)하시던 곳이요 화금청자의 발상 동기를 이룬 곳이니, 호
사자(好事者)로서 한번 찾음 직도 한 곳이다. 지금은 여각(閭閣)이 들어차 있
지만.〔화금청자의 실물은 개인에게도 더러 수장되어 있고 이왕가미술관에도
있지만, 금니(金泥)가 가장 뚜렷이 남아 있기는 개성박물관에 진열되어 있는
것이 아직껏은 유일한 것일까 한다.〕

문헌에 나타난 고려 두 요지(窯址)에 대하여

고려의 도자를 호상(好尙)하고 있는 사람들로서 그 요지(窯址)에 관하여 관심을 갖고 있지 않은 사람은 아마도 없을 것이다. 그리하여 『고려사』 권77 '제사도감각색(諸司都監各色)' 조에 "제요직〔諸窯直, 병과(丙科) 권무(權務)〕"이라 보이는 간단한 한 구는, 일찍부터 이들 애도가(愛陶家)에 의하여 고려에 관요(官窯)가 있었던 사실로 창도(唱導)되기는 하였으나, 그 구체적인 요지에 대하여는 아무도 말하는 사람이 없었다. 일찍이 우연한 동기로 발견된 강진(康津)의 요(窯)를 비롯하여 부안(扶安)의 요, 대전(大田)의 요, 송화(松禾)의 요 등은 모두 아무런 징고(徵考)할 사료가 없는 요로서, 하물며 그들이 관요인지의 여부는 전혀 논증키 어려운 것뿐이었다. 그런데 나는 지금 『고려사』에서 두 개의 요지명(窯址名)을 찾았고 그 중 하나는 확실히 관요였던 사실이 입증됨에 이르렀다. 즉 그 하나는 『고려사』 권18, '의종 19년' 조에 보이는 '판적요(板積窯)'란 것이며, 다른 하나는 같은 『고려사』 권53 '오행(五行)' 조에 보이는 예종 9년의 "패강(浿江) 월개요(月蓋窯)"〔九年四月乙丑 大雨雹 震文德殿及南山 浿江月蓋窯等處處木 9년 4월 을축일에 큰우박이 내리고 문덕전(文德殿) 동쪽 행랑기둥과 남산 패강 월개요 등의 나무에 벼락이 쳤다〕라는 것이다.

그리하여 먼저 '패강 월개요'부터 설명해 보겠다. '패강(浿江)'이란 우선 어디를 말하는 것이냐 하면, 그것은 보통 말하는 대동강(大洞江)이나 임진강(臨津江)은 아니고 예성강(禮成江)의 한 지류였다. 『고려사』「지리」지 '평주

〔平州, 오늘의 황해도 평산(平山)〕' 조에,

平州 本高句麗大谷郡(一云多知忽) 新羅景德王 改爲永豊郡 高麗初更 今名 成宗
十四年 置防禦使 顯宗九年 定爲知州事 元宗三十年 倂于復興郡 忠烈王時 復舊 別
號延德 又號東陽 有猪淺(一云浿江) 有溫泉 屬縣一

평주는 원래 고구려의 대곡군(大谷郡)이다.〔혹은 다지홀(多知忽)이라고도 하였다〕신라
경덕왕 때 고쳐서 영풍군(永豊郡)으로 삼았다. 고려 초기에 지금의 이름으로 바꿨다. 성종
14년 방어사(防禦使)를 두었으며, 현종 9년에 지주사(知州事)로 정하였다. 원종 30년 복흥
군(復興郡)으로 합병하였다가 충렬왕 때에 다시 예전대로 회복하였다. 별호는 연덕(延德)
이며 또 동양(東陽)이라고 부른다. 저천〔猪淺, 혹은 패강(浿江)이라고 한다〕이 있고 온천
(溫泉)이 있으며 속현(屬縣)은 하나다.

이라 있다. 즉 평주의 저천(猪淺)이란 것이 패강으로서, 고려조에 있어서는 왕
경(王京, 오늘의 개성)으로부터 서경(西京, 평양)에 이르는 요지였던 듯하며,
오직 일례뿐이나 즉위 23년 3월 을유일(乙酉日)에 서경을 떠난 의종이 4월 경
자일(庚子日)에 패강에 이르러 승주치주(乘舟置酒)한 기사가 『고려사』에 나
와 있다.〔"夏四月庚子 駕至浿江龍瑞亭 乘舟置酒 여름 4월에 수레로 패강 용서정(龍
瑞亭)에 이르러, 배를 타고 술자리를 베풀었다"¹〕그로부터 이틀을 두고 나흘째인 계
묘(癸卯)날에 경도(京都)에 환착(還着)하고 있는 사실에 의해서도 「지리」지
가 말하는 평주의 저천이란 것이 당시 패강으로서 일반에 통하고 있었던 것이
입증되는 바이다. 이 저천은 뒤에 저탄(猪灘)이라고도 부른 듯하여서 『신증동
국여지승람』권41, '평산(平山) 저탄' 조를 보건대,

在府東二十五里 源出遂安郡彦眞山 過新溪縣至府北 爲歧灘 府東爲箭灘 至此灘
其流始大 下流于江陰縣 爲助邑浦 高麗史云 猪淺 一云浿江 又見牛峯縣

저탄(猪灘)은 부의 동쪽 이십오 리에 있다. 물의 근원이 수안군(遂安郡) 언진산(彦眞山)

에서 나와 신계현(新溪縣)을 지나 부의 북쪽에 이르러 기탄(岐灘)이 되고, 부의 동쪽에서 전탄(箭灘)이 되며, 이 저탄에 와서 물의 흐름이 비로소 커져서 아래로 강음현(江陰縣)으로 흘러 조읍포(助邑浦)가 된다.『고려사』에는 "저탄은 패강(浿江)이라고도 한다"하였다. 또 '우봉현(牛峯縣)' 조에도 보인다.

이라 보인다. 육지측량부(陸地測量部) 발행의 오만분의 일 지도에 의하여 찾자면 오늘의 평산군 금암면(金岩面) 저탄리(猪灘里)란 것이 정확히 그 지점일 것이다. 그리고 그 하천은 오늘 누천(漏川)이라 하였다. 이 누천이야말로 즉 패강이란 것에 틀림없을 것이로되, 그렇다면 월개(月蓋)라는 것은 지명에서 온 요명(窯名)이냐 혹은 단순한 요명일 것이냐. 그리고 그 지점은 지금의 어디일까. 이것을 고증할 만한 확고한 자료가 지금 없어서 후고(後考)를 기다린다 하겠지만, 의문 되는 일은 현재 개성부립박물관에 수수(收蒐)되어 있는 와편(瓦片)에 '日蓋王吉 月蓋□□' 등의 명(銘)을 갖고 있는 것이 있다는 사실이다. 즉 이 월개(月蓋)라는 것은 월개요(月蓋窯)를 지시한 것으로 보아야 할 것인가. 만약 그렇다면 월개요는 와요(瓦窯)였던가. 혹은 또 도기도 따로 굽고 있지나 않았을까. 이것은 현지(現地)를 찾아내어 실지(實地)를 아니 보는 한 무어라 말하기는 어려울 것이다. 그리고 또 그것이 관요였는지 아닌지도 현재로서는 알 수 없다. 다만 문헌에서 습득한 하나의 요지, 더욱이 현재 찾아낼 수 있는 충분한 가능성을 지니는 요지로서 이곳에 소개해 두는 바이다. 〔또 육지측량부 발행 오만분의 일 지도에서 찾자면 평산군 서봉면(西峰面) 월봉리(月峰里) 부근 일대에 와동(瓦洞)·사판현(砂坂峴)·고장동(庫藏洞)·자연골(紫烟洞)·옹주골(瓮主洞) 등의 이름을 남긴 곳이 있고, 또 철봉산(鐵峰山)과 누천 사이에 사기골(斯起洞)이란 곳이 있다. 모두가 요지를 표시하는 동명(洞名)으로서는 알맞은 이름이다.〕

 다음에 판적요에 대해서는 앞서 서술한 바와 같이『고려사』「세가」'의종' 조에 약간의 기술이 실려 있다. 다소 용만(冗漫)의 험이 있기는 하나 논술상

부득이하므로 그 전문을 인용해 보겠다.

戊申(毅宗十九年四月) 王泛舟板積窯池 與宦者白善淵 王光就 內待朴懷俊 劉莊 等 置酒張樂 逐登水樓 召崔褒偁 徐恭等 同飮 又召禮成江蒿工漁者 陳水戲以觀 賜 物有差 夜二鼓 還館北宮 扈從官 迷路 僵相續

무신일(의종 19년 4월). 왕이 판적요지(板積窯池)에 배를 띄웠다. 환관 백선연(白善淵) 왕광취(王光就), 내시 박회준(朴懷俊) 유장(劉莊) 등과 더불어 술자리를 베풀고 풍악을 벌였다. 드디어 수루(水樓)에 올라 최유칭(崔褒偁) 서공(徐恭) 등을 불러서 같이 마시고, 또 예성강의 사공과 어부들을 불러 물놀이[水戲]를 시키고 관람한 후 차등 있게 물품을 내렸다. 밤 이경에 관북궁(館北宮)으로 돌아왔는데, 호종관들이 길을 잃어 쓰러지는 자가 서로 잇달았다.

戊寅(毅宗二十一年四月) 以河淸節 幸萬春亭 宴宰樞侍臣於延興殿 大樂署管絃 坊 爭備綵棚樽花 獻仙桃 抛毬樂等 聲伎之戲 又泛舟亭南浦 沿流上下 相與唱和 至 夜乃罷 亭在板積窯 初因窯亭而營之 內有殿曰 延興 南有澗盤回 左右植松竹花草 其間又有茅亭草樓凡七 有額者四曰 靈德亭 壽樂堂 鮮碧齋 玉竿亭 橋曰錦花 門曰 水德 其御船飾以錦繡 假錦爲帆 以爲流連之樂 窮奢極麗 勞民費財 凡三年而成

무인일(의종 21년 4월). 하청절(河淸節)이기에 만춘정(萬春亭)에 행차하여, 재신과 추신·시신과 더불어 연흥전(延興殿)에서 연회를 열었는데, 대악서(大樂署)와 관현방(管絃坊)에서 채붕(綵棚)·준화(樽花)·헌선도(獻仙桃)·포구락(抛毬樂) 등의 놀이를 다투어 갖추어 노래와 기예를 행하고, 또 정자 남쪽 포구에서 배를 띄우고 물결을 따라 오르내리며 서로 시를 부르고 화답하다가, 밤에 이르러 비로소 파하였다. 만춘정은 판적요(板積窯) 안에 있고 애초에는 요정(窯亭)으로 인하여 경영한 것이다. 안에는 전각이 있는데 연흥(延興)이라고 하고, 남쪽에는 시냇물이 굽이쳐 돌고, 좌우에 송죽과 화초를 심었다. 그 사이에 또 모정(茅亭)·초루(草樓)가 모두 일곱 군데나 있는데, 현판이 있는 것이 네 개니 영덕정(靈德亭)·수락당(壽樂堂)·선벽재(鮮碧齋)·옥간정(玉竿亭)이요, 다리를 금화(金花)라 하고, 문은 수덕(水德)이라 한다. 임금이 타는 배는 비단에 수를 놓아 꾸몄으며 비단으로

돗을 만들어 마음껏 즐거움을 누리니 사치와 화려함을 다하였다. 민력을 수고롭게 하고 자재를 허비하여 무릇 삼 년이나 걸려서 완성하였다.

이상 요(窯) 그 자체에 대한 구체적 사실은 없다 하더라도, 이에 의하여 요지의 정경은 어느 정도까지 탐색할 수 있는 가능성이 주어졌다고 할 수 있다. 그리고 또 이것이 문헌에 보이는 유일의 관요임을 필자는 이곳에서 강조하고 싶다. 즉 그 이유로서 들 것은 『조선금석총람』 상권에 실린 박화(朴華)의 묘지명(墓地銘)에,

至元十五年 由典理司書員 任全州臨陂縣尉 罷秩入內侍 積年勞 歷板積窯直供驛司醞署令紫雲坊判官 憲科正

지원(至元) 15년 전리사서원(典理司書員)을 거쳐 전주(全州) 임피현위(臨陂縣尉)에 임명되었다. 관의 품계에 따르지를 않고 내시(內侍)에 들어와 여러 해 애를 썼으며 판적요직공역사온서령자운방판관(板積窯直供驛司醞署令紫雲坊判官) 등을 역임하였다. 지대(至大) 3년(충선왕 2년)에 사헌규정(司憲糾正)에 임명되었다고 하였다.

이라 있는 "板積窯直"이란 '直'의 한 자에 의해서이다. 즉 그 관요였던 까닭인바 이에 따라서 알려지는 그 요의 역사인즉 실로 고려도자의 최성기(最盛期)부터 그 쇠퇴기까지 연속되고 있었던 상당히 긴 것으로서, 만일 그 지점이 지적되며 그 요적(窯蹟)이 발견된다면 사계(斯界)에 비익(裨益)하는 바 다대할 것으로 기대되는 것이다.

그리하여 이 지점에 대하여 고찰할 필요가 있다 하겠는데, 먼저 제일의 '의종 19년' 기록에 따라 생각되는 것은 그 지점이 개성에서 그리 멀지 않은 곳에 있었던 사실이다. 그 까닭인즉 문중(文中)에 보이는 관북궁(館北宮)이란 것은 당시 개성부 내에 있었던 것인데, 판적요지(板積窯池)에서 종일 유연(遊宴)을 베풀고 밤 이고(二鼓)에 이르러 돌아올 수 있었던 것을 본다면 개성에서 멀리 떨

어진 곳이라고는 아니 생각된다.『동국여지승람』을 보건대 권41 '서흥(瑞興)'
조에 '판적원(板積院)'이란 것이 있으나 개성에서 너무 떨어져 있기에 이것은
들 수 없으며, 같은 책 권12 '장단(長湍)' 조에 '판적천(板積川)'이란 것이 보이
고 있는바 거리로 보아 이것이 가장 적당한 지점인 듯하다. 그 주해(註解)에,

源出屬縣松林 與白岳以南諸水 合流于沙川 達于海

속현(屬縣)의 송림(松林)에서 발원하여 백악(白岳) 이남의 여러 물과 함께 사천(沙川)에
서 합류하여 바다에 이른다.

라 하였고,『중경지』에는

板積川 源出長湍松西諸山 至籍田南 與沙川合流于東江

판적천은 장단 송림의 서쪽 여러 산에서 발원하여 적전(籍田) 남쪽에 이르러 사천(沙川)
과 더불어 동강(東江)에서 합류한다.

이라 있다. 이곳에 보이는 적전(籍田)이란 개풍군(開豊郡) 동면(東面) 백전리
(白田里)에 있는 것이며, 사천(沙川)이란 개풍군과 장단군(長湍郡)의 군계(郡
界)를 이루고 흐르는 것임은 축척 오만분의 일 개성 지도에 보이고 있으므로,
판적천이란 백전리의 동남부터 한 지류를 이루고 개풍군과 장단군의 군계를
이루며 흐르고 있는 것이 되지 않으면 안 된다. 나는 이같은 짐작을 갖고 이 유
역〔지금은 토사로 시내는 전혀 매몰되어 광대한 사상(砂床)을 이루고 소류(小
流)만이 흐르고 있다〕을 따라 오르기 수정(數町) 만에 오늘 진서면〔津西面, 옛
송서(松西)이다〕면사무소가 있는 눌목리(訥木里) 부근에 이르러 앞서 서술한
『고려사』에 보이는 연흥전지(延興殿址)로 볼 수 있는 지점에 당도하였던 것이
다. 즉 간(澗)이 있어 좌우로 반회(盤回)하고 있는 것과 같은 소도〔小島, 오늘
은 작은 토릉(土陵)을 이루고 있으나 원래는 못 가운데에 만든 작은 섬으로 보

122. 귀면당초와(鬼面唐草瓦). 개성부립박물관.

아 꼭 알맞은 정도의 크기를 하고 있으며, 또 건너기 위해서는 유지(溜池)를 헤엄치든지 하지 않으면 간단하게 건널 수 없었던 이도(離島)가 되어 있었다] 가 있고, 그 북면에 광대한 평지가 있었으나 때가 한여름의 일이라 보리·풀 등이 번성하여 어떤 유편(遺片)을 찾기엔 곤란을 느꼈으나 많은 고려시대의 파편을 그곳에서 찾았고 청자 파편들도 다소 찾았으나 요지임을 증명할 만한 유물은 발견할 수가 없었다. 사진은 그곳에서 발견한 와당이다.(도판 122) 다음에 면사무소에 이르러 보건대, 그 사무소에 사용되고 있는 고석(古石)은 모두 왕시(往時)의 초석계체(礎石階砌)의 유였다. 그리고 면사무원의 설을 종합할 때 예부터 좋은 초석이나 와(瓦) 등이 당소(當所) 부근에서 많이 출토되었다 한다. 그리고 땅을 파면 지금도 많은 와편을 얻을 수가 있기에 혹 옛 와요지(瓦窯址)가 아니었던가 하는 전설이 있다는 것이었다. 그래서 도자기 파편이 많이 뭉쳐져서 나오는 곳을 물었으나 그것은 모른다고 하기에 매우 실망도 하였으나, 그 부근에서는 지금도 도기의 요를 쌓아 옹(瓮) 같은 것을 많이 굽고 있는 것을 본다면 무엇인가 있어야겠다고 생각되었으나, 조사를 충분하게 할 수는 없었다. 그리고 이 사천(砂川) 북방의 주산(主山)을 이루는 반룡산(盤龍山)에 올라 고기(庫基)라는 촌락에 이르러 사원지(寺院址)인 듯한 곳과 조선조 초기의 요지 한 기(基)를 발견할 수 있었다.

조선미술약사 초고(草稿) 총목(總目)

이 목차는 저자가 생전에 조선미술 통사(通史) 저술을 위해
작성해 두었던 것으로, 저자가 구상했던 '조선미술사'의 체제와
내용을 짐작해 볼 수 있다.

총론

제1편 건축미술사

제4절 고려 산수화 / 제5절 조선 초상화 / 산수화 / 서양화의 수입 / 결론

제5장 서론(書論)

제1절 총론 / 제2절 고대〔한문화대(漢文化代)〕/ 제3절 삼국시대 /
제4절 신라 / 제5절 고려 / 제6절 조선 / 결론

제6장 사군자론

총론 / 각설 / 결론

제4편 공예미술사

제1장 총론

제2장 금공(金工)〔경정(鏡鼎)·관(冠)·검(劍)·기(器)·발(鉢)·금저(金杵)〕
제1절 삼국시대 / 제2절 신라시대 / 제3절 고려시대 / 제4절 조선시대

제3장 목공

제1절 의직(衣職) / 제2절 목기(木器) / 제3절 죽공(竹工)

제4장 석공

제1절 석등(石燈) / 제2절 석비(石碑) / 제3절 연지(蓮池) /
제4절 묘석(墓石) / 제5절 기타

제5장 이토공(泥土工)

제1절 토우(土隅)·토기(土器) 등 / 제2절 와공(瓦工) /
제3절 전공(磚工)

제6장 칠공(漆工)

제7장 직공〔織工, 포공(布工)〕

제8장 초공(草工)

제9장 기타 잡공(雜工)

유리공(琉璃工) / 장식공(裝飾工) / 나전공(螺鈿工)

결론

조선미술사 총결론

주(註)

* 원주는 1), 2), 3) 으로, 편자주는 1, 2, 3으로 구분했다.

백제건축

1) 1916년 『조선고적조사보고(朝鮮古蹟調査報告)』(조선총독부 편)의 이마니시 류(今西龍) 박사 논문 참조.

1. 국사편찬위원회, 『국역 중국정사(中國正史) 조선전』, 국사편찬위원회, 1986.
2. 일연(一然), 리상호 옮김, 강운구 사진, 『사진과 함께 읽는 삼국유사(三國遺事)』, 까치, 1999.
3. 김부식(金富軾), 이강래 역, 『삼국사기(三國史記)』, 한길사, 1998.
4. 일연, 리상호 옮김, 강운구 사진, 앞의 책.
5. 민족문화추진회 역, 『신증동국여지승람(新增東國輿地勝覽)』, 민족문화추진회, 1966.

김대성(金大城)

1) 『삼국유사(三國遺事)』 권2, '경덕왕(景德王)' 조 ; 『삼국유사』 권3, '흥륜사(興輪寺) 벽화보현(壁畵普賢)' 조 ; 『삼국유사』 권4, '의상전교(義湘傳敎)' 조.
2) 『동문선(東文選)』 권64.
3) 『불국사고금창기(佛國寺古今創記)』 ; 오사카 긴타로(大阪金太郞), 『취미의 경주(趣味の慶州)』, 경주고적보존회, 1931.
4) 『동경잡기(東京雜記)』, 조선고서간행회, 1913.

1. 민족문화추진회 역, 『동문선(東文選)』, 민족문화추진회, 1968. 여기서 '問老聃'의 뜻은 '문례노담(問禮老聃)', 즉 공자가 서른네 살 때 주나라에 사는 예를 잘 안다는 노담(老聃, 老子)을 찾아가 그에게 가르침을 물었듯이, 대력 초년에 중국에 건너가 진리(불교의 설)를 물었다는 의미로 보인다.

443

고려의 불사건축(佛寺建築)

1. 민족문화추진회 역, 『고려도경(高麗圖經)』, 민족문화추진회, 1977.
2. 위의 책.
3. 위의 책.
4. 민족문화추진회 역, 『양촌집(陽村集)』, 민족문화추진회, 1979.
5. 민족문화추진회 역, 『신증동국여지승람』, 민족문화추진회, 1966.
6. 민족문화추진회 역, 『고려도경』, 민족문화추진회, 1977.
7. 위의 책.
8. 위의 책.
9. 이지관(李智冠) 역, 『교감역주(交監譯註) 역대고승비문(고려편 2)』, 가산불교문화연구원, 1997.
10. 이지관 역, 『교감역주 역대고승비문(고려편 4)』, 가산불교문화연구원, 1997.
11. 임금이나 웃어른의 이름을 함부로 부르는 것을 꺼려서 다른 글자로 바꾸는 경우를 뜻함.

조선 탑파(塔婆) 개설

1) 이시다 모사쿠(石田茂作) · 다카하시 겐지(高僑建自) 공저, 『만선고고행각(滿鮮考古行脚)』, 유잔카쿠(雄山閣), 1927.
2) 다니가와 이와오(谷川磐雄), 「두세 개의 토제 다층탑에 관하여(二三の土製多重塔に就いて)」『고고학잡지(考古學雜誌)』제17권 제2호.
3) 이능화(李能和), 『조선불교통사(朝鮮佛敎通史)』상, 신문관(新文館), 1918, p.288.
4) 안드레 에카르트(Andre Eckardt), 『조선미술사(*Geschichte der koreanischen Kunst*)』, 뮌헨, 1929, 도판 제109도.

1. 조선미술사초고 제일(第一)은 「금동미륵반가상의 고찰」로, 이 책 p.164에 실려 있다.
2. 일연, 리상호 옮김, 강운구 사진, 『사진과 함께 읽는 삼국유사』, 까치, 1999.
3. 위의 책.
4. 위의 책.
5. 위의 책.
6. 민족문화추진회 역, 『양촌집』, 민족문화추진회, 1979.

조선의 전탑(塼塔)에 대하여

1) 세키노 다다시의 『한국건축조사보고(韓國建築調査報告)』(도쿄 제국대학 공과대학
 편, 1904)에서.
2) 『건축잡지』 579호.
3) 조선총독부, 『조선의 풍수(朝鮮の風水)』, 1931, pp.797-799 참조.
4) 『몽전(夢殿)』 10호.

1. 민족문화추진회 역, 『신증동국여지승람』, 민족문화추진회, 1966.
2. 위의 책.
3. 일연, 리상호 옮김, 강운구 사진, 『사진과 함께 읽는 삼국유사』, 까치, 1999.
4. 이지관 역, 『교감역주 역대고승비문(고려편 4)』, 가산불교문화연구원, 1997.
5. 민족문화추진회 역, 앞의 책.
6. 위의 책.

조선의 묘탑(墓塔)에 대하여

1. 김남일 역, 「용문사(龍門寺) 정지국사비(正智國師碑)」, 한국금석문 종합영상정보시
 스템(gsm.nricp.go.kr).

불국사(佛國寺)의 사리탑(舍利塔)

1) 『니혼쇼키(日本書紀)』 권8, 「주아이 천황기(仲哀天皇記)」 중에서.
2) 『삼국유사』 권5, '大城孝父母二世 대성이 두 세상 부모에게 효도하다' 조.
3) 세키노 다다시(關野貞), 「불국사 사리탑」 『미술연구』 제19호.
4) 『조선고적도보(朝鮮古蹟圖譜)』 제4책, 조선총독부, 1916, 제1640-1643호.
5) 「담양(潭陽) 개선사석등기(開仙寺石燈記)」 『조선금석총람(朝鮮金石總覽)』 상, 조선
 총독부, 1919.
6) 『삼국유사』 「왕력(王曆)」.
7) 『조선고적도보』 제4책, 조선총독부, 1916, 제1628호.
8) 『조선고적도보』 제6책, 조선총독부, 1918, 제2948호.
9) 위의 책, 제2981호.
10) 위의 책, 제3001호.

11) 『고고학』 제8권 제5호, 노모리 겐(野守健)의 논문 중 사진 참조.

12) 『건축잡지』 제579호, 후지시마 가이지로(藤島亥治郎) 박사의 논문 참조.

13) 『조선고적도보』 제6책, 조선총독부, 1918, 제2987호.

14) 위의 책, 제3019호.

15) 위의 책, 제2991호.

16) 위의 책, 제2993호.

17) 위의 책, 제3005-3018호.

18) 『조선고적도보』 제5책, 조선총독부, 1917, 제2018호.

19) 『조선고적도보』 제4책, 조선총독부, 1916, 제1619호; 『조선고적도보』 제5책, 조선총독부, 제1916 · 1948 · 2010 · 2018 · 2036호.

20) 『조선고적도보』 제6책, 1918, 제2973호. 이곳의 일명탑이란 것이 더 좋은 예이나 이것은 최근에 와서 신라 작이라고 말하게 되었으므로 제외한다.

21) 『조선고적도보』 제7책, 조선총독부, 1920, 제838호.

22) 『조선고적도보』 제5책, 조선총독부, 1917, 제1913호.

23) 『조선고적도보』 제6책, 조선총독부, 1918, 제3000호.

24) 『조선고적도보』 제4책, 조선총독부, 1916, 제1639호.

25) 『조선고적도보』 제6책, 조선총독부, 1918, 제2982호.

26) 『건축잡지』 579호, 후지시마 가이지로 박사의 논문 중에서.

27) 『조선고적도보』 제6책, 조선총독부, 1918, 제2910호.

28) 위의 책, 제2931호.

29) 조선총독부박물관 관보(舘報) 제5호.

30) 『조선고적도보』 제6책, 조선총독부, 1918, 제2092호.

31) 『고려사(高麗史)』 권3.

1. 일연, 리상호 옮김, 강운구 사진, 『사진과 함께 읽는 삼국유사』, 까치, 1999.

2. 김시습(金時習), 이우성 역, 『매월당집(梅月堂集)』, 아세아문화사, 1995.

소위 개국사탑(開國寺塔)에 대하여

1) 『조선고적도보』 제6책, 조선총독부, 1918.

1. 민족문화추진회 역, 『신증동국여지승람』, 민족문화추진회, 1966.

2. 사회과학원 고전연구실 편, 『북역(北譯) 고려사(高麗史)』, 신서원, 1991.

3. 민족문화추진회 역, 앞의 책.

4. 민족문화추진회 역, 위의 책.

5. 민족문화추진회 역, 『동국이상국집(東國李相國集)』, 민족문화추진회, 1980.

6. 민족문화추진회 역, 『목은집(牧隱集)』, 민족문화추진회, 2002.

7. 민족문화추진회 역, 『고려사절요(高麗史節要)』, 민족문화추진회, 1968.

8. 위의 책.

9. 사회과학원 고전연구실 편, 앞의 책.

「소위 개국사탑에 대하여」의 보(補)

1. 민족문화추진회 역, 『신증동국여지승람』, 민족문화추진회, 1966.

2. 민족문화추진회 역, 『동국이상국집』, 민족문화추진회, 1980.

3. 민족문화추진회 역, 『목은집』, 민족문화추진회, 2002.

4. 민족문화추진회 역, 『고려도경』, 민족문화추진회, 1977.

5. 사회과학원 고전연구실 편, 『북역 고려사』, 신서원, 1991.

6. 위의 책.

7. 위의 책.

금동미륵반가상(金銅彌勒半跏像)의 고찰

1) 『이와나미 사전(岩波辭典)』, p.88.

2) A. Foucher, *L'Art Greco-Bouddhique du Gandhara*, tom II., fig. 447.

3) A. Grüenwedel, *Buddhistische Kunst in Indien*, 1932, fig. 7; A. Foucher, ibid., fig. 151.

4) A. Grüenwedel, ibid., fig. 147; A. Foucher, ibid., fig. 408.

5) A. Foucher, ibid., fig. 76; A. Grüenwedel, ibid., fig. 152.

6) A. Foucher, ibid., figs. 409, 428.

7) A. Foucher, ibid., fig. 410.

8) 샤반(É. Chavannes), 『북중국 고고도보(北支那考古圖譜)』, 도판 202, 235, 269, 276.

9) 샤반, 위의 책, 도판 379.

10) 샤반, 위의 책, 도판 220, 221.

11) 오무라 세이가이(大村西崖), 『중국 불교미술사 조소편(支那佛敎美術史彫塑篇)』, 1917, 도보(圖譜) 249.

12) K. With, *Buddhistische Plastik in Japan*, Wien: Anton Schroll and co., 1922, S. 73ff.

13) K. With, ibid., p.54.

강고내말(強古乃末)

1) 『삼국유사』 권2, 「원성왕(元聖王)」조.
2) 『경주고적안내』, 경주고적보존회, 1937.
3) 이병도(李丙燾), 「삼한문제(三韓問題)의 신고찰(新考察) 7―진국(辰國) 및 삼한고(三韓考)」 『진단학보(震檀學報)』 제8호, 진단학회, 1937. 11.

조선의 회화

1) 고구려 고분벽화 삼묘리(三墓里) 대묘(大墓)의 현무도(玄武圖). 『조선고적도보』 제2책, 조선총독부, 1915, 제615-616호.
2) 백제 고분벽화 능산리(陵山里) 천장화(天井畵). 『박물관진열품도감(博物館陳列品圖鑑)』 제3집, 조선총독부박물관, 1932.
3) 신라 토기에 있어서의 조운도(鳥雲圖). 『박물관진열품도감』 제11집, 조선총독부박물관, 1937.
4) 고려 정병(淨瓶)에 있어서의 산수화. 『조선고적도보』 제9책, 조선총독부, 1929, 제4072호.
5) 장사공(張思恭)풍의 고려불화. 『조선명화집(朝鮮名畵集)』, 국민미술협회(國民美術協會), 1932.
6) 안견 필, 몽유도원도(夢遊桃源圖). 『조선고적도보』 제14책, 조선총독부, 1934, 제5851호.
7) 김홍도 필, 풍속도. 위의 책, 제5985-5988호.
8) 박제가의 회화. 위의 책, 제5972호.

고구려의 쌍영총(雙楹塚)

1. 「조선 고적(古蹟)에 빛나는 미술」 『신동아』 제4권 제10호, 1934. 10-11 ; 고유섭, 『조선미술사 상―총론편』(우현 고유섭 전집 1), 열화당, 2007 참조.

고려 화적(畵蹟)에 대하여

1) 『근역서화징(槿域書畵徵)』〔오세창(吳世昌) 편, 계명구락부(啓明俱樂部), 1928〕에는

헌종(獻宗)을 들지 않았으나 『고려사』에는 "性聰慧 九歲好書畵 성품이 총명하고 지혜로 웠으며, 아홉 살에 서화를 좋아했다"라 하였고, 또 "王 幼沖 不知修省 只引內醫三四人 討 問方書 或習書畵 왕은 어려서 수성(修省)할 줄 모르고 다만 내의(內醫) 서너 명을 인견하여 방 서(方書)를 토론하고 간혹 서화를 익혔다"라 한다.

2) 이 역시 『근역서화징』에는 서가(書家)로서만 들었으나, 『고려사』에는 "自少多才藝 曉 音律 善書畵 어려서부터 재주와 기예가 많았는데 음률에 밝았고 서화를 잘하였다"라 하였다.

3) 김안로(金安老)의 『용천담적기(龍泉談寂記)』에 "高麗忠宣王在燕邸 構萬卷堂 召李齋 賢置府中 與元學士 姚邃 閻復 元明善 趙孟頫遊 圖籍之傳 多少闡秘 其後魯國大長公主 之來 凡什物器用簡冊書畵等物 舡載浮海 今時所傳妙繪寶軸 多其時出來云 고려 충선왕 이 원나라에 있을 때, 만권당(萬卷堂)을 짓고 이제현(李齊賢)을 불러 부중(府中)에 두고 원나라 학사 요수(姚邃)·염복(閻復)·원명선(元明善)·조맹부(趙孟頫)와 교류하도록 하였는데, 숨겨 져 있는 도서와 서적을 밝혀낸 것이 많았다. 그후에 노국대장공주(魯國大長公主)가 올 때, 일용 (日用) 기물과 간책(簡冊)·서화(書畵) 등의 물건을 배에 싣고 바다를 항해하여 왔다. 지금 전해 오는 오묘한 그림과 보배로운 족자(簇子)들이 그때에 나온 것이 많다고 한다"라 하여 동양 (同樣)의 의견을 볼 수 있다.

4) 그 예는 『근역서화징』에서 찾아볼지어다.

5) 「지륵사(智勒寺) 광지대선사묘지(廣知大禪師墓誌)」 『조선금석총람』 상, 조선총독부, 1919.

6) 『고려고도징(高麗古都徵)』 권5.

7) 능묘 부근에 원찰(願刹)을 세우고 또는 사자(死者)의 명복을 위하여 따로이 원찰을 경 영하였음은 이미 신라대부터 있었고, 사찰에 왕의 진영을 봉안한 사실도 『삼국사기』 「궁예(弓裔)」전에 보이지만 그것이 얼마나 의식적으로 구체적으로 실행되었던 것인지 는 의문이다.

8) 『보한집(補閑集)』에 "毅王 遜于南荒 有李琪者善畵 寫眞不題稱謂 安於東都草堂朝夕禮 事 의왕(毅王)이 남쪽 변방에 물러나 있을 때 그림을 잘 그리는 이기(李琪)라는 자가 있었는데, 초상화를 그리고 제목을 짓지 않고 일컬어 말하기를 '동도의 초당에 안치하여 조석으로 예사(禮 事)한다'라고 하였다"라 하였다.

9) 『고려사』 '충렬왕 23년' 및 '충렬왕 34년' 조.

10) 『고려사』 「열전(列傳)」 '후비(后妃)' "王手寫公主眞 日夜對食 患泣三年 왕이 공주의 초상을 손수 그리고 밤낮으로 대하고 밥을 먹으면서 삼 년 동안 근심하며 눈물을 흘렸다."

11) 오세창 편, 『근역서화징』, 계명구락부, 1928, '공민왕' 조 참조.

12) 『고려사』 「열전」 '윤택(尹澤)'.

13) 『익재집(益齋集)』에는 "古杭吳壽山(一本作陳鑑如誤也) 고항 오수산(어떤 본에는 진감 여라 되어 있는데 잘못이다)"라 있지만 현재 잔존된 원폭(原幅)에는 확실히 진감여(陳

鑑如)의 화적으로 되어 있으니, 일반의 참고를 위하여 찬기(贊記)를 이곳에 전재한다. 다만 만환(漫漶)되어 불명한 것은 문집에 의하여 ()표로써 보독(補讀)하였다.

延祐(己未) 余年二十三 (從於)忠宣王降香江浙 王召(古)杭陳鑑如 令寫陋容而(湯北)村爲之贊 北歸爲人借觀 因(失所)在 後(三)十二年 余奉國表 如京師 復得之 驚老壯之異貌 感離合(之)有時 使韓國雲把筆口占四十字爲識

연우(延祐) 기미년(충숙왕 6년)에 내가 강절(江浙, 양자강 절강 지역) 보타굴(寶陀窟)로 강향사(降香使)로 가시는 충선왕을 따라갔다. 왕께서 고향(杭州) 진감여를 불러내 보잘것없는 내 얼굴을 그리도록 하였고, 북촌(北村) 탕선생(湯先生)이 거기에 찬(贊)을 지었다. 북으로 돌아오자 남을 위해 빌려주어 보게 했는데 그 때문에 그 소재를 잃어버렸다. 삼십이 년이 지난 뒤에 내가 본국의 표(表)를 받들고 경사(京師)에 갔다가 다시 초상을 얻을 수 있었다. 노년과 장년의 달라진 얼굴에 놀라고 헤어지거나 만나는 데도 때가 있음을 느껴, 한국운(韓國雲)으로 하여금 붓을 잡도록 하고 즉석에서 마흔 자를 불러 적도록 하여 기록으로 삼는다.

我昔留形影	내 옛날에 모습 그려 남겼을 때는
靑靑兩(鬢)春	파릇파릇 양 귀밑털 청춘이었지.
(流)傳幾歲月	이 그림이 유전된 지 몇 해나 됐나
邂逅(尙)精神	다시 보니 옛 정신 그대로구나.
此物非他物	이 물건은 다른 물건 아닌 데다가
前身定後身	지난 몸이 틀림없이 지금 몸인데
兒孫渾不識	아이들은 도무지 못 알아보고
相間是何人	이 사람이 누구냐고 캐묻는구나.
益齋	익재.

車書其同 禮(樂其)東 光岳其鍾 爲人之宗 爲世之雄 爲儒之通 氣正而洪 貌嚴而恭 言愼而從 恢恢乎容 溫溫乎融 挺挺乎中 於學則充 於道則隆 於文則豊 存心以忠 臨政以公 輔國以功 命而登庸 瞻而和衷 俟而時雍 延祐己未鞠月望日 北村老民湯炳龍書于錢塘 保和讀易齋 時年七十有九

거서(車書)가 같으므로 예악(禮樂)이 동으로 가, 빛나는 산악의 정기 뭉쳐 만인(萬人)의 종주(宗主)가 되었고, 당세(當世)의 거물로 유학(儒學)에 통달했도다. 그 기품 바르고도 넓으며, 그 풍도 엄연하고도 공순하니, 삼가는 그 말씨 순하기도 하여라. 여유있는 용모에 온화한 화기며 꿋꿋한 중심일세. 충실한 학문에 도덕 또한 높으며 풍부한 문장이로다. 마음가짐 충성되고 정치를 폄이 공평하며 국가를 보필하여 공업을 세웠네. 명을 받듦이 범모함을 넘어 첨망(瞻望)의 대상으로 화충(和衷)하고 시옹(時雍)에 맞았도다. 연우 기미년 9월 15일에 북촌(北村) 늙은이 탕병룡(湯炳龍)이 일흔아홉 살의 나이로 전당(錢塘) 보화독역재(保和讀易齋)에서 쓰다. 이때의 나이는 일흔아홉 살이다.

안향(安珦)의 화상에 관하여는 그 발견자인 가야하라 쇼조(栢原昌三)가 『조선사강좌(朝鮮史講座)』에 상세한 소개와 고증을 하여 원본이 원나라 사람의 작품으로 세 폭이나 있었음을 말하였으나, 화찬기(畵贊記)에 대한 소개가 없으므로 이 역시 참고로 들어 둔다.

宣授高麗國 儒學提擧 都僉議中 贊修文殿太學士 贈諡文成公 安珦眞 선수고려국 유학제거 도첨의중 찬수문전태학사 증익문성공 안향의 초상.

□延祐五年二月日 降宥旨 其目云 都僉議中贊修文殿太學士安珦有崇設學校之功 亦於夫士廟庭圖形致祭 桑鄉興州守□郎崔琳 依其目 摹寫一軀 將安之于鄉校 時嗣子于瑀 適承乏鎭邊 崔君送以示之 於是焚香拜手乃爲贊曰

□연우 5년(충숙왕 5년, 1218년) 2월에 죄인을 특사하는 유지를 내렸는데, 그 조목에 이르기를 "도첨의중(都僉議中) 찬수문전태학사(贊修文殿太學士) 안향은 (유학을) 숭상하여 학교를 설립한 공이 있고 또 사부(士夫)들이 묘정(廟廷)의 (안향) 초상에 제사를 올린다"라고 하였다. 고향(桑鄉) 홍주(興州)의 수령 □랑(□郎) 최림(崔琳)이 그 조목에 의거하여 한 구를 모사하여 장차 향교에 안치하려 하였다. 이때 사자(嗣子)인 나 우우(于瑀, 안향의 아들)는 마침 진변사(鎭邊使)로 승핍(承乏)하게 되었는데, 최군(崔君)이 전송하면서 그것을 보여주었다. 이에 향을 사르고 절을 하고 찬을 짓는다.

先君當日振儒風　　선군께선 당년 그날 유학 기풍 떨쳤는데
上命圖形文廟中　　임금 명으로 그 초상을 문묘 안에 넣었다네.
一幅丹靑(照桑)梓　　한 폭의 그림이 인쇄되어 되었으니
四時□豆答膚功　　사시(四時) 제사 음식으로 큰 공을 보답받네.

是年秋九月日贊
慶尙全羅兩道巡撫鎭邊使匡靖大夫檢校僉議評理兼判典議寺事上護軍安于瑀拜題
이 해 가을 9월에 찬한다.
경상·전라 양도 순무진변사 광정대부 검교첨의평리 겸 판전의시사 상호군 안우우(安于瑀)가 절하고 짓다.

14) 『고려사』 「열전」.
15) 『고려사』 「한희유(韓希愈)」전.
16) 『고려사』 「열전」.
17) 『동국이상국집』.
18) 『동국이상국집』.
19) 『대각국사문집(大覺國師文集)』.
20) 『도은집(陶隱集)』.
21) 혜소국사비문(慧炤國師碑文).

22) 『도은집』.

23) 『양촌집(陽村集)』.

24) 『동국이상국집』.

25) 『대각국사문집』.

26) 『익재집』.

27) 『목은집(牧隱集)』.

28) 『도화견문지(圖畵見聞誌)』.

29) 『고려사』「열전」.

30) 『고려사』「열전」.

31) 『대각국사문집』.

32) 『고려사』「열전」.

33) 『삼국사기』.

34) 『경렴정집(景濂亭集)』.

35) 『남양시집(南陽詩集)』.

36) 『가정집(稼亭集)』.

37) 『도화견문지』.

38) 『목은집』.

39) 『근역서화징』.

40) 『목은집』.

41) 『동국이상국집』.

42) 『근역서화징』에는 김부식(金富軾)이 묵죽을 잘한 예로『파한집(破閑集)』의 "樞府金
立之 詞翰外 尤工墨 君嘗以湘岸兩叢 獻大宗伯崔相國 추부 김입지(金立之)는 문장 외에
특히 묵화에 솜씨가 있었다. 군이 일찍이 상강(湘江) 물가의 두 떨기 대나무를 그려 대종백(大
宗伯) 최상국(崔相國, 崔宗峻)에게 바쳤다" 운운의 구를 들고, 다시 "或曰 立之非雷川之
字 乃其子敦中之字云 然未有確據 姑從大東韻玉 혹자는, 입지는 뇌천(雷川, 김부식)의 자
가 아니고 바로 그 아들 돈중(敦中)의 자라고 하였다. 그러나 확실한 전거가 있지 않으므로 짐짓
『대동운옥(大東韻玉)』을 따른다"이라 하여 입지(立之)를 부식의 자(字)로 간주하였으
나,『파한집』의 전구(前句)에는 이어서 곧 "金壯元君綏 卽其子也 得其家法甚妙 장원
김군유는 곧 그 아들이다. 그 가법(家法)의 심히 묘한 점을 얻었다"라 하였고,『보한집』에는
"崔文淑公典試 金承宣立之擢第龍頭 文淑公之嗣 文懿公典試 金承宣之子諫議君綏 又
中壯元 諫議才識富瞻 墨竹傳家 筆法不凡 최문숙 공이 시험을 담당할 때 김승선 입지가 장
원으로 급제하였다. 문숙공의 아들 문의공이 시험을 담당하자 김승선의 아들 간의(諫議) 군유
(君綏)가 또한 장원에 급제하였다. 김간의는 재주와 식견이 넉넉하였고, 묵죽은 가문에 전해졌
는데 필법이 평범하지가 않았다"이라 있은즉, 김군수는 곧 김돈중의 아들이요 입지(立

之)는 곧 김돈중의 아들임을 알 수 있으니, 『근역서화징』의 입지를 부식의 자로 봄이 오류요, 동시에 김부식을 능화(能畵) 열전 속에 편입한 것은 '전가필법(傳家筆法)' 이란 데서 혹 그리할 수도 있을 듯하나 멀리 그의 할아버지에까지 추정함은 과단(過斷)에 속할 듯싶다.

43) 『동국이상국집』.

44) 『파한집』.

45) 『양촌집』.

46) 『근재집(謹齋集)』.

47) 『기우자집(騎牛子集)』.

48) 『삼숭집(三崇集)』.

49) 『고려사』「조운흘(趙云仡)」전.

50) 『동문선』.

51) 『목은집』.

52) 『경렴정집』.

53) 『고려사』「열전」.

54) 작년 12월경에 평양에서 '홍무(洪武) 28년'의 기문(記文)이 있는 석각천문도가 발견되었다는 소식이 신문에 게재된 바 있었으니, 이는 추정컨대 『양촌집』 '천문도지(天文圖誌)'에

右天文圖石本 舊在平壤城 因兵亂沉于江而失之 歲月旣久 其印本之存者亦絶無矣 惟我殿下受命之初 有以一本投進者 殿下寶重之 命書雲觀重刻于石 本觀上言 此圖歲久星度已差 宜更推步以定 今四仲昏曉之中 勒成新圖 以示于後 上以爲然 越乙亥夏六月新修中星記一編以進 …於是 因舊圖改中星 鐫石甫訖 乃命臣近誌其後 …洪武二十八年冬十有二月日

오른편 천문도의 석본(石本)은 옛날 평양성(平壤城)에 있었는데 병란(兵亂)으로 강물에 잠겨 유실되었으며, 세월이 오래되자 그 남아 있던 인본(印本)까지도 끊어져 없어졌다. 우리 전하께서 즉위하신 처음에 어떤 이가 한 본을 올리므로, 전하께서는 이를 보배로 귀중히 여기시고 서운관(書雲觀)에 명하여 돌에다 다시 새기게 하였다. 본관(本觀)이 상소하기를, "이 그림은 세월이 오래되어 별〔星〕의 도수가 차이가 나니, 마땅히 다시 천체의 운행을 관측해 지금 사중월(四仲月, 음력 2·5·8·11월)의 저녁과 새벽에 나오는 중성〔中星, 이십팔수(二十八宿) 중 해가 질 때와 돋을 때 정남쪽에 보이는 별〕을 측정하여 새 그림을 만들고 후인에게 보이도록 하소서"라고 하였다. 주상께서 옳게 여기시므로 해를 넘겨 을해년(태조 4년, 1395년) 6월에 새로 중성기(中星記) 한 편을 정비하여 올렸다. …이에 옛 그림에 의하여 중성을 고쳐서 돌에 새기기가 끝나자 신(臣) 근(近)에게 명하여 그 뒤에다 지(誌)를 붙이라 하였다. …홍무(洪武) 28년(태조 4년, 1395년) 겨울 12월.

이라 있는 그 석본(石本)의 복사본인가 한다. 필자는 보지 못하였으므로 단언하지 않
거니와, 이곳 금론(今論)에 열거한 것은 물론 구도(舊圖)를 뜻하기 위함이다.

55) 『삼봉집(三峯集)』.

56) 『고려사절요(高麗史節要)』.

57) 『고려사』.

58) 『고려사절요』.

59) 『동국이상국집』.

60) 『목은집』.

61) 『포은집(圃隱集)』.

62) 김상기(金庠基)의 「고대의 무역형태와 나말(羅末)의 해상발전에 취(就)하여―청해
진대사(淸海鎭大使) 장보고(張保皐)를 주로 하여 1」〔진단학회 편, 『진단학보(震檀學
報)』 제1집, 1934〕의 주(註) 6 중 소동파(蘇東坡)의 「論高麗買書利害箚子文 고려국에
서 글씨를 사려는 일의 이해(利害)에 대해 올리는 상소문」에 "今使者所至 圖畵山川形勝 窺
測虛實 지금 사신이 이른바 산천의 형세를 그려 허실을 몰래 살피고 있다"이란 기(記)가 있
음을 말하였으니, 고려 화공의 손에서 제화(製畵)된 중국 지도가 상당히 있었을 법하
다.

63) 이상 『고려사』.

64) 『도은집』.

고려시대 회화의 외국과의 교류

1) 『해동역사(海東繹史)』 권46, 『도화견문지』에서 인용한 것을 실음. "熙寧甲寅 歲遣使
金良鑒入貢 訪求中國圖畵 銳意購求 稍精者十無一二 然猶費三百餘緡 희녕(熙寧) 갑인
년에 세견사 김양감이 들어와 조공을 하였는데 중국의 도서를 찾아다니며 구하였다. 뜻을 단단히
하여 구매하였는데, 조금 정묘한 것은 열 가운데 한둘도 없었지만 그런데도 오히려 삼백여 민
(緡)을 소비하였다."

2) 『해동역사』 권46. "丙辰冬復遣使崔思訓入貢 因將帶畵工數人 奏請摹寫相國寺壁畵歸國
詔許之 於是盡摸之 持歸 其模畵人 頗有精於工法者 병진년 겨울에 다시 최사훈을 파견하여
조공을 바치고, 인하여 화공 여러 명을 거느리고 상국사 벽화를 모사하여 귀국할 것을 청하니, 조
서를 내려 허락하였다. 이에 다 모사하여 지니고 돌아갔는데 그 그림을 모사한 화공이 자못 화법
을 공부한 자들보다 정묘하였다."

『고려도경(高麗圖經)』 제17권, 「사우(祠宇)」조. "興王寺 在國城之東南維 出長霸門二
里許 前臨溪流 規模極大 其中 有元豐間所賜夾紵佛像 元符中所賜藏經 兩壁有畵 王顒嘗

語 崇寧使者劉逵等云 此文王 翊德山(謂徽也) 遣使告神宗皇帝 模得相國寺 本國人得以
瞻仰 上感皇恩 故至今寶惜也 홍왕사(興王寺)는 국성(國城) 동남쪽 한구석에 있다. 장패문
(長霸門)을 나가 이 리쯤 가면 앞으로 시냇물에 닿는데 그 규모가 극히 크다. 그 가운데에 원풍
(元豊) 연간에 내린 협저불상(夾紵佛像)과 원부(元符) 연간에 내린 장경(藏經, 대장경)이 있고,
양쪽 벽에는 그림이 있는데, 왕옹(王顒, 고려 숙종)이 숭녕(崇寧) 때의 사자(使者) 유규(劉逵) 등
에게, '이것은 문왕(文王, 고려 문종)께서 사신을 보내어 신종(神宗) 황제께 고해 상국사(相國
寺)를 모방하여 만든 것으로, 본국인들이 우러러볼 수 있게 되었습니다. 우러러 황은에 감사하기
때문에 지금까지도 소중히 여기고 아끼는 것입니다' 하고 말한 적이 있었다."

3) 『대각국사문집(大覺國師文集)』.

4) 『고려사절요』'예종 12년' 조. "六月命置天章閣于禁中藏宋帝所賜親製詔書及御筆書畵
 6월에 명하여 천장각(天章閣)을 궁궐 안에 설치하고, 송나라 황제가 직접 쓴 조서와 직접 그린 서
 화를 간직하였다."(민족문화추진회 역, 『고려사절요』, 민족문화추진회, 1968)

 『고려사절요』'예종 16년' 조. "十二月 御淸讌閣 以宋帝所賜書畵等物 宣示宰樞侍臣 12
 월에 청연각에 나가 송나라 황제가 보내 준 서화 등 물품을 재신과 추신·시신들에게 보였다."
 (민족문화추진회 역, 『고려사절요』, 민족문화추진회, 1968)

 『고려도경』권6, 「궁전(宮殿)」'연영전각(延英殿閣)' 조. "延英書殿之北 慈和之南 別創
 寶文 淸燕二閣 以奉聖宋皇帝御製詔勅書畵 揭爲訓則 必拜稽肅容 然後仰觀之 연영서전
 (延英書殿)의 북쪽, 자화전(慈和殿)의 남쪽에 따로 보문·청연 두 각(閣)을 지어 송나라 황제의
 어제(御製)·조칙(詔勅)·서화를 모셔 놓고, 훈칙(訓則)으로 삼아 반드시 용의(容儀)를 엄숙하
 게 한 뒤에 절하고 우러러보았다."(민족문화추진회 역, 『고려도경』, 민족문화추진회, 1977)
 이상의 인용문에 보이는 천장각(天章閣)과 기타와의 관계는 지금 불명하기 때문에 후
 고(後考)를 기다리기로 한다.

5) 『해동역사』권46. "宋政和中 高麗遣使金富軾來貢 徽宗賜其使秋成欣樂圖 송나라 정화
 (政和) 연간에 고려에서 김부식을 사신으로 보내어 조공하자, 휘종이 그 사신에게 추성흔락도
 (秋成欣樂圖)를 하사하였다."

6) 『목은집』권3, 「題宣和蜂燕圖 선화전 봉연도에 제하여」.

春風吹罘罳	봄바람이 들창문에 불어오는데
觚稜麗陽暉	처마 끝에 고운 햇살 비쳐 들어와
昭光泛宮苑	밝은 빛이 궁궐 뜰에 넘실거리니
已見黃蜂飛	노란 벌이 나는 것을 벌써 보겠네.
雕梁帶香泥	아로새긴 들보엔 진흙 향 띠니
燕子今又歸	제비가 지금에 또 돌아왔구나.
臨軒動宸興	임금께선 흥이 나서 난간에 나와

游眺敞金扉	높다란 궁궐문들 구경하시네.
模寫何其精	모사함이 얼마나 정교하던가.
妙處眞天機	묘처는 천기의 참됨에 있네.
宛然勢飛動	완연하게 기세가 날고 달리니
乃知天下稀	천하에 드문 작품 이내 알겠네.
恭惟皇王氏	공손히 옛 제왕들 생각해 보니
玄默垂裳衣	의상만 드리우고 말이 없어도
飛潛自生育	새·물고기 저절로 생육이 되어
聖化渾無圻	거룩한 교화 온통 끝이 없구나.
不聞御萬機	못 들었네, 임금께서 정사 보심에
刻畫蟲魚微	충어 같은 작은 것들 그렸단 말을.
秘閣豈無鑰	비각에 어찌 열쇠 없었으랴만
散落隨煙霏	안개 따라 흩어지고 사라져 갔네.
往者不可作	죽은 자는 살려낼 수 없는 법이니
千載徒歔欷	천년토록 그저 한숨만 지을 뿐이네.

7) 『고려사』 권70, 「지(志)」 제24, '악(樂)' 조.

8) 『매호집(梅湖集)』에 송적팔경도로서 평사낙안(平沙落雁)·원포귀범(遠浦歸帆)·어촌낙조(漁村落照)·산시청람(山市晴嵐)·동정추월(洞庭秋月)·소상야우(瀟湘夜雨)·연사모종(烟寺暮鍾)·강촌모설(江村暮雪)의 팔경시(八景詩)가 있으나, 이곳에 시(詩)는 생략한다.

9) 『해동역사』 권46. "樓鑰曰 高麗賈人 有以韓幹畵馬十二匹 質於鄕人者 題曰行看子 接處 黃綾上 書韓馬 表飾以綾 尾以精紙 皆麗物也 聞其懷金來取 因命工臨寫而歸之 再用 東坡韻 書臨本之後 누약(樓鑰)이 말하기를 '고려의 상인 가운데 한간(韓幹)이 그린 말 열두 필을 향인에게 저당 잡힌 자가 있는데, 그림에 제하기를 행간자(行看子)가 이어진 부분의 누런 명주 위에 한간의 말이라고 썼으며, 겉은 무늬 있는 비단으로써 꾸미고 정한 종이로 가를 둘렀는데 모두 고려의 산물이다. 그가 금을 품고 와서 취하려 한다는 소문을 듣고서 화공에게 명하여 본떠 그리게 한 다음 돌려주었으며, 다시 소동파의 운자를 사용하여 본떠 그린 그림 뒤에다 쓴다'라고 하였다."

10) 『해동역사』 권45. "宋球開封酸棗人 以蔭幹當禮賓院 元豊六年副錢勰使高麗 密訪山川 形勢風俗好尙 使還 撰圖紀上之 神宗稱善 송구(宋球)는 개봉(開封) 산조(酸棗) 사람이다. 음관으로 예빈원(禮賓院)의 직책을 맡고 있다가 원풍(元豊) 6년에 전협(錢勰)이 고려 사신으로 갈 때 따라왔는데, 몰래 산천의 형세와 풍속의 좋아하고 숭상함을 찾아보고 사행(使行)에서 돌아와 『고려도기(高麗圖紀)』를 찬하여 바치니, 신종이 잘했다고 칭찬하였다."

11) 『해동역사』 권45. 세선당(世善堂) 장서목록에 등종(鄧鍾) 저 『고려도기(高麗圖記)』

456

가 있다 함.

12) 『해동역사』 권45. "徽宗政和七年修高麗勅令格式例儀範坐圖 王海 휘종 정화 7년에 『고려칙령격식례의범좌도』를 찬수하였다. 『옥해(玉海)』에 보인다."

13) 『해동역사』 권46. "韓若拙 洛人 善畵 政宣間 兩京推以爲絶筆 又能傳神 宣和末應募使 高麗 寫國王眞 會用兵不果行 畵繼 한약졸(韓若拙)은 낙(洛) 사람으로 그림을 잘 그렸다. 정화(政和)·선화(宣和) 연간에 양경(兩京) 사람들이 추존하여 '뛰어난 붓솜씨(絶筆)'라고 하였다. 또 초상화를 잘 그렸는데 선화 말년에 고려에 사신으로 가는 데 응모하여 고려 국왕의 어진을 그리게 되었는데, 마침 병란을 만나 끝내 갈 수가 없었다. 『화계(畵繼)』에 보인다."

14) 『고려사』 권34, '충선왕 5년' 조. "忠肅王元年 帝命王〔忠宣王〕留京師 王構萬卷堂于 燕邸 招致大儒閻復姚燧趙孟頫虞集等 與之從游 以考究自娛 충숙왕 원년에 황제가 왕을 경사(연경)에 머물도록 허락하였다. 왕이 연경의 사택에 만권당(萬卷堂)을 지어 대유학자 염복(閻復) 요수(姚燧) 조맹부(趙孟頫) 우집(虞集) 등을 불러들여 그들과 더불어 교유하며 학문을 고찰하고 연구하면서 자기 생활을 즐겼다."

『고려사』 권80, 「이제현」전. "忠宣佐仁宗定內亂 迎立武帝 寵遇無對 遂請傳國于忠肅 以大尉留燕邸 構萬卷堂 書史自娛 因曰京師文學之士皆天下之選 吾府中未有其人 是 吾羞也 召齊賢至都 時姚燧閻復元明善趙孟頫等咸游王門 齊賢相從 學益進 충선왕이 원(元)나라 인종(仁宗)을 도와 내란을 평정하고 무제(武帝)를 맞아들여 세우니 원나라 황제의 충선왕에 대한 총애와 대우가 상대할 자가 없었다. 충선왕이 마침내 충숙왕에게 나라를 전할 것을 청하고 태위(太尉) 자격으로 연경의 사택에 머물러 만권당을 세워 경서(經書)와 사기(史記)로 스스로 생활을 즐겼다. 인하여 말하기를 '경사의 문학하는 선비가 모두 천하에서 선발되었는데 우리 부중에는 그런 사람이 아직 없으니 이는 나의 수치로다'라 하고, 이제현을 불러 수도 연경에 오도록 하였다. 당시에 요수(姚燧) 염복(閻復) 원명선(元明善) 조맹부(趙孟頫) 등이 모두 왕의 문하에서 놀았는데, 이제현이 이들과 함께 서로 종유(從游)하여 학문이 더욱 향상되었다."

15) 『익재집』에는 자상찬(自像贊)에 "王召古杭吳壽山一本作陳鑑如誤也 令寫陋容 왕이 고항(古杭) 오수산〔吳壽山, 어떤 본에는 진감여(陳鑑如)라 되어 있는데 잘못이다〕을 불러 나의 보잘것없는 얼굴을 그리게 하셨다"이라고 있지만, 현재 이왕직박물관에 수장되어 있는 익재의 화상에는 훌륭히 진감여(陳鑑如)의 필(筆)인 것이 자필로서 써 있는 이상 문집의 소전(所傳)은 잘못이라 할 것이다. 지금 참고로 그 화상(畵像)에 있는 찬문(讚文)을 문집에 조합(照合)하여〔문집에 의하여 보독(補讀)한 부분은 ()로써 표시한다〕읽어 둔다.

延祐己未 餘年二十三 (從於)忠宣王(降)香江浙 王召(古)杭陳鑑如 令寫陋容而湯北村 爲之贊 北歸爲人(借)觀 因(失所)在 後(三)十二年 余奉國表 如京師 復得之 驚老壯之 異貌 感離合之有時 使韓國雲把筆口占四十字爲識

연우(延祐) 기미년(충숙왕 6년)에 내가 강절(江浙, 양자강 절강 지역) 보타굴(寶陀窟)로 강향사(降香使)로 가시는 충선왕을 따라갔다. 왕께서 고항(杭州) 진감여를 불러내 보잘것없는 내 얼굴을 그리도록 하였고, 북촌(北村) 탕선생(湯先生)이 거기에 찬(贊)을 지었다. 북으로 돌아오자 남을 위해 빌려주어 보게 했는데 그 때문에 그 소재를 잃어버렸다. 삼십이 년이 지난 뒤에 내가 본국의 표(表)를 받들고 경사(京師)에 갔다가 다시 초상을 얻을 수 있었다. 노년과 장년의 달라진 얼굴에 놀라고 헤어지거나 만나는 데도 때가 있음을 느껴, 한국운(韓國雲)으로 하여금 붓을 잡도록 하고 즉석에서 마흔 자를 불러 적도록 하여 기록으로 삼는다.

我昔留形影	내 옛날에 모습 그려 남겼을 때는
靑靑兩鬢春	파릇파릇 양 귀밑털 청춘이었지.
流傳幾歲月	이 그림이 유전된 지 몇 해나 됐나
邂逅尙精神	다시 보니 옛 정신 그대로구나.
此物非他(物)	이 물건은 다른 물건 아닌 데다가
前身定後身	지난 몸이 틀림없이 지금 몸인데
兒孫渾不(識)	아이들은 도무지 못 알아보고
相問是何人	이 사람이 누구냐고 캐묻는구나.
益齋	익재.

車書其同 禮(樂)其東 光岳其鍾 爲人之宗 爲世之雄 爲儒之通 氣正而洪 貌嚴而恭 言愼而從 恢恢乎容 溫溫乎融 挺挺乎中 於學則充 於道則隆 於文則豊 存心而忠 臨政以公 輔國以功 命而登庸 瞻而和衷 儵而時雍 延祐己未鞠月望日 北村老民湯炳龍書于錢塘 保和讀易齋 時年七十有九

거서(車書)가 같으므로 예악(禮樂)이 동으로 가, 빛나는 산악의 정기 뭉쳐 만인(萬人)의 종주(宗主)가 되었고, 당세(當世)의 거물로 유학(儒學)에 통달했도다. 그 기품 바르고도 넓으며, 그 풍도 엄연하고도 공순하니, 삼가는 그 말씨 순하기도 하여라. 여유있는 용모에 온화한 화기며 꼿꼿한 중심일세. 충실한 학문에 도덕 또한 높으며 풍부한 문장이로다. 마음가짐 충성되고 정치를 폄이 공평하며 국가를 보필하여 공업을 세웠네. 명을 받음이 범용함을 넘어 첨망(瞻望)의 대상으로 화충(和衷)하고, 시옹(時雍)에 맞달도다. 연우 기미년 9월 15일에 북촌(北村) 늙은이 탕병룡(湯炳龍)이 일흔아홉 살의 나이로 전당(錢塘) 보화독역재(保和讀易齋)에서 쓰다. 이때의 나이는 일흔아홉 살이다.

16) 『동국문헌(東國文獻)』 권2 「화가」편.
17) 『고려사』 '충렬왕 23년 8월 계묘(癸卯)' 조. "公主眞至自元 공주의 초상화가 원나라에서 이르렀다."
 『고려사』 '충렬왕 34년 10월 갑오(甲午)' 조. "大行王卒容來自元 대행왕께서 세상을 떠났는데 초상화가 원나라에서 왔다."
18) 『고려사』 「안향(安珦) 열전」.

458

19) 고려의 도화원에 대해서는 『이왕가박물관 소장품 사진첩』 해설에 "···만약 신라조(新羅朝)에 이와 같은 화원과 같은 것이 있었더라면 이것을 계승한 고려조에 있어서도 역시 그 설치(設置)가 없을 수 없다. 그런데 사상(史上)에 다시 그 사실이 없고···" 운운하였지만, 『고려사』「백관지(百官志)」'외직(外職)'에는 "寶曹員吏亦同上 大府小府 陳設司 綾羅店 圖畵院幷屬焉 보조(寶曹)의 관원도 역시 위의 다른 조(曹)와 같고, 대부·소부·진설사·능라점·도화원을 아울러 본조에 속하게 했다"의 기록이 있고, 이것은 명종(明宗) 8년의 관제(官制)였으나 따로 또 화국(畵局)에 대하여 『파한집(破閑集)』의 이녕(李寧)의 기사에 "睿宗時畵局 예종 때의 화국"의 구가 있고, 『동문선(東文選)』의 이규보(李奎報)의 글 중에는 "畵局朴子雲 화국의 박자운"의 구가 있으니까, 고려조에 화원의 제도가 있었던 것은 의심할 여지가 없을 뿐만 아니라 또 회화사상 특필(特筆)할 사건이라고도 할 것이다.

20) 안향(安珦)의 초상은 현재 경북 순흥(順興)의 소수서원(紹修書院)에 원본을 전해 오고, 그 발견자인 가야하라 쇼조(栢原昌三)가 『조선사 강좌』에서 상세히 소개 및 고증을 말하였고, 『순흥안씨(順興安氏) 족보』 『회헌실기(晦軒實紀)』 연보 등에 의하여 원나라 사람의 작품임과, 또 한 폭뿐만 아니라 세 폭까지 있었다고 말하고 있으나 현재의 화폭에 남아 있는 화찬(畵讚)에 대해서는 전재(轉載)되어 있는 것을 볼 수 없으므로 참고로 들어 둔다.

宣授高麗國儒學提擧都僉議中贊修文殿太學士贈謚文成公安珦眞 선수고려국 유학제거 도첨의중 찬수문전태학사 증익문성공 안향의 초상

□延祐五年二月日 降宥旨 其目云 都僉議中贊修文殿太學士安珦有崇設學校之功 亦於夫士廟庭圖形致祭 桑鄕興州守□郎崔琳 依其目 摹寫一軀 將安之于鄕校 時嗣子于瑈適承乏鎭邊 崔君送以示之 於是焚香拜手乃爲贊曰
□연우 5년(충숙왕 5년, 1218년) 2월에 죄인을 특사하는 유지를 내렸는데, 그 조목에 이르기를 "도첨의중(都僉議中) 찬수문전태학사(贊修文殿太學士) 안향은 (유학) 숭상하여 학교를 설립한 공이 있고 또 사부(士夫)들이 묘정(廟廷)의 (안향) 초상에 제사를 올린다"라고 하였다. 고향(桑鄕) 홍주(興州)의 수령 □랑(□郎) 최림(崔琳)이 그 조목에 의거하여 한 구를 모사하여 장차 학교에 안치하려 하였다. 이때 사자(嗣子)인 나 우우(于瑈, 안향의 아들)는 마침 진변사(鎭邊使)로 승핍(承乏)하게 되었는데, 최군(崔君)이 전송하면서 그것을 보여주었다. 이에 향을 사르고 절을 하고 찬을 짓는다.

先君當日振儒風 선군께선 당년 그날 유학 기풍 떨쳤는데
上命圖形文廟中 임금 명으로 그 초상을 문묘 안에 넣었다네.
一幅丹靑照桑梓 한 폭의 그림이 인쇄되어 되었으니
四時□豆答膚功 사시(四時) 제사 음식으로 큰 공을 보답받네.

是年秋九月日贊

慶尙全羅兩道巡撫鎭邊使匡靖大夫檢校僉議評理兼判典議寺事上護軍安于瑌拜題

이 해 가을 9월에 찬한다.

경상 · 전라 양도 순무진변사 광정대부 검교첨의평리 겸판전의시사 호군 안우우(安于瑌)가 절하고 짓다.

21) 『고려사』 '공민왕 7년' 조.

22) 『고려사』 '문종 27년 7월' 조. "東南海都部署奏 日本國人王則貞松永年等 四十二人來請進螺鈿鞍橋刀鏡匣硯箱櫛書案畵屛香爐弓箭水銀螺甲等物 동남해 도부서의 상소에 일본국 사람들 왕칙정(王則貞) · 송영년(松永年) 등 마흔두 명이 와서 나전(螺鈿), 안장틀〔鞍橋〕, 도경(刀鏡), 갑연(匣硯), 상자와 빗〔箱櫛〕, 서안(書案), 화병(畵屛), 향로(香爐), 활과 화살, 수은, 나갑(螺甲) 등 물품을 바치기를 청한다고 하였다."

23) 『고려사절요』 '우왕(禑王) 12년' 조.

24) 『고려사』 권114, 「나흥유(羅興儒) 열전」. "辛禑初 判典客寺事上書 請行成日本 遂以通信使遣之 自辛巳東征之後 日本與我絶交好 興儒初至 疑諜者囚之 有良柔者 本我國僧也 見興儒 遂請釋之 時興儒年僅六旬 紿曰 吾今百有五十矣 倭人騈闐聚觀至有畵像作讚而贈之者 (나흥유는) 신우(辛禑) 초기에 판전객시사(判典客寺事)로 왕에게 글을 올려 일본에 가서 강화를 맺을 것을 청하므로, 마침내 그를 통신사(通信使)로 보냈다. 신사년에 일본을 정벌한 후로부터 일본과 우리나라는 우호를 끊었으므로, 나흥유가 처음 이르자 간첩으로 의심하고 감옥에 가두었다. 양유(良柔)라는 자가 있었는데 본시 우리나라의 중으로, 나흥유를 본 후 마침내 석방해 주기를 청하였다. 당시에 나흥유의 나이 겨우 예순 살이었으나 그는 속여 말하기를 '내 나이 지금 백쉰 살이다'라고 하였다. 왜인들은 떼를 지어 모여들어 구경하고, 심지어는 화상을 그리고 찬문을 지어 증정한 자도 있었다."

25) 『고려사』 권137, '신창(辛昌) 원년 8월' 조.

26) 『해동역사』 권46, 「도화견문지」.

27) 『해동역사』 권46, 「도화견문지」.

28) 『고려사』 권2, '광종(光宗) 10년' 조 및 『오대회요(五代會要)』, 『해동역사』 권44.

29) 『고려사』 권10, '선종 8년 6월' 조.

30) 『고려사』 권125, 「문공인전(文公仁傳)」.

31) 『해동역사』 권43, 요사(遼史)에서 인용.

32) 『고려사』 권23, '고종 19년 4월' 조.

33) 『고려사』 권32, '충렬왕 30년 7월' 조.

34) 「홍진국존진응탑비(弘眞國尊眞應塔碑)」 『조선금석총람』 상, 조선총독부, 1919.

35) 『고려사』.

36) 『고려사』.

37) 『고려사』.

38) 『고려사』.

1. 민족문화추진회 역, 『용천담적기(龍泉談寂記)』, 민족문화추진회, 1971.

2. 위의 책.

3. 민족문화추진회 역, 『익재집(益齋集)』, 민족문화추진회, 1970.

4. 위의 책.

공민왕(恭愍王)

1) 『동국문헌』 권2, 「화가」편.

2) 『익재집』 소견.

3) 『고려사』 사신(史臣) 찬.

4) 『청성집(青城集)』 소견.

1. 오세창(吳世昌) 편저, 홍찬유(洪贊裕) 감수, 동양고전학회 역, 『국역 근역서화징』, 시공사, 1998, p.151.

2. 위의 책, p.152.

3. 위의 책, p.152.

4. 위의 책, p.147.

5. 위의 책, p.147.

6. 위의 책, p.149.

7. 위의 책, p.153.

안견(安堅)

1) 『근역서화징』에서 인용한 『진휘속고(震彙續考)』에는 성종 때까지 생존하였던 듯이 되어 있으나, 그 문(文)에 화사(華使) 김식(金湜)의 내조(來朝) 사실과 함께 설명이 되어 있음을 보아, 김식의 내조는 세조 9년 갑신(甲申)에 한 차례 있었음으로 해서 성종시(成宗時)란 세조시(世祖時)의 오기(誤記)인 듯하다.

2) 『보한재집(保閑齋集)』.

3) 『조선고적도보』 제14책에는 마원풍의 출수(出水) 한 폭이 있어 현동자(玄洞子)란 낙관(落款)이 있으나 후인(後人)의 위낙관(僞落款)이므로 문제 되지 아니한다.

4) 「비해당화기(匪懈堂畵記)」에도 원말 사대가의 진정한 문인화적(文人畵跡)은 아직 하

나도 없다.
5) 김종직(金宗直)의 『점필재집(佔畢齋集)』에

東人山水誰絶代	우리나라 산수화는 누가 가장 뛰어났나.
李寧以來無復在	이녕(李寧)의 이후로는 다시 있지 않았는데
君家(李國耳)小簇起烟霧	그대(李國耳) 집의 작은 족자 구름 안개 피어나니
始覺堅也其三昧	알겠구나! 안견(安堅) 솜씨 진정으로 삼매(三昧)임을

라 있다.
6) 「눈의 그림을 말하다(雪の繪を語る)」『화설(畫說)』제8호, 도쿄미술연구소, p.154.

1. 민족문화추진회 역, 『용천담적기』, 민족문화추진회, 1971.
2. 오세창 편저, 홍찬유 감수, 동양고전학회 역, 『국역 근역서화징』, 시공사, 1998, p.211.

인재(仁齋) 강희안(姜希顔) 소고(小考)

1) 『세종실록(世宗實錄)』 소견.
2) 『필원잡기(筆苑雜記)』 소견.
3) 「고화비고(古畫備考)」에, 인재 화적(畫蹟)에 "晉陽文士之世家 진양(晉陽) 문사의 세가"라는 인겸(印鈐)이 있었다는 기록이 있음을 보아도 알 일이다.

1. 오세창 편저, 홍찬유 감수, 동양고전학회 국역, 『국역 근역서화징』, 시공사, 1998. p.223.
2. 위의 책, pp.221~222.
3. 위의 책, p.222.
4. 민족문화추진회 역, 『용재총화(慵齋叢話)』, 민족문화추진회, 1971.
5. 오세창 편저, 홍찬유 감수, 동양고전학회 국역, 앞의 책, p.224.
6. 민족문화추진회 역, 『해동잡록(海東雜錄)』, 민족문화추진회, 1971.
7. 위의 책.
8. 염입본(閻立本)은 중국 당나라 초기의 화가. 당 태종이 어느날 그를 불러 그림을 그리도록 하자, 내시〔閽〕가 "화사(畫師)는 속히 들라"고 외쳤다. 이를 부끄럽게 여긴 그가 집에 돌아와 자손들에게 "내가 글을 읽어서 문장이 남 못지않은데, 지금 그림 그리는 재주 때문에 천한 화사 노릇을 하니, 너희들은 그림을 배우지 말라"고 한 일을 일컫는다.
9. 오세창 편저, 홍찬유 감수, 동양고전학회 국역, 앞의 책, p.222.
10. 위의 책, p.223.

11. 위의 책, p.223.
12. 위의 책, p.227.
13. 민족문화추진회 역,『동문선』(속동문선 제4권), 민족문화추진회, 1968.
14. 오세창 편저, 홍찬유 감수, 동양고전학회 국역, 앞의 책, p.226.

인왕제색도(仁王霽色圖)

1. 김용준,『조선시대 회화와 화가들』(근원 김용준 전집 3), 열화당, 2001, p.66.
2. 오세창 편저, 홍찬유 감수, 동양고전학회 국역,『국역 근역서화징』, 시공사, 1998, p.656.
3. 김용준, 앞의 책, p.66; 오세창 편저, 홍찬유 감수, 동양고전학회 국역, 앞의 책, p.657.
4. 오세창 편저, 홍찬유 감수, 동양고전학회 국역, 위의 책, p.656.
5. 김용준, 앞의 책, p.81.
6. 오세창 편저, 홍찬유 감수, 동양고전학회 국역, 앞의 책, p.656.
7. 김용준,『새 근원수필』(근원 김용준 전집 1), 열화당, 2001, p.210.
8. 오세창 편저, 홍찬유 감수, 동양고전학회 국역, 앞의 책, p.656.

김홍도(金弘道)

1. 이 글에서 고유섭은, 신자하가 이명기 · 김홍도 · 이팔룡에게 그림을 그리게 하기 전에
 미리 염려한 것으로 해석했으나, 이는 오역된 것으로 보인다.
2. 민족문화추진회 역,『홍재전서(弘齋全書)』, 민족문화추진회, 1998.

거조암(居祖庵) 불탱(佛幀)

1)『조선고적도보』제14책, 조선총독부, 제2112쪽, 1934, 제6062호.
2)『조선고적도보』제12책, 조선총독부, 1932, 제5486호 및 제5491-5500호.

신세림(申世霖)의 묘지명(墓誌銘)

1. 오세창 편저, 홍찬유 감수, 동양고전학회 국역,『국역 근역서화징』, 시공사, 1998, p.354.
2. 위의 책, p.354.
3. 위의 책, p.357.

신라의 공예미술

1. 남동신 역, 「지증대사적조탑비문(智證大師寂照塔碑文)」, 『역주 한국고대금석문』3, 한국고대사회연구소 편, 가락국사적개발연구원, 1992.
2. 이지관 역, 「성덕대왕신종지명」, 국립경주박물관 편, 『성덕대왕신종』, 국립경주박물관, 1999.
3. 위의 책.

박한미(朴韓味)

1) 『세종실록』 권6, '계축(癸丑) 6월 16일' 조.
2) 『세종실록』 권24, '갑진(甲辰) 5월 3일' 조.
3) 민간 전설에는 경덕왕(景德王) 13년 갑오(甲午)에 주성한 황룡사(皇龍寺) 대종(大鐘)의 주공(鑄工)인 이상택(里上宅) 하전(下典)이 이 종도 주성하였다고 한다.
4) 『삼국유사』 권2, '성덕왕' 조 및 권3, '봉덕사종'.

1. 금석문은 학자마다 독해가 다르고 독해에 따라 번역이 달라지므로, 여기서는 최근의 연구로 이루어진 이지관(李智冠)의 번역(『성덕대왕신종』, 국립경주박물관, 1999)을 싣는다. 고유섭은 '성덕대왕신종지명'에서 '金弼奧'을 '金弼奧'로, '金苔皖'을 '金□皖'으로, '漢湍'을 '姚湍'으로, '金林得'을 '金□得'으로, '金如甫'를 '金䑕庚'로 등 많은 부분을 다르게 읽었다.

고려도자

1. 『백낙천시후집(白樂天詩後集)』 권10, 「권주(勸酒)」 14수의 내용에서 인용.

고려도자와 조선도자

1. 민족문화추진회 역, 『동문선』, 민족문화추진회, 1968.
2. 민족문화추진회 역, 『용재총화』, 민족문화추진회, 1971.
3. 민족문화추진회 역, 『점필재집(佔畢齋集)』, 민족문화추진회, 1996.

청자와(靑瓷瓦)와 양이정(養怡亭)

1. 민족문화추진회 역, 『고려사절요』, 민족문화추진회, 1968.
2. 위의 책.
3. 김용선 역주, 『고려묘지명 집성』 상, 한림대학교 출판부, 2006, pp.262-263
4. 민족문화추진회 역, 앞의 책.
5. 위의 책.

양이정(養怡亭)과 향각(香閣)

1. 방병선, 『순백으로 빚어낸 조선의 마음』, 돌베개, 2002.
2. 왕유의 시가 새겨진 '⑦ 청자상감국화위로문병'을 가리킴. 위성은 장안 북서쪽에 있는 지명으로, 당시 이곳까지 전송하는 풍습이 있었다.
3. 민족문화추진회 역, 『고려사절요』, 민족문화추진회, 1968.
4. 위의 책.
5. 위의 책.
6. 위의 책.
7. 위의 책.
8. 위의 책.
9. 김용선 역주, 『고려묘지명 집성』 상, 한림대학교 출판부, 2006, pp.262-263.
10. 민족문화추진회 역, 앞의 책.
11. 위의 책.
12. 사회과학원 고전연구실 편, 『북역 고려사』, 신서원, 1991.
13. 승려를 공경하는 뜻에서 음식을 베푸는 행사인 반승(飯僧) 또는 반승의(飯僧儀)를 뜻함.

문헌에 나타난 고려 두 요지(窯址)에 대하여

1. 민족문화추진회 역, 『고려사절요』, 민족문화추진회, 1968.

어휘 풀이

ㄱ

가긍(可矜) 불쌍하고 가련함.

가라에(唐繪) 당(唐)을 중심으로 하는 중국의 대륙적인 화제를 그린 그림.

가라이시키(唐居敷) 문설주를 받치는 두꺼운 판. 주로 석재로 되어 있음.

가세(佳勢) 좋은 위세.

가압형(家鴨形) 집오리형.

가자(茄子) 가지.

각시적(刻時的) 순간적.

각필(擱筆) 붓을 놓으며 쓰던 글을 마무리함.

간대(竿臺) 당간[幢竿, 사찰에서 의식이 있을 때 당(幢)을 달아 두는 기둥]을 세우는 대.

간석(竿石) 장명등(長明燈)의 밑돌과 가운뎃돌 사이에 있는 받침대 모양의 돌.

간솔(簡率) 단순하고 솔직함.

간엄(簡嚴) 대범하고 굳셈.

간원(懇願) 간절히 원함.

간책(簡冊) 종이 대신 글씨를 쓰던 대쪽. 또는 그것으로 엮어 맨 책.

간허(間許) 한 간(間)쯤.

「감당(甘棠)」 팥배나무.『시경(詩經)』「소남(召南)」편에 나오는 시로, 백성들이 소공(召公)
 을 사모하여 그가 쉬어 간 일이 있는 팥배나무를 아껴 지은 노래.

갑번(甲燔) 왕실에 바치기 위해 구운, 특제 다음으로 품질이 좋은 도자기.

갑석(甲石) 돌 위에 다시 포개어 얹는 납작한 돌. 탑에서는 기단의 대석 위에 얹는다.

갑주(甲胄) 갑옷과 투구.

강가(降家) 지체 높은 집안의 딸이 자기보다 낮은 집안으로 시집감. 주로 왕족의 딸이 신하
 에게 출가하는 것을 이름.

강강중후(剛强重厚) 굳세고 단단하며 엄숙하고 무게가 있음.

강절(江浙) 양자강 절강 지역.

개사(開士) 법을 열어 중생을 인도하는 사람, 곧 보살.

개소(改小) 작게 고침.

개용(改鎔) (쇠붙이를) 다시 녹여 사용함.

개조(開祖) 무슨 일을 처음으로 시작하여 그 일파의 원조가 된 사람.

거시격처(距時隔處) 시간과 공간이 떨어져 있음.

거연(巨然)히 크고 우람하게. 당당하고 의젓하게.

거치형(鋸齒形) 톱니형.

건립폐탕(巾笠弊蕩) 망건과 갓이 헐고 망가짐.

건요(建窯) 중국 복건성 영부수고진(寧府水古鎭) 근처에 있던 가마터.

검이불루(儉而不陋) 검소하지만 누추하지는 않음.

격구(擊毬) 말을 타고 달리며 공을 치는 옛날 운동의 하나.

격설(鴃舌) 거위의 혀 놀림. 알아들을 수 없는 외국인의 말을 낮잡아 이르는 말.

견강호매(堅剛豪邁) 굳세고 단단하며, 호탕하고 뛰어남.

견백(絹帛) 비단.

견치(堅緻) 견고하고 치밀함.

결발(結髮) 상투를 틀거나 쪽을 찐 머리.

결연추복(結緣追福) 불문에 드는 인연을 맺는 것과 죽은 사람을 위해 명복을 비는 것.

결회(抉回) 숨겨진 것을 찾아 돌아옴. 정치(精緻)한 뜻을 찾아냄.

겸각불응(謙却不應) 겸손하게 물리쳐 응하지 않음.

겸염(慊廉) 몹시 미안하며 염치가 없음. 겸연(慊然).

경라(輕羅) 얇고 가벼운 비단.

경사(京師) 임금이 있는 도읍.

경악(瓊萼) 왕의 아들이나 형제. 친왕(親王).

경전(傾前) 앞으로 기울임.

경화(經畵) 불경에 그린 그림.

계기자손(戒其子孫) 자기 자손에게 삼가라 타이름.

계기자제(戒其子弟) 자기 자손과 형제에게 삼가라 타이름.

계등(繼燈) 불법을 이음.

계룡요(鷄龍窯) 분청사기를 굽던 계룡산에 있던 가마.

계림공(鷄林公) 1362년 홍건적의 침입 때 왕을 청주(淸州)로 호종(護從), 계림부원군(鷄林府院君)에 봉해진 익재(益齋) 이제현(李齊賢)을 가리킴.

계미삼찬(癸未三竄) 조선 선조 16년(1583)에 이이(李珥)를 비난하고 공격한 송응개(宋應漑) 박근원(朴謹元) 허봉(許篈)을 각각 회령 · 강계 · 종성으로 귀양 보낸 일. 삼찬(三竄).

계칙(鸂鶒) 원앙보다 크고 자줏빛이 도는 물새.

계합(契合) 틀림없이 서로 꼭 들어맞음. 부합(符合).

고고유사묘(高古游絲描) 유연하게 물 흐르듯이 이어지는 섬세한 필법.

고굉(股肱) 팔다리가 되는 중요한 신하.

고담미(枯淡味) 꾸밈 없이 담담한 맛.

고복형(鼓腹形) 장고의 불룩한 몸통 모양이라는 뜻으로, 여기서는 석등에서 장구 모양으로

생긴 간석(笄石)을 일컫는 말.

고사시(姑舍是)하다 그만두다. 따지지 않다.

고삽(苦澁) 쓰고 떫은 기운.

고소메쓰케(古染付) 중국 명(明)나라의 청화자기를 일컫는 일본식 용어.

고자(孤子) 아버지의 상중(喪中)에 있는 사람이 자기를 이르던 일인칭대명사.

고족(高足) '고족제자(高足弟子)'의 준말로, 학식과 품행이 우수한 제자.

곡굉굴슬(曲肱屈膝) 굴슬곡굉(屈膝曲肱). 무릎과 팔꿈치를 구부림.

곡성부원군(曲城府院君) 고려 후기의 재상 염제신(廉悌臣, 1304-1382).

곡절(曲折) 구불구불함.

곤궤(困匱) 재력이 다하여 형편이 어려움.

공서(工書) 글씨가 뛰어남.

공정농려(工整濃麗) 솜씨가 정교하고 치밀하며 매우 뛰어남.

과안(過眼) 훑어보아 섭렵함.

관영(冠纓) 관의 끈.

관요(官窯) 왕실용 도자기를 구워내기 위해 나라에서 직영 관리했던 가마.

괘봉(掛奉) 그림이나 족자를 걸어 두고 받듦.

괘석(掛錫) 석장(錫杖)을 걸어 놓고 쉰다는 말로, 절에서 거주함을 이름.

괴훼소실(壞毁消失) 파괴되고 헐어져, 없어져 버림.

교사(巧思) 교묘한 생각.

교상(敎相) 석가가 일생 동안 가르친 설법의 형태로, 각 종의 교리나 이론.

교상판석(敎相判釋) 불교의 다양한 교설들을 여러 범주로 분류 종합하여 하나의 유기적 사상체계로 이해하는 것.

교치(巧致) 신묘함의 극치.

교회(敎悔) 잘 가르쳐 뉘우치게 함.

구간의문(軀幹衣紋) 몸통과 옷의 주름.

구관(舊慣) 예로부터 내려오는 관례.

구구(區區) 변변치 못함.

구구(蝺蝺) 어여쁜 모습.

구구영영(區區營營) 가만히 있지 않고 이리저리 직접 현장을 지휘하며 건축설계 및 감독하는 것을 묘사한 말.

구금(九禁) '아홉 겹의 금문(禁門)'이라는 뜻으로, 대궐(大闕) 또는 궁궐(宮闕)을 일컬음.

구배(勾配) 경사면의 기울기 정도.

구변(口辨)은 농(弄)치 아니하다 말로 따지는 것은 즐겁지 않다.

구서(舅婿) 장인과 사위.

구안(鴝眼) '구관조의 눈'이란 뜻으로 벼룻돌에 있는 구멍을 일컬음. 단계연(端溪硯)에는 눈이 있는 것이 가장 귀하여 그것을 '구안'이라 하며 돌의 무늬가 정교하고 아름다워 마치

나무의 마디와도 같음.

구우일모(九牛一毛) '아홉 마리 소에 털 한가닥이 빠진 정도'라는 뜻으로, 아주 많은 것 중의 극히 적은 것을 이름.

구자분집(求者坌集) 구하려는 사람들이 떼지어 모여듦.

구장형(矩長形) 직사각형.

구화지전(求畵贄錢) 그림을 주고 대가로 얻은 돈.

구횡사(九橫死) 뜻밖의 재앙에 걸려 죽는 아홉 가지 횡사.

국문(鞫問) 임금이 중대한 죄인을 국청(鞫廳)에서 신문(訊問)하던 일. 국문(鞫問).

국양(鞠養) 양육.

국조연기(國祚延基) 나라의 운수와 기초가 오래 계속됨.

굴슬곡굉(屈膝曲肱) 곡굉굴슬(曲肱屈膝). 무릎과 팔꿈치를 구부림.

굴철(屈鐵) 쇠를 구부리듯이 힘이 넘침.

궁금(宮禁) 궁궐.

궁촌모점(窮村茅店) 가난한 마을과 초라한 점포.

권고(眷顧) 돌보아 줌.

권도적(卷圖的) 두루마리 그림 방식의.

권문(圈紋) 고리점 무늬.

권사(權詐) 권모(權謀)와 사기술을 아울러 이르는 말.

권여(權輿) '저울대와 수레 바탕'이라는 뜻으로, 저울을 만들 때는 저울대부터 만들고 수레를 만들 때는 수레 바탕부터 만든다는 데서 유래한, 사물의 시초를 이르는 말.

권자(卷子) 두루마리.

권형(權衡) 사물의 가볍고 무거움을 고르게 한 것.

권화(權化) 재물을 바치도록 권함. 또는 부처가 중생을 구하기 위해 임시로 인간이 되어 나타나는 일.

궐수형(蕨手形) 고사리 모양.

궤괴(潰壞) 부서지고 무너짐.

궤복(跪伏) 무릎을 꿇고 엎드림.

궤연(几筵) 죽은 사람의 영궤(靈几)와 그에 딸린 모든 것을 차려 놓은 자리.

규지(窺知) 엿보아 앎.

근제(根除) 뿌리째 제거됨.

금가(金柯) 왕의 자손.

금강저(金剛杵) 중들이 수법(修法)할 때 쓰는 법구의 하나.

금기도서도(琴棋圖書圖) 거문고·바둑·그림·책 등을 소재로 그린 그림.

금선(金仙) '금빛 나는 신선'이라는 뜻으로, 불타의 별칭.

금수(錦繡) 아름답고 화려하게 수놓은 옷이나 직물. 또는 아름다운 시문을 비유적으로 이르는 말.

금오(金烏) 금까마귀. 태양의 별칭.

금은기(金銀氣) 두보(杜甫)의 시 「제장씨은거(題張氏隱居)」에 "탐하지 않으니 밤엔 금은의 기를 알아보고 / 해치지 않으니 아침엔 미록의 노닒을 본다.(不貪夜識金銀氣 遠害朝看麋鹿遊)"라는 구절에서 유래한 말. 『전국책(戰國策)』에 나라가 망했을 때 궁녀들이 도망가면서 금은보석을 샘 속에 파묻었는데 시간이 오래되면 그 기운이 밖으로 나오게 되었다. 탐내는 마음이 없자 그 기운을 느낄 수 있었다는 고사.

금은자경(金銀字經) 금니(金泥)와 은니(銀泥)로 번갈아 쓴 경문(經文).

금채육리(金彩陸離) 금빛이 서로 뒤섞여 눈부시게 빛나는 모양.

긍경(肯綮) 긍(肯)은 뼈에 붙은 고기를, 경(綮)은 힘줄이 얽혀 있는 곳을 이름. 긍경은 사물의 급소 또는 요소를 뜻하나, 여기서는 '옳게 여긴다' 라는 뜻으로 쓰였음.

긍시(矜恃) 자기 행동에 대해 자부심을 가짐. 자신하는 바가 있어 자랑함.

기교음기(奇巧淫伎) 기이하고 교묘하며 음란한 재주.

기금이훼(奇禽異卉) 기이한 새와 특이한 화초.

기라진완(綺羅珍玩) 화려하고 진귀한 물건.

기룡(夔龍) 원래 용이 아니라 짐승 종류에 속하는 괴물인데 몸뚱이가 용을 닮아 '기룡' 이라 하며, 우인(牛人)과 같은 머리에 뿔이 있고 뱀의 몸뚱이에 오이〔瓜〕형 발톱, 외발로 양손을 들고 있다.

기박(氣迫) 기운박진(氣韻迫眞). 기운이 생동하여 박진감이 있음.

기반(羈絆) 굴레.

기봉(祈奉) 기원봉행(祈願奉行). 소원을 빌고 삼가 받들어 행함.

기영회(耆英會) 고위 관료나 공신 등 나이 많은 사람들을 초청하여 베푸는 연회.

기우(氣宇) 기개와 도량을 아울러 이르는 말.

기제(起第) 저택(邸宅)을 새로 지음.

긴착(緊着) 긴요착근(緊要着近). 바싹 달라붙어 있을 만큼 친숙하고 가까이함.

길상천(吉祥天) 길상천녀의 준말. 중생에게 복덕을 주는 여신으로, 그 상은 천의의 보관을 쓰고 왼손에 여의주를 받들고 있는 모습.

끽실(喫失) 잃어버림.

ㄴ

나라(懦懶) 나약하고 게으름.

낙뢰불기(落磊不羈) 마음이 활달하여 작은 일에 얽매이지 않고, 남에게 구속을 받지 아니함.

난대(蘭臺) 왼쪽 콧방울.

난숙해태(爛熟懈怠) 너무 무르익어 게으르고 태만해짐.

난엽묘(蘭葉描) 난초 잎을 그릴 때와 같은 필선(筆線)으로 인물의 옷을 표현하는 화법.

납시(納施) 시납(施納). 절에 시주로 금품 따위를 바침.

내구(來求) 와서 구함. 청함.

노반공배(勞半功倍) 사반공배(事半功倍). 일은 반만 하고도 공이 배나 된다는 뜻으로, 힘 들이지 않고 많은 성과를 거둠을 이름.

노부행렬도(鹵簿行列圖) 임금 행차 시 행사에 참여한 문무백관의 임무와 품계에 따라 늘어선 모습을 그린 그림.

농락(弄絡) 쥐락펴락 구사함.

농욱(濃郁) 짙고 향기가 깊음.

뇌두양(蕾頭樣) 꽃봉오리 모양.

뇌집(牢執) 굳세게 고집하고 집착함.

누금수법(鏤金手法) 금에 무늬를 아로새기거나 알갱이를 붙여 장식하는 세공기법.

누두(漏斗) 깔때기.

누삭(累朔) 여러 달.

눈약성(嫩弱性) 새로 나온 싹처럼 연약한 성질.

능문선서(能文善書) 글 짓는 솜씨가 뛰어나고 글씨를 잘 씀.

능수(能手) 능란한 솜씨를 지닌 사람.

능인(能仁) 석존(釋尊)의 별칭. 석가모니를 의역한 것으로, 송나라 휘종의 글씨로 액자를 만들어서 걸었다.

능화(能畵) 그림을 잘 그림. 또는 그러한 사람.

능화형(菱花形) 마름꽃 모양.

ㄷ

다비(茶毗) 불(佛)을 재생의 정화라 믿는 데서 생긴 말로, 불가에서 시체를 화장함을 일컬음.

단간(斷簡) 단편잔간(斷編殘簡). 떨어지거나 잘려서 완전하지 못한 글.

단간척소(斷簡尺素) 잘리고 조각난, 완전하지 못한 문헌.

단단죽석(團團竹石) 둥그렇게 만든, 난간 기둥 사이를 건너지른 돌.

단려(端麗) 단정하고 화려함.

단소지역(單素之域) 단순하고 소박한 영역.

단안(斷案) 어떤 사안에 대해 딱 잘라 결정을 내림.

단엄(端嚴) 단정하고 엄숙함.

단월(檀越) 시주(施主). 사찰이나 승려에게 물건을 베푸는 불교 신자.

단작(斷斫) 자름.

단조즈미(壇上積) 가구식(架構式) 기단(基壇).

단청계(丹靑界) 화단(畵壇).

단촉(短促) 시일이나 음성이 짧고 급함.

단촉광족(短促廣足) 길이가 짧고 바투 달린 넓은 굽.

달사(達士) 이치에 밝아서 사물에 얽매여 지내지 않는 사람.

담진(啖盡) 다 먹어 버림.

당좌(撞座) 종을 칠 때에 당목(撞木, 망치)이 늘 닿는 자리.

당편(堂扁) 액자.

대가(大加) 많이 더함.

대간(大幹) 큰 줄기.

대쇄(帶刷) 귀얄로 분장(粉粧)할 때 띠처럼 줄지어 빗질함.

대종사(大宗師) 도를 통해 깨달은 사람을 높여 부르는 말.

대착(戴着) (머리 위에) 이어 착용함.

대천세계(大千世界) 고대 인도인의 세계관에서 전 우주를 가리키는 삼천대천세계(三千大千世界)를 칭함.

대행왕(大行王) 왕이 죽어 시호를 받기 전의 가칭.

덕피(德被) 덕을 입음.

도괴(倒壞) 무너짐.

도룡(屠龍) 용 잡는 재주라는 뜻으로, 아무 소용이 없는 재주를 비유함.

도서(島嶼) 크고 작은 섬들.

도석도(道釋圖) 도교와 불교의 인물을 주제로 삼아 그린 그림.

도속(道俗) 중들과 속인들.

도솔천(兜率天) 지족(知足)이라는 뜻으로, 불교에서 말하는 욕계(欲界) 육천(六天) 중의 제4천.

도승(度僧) 도첩(度牒)을 발급받아 승려가 됨을 허가받은 중.

도첩(度牒) 옛날 봉건국가에서 중들에게 발급하던 신분증.

도칠치박(塗漆置箔) 옻칠한 위에 금박을 입힘.

도총사(都摠師) 어떤 일에서 모든 것을 맡아 감독하는 사람. 화공들을 거느리고 불화(佛畵)를 조성하는 으뜸 화사(畵師).

도파(道破) 깨뜨려 말함.

독필(禿筆) 끝이 닳아서 무디어진 붓.

돈연(頓然)히 갑자기

돈절(頓絶) 아주 끊어짐.

돈지(頓智) 때에 따라 재빠르게 나오는 지혜.

돈탁(沌濁) 흐리멍덩하고 걸쭉함.

돈후(敦厚) 정성을 들임.

동간사정(同間似亭) 정자와 유사한 같은 규모.

동몽(艟艨) 싸움배라는 뜻이나, 여기서는 나쁜 무리를 비유해 쓰인 말.

동수(銅獸) 변방을 지키는 장수의 도장.

동역(董役) 큰 공사를 감독함.

동우(棟宇) 집채.

동취(同趣) 취향이나 생각을 같이하는 사람.

동학(洞壑) 깊고 큰 골짜기.

두공(斗栱) 큰 규모의 목조 건물에서, 기둥 위에 지붕을 받치며 차례로 짜올린 구조.

두찬(杜撰) 전거나 출처가 확실하지 않아 틀린 곳이 많은 저술.

둔후장중(鈍厚壯重) 무딘 듯 두텁고 장엄하며 점잖고 묵직함.

ㄹ

로리얀 탄가이(Loriyān Tangai) 파키스탄 북서부에 있는 간다라 불교사원 유적.

ㅁ

마하불가사의(摩訶不可思議) 매우 불가사의한. 마하(Mahā)는 범어로 '크다(大)'라는 뜻.

마하연(摩訶衍) 대승교(大乘教)를 달리 이르는 말.

만곡경도(萬斛傾倒) '아주 많은 양이 기울어 넘어진다'는 뜻으로, 술잔을 기울이는 것 또는 술을 마시는 데 열중하여 온 정신을 쏟음을 뜻함.

만루(滿鏤) 가득 새김.

만사(挽辭) 죽은 사람을 애도하며 지은 글. 만사(挽詞).

만삭(墁削) 바르거나 깎아서 없앰.

만환(漫漶) 종이의 표면이 일어나거나 훼손되어 잘 보이지 않음.

말기(末技) 하찮은 잔재주.

면당(面當) 면대(面對). 서로 얼굴을 마주 대하는 것. 여기서는 관대(冠帶, 帶輪)가 얼굴과 맞닿는 곳을 일컬음.

면협(面頰) 뺨.

명가(冥加) 부처의 도움.

명기(明器) 죽은 사람을 위해 부장(副葬)하는, 주로 대나무·나무·흙 따위로 만든 기물.

명사(命寫) 그림을 그리도록 명령함.

명전(茗戰) 차의 맛을 겨루는 것.

명종집중(鳴鐘集衆) 종을 울려 사람들을 모은다는 뜻.

명찰(冥刹) 죽은 사람의 명복을 빌기 위해 세운 절.

명창(明敞) 밝고 트여 있음.

모각(毛刻) 모조(毛彫). 붓으로 선을 그리듯이 볼록하게 새김[線刻].

모구심기(貌癯心奇) 용모가 야위고 지쳐 있으며, 성격이 유별남.

모모(嫫母) 중국 고대시대 황제(黃帝)의 넷째 비(妃)로, 못생겼으나 어진 덕(德)으로 알려짐. 추녀(醜女)의 대명사처럼 쓰임.

모방경(模倣鏡) 한경(漢鏡)을 모방하여 만든 거울.

모조(毛彫) 털같이 가는 선을 새기는 조각.

목측(目測) 눈대중.

몰이수년(沒已數年) 돌아가신 지 이미 여러 해가 됨.

묘엄(妙嚴) 신묘(神妙)하고 엄숙함.

묘제(妙劑) 좋은 먹〔墨〕. 동방에 제일 좋은 먹으로 '역수진정(易水眞精)'이라는 것이 있다. 당나라 때 해초(奚超)라는 사람이 역수(易水)에서 묵공(墨工)을 하여 그 업을 대대로 전하였다. 먹의 묘제(妙劑)가 역수에서 나와 후인들이 그 구업을 이어받아 '역수진정'이라 불렀다.

묘표(墓標) 묘비 등 무덤 앞에 세우는 표시물.

묘화(妙華) 교묘하고 화려함.

무(舞) 종의 윗부분.

무격(巫覡) 무당과 박수를 아울러 이르는 말.

무대(袤大) 세로의 길이가 아주 깊.

무명(無明) 열두 인연의 하나로, 그릇된 의견이나 고집 때문에 모든 법의 진리에 어두움.

무불중법(無不中法) 법도에 맞지 않음이 없음.

무불향응(無不向應) 무불응향(無不應向). 대(對)하여 응하지 못하는 것이 없음.

무세무지(無歲無之) 하지 않는 때가 없음, 즉 빈번함을 이름.

무소부지(無所不至) 이르지 않는 곳이 없음.

무익이비(無翼而飛) 날개가 없는데도 날아감.

무장(茂長) 성대함.

무차대회(無遮大會) 보시 위주로 오 년마다 한 번씩 열리는 법회. 귀천(貴賤) · 승속(僧俗) · 지우(智愚) · 선악(善惡)을 차별하지 않고 평등하게 재시(財施)와 법시(法施)를 행한다.

무후(無後) 대(代)를 이어 갈 자손이 없음.

문리(紋理) 무늬.

문아성(文雅性) 시문(詩文)을 짓고 읊는 풍류.

문진(門鎭) 중요한 곳이나 주된 진영의 관문에 둔 진영.

물고(物故) 이름난 사람의 죽음.

미만(彌滿) 미만(彌漫). 널리 가득 차 그들먹함.

미망(迷妄) 갈피를 잡지 못하고 헤맴.

미시마테(三島手) 조선 분청사기의 일본말.

미태(媚態) 아양을 부리는 태도.

민서(民庶) 백성.

ㅂ

박락(剝落) 오래 묵어 긁히고 깎여서 떨어짐.

박풍(牔風) 합각머리나 마루머리에 '八' 자 모양으로 붙인 두꺼운 널.

반거(蟠居) 몸을 사리고 들어앉음.

반결(蟠結) 서로 얽힘.

반결(盤結) 서리서리 얽힘.

반승(飯僧) 반승의(飯僧儀). 승려를 공경하는 뜻에서 음식을 베푸는 행사.

반출유물(伴出遺物) 동일한 유적의 동일한 층위 또는 동일한 장소에서 발견된 유물로, 서로 관계가 있다고 추정되는 것.

방가(邦家) 영토와 국민과 주권을 갖춘 사회.

방광(放狂) 언행이 미친 사람처럼 구속을 받지 않음.

방광소호(放狂疎豪) 이치에 벗어난 짓을 함부로 하며, 데면데면하고 오만함.

방부(方趺) 네모난 받침돌.

방석(方石) 사각의 돌. 마름돌.

방양(放養) 놓아 기름.

방장선산(方丈仙山) 신선이 노닌다는 도교의 삼신산(三神山) 중 하나.

배관(拜觀) 배견(拜見). 공경하는 마음으로 봄.

배유(陪遊) 지위가 높은 사람을 모시고 노닒.

배향(陪享) 종묘에 공신의 신주를 모심. 또는 문묘나 사원에 학덕이 있는 사람의 신주를 모심.

백련결사(白蓮結社) 연사(蓮社) 또는 백련사(白蓮社)라고도 함. 4세기말에서 5세기초에 중국에서 결성된 불교의 비밀결사로, 진(晉)나라 때 혜원법사(慧遠法師)가 여산(廬山) 동림사(東林寺)에서 당시 유명한 승려와 유생 등 백스물세 명과 함께 결사체를 만들어 수도를 했는데, 당시 연못 안에 많은 백련을 심어 연사 또는 백련사로 불렀다.

백시리밀다라(帛尸梨密多羅) 서역의 승려로, 처음으로 중국에 밀교경전을 다수 번역하여 밀교 전래의 계기가 되었고, 동진시대 전반에 담무란(曇無蘭)과 함께 『대관정신주경(大灌頂神呪經)』『시기병경(時氣病經)』『청우주경(請雨呪經)』 등을 번역했다.

백화피(白樺皮) 자작나무 껍질.

번루(煩累) 번거롭고 귀찮음.

번번(繁煩) 빈번(頻煩). 빈번(頻繁). 일이 매우 잦음. 또는 빈번번잡(頻繁煩雜). 즉 일이 매우 잦고 번거로움.

번욕(繁縟) 번거롭고 까다로운 규칙과 예절을 뜻하는 번문욕례(繁文縟禮)를 이름. 여기서는 번거롭고 복잡함을 뜻함.

범연(汎然)한 보편적인. 널리 퍼져 있는.

법연(法筵) 부처 앞에 절하는 자리.

변관(弁冠) 변(弁). 문무(文武) 귀족이 쓰는 관의 일종.

변전자재(變轉自在) 변하여 달라짐이 막힘없이 자유로움.

변해(辯解) 말로 풀어 자세히 밝힘.

별조(別調) 특별한 재주.

병선진멸(兵燹盡滅) 병화(兵火)를 모두 없앰.

병제조화(餠製造花) 떡을 빚고 꽃을 만듦.

병화불식(兵禍不息) 전쟁이나 난리로 인한 끊임없는 재앙.

보계(寶髻) 보살이나 천부(天部)의 불상 머리 위에 있는 상투.

보랑(步廊) 같은 층의 방들을 잇는 건물 안의 긴 통로.

보병정수(寶甁淨水) 불문에 들어서는 수도자의 정수리에 물을 붓는 관정의식(灌頂儀式)에 사용하는 물을 담는 그릇.

보상화(寶相華) 불교 그림이나 조각에서 덩굴 무늬의 주제로 사용된 다섯 잎 꽃.

보상화문(寶相花文) 상고시대에 유행한 식물 모양의 장식무늬로, 실재하는 꽃이 아니라 화려하고 아름답게 문양화한 것.

보처(補處) 일생보처(一生補處). 이전 부처의 입멸 후 부처가 되어 그 자리를 보충하는 보살을 가리킴.

복련(伏蓮) 꽃잎이 아래쪽으로 엎드린 것처럼 새긴 연꽃.

복례제정주견축승무상도(僕隷制挺𨑲犬逐僧巫狀圖) 종이 몽둥이를 휘둘러 개로 하여금 중과 무당을 쫓게 하는 모습을 그린 그림.

복룡(伏龍) 숨어 있는 용.

복발(覆鉢) 탑의 노반 위에 바리때를 엎어 놓은 것처럼 만든 부분.

복석(覆石) 고인돌의 굄돌 위에 덮은 평평한 덮개돌.

복안(腹案) 마음속에 품고 있는 계획.

복욱(馥郁) (풍기는 향기가) 그윽함.

봉군수작증시(封君受爵贈諡) 임금으로부터 군에 봉해지고, 작위와 시호를 받음.

봉대(奉戴) 공경하여 높이 받듦.

봉명핍행(奉命逼行) 임금의 뜻을 받들어 바싹 쫓아 행함.

봉사(奉祀) 조상의 제사를 받듦.

봉수(封樹) 봉분을 세움.

봉안(鳳眼) 봉황의 눈같이 가늘고 길며 눈꼬리가 위로 올라간 눈.

부도법(浮圖法) 불법(佛法) 또는 불교의식.

부란(腐爛) 썩어 문드러짐.

부상국(扶桑國) 중국에서 일본을 달리 부르던 말.

부용적(附庸的) 독립적이지 못한.

부용탱주(芙蓉撐柱) 넘어지지 않도록 버티는, 연꽃 무늬가 있는 기둥.

부장(祔葬) 남편과 아내를 한 무덤에 장사 지냄.

부재림사(父在臨死) 아버지의 죽음을 앞둠.

부전(敷塼) 바닥에 까는 벽돌.

부즉불리(不卽不離) 두 관계가 붙지도 않고 떨어지지도 않음.

부진(符秦) 동진(東晉)시대, 부견(符堅)이 세운 진(秦) 왕조. 전진(前秦).

부촉(付囑) 맡겨짐.

북선(北鮮) 북부 조선.

분롱(墳隴) 무덤.

분묵간(粉墨間) '분과 먹 사이'라는 말로, '서로 거리가 먼 사이'를 뜻함.

분반(噴飯) '우스워서 입에 물었던 밥이 튀어나온다'는 뜻으로, 웃음이 터짐을 말함.

분벽(粉壁) 하얗게 꾸민 벽.

분악거벽(粉堊巨壁) 석회를 바른 커다란 벽.

분원(分院) 조선시대에, 사옹원(司饔院)에서 쓰는 사기그릇을 만들던 곳. 뒤에 분주원(分廚院)으로 고쳤다.

분장수법(粉粧手法) 태토(胎土) 위에 백토(白土)로 표면을 발라 꾸미는 수법.

분탕(奔蕩) 달아나면서 흩어짐.

분후(分厚) 나뉘고 두터워짐.

불감(佛龕) 부처와 보살 등을 안치하는 조그만 집.

불덕수승(佛德殊勝) 부처의 덕이 매우 뛰어남.

불립문자(不立文字) 불도의 깨달음은 마음에서 마음으로 전하는 것이므로 말이나 글에 의지하지 않는다는 말.

불무(不誣) 속일 수 없음.

불언매진지계(不言媒進之計) 기회를 잡아 승진하려는 계책을 절대로 말하지 않음.

불일(佛日) 해에 비유되는 '부처'.

불자(佛子) 먼지떨이. 원래 인도에서 중이 모기나 파리를 쫓는 데 쓰던 것인데 지금은 선종의 중이 번뇌·장애를 물리치는 표지로서 씀.

붕거(崩去) 왕의 죽음.

붕옥능운(崩屋凌雲) 지붕을 뚫고 올라 구름을 업신여김.

붕훼(崩毁) 붕괴되고 헐림.

비각(祕閣) 중요 문서를 보관하던 고려시대의 궁정 창고.

비대(紕帶) 가선, 즉 옷의 가장자리를 다른 헝겊으로 가늘게 싸서 돌린 선의 띠.

비등(飛騰) 날아오름. 비양(飛揚).

비맹무절(飛甍舞梲) 날아갈 듯한 용마루와 춤추는 듯한 들보 위의 짧은 기둥.

비묘(篦描) 참빗으로 긁거나 찍어서 무늬를 나타냄.

비보(裨補) 도와서 모자라는 것을 채움. 여기서는 통일신라말 고려초에 도선(道詵)이 내세운 비보사탑설(裨補寺塔說)을 뜻함. 전국 곳곳에 사원이나 탑·부도를 세우고 여러 불보살에게 빌면 국가와 국민이 보호받는다는 도선의 주장을 고려 태조가 받아들여 많은 절을 세웠다.

비색(秘色) 옛 중국인들이 청자기를 가리키는 말.

비설(備說) 상세하게 논설함.

비수(肥瘦) 필획의 굵음과 가늚.

비양(飛揚) 비등(飛騰). 날아오름.

비오(秘奧) 비밀스럽고 심오함.

비원(悲願) 꼭 이루고자 하는 뼈저린 소원.

비익(裨益) 보태고 늘려 도움이 되게 함. 보익(補益).

비이불선(秘而不宣) 숨기고 말하지 않음.

비재(菲才) 변변치 못한 재능이라는 뜻으로, 자기 재능을 겸손하게 이르는 말.

비주(比疇) 비교될 짝 또는 무리.

빙탁(憑托) 빙적의탁(憑藉依託). 남의 힘을 빌리거나 의존함.

ㅅ

사가위사(捨家爲寺) 집을 희사하여 절을 세움.

사계(斯界) 어떠한 계통에 관계되는 분야 또는 사회.

사시(賜諡) 임금이 내린 시호(諡號).

사액(賜額) 임금이 사당 · 서원 · 누문(樓門) 등에 이름을 지어 줌.

사용(寫容) 그대로 그림.

사자(寫字) 글씨를 베껴 씀.

사자상승(師資相承) 스승에게서 제자에게로 법이 이어져 전해 감.

사제(私第) 개인 소유의 집.

사찬(私纂) 개인적으로 편찬함.

사학(斯學) 그 방면의 학문. 유학을 이르는 말.

사호(賜號) 임금이 호 또는 이름을 내려 줌. 또는 그 호나 이름.

삭북(朔北) 북방.

산문각(山門閣) 상층이 누각으로 된 산문으로, 사찰로 들어가는 최초의 문.

산욕(産褥) 아이를 낳을 때 까는 요.

살만(薩滿) 신령과 통한다는 박수무당. 샤먼.

삼계(三界) 중생이 생사윤회(生死輪廻)하는 세 가지 세계로, 곧 욕계(欲界) · 색계(色界) · 무색계(無色界)를 이름.

삼고형(三鈷形) 밀교에서 쓰는 양쪽 끝이 세 갈퀴로 된 금강저.

삼귀계(三歸戒) 불법승(佛法僧) 즉 삼보(三寶)에 귀의하는 것.

삼론종(三論宗) 용수(龍樹)의 『중론(中論)』『십이문론(十二門論)』과 제바(提婆)의 『백론(百論)』 등을 주요경전으로 삼고 성립된 불교의 한 종파. 본문 성종(性宗) · 공종(空宗) · 파상종(破相宗)이라고도 한다.

삼매야형(三昧耶形) 불보살이 갖고 있는, 본원(本原)을 나타내는 도구 혹은 표상.

삼연(森然) 숲이 우거진 듯함.

상거(相距) 서로 떨어져 있음.

상고(尙高) 스스로 높고 큼을 숭상함.

상광하착(上廣下窄) 위는 넓고 아래는 좁음.

상모(相貌) 면상(面相). 얼굴.

상모심웅위(狀貌甚雄偉) 용모가 매우 씩씩하고 뛰어남.

478

상문십음(相門十蔭)의 기(譏) '상문십음'은 재상가(宰相家)에서 조상의 덕으로 벼슬을 얻는 열 사람을 뜻하며, 여기에 속하여 비웃음을 당한다는 의미임.

상복(相覆) 서로 되풀이됨.

상사기(常沙器) 질이 낮은 흰 빛깔의 사기.

상위(相違) 서로 어긋남.

상촉하관(上促下寬) 위로 갈수록 좁아지고, 아래로 갈수록 넓어지는 모양.

상화연(賞花宴) 꽃놀이 잔치.

색택(色澤) 빛깔과 광택.

서응(瑞應) 임금의 어진 정치에 하늘이 감응하여 나타낸 상서로운 징조.

서증(書贈) 글씨를 써서 증정함.

석감자(石龕子) 사당·고분 등의 벽을 파서 석불을 안치하거나 신주를 모셔 두는, 돌로 만든 장(欌).

석구(石臼) 돌 절구.

석년(昔年) 왕년(往年). 여러 해 전.

석유(碩儒) 뭇 사람의 존경을 받는 이름난 유학자.

선고(先考) 돌아가신 아버지를 이르는 말.

선고비(先考妣) 돌아가신 아버지와 어머니.

선미(禪味) 참선의 오묘한 맛. 세속을 떠난 담담한 맛.

선법당(善法堂) 본래 제석천(帝釋天)에 있는 궁전 이름. 제천(諸天)에서 그곳에 모여 사람의 선악을 논의한다.

선비화(禪扉花) 부석사 조사당 처마 밑에 있는, 천삼백여 년이나 비를 맞지 않고도 살아 있는 전설의 나무. 의상조사가 짚고 다니던 지팡이를 땅에 꽂자 가시가 돋고 잎이 돋아 오늘에 이르렀다고 한다.

선사완집(繕寫完集) 엮어 베껴서 한데 묶어 완성함.

선서(善書) 글씨를 잘 씀. 글씨를 잘 쓰는 사람.

선소(尠少) 아주 적음.

선승업(善勝業) 착하고 뛰어난 행위.

선시(宣示) 널리 알림.

선식(善識) 선지식(善知識). 선종에서 수행자들의 스승을 가리키는 말로, 사람들을 인도하여 고통 세계를 벗어나 이상경(理想境)에 이르게 하는 이를 가리킴.

선영(先塋) 조상의 무덤.

설색(設色) 빛깔을 베풂.

섬연(纖娟) 가냘프고 아름다움.

성과기실(聲過其實) 명성이 그 실체보다 지나침.

성명(盛名) 큰 명성. 굉장한 명예.

성배(成坏) 성형(成形). 도자기의 몸을 만드는 일.

성성이(猩) 원숭이와 비슷한 상상 속의 동물로 머리가 길고 붉으며 소리가 어린애 우는 것과
　같고 술을 좋아함.

성전(盛典) 성대한 의식.

세강상(細綱狀) 가는 그물 모양.

세경(細勁) 필력이 세밀하면서도 굳세며 건장함.

세계(世系) 조상에게서 대대로 내려오는 전통.

세연(細軟) 가늘고 연약함.

소견(逍遣) 소일(消日).

소광(疎曠) 성품이 넉넉함.

소광(疎狂) 비정상적으로 소탈함.

소광고결(疎曠高潔) 성품이 소탈하며 넉넉하고 시원스러우며 고상하고 순결함.

소광방타(疎狂放吒) 너무 소탈하여 상식에 벗어나고 함부로 꾸짖음.

소락수법(搔落手法) 전체에 백토액을 바른 다음, 무늬의 배경이 되는 부분을 긁어내는 기법.

소만(疎慢) 일을 게을리하고 등한함.

소명(召命) 임금의 명령.

소문대(素文帶) 아무 장식이 없는 띠.

소상(蕭爽) 맑고 시원함.

소쇄(瀟西) 소쇄(瀟灑). 속기(俗氣)가 없이 맑고 깨끗함.

소신지보(昭信之寶) 어보(御寶)의 한 가지. 조선 세종 25년(1443) 10월에 국왕신보(國王信
　寶)를 고친 것인데, 사신(事神)·발병(發兵)·사물(賜物) 등의 일에 사용하였음.

소원적(溯源的) 어떤 사물이나 일의 근원을 밝히고 상고하는.

소자첨(蘇子瞻) 자첨은 중국 북송 때의 시인 소식(蘇軾, 1036-1101)의 자(字). 호는 동파(東
　坡)로 소동파로 널리 알려져 있다.

소잡(疎雜) 거칠고 난잡함.

소치(召致) 불러서 오게 함.

송도팔경(松都八景) 개성의 유명한 여덟 곳의 경치로, 이제현의 송도팔경도(松都八景圖)에
　서 유래한다. 송도팔경은 자동심승(紫洞尋僧, 자하동으로 스님을 찾아감)·청교송객(靑
　郊送客, 청교에서 손님을 전송함)·북산연우(北山烟雨, 북산의 안개와 비)·서강풍설(西
　江風雪, 서강의 바람과 눈)·백악청운(白岳晴雲, 백악의 맑게 갠 구름)·황교만조(黃橋晩
　照, 황교의 저녁노을)·장단석벽(長湍石壁, 장단의 돌벽)·박연폭포(朴淵瀑布)이다.

수고(秀高) 빼어나게 높이 솟음.

수구(瘦軀) 빼빼 마른 몸.

수기설법(隨機說法) 듣는 사람의 능력에 맞춰 하는 설법.

수리(瘦羸) 몸이 야위고 고달픔. 화풍이 야위고 파리함.

수면(垂面) 수직면.

수묘(修墓) 묘를 닦고 가꿈.

수문치학(修文致學) 글을 배우고 학문에 진력함.

수별(殊別) 빼어나게 특별함.

수보(修補) 허름한 곳을 고치고, 갖추지 못한 데를 보완함.

수쇠(瘦衰) 쇠하고 작아짐.

수수휘쇄(隨手揮灑) 손이 가는 대로 붓을 휘두름.

수승(殊勝) 특별히 뛰어남.

수승(數升) 여러 되. 많은 양.

수식(隨式) 따라서 모방함.

수언(樹堰) 방죽을 세움.

수일(秀逸) 빼어나게 우수함.

수장(修裝) 수식도장(修飾塗裝). 모양을 꾸미고 칠하거나 발라서 꾸밈.

수적(手蹟) 손수 쓰고 그린 글씨와 그림.

수적(手跡) 손수 쓰고 그린 글씨와 그림. 또는 손수 만든 물건에 남은 자취나 흔적.

수종(隨從) 남을 따라다니며 곁에서 심부름 따위의 시중을 듦. 또는 그렇게 시중을 드는 사람.

수파(水波) 물결.

수하(垂下) 늘어뜨림.

수환(獸環) 동물 무늬를 새긴 고리 장식.

숙선(宿善) 지난 세상에서 닦은 착한 행실.

숙시(熟視) 눈여겨 자세히 봄.

숙위(宿衛) 숙직하며 지킴.

순석(巡錫) 석장(錫杖)을 짚고 돌아다닌다는 뜻으로, 중이 시주나 포교를 위해 여러 곳을 돌아다님을 이름.

순재대담(純材大膽) 순수한 재주와 일을 대하여 겁이 없는 큰 기운.

슈라바스티(舍衛城)의 기적(神變) 인도 갠지스강 유역의 한 강국이었던 코살라국의 수도 슈라바스티의 오라자드 언덕에서 보여준 신통한 변화(기적).

습기(習氣) 습관으로 형성된 기운이나 습성.

습벽(褶襞) 옷의 주름.

습선(褶線) 주름선.

승개(勝塏) 경치가 좋은 높고 밝은 곳.

승묵목척(繩墨木尺) 목수의 용구인 먹줄과 나무자.

승장(承漿) 아랫입술 아래쪽의 우묵하게 파인 곳.

승주선문(繩珠線紋) 새끼줄 무늬와 구슬띠 무늬.

승주치주(乘舟置酒) 배에 타 술자리를 벌임.

승지각신(承旨閣臣) 승정원의 관원인 승지와 규장각의 관원인 각신.

승핍(承乏) 인재가 부족하기 때문에 재능이 없는 사람이 관직을 얻는 것. 부족한 자신을 나타내는 말.

시고(詩稿) 시의 초고(草稿) 또는 원고.

시량(柴糧) 땔나무와 식량.

시보(時報) 표준시간을 알림.

시여(施與) 남에게 물건을 거저 줌.

시역(弑逆) 시살(弑殺). (왕을) 죽이는 것.

시옹(時雍) 시기가 적절함.

시옹(詩翁) '늙은 시인'을 높여 이르는 말.

시적(示寂) 보살이나 높은 중의 죽음.

시주질(施主秩) 불사(佛寺)에서 보시를 한 시주자의 명단.

시청답운(詩請答韻) 시를 청함에 화답하여 운을 따라 지음.

시채(施彩) 빛깔을 베풂.

시출(施出) 중에게 시주로 돈이나 물품 따위를 내줌.

식부(飾付) 장식이 붙어 있음.

식재연명(息災延命) 재난이 그치고 수명이 연장됨.

신상(伸上) 위로 뻗음.

신운일기(神韻逸氣) 신비롭고 고상한 운치와 뛰어난 기상.

심어누란(甚於累卵) 알을 쌓아 놓은 듯 사태가 아주 위태위태함.

심촌(心寸) 속으로 품고 있는 자그마한 뜻.

쌍반(雙半) 둘로 반씩 나눔.

ㅇ

아윤(雅潤) 우아하고 윤기가 남.

아일다〔阿逸多, 무능승(無能勝)〕 아지타(Ajita)의 음역. '미륵'은 성(姓)이고 '아지타'가 그
이름이며, 가장 승(勝)하다는 뜻으로 '무능승'이라고도 불림.

안교(鞍橋) 안장(鞍裝).

안두(岸頭) 언덕 머리.

안락찰(安樂刹) 서방 극락세계의 불국토(佛國土).

안모(顏貌) 얼굴의 생김새.

안상(眼象) 안상연〔우물 정(井)자 모양 살을 대어 구획한 부분〕에 새겨진 눈 모양의 장식.

안테피스(antefix) 처마 끝에 놓는 장식기와.

앙련(仰蓮) 위로 향한 것처럼 그린 모양의 연꽃.

액방(額枋) 상인방(上引枋), 기둥과 기둥 사이의 벽 윗부분에 가로지른 나무.

야마토에(大和繪) 가라에의 상대적인 용어로, 일본적인 화제를 그린 그림.

야양(爺孃) 양친. 아버지와 어머니.

야이계일(夜以繼日) 밤과 낮을 이어 간다는 뜻으로, 밤낮을 쉬지 않고 하는 것을 이름.

야일(野逸) 야취은일(野趣隱逸). 벼슬하지 않고 세상을 피해 숨어서 살아감.

약왕보살(藥王菩薩) 약을 베풀어 중생들의 몸과 마음의 병을 구완하고 치료하는 보살.

양근(陽根) 남근(男根). 남성의 생식기.

양주(兩主) 바깥주인과 안주인이라는 뜻으로, 부부(夫婦)를 이르는 말.

어마(御馬) 왕이 타던 말. 여기에서는 말타기를 이름.

어물(御物) 임금의 물건.

어심(於心) 마음속.

어옹(漁翁) 고기잡이하는 늙은이.

어제(御製) 임금이 지은 글.

억색(抑塞) 눌러서 막힘.

억양지사(抑揚之辭) 상대를 억누르기도 하고 칭찬하기도 하는 말. 즉 잘잘못을 평가하는 말.

얼올(陧杌) 올얼(杌陧). 위태로운 모습.

엄유(掩有) 남김 없이 전부 차지하거나 다스리게 됨.

여각(閭閣) 여염집.

여시(轝屍) 시체를 상여에 실어 옮김.

여서(女婿) 사위.

여자(鑢子) 줄. 줄칼. 쇠붙이를 깎는 데에 쓰는 강철로 만든 연장.

역사(譯史) 고려시대 중서(中書) 문하성(門下省)의 이속.

역용(役傭) 고용살이.

역책(易簀) 학식과 덕망이 높은 사람의 죽음이나 임종을 이르는 말.『예기(禮記)』「단궁편
(檀弓篇)」에 증자(曾子)가 죽을 때에 이르러 삿자리를 바꾸었다는 옛일에서 유래됨.

연광(緣框) 관의 가장자리.

연면(連綿) 혈통·역사·산맥 따위가 끊어지지 않고 계속 이어짐.

연문생의적(演文生義的) 글자의 의의에 얽매여서 부회하여 의미를 곡해하는.

연설(筵設) 설법을 하는 자리인 법연(法筵)을 베풂.

연심(淵深) 깊음.

연연(蜒蜒) 구불구불하고 긴 모양.

연요형(蓮蕘形) 개나리꽃 모양.

연유(鉛釉) 납이 들어 있는 잿물.

연저(燕邸) 고려 임금이 원나라의 서울인 연경(燕京)에 머물던 저택.

연주선(連珠線) 구슬을 꿰어 만든 줄.

연하수언(緣河樹堰) 연변(沿邊)에 따라 둑을 쌓음.

연화질(緣化秩) 불사(佛事)를 특별히 맡아보는 임시 사무소인 연화소(緣化所)의 일에 관계
있는 사람의 이름을 기록한 명부(名簿).

열군(列郡) 여러 고을.

염지(染指) '손가락을 솥 안에 넣어 국물의 맛을 본다'는 뜻으로, 남의 물건을 옳지 못한 방
법으로 갖는 것을 이름. 여기서는 (어떤 분야에) 발을 들여놓는다는 뜻으로 쓰임.

영가(靈駕) 천도가 안 된 귀신. 영혼.

영대(映帶) 그 빛깔이나 경치가 서로 비치고 어울림.

영락(瓔珞) 구슬을 꿰어 만든 장신구.

영명(永明) 홍석주(洪奭周)의 아우인 영명위(永明尉) 세숙(世叔) 홍현주(洪顯周, 1786-1841).

영묘(英廟) 세종대왕을 가리킴.

영소영대(靈沼靈臺) 문왕(文王)이 세웠다는 신령스런 못〔沼〕과 대(臺).

영안(映眼) 눈에 비침.

영요(榮耀) 영광(榮光).

영위(靈威) 영묘(靈妙)한 위세.

영인(伶人) 악공(樂工)과 광대.

영직(榮職) 영예로운 관직.

영탁류(鈴鐸類) 방울류.

오룡묘(五龍廟)의 오신상(五神像) 군산도(群山島)의 객관(客館) 서쪽의 한 봉우리 위에 있었던 사묘(祠廟).

오유(烏有) '어찌 이런 일이 있으랴' 라는 뜻으로, 불에 타거나 아무것도 없게 됨을 이름.

오취오탁(五趣五濁) 죄지은 사람이 가는 다섯 곳(지옥 · 아귀 · 축생 · 천상 · 인간)과 세상의 다섯 가지 서러움〔명탁(命濁) · 중생탁(衆生濁) · 번뇌탁(煩惱濁) · 견탁(見濁) · 겁탁(劫濁)〕.

온윤(溫潤) 따뜻하고 윤기가 남.

와부탄(瓦釜灘) 경북 안동 무산(巫山)의 끝머리에 낙동강과 반변천(半邊川)의 물줄기가 합쳐지는 곳.

와요(瓦窯) 기와를 굽는 가마.

와용(瓦茸) 기와로 지붕을 이는 것. 또는 그 지붕.

완핑(腕肱) 팔뚝.

완물상지(玩物喪志) 하찮은 물건에 집착하면 큰 뜻을 잃는다는 뜻.

완장(琓藏) 즐기고 사랑하여 간직함.

완천(腕釧) 팔찌.

완취(完就) 완전히 이룸.

왕시(往時) 옛적.

외습(畏慴) 두려움.

외연(巍然) 뛰어나게 우뚝 솟은 모양.

외적조복(外敵調伏) 부처에 기도하여 불력에 의해 적과 악마에게 항복받는 일.

요기(要器) 요긴한 그릇.

요뇨부절(嫋嫋不絶) (소리가) 길고 은은하게 울리면서 끊이지 않음.

요료(寥廖) 매우 적고 드묾.

요요상전(耀耀相傳) 훤히 서로 통함.

요전(繞纏) 얽키설키 둘러쌈.

요진(姚秦) 후진(後秦). 중국 오호십육국(五胡十六國) 가운데, 384년에 강족(羌族)의 추장 요장(姚萇)이 장안(長安)에 도읍하여 세운 나라.

용렬(庸劣) 평범하고 변변치 못함.

용만(冗漫) 용장(冗長). 글이나 말이 쓸데없이 긺.

용무(用武) 용병(用兵). 용군(用軍). 군사를 부림. 전쟁을 함.

용범(鎔範) 청동기 제작에 쓰이는 틀. 거푸집.

용상(湧上) 위로 솟아오름.

용소(溶消) 녹아 사라짐.

우내(宇內) 온 누리.

우바새(優婆塞) upāsaka. 불교의 재가(在家) 남신도.

우바이(優婆尼) upāsikā. 불교의 재가 여신도.

우아단묘(優雅端妙) 우아하며 단정하고 미묘(美妙)함.

우우(優遇) 후한 대우.

우우부한(寓憂付恨) 근심과 한스러움을 무엇에 기대거나 의탁함.

운각천개(雲角天蓋) 구름 무늬를 새긴, 불단의 덮개.

운간법(蕓繝法) 운간법(暈繝法)이라고도 하며, 동양화에서 색채의 농담 변화를 바림질하는 방법으로, 명암의 차이나 색면 또는 색띠를 병렬함으로써 표현한다.

운거(運擧) 마음껏 돌아다님.

운권주장(雲捲綢帳) 구름 모양으로 감아 올린 비단장막.

울창주(鬱鬯酒) 튤립을 넣어 빚은, 향기 나는 술. 제사 때 주로 씀.

웅건괴려(雄建瑰麗) 굳세고 힘차며 매우 아름다움.

웅물헌(熊勿軒) 송나라 사람 웅화(熊禾)를 가리키며, 물헌은 그의 호이다. 일찍이 주희(朱熹)의 문인에게서 수학했고, 송나라가 망한 뒤에는 무이산(武夷山)에 들어가서 학문에만 전념했다.

웅위호장(雄偉豪壯) 웅장하고 훌륭하며, 원기가 왕성함.

웅혼(雄渾) 웅장해 막힘이 없음.

원구(元舅) 왕의 장인 또는 외삼촌. 여기에서는 혜공왕의 외삼촌을 말함.

원유(園囿) 식물을 심어 가꾸거나 여러 가지 동물을 기르는 곳.

원위(元魏) 중국 북위(北魏)의 별칭.

원음(圓音) 원만한 음성. 불법의 이치를 알리는 부처의 음성.

원인(遠因) 거리가 먼 간접적인 원인.

원자(錍子) 청동기의 한 종류.

원찰(願刹) 원당(願堂). 각 사찰 안의 일실(一室)로, 궁사 또는 민가에 베풀어 왕실의 명복을 빌던 속.

원첨형(圓尖形) (굽다리의 끝이) 둥글게 뾰족한 모양.

월과(月課) 다달이 보는 시험.

위곡(委曲) 자세하고 소상함, 혹은 그 곡절 또는 사정.

위요(圍繞) 둘러쌈.

위집(蝟集) 고슴도치의 털과 같이 많은 것이 한 곳에 모여 있다는 뜻.

위혁(威嚇) 위협(威脅).

유경(遊競) 유세경쟁(遊說競爭). 자기 주장을 다투듯 설명함.

유계(誘計) 유인 계책.

유공유원(愈工愈遠) 점점 더 공교로워지고 점점 더 멀어짐.

유구(乳區) 유곽(乳廓). 한국종에서 견대(肩帶) 바로 아래쪽에 이어져 네 곳에 배치된 구획
으로, 그 안에 아홉 개의 유(乳)가 장식되어 있다.

유미(柳眉) 버들잎 같은 눈썹.

유수심원(幽邃深遠) 깊고 그윽하며 심원함.

유적(游適) 노닐며 제 마음 내키는 대로 즐김.

유청(釉靑) 유색의 푸른빛.

유취형(類嘴形) 부리 모양.

유택(釉澤) 유약 빛깔.

유화(柔和) 부드럽고 온화함.

유흑(黝黑) 푸르스름한 빛을 띤 흑색.

육부(肉付) 니쿠즈쿠(にくづく). 살붙임.

육좌(陸佐) 양(梁)나라 때의 문재(文才).

윤광문(輪光紋) 수레바퀴의 살처럼 바깥으로 맞물려 퍼져 나가는 무늬. 여기서는 불꽃 무늬
가 톱니바퀴처럼 맞물려 돌아가는 형상을 일컬음.

윤보(輪寶) 정법(正法)으로 온 세계를 통솔한다는, 인도 신화 속의 임금 전륜성왕(轉輪聖
王)이 지닌 칠보(七寶) 중 하나. 본래 인도의 병기(兵器)로서 수레바퀴 모양을 하고 있다.

은병(恩屛) 은혜와 보호.

은일도(隱逸圖) 현실에서의 도피를 그린 그림.

을해자(乙亥字) 세조 말년에 강희안의 글씨를 자본(字本)으로 하여 만든 동활자로, 만든 해
의 간지를 따라 을해자라 명명했다.

음보(蔭補) 조상의 덕으로 벼슬을 얻음.

음조(陰助) 알지 못하게 넌지시 뒤에서 도와줌.

응방(鷹房) 고려 때 매를 기르는 일과 매 사냥에 관한 일을 맡아보던 곳.

응양(鷹揚) (매가 하늘을 날 듯) 위엄이나 무력을 떨침.

응향(應向) 대응하여 마음을 기울임.

의략(意略) 의도계략(意圖計略). 책략(策略). 방략(方略)

의석(義釋) 뜻을 새김.

의습(衣褶) 옷 주름.

이고(二鼓) 이경(二更). 밤 열 시경.

이노코사스(豕扠首) 처마 장식의 하나.

이당(李唐) 618년 이연(李淵)이 세운 당나라를 말함.

이멸(泥滅) 흐려지고 없어짐.

이모(移模) 옮겨 본뜸.

이배(耳杯) 좌우에 귀와 같은 손잡이가 달린 타원형의 잔.

이백시(李伯時) 중국 북송(北宋) 때의 문인화가 이공린(李公麟, 1049?-1106). 백시는 자 (字).

이수(異數) 보통이 아닌 특별한 예우.

이시위중적(以示威重的) 절대권력의 위엄과 권위를 과시하는.

이시후래(以示後來) 후세 사람들이 보도록 하다.

이양(異樣) 이상(異狀). 서로 다른 모양.

이익재(李益齋) 익재는 고려시대의 문신 이제현(李齊賢, 1287-1367)의 호.

이현(移懸) 다른 데로 옮겨 매닮.

익공(翼工) 첨차(檐遮) 위에 소로와 함께 얹는, 짧게 아로새긴 나무.

익양후(翼陽侯) 의종(毅宗)의 동생. 후에 명종(明宗)이 됨.

인장(隣丈) 이웃 어른.

인화(印花) 도자기를 만들 때, 도장 따위의 도구로 눌러 찍어 무늬를 만드는 기법.

일기(逸氣) 뛰어난 기상.

일상(一相) 차별이 없고 절대 평등한 있는 그대로의 모습.

일생보처(一生補處)의 보살 다음 생에 부처가 될 최고 지위의 보살.

일석첨모(日夕瞻慕) 밤낮으로 우러러 사모함.

일승(一乘) 중생이 성불에 이를 수 있는 유일한 교법.

일재(逸才) 뛰어난 재주를 가진 사람.

일주(一籌)를 수(輸)하다 한 수 아래다.

일척안(一隻眼) 하나의 남다른 식견.

일흥(逸興) 남다른 흥미. 또는 세속을 벗어난 흥취.

임리(淋漓) 물이나 물감이 흠뻑 젖어 흘러 떨어지거나 흥건한 모양.

ㅈ

자고(自高) 스스로 높은 체하거나 스스로 높이 여김.

자량(自量) 스스로 헤아림.

자류(柘榴) 석류.

자명(自鳴) 혼자서 중얼거림.

자씨(慈氏) 자비의 어머니라는 뜻에서 미륵을 '자씨' 또는 '자씨보살'로 부름.

자유(自幼)로 어려서부터.

자유생기(自有生氣) 저절로 생기가 있음.

자조(資助) 베풀고 도와줌.

작량(酌量) 짐작하여 헤아림.

잠사(潛寫) 몰래 베낌.

잡석적(雜石積) 기단 형식의 하나로, 크고 작은 돌을 맞춰 가며 쌓는 것.

잡예(雜譽) '譽'는 '藝'의 오자인 듯. 여기서는 여러 가지 재주를 뜻함.

잡용(雜用) 일상의 자질구레한 용도로 씀.

장(奬) · 기(基) 이조(二祖) 사제(師弟) 관계였던, 중국 당나라 때의 고승(高僧) 현장(玄奬, 602?-664)과, 법상종(法相宗)의 개조(開祖)로 불리는 규기(窺基, 632-682), 두 조사(祖師) 를 일컬음.

장각(裝刻) 장식적인 조각.

장간(墻間) 담장 사이.

장공주(長公主) 임금의 누이나 누이동생.

장속(裝束) 입고 매고 하여 차림을 든든히 갖추어 꾸밈.

장수(長垂) 길게 늘어짐.

장시장원(掌試壯元) 국가에서 시행하는 시험을 관장한 사람과, 그 시험에서 수석으로 급제 한 사람.

장파(長波) 긴 물결.

장편소폭(掌編小幅) 길이가 짧고 폭이 좁은 작품.

장황(裝潢) 비단이나 두꺼운 종이를 발라서 책이나 화첩(畵帖), 족자 따위를 꾸미어 만듦. 또는 그런 것. 표장(表裝).

재궁(齋宮) 나라의 태묘제(太廟祭)에 재(齋)를 드리는 곳.

재년(載年) 여러 해.

재래(齋來) (어떤 원인에 따른 결과를) 가져옴.

재추(宰樞) 국왕을 보필하고 모든 관리를 감독하는 문무 고관대작(高官大爵).

저어(齟齬) 의견이 맞지 않음.

저포(苧布) 모시.

적할도금(赤割鍍金) 도금하는 방식의 한 가지로, 맨 바탕을 나누어 금속 표면에 금이나 은 따 위로 얇은 막을 입히는 것.

전경부다(全境不多)의 변각지경(邊角之景) 일각구도(一角構圖)를 일컫는 말로, 중국 그림 에서, 특히 산수화에서 대자연의 일부를 잡아 화면의 한쪽 구석에 치우치게 배치하는 구도 법. 근경은 강조하고 원경은 안개 속에 묻히게 묘사하는 근경 중심의 표현을 말한다. 마원 (馬遠)과 하규(夏珪)에 의해 완성되었다고 하여 마일각(馬一角) 또는 마지일각(馬之一角) 이라고도 한다.

전과(鐫銙) 허리띠에 다는 쇠 장식. 띠쇠.

전렵(畋獵) 사냥.

전면(纏綿) 실이나 노끈 따위가 뒤엉켜 있다는 뜻으로, 전하여 남녀의 애정이 깊이 얽혀 헤어지기 어려움을 이름.

전발(傳鉢) 불교에서 제자에게 교법을 전해 주는 것을 이르는 말. 전의발(傳衣鉢).

전벽(磚壁) 벽돌.

전별(餞別) 잔치를 베풀어 작별함.

전삼(前三) 불교 오류(五類)의 경전 가운데 앞의 셋인 경(經)·율(律)·논(論) 삼장(三藏)을 말함.

전위(專爲) 오직 한 가지 일만을 함.

전족(展足) 다리를 뻗음.

전천(專擅) 오로지 마음대로 함.

절금수법(截金手法) 금이나 은으로 된 얇은 판을 여러 가지 형태로 자르는 수법.

절비(絶比) 견줄 바가 없음. 아주 뛰어남.

점안(點眼) 개안(開眼). 개광명(開光明). 개안공양(開眼供養). 불상·불화·불탑·불단 등을 새로 마련했을 때 봉안하면서 행하는 의식.

접양결법(蝶樣結法) 나비 모양으로 매듭을 짓는 방식.

정금(正襟) 옷매무새를 바로 함.

정동(征東) 정동행성(征東行省). 고려 충렬왕 때, 중국 원나라가 고려의 개경에 둔 관아.

정미(情味) 인정미(人情味). 인정이 깃들어 있는 따뜻한 맛.

정반왕(淨飯王) 중인도 가비라위국(迦毘羅衛國)의 왕으로, 석가의 아버지.

정사(精舍) 절(寺)을 일컬음.

정상(情狀) 있는 그대로의 사정과 형편.

정악기선(定惡起善) 악을 평정하고 선을 일으킴.

정위(廷尉) 오른쪽 콧방울.

정절완미(精絶完美) 뛰어나게 우수하고 완전에 이른 아름다움.

정토왕생(淨土往生)의 사상 불국토(佛國土) 사상. 정토 중 대표적인 것이 아미타불이 계시는 극락정토(極樂淨土)이다.

제략(除略) 덜어내어 떨어 버리거나 줄임.

제향(祭享) 나라에서 지내는 제사. 제사의 높임말.

제형(蹄形) 말발굽 모양.

제호(醍醐) 우유에 칡가루를 타서 미음같이 쑨 죽.

제회(際會) 좋은 때를 당하여 만남.

조감(照鑑) 대조하여 봄.

조경(粗硬) 거칠고 경직되어 있음.

조교(照校) 대조해 보아 맞는지 안 맞는지를 검토함.

조달유(曹達釉) 소다(soda)유. 도자기 잿물의 한가지. 규산(珪酸) 소다 성분으로 곱고 푸른

빛을 띠어 매우 아름다우나, 석회질의 결핍 때문에 수분에는 견디는 힘이 약해 잘 벗어짐.

조두(勺斗) 냄비와 동라(銅鑼)를 겸한, 행군 때 쓰던 고대의 군기(軍器). 낮에는 밥 짓는 냄
　비로 사용하고, 밤에는 야경(夜警)을 돌 때 바라 대용으로 썼다.

조략(粗略) 매우 간략하여 보잘것없음.

조림(照臨) 귀인이 방문함을 이르는 말. 또는 신불(神佛)이 세상을 굽어봄.

조석(朝夕)이 불계(不繼)하다 끼니를 제대로 잇지 못하다.

조송(朝鬆) 아침에 수염을 깎기 전 터럭이 더부룩한 모습.

조야(朝野) 조정과 민간.

조자(助資) 도와줌.

조정(藻井) 소란반자를 가리키며, 반자를 '井' 자를 여러 개 모은 것처럼 소란(小欄)을 맞추
　어 짜고, 그 구멍마다 네모진 개판(蓋板) 조각을 얹은 반자.

조질불기(遭疾不起) 병을 얻어 거동을 못하거나 죽음.

조취(造趣) 만듦새.

조형(釣形) 낚시바늘 모양.

조화사(造化師) 스스로 뛰어난 화사(畫師)가 됨.

조황(粗荒) 조잡하고 거칢.

족출(簇出) 떼지어 나옴.

존시(尊諡) 시호를 높여 부르는 말.

존저(尊諸) 귀하게 잘 모심.

종명정식(鐘鳴鼎食) 종소리로 사람을 모아 솥을 벌여 놓고 밥을 먹는다는 뜻.

종사(從師) 스승을 따름.

종자(從子) 조카.

좌상(左相) 좌의정.

죄장(罪障) 선한 결과를 얻는 데 장애가 되는 죄.

좨주(祭酒) 고려 · 조선시대의 관직. 고려시대에는 성균관의 종3품 벼슬이다.

주경(遒勁) (그림이나 글씨에서) 필치가 굳셈.

주공(廚供) 주방에서 음식을 만들어 대접함.

주석(住錫) 스님이 한 곳에 머물며 좋은 말을 전하는 것.

주성(鑄成) 주조(鑄造).

주연(周延) 두루 늘어뜨려짐.

주육(朱肉) 인주(印朱). 아주까리 기름과 진사(辰砂)로 만든 붉은빛의 재료.

주의(奏議) 임금께 아뢰어 의논함, 또는 그 의견서.

주자(廚子) 부처를 안치한 작은 불단.

주자인모(鑄字印母) 어떤 이의 글씨를 자본(字本)으로 하여 동활자(銅活字)를 만드는 것.

주회(走回) 달아나며 뒤돌아 봄.

주회암(朱晦菴) 중국 송대의 유학자로, 주자학(朱子學)을 집대성한 주자(朱子)를 말함. 회

암은 호.

준경(遵勁) 주경(遒勁).

준예(峻銳) 높고 날카로운 기운.

준찰구염(皴擦句染) 필묵법을 이르는 말. 붓을 놀려 돌의 주름을 나타내고 비벼대며, 윤곽선을 그리고 그 안에 채색을 함.

중깃 벽 사이에 욋가지를 대고 엮기 위해 듬성듬성 세우는 가는 기둥.

중니(仲尼) 중국 고대의 사상가이자 유교의 시조인 공자(孔子)의 자(字).

중도(衆度) 중생제도(衆生制度).

중사(中祀) 나라에서 지내던 제사의 하나로, 대사(大祀)보다 의식이 간단함.

중외(中外) 나라의 안팎.

중즙(重葺) 중창(重創). 다시 지붕을 이음.

중회(重回) 겹쳐서 돌림.

증과(證果) 소증(所證). 수행의 인(因)에 의해서 얻는 깨달음의 결과 무명·번뇌에서 떠나 깨달음의 결과를 얻는 것.

증좌(證左) 참고가 될 만한 증거. 증참(證參).

증토축성(烝土築城) 흙을 쪄서 성을 쌓음. 즉 벽돌로 성을 쌓음.

지우(知遇) 인격이나 재능을 알아 주고 잘 대우함.

직절(直截) 직각적(直覺的)으로 분변하여 앎.

직지견성(直指見性) 직지인심견성성불(直指人心見性成佛). 참선하여 바로 볼 때에 본래의 진면목이 나타나 자기 마음이 곧 부처의 마음임을 아는 것.

진구(塵區) 중생의 미혹한 세계.

진사(陳謝) 설명하며 사과의 말을 함.

진사(辰砂) 수은으로 이루어진 황화 광물로, 적색 계통의 광물성 안료인 산화동(酸化銅)을 이름.

진상(珍賞) 진귀한 것을 보고 기뻐서 즐김.

진수(鎭守) 군대를 주둔시켜 군사적으로 중요한 곳을 지킴.

진양공(晉陽公) 최이(崔怡)를 가리킴.

진재(震災) 지진으로 말미암은 재앙.

질(秩) 관직·녹봉 등의 등급.

질박둔후(質朴鈍厚) 꾸민 데가 없이 수수하며 무디고 두터움.

집중경찬(集衆慶讚) 대중을 모아 놓고 부처·보살·조사(祖師) 등의 불덕을 찬탄함.

ㅊ

차이티아(chaitya) 인도의 석굴 사원 양식.

차크라(chakra) 산스크리트어로 '바퀴'라는 뜻. 인간 신체의 여러 곳에 있는 정신적 힘의 중심점 가운데 하나.

착간(錯簡) 책장(冊張)이나 편(篇)·장(章) 따위의 차례가 잘못됨.

착상(着裳) 치마를 착용함.

착흔(鑿痕) 끌의 흔적.

찰간지석(刹竿支石) 덕이 높은 스님이 있음을 알리는, 나무나 쇠로 만들어 절 앞에 세우는 깃대를 지탱하는 돌.

참관(站關) 중앙과 지방 사이의 명령 전달, 운수를 뒷받침하기 위해 설치한 기관. 역참(驛站).

참호(僭壕) 제 분수에 넘치는 스스로의 칭호.

창경(蒼勁) 푸르고 힘참.

창도(唱導) 어떤 일에 앞장서서 주장하여 사람들을 이끌어 나감.

창두(唱頭) 첫 머리. 시작.

창이(瘡痍) 상처라는 뜻으로, 전하여 백성의 질고(疾苦) 또는 전쟁·반란 등에서 입은 피해.

창주(滄洲) 신선이 사는 곳. 사람 사는 곳에서 멀리 떨어진 산수 좋은 땅.

창취(蒼翠) 싱싱하고 푸르름.

채접(彩蝶) 아름다운 빛깔을 지닌 나비.

책성(柵城) 쇠나 나무, 말뚝으로 둘러막아 우리처럼 쌓은 작은 성.

처창지한(凄愴之恨) 쓸쓸하고 슬픈 한.

천권(擅權) 권력을 마음대로 부림.

천득(闡得) 밝혀 얻음.

천목(天目) 중국 절강성 천목산(天目山) 선종 사찰을 다녀간 일본 유학승들이 사용하다가 귀국 시 가지고 돌아간 데서 유래된, 흑유로 만든 찻잔.

천예(天倪) 하늘의 끝.

천장(遷葬) 무덤을 다른 곳으로 옮김.

천제석(天帝釋) 범천(梵天)과 제석천(帝釋天).

천종(天縱) 태어날 때부터 훌륭함.

천지(穿池) 못을 팜.

천축계(天竺系) 인도계.

천험(天險) 지세가 천연적으로 험함.

철상명조(徹上明造) 위가 뚫려 있어 구조가 훤히 드러남. 즉 오늘날의 연등천장을 일컫는 말.

철요법(凸凹法) 요철법(凹凸法). 중국 남조(南朝) 양대(梁代)의 화가 장승요(張僧繇)가 어느 사찰의 문 장식에 주(朱)·청(靑)·녹(綠) 삼색으로 인도화법(印度畵法)을 사용하여 입체감이 감도는 꽃무늬를 그렸는데, 당시 사람들이 이 그림의 입체감이 뛰어나 이 사찰을 요철사(凹凸寺)라 부른 데서 생긴 이름.

철점은구(鐵點銀鉤) 붓을 움직일 때 그 점획이 강하고 곧고, 또 부드럽고 고와야 함을 이르는 말.

철채(鐵彩) 철분이 많은 자토(瓷土)를 물에 타서 그릇 전면을 바른 다음 청자유를 덧씌워 굽는 것.

철훼(撤毁) 헐어서 치워 버림.

첩승(諜僧) 염탐하던 승려.

청렴무괴(淸廉無愧) 청렴하고 부끄러움이 없음.

청문(靑門) 도성문(都城門). 장안성(長安城) 패성문(覇城門)이 동쪽에 있어, 오행(五行)에
　　의하면 청색에 해당하므로 청문이라 부름.

청분(淸芬) 맑은 향기. 또는 맑고 높은 덕행을 비유적으로 이르는 말.

청수장연(淸瘦長姸) 날씬하고 아름다움.

청요(請邀) 남을 청하여 맞이함.

청운일흥(淸韻逸興) 세속을 떠난 뛰어난 흥취.

체대(遞代) 대를 이어 가며 번갈아 바뀜.

체발(剃髮) 머리카락을 바싹 자름.

체삽(滯澁) 시체(詩體) 또는 문체(文體)가 기이하여 읽기 어려움. 삽체(澁滯).

체석(砌石) 계체석(階砌石). 무덤 앞 평평하게 만든 땅에 놓은 장대석.

체차(遞次)로 순차로.

초두(鐎斗) 자루솥.

초략(草略) 몹시 거칠고 간략함.

초생(艸生) 풀.

초소(草疎) 소박함.

초적(草笛) 나뭇잎이나 나무껍질·풀잎 등을 입술로 불어서 소리를 내는 악기.

초제(招提) 관부에서 사액한 사찰.

초초(草草)하다 몹시 간략하다.

초초(楚楚)하다 선명하다.

초초사지(草草寫之) 분주하게 그려냄.

초치(招致) 불러들임.

초특(超特) 더할 수 없이 뛰어남.

촌탁(忖度) 미루어 헤아림.

최마(衰麻) 부모·증조부모·고조부모의 상중에 아들이 입는 상복인 베옷.

최외(崔嵬) 높고 큼.

추박(追迫) 급박하게 뒤쫓음.

추벽(甃甓) 원래는 '우물 벽' '벽돌로 쌓은 벽'을 뜻하나 여기에서는 바닥에 까는 전돌[甎]
　　이란 의미로 쓰였음.

추복(追福) 죽은 사람의 명복을 빎.

추부(趨赴) 좇아감. 따라감.

추장(推奬) 추천하여 장려함.

추천(趨遷) 어떤 흐름이 옮아가고 교체됨.

추타(槌打) 방망이로 때림.

축구(逐究) 근본을 쫓아 연구함.

축장(軸藏) 글씨나 그림을 수장함.

축조(逐條) 해석이나 검토에서 조목조목 차례로 좇아감.

출사(出仕) 벼슬을 얻어 관청에 나감.

출후(出后) 양자가 되어 뒤를 이음.

충색(充塞) 꽉 메워 버림.

충심(衷心) 진정으로 우러나는 참된 마음.

췌마(揣摩) 미루어 헤아림.

취대(翠黛) 멀리 바라보이는 푸른 산의 경치.

취막민(毳幕民) '궁색한 모직물로 만든 장막에 사는 백성'이라는 말로, 천한 사람 또는 흉노
　인을 이름.

취치(趣致) 멋과 운치

치려(侈麗) 사치하고 화려함.

치미와(鴟尾瓦) 전각, 문루 등 전통 건물의 용마루 양쪽 끝머리에 얹는 새 머리 모양의 장식
　기와.

치산제가(治産齊家) 재산을 관리하고 집안을 잘 다스려 바로잡음.

치심(置心) 마음을 둠. 뜻을 둠. 신경을 씀.

치심(致心) 마음을 씀.

치제(致祭) 제사를 지냄.

침두(枕頭) 베갯머리. 머리맡.

침사(沈思) 깊이 생각함.

침정아담(沈正雅淡) 침착하고 정직하고 말쑥하고 담담함.

침중전아(沈重典雅) 가라앉고 무게가 있으며 법도에 맞고 아담함.

칭상(稱賞) 칭찬하여 상을 내림.

칭예(稱譽) 칭찬.

칭지(稱旨) 임금의 뜻에 맞음. 칭송을 받음.

ㅌ

타나그라(Tanagra) 인형　고대 그리스 말엽에 점토를 구워서 만든 작은 풍속 인형으로, 기원전
　3세기 무렵 그리스 보이오티아 지방의 도시 타나그라의 분묘에서 발굴되었다.

타폐(墮弊) 타락된 폐단.

탈모섭의이립(脫帽攝衣而立) 모자를 벗고 옷깃을 걷어 올리고 일어섬.

탕유(蕩遊) 마음껏 놀아남.

태세(太細) 굵고 가늚.

태진(殆盡) 거의 다 없어짐.

태평화상(太平和像) 태평하고 온화한 모습.

토청(土靑) 청화자기에 쓰는 푸른색 도료.

통양(通樣) 보통의 양식. 일반적 양식.

통폐(通弊) 일반에 두루 있는 폐단.

투공(透孔) 토기 굽에 뚫린 구멍. 굽구멍.

투다(鬪茶) 차의 맛을 겨루는 것.

투아(投我) 자신을 던져 넣음. 또는 자신을 투영함.

ㅍ

파릉(灞陵) 당나라의 수도 장안 동쪽에 있는 옛 지명으로, 이별로 유명한 곳.

파몽(破蒙) 파괴당함.

파사(婆娑) 편안히 앉은 모양.

파식(播植) 씨앗을 뿌려 심음.

파착(把捉) 포착.

파탈(破脫) 격식과 낡은 방식에서 벗어남.

파훼(破毀) 깨뜨려 헐어 버림.

편락사도(便落邪道) 곧바로 잘못된 길, 즉 사도(邪道)에 떨어짐.

편언척구(片言隻句) 몇 마디 안 되는 짧은 말.

평란(平欄) 장식이 없는 난간.

평명(平明) 알기 쉽고 분명함.

평박장대(平薄長大) 평평하고 얇으면서 길고 큼.

포류수금(蒲柳水禽) 도자기에 그리는 화제 중 하나로, 물가의 갯버들과 물새를 이름.

포폄(襃貶) 칭찬하는 것과 깎아내리고 헐뜯는 것.

포피(布被) 무명으로 된 덮개.

표박(漂泊) 풍랑을 만난 배가 정처 없이 떠돎. 일정한 주거나 생업이 없이 떠돌아다님.

표표(飄飄) 가볍게 나부끼거나 날아오름.

풍간도(諷諫圖) 슬며시 나무라는 뜻을 비유적으로 표현하여 사람들을 깨우치는 그림.

풍려(豊麗) 도톰함.

풍류운사(風流韻事) 멋과 풍치, 운치가 있는 일.

풍섬(豊贍) 풍요섬려(豊饒贍麗). 풍요롭고 아름다움.

풍운협용(風韻俠勇) 풍류와 운치 그리고 의협심 강한 용기.

풍자(風姿) 풍채(風采).

풍전창가(風顚唱歌) 상례를 벗어난 행동을 하며 길거리에서 노래 부름.

피로(披露) 일반에게 널리 알림.

피주(被誅) 처형.

피집(被執) 붙들림.

필찰(筆札) 필지(筆紙). 서법(書法).

ㅎ

하도(河圖)와 낙서(洛書) 고대 중국에서 예언이나 수리(數理)의 기본이 된 책을 일컫는 말.
'도서(圖書)'의 어원으로, 서(書)와 화(畵)를 아울러 가리키는 말이기도 하다.

하마(蝦蟆) 청개구리.

하시(下視) 남을 얕잡아 낮춤.

하앙(下昻) 처마를 많이 빼기 위한 지붕을 받치는 부재(部材).

허원공(河源公) 강종(康宗)과 사평왕후(思平王后) 이씨(李氏) 사이에서 낳은 수녕궁주(壽
寧宮主)의 남편.

訶하처난망주(何處難忘酒)」 살아가면서 술을 마셔야만 할 때를 일곱 가지로 나누어 읊은 백거
이(白居易)의 시.

한원(翰苑) 한림원(翰林苑). 당나라 때 시작하여 청나라까지 계속된 관사(官司)로, 주로 학
문과 문필에 관한 일을 맡았음.

한전(罕傳) 전해지는 것이 별로 없음.

함요(陷凹) 오목하게 파임.

합단(哈丹) 원나라의 반군(叛軍) 내안(乃顔)의 부장. 만주에서 반란을 일으켰다가 원나라
장수 내만대(乃蠻帶)에게 패하자 방향을 바꾸어 충렬왕 16년(1290)에 고려의 동북변을 침
입했고, 이후 일 년 육 개월 만에 고려와 원나라의 연합군에게 패했다.

항요(巷謠) 항간에서 부르는 노래.

항하사(恒河沙) '갠지스 강의 모래'라는 뜻으로, 무한히 많은 수량을 이름.

해동(海東) 발해(渤海)의 동쪽에 있는 나라라는 뜻으로 우리나라의 별칭.

해동육조(海東六祖) 한국 법상종(法相宗)의 육대 조사(祖師)인 원효(元曉, 初祖)·태현(太
賢, 二祖)·진표(眞表, 三祖)·영심(永深, 四祖)·지광해린(知光海鱗, 五祖)·혜덕왕사
(慧德王師, 六祖)를 가리킴.

해로가(薤露歌) 만가(挽歌) 즉 상엿소리를 말함.

해착(海錯) 여러 가지 풍부한 해산물.

해파대(海波帶) 파도 무늬가 장식된 띠.

핵파(劾罷) 탄핵되어 파직됨.

행간자(行看子) 화가의 화권(畵卷).

행년(行年) 그 해까지 먹은 나이. 현재의 나이.

행행(行幸) 임금이 궁궐 밖으로 거동함.

행향(行香) 향로를 들고 향을 사르거나 향가루를 뿌리면서 불교의 법회 가운데를 돌아다니
는 것을 말함.

향각(香閣) 대웅전과 그 밖의 법당을 맡아보는 사람의 숙소.

향거(香莒) 향합(香盒).

허갈(虛竭)하다 다 비다.

허여(許與) 마음으로 허락하여 칭찬함.

허용(虛用) 빈 곳의 쓰임새. 도교에서 말하는 무위자연 사상과 관련이 깊다.

헌면세가(軒冕世家) 나라의 고관(高官)을 대대로 맡아 오는 집안.

헌첨(軒檐) 처마.

혁혁(爀爀) 업적이나 공로 따위가 빛나는 모양.

혁혁이인(奕奕怡人) 아름다운 모습이 남을 즐겁게 함.

현궁창파(玄穹蒼波) 아득한 하늘과 푸른 물결.

현요(炫燿) 눈부시고 찬란함.

협시(脇侍) 부처를 좌우에서 모시는 보살.

협저불상(夾紵佛像) 종이나 모시를 겹쳐 발라서 만든 불상.

호개(好個) 적당히 좋음.

호타(毫沱) 큰비.

호괴(豪瑰) 뛰어나게 아름다움.

호한(浩汗) 넓고 커서 질펀함. 호한(浩瀚).

호화벽(好畵癖) 그림을 매우 좋아하는 버릇.

혼여(混與) 더불어 섞임.

홀적(忽赤) 홀치(khorohi). 고려시대에 활을 메고 궁전을 지키던 숙위병인 위사(衛士)를 일컫
는 몽골어.

홍연(紅軟) 붉고 연함.

화계(畵鷄) 사건 고려 의종 때, 왕의 폐신(嬖臣, 아첨하여 신임받는 신하)이 몰래 임금의 침
상 요 밑에 닭 그림을 넣어 두었는데, 일이 발각되자 주부동정(主簿同正) 김의보(金義輔)
와 내시 윤지원(尹至元)이 서로 결탁하여 임금을 저주했다고 무고(誣告)했던 사건.

화궁위찰(化宮爲刹) 궁궐을 절로 삼음.

화금청자(畵金靑瓷) 한 번 구운 뒤에 금으로 무늬를 넣고 높은 열로 더 구워 만든 청자.

화룡기우(畵龍祈雨) 용을 그려서 비가 오기를 기도함.

화만(花蔓) 꽃 덩굴.

화불인사(畵不人師) 그림을 배우는 데 따로 스승을 두지 아니함.

화사(華士) 중국 인사.

화사석(火舍石) 석등에서 불을 켜기 위해 만든 돌.

화사입주(火舍立柱) 석등의 중대석 위에 있는 불을 켜는 곳을 받치는 기둥.

화식(貨殖) 재물을 늘림. 여기에서는 부자(富者)를 말함.

화악(化蕚) 꽃받침.

화엄성(華嚴性) 화려하게 장엄함.

화오(畵奧) 그림의 매우 깊은 뜻이나 경지.

화외일격(畵外逸格) 그림 이외의 뛰어난 품격.

화이불치(華而不侈) 화려하지만 사치스럽지는 않음.

화족(畵簇) 그림이 그려진 족자.

화충(和衷) 진정으로 화목함.

화패(禍敗) 재화(災禍)와 실패.

화훼영모도(花卉翎毛圖) 화초·새·짐승의 그림.

환석(還釋) 풀어 주어 돌려보냄.

환원염(還元焰) 속불꽃. 불꽃의 안쪽에 있는 녹색을 띤 푸른색 부분. 타는 정도가 겉불꽃보다 낮으며 환원력이 세다. 가마 속 산소 공급의 많고 적음에 따라 불꽃의 빛깔이 달라지는데, 산소 공급이 많은 상태에서 타는 붉은색의 불꽃을 '산화염'이라 하고, 산소가 부족한 상태에서 타는 파란 불꽃을 '환원염'이라 한다. 환원염으로 구우면 토기는 회색·회청색이 되며, 그 결과 청자는 비색이 되고 백자는 담청색을 머금는다.

환자(宦者) 궁중에서 임금의 시중을 들거나 숙직 따위의 일을 맡아보는 벼슬아치. 환관(宦官) 또는 내시.

활달자재(闊達自在) 활달함이 자유자재함.

활연(闊然)히 넓게. 막힘없이 환하게 터진 모양.

황고(皇考) 선친(先親)이라는 뜻의 '선고(先考)'를 높여 부르는 말.

황권(黃卷) 책. 여기에서는 화랑(花郎)들의 명부를 말함.

황단(黃丹) 납을 가공하여 얻은 산화연(酸化鉛).

황탄(荒誕) 근거가 없고 허황됨.

황한송수(荒寒鬆秀) 매우 호젓한 가운데 거칠면서도 빼어남.

회계(回溪) 굽이 도는 계곡.

회고려(繪高麗) 회청자(繪青瓷). 순청자(純青瓷)에 산화철 안료로 문양을 한 청자.

회사(繪事) 그림 그리는 일.

회소범상(繪塑梵像) 흙으로 빚고 채색한 범천상.

회신(灰燼) 불에 타고 남은 끄트러기나 재.

회안백(淮安伯) 기(沂) 왕기(王沂). 문종(文宗)과 인경현비(仁敬賢妃) 이씨(李氏) 사이에서 낳은 부여후(扶餘候) 수(燧)의 둘째 아들.

회유(懷諭) 잘 어르고 달래어 깨우치게 함.

회유(灰釉) 나뭇재 또는 석회로 만든 잿물.

회채도자(繪彩陶瓷) 채색하여 그림을 그려 넣은 도자기.

회헌(晦軒) 고려시대의 문신이자 학자인 안향(安珦, 1243-1306)의 호.

회회청(回回青) 회청. 도자기에 칠하는 푸른색 안료. 회회교 즉 이슬람교의 지방인 아라비아에서 수입한 것에서 유래한다.

후소(後素) 회화(繪畵)를 달리 이르는 말. 그림을 그릴 때 먼저 여러 색깔로 그리고 나중에 흰색으로 마무리를 하는 데서 유래됨.

훈전(訓傳) 가르쳐 전함.

훙어(薨御) 왕족이나 귀족의 죽음을 높여 이르는 말.

훤전(喧傳) 훤자(喧藉). 여러 사람의 입으로 퍼져 알려짐.

훤제(暄啼) 새가 시끄럽게 지저귐.

훼용(毀鎔) 헐어서 녹임.

흉금(胸衿) 마음속 깊이 품은 생각. 흉금(胸襟).

흉억(胸臆) 가슴속의 생각. 여기서는 가슴을 이름.

흑지(黑地) 검정 바탕.

흔종(釁鐘) 희생의 피를 종에 발라 신에게 제사를 함.

희우(犧牛) 제사에 바치는 소.

수록문 출처

백제건축
미발표 유고;『조선건축미술사 초고(草稿)』, 고고미술동인회, 1964.

김대성(金大城)
『조선명인전(朝鮮名人傳)』1권, 조선일보사, 1939.

고려의 불사건축(佛寺建築)
『신흥(新興)』제8호, 1935. 5.

조선 탑파(塔婆) 개설
『신흥』제6호, 1932. 1.

조선의 전탑(塼塔)에 대하여
『학해(學海)』제2집, 경성제대 문과 조수회, 1935. 12. 원문은 일문(日文).

조선의 묘탑(墓塔)에 대하여
미발표 유고;『조선미술사료(朝鮮美術史料)』. 고고미술동인회, 1966. 원문은 일문.

불국사(佛國寺)의 사리탑(舍利塔)
『청한(淸閑)』15책, 1943. 원문은 일문.

소위 개국사탑(開國寺塔)에 대하여
『고고학(考古學)』9권 9호, 1938. 9. 원문은 일문.

「소위 개국사탑에 대하여」의 보(補)
『고고학』10권 7호, 1939. 7. 원문은 일문.

조선의 조각
『영문대일본백과사전』, 일본학술진흥회, 1940. 원문은 일문.

금동미륵반가상(金銅彌勒半跏像)의 고찰
『신흥』4호, 1931. 1.

팔방금강좌(八方金剛座)

『문장(文章)』 1권 7호, 문장사, 1939. 9.

강고내말(强古乃末)

『조선명인전』 3권, 조선일보사, 1939.

조선의 회화

『영문대일본백과사전』, 일본학술진흥회, 1940. 원문은 일문.

고구려의 쌍영총(雙楹塚)

『동아일보』, 1936. 1. 5 - 6.

고려 화적(畵跡)에 대하여

『진단학보(震檀學報)』 3권, 진단학회, 1935. 9.

고려시대 회화의 외국과의 교류

「高麗時代の繪畵の外國との交涉」『학해』 제1집, 경성제대 문과 조수회, 1935. 1. 원문은 일문.

공민왕(恭愍王)

『조선명인전』 2권, 조선일보사, 1939.

안견(安堅)

『조선명인전』 1권, 조선일보사, 1939.

인재(仁齋) 강희안(姜希顔) 소고(小考)

『문장』 2권 9호, 문장사, 1940. 10 - 11.

인왕제색도(仁王霽色圖)

『문장』 2권 7호, 문장사, 1940. 9.

김홍도(金弘道)

『조선명인전』 2권, 조선일보사, 1939.

거조암(居祖庵) 불탱(佛幀)

『문장』 2권 6호, 문장사, 1940. 7.

신세림(申世霖)의 묘지명(墓地銘)

『문장』 2권 5호, 문장사, 1940. 5.

신라의 공예미술

『조광(朝光)』 창간호, 조선일보사, 1935. 11.

박한미(朴韓味)

『조선명인전』 2권, 조선일보사, 1939.

연복사종(演福寺鐘)에 관한 약해(略解)

미발표 유고;『조선미술사료』, 고고미술동인회, 1966. 원문은 일문.

고려도자

『동아일보』, 1936, 1. 11 - 12.

고려도자와 조선도자

「高麗陶瓷와 李朝陶瓷」『조광』72호, 조선일보사, 1941. 10.

청자와(靑瓷瓦)와 양이정(養怡亭)

『문장』 제1집, 문장사, 1939. 2.

양이정(養怡亭)과 향각(香閣)

『茶わん』 100호, 1939. 2. 원문은 일문.

화금청자(畵金靑瓷)와 향각(香閣)

『문장』 제3집, 문장사, 1939. 4.

문헌에 나타난 고려 두 요지(窯址)에 대하여

미발표 유고;『조선미술사료』, 고고미술동인회, 1966. 원문은 일문.

조선미술약사 초고(草稿) 총목(總目)

미발표 유고;『조선미술사료』, 고고미술동인회, 1966.

도판 목록

* 이 책에 실린 도판의 출처를 밝힌 것으로,
고유섭 소장 사진의 경우 사진 뒷면에 기록되어 있던
연도·재료·소재지·소장처 등의 세부사항까지 옮겨 적었다.

503

류면(水流面) 금산리(金山里) 금산사 경내. 고유섭 소장 사진.

20. 신륵사(神勒寺) 칠층대리석탑. 조선 성종(成宗). 경기 여주군(驪州郡) 북내면(北內面). 고유섭 소장 사진.

21. 원각사지탑(圓覺寺址塔). 세조(世祖) 12년 4월. 대리석. 경성(京城) 탑동공원. 고유섭 소장 사진.

22. 조선 탑파의 평면형식.

23. 보현사(普賢寺) 팔각십삼층석탑. 평북 영변군(寧邊郡) 신현면(薪峴面) 묘향산(妙香山) 보현사 대웅전 앞. 고유섭 소장 사진.

24. 대동군(大洞郡) 율리사지(栗里寺址) 팔각오층탑. 고려. 도쿄 오쿠라슈코칸(大倉集古館). 고유섭 소장 사진.

25. 석굴암 삼층석탑. 신라말. 경북 경주 토함산 석굴암.

26. 도피안사(到彼岸寺) 삼층탑. 강원 철원(鐵原). 고유섭 소장 사진.

27. 마곡사(麻谷寺) 오층석탑. 충남 공주군(公州郡) 사곡면(寺谷面) 운암리(雲岩里) 태화산(泰華山) 마곡사 대광보전(大光寶殿) 앞. 고유섭 소장 사진.

28. 천탑봉(千塔峰)의 탑. 전남 화순군(和順郡) 천불산(千佛山) 운주사(雲住寺). 고유섭 소장 사진.

29. 분황사탑(芬皇寺塔). 경북 경주. 『경주고적도록(慶州古蹟圖錄)』, 경주고적보존회, 1922.

30. 신세동(新世洞) 칠층전탑. 1916년 개수. 경북 안동군(安東郡) 안동면(安東面) 신세동 법흥(法興). 고유섭 소장 사진.

31. 조탑동(造塔洞) 오층전탑. 1917년 개수. 경북 안동군 일직면(一直面) 조탑동(造塔洞). 고유섭 소장 사진.

32. 불국사 사리탑(舍利塔). 경북 경주군 내동면 진현리(進峴里) 불국사 경내. 고유섭 소장 사진.

33. 원통사(元通寺) 사리탑. 고유섭 소장 사진.

34. 영명사(永明寺) 팔각오층석탑. 평남 평양(平壤) 모란대(牧丹臺). 고유섭 소장 사진.

35-36. 법천사지(法泉寺址) 지광국사현묘탑(智光國師玄妙塔)과 하층 기단면. 강원 원주(原州). Andre Eckardt, *Geschichte der koreanischen Kunst*, Verlag Karl W. Hiersemann, Leipzig, 1929.

37. 화엄사(華嚴寺) 각황전(覺皇殿) 앞 석등. 전남 구례(求禮). 고유섭 소장 사진.

38. 안상(眼象)의 양식. 고유섭 그림.

39. 승소곡사지(僧燒谷寺址) 삼층탑. 원 경북 경주군 내동면 남산리(南山里) 승소곡. 경주박물관. 고유섭 소장 사진.

40. 보현사(普賢寺) 구층석탑. 추정 고려 정종(靖宗) 10년. 평북 영변군 신현면 묘향산. 고유섭 소장 사진.

41. 사자빈신사지(獅子頻迅寺址) 석탑. 충북 제천(堤川). Andre Eckardt, *Geschichte der koreanischen Kunst*, Verlag Karl W. Hiersemann, Leipzig, 1929.

42. 개성 지도.(부분) 1918년 발행.

43. 남계원지(南溪院址) 칠층석탑. 경기 개성(開城). 고유섭 소장 사진.

44. 개국사지(開國寺址) 석등. 경기 개성. 고유섭 소장 사진.

45. 금동미륵반가상(金銅彌勒半跏像). 삼국시대말. 전(傳) 경상도 발견. 이왕직박물관.

46-47. 좌우에서 본 금동미륵반가상의 상반신. 조선총독부박물관 소장. 고유섭 소장 사진.

48. 금동미륵반가상. 조선총독부박물관 소장. 고유섭 소장 사진.

49. 고류지(廣隆寺) 목조미륵반가상(木造彌勒半跏像). 고류지, 일본. 1913년 사진.

50. 남산리사지(南山里寺址) 서 삼층석탑. 경북 경주군 내동면 남산리. 고유섭 소장 사진.

51. 남산리사지 서 삼층석탑의 기단 세부. 경북 경주군 내동면 남산리. 고유섭 소장 사진.

52. 불국사 비로자나불상(毗盧遮那佛佛像). 경북 경주. Andre Eckardt, *Geschichte der koreanischen Kunst*, Verlag Karl W. Hiersemann, Leipzig, 1929.

53. 불국사 아미타여래불상(阿彌陀如來佛像). 경북 경주. Andre Eckardt, *Geschichte der koreanischen Kunst*, Verlag Karl W. Hiersemann, Leipzig, 1929.

54. 인화화조운형문사리호(印花花鳥雲形文舍利壺). 경주박물관. 고유섭 소장 사진

55. 청동은입사포류수금문정병(靑銅銀入絲蒲柳水禽文淨瓶). 고려 12세기. Andre Eckardt, *Geschichte der koreanischen Kunst*, Verlag Karl W. Hiersemann, Leipzig, 1929.

56. 쌍영총(雙楹塚) 현실의 투팔천장(鬪八天井). 평남 용강군(龍岡郡).

57. 쌍영총 현실 투시도. 평남 용강군. Andre Eckardt, *Geschichte der koreanischen Kunst*, Verlag Karl W. Hiersemann, Leipzig, 1929.

58. 쌍영총 현실 동벽의 봉로공양도(奉爐供養圖). 평남 용강군.

59. 쌍영총 현실 북벽의 장막건물도(帳幕建物圖). 평남 용강군.

60. 아좌태자(阿佐太子), 우마야도 황자상(廐戶皇子像).

61. 이색(李穡) 초상. 이모작(移模作). 17세기.

62. 이한철(李漢喆). 정몽주(鄭夢周) 초상. 이모작. 1880.

63. 안향(安珦) 초상. 1318.

64. 진감여(陳鑑如). 이제현(李齊賢) 초상. 1319.

65. 제사백이십칠원(第四百二十七願) 원만존자(圓滿尊者). 이왕가박물관. 고유섭 소장 사진.

66. 범천(梵天) 및 사천왕(四天王) 벽화. 부석사 조사당, 경북 영주.

67. 노영(魯英). 담무갈현신도(曇無竭現身圖). 조선총독부박물관. 고유섭 소장 사진.

68. 석가설법도(釋迦說法圖). 다카노산(高野山) 신노인(親王院), 일본. 1350.

70. 공민왕(恭愍王). 천산대렵도(天山大獵圖).

71. 안견(安堅). 몽유도원도(夢遊桃源圖).

72. 안견. 적벽도(赤壁圖). 이왕가미술관. 고유섭 소장 사진.

73. 안견. 설천도(雪天圖). 이왕가박물관. 고유섭 소장 사진.

74-77. 안견. 화첩 중에서. 고유섭 소장 사진.

78. 강희안(姜希顔). 고사도교도(高士渡橋圖). 15세기.

79. 강희안. 소동개문도(小僮開門圖), 15세기.

80. 정선(鄭敾). 인왕제색도(仁王霽色圖). 1751.

81. 정선. 인왕제색도의 제발(題跋). 고유섭 소장 사진.

82-83. 김홍도. 해산화권(海山畵卷) 중 증명탑(證明塔)과 구룡연(九龍淵). 18세기말-19세기 초.

84. 김홍도. 투견도(鬪犬圖). 18세기.

85. 김홍도. 신선도대병(神仙圖大屛). 1776.

86. 김홍도. 선동취적도(仙童吹笛圖). 1779.

87. 거조암(居祖庵) 영산전(靈山殿) 불화. 영천(永川) 은해사(銀海寺).

88. 신세림(申世霖). 영모도(領毛圖). 고유섭 소장 사진.

89. 호형(虎形) 대구(帶鉤).

90. 굽다리. 고신라대. 고유섭 소장 사진.

91. 와호(瓦壺). 신라시대. 경주 황남리(皇南里) 발견. 교토 국립박물관.

92. 토우 장식 항아리. 신라시대. 경주 계림로(鷄林路) 30호분 출토. 경주박물관.『신라토우』, 국립경주박물관, 1997. 경주박물관 허가번호 200711-160

93. 기마인물형(騎馬人物形) 토기. 경주 금령총(金鈴塚) 출토. 국립박물관.『신라토우』국립 경주박물관, 1997. 경주박물관 허가번호 200711-160

94. 청동초두(靑銅鐎斗). 경주 금관총(金冠塚) 출토.

95. 순금제 이환(耳環). 5-6세기. 보문리(普門里) 부부총(夫婦塚) 출토. 국립박물관.『신라 황금』, 국립경주박물관, 2001. 경주박물관 허가번호 200711-160

96. 태종무열왕릉비(太宗武烈王陵碑)의 귀부 및 이수. 김인문이 짓고 전자(篆字)로 썼다고 함. 신라 문무왕 원년(661). 화강석. 경북 경주. 고유섭 소장 사진.

97. 성주사지(聖住寺址) 낭혜화상비(郞彗和尙碑). 충남 보령(保寧). 고유섭 소장 사진.

98. 부석사(浮石寺) 석등. 신라시대. 경북 영주군 부석면 무량수전 앞. 고유섭 소장 사진.

99. 법주사(法住寺) 쌍사자석등. 신라시대. 충북 보은군 속리면 사내리. 고유섭 소장 사진.

100. 법주사 사천왕석등(四天王石燈) 및 석련지(石蓮池). 신라시대. 충북 보은군 속리면 사 내리. 고유섭 소장 사진.

101. 장곡사(長谷寺) 비로자나불상과 약사여래불상. 충남 청양(靑陽). 고유섭 소장 사진.

102. 금산사(金山寺) 석련대좌(石蓮臺座). 기단 십각, 간대석 육각. 전북 김제. 고유섭 소장 사진.

103. 동화사(桐華寺) 비로자나불좌상. 신라시대. 경북 달성군(達城郡) 팔공산(八公山) 동화 사 비로암. 고유섭 소장 사진.

104. 상원사종(上院寺鐘). 성덕왕 24년(725). 강원 평창군(平昌郡) 진부면(珍富面). 고유섭 소장 사진.

105. 성덕대왕신종〔聖德大王神鐘, 봉덕사종(奉德寺鐘)〕. 경주박물관. 고유섭 소장 사진.

106. 연복사종(演福寺鐘). 경기 개성. 고유섭 소장 사진.

107. 천목(天目). 고려시대. 경성 이토 마키오(伊東槇雄) 소장. 고유섭 소장 사진.
108. 화천목완(禾天目盌). 고려시대. 개성부립박물관. 고유섭 소장 사진
109. 청자당초부조수주(靑瓷唐草浮彫水注). 고려시대. 스에마쓰(末松) 소장. 고유섭 소장 사진.
110. 백자청화진사운룡문대호(白瓷靑花辰砂雲龍文大壺). 조선시대. 조선총독부박물관. 고유섭 소장 사진.
111. 분청어문양이반(粉靑魚文兩耳盤). 조선시대. 도쿄 제실박물관(帝室博物館). 고유섭 소장 사진.
112. 청자상감국화자류연화문과형수주(靑瓷象嵌菊花柘榴蓮花文瓜形水注). 고려시대. 미야자키(宮崎) 소장, 개성. 고유섭 소장 사진.
113. 청자상감연화포류수금운학문발(靑瓷象嵌蓮花蒲柳水禽雲鶴文鉢). 개성 덕암정(德岩町) 묘련사지(妙蓮寺址) 고토(古土) 출토 추정. 나가타 니스케(永田仁助) 소장, 대구. 고유섭 소장 사진.
114. 백자청화진사십장생도대호(白瓷靑花辰砂十長生圖大壺). 조선시대. 공성초(孔聖初) 소장, 개성. 고유섭 소장 사진.
115. 백자청화투조모란문필통(白瓷靑花透彫牧丹文筆筒). 조선시대. 조선총독부박물관. 고유섭 소장 사진.
116. 백자청화진사도형연적(白瓷靑花辰砂桃形硯滴). 조선시대. 조선총독부박물관. 고유섭 소장 사진.
117. 개성 만월대 부근 지도.
118. 청자와(靑瓷瓦) 파편의 실측도와 복원도. 고유섭 그림.
119. 청자화금상감호(靑瓷畵金象嵌壺)의 도원문(桃猿文)과 당초문(唐草文). 고유섭 소장 사진.
120. 개성 수녕궁지(壽寧宮址) 부근 지도.
121. 청동도금아미타여래좌상(靑銅鍍金阿彌陀如來坐像). 고유섭 소장 사진.
122. 귀면당초와(鬼面唐草瓦). 고려시대. 장단군(長湍郡) 진서면(津西面) 눌목리(訥木里) 연흥전지(延興殿址) 발견. 개성부립박물관. 고유섭 소장 사진.

고유섭 연보

1905(1세)
2월 2일(음 12월 28일), 경기도 인천 용리(龍里, 현 용동 117번지 동인천 길병원 터)에서 부친 고주연(高珠演, 1882-1940), 모친 평강(平康) 채씨(蔡氏) 사이에 일남일녀 중 장남으로 태어났다. 본관은 제주로 중시조(中始祖) 성주공(星主公) 고말로(高末老)의 삼십삼세손이며, 조선 세종 때 이조판서 · 일본통신사 · 한성부윤 · 중국정조사 등을 지낸 영곡공(靈谷公) 고득종(高得宗)의 십구세손이다. 아명은 응산(應山), 아호(雅號)는 급월당(汲月堂) · 우현(又玄), 필명은 채자운(蔡子雲) · 고청(高靑)이다. '우현'이라는 호는『도덕경(道德經)』제1장의 "玄之又玄 衆妙之門(현묘하고 또 현묘하니 모든 묘함의 문이다)"라는 구절에서 따 온 것이다.

1910년대초
보통학교 입학 전에 취헌(醉軒) 김병훈(金炳勳)이 운영하던 의성사숙(意誠私塾)에서 한학의 기초를 닦았다. 취헌은 박학다재하고 강직청렴한 성품에 한문경전은 물론 시(詩) · 서(書) · 화(畵) · 아악(雅樂) 등에 두루 능통한 스승으로, 고유섭의 박식한 한문 교양, 단아한 문체와 서체, 전공 선택 등에 적잖은 영향을 주었을 것으로 생각된다.

1912(8세)
10월 9일, 누이동생 정자(貞子)가 태어났다. 이때부터 부친은 집을 나가 우현의 서모인 김아지(金牙只)와 살기 시작했다.

1914(10세)
4월 6일, 인천공립보통학교[仁川公立普通學校, 현 창영초등학교(昌寧初等學校)]에 입학했다. 이 무렵 어머니 채씨가 아버지의 외도로 시집식구들에 의해 부평의 친정으로 강제로 쫓겨나자 고유섭은 이때부터 주로 할아버지 · 할머니 · 삼촌들의 관심과 배려 속에서 지내게 되었다. 이 일은 어린 고유섭에게 상당한 충격을 주어 그의 과묵한 성격 형성에 큰 영향을 끼쳤다. 당시 생활환경은 아버지의 사업으로 경제적으로는 비교적 여유로운 편이었고, 공부도 잘하는 민첩하고 명석한 모범학생이었다.

1918(14세)
3월 28일, 인천공립보통학교를 졸업했다.(제9회 졸업생) 입학 당시 우수했던 학업성적이 차츰 떨어져 졸업할 때는 중간을 밑도는 정도였고, 성격도 입학 당시에는 차분하고 명석했으나

졸업할 무렵에는 반항적이라고 기록되어 있다. 병력 사항에는 편도선염이나 임파선종 등 병치레를 많이 한 것으로 씌어 있다.

1919(15세)

3월 6일부터 4월 1일까지, 거의 한 달간 계속된 인천의 삼일만세운동 때 동네 아이들에게 태극기를 그려 주고 만세를 부르며 용동 일대를 돌다 붙잡혀, 유치장에서 구류를 살다가 사흘째 되던 날 큰아버지의 도움으로 풀려났다.

1920(16세)

경성 보성고등보통학교(普成高等普通學校)에 입학했다. 동기인 이강국(李康國)과 수석을 다투며 교분을 쌓기 시작했다. 곽상훈(郭尙勳)이 초대회장으로 활약한 '경인기차통학생친목회'[한용단(漢勇團)의 모태] 문예부에서 정노풍(鄭蘆風) 이상태(李相泰) 진종혁(秦宗爀) 임영균(林榮均) 조진만(趙鎭滿) 고일(高逸) 등과 함께 습작이나마 등사판 간행물을 발행했다. 훗날 고유섭은 이 시절부터 '조선미술사' 공부에 대한 소망을 갖게 되었다고 회고했다.

1922(18세)

인천 용동에 큰 집을 지어 이사했다.(현 인천 중구 경동 애관극장 뒤 능인포교당 자리) 이때부터 아버지와 서모, 여동생 정자와 함께 살게 되었으나, 서모와의 관계가 원만하지 못해 항상 의기소침했다고 한다.

『학생』지에 「동구릉원족기(東九陵遠足記)」를 발표했다.

1925(21세)

3월, 졸업생 쉰아홉 명 중 이강국과 함께 보성고보를 우등으로 졸업했다.(제16회 졸업생)

4월, 경성제국대학 예과 문과 B부에 입학했다.(제2회 입학생. 경성제대 입학시험에 응시한 보성고보 졸업생 열두 명 가운데 이강국과 고유섭 단 둘이 합격함) 입학동기로 이희승(李熙昇) 이효석(李孝石) 박문규(朴文圭) 최용달(崔容達) 등이 있다.

고유섭 · 이강국 · 이병남(李炳南) · 한기준(韓基駿) · 성낙서(成樂緖) 등 다섯 명이 '오명회(五明會)'를 결성, 여름에는 천렵(川獵)을 즐기고 겨울에는 스케이트를 탔으며, 일 주일에 한 번씩 모여 민족정신을 찾을 방안을 토론했다.

이 무렵 '조선문예의 연구와 장려'를 목적으로 조직된 경성제대 학생 서클 '문우회(文友會)'에서 유진오(兪鎭午) · 최재서(崔載瑞) · 이강국 · 이효석 · 조용만(趙容萬) 등과 함께 활동했다. 문우회는 시와 수필 창작을 위주로 하고 그 밖에 소설 · 희곡 등의 습작을 모아 일 년에 한 차례 동인지 『문우(文友)』를 백 부 한정판으로 발간했다.(5호 마흔 편으로 중단됨)

12월, '경인기차통학생친목회'의 감독 및 서기로 선출되었다.

『문우』에 수필 「성당(聖堂)」 「고난(苦難)」 「심후(心候)」 「석조(夕照)」 「무제」 「남창일속(南窓一束)」, 시 「해변에 살기」를, 『동아일보』에 연시조 「경인팔경(京仁八景)」을 발표했다.

1926(22세)

시「춘수(春愁)」와 잡문수필을 『문우』에 발표했다.

1927(23세)

예과 한 해 선배인 유진오를 비롯한 열 명의 학내 문학동호인이 조직한 '낙산문학회(駱山文學會)'에 참여하여 활동했다. 낙산문학회는 아베 요시시게(安倍能成), 사토 기요시(佐藤清) 등 경성제대의 유명한 교수를 연사로 초청하여 내청각(來青閣, 경성일보사 삼층홀)에서 문학강연회를 여는 등 적극적인 활동을 벌였으나 동인지 하나 없이 이 해 겨울에 해산되었다.

4월 1일, 경성제국대학 법문학부 철학과에 진학했다.(전공은 미학 및 미술사학) 소학시절부터 조선미술사의 출현을 소망했던 고유섭은 이때부터 본격적으로 자신의 미술사 공부에 대해 계획을 잡아 나가기 시작했다. 당시 법문학부 철학과의 교수는 아베 요시시게(철학사), 미야모토 가즈요시(宮本和吉, 철학개론), 하야미 히로시(速水滉, 심리학), 우에노 나오테루(上野直昭, 미학) 등 일본에서도 유명한 학자들이었는데, 고유섭은 법문학부 삼 년 동안 교육학·심리학·철학·미학·미술사·영어·문학 강좌 등을 수강했다. 동경제국대학에서 미학을 전공한 뒤 베를린 대학에서 미학 및 미술사를 전공하고 온 우에노 나오테루 주임교수로부터 '미학개론' '서양미술사' '강독연습' 등의 강의를 들으며 당대 유럽에서 성행하던 미학을 바탕으로 한 예술학의 방법론을 배웠고, 중국문학과 동양미술사를 전공하고 인도와 유럽에서 유학하고 돌아온 다나카 도요조(田中豊藏) 교수로부터 『역대명화기(曆代名畵記)』 강독연습 '중국미술사' '일본미술사' 등의 강의를 들으며 동양미술사를 배웠으며, 총독부박물관의 주임을 겸하고 있던 후지타 료사쿠(藤田亮策)로부터 '고고학' 강의를 들었다. 특히 고유섭은 다나카 교수의 동양미술사 특강에 많은 영향을 받았다고 한다.

『문우』에 「화강소요부(花江逍遙賦)」를 발표했다.

1928(24세)

미두사업이 망함에 따라 부친이 인천 집을 강원도 유점사(榆岾寺) 포교원에 매각하고, 가족을 이끌고 강원도 평강군(平康郡) 남면(南面) 정연리(亭淵里)에 땅을 사서 이사했다. 이때부터 가족과 떨어져 인천에서 하숙생활을 하기 시작했다.

4월, 훗날 미학연구실 조교로 함께 일하게 될 나카기리 이사오(中吉功)와 경성제대 사진실의 엔조지 이사오(円城寺勳)를 알게 되었다. 다나카 도요조 교수의 '동양미술사 특강'을 듣고 미학에서 미술사로 관심이 옮아가기 시작했다.

1929(25세)

10월 28일, 정미업으로 성공한 인천 삼대 갑부의 한 사람인 이홍선(李興善)의 장녀 이점옥(李点玉, 경성여자고등보통학교 졸업, 당시 21세)과 결혼하여 인천 내동(內洞)에 신방을 차렸다. 졸업 후 다시 동경제대에 들어가 심도있는 미술사 공부를 하려 했으나 가정형편상 포기할 수밖에 없던 중, 우에노 교수에게서 새학기부터 조수로 임명될 것 같다는 언질을 받고서 고유섭은 곧바로 서양미술사 집필과 불국사 및 불교미술사 연구의 계획을 세워 나갔다.

1930(26세)
3월 31일, 경성제국대학을 졸업했다. 학사학위논문은 콘라트 피들러(Konrad Fiedler)에 관해 쓴 「예술적 활동의 본질과 의의(藝術的活動の本質と意義)」였다.
3월, 배상하(裵相河)로부터 '불교미학개론' 강의를 의뢰받고 승낙했다.
4월 7일, 경성제국대학 미학연구실 조수로 첫 출근했다. 이때부터 전국의 탑을 조사하는 작업에 착수했고, 이는 이후 개성박물관으로 자리를 옮기고 나서도 계속되었다. 또한 개성박물관장 취임 이후까지 지속적으로 수백 권에 이르는 규장각 도서 시문집에서 조선회화에 관한 기록을 모두 발췌하여 필사했다.
9월 2일, 아들 병조(秉肇)가 태어났으나 두 달 만에 사망했다.
12월 19일, 동생 정자가 강원도에서 결혼했다.
「미학의 사적(史的) 개관」(7월, 『신흥』 제3호)을 발표했다.

1931(27세)
11월, 경성 숭인동 78번지에 셋방을 얻어 처음으로 독립된 부부살림을 시작했다.
조선미술에 관한 첫 논문인 「금동미륵반가상의 고찰」을 『신흥』 4호에 발표했다.

1932(28세)
5월 20일, 숭인동 67-3번지의 가옥을 매입하여 이사했다.
5월 25일, 금강산을 여행하면서 유점사(楡岾寺) 오십삼불(五十三佛)을 촬영했다.
12월 19일, 장녀 병숙(秉淑)이 태어났다.
「조선 탑파 개설」(1월, 『신흥』 제6호), 「조선 고미술에 관하여」(5월 13-15일, 『조선일보』) 「고구려의 미술」(5월, 『동방평론』 2 · 3호) 등을 발표했다.

1933(29세)
3월 31일, 경성제대 미학연구실 조수를 사임했다.
4월 1일, 개성부립박물관 관장으로 취임했다.
4월 19일, 개성부립박물관 사택으로 이사했다.
10월 26일, 차녀 병현(秉賢)이 태어났으나 이 년 후 사망했다. 이 무렵부터 동경제국대학에 재학 중이던 황수영(黃壽永)과 메이지대학에 재학 중이던 진홍섭(秦弘燮)이 제자로 함께 했다.

1934(30세)
3월, 경성제대 중강의실에서 「조선의 탑과 사진전」이 열렸다.
5월, 이병도(李丙燾) 이윤재(李允宰) 이은상(李殷相) 이희승(李熙昇) 문일평(文一平) 손진태(孫晋泰) 송석하(宋錫夏) 조윤제(趙潤濟) 최현배(崔鉉培) 등과 함께 진단학회(震檀學會) 발기인으로 참여했다.
「우리의 미술과 공예」(10월 11-20일, 『동아일보』), 「조선 고적에 빛나는 미술」(10-11월, 『신동아』) 등을 발표했다.

1935(31세)

이 해부터 1940년까지 개성에서 격주간으로 발행되던 『고려시보(高麗時報)』에 '개성고적안내'라는 제목으로 고려의 유물과 개성의 고적을 소개하는 글을 연재했다. 이후 1946년에 『송도고적』으로 출간되었다.

「고려의 불사건축(佛寺建築)」(5월, 『신흥』 제8호), 「신라의 공예미술」(11월 『조광』 창간호), 「조선의 전탑(塼塔)에 대하여」(12월, 『학해』 제2집), 「고려 화적(畵蹟)에 대하여」(『진단학보』 제3권) 등을 발표했다.

1936(32세)

12월 25일, 차녀 병복(秉福)이 태어났다.

가을, 이화여전 문과 과장이었던 이희승의 권유로 이화여전과 연희전문에서 일 주일에 한 번(두 시간씩) 미술사 강의를 시작했다.

11월, 『진단학보』 제6권에 「조선탑파의 연구 1」을 발표했다. (이후 1939년 4월과 1941년 6월, 총 삼 회 연재로 완결됨)

1934년에 발표한 「우리의 미술과 공예」라는 글의 일부분인 '고려의 도자공예' '신라의 금철공예' '백제의 미술' '고려의 부도미술' 등 네 편이 『조선총독부 중등교육 조선어 및 한문독본』에 수록되었다.

「고려도자」(1월 2-3일, 『동아일보』), 「고구려 쌍영총」(1월 5-6일, 『동아일보』), 「신라와 고려의 예술문화 비교 시론」(9월, 『사해공론』) 등을 발표했다.

1937(33세)

「고대미술 연구에서 우리는 무엇을 얻을 것인가」(1월, 『조선일보』), 「불교가 고려 예술의욕에 끼친 영향의 한 고찰」(11월, 『진단학보』 제8권) 등을 발표했다.

1938(34세)

「소위 개국사탑(開國寺塔)에 대하여」(9월, 『청한』), 「고구려 고도(古都) 국내성 유관기(遊觀記)」(9월, 『조광』) 등을 발표했다.

1939(35세)

일본에서 『조선의 청자(朝鮮の青瓷)』(寶雲舍)가 출간되었다.

「청자와(青瓷瓦)와 양이정(養怡亭)」(2월, 『문장』), 「선죽교변(善竹橋辯)」(8월, 『조광』), 「삼국미술의 특징」(8월 31일, 『조선일보』), 「나의 잊히지 못하는 바다」(8월, 『고려시보』) 등을 발표했다.

1940(36세)

만주 길림(吉林)에서 부친이 별세했다.

「조선문화의 창조성」(1월 4-7일, , 『동아일보』), 「조선 미술문화의 몇 낱 성격」(7월 26-27일, 『조선일보』), 「신라의 미술」(2-3월, 『태양』), 「인재(仁齋) 강희안(姜希顔) 소고」(10-11월,

『문장』), 「인왕제색도」(9월, 『문장』), 「조선 고대의 미술공예」(『モダン日本』 조선판) 등을
발표했다.

1941(37세)
자본을 댄 고추 장사의 실패와 더불어 석 달 동안 병을 앓았다.
9월 자신의 죽음을 예견하고서 필생의 두 가지 목표였던 한국미술사 집필과 공민왕을 소재로
한 문학작품을 남기지 못한 것을 아쉬워했다.
6월, 도쿄에서 개최된 문교성(文敎省) 주최 일본제학연구대회(日本諸學硏究大會)에서 연구
논문 「조선탑파의 양식변천」을 발표했다.
7월, 『개성부립박물관 안내』라는 소책자를 발행했다. 혜화전문학교에서 「불교미술에 대하
여」라는 강연을 했다.
「조선미술과 불교」(1월, 『조광』), 「조선 고대미술의 특색과 그 전승문제」(7월, 『춘추』), 「고
려청자와(高麗靑瓷瓦)」(11월, 『춘추』), 「약사신앙과 신라미술」(12월, 『춘추』), 「유어예(遊
於藝)」(4월, 『문장』) 등을 발표했다.

1943(39세)
「불국사의 사리탑」(『청한』)을 발표했다.

1944(40세)
6월 26일, 간경화로 사망했다. 묘지는 개성부 청교면(靑郊面) 수철동(水鐵洞)에 있다.

1946
제자 황수영에 의해 첫번째 유저 『송도고적』이 박문출판사에서 출간되었다.(이후 거의 대부
분의 유저가 황수영에 의해 출간되었다)

1947
『진단학보』에 세 차례 연재했던 「조선탑파의 연구」를 묶은 『조선탑파의 연구』가 을유문화사
에서 출간되었다.

1949
미술문화 관계 논문 서른세 편을 묶은 『조선미술문화사논총』이 서울신문사에서 출간되었다.

1954
『조선의 청자』(1939)를 제자 진홍섭이 번역하여, 『고려청자』라는 제목으로 을유문화사에서
출간했다.

1955
12월, 미발표 유고인 「조선탑파의 양식변천」(1943)이 『동방학지』 제2집(연세대학교 동방문
화연구소)에 번역 수록되었다.

1958

미술문화 관련 글, 수필, 기행문, 문예작품 등을 묶은 소품집『전별(餞別)의 병(甁)』이 통문관에서 출간되었다.

1963

앞서 발간된 유저에 실리지 않은 조선미술사 논문들과 미학 관계 글을 묶은『조선미술사급미학논고』가 통문관에서 출간되었다.

1964

미발표 유고『조선건축미술사 초고』(등사본, 고고미술동인회 '자료' 제6집)가 출간되었다.

1965

생전에 수백 권에 이르는 시문집에서 발췌해 놓았던 조선회화에 관한 기록이『조선화론집성』상ㆍ하(등사본, 고고미술동인회 '자료' 제8집) 두 권으로 출간되었다.

1966

2월, 뒤늦게 정리된 미발표 유고를 묶은『조선미술사료』(등사본, 고고미술동인회 '자료' 제10집)가 출간되었다.

1967

3월, 미발표 유고『조선탑파의 연구 각론 초고』(등사본, 고고미술동인회 '자료' 제14집)가 출간되었다.
8월, 미발표 유고「조선탑파의 양식변천(각론 속)」이『불교학보』(동국대학교 불교문화연구소) 제3ㆍ4합집에 번역 수록되었다.

1974

삼십 주기를 맞아 한국미술사학회에서 경북 월성군 감포읍 문무대왕 해중릉침(海中陵寢)에 '우현 기념비'를 세웠고, 6월 26일 인천시립박물관 앞에 삼십 주기 추모비를 건립했다.

1980

이희승ㆍ황수영ㆍ진홍섭ㆍ최순우ㆍ윤장섭ㆍ이점옥ㆍ고병복 등의 발의로 '우현미술상(Uhyun Scholarship Fund)'이 제정되었다.

1992

문화부 제정 '9월의 문화인물'로 선정되었다.
9월, 인천의 새얼문화재단에서 고유섭을 '제1회 새얼문화대상' 수상자로 선정하고 인천시립박물관 뒤뜰에 동상을 세웠다.

1998

제1회 '전국박물관인대회'에서 제정한 '자랑스런 박물관인' 상 수상자로 선정되었다.

1999

7월 15일, 인천광역시에서 우현의 생가 터 앞을 지나가는 동인천역 앞 대로를 '우현로'로 명명했다.

2001

제1회 우현학술제「우현 고유섭 미학의 재조명」이 열렸다.

2002

제2회 우현학술제「한국예술의 미의식과 우현학의 방향」이 열렸다.

2003

제3회 우현학술제「초기 한국학의 발전과 '조선'의 발견」이 열렸다.
11월, 지금까지의 '우현미술상'을 이어받아, 한국미술사학회가 우현 고유섭의 학문적 업적을 기리기 위해 '우현학술상'을 새로 제정했다.

2004

제4회 우현학술제「실증과 과학으로서의 경성제대학파」가 열렸다.

2005

제5회 우현학술제「과학과 역사로서의 '미'의 발견」이 열렸다.
4월 6일, 인천시립박물관에서 제1회 박물관 시민강좌「인천사람 한국미술의 길을 열다: 우현 고유섭」이 인천 연수문화원에서 열렸다.
8월 12일, 우현 고유섭 탄생 100주년을 기념하여 인천문화재단에서 국제학술심포지엄「동아시아 근대 미학의 기원: 한·중·일을 중심으로」와「우현 고유섭의 생애와 연구자료」전(인천종합문화예술회관)을 개최했다.
8월, 고유섭의 글을 진홍섭이 쉽게 풀어 쓴 선집『구수한 큰 맛』이 다할미디어에서 출간되었다.

2006

2월, 인천문화재단에서 2005년의 심포지엄과 전시를 바탕으로 고유섭과 부인 이점옥의 일기, 지인들의 회고 및 관련 자료들을 묶어『아무도 가지 않은 길』을 출간했다.

2007

11월, 열화당에서 2005년부터 고유섭의 모든 글과 자료를 취합하여 기획한 '우현 고유섭 전집'(전10권)의 1차분인 제1·2권『조선미술사』상·하, 제7권『송도의 고적』을 출간했다.

찾아보기

516

又玄 高裕燮 全集

1. 朝鮮美術史 上—總論篇 2. 朝鮮美術史 下—各論篇 3. 朝鮮塔婆의 研究 上
4. 朝鮮塔婆의 研究 下 5. 高麗靑瓷 6. 朝鮮建築美術史 7. 松都의 古蹟
8. 又玄의 美學과 美術評論 9. 朝鮮金石學 10. 餞別의 甁

又玄 高裕燮 全集 發刊委員會

자문위원 황수영(黃壽永), 진홍섭(秦弘燮), 이경성(李慶成), 고병복(高秉福)
편집위원 허영환(許英桓), 이기선(李基善), 최열, 김영애(金英愛)

朝鮮美術史 下 各論篇 又玄 高裕燮 全集 2

초판발행 2007년 12월 1일 발행인 李起雄 발행처 悅話堂
경기도 파주시 교하읍 문발리 520-10 파주출판도시 전화 (031)955-7000, 팩스 (031)955-7010
http://www.youlhwadang.co.kr e-mail: yhdp@youlhwadang.co.kr
등록번호 제10-74호 등록일자 1971년 7월 2일
편집 조윤형 이수정 신귀영 송지선 배성은 북디자인 공미경 이민영 인쇄·제책 (주)상지사피앤비

＊값은 뒤표지에 있습니다.

ISBN 978-89-301-0292-6 978-89-301-0290-2(세트)
Published by Youlhwadang Publisher.
The History of Korean Art, Part B—Topical Treatises ⓒ 2007 by Youlhwadang Publisher. Printed in Korea.

이 도서의 국립중앙도서관 출판시도서목록(CIP)은 e-CIP 홈페이지(http://www.nl.go.kr/cip.php)에서
이용하실 수 있습니다.(CIP제어번호: CIP2007003475)

＊이 책은 'GS칼텍스재단' 과 '인천문화재단' 으로부터 출간비용의 일부를 지원받아 제작되었습니다.